江苏省高等学校重点教材(2021-2-052)

20 世纪中国红色音乐导论

胡 亮 胡 斌 主编

·南京·

图书在版编目(CIP)数据

20世纪中国红色音乐导论/胡亮,胡斌主编.—南京：东南大学出版社,2022.10(2025.7重印)

ISBN 978-7-5641-9946-3

Ⅰ.①2… Ⅱ.①胡…②胡… Ⅲ.①革命歌曲-研究-中国-高等学校-教材 Ⅳ.①J642.1

中国版本图书馆CIP数据核字(2021)第266671号

责任编辑：翟宇　责任校对：张万莹　封面设计：王玥　责任印制：周荣虎

20世纪中国红色音乐导论

20 Shiji Zhongguo Hongse Yinyue Daolun

主　　编	胡亮　胡斌
出版发行	东南大学出版社
社　　址	南京四牌楼2号　邮编：210096　电话：025-83793330
网　　址	http://www.seupress.com
电子邮件	press@seupress.com
经　　销	全国各地新华书店
印　　刷	广东虎彩云印刷有限公司
开　　本	700 mm×1000 mm　1/16
印　　张	23.5
字　　数	420千字
版　　次	2022年10月第1版
印　　次	2025年7月第3次印刷
书　　号	ISBN 978-7-5641-9946-3
定　　价	60.00元

本社图书若有印装质量问题,请直接与营销部调换。电话(传真)：025-83791830

前言

在本教材之前,有关革命音乐、红色音乐方面的著作成果已经出版多部,特色各异,尤其是以"革命音乐""红色音乐""革命歌曲""红色歌曲"等为题的成果,有些涉及人物、作品、历史等内容,有些则为作品集、曲选,这些宝贵财富记录了中国人民用音乐来鼓舞斗志、抵抗侵略、保家卫国的过程,以及在革命斗争过程中伟大的中国人民又是如何智慧地利用各种音乐文化资源进行革命音乐创作和开展音乐生活的。这些文本记录的不仅是音乐,更是中国人民勇敢坚强、团结同胞、一心爱党、为了祖国勇于奉献的伟大精神。时至今日,在中国共产党的领导下,国家已经富强昌盛,人民生活富足美满,红色音乐在内容、范畴上已经有了新的延展,除了以往的民歌、民间音乐、群众歌曲等内容,在专业音乐创作上也出现了大量歌颂祖国、爱党爱民,展现美好生活的新作品,从而使"红色音乐"的内容更加丰富、饱满。从历史发展的角度来说,"革命音乐""红色音乐"在中国所经历的百年历程已经充分显现了这一独特音乐领域的生命力和艺术魅力,在这段历史中,无数音乐作品、作曲家、音乐文化现象,不但成为今天的宝贵精神财富,也为今天的国民教育提供了珍贵素材。

本着这一理念,扬州大学音乐学院在本科生中专门开设"20世纪中国红色音乐导论"课程。我们认为,高等艺术教育不仅仅是高层次的艺术学科专业教育,更需要有过硬的价值观、人生观,而"红色音乐"相关课程的开设,正是将学科专业教育与爱国爱党、人文素养教育相结合,以促使学生真正全面发展为目的的积极尝试。为了配合该课程,我们组织项目团队集体编写了《20世纪中国红色音乐导论》本科生教材,内容涉及红色音乐概述、民歌、群众歌曲、艺术歌曲、合唱、秧歌剧、民族歌剧、音乐剧、舞剧、音乐舞蹈史诗、戏曲音乐、民族器乐、西洋器乐、民族管弦乐、西洋管弦乐、影视音乐等共16章内容,以配合一学期的教学之所需。之所以按体裁设置这样的结构内容,是为了将百年来红色音乐的

发展过程以人物、作品的方式进行完整呈现。除了人们熟知的作品之外,新类型的新作品也已经积累颇丰,需要及时关注。此外,在各个章节中,还对各自专题的相关前人研究成果进行了专门梳理,并在各章最后提出了若干思考题,以期能够在课程内容的基础上进行学术思维的拓展。

本教材以项目团队方式进行编撰,除了本教材的两位主编之外,我们组织多位优秀研究生以体验学习、项目实践的方式参与了教材的编撰工作,他们是武鑫怡、江蕾、田哲雅、邓洁媚、张媛妍、顾莉、丁天威、闫林青、唐滢、魏思萍、霍乃瑞。此外,汉阳大学李加欢博士,承担了教材第三章、第四章约5万字的编写工作,扬州大学音乐学院樊凤龙教授、邱国明博士两位老师也为本教材的编撰提供了诸多宝贵意见,在此一并表示感谢。

<div style="text-align:right">

编者

2021年9月

</div>

目录

第一章　红色音乐概述	1
第二章　红色民歌	16
第一节　概述	16
第二节　研究综述	19
第三节　红色民歌作品简介	20
第三章　群众歌曲	38
第一节　概述	38
第二节　研究综述	41
第三节　群众歌曲作品简介	43
第四章　艺术歌曲	57
第一节　概述	57
第二节　研究综述	62
第三节　艺术歌曲作品简介	63
第五章　合唱	87
第一节　概述	87
第二节　研究综述	94
第三节　红色合唱作品简介	95
第六章　秧歌剧	114
第一节　概述	114
第二节　研究综述	118
第三节　秧歌剧作品简介	120

第七章　民族歌剧 ······ 135
第一节　概述 ······ 135
第二节　研究综述 ······ 139
第三节　民族歌剧作品简介 ······ 141

第八章　红色音乐剧 ······ 169
第一节　概述 ······ 169
第二节　研究综述 ······ 170
第三节　红色音乐剧作品简介 ······ 172

第九章　舞剧 ······ 202
第一节　概述 ······ 202
第二节　研究综述 ······ 205
第三节　红色舞剧作品简介 ······ 206

第十章　音乐舞蹈史诗 ······ 215
第一节　概述 ······ 215
第二节　研究综述 ······ 216
第三节　音乐舞蹈史诗作品简介 ······ 217

第十一章　戏曲音乐 ······ 231
第一节　概述 ······ 231
第二节　研究综述 ······ 233
第三节　红色戏曲音乐作品简介 ······ 234

第十二章　民族器乐（独奏/合奏）······ 247
第一节　概述 ······ 247
第二节　研究综述 ······ 252
第三节　红色民族器乐（独奏/合奏）作品简介 ······ 254

第十三章　西洋器乐（独奏/合奏）······ 267
第一节　概述 ······ 267
第二节　研究综述 ······ 271
第三节　红色西洋器乐（独奏/合奏）作品简介 ······ 272

第十四章　民族管弦乐 ·· 294
第一节　概述 ··· 294
第二节　研究综述 ··· 297
第三节　红色民族管弦乐作品简介 ······································ 298

第十五章　西洋管弦乐 ·· 311
第一节　概述 ··· 311
第二节　研究综述 ··· 312
第三节　红色西洋管弦乐作品简介 ······································ 314

第十六章　影视音乐 ·· 332
第一节　概述 ··· 332
第二节　研究综述 ··· 335
第三节　红色影视音乐作品简介 ·· 337

第一章

红色音乐概述

谈及红色音乐首先要对红色文化有清晰认知。红色文化在革命战争年代,是由中国共产党人、先进分子和人民群众共同创造并极具中国特色的先进文化,蕴含着丰富的革命精神和厚重的历史文化底蕴[1];在和平建设年代,发挥着歌颂先辈、居安思危的重要作用。如今,在各级各类思想政治教育中,深入弘扬中华民族优秀传统文化和中国革命传统教育是极为重要的一环。要弘扬中国革命传统教育,在很大程度上需要去弘扬红色音乐文化,而红色音乐文化教育则是提高学生思想政治教育水平的有效途径,其所承载着的丰富的历史变迁和深厚的文化内涵,折射出革命先辈的崇高理想、坚定信念、爱国主义情怀和高尚的品质,对加强学生的思想政治教育具有很强的针对性和实效性[2]。本教材所说的红色经典音乐是一百年来中华文化艺术中最为突出的和最具代表性的组成部分,对百年来中国文化艺术的推动与建设有着重要的主导作用。红色经典音乐,构成了中国近当代音乐乃至艺术发展历史整体概貌的重要学术内容和理论依据[3]。但需要注意的是,红色音乐文化在内容上并非是"红色"与"文化"单纯的结合,而是将中国特色社会主义革命实践与红色意义相融合,以传统文化作为根基,延展性地持续发展[4]。

一、红色音乐概念

从广义上来讲,红色音乐文化主要是指世界社会主义解放运动过程中,由革命音乐文化产生的物质文明、精神文明和社会文明等各种文明形态产物,其代表的是世界范畴内社会主义以及共产主义音乐文化文明的总和,例如《国际歌》就属于广义层面上的红色音乐文化。从狭义上来说,红色音乐文化是中国特色社会主义先进文化的重要组成部分,也是红色文化的核心组成内容。红色音乐文化是马克思

[1] 孟克迪.习近平新时代爱国主义重要论述的渊源[J].中共合肥市委党校学报,2019(4):55-59.
[2] 云妙婷,张新笛,刘韧.红色音乐文化在大学生思想政治教育中的科学内涵和实施路径[J].广西青年干部学院学报,2019,29(3):73-76.
[3] 刘辉.红色经典音乐百年巡礼[J].当代音乐,2021(8):4-9.
[4] 冯诚纯.红色音乐文化及其时代价值[J].党政论坛,2020(11):44-48.

主义文艺观与中国特色文艺理论有机结合下的产物,是在中国共产党诞生以来,从土地革命时期至中国特色社会主义建设过程中形成的音乐文化形态的总和①。

从思想理论层面来看,红色音乐的创作和发展离不开马克思主义的指导和中国共产党的引导,是中国共产党不断推进马克思主义大众化进程中的实践产物,也是党运用文艺手段推进马克思主义大众化的重要路径。从文化层面来看,一方面红色音乐的本质是政治音乐,故而是带有一定的政治目的而创作出来的音乐艺术,是政治和艺术的高度统一,具有极度鲜明的价值取向和政治引导方向;另一方面,红色音乐是中国传统优秀音乐文化和西方先进音乐文化的有机结合,能够随着时代的变迁而不断完善和发展,以适应社会对精神文明不断增长的需求。所以说,红色音乐也是人类音乐文化艺术的精品。从历史层面来看,红色音乐萌芽于五四新文化运动,与中国的革命、建设和改革的历史进程是紧密联系在一起的,并且很大程度上是对不同年代社会主题、人们的精神风貌的深刻反映。从价值取向来看,红色音乐就是以艺术的形式讴歌中国共产党、国家、军队和人民。因此,红色音乐是以反映中国化的马克思主义为核心思想内容、体现中华民族伟大复兴精神、展示中华民族优良传统、呈现中华民族凝聚力的一系列音乐艺术作品的总和,代表着中国主流音乐文化的前进方向,是20世纪以来中国人民乃至世界人民所共同享有的宝贵精神文化财富。红色经典歌曲是它最集中的表现形态②。

二、红色音乐百年发展历程

以时间顺序出发,纵向梳理红色音乐可得,红色音乐兴起于党为了发动群众、提高工人和农民斗争的积极性而发起的全国性的工农革命歌咏活动,因此,五四新文化运动到中国共产党成立是红色音乐的萌芽和诞生的历史阶段,早期的共产主义者运用音乐的手段传播马克思主义,《五一纪念歌》就是重要标志③。从表现内容的维度来说,红色音乐从诞生至今,在各个历史时期都紧密地与广大人民群众联合在一起,从根本上抒发了各个时期不同人民群众的心声,鼓舞了人民群众的奋斗热情,坚定了广大人民群众的民族自信心,并且成为不同时代满足人民群众不断增长的精神文化需求的核心保障之一。

(一)新民主主义革命时期

革命文化推动革命实践发展。在新民主主义革命时期,中国共产党重视红色歌曲对革命意识形态的宣传效能,通过在不同历史发展阶段制定不同的政策方针,推动了红色歌曲革命话语的建构。党在成立初期领导工农革命运动的过程中,就

① 张勇,张晨.红色音乐文化融入高校课程思政教育研究[J].民族音乐,2020(5):75-77.
② 梅世昌.红色音乐与马克思主义大众化研究[D].湘潭:湘潭大学,2019:23.
③ 同②:46.

重视发展红色革命歌曲。在大革命失败后,共产党强调红色歌曲在革命话语宣传工作中的极端重要性,并提出要运用包括歌谣在内的多种政治宣传方式,以达到政治动员的目的,此后发表一系列文件,强调红色歌谣在革命工作中的重要性。延安时期,党中央结合复杂抗战局势,通过制定一系列方针政策,使红色歌曲在边区广泛传播,进一步推动了红色歌曲革命话语的建构。在新民主主义革命时期,红色歌曲的革命话语建构与普及,离不开瞿秋白、李初梨、冼星海、贺绿汀、吕骥、郑律成、李焕之等广大音乐工作者群体的艺术创作实践。他们将革命话语与大众话语有效对接,以丰富艺术实践为党的革命话语建构提供重要的支持。

新民主主义革命时期,红色歌曲主要经历了萌芽初创阶段(1919年至1927年)、初步成型阶段(1927年至1937年)和成熟发展阶段(1937年至1949年)三个时期①。

萌芽初创阶段:从1919年五四新文化运动到1921年中国共产党成立前,是红色歌曲的诞生期。1918年,周作人、胡适等知识分子为推动革命话语的创作和传播、推广民间歌谣,成立歌谣征集处,搜集和整理民间歌谣,带动并引领了一场以呼吁民族觉醒和歌颂革命为主旨的全国性的歌谣运动,进而对歌谣进行革命化改编和创作,宣传反帝爱国以唤醒国民。因此,在歌谣运动中出现的歌谣,具有鲜明的革命性特征,成为红色歌曲革命话语建构的重要源头。中国共产党成立以后,于1923年制定了《宣传教育问题决议案》,提出"当尽力编著通俗的问答的歌谣的小册子";1926年,在《农民运动决议案》中提出革命宣传"当注意利用画报、标语、歌谣、幻灯、小说式的文字等"。第一次国共合作时期,工农革命运动中出现了大量红色歌曲,如《国际歌》《少年先锋队歌》《安源路矿工人俱乐部部歌》《五一劳动节》《农民苦》《农会歌》《黄埔军校校歌》等。其中最具代表性的红色歌曲是《国民革命歌》和《工农兵联合起来》,它们提出"打倒列强除军阀"和"工农兵联合起来向前进"的口号。该时期的红色歌曲,大部分是采用民歌、学堂乐歌和外国革命歌曲现成曲调填词而成,话语主题是宣传反帝反封建,号召广大工农投身革命。

初步成型阶段:1927年大革命失败,中国共产党在广大农村地区领导武装斗争的过程中,开始利用红色音乐对广大群众进行革命宣传和战争动员,以建设自己的革命文化。该阶段红色歌曲的革命话语建构在党的领导下,逐步朝着规范化方向发展。1929年12月,红军第四军第九次代表大会指出了宣传工作当中存在的不足,提出"革命歌谣简直没有"的观点,对此,《古田会议决议》提出各个政治部负责征集并编制革命歌谣。1931年11月,中华苏维埃共和国临时中央政府设立艺术局,专门管理苏区文艺工作。随后,在中央和地方普遍建立起俱乐部、列宁室等

① 王海军.中国共产党革命话语的建构与表达(1919—1949):以红色歌曲为视角的解读[J/OL].人民论坛·学术前沿,2021(14):12-19[2021-09-05]. https://doi.org/10.16619/j.cnki.rmltxsqy.2021.14.002.

各种文艺团体和文艺学校。这些文艺团体和学校的设立,是中央苏区红色歌曲进入成型发展阶段的重要标志。之后,为推动红色歌曲的普及,《红色中华》《红星报》等苏区主要报刊经常刊载征歌启事。还有一些歌集印刷出版,如中央革命军事委员会编印发行的《红军歌集》、《青年实话》编委会编辑出版的《革命歌集》等,印数达到2万多册。在"扩大百万红军运动"中,红色歌曲的革命化改编进入高潮,有苏区工农大众创作的《送红军远征》《告别爱妻》《欢送红军到前方》等。该时期红色音乐的特点是大量以参军、支前为主题的音乐(主要是歌曲)被创作出来,进一步推动了红色音乐的发展。

成熟发展阶段:这一时期,中国革命面临的首要任务是反抗日本侵略,争取民族解放。在民族危亡之际,需要用高昂的歌声痛斥日本侵略和国民党的黑暗统治,以此唤醒和动员民众。在当时的历史条件下,我们党和音乐工作者们借助红色音乐这一载体,用音乐来动员、组织和教育民众,掀起抗日救亡歌咏运动,并主张大力发展国防音乐。如元留在《边区的国防文艺》中提出"笔杆也等于枪杆,文艺是斗争的武器"的观点;冼星海、贺绿汀、吕骥等人先后领导成立的中华全国歌咏协会、陕甘宁边区音乐界救亡协会、抗战文艺工作团等音乐社团,成为音乐界的抗日民族统一战线组织。除国内发展外,音乐家任光于1937年初在法国组织了巴黎华侨歌唱团,在国外演唱抗战歌曲,宣传中国抗战。另外,音乐工作者们创作了《大刀进行曲》《延安颂》《游击队之歌》等大量动员民众抗战及描绘抗日军民火热战斗生活的红色歌曲。从这一阶段开始,党和音乐工作者们开始利用大众的作风、韵调和格式,使文艺得以新生,充分地收到抗战动员的效果,使得文艺真正走向大众化的道路,成为真正的大众文艺。直至解放战争时期,红色音乐的创作一路高涨,推动了革命文化发展,为民族解放事业赋予了革命斗志。

(二) 新中国和平建设时期

新民主主义革命时期,中国共产党在革命实践中充分利用标语、歌曲、口号等各种方式,普及革命话语,推动革命事业发展。而与新民主主义革命时期的红色音乐创作不同,新中国和平建设时期是通过在歌曲中植入生动形象的革命语汇,把抽象的革命理论转化为百姓日常的生活表达,以独特艺术形式,实现革命话语与大众话语的成功对接,赋予红色音乐独特的政治功能。[①]

新中国和平建设时期,红色音乐主要经历了朝气蓬勃阶段(1949—1956)、艰难曲折阶段(1957—1976)和新时期阶段(1976—)三个阶段。

朝气蓬勃阶段,在中国共产党的文艺方针和政策——特别是"双百"方针——

[①] 王海军.中国共产党革命话语的建构与表达(1919~1949):以红色歌曲为视角的解读[J].人民论坛·学术前沿,2021(14):12-19.

的指引之下,新中国的音乐建设,不论音乐创作、音乐表演艺术、专业音乐教育、传统音乐发展,还是关于音乐思潮的研究,都呈现出了蒸蒸日上的局面。全新的生产生活使得人民群众精神面貌焕然一新,激发了广大音乐工作者的创作热情。除在音乐创作上积极为新中国放声歌唱、建立剧场艺术,以及在专业的音乐院校中发挥专业音乐教育的作用,培养一批批新中国音乐家外,他们继续秉承延安文艺座谈会以来的文艺创作理念,深入生活、深入基层,不仅借助新条件、新局面使传统音乐"推陈出新",也创作出了一系列反映新中国成立以来各个时期新生活、新面貌的红色优秀音乐作品。这些作品富有时代气息,也具有一定的内涵,如《中国人民志愿军战歌》《浏阳河》《歌唱祖国》等等。

艰难曲折阶段中,1957年到1966年间,以大型的音乐舞蹈史诗《东方红》、交响乐《红旗颂》、歌剧《小二黑结婚》《红霞》《红珊瑚》《江姐》等为代表的众多优秀音乐作品相继问世,它们所展示的系列内容,成为教育人民、引导人民的重要途径,这一途径比传统的教育更为直观,影响更为深刻。在1966年到1976年这10年探索当中,由于"文化大革命"的出现,科学文化事业和民族传统文化遭受极大的破坏,文化事业出现严重倒退,新中国成立17年间创作的一系列优秀红色音乐作品也受到了严重的影响,但仍有大批音乐工作者依旧秉持着文艺为工农兵服务、为无产阶级服务、为社会主义服务的核心创作原则,开展音乐文化建设工作,因而,他们在这一时期能够努力避开"极'左'文艺路线"的影响,创作出相当一部分优秀的红色音乐作品。除在这期间诞生的八大样板戏之外,比较经典的红色音乐作品还有钢琴协奏曲《黄河》,以及对样板戏进行改编创作而成的交响乐《智取威虎山》等等。此外,1972年到1976年间,国务院每年都会出版发行一部歌曲集,即《战地新歌》,广泛收纳不同地域和民族创作出来的红色音乐作品,以供广大人民学习和传唱。虽然这一时期的红色音乐作品呈现出明显的单一性,但从内容和风格上来看,无论"样板戏"还是歌曲或者器乐等经典作品均有语言上的大众化特点[①],同时也呈现出鲜明的民族化特征。

新时期阶段,红色音乐进入"恢复"的状态。1976年"文革"结束到1978年底,这两年中,新中国的音乐创作活动逐步得到了恢复和发展。在红色音乐创作实践活动当中,广大音乐工作者依旧与人民群众紧密联系在一起,相继创作出反映广大人民群众精神与情感的红色音乐作品。这一系列音乐作品诉说了人民的心声,表达了人民的情感。在新中国成立到改革开放这30年间,从创作理念上来说,红色音乐创作继承了新民主主义革命时期,尤其是延安文艺座谈会以来的"文艺为政治服务"这一观点,践行着"从群众中来,到群众中去"的群众路线。从红色音乐的内

① 刘辉.红色经典音乐概论[M].重庆:西南师范大学出版社,2015:151.

容上来看,其中大部分是与中国共产党领导人民开展全面社会主义建设息息相关的内容,很大程度上深刻体现了马克思主义的基本立场、观点以及方法,呈现出中国共产党的方针与政策,塑造了中国共产党的光辉形象。因此,在这期间创作出来的红色音乐作品,内容多为讴歌中国共产党、讴歌社会主义、歌颂领袖、赞美社会主义新生活、反映少年儿童在社会主义制度下茁壮成长。改革开放初期,邓小平就文艺创作出现多样化发展的趋势,对广大的文艺工作者提出了新的要求。从创作思路来看,改革开放以来的40年中,新时期、新时代音乐工作者在继承了新中国成立以来政策方针所指引的创作思路外,还正确地处理了政治与艺术、文化与时代、传统与现代、东方与西方等一系列错综复杂的关系,进而创作出了一批又一批弘扬时代主旋律、提升社会正能量的优秀红色音乐作品,反映出新时期、新时代人民的精神面貌,展现出人民军队的精神气质,构建出新中国欣欣向荣的国家形象。从红色音乐的基本内容来看,这40年来的红色音乐作品宣传和赞颂了中国共产党的执政功绩,宣扬了中国共产党不忘初心、牢记使命、坚持全心全意为人民服务的光辉形象,并深刻地揭示了改革开放以来,中国社会所发生的翻天覆地的历史巨变,体现出广大人民群众在党的领导下,意气风发走进新时代,投身于中国特色社会主义事业建设的精神面貌;在多元社会思潮冲击主流意识形态的背景下,透过音乐这一符号语言,向广大人民群众指明了社会主流意识形态,强调了爱国主义,激发了人民的爱国热忱,提升了人民的爱国主义情怀,特别是在很大程度上增强了中华民族的凝聚力。

总的来说,红色音乐将近代以来中国共产党领导中国人民不屈不挠奋斗求解放、斗争求独立的抗争精神和艰苦卓绝的奋斗历程体现得淋漓尽致,并塑造出中国共产党全心全意为人民服务的基本形象,呈现出中国共产党为中国人民谋幸福、为中华民族谋复兴的使命,展示出中国共产党在不同时期奋斗目标的实现。从艺术创作的维度来看,红色音乐汇聚了中国和世界不同年代和地域的音乐文化精髓,体现出跨越时间层面和空间层面的超高艺术水准。一方面,红色音乐的创作和发扬实质上秉持了坚持以人民为中心的创作导向,不论取材还是创作的审美依据,都是基于人民的基本需求,因而能够从根本上为人民群众所接受;另一方面,红色音乐作为中国传统音乐文化的继承者和弘扬者,以其所具备的音乐艺术特质,展现出它强大的包容性和传承性[①]。

(三) 苏区红色音乐

关于红色音乐的发展历程,新民主主义革命时期和新中国和平建设时期的划分是从整体出发纵向梳理的结果,而苏区红色音乐是红色音乐的发展中重要的一部分,因此,将苏区红色音乐的发展历程在此处单独列出。

① 梅世昌.红色音乐与马克思主义大众化研究[D].湘潭:湘潭大学,2019:164.

中国共产党在江西建立中央革命根据地,共历时 7 年。在这 7 年时间里,根据地的军民为巩固和扩大革命根据地进行了艰苦卓绝的军事斗争,还掀起了一场群众性的革命文艺运动,运动中创作出一系列革命歌曲,苏区红色音乐就是在这一背景下诞生的。①

苏区红色音乐的发展可以分为三个时期:口头传唱、旧曲填词时期(1927—1929);自主创作、专业和业余相结合时期(1929—1931);综合性文艺团体时期(1931—1934)。

口头传唱、旧曲填词时期:从 1927 年井冈山革命根据地建立到 1929 年古田会议召开,这一阶段是苏区音乐发展的萌芽期。这一时期的红色歌曲基本由群众自发口头创作,大多是老百姓熟悉的民间曲调,形式短小,易传易唱,音乐、歌谣创作的题材以人民解放和红军战斗为主,真实描写了井冈山革命根据地建立初期的革命斗争以及现实生活。红色音乐集中于单旋律歌谣、歌曲的创作的传播,创作方式多为口头创作,文字性的较少,鲜明生动地反映了这一历史时期的典型特征。

自主创作、专业和业余相结合时期:从古田会议召开到 1931 年中华苏维埃共和国临时中央政府成立,这一阶段是苏区音乐文化的成长期。这一时期的音乐活动在古田会议决议的贯彻执行下方向更加明确,不再只是纸上谈兵,而是落在实处。专业歌曲和业余歌曲齐头并进,共同发展。专业的创作歌曲数量开始增加,质量逐步提高。歌曲的题材逐渐丰富,全面反映了苏区的战斗、生产和生活。

综合性文艺团体时期:从中华苏维埃共和国临时中央政府成立到 1934 年红军第五次反"围剿"失败开始长征,这一阶段是苏区音乐文化的繁荣期,而繁荣的一个重要标志就是各个文艺团体——如八一剧团、工农剧社等——的建立。但由于文艺团体在苏区遍地开花,产生了文艺人才短缺的问题。因此,1933 年,蓝衫团和蓝衫团学校正式成立,蓝衫团负责演出,蓝衫团学校主要负责培养人才。这一时期的创作,从过去的借鉴、模仿,进入创造、繁荣的时期,歌曲的创作质量也普遍提高。随着出版事业的繁荣,有关音乐活动的报道与音乐作品大量见于报纸,使得这一时期的音乐作品,相较于前面两个阶段,能在群众口头流传的同时,通过报刊进行传播,并为后人留下大量可靠珍贵的史料。音乐也不再作为孤立的艺术形式,而是与戏剧、舞蹈等融会贯通,综合性发展。

三、红色音乐的内容及特点

(一) 红色音乐的内容

将百年来中国音乐进行分类,可分为"学院派·专业音乐""军旅·革命音乐"

① 陈兆林.苏区红色音乐的发展历程及其特征[J].上海艺术评论,2021(3):78-79.

"流行·大众音乐""民间·传统音乐",而红色音乐便是"军旅·革命音乐"的主体内容①。近代以来红色音乐文化在五四运动后期发展迅速,在新民主主义革命时期及现代化建设时期起到较大作用,新中国成立之初及改革开放期间红色音乐文化的价值与功能得到最大限度的发挥。中国红色音乐文化作品分为鼓舞人心、歌颂共产党、歌颂美好新生活、歌颂劳动、赞美英雄五个类别②,包括了五四运动以来所出现的歌颂革命、歌颂共产党、歌颂新中国和新生活、歌颂劳动、歌颂英雄的红色歌曲。歌颂革命的歌曲是在战争背景下创作的,能够燃起群众的生存希望,激发他们奋起反抗的斗志,是革命胜利的重要文化基础;歌颂共产党的歌曲,一般具有明确主题和激昂旋律,并且通俗易懂、朗朗上口;歌颂新中国和新生活的歌曲则是通过歌唱的形式,表达人民群众因为有了新中国和新生活而高兴的心情;歌颂劳动的歌曲,主要反映了人民群众在中国共产党的正确领导下,通过艰苦斗争和辛勤劳动,成为国家的主人,创造美好生活的幸福场景;歌颂英雄的歌曲,有的是在战争时期创作的,反映革命英雄坚韧不拔、不怕牺牲的革命精神,有的是在新中国成立之后创作的,反映和平时期英雄艰苦朴素的可敬精神风貌,这一类歌曲一般都有铿锵的旋律,能够充分表达对英雄的尊敬和赞美。③

结合音乐形态来说,红色音乐的基础是民歌民谣。它根植于民间,有着大众化的特点,展现出民间普通老百姓的劳动、斗争、生活与娱乐,一切表现是非常简单、质朴无华的,无论词还是曲,在音乐作品中都显得非常简洁,易记易唱、易传易学,具有强大的艺术魅力。从曲体结构上看,大多数作品是由两句或四句组成的乐段结构:或前后重复、呼应、对比简单得不能再简单的两句体,或反复吟唱建立在"起、承、转、合"逻辑关系上的"四句头"。从艺术表现形式来看,红色音乐的表现形式不单单只有简单的合唱、歌唱等声乐作品,它实质上包含了地方民歌、群众歌曲、艺术歌曲、合唱、秧歌剧、民族歌剧、音乐剧、舞剧、歌舞剧、戏曲音乐、民族器乐(独奏/合奏)、西洋器乐(独奏/合奏)、民族管弦乐、西洋管弦乐、影视音乐等一切音乐形式,这其中数量最多、传播最广泛的就是红歌。因而红色音乐并不是单一的音乐艺术形式,而是一个完整的音乐艺术体系。

(二)红色音乐的特点

在文化遗产学视野下,红色音乐具有历史性、艺术性、纪念性的特点④。红色音乐文化的历史性,是指它在帮助我们还原历史的过程中,具有某种独特的历史价

① 李诗原.红色音乐研究的学科理论与问题框架:音乐学术研究的反思与探讨(四)[J].音乐研究,2020(2):86-97.
② 刘青.中国红色音乐文化解读[J].喜剧世界(下半月),2021(4):74-75.
③ 白艳.红色音乐文化的意蕴探究[J].中学政治教学参考,2020(9):94-96.
④ 欧阳绍清.多学科视野下的红色音乐研究[J].井冈山大学学报(社会科学版),2012,33(3):30-34.

值。红色音乐文化具备的历史性特征,是历史的切实印证。如井冈山斗争时期的红色歌谣,正是在一个特定历史背景和地理环境中,充分反映了1927年到1930年,毛泽东、朱德等老一辈无产阶级革命家领导工农群众打土豪、分田地,开展根据地建设,倡导民众当红军,以及人民群众拥护领袖、拥护共产党和红军的历史现实。红色音乐文化的艺术性,是指它的创作思想、创作手法具有传统音乐特别是民歌的特点,具备一定的审美价值。比如《红军纪律歌(井冈山)》,就是采用古曲《苏武牧羊》的曲调改编而成的。红色音乐文化的纪念性,是指它在今天看来具有某种特殊意义和价值。当红色经典旋律在特定时间、特定场合回响时,对于那些曾伴随着这些旋律走过的人而言,它并不仅仅意味着负载恋旧情结的回忆载体,更能成为装入旧瓶的新酒,获得再利用。

目前,随着经历革命时代的老红军战士陆续辞世,国家红色音乐文化遗产受到越来越大的冲击,一些依靠口传心授方式传承的红色音乐文化遗产正不断消失,红色音乐文化保护刻不容缓。对于红色经典音乐,应该将其提升到文化遗产保护的高度,以"保护为主、抢救第一、合理利用、传承发展"为工作指导方针,加强对红色音乐文化的保护与保存。

四、红色音乐文化的内涵

随着当前社会主义经济的发展,西方个人主义、享乐主义等价值观逐渐渗透进中国人的思想当中,这一现象非常不利于社会主义和谐文化建设。因此,在当今时代,社会各界就要利用资源积极推动红色音乐文化的发展[①]。从历史的角度看,红色音乐在不同时期具有不同的文化内涵。五四运动时期的红色音乐通过宣扬民主和科学思想,在文化领域激发起人们的爱国热情,受到影响的广大进步知识分子充分意识到音乐在开启民智和传播革命思想上的重要作用,纷纷投身于音乐创作,为红色革命歌曲发展奠定了基础。在这一时期,音乐作品主要呈现出革命性、群众性,其内容和艺术形式都比较单一,但它其中所蕴含的五四精神,为后续红色音乐繁荣发展奠定了基础。[②] 国内革命战争时期,工农红军建立了井冈山革命根据地,粉碎了国民党的多次"围剿",胜利完成二万五千里长征,又在陕北建立和发展了革命根据地,带领人民将红色火种发展为燎原之势。共产党革命政权通过音乐艺术形式,表达了与敌人斗争到底的坚强决心。这一时期的红色音乐对增强战士革命意识、激发群众抗争热情起到了非常关键的作用。抗日战争和解放战争时期的红色音乐,极大地鼓舞了革命战士和人民的斗志,尤其是反映了在抗日战争艰苦卓绝

① 黄春玲,杨薇.在音乐教育中融入思政元素的有效路径[J].中学政治教学参考,2021(25):85.
② 白艳.红色音乐文化的意蕴探究[J].中学政治教学参考,2020(9):94-96.

的环境中,特别是在敌后革命根据地,面对日本侵略者的扫荡,军民一心,共同举起反抗大旗,与敌人展开的斗争。社会主义革命和建设时期,红色音乐作品更多地体现了"为政治服务""为工农兵服务"的思想,内容多为歌颂祖国和美好生活,它的文化内涵是展现了社会主义建设所取得的伟大成就,展现出为国家奉献的精神风貌①。改革开放时期,"文化大革命"结束,人民进入崭新时代,因此,红色音乐作品的类型、题材也有了新的发展和创作。在这一时期,音乐家创作了思想精深、艺术精湛、制作精良、形式多样的优秀音乐作品,以讴歌党和祖国、讴歌英雄、抒写多彩中国、歌唱人民美好生活的内容为主。总的来说,在不同的社会背景与时代之下,红色音乐文化都承载着特殊的价值与作用。作为国家软实力的重要象征,它是中华民族生存与发展的重要根基,也是中华民族在实现伟大复兴前进道路上的内生动力。因此,红色音乐文化始于中国共产党带领人民与帝国主义、封建主义和反动势力的艰苦斗争时期,至今仍是社会主义现代化建设中最为宝贵的精神财富。红色音乐是民间音乐题材与政治相互融合的产物,无论井冈山时期的江西民歌、延安时期的信天游,还是祖国解放与改革开放时期的革命歌曲,都能在红色音乐中找到属于自己的音调。红色音乐文化是一种特殊音乐形态,其艺术性、历史性与教育性特征并存。② 红色音乐文化以爱国主义为其根本核心,并且将民族文化与时代精神两大要素紧密结合,是马克思主义在中国具体实践的最好见证。红色音乐文化是中国共产党最为宝贵的精神财富,是广大人民的精神寄托。作为社会主义核心价值观的重要组成部分,红色音乐反映出中国共产党的精神面貌和文化风貌,蕴含着巨大的历史文化价值。

 1935年2月22日"民众歌咏会"在上海成立。该会是当时最早出现、具有广泛社会影响力的抗日救亡歌咏团体。负责人是基督教青年会全国协会学生干事刘良模。"民众歌咏会"通过比赛会、广播、音乐大会等演唱形式,扩大抗日救亡歌曲在广大群众中的影响,争取更广泛的群众支持。由于"民众歌咏会"在群众中的影响巨大,国民党当局感到害怕了。1936年6月7日,上海青年会民众歌咏会在西门公共体育场举行第三届大会唱,参加这次大会唱的会员有七百多人,人数的众多,歌声的洪亮,打开上海未有的新记录。③ 当大家唱到半途时,有大队的警察到体育场去,把黑压压的群众团团包围,但群众对这些奉命来弹压民众唱救国歌曲的警察毫不理会,大家还是默默地倾听歌声。有一个背着武装带的警察,走到刘良模的身前,想叫他停止指挥歌唱,群众中顿时飞扬起一阵"打倒汉奸""我们在中国的国土,为什么不准我们唱救中国的歌曲"的喊声。继着这种喊声,有几个勇敢的青年高举

① 白艳.红色音乐文化的意蕴探究[J].中学政治教学参考,2020(9):94-96.
② 同①.
③ 曾遂今.论革命音乐[J].黄钟(武汉音乐学院学报),2003(1):67-72.

愤怒的铁拳,奋勇冲上前去,那警察才赶快躲到后面去。这就充分说明了红色音乐的大众参与性,更表现出红色音乐的精神凝聚力。斗争中的人民,坚信革命歌曲的群体性演唱和传播的力量,革命理想、革命希望和革命热情通过歌声来实现,人们的精神拧成一股绳了,群体的威力和正气集中统一了,也许革命成功的希望就八九不离十了。①

审美角度:在新民主主义革命时期,红色音乐的内容以抗战、革命、各个苏区革命根据地的斗争生活为主,表现形式基本为歌曲。这些红色歌曲的传唱仿佛把人带到那烽火连天的战争年代,带到热火朝天的建设工地,让人在追忆那些为民族独立、人民解放、国家富强和社会进步而奉献青春热血乃至宝贵生命的英雄的同时,生发出一种豪迈的英雄气概,激励人们奋发向上。人们欣赏"红歌",不仅能得到感官上的享受,愉悦身心,而且能从中汲取精神力量,受到感化和教育。可以说,红色歌曲既是宣传革命精神和爱国主义精神的绝佳载体,也是进行审美教育不可多得的好形式②。因此从美学意蕴角度讲,红色音乐内涵十分丰富。如果将红色经典音乐概括为百年以来"深深根植于民族的文化土壤,格调高雅、内容健康、旋律优美,在人民群众中久唱不衰,能勾起人们对过去峥嵘岁月的缅怀和对未来美好生活向往"③的优秀音乐作品,其实是不够准确、无法全面地阐释清楚的。因为"经典"一词本身就是一个动态的概念,随着岁月的流逝,沉淀下来的东西成为经典——虽然有很多经典也曾被我们遗忘。其美学追求是积极昂扬、乐观向上的,这里面既没有自怨自艾的消极情愫,也没有顾影自怜的凄楚悲吟,更没有看破红尘、沉迷酒色的靡靡之音④。

传播角度:结合音乐元素、音乐风格,红色经典音乐能够快速传播有四个主要原因:民族民间特色与本土化传播、大众化普及与分众化传播、场景呈现与融媒体传播、行政推动与组织化传播。民族民间特色与本土化传播是指不少作品利用了百年来流传于民族民间,在当地一直为广大群众所耳熟能详的音乐旋律与艺术形式,包括各地富有特色的山歌小调和劳动号子、各种说唱音乐以及地方戏曲音乐等,从音乐主题、词曲结合、调式调性、曲式结构以及表现形式等方面入手,对民族民间的原有作品进行了加工改造,最终成为具有代表性的红色经典音乐作品。虽说是"旧瓶装新酒",却能达到"新酒胜旧酒"的效果,所以说这些红色经典音乐作品离不开人民的喜欢。因此,我们要善于从民族民间音乐中汲取营养,推动创造性转

① 邹志刚.中国梦与红色音乐文化传播研究[J].艺术百家,2014,30(S1):55-56,71.
② 于丽芬,陈洪玲.论中国"红歌"及其蕴含的政治价值[J].大连海事大学学报(社会科学版),2011,10(6):83-85.
③ 李云洁."红歌"的美育功能、美学特质及其时代意义[J].老区建设,2007(12):11-12.
④ 匡秋爽.红色经典音乐的美育价值与传承传播[D].长春:东北师范大学,2010:7.

化、创新性发展。大众化普及与分众化传播指人民群众是音乐创作、传播的主体，繁荣发展新时代音乐艺术，满足人民群众对美好精神文化生活的新要求、新期待，需要处理好大众与分众、普及与提高之间的关系，以更好地回应人民。场景呈现与融媒体传播指红色音乐生动准确地记载了中国共产党成立以来领导人民在各个历史时期进行的一系列重大革命实践活动，艺术地再现了党史、新中国史上的重大事件、重要会议、重要人物，是我们深刻认识红色政权来之不易、新中国来之不易、中国特色社会主义来之不易，深刻认识中国共产党为什么能、马克思主义为什么行、中国特色社会主义为什么好的生动音乐史教材。行政推动与组织化传播是指无论在革命战争年代，还是在社会主义建设和改革开放时期，虽然广大人民群众自觉爱学爱唱革命歌曲，但红色音乐的传播也离不开我们党的科学决策和周密部署，离不开党的各级组织的宣传发动和组织传唱，离不开广大文艺工作者深入群众、深入一线进行的有组织的创作排练和指导演唱。① 传承红色音乐文化要与培育践行社会主义核心价值观紧密结合起来，通过在概念、发展历程、文化内涵等方面理解红色音乐的创作背景和历史作用，加深人们对社会主义核心价值观的理解和认识，促进人们坚定理想、提振精神、增强民族自豪感和自信心。

五、研究综述与学术热点问题

当前，学界关于新民主主义革命时期的红色歌曲有初步研究，但主要是从音乐学科展开，而在中共党史学科领域的研究较少，对该时期红色歌曲革命话语建构的逻辑演进等方面的史料挖掘不够深入，对红色歌曲建构革命话语重要作用的探讨有待拓展。关于红色音乐研究，可追溯至20世纪30年代中前期中央苏区《红色中华》等报刊对中央苏区革命歌谣运动的报道和评论及《革命歌谣集》的出版，至今已有近90年的历史积淀。而相比之下，关于红色音乐文化的研究较多，且主要从文化视野、教育视野出发，主要理论著作有《红色歌曲精选》（刘天礼、孙鹏）、"红色经典艺术教育"丛书（韩天寿）、《多维视野下的红色文化》（王爱华等）等。但目前国内对红色音乐文化的相关理论研究较多还停留在对其意义与价值的探讨上，对于红色音乐文化形态以及融入具体的课程体系的研究较少。从本质上来讲，红色音乐文化本身就是天然以音乐为传播途径的思想政治教育形式，而现有红色音乐文化融入课程思政教育的理论研究缺乏体系化的理论支撑，这制约了红色音乐文化融入课程思政教育理论与实践研究。开展红色音乐文化研究并将其作为"重写音乐史"的一个契机，不应只是受"弘扬革命文化、传承红色基因"的驱动，而更应成为音乐史学界自我反思和寻找突破的一种自觉意识。不过，值得注意的是，李诗原在

① 霍星羽.红色经典音乐的主体意识、美学特质与传播逻辑[J].艺术评论,2021(6):149-156.

《音乐研究》上发表的《红色音乐研究的学科理论与问题框架——音乐学术研究的反思与探讨(四)》①为我们指出了当前红色音乐文化研究的关键问题,音乐学术得以极大发展的近30年中,红色音乐因"告别革命"和"重写音乐史"而被学术界"边缘化"。许多学术资源被过度开采——如某一寺庙或道观的音乐、某一剧种或乐种。在这一对比下,红色音乐并没有得到与其学术资源同体量和比重的关注。从"重写音乐史"的话题入手,越来越多的曾被历史"边缘化"的音乐家和一些之前未曾被写进音乐史的内容开始获得关注,但将在历史进程中对中国共产党和祖国发展起到重要作用的百年红色音乐文化纳入音乐史重写、补充之列的却是极少数,对此,李诗原提出"重写音乐史的做法"是必须的。清除特定历史时期的某些思潮的负面影响非常有必要,但是重写音乐史并非要剔除其中的红色音乐,而恰恰要正视红色音乐的客观存在和庞大的体量,进而加大红色音乐在音乐史中的分量。在一种新的历史语境当中,红色音乐与专业音乐、传统音乐、大众音乐一起,构成一部多元、多线条、多视角的中国近现代、当代音乐史。在红色音乐研究这一方面,1949年以前,红色音乐研究成果主要包括对红军及革命根据地革命歌谣运动的报道和评述,抗战后对于左翼音乐家聂耳的评价②,以及对抗日救亡歌咏运动、抗日民主根据地音乐的评述和探讨,解放战争时期对人民解放军音乐和解放区音乐的观测和评论。这些在苏区、抗日民主根据地、解放区各音乐报刊和国统区的部分进步报刊中都有相关记载。社会主义革命和建设时期先后出版了多本革命老区的革命歌谣集,以及《中国工农红军歌曲选》《抗日战争歌曲选集》《解放战争时期歌曲选集》等红色歌曲选集。20世纪50年代末启动的中国近现代音乐史教材编写,也极大地推动了红色音乐研究,并逐渐使"革命音乐"成为一个与"学院派音乐"相对应的音乐史学范畴。1985年(聂耳逝世50周年、冼星海逝世40周年)达到高潮,出版《论聂冼》,并启动《聂耳全集》《冼星海全集》的编辑出版工程;另外,一大批红色音乐史料也得以被辑录。但此时的红色音乐研究仍然存在很大问题。首先是史料方面存在失信情况,一方面以修复为名修改了部分词曲,致使民歌的口头传播特点被掩盖,另一方面革命回忆录的口述史部分存在非客观描述的现象。其次,在"弘扬革命文化、传承红色基因"的语境中,不切实际地抬高了红色音乐的艺术水平、历史作用和当代价值,尤其高估了革命战争年代音乐作品的艺术水平,并力图以艺术成就(艺术性)作为其价值判断依据,因而导致音乐作品出现失衡。最后,红色音乐的学术研究仅限于提炼其思想主题和分析其音乐形态,未能展露多学科的理论和方

① 李诗原.红色音乐研究的学科理论与问题框架:音乐学术研究的反思与探讨(四)[J].音乐研究,2020(2):86-97.
② 冼星海.边区的音乐运动:一月八日在"文协"代表大会上的报告[M]//冼星海.冼星海全集:第一卷.广州:广东高等教育出版社,1989:85-94.

法，即仅仅将红色音乐置于音乐形态层面，而未能深入文化领域发掘红色音乐作为一种音乐文化的内在含义与内部逻辑。由此可见，红色音乐在学术研究方面依然处于研究方法单一、研究思路固化的状态。到现在为止，也只有聂耳和冼星海的音乐、抗日救亡歌咏歌曲、延安秧歌剧、歌剧《白毛女》，以及新中国成立后的革命历史题材音乐，受到学术界关注，而大革命时期的工农革命音乐、北伐军音乐，土地革命战争时期红军及其根据地音乐，我党抗日武装及抗日民主根据地音乐，人民解放军及解放区音乐，以及新中国的解放军音乐、各历史时期的"主旋律"音乐，都未能完全进入学术视野。有学者认为，目前虽有不足之处，但红色文化成为文化热点，其研究有望成为"显学"，且可能构建一门新的学科——"红色文化学"。根据这种思考，我们或许可以提出这样的设想：建立一门"红色音乐文化学"。它将是一门隶属音乐学，又与文化遗产学、中共党史学、民间文学、教育学等学科相互综合、交叉的学科；它以中国共产党领导中国各族人民进行反帝、反封建的革命斗争和社会主义建设历史进程中涌现的音乐、舞蹈、戏剧为主要研究对象，采用音乐学、文学、史学等的研究方法，探索红色音乐在历史发展进程中的本质、功能与意义；它主要涉及红色音乐史学、红色音乐形态学、红色音乐传播学、红色音乐美学、红色音乐地理学、红色音乐教育学等研究范畴。① 但其中一些研究似乎已成为革命老区和军事学术机构、党史爱好者的专利。对此，音乐学者李诗原教授认为要关注红色音乐与其他类型音乐文化的关系问题，重视红色音乐的审美原则问题、红色音乐的艺术哲学问题，以及红色音乐的文化功能和文化形象问题。因此，我们需要认识到，一种文化形式或文艺形式，其意义和价值主要取决于它是否承载了那种旨在改善人的生存状态的主观愿望。一种具有艺术及审美价值的文艺形式，是有利于承载人文精神的，或者说让受众更能感受和理解人文精神。

思考题

1. 简述苏区红色音乐发展的历史背景。

2. 结合音乐形态学，论述新民主主义革命时期和新中国和平建设时期的红色音乐有何异同。

3. 除文化遗产学视野外，还可以从哪个视野出发研究红色音乐？并论述该视野下红色音乐的特点及原因。

4. 简述新时期以来流行音乐的发展对红色音乐有哪些方面的影响。

5. 举例说明新民主主义革命时期红色音乐是如何将革命与大众结合在一起的。

① 欧阳绍清.多学科视野下的红色音乐研究[J].井冈山大学学报(社会科学版),2012,33(3)：30-34.

6. 当下新媒体迅速发展,红色音乐应该如何在新时代运用新技术发展自身?

参考文献

[1] 云妙婷,张新笛,刘韧.红色音乐文化在大学生思想政治教育中的科学内涵和实施路径[J].广西青年干部学院学报,2019,29(3):73-76.

[2] 刘辉.红色经典音乐百年巡礼[J].当代音乐,2021(8):4-9.

[3] 冯诚纯.红色音乐文化及其时代价值[J].党政论坛,2020(11):44-48.

[4] 陈兆林.苏区红色音乐的发展历程及其特征[J].上海艺术评论,2021(3):78-79.

[5] 李诗原.红色音乐研究的学科理论与问题框架:音乐学术研究的反思与探讨(四)[J].音乐研究,2020(2):86-97.

[6] 刘青.中国红色音乐文化解读[J].喜剧世界(下半月),2021(4):74-75.

[7] 白艳.红色音乐文化的意蕴探究[J].中学政治教学参考,2020(9):94-96.

[8] 欧阳绍清.多学科视野下的红色音乐研究[J].井冈山大学学报(社会科学版),2012,33(3):30-34.

[9] 黄春玲,杨薇.在音乐教育中融入思政元素的有效路径[J].中学政治教学参考,2021(25):85.

[10] 邹志刚.中国梦与红色音乐文化传播研究[J].艺术百家,2014,30(S1):55-56,71.

[11] 于丽芬,陈洪玲.论中国"红歌"及其蕴含的政治价值[J].大连海事大学学报(社会科学版),2011,10(6):83-85.

[12] 李云洁."红歌"的美育功能、美学特质及其时代意义[J].老区建设,2007(12):11-12.

[13] 霍星羽.红色经典音乐的主体意识、美学特质与传播逻辑[J].艺术评论,2021(6):149-156.

[14] 王海军.中国共产党革命话语的建构与表达(1919—1949):以红色歌曲为视角的解读[J/OL].人民论坛·学术前沿,2021(14):12-19[2021-09-05]. https://doi.org/10.16619/j.cnki.rmltxsqy.2021.14.002.

[15] 居其宏.新中国音乐史(1949—2000)[M].长沙:湖南美术出版社,2002.

[16] 刘辉.红色经典音乐概论[M].重庆:西南师范大学出版社,2015.

[17] 冼星海.边区的音乐运动:一月八日在"文协"代表大会上的报告[M]//冼星海.冼星海全集:第一卷.广州:广东高等教育出版社,1989:85-94.

[18] 匡秋爽.红色经典音乐的美育价值与传承传播[D].长春:东北师范大学,2010.

[19] 梅世昌.红色音乐与马克思主义大众化研究[D].湘潭:湘潭大学,2019.

[20] 孟克迪.习近平新时代爱国主义重要论述的渊源[J].中共合肥市委党校学报,2019(4):55-59.

[21] 张勇,张晨.红色音乐文化融入高校课程思政教育研究[J].民族音乐,2020(5):75-77.

[22] 曾遂今.论革命音乐[J].黄钟(武汉音乐学院学报),2003(1):67-72.

第二章

红色民歌

第一节 概 述

红色民歌作为民歌的一种,是中华民族文化的重要组成部分,具有艺术性和历史性双重特征。红色民歌在反映革命时期真实生活的同时,也蕴含了一定的文化价值,成为重要的文化资源。中国经历了特殊的革命年代,进而形成了红色文化这一独特文化资源。其中,红色民歌是红色文化的重要组成部分。红色民歌主要是指20世纪在共产党领导下进行的土地革命战争、抗日战争、解放战争过程中产生的与八路军、新民主主义、工农红军等相关,且在一定基础上反映了革命斗争的民间歌曲。红色民歌是中国文化特有的形态,反映了基层劳动人民、革命战士、民间人士等战斗者在红色革命中的情感、思想、革命生活,以及与敌人作斗争的决心和革命气概。此外,红色民歌在新中国成立后主要是指抒发无产阶级远大志向、反映普通人民大众生活以及社会主义建设进程的民歌。这时期的红色民歌主要有《我爱这蓝色的海洋》《东方红》等歌曲。

(一)历史背景

红色歌曲的文化寓意,在我国不同时期有着明显的不同。根据历史资料记载,在土地革命之前,中国有约75%的土地掌握在地主、富农手里,真正掌握在农民手里的土地不到25%。地主利用其手里的土地,通过收取地租的方式残酷剥削农民。更为严重的是,地主还利用高利贷的方式进一步剥削农民。同时,贪官污吏的暴政敛财使得劳苦大众生活在水深火热之中,进而使得人民对社会变革有着强烈的愿望。在地主、富农、贪官多重压迫下,有着强烈革命愿望的劳动人民进行了多次抗争,这就为中国红色民歌的发展奠定了良好基础。中国农村地区独特的地理地貌,为中国革命提供了有利的地理环境,因而中国红色民歌大多起源于农村地区。根据史料记载,中国农村地区以及山区由于山多林多、易于隐蔽、河流众多等特点,为革命者提供了便利条件。中国农村地区的复杂地理环境和良好自然屏障,为中国革命保存革命力量、打持久战提供了良好自然环境。因此,中国农村地区成

为中国革命武装斗争的重要发源地之一。中国农村地区是革命主力的重要根据地,中国共产党领导人民在此进行了艰苦卓绝的革命斗争。红军第二十五军和第二十八军军部、新四军第五师师部、晋冀鲁豫野战军司令部等党政机关,先后在中国农村地区进行驻扎。1947年,刘邓大军千里跃进大别山地区,实现了中国革命的历史性转折,使得中国农村地区在中国革命历史上的地位更加突出。中国红色文化随着革命进程的不断推进,逐渐形成。红色文化的产生,也进一步孕育了红色民歌。红色民歌不但是红色文化的重要组成部分,更是红色文化的亮点。红色民歌作为一种精神文化,鼓舞了军队士气,同时将革命意识传递给人民大众,壮大了革命队伍,继而不断推进革命进程。因此,红色民歌在中国革命历史中具有重要作用。

(二)社会背景

中国农村地区是中国革命发源地之一,中国共产党领导革命过程中,很多重要事件发生在农村地区。因此,农民在中国革命过程中发挥了积极作用。以中国红色民歌聚集地之一——大别山地区为例:大别山位于鄂、皖、豫三省交界处,该地区人员流动性大,信息和思想较为活跃,这使其成为红色民歌主要集中地。而且,大别山地区无人管制具有历史渊源,这也是其成为中国革命主要发源地的原因。资料显示,明朝嘉靖年间便有官员上书朝廷要求在此地设立郡县,以有效管辖此"地偏民顽"之所;在清朝康熙年间,大别山地区的民众在仙居山一带进行聚集,武装反抗朝廷治理;太平天国时期,大别山地区的民间武装组织同京城地区的太平军合力攻打县城。可见,历史上大别山地区民众的反抗意识较强。大别山地区民众较强的反抗精神,为中国革命奠定了民众基础,同时也为红色文化发展提供了物质和精神条件。因此在中国共产党的领导下,大别山地区的农民很快就接受了先进的马克思主义思想,并将其与当地文化结合,形成独特的红色文化。红色文化的革命性、先进性,不断影响着当地民众的心理和行为,孕育出了红色人格,当地民众继而创造出了另一种红色文化——红色民歌。在大别山地区,红色民歌得到了快速发展,并且产生了许多广为流传的作品,如《送郎当红军》《八月桂花遍地开》。

红色民歌是在地方戏曲、曲艺、歌舞和民歌基础上发展而来,丰富的民间音乐为红色民歌的成熟带来了契机。农村地区的山歌、大型歌会以及小歌摊形式等,均为红色民歌的成熟注入了元素。同时,红色民歌的成熟离不开中国革命。中国革命的浸润,加上本地民间文化,使得中国红色民歌逐渐成熟。革命时期形成的中国民歌,不论在战争时期还是在和平年代,都以其独特的现实性和艺术感染力,得到广泛传唱。

自五四新文化运动开始,中国不断进行的革命使得红色民歌从形成到成熟得到了快速发展,逐渐蔓延成为一种全国性的歌唱对象。新中国成立以后,红色

音乐舞蹈史诗《东方红》的问世，彰显了中国综合国力，用文化的形式向世界宣布中国正处于不断进步当中。进入21世纪以来，全球文化大融合，红色民歌发展进入全新阶段。一方面，红色民歌中引入了西方元素。例如，《山丹丹开花红艳艳》就是引入了西方交响乐这一元素，创作出的交响乐化的红色民歌。并且，歌舞剧版的《山丹丹》被选为中国成立60周年的献礼剧目。另一方面，红色民歌正在逐渐融入其他文化艺术作品中。如电视剧《东方红》中，插曲便使用了红色民歌《南泥湾》，且《南泥湾》将剧中的气氛、人物心情等表现得淋漓尽致，使得红色民歌成为一种新型的影视语言。2008年，陕北民歌入选中国第二批非物质文化遗产名录，而陕北民歌中包含了许多红色民歌，陕北民歌入选非物质文化遗产名录，意味着红色民歌的文化价值得到了国家高度认可，国家对其加大了保护力度。2010年1月31日，《南泥湾》等红色民歌在"音乐之都"维也纳唱响。可见，随着中国不断发展，红色民歌也逐渐成为彰显民族自信的一种形式，进一步凸显红色民歌的文化自信。随着中国国际地位不断提升，红色民歌逐渐成为世界文化的宝贵遗产。

近年来，伴随着红色经典浪潮再度掀起，红色民歌文化备受关注，进入了一个全新的传播时期。由于"民族文化主题意识"的逐渐加强，红色民歌作为一种具有强烈感染力的艺术文化形式被广泛传播。20世纪90年代，中国掀起了一股保护、捍卫本土文化、反对西方"文化殖民"的思潮。这一思潮的兴起，使得具有特殊历史文化且保留原生态的文化形式被更多人关注。因此，中国红色民歌得到了更多的关注，其文化自信逐渐凸显。90年代末，红色民歌演唱会就已经在上海、北京等一线城市举行。与以往演唱会有所不同，红色民歌演唱会的表演者是一些具有地方特色的民歌选手，例如阿宝、王二妮等。进入21世纪以来，中央电视台、各地方卫视等平台也参与了红色民歌的保护与传承，使得红色民歌文化自信进一步凸显。其中，江西卫视推出的《中国红歌会》便获得了较高的社会影响和美誉，让观众重温了红色记忆，对彰显红色民歌文化自信起到了助推作用。中央电视台音乐频道开播后，《民歌·中国》成为品牌栏目。此外，相关部门越来越注重对红色民歌文化的传承。在2016年5月17日召开的哲学社会科学工作座谈会上，习近平总书记再提文化自信，并指出："坚定中国特色社会主义道路自信、理论自信、制度自信，说到底是要坚定文化自信，文化自信是更基本、更深沉、更持久的力量。"红色民歌是中华传统文化与现代文明的重要组成部分，它的广泛传唱，能够展现中华民族的文化底蕴、丰富内涵，展示中国人民对中华文化的充分自信。红色民歌作为中华传统文化与现代文明的重要组成部分，在中国文化走出去的过程中，发挥着重要作用。红色民歌必将代代相传、生生不息。

第二节 研究综述

一般来说,针对红色民歌的研究多集中于我国江西、广西、陕西、山西等地区,研究呈现地域性、分散性、复杂性等特点,大致分为以下几个方面的分析研究:

一是关于不同地区红色民歌的研究。如:2009年景月亲的文章《历史的记忆 艺术的诉说——读〈红色土地上的陕北民歌〉》中针对《红色土地上的陕北民歌》一书分析了革命历史对于红色民歌发展的重要性。2017年黄景春的文章《当代红色歌谣及其社会记忆——以湘鄂西地区红色歌谣为主线》主要从湘鄂西苏区对红色歌谣的利用、当代湘鄂西地区红色歌谣的编创和当代红色歌谣表达的社会记忆三个方面,论述搜集、编创红色歌谣为当今社会秩序的合法性提供了证明,并给当代社会文明建设指明努力的方向。2019年刘高扬的文章《巴山民歌红色元素探究及其价值利用》主要论述了红色元素对于巴山民歌发展的重要性,进而提出编写红色题材音乐教材、利用红色资源打造本土红色音乐文化品牌的动议。2020年陆伟、彭雯静的文章《皖西民歌中的红色民歌研究》分析了皖西红色民歌的形成背景,探讨了皖西民歌中红色民歌的创作方式与艺术特征——如题材多样、结构自由、情感真挚,还分析了皖西红色民歌的价值——包括民间艺术价值、历史文化价值、精神导向价值、经济开发价值,最后就如何传承和开发皖西红色民歌提出了对策——包括加大保护力度、融入学校教育、融入旅游发展、融入文化产业等①。

二是关于红色民歌与革命根据地的研究。2011年简华春的文章《右江革命根据地红色歌谣与百色起义精神》主要说明了右江革命根据地时期的红色歌谣是右江革命军民所创编和传唱,旨在揭露黑暗旧社会、鼓舞革命斗争、歌颂革命胜利、向往美好未来的民歌、民谣。2015年岳圣东、杨玲的文章《论川东北革命老区传统民歌的题材特点及典型形式》主要对川东北革命老区传统民歌使用的主要题材进行了分类,然后对每类题材所采用的典型艺术形式展开讨论,简要梳理并论述了"薅秧锣鼓""情歌""叙事歌""苏区红色歌谣"等革命老区传统民歌的形成、发展乃至流变,并提出了其对于相关历史文化保护的重要性。2018年常晓菲的文章《历史语境下的吕梁抗战民歌创编研究》主要以战争时期的山西吕梁地区为例,论述了吕梁民众在抗日杀敌过程中顽强斗争,在当时的历史语境下所创作的民歌。2021年于晓晶的文章《早期红色歌谣在传播中的革命叙事重构》主要以土地革命战争时期的红色歌谣为例,分析其类似民歌的集体创作和口头传播特征,比如一些曲目在口头传播中逐渐显现出词曲上的差异和讹误,当这种差异和讹误达到一定程度时,其意

① 陆伟,彭雯静.皖西民歌中的红色民歌研究[J].内蒙古艺术学院学报,2020,17(3):92-95.

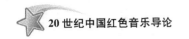

义也随之发展变化。

三是关于红色民歌艺术风格的研究。如：2010年彭玉兰的文章《论赣南地区红色歌谣的艺术特征》主要论述了赣南地区红色歌谣浓厚的民众性和地方色彩、强烈的工具性和革命气势、鲜明的即兴性和民歌韵味等三个方面的艺术特征。2019年李天英、李利军、赵艳琴的文章《陇东南红色歌谣的艺术表征》主要阐述了陇东南红色歌谣的编创方式：首先采用歌谣的艺术表达方式，然后在艺术细节上对其进行改造，最后呈现出典型的革命类型化艺术表征。其艺术特征明显，普遍以民歌民调、方言俗语、生活化场景、典型地理文化为创作源头。

四是关于红色民歌对于文化传承的研究。如：2009年姚莉苹的文章《赤诚·忠贞·信念——湘鄂西苏区红色歌谣〈马桑树儿搭灯台〉的文化解读》通过一首第二次国内革命战争时期广为传唱的经典的湘西土家族红色歌谣《马桑树儿搭灯台》，阐述了土地革命时期湘西儿女踊跃参加红军的历史，凸显了边区民众坚定的革命信念。2019年窦连秀的文章《红色文化传播视域下的民歌鉴赏——评〈太行人民抗战民歌选集〉》主要以《太行人民抗战民歌选集》一书为例，论述了太行革命根据地抗战民歌对于红色文化传承的重要性。

五是关于红色民歌在学校教育中传播的研究。如：2019年田雅丽、缪志娟的文章《皖西红色民歌在学校教育中的传播路径》主要阐述了红色民歌进课堂、入课本、建队伍、传校园等红色文化教育体系建设研究，进而探索皖西红色民歌在学校教育中的传播路径。

第三节 红色民歌作品简介

一、西北地区（陕甘宁边区）

中国近代革命中，中国共产党先后建立了多个革命根据地，1937年以后在根据地上成立了多个边区政府，如冀鲁边区、鄂豫边区、晋冀鲁豫边区、陕甘宁边区等，其中只有陕甘宁边区是正式的边区政府。

陕甘宁边区的建立，吸引了很多怀有强烈民族使命感的文艺工作者，因此也推动了以延安为中心的陕甘宁边区音乐的创作和表演。创作题材涉猎较广，有生产劳动、社会群众生活、抗战生活等。这些作品不仅记录了当时的群众生活，还有效地宣传了党中央的领导精神。歌曲鼓励军民不畏艰难、艰苦奋斗，又因为创作贴近民众生活，所以深受大众喜爱，被民众口口相传，流传至全国范围。

陕甘宁边区的音乐工作者坚持党的领导，紧跟党的步伐，所以创作的歌曲具有

革命性、民族性等特点。歌曲在表现生活的同时,也激发了群众必胜的信心,体现了音乐的凝聚力。如李之华作词、李鹰航作曲的《扛起镢头拿起枪》就是一首呼吁人们响应党的号召,生产、打仗两不误,坚定抗战必胜信心的歌曲。除了创作型歌曲,还有很多歌曲直接以民间音乐为创作基础,在此之上进行改编,如《咱们的领袖毛泽东》里面就有安塞民歌《光棍哭妻》的曲调①。

(一)《扛起镢头拿起枪》

《扛起镢头拿起枪》(详见谱例2-3-1)是李之华作词、李鹰航作曲的一首歌曲。全曲为五声徵调式,旋律以级进为主,其中插入五度、六度的跳进,但是整体旋律平稳进行。歌词内容能够激发人们抗战必胜的信心,既能开荒保家园,又能打仗灭敌人。

谱例 2-3-1

(二)《咱们的领袖毛泽东》

《咱们的领袖毛泽东》是由农民诗人孙万福作词的一首民歌。1943年11月,孙万福出席陕甘宁边区劳动英雄大会,受到了毛泽东、朱德、刘少奇等中央领导人的接见。歌词表达了人民群众对党和领袖的深厚感情,以及对边区新生活的无限热爱之情。作为农民诗人的孙万福并不识字,他的诗歌都是口述后经别人笔录才流传开来的。诗歌《咱们的领袖毛泽东》问世以后,诗人贺敬之对其进行了润色和加工,民间歌手又配上陕北安塞传统民歌《光棍哭妻》的曲调开始传唱。

《咱们的领袖毛泽东》(详见谱例2-3-2)是在民歌小调《光棍哭妻》(详见谱例2-3-3)的基础上经过演变编创而成,并在其基础上发展为更为规整的起承转合四句体(4+4+7+7),结构为"a a b b"。前两句完全重复,第三、第四句扩充为七小节,并采用了换头合尾的曲调发展手法,都结束在"2 1 7 6 | 5 - |"这一特性终止上。虽然旋律走向和节奏型趋近一致,但《光棍哭妻》中缠绵、舒缓、委婉的曲风,已完全被《咱们的领袖毛泽东》质朴跳跃、高亢有力、激情奔放的风格所取代。这首著名的陕

① 袭阳.陕甘宁边区大生产运动歌曲研究[D].上海:上海师范大学,2017:17.

北民歌音调,特别是其极富陕北地区民歌风味的苦音音阶,以及特性终止"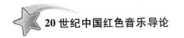"等元素都在 20 世纪 80 年代风靡一时的"西北风"歌曲的创作中被广为吸收借鉴。①

咱们的领袖毛泽东

孙万福作词

中快 热情洋溢地

谱例 2-3-2

(三)《生产运动歌》

《生产运动歌》(详见谱例 2-3-4)是 1939 年由徐一新、李鹰航在延安作词、作曲的一首歌曲,鼓励群众无论男女老少、各行各业都要积极投身于生产运动,大家齐心努力。歌曲为五声调式,单声部分为节歌的形式,歌曲短小精悍,在表现劳动场景时旋律中的附点音符以及切分音的使用使乐曲更具有律动。歌曲的结束句上行音阶模进到全曲最高音"D2",随后又模进下行并减弱结束,好似一天的生产劳动接近尾声。歌词基本一字一音,并具有口号式的表达。②

① 施咏.《咱们的领袖毛泽东》:"流行歌曲中的中国民歌"之十[J].中国音乐教育,2014(1):14-15.
② 裴阳.陕甘宁边区大生产运动歌曲研究[D].上海:上海师范大学,2017:20.

光棍哭妻

安塞民歌

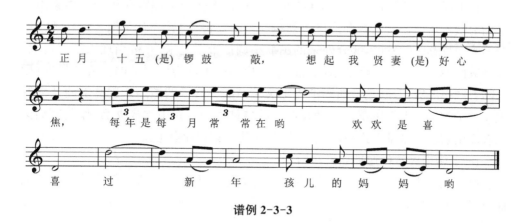

谱例 2-3-3

生产运动歌

徐一新 词
李鹰航 曲

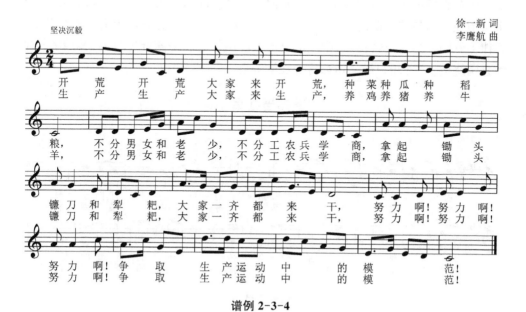

谱例 2-3-4

二、中南地区(江西省)

江西是中国红色革命的摇篮,也是红军长征的始发地。江西革命民歌就在这一时期出现,并且成为中国共产党革命文化的重要组成部分。

在毛泽东起草的古田会议决议的指导下,很多作曲家都曾在传统的客家山歌基础上填入新词——也有直接口头创编——以宣传、动员群众参加革命斗争。当时因为中央苏区的发展,部分外来的民歌小调被带了进来,并被当地人广泛传唱。这些歌曲最初在革命根据地是民众用来颂扬苏区干部为民服务的优良作风的,后来随着红军的宣传,红色歌曲渐渐走上为革命战争服务的道路。这些歌曲从内容上反映了党领导下军民革命运动及群众的精神面貌。新中国成立后,作曲家们又在客家山歌旋律基础上进行改编,歌颂中国共产党和社会主义。

(一) 赣南民歌《送郎当红军》

赣南是中央苏区的重要组成部分,也是客家人聚集的地方。赣南苏区红色歌曲具有鲜明的阶级性和斗争性,主要描绘了1927年秋收起义至1934年红军长征时期的历史,鼓励人们上阵杀敌。

《送郎当红军》(详见谱例2-3-5)分为五个部分,前两个部分都是三个小节为一个部分,中间部分为四个小节,最后两部分同样是三个小节为一个部分。三个小节一句在旋律进行中是相对不稳定的,但是作品中间部分为四个小节,这样的创作手法增强了作品的平衡感。中间这四个小节从歌词上看,有着承上启下的作用;从旋律上看同样是一个转折点,中间部分前半段旋律是围绕商音进行的,其后的小节都是围绕徵音进行的,每一句都落音在徵音上。

送郎当红军

谱例2-3-5

这是一首五声徵调式的作品,歌曲旋律委婉感人,但却仍然富有很强的号召力。与我们熟知的很多革命歌曲不一样的是,它并非气势磅礴、豪迈有力,而是以

一种轻声呼唤的形式进行,但是这丝毫不影响作品号召人们参加红军的感染力。歌曲旋律的第一部分是在较高的音域进行的,很明确地在旋律上点出了作品的主题;第二部分音域下降了一些,就像是叙述式的叮嘱;第三部分音域又拉高了一些,跟歌词的衬词配合,很好地表达了歌曲的情绪;第四部分音域又下降了一些,表现出不舍和放心不下的情绪;最后一部分歌词中衬词对应的旋律进行是整首歌中进行幅度最大的一处,同样是为了突出歌曲的主旨和依依不舍的情绪。①

旋律第一部分落音在商音上;第二部分落音在宫音上;第三部分的前半句落音在商音上,后半句落音在徵音上,这里的落音是叹息式的,表达出深深的情意;第四部分落音在徵音上;第五部分也落音在徵音上。根据对旋律落音的分析,可以发现,作品前半部分大多是落音在商音上的,"商"与"伤"同音,在民族调式中,"商"音的落音会使旋律达到悲伤的效果;但是,作品从第三部分的后半句开始,所有的落音都落在徵音上,说明了作品想要表达的不仅仅是悲伤的情绪,更多的是要表达对未来的期望,期望丈夫可以平安归来、革命胜利的那天。旋律在走向上类似环绕式进行,如第一部分:"2"进行到"3"又回到"2"又再到"3",最后回到"2"上。第四部分和第五部分也是如此。这种环绕式的旋律进行,就像歌曲表达的情绪一样:妻送郎去当红军时,相互不舍,不停地回头张望,不舍得离开。

歌曲是2/4拍,节奏型以切分和平八为主。平八这样稳定的节奏型增强了旋律的歌唱性,但在这个作品中,较重视切分的节奏型。切分的节奏型表现出一种不安、悲凉的音响效果,给听众以揪心的情感体验,同时描绘出妻送郎时"一步三回头"的不舍,增添了作品的感染力和内在的情绪表达。②

(二)井冈山民歌(《毛委员和我们在一起》)

井冈山在革命历史上是有着特殊地位的。在井冈山斗争时期,也就是从1927年革命根据地建设到1930年苏维埃政府成立的期间,民歌起到了很大的作用。红色歌曲的发展过程与中国传统音乐保持密切联系。井冈山的红色歌曲在民歌基础上发展而成,朗朗上口、易于传唱,歌词内容反映党领导的军民在抗战中生活、战斗的情景。

《毛委员和我们在一起》(详见谱例2-3-6)从前奏开始就呈现出一种欢快奋进的乐感,情绪欢快且饱满,主要表达的是井冈山革命乐观主义精神,这也与前奏部分所使用的节奏织体结构密切相关。在八小节的前奏中反复呈跳跃式的低音和快慢交替配合的节奏型,犹如红军不断向前线整齐而有力度地进发,共同塑造了整部作品赋予的音乐形象和中心思想,律动欢快且坚定有力。

① 曾邵珺.赣南客家民歌《送郎当红军》音乐分析[J].民族音乐,2014(6):40-41.
② 同①.

毛委员和我们在一起

江西民歌

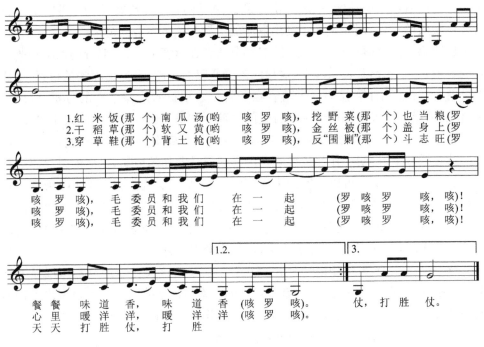

谱例 2-3-6

歌曲主要呈现音乐上的主旋律线条,谱面整洁,段落分明,词曲分布井然有序。歌曲调性为 A 大调,2/4 拍,主旋律干脆利落、精简活跃,节奏型分布均匀有规律,其主要乐句为四句,承上启下,情感连贯。前两句的节奏型完全相同,旋律也在句型上呈现相互呼应的效果,起到情景诉说的作用;从第三乐句开始进入抒发情感的高潮,节奏上的紧凑跟进和音高上的推进,表现出毛委员和我们在一起内心的欢喜,紧接着第三乐句最后空拍上的"咳"字,更为突出红军战士们对毛委员的崇拜与认可,体现毛委员亲和又坚定的领导力,激发出大家积极乐观的精神;第四乐句旋律上与第三乐句形成对比,节奏的速度渐渐放缓,旋律也在情绪上平静下来;作为乐曲的结束语,最后一段结束句中高八度的"打胜仗"对歌曲的情感做出一个激进的情绪总结。①

① 周玲.江西革命歌曲《毛委员和我们在一起》的情感表达与演唱分析[D].昆明:云南艺术学院,2020:10.

三、西南地区(川陕苏区)

川陕苏区是革命战争时期中国共产党建立的重要革命根据地之一,位于四川省和陕西省的交界处,地处大巴山和米仓山区域,融合了陕南地区淳朴大气的文化与川东北地区的巴蜀文化。当地的民歌最初起源于劳动生活,后来开始为革命服务。很多红色民歌在当地民歌的基础上进行改编,从而使得当地普通民歌向红色民歌转变,并且更容易被人们传唱及保存,起到了很好的宣传作用。

(一)《放牛娃儿盼红军》

《放牛娃儿盼红军》这首民歌的旋律特征为"a a b b"的四句式上、下片结构,每个乐句均为三小节,形成非方整、对称性的乐段。其中上片只用了羽、宫、商、角四个音,运用巴渠民歌典型的"la-do-re"窄羽声韵音调结构发展旋律,角音只是辅助性地在高音区出现两次。第二句是第一句的原样重复(歌词不同),进一步加深主题(详见谱例2-3-7)。

谱例 2-3-7

上片乐句的起始音调是宫到羽下行、平均八分音符时值的两次陈述,这种小三度结构也被认为是巴渠民歌音调结构的胚胎。第二小节通过纯五度跳进旋法使音区升高、情绪上扬,同时引入切分节奏与前后形成对比。第三小节的缩减再现仅为宫到羽下行小三度的一次陈述并休止一拍,犹如深深的叹息、悲伤和无奈。整个乐句显示出"呈示—对比—再现"的三部性材料发展手法。这种手法无论在专业创作还是在民间音乐中都被广泛运用,但仅用于一个乐句的内部却并不多见。其材料构成方法与另一首陕北民歌《绣金匾》的第一句有异曲同工之妙。不同的是,《放牛娃儿盼红军》由于结构及音调缩减的变化再现,更多了一分悲伤和欲哭无泪的情绪;后者则由于变化再现的时值扩大和音调的波浪式进行,更具有抒情性(详见谱例2-3-8)。

谱例 2-3-8

该民歌旋律的下片为词、曲相同的完全重复。与上片一样,每个乐句仍为三小节的规模,同时通过模进、转调等手法在与上片形成对比的同时,又保持风格、情绪的逻辑统一。第一小节为上片"鱼咬尾"式的承接,将前一句中具有骨干音作用的切分音商音承接过来并迂回装饰进行到宫音上停住,形成一个乐汇结构;第二小节从上片乐句的落音羽音开始,将上片乐句第二小节作下行五度的严格模进;第三小节为乐句的收束处,虽说也是前面的继续模进,但由于偏音清角的引入造成突然向下属调转调的色彩,让人觉得"别有一番滋味"。这种转调手法在中国传统音乐中被认为是"转入了明亮开阔向上的正调,民间叫扬调"。因而在这首民歌中,此处的转调既给人新鲜的感觉,也带来情绪风格的变化,象征着对命运的抗争、对红军的盼望和歌颂。同时,该民歌中只是结束时用了一次清角偏音,使其调式性质变成模糊的"亦商亦羽、非商非羽"。这种转调手法在巴渠民歌中既特殊也非常具有代表性(详见谱例2-3-9)。①

谱例 2-3-9

(二)《我随红军闹革命》

四川东部、北部及陕南地区,曾是古老巴人的聚居地,自古就有"俗喜歌舞"的传统。川陕苏区时期红四方面军进入该地区后,继续秉承1929年古田会议决议精神,高度重视我党文艺宣传工作,并充分利用这一优势,根据流传当地的山歌民谣,编创了大量的红色革命歌曲。《我随红军闹革命》就是在这样的背景下诞生的。广大军民根据当地流传的放牛调《苏二姐》的曲调,填上具有革命思想内容的新词,从而赋予歌曲新的意义,并使之成为流传至今的一首著名民歌。苏区的干部群众将广泛流传于马渡关等地的民歌《苏二姐》重新填词改编而成的《我随红军闹革命》,不仅得到了反击"六路围攻"的著名将领、老一辈无产阶级革命家李先念、徐向前等同志的肯定和称赞,且被广大军民所喜欢,在宣汉、达县、万源、巴中等地广泛流传。

该民歌的旋律由"5+6"两个非对称性结构乐句构成。第一乐句由"3+2"两个乐节构成,前一乐节由一人领唱,旋法以商音为水平界面,向上方辅助波动发展,音区不宽,最大音程仅商音到徵音纯四度,音调结构以"re-mi-so"大二加小三的窄徵型结构为主,随后分裂重复,将基本结构的后两小节分裂出来,由众人合唱,具有"推波助澜"之势,两个乐节结束均落于商音。第二个乐句为前一个乐句的派生对

① 陈国志.巴渠民歌《放牛娃儿盼红军》的艺术特色[J].四川文理学院学报,2016,26(1):18-21.

比,由"2+2+2"三个乐节构成。第一个乐节仍然承接前面的音调,在商音上方辅助发展,结束落于角音,由一人领唱;第二个乐节旋律起伏略有加大,在商音上下方环绕,结束下行落于宫音,由众人合唱;第三个乐节再次下行,由商音开始,上方只出现一次角音,随即以"re-do-la"的音调结构下行终止于羽音,前一小节由一人领唱,最后一小节再由众人合唱。三个乐节分别落于"角""宫""羽"音,呈三度下行趋势,整个旋律调式具有商调式与羽调式交融混合的特征。曲调活泼生动、明快清新、此起彼伏、呼应有序,既反映了巴山乡民淳朴爽朗的精神品质和性格面貌,又能生动体现苏区军民激昂向上、坚定勇敢的革命斗志(详见谱例2-3-10)。①

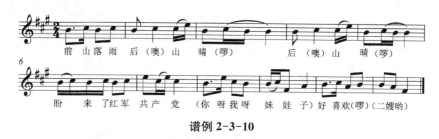

谱例2-3-10

四、华东地区(山东省——沂蒙民歌)

山东是中国共产党领导的抗日战争的主战场之一,在那艰苦的战争年代中流传的大量的革命民歌,成为战斗的号角,鼓舞人民去争取胜利。这些民歌内容广泛表现了革命战争的各个方面。流传在沂蒙山区的革命民歌不计其数,主要包含以下内容:反映沂蒙军民战斗题材的民歌,歌颂抗日军民革命精神的民歌,赞颂共产党、八路军和英雄人物题材的民歌,反映人民群众支持抗战题材的民歌。

敌人的压迫越重,人民反抗的力量就越大,沂蒙老区的革命军民在中国共产党的正确领导下,开展了游击战争,端起了土枪、洋枪,挥动着大刀、长矛,与日本侵略者展开殊死搏斗。不论山区、丛林,还是乡镇、平原,到处燃起了抗日烽火,给日本侵略者以致命的打击。反映此类题材的民歌最多,主要有:《山东本太平》《抗日小唱》《烈火燃烧在沂蒙山上》《孙祖战斗》《鼻子山战斗》《九子峰战斗》《西安乐战斗》《铁峪伏击战》《攻打沂水城》《打蒙阴城小调》等。面对武器精良的日本侵略者,我广大军民在条件极为艰苦的情况下,进行了顽强卓绝的斗争,以革命的乐观主义精神,信心百倍地打击敌人,争取最后的胜利。

(一)《抗日小唱》

《抗日小唱》是流传在临沂的一首代表性抗日民歌,是临沂市文化馆邢宝俊同志于1957年搜集记谱的革命民歌(详见谱例2-3-11)。

① 陈国志.革命历史歌曲《我随红军闹革命》的艺术特征与历史影响[J].四川戏剧,2019(5):143-146.

谱例 2-3-11

该作品由两个乐段构成：第一乐段 1—12 小节，分为三个乐句；第二段 13—24 小节，同样由三个乐句构成，调性为 F 宫五声调式。歌曲旋律中"6-5"的小七度进行（第 3、9 小节），具有浓郁的地方特色，对形成此歌的风格起着重要的作用。这样的旋法与极具特色的歌词和衬腔相融合，既增加了歌曲风趣幽默的色彩，又凸显了沂蒙军民的革命乐观主义精神。

（二）《烈火燃烧在沂蒙山上》

1941 年 11 月，日军 5 万重兵"扫荡"沂蒙山区，敌华北派遣军总司令畑俊六亲自指挥，采用"铁壁合围"战术，用了七周多的时间，分三个阶段空前残酷地"扫荡"了沂蒙山区。面对日本侵略者的残酷镇压，英勇的沂蒙军民没有气馁，没有恐惧，同敌人展开了极为艰苦的战斗，先后经历了"马牧池突围""留田突围""黄山坪突围""狼窝子突围""大青山突围"等残酷的战斗，共歼灭日伪军 2 200 多人。沂蒙军民在艰苦的斗争中经受了锻炼和考验，坚守住了沂蒙根据地。在反"扫荡"最艰苦、最困难的日子里，革命歌曲《困难是炬火》与其姊妹歌曲《烈火燃烧在沂蒙山上》极大地鼓舞了军民抗战的勇气。

《烈火燃烧在沂蒙山上》（详见谱例 2-13-12）采用并列单三部曲式写成。第一段（1—16 小节），是由四个乐句构成的单一主题发展而成的乐段结构形式，表达了抗日军民对日本鬼子"扫荡"时杀人放火、无恶不作的强烈愤慨，建立在 F 宫调式上。第二段（17—33 小节），由不规则的长短句构成，气息短促、富有活力，调性转为 D 羽调式，把抗日军民采用灵活的战术形象地表现出来。第三段（34—53 小节），节奏拉宽、音区提高，在 D 羽调上展开，形成了作品的高潮，塑造了沂蒙军民

英勇抗战、不怕牺牲的光辉形象。①

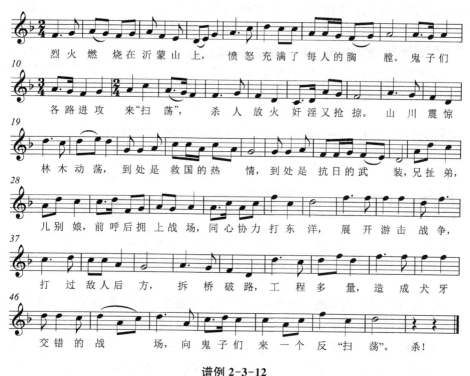

谱例 2-3-12

五、华北地区(山西省)

《走西口》

山西省素有"民歌之乡"的美誉,山西民歌曲调优美,具有独特的艺术风格和鲜明的地方特色,《走西口》就是其中之一。《走西口》再现的是一部辛酸的移民史,也是一部艰苦奋斗的创业史。西口是指今天山西右玉县境内紧邻内蒙古的杀虎口,因其位于长城的另一个通道口——张家口的西面而得名。明清时期,山西等省自然灾害频繁,传统的农耕经济难以为继,人们不得不背井离乡,另谋生计。正是有着特殊的历史背景,山西民歌广为流传,有歌咏劳动生活的,有揭露社会险恶的,也有反映婚姻和爱情主题的。《走西口》描述的是一对新婚夫妇生离死别的凄苦,它的

① 肖桂彬,张清华,韩霖.沂蒙革命历史歌曲研究[J].当代音乐,2020(10):8-13.

背后有着深刻的社会、历史、自然、地理原因。《走西口》是对命运的挑战,也是对新环境的开拓——正是人们的勤劳开启了山西"海内最富"的辉煌时代。著名歌唱家董文华、朱明瑛、朱逢博等均在不同场合演唱过此歌,声音通透,风格各异,让人回味无穷。

1984年杜亚雄在相关论著中总结了中国音乐体系的典型特征,包括大量运用带腔的音、音乐属五声性和以三音组为调式基础等。这些旋律特征在《走西口》民歌中非常突出。《走西口》民歌多采用五声性的民族调式,常使用的旋律要素包括级进的三音组、四度或五度音程的跳进等,素材精练,用笔不多。这些基本的旋律要素也是我国传统单声部民歌中最淳朴简单的形式,具有中国国画式的黑白对比、朴实之美(详见谱例2-3-13)。

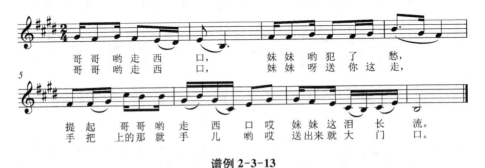

谱例2-3-13

这首《走西口》是典型的徵调式。全曲由几个基本的三音组通过简单变化连接排列而成。在音的组织形式方面体现了一种基本的核心,即:一个大二度和一个小三度构成的级进三音组。这样的三音组又有两种形式:第一种是小三度在上方、大二度在下方,如"5 3 2""1 6 5",效果比较明亮,一般使用在上句的旋律中;第二种与之相反,大二度在上方、小三度在下方,如"2 3 5""5 6 1",色彩相对暗淡,多用于表达下句旋律中的感叹、忧伤的情绪。这几种基本的连缀组合,所采用的是最基本的民族级进三音组,没有太多的修饰与加花处理,有时仅在同音上插入一个级进关系的邻音,如"3 2 3",形成旋律的流畅环绕。由于《走西口》民歌来自华北地区,所以在音程的使用上并不是完全以级进为主,而是比较多地使用四度或五度跳进,其其中主要是一种隐伏的四度或五度跳进关系,即在"5-2""3-6"这样的音程关系中加以简单的级进修饰,使之更贴近于音乐语言的口语化色彩。其中所加的音有时是一个,有时可以是多个,最多两三个音,不会有复杂多变的装饰效果,如"5 3 2""2 1 6""3 5 3 6"等,于单纯中蕴含着无尽的思绪,然而整体的感情基调又不乏激昂大气的成分,所以耐人寻味。①

① 彭桂云.《走西口》民歌旋律美学内涵的审视[J].音乐创作,2011(2):145-147.

六、东北地区

东北抗战民歌以叙事歌曲为主,而为了更有利于抗战题材的表现,多在原小调民歌的基础上做适当的变化与新的发展。如《"满洲国"归了屯》采用的是"茉莉花调",但为了更迫切地表达出人们内心压抑良久的苦楚与愤懑,遂将东北民歌《茉莉花》以八分音符为主的原曲调做了紧缩,变为以十六分音符为主,而节拍根据歌词的需要在整体旋律上基本保持原样,只是为便于词曲更有效地结合,而在个别音上做了相应的变化。下面是东北民歌《茉莉花》(详见谱例2-3-14)与《"满洲国"归了屯》(详见谱例2-3-15)的旋律对比。从比对中不难看出,《"满洲国"归了屯》第5、第8和第13小节都为了适应歌词做了旋律上的变动,如:第5小节休止符的运用恰到好处,充分显示了叙述特性;第8小节由于只有一个"心"字,因此旋律采取了波浪式起伏的音调;第13小节的"真"字为平声,因而旋律由原来的四度跳进变为

谱例 2-3-14

谱例 2-3-15

二度级进,而"是"字为去声,则由原来的二度级进变为三度下行,这都使得旋律更贴近歌词内容。第10、第11和第12小节的变化则更大些,如:第10小节中连续四度和七度跳进的运用,使旋律与叹词"哎"巧妙地结合起来,充分体现了东北广大百姓对自身所受苦难折磨的悲伤叹息;第11小节到第12小节的八度跳进是人民群众对日本鬼子仇恨情绪的集中式突然爆发,是愤恨的呐喊与痛苦的宣泄。整首歌曲所做的音程跳进变化,都展示了一种心绪激荡、波澜壮阔、壮怀激烈的气势,使叙述未留于平淡,既有涓涓细流式的陈叙,又有气冲霄汉般的怒吼,极好地表现了当时东北人民的普遍心境。①

《送郎抗日上前线》较典型,在旋律上做上扬变化,采用了"孟姜女调"。其实,小调《孟姜女调》常被填入其他内容的歌词,占多数的是诉说离别、悲怨之情的题材。此歌选用《孟姜女调》正好与所要表现妻子送郎君奔赴抗日前线的内容及当下心境一致。但歌曲后半部分为了更充分、有力地表达打败日本侵略者、夺取抗战胜利的坚强决心和必胜信念,旋律上做了上扬的变化,将原曲调中同度关系的音程改作八度大跳处理,此后的旋律都不同程度地上扬五度或六度。这一变化一扫前面肝肠寸断的悲伤惜别之情,气氛变得积极向上、振奋昂扬,体现出明朗、坚定的战斗气息。

有的歌曲旋律在原基调上做新的发展,歌曲中依稀还能看到原民歌的基调之所在,但大部分旋律已做了新发展。如《"满洲"痛》(详见谱例2-3-16)。

谱例2-3-16

显然,在这首歌中能嗅到《妈妈娘糊涂调》的旋律基调,但大部分旋律都已是全新的了。即使是原基调,也依据歌词需要做了相应变化,即把原调中的附点节奏变为了切分节奏,使重音落在了叹词"哪"上,充分强调了表达的情感,一种嗟叹、无奈之情呼之欲出,使人悲叹不已、潸然泪下,进而也突出了叙述性语言的特点。再如《"九·一八"小调》(详见谱例2-3-17):

① 刘雪英.中国东北民歌中的抗战歌曲[J].中国音乐学,2006(2):76-81.

谱例 2-3-17

在这首歌曲中我们无疑寻到了"无锡景调"的基调,不过部分旋律做了新发展。尤其旋律中出现的六度跳进,极大地增强了对"那一天"的强调,表达了东北人民对日本鬼子的深深痛恨。整首曲调与歌词浑然一体,起到了极佳的叙事作用。

还有一些叙事曲的曲调是人民群众新创作的。其中徵调式较多,宫调式次之。徵调式的叙事曲一般速度较慢,偏于抒情性的叙述,曲调优美婉转,平稳柔和,多装饰音和下滑音,较典型的如《同胞真可怜》(详见谱例 2-3-18)。

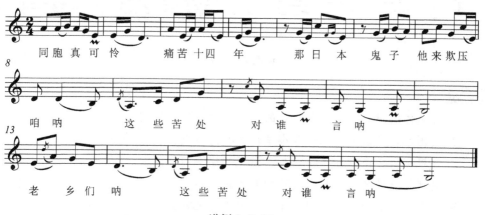

谱例 2-3-18

歌曲中每个乐句的结尾处都有长音和小拖腔的运用,抒发了人民群众内心的真实情感,闪板的多处运用更增强了歌曲的叙述性功能,成为叙事的标志。

宫调式的叙事曲一般速度较快,节奏张弛有度,既有舒缓的句子又有密集的句子,特别是休止符的运用,使断句分外清晰、叙事干净利落,较典型的如《纪念"七·七"》(详见谱例 2-3-19)。旋律中上行五度的音程跳进,突出了所述事件的时间;下行七度的大跳则具有强大的冲击力量,强调了日本鬼子向我"射击"的事实。另外,还有一小节垛句的运用,有力地控诉了日本帝国主义的诸多罪行。

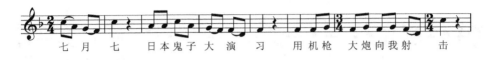

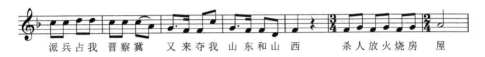

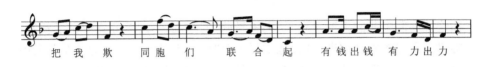

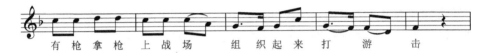

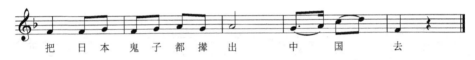

谱例 2-3-19

思考题

1. 红色民歌对于我国红色文化的传承与发展有何影响？
2. 我国红色民歌的地域性分布呈现怎样的特点？
3. 本世纪红色民歌创作特征与上世纪相比有何异同？
4. 简述红色民歌对于高校思政教育的影响。
5. 红色民歌能否成为我国文化走向世界的名片？
6. 红色民歌在中国民歌发展史上扮演了怎样的角色？

参考文献

[1] 陈宗花.陕甘宁边区音乐民族化的理论与实践(1938—1942)[J].音乐研究,2013(6)：30-38.

[2] 于峰,张杞茗.《红色中华》音乐史料整理札记[J].人民音乐,2020(6)：70-73.

[3] 施咏.《咱们的领袖毛泽东》："流行歌曲中的中国民歌"之十[J].中国音乐教育,2014(1)：14-15.

[4] 孙万福.咱们的领袖毛泽东[J].音乐天地,2021(1)：65.

[5] 游洋.《陕甘宁边区革命民歌五首》研究[D].南京：南京艺术学院,2010.

[6] 袭阳.陕甘宁边区大生产运动歌曲研究[D].上海：上海师范大学,2017.

[7] 王德修.论陕甘宁边区的革命民歌及其它[J].西北第二民族学院学报(哲学社会科学版),1995(4):19-29,80.

[8] 陈雅萍.红军时期江西革命歌曲研究[D].金华:浙江师范大学,2012.

[9] 刘秀秀.苏区革命歌曲与赣南民歌的关联性及现状研究[D].南昌:江西师范大学,2015.

[10] 刘小兰.赣南客家民歌与中央苏区红色歌谣传承关系研究[J].人民音乐,2007(5):45-47.

[11] 郭瑶.赣南苏区红色歌曲研究[D].广州:华南师范大学,2011.

[12] 尹学毅.红土地上孕育的红色民歌:井冈山革命斗争时期的炎陵革命民歌概说[J].湖南工业大学学报(社会科学版),2011,16(2):112-115.

[13] 曾邵珺.赣南客家民歌《送郎当红军》音乐分析[J].民族音乐,2014(6):40-41.

[14] 周玲.江西革命歌曲《毛委员和我们在一起》的情感表达与演唱分析[D].昆明:云南艺术学院,2020.

[15] 陈国志.巴渠民歌《放牛娃儿盼红军》的艺术特色[J].四川文理学院学报,2016,26(1):18-21.

[16] 沈婷婷.川陕苏区红色歌谣产生的原因[J].廊坊师范学院学报(社会科学版),2010,26(6):72-74.

[17] 沈婷婷,李敏.川陕苏区红色歌谣初探[J].井冈山大学学报(社会科学版),2011,32(2):21-25,36.

[18] 匡天齐.四川革命历史民歌简介[J].音乐探索(四川音乐学院学报),1985(4):34-38.

[19] 陈国志.革命历史歌曲《我随红军闹革命》的艺术特征与历史影响[J].四川戏剧,2019(5):143-146.

[20] 彭桂云.《走西口》民歌旋律美学内涵的审视[J].音乐创作,2011(2):145-147.

[21] 刘雪英.中国东北民歌中的抗战歌曲[J].中国音乐学,2006(2):76-81.

[22] 陆伟,彭雯静.皖西民歌中的红色民歌研究[J].内蒙古艺术学院学报,2020,17(3):92-95.

[23] 肖桂彬,张清华,韩霖.沂蒙革命历史歌曲研究[J].当代音乐,2020(10):8-13.

第三章

群众歌曲

第一节 概　　述

群众歌曲一般指音乐形象较单一,音乐结构较简短,歌词通俗简练,易为广大群众所接受、演唱的歌曲。群众歌曲的产生与我国近现代革命斗争有密切关系,体现了人民群众的理想愿望,反映了人民群众对社会生活的关心。因此,内容的革命性、时代性,演唱的群众性、广泛性是群众歌曲的主要特征。群众歌曲,源自五四运动时期流传到中国的俄国"十月革命"时期的革命歌曲,如《国际歌》《华沙工人歌》《同志们勇敢地前进》《我们是红色的战士》等。① 在艺术内容上,群众歌曲主要表现的是民族、国家与社会一类的题材。在形式上,其音乐结构短小精练,音乐语言朗朗上口、便于记忆,在音域适中的同时又常采用进行曲的速度,其音乐风格具有鲜明的时代感。因此,当群众歌曲在中国革命的阵营中扎根下来,就立即成为广大人民群众最为欢迎和喜爱的歌曲形式。但按新音乐运动的先驱者之一、音乐家吕骥的看法,"新的群众歌曲"产生于1930年代,以田汉作词、聂耳谱曲的《义勇军进行曲》等抗战歌曲为标志,以"作为群众革命斗争的武器"为基本特征②。"红色歌曲"的概念,最早出现在《人民日报》,是1952年8月19日登载的一篇歌颂红军的民间故事,其中写道:"从这时起,人们唱起了红色的歌曲:山高遮不住太阳/黑夜过去天要亮/洪水滚滚掀波浪/潘家河来了共产党……"(《"红军老祖"的故事》,《人民日报》1952年8月19日第3版)按照这个故事,红色歌曲出现于1930年代,与吕骥所说的新的群众歌曲产生的时间是一致的。在新中国十几年的时间里,新的群众歌曲与红色歌曲二者是融合为一的,而且逐渐强化。从内容上看,新的群众歌曲歌词的突出特点是它的"红色内涵"。③

① 韩雪.红色苏区时期群众歌曲艺术特点[J].戏剧之家,2019(29):67.
② 吕骥.群众歌曲选[M].哈尔滨:光华书店,1948.
③ 罗曼.谱了曲子的诗:《人民日报》(1949—1966)文艺副刊群众歌曲的文学分析[J].辽宁大学学报(哲学社会科学版),2020,48(3):148-155.

在红色苏区时期,群众歌曲的内容大多反映根据地的现实斗争、人民群众的真实生活,作品中充满炽热的革命热情,表现出生气勃勃的革命朝气,抒发了根据地人民的革命斗志,展示出人民群众向上奋进的力量。当时的革命歌曲仍然以"依曲填词"的创作手段为主,其曲调包括学堂乐歌、各地民歌以及俄国"十月革命"时期的歌曲,但音乐整体形式已经表现出群众歌曲的基本概貌。如《工农当主人》的曲调虽然源自湖北民歌《苏武牧羊》,但原曲的风格发生了较大的变化,在改编为革命歌曲时节奏进行了加快处理。

1931年"九一八事变"爆发以来,中国人民举起了建立抗日民族统一战线的旗帜。与此同时,抗日救亡群众歌咏运动兴起并逐步深入、蓬勃开展。1932年9月良友印刷公司出版一书的"译后记"中,着重介绍了苏联的"大众歌曲"和"大众歌唱队",并指出:"内容上是无产阶级的,形式上是民族的音乐的创造,便是目前普罗作曲家的主要任务。"这些论述,为左翼音乐运动的开展做了思想上的准备。随后,"左翼剧联音乐小组"、"中苏音乐学会"(即"苏联之友社"音乐小组)先后在上海成立。最早的参加者有田汉、萧声、任光、安娥、聂耳、张曙、吕骥、王芝泉、孙师毅等人。① 全国左翼音乐团体及爱国音乐家们以空前的热情投入以抗日救亡为中心的音乐工作中。而后日本加紧对华侵略,全国上下掀起了抗日救亡运动,左翼音乐家的创作更多是为开展群众歌咏运动而作。由于特殊的历史原因,二十世纪三四十年代是中国群众歌曲发展较为重要的一个阶段,产生了很多流传深远、极具魅力的优秀作品,作品的内容形式主要体现在两个方面:救亡歌曲与抗日歌曲。随着抗战的全面爆发,群众歌曲在抗日民主根据地的音乐创作活动中也有了较为明显的发展。凭借红色苏区时期群众歌曲创作基础和音乐工作者们的努力,抗日根据地的作曲家们进一步借鉴与吸收学堂乐歌和左翼音乐运动以来群众歌曲的创作实践经验,熟练地掌握与运用群众歌曲的创作手法,在当时创作出了一大批优秀的经典群众歌曲。这些经典的歌曲从各个角度展现了在党的领导下,人民军队、社会群众对根据地的发展与建设充满热情、奋勇抗战、争取民族独立与解放。解放战争时期的群众歌曲基本上延续了抗战时期抗日根据地群众歌曲的创作特点,主要内容是结合东北战场上的军事斗争,重点反映人民解放军勇往直前的战斗精神、英勇顽强的革命意志和不屈不挠的战斗风貌。同时出现了反映解放区生产建设支援前线,将革命进行到底的群众歌曲,以及反映人民解放军战斗生活,表现工农群众在党的领导下团结一心奋勇向前的品质和激励解放军指战员奋勇作战、多打胜仗的优秀作品。

新中国成立以来,群众歌曲的创作与特定的历史环境和群众运动密不可分,歌

① 刘莹.20世纪三四十年代中国群众歌曲探微[J].世纪桥,2010(3):60-61.

曲中无不展现着历史背景和时代特征。当时的经济开始复苏，人民的生活蒸蒸日上，民歌整理、搜集与加工开始得到音乐工作者的重视，当时部分作曲家融贯中西，孜孜追求，以民歌素材探索民间音乐与西方作曲技法相结合的创作方法，创作人民群众喜闻乐见的"新民歌"。这时大部分的群众歌曲创作体裁以中小型的颂歌为主，曲调一般明朗、热情、积极、向上，感情真切、优美、自然、纯朴，极大地丰富了人民群众的社会文化生活。这样的原因是：一方面考虑到广大群众歌曲受众者工农兵的接受程度；另一方面使歌曲旋律朗朗上口，易于记住并广为传唱，为作品增添通俗性和群众性。这一时期群众歌曲的主要内容围绕歌颂新中国、抗美援朝保家卫国、和平与国际友谊等，其中还包括译介的苏联、朝鲜等国歌曲。但题材与主题最终都集中于"歌颂"，出现了大批歌颂新中国、歌颂伟大领袖毛泽东、歌颂党、歌颂祖国、歌颂英雄模范、歌颂人民子弟兵的精神风貌、歌颂社会主义建设新生活、歌颂和平与国际友谊的颂歌。这些颂歌都洋溢着欢快、真挚而亲切的思想感情，带有政治色彩但又不失艺术性，具有较强的思想艺术性但又不失浓郁的生活气息。

新中国成立至"文革"之前，群众歌曲的创作在一定程度上展现了人民群众的精神生活和思想情绪的巨大变化，反映了新中国人民生活中的重大事件。创作歌曲的基本特点主要是以工农兵为题材，为政治服务。大部分的歌曲里表现的是群众对于和平生活的愿望和保卫世界持久和平的坚强意志，对于祖国和领袖的热爱和歌颂，对于人民解放军、中国人民志愿军在无数英雄事迹中所表现的高度爱国主义与国际主义精神的热情歌颂，对于英雄、模范、子弟兵和人民的精神风貌的歌颂。当时进行曲风格的群众歌曲占较大比重，其节奏雄壮有力、整齐划一，曲调积极向上、豪迈昂扬，深受人民群众的欢迎。虽然当时的群众歌曲局限在合唱、齐唱等歌咏活动中，但在群众歌曲发展的历史长流中看，这不失为一个推动力量。

进入新时期以来，群众歌曲受到中国港台、日韩、欧美地区多种流派音乐的强大冲击和影响，其创作思想、演唱形式、欣赏情趣等各方面都发生了比较深刻的变化。群众歌曲的创作逐渐多元化，比如抒情性、节奏性、现代意识、新颖表现手法的加入，商业运作和娱乐休闲等。① 新的群众歌曲的创新性和生命力不是借西方曲调配词，也不是沿用古曲填词，而是从民歌中吸收营养，或借助民歌曲调，或借鉴民歌风韵，创造新歌②。创作的涵盖范围由一般性的社会生活发展到校园、部队、社区、企业等。特别是进入21世纪以来，在宣传普及和推广先进思想文化，树立科学、文明、进步的思想观念和生活方式的活动中，群众歌曲的创作与演唱再次迎来

① 刘佳音.谈不同历史时期的群众歌曲[J].戏剧之家(上半月)，2012(11)：27.
② 罗曼.谱了曲子的诗：《人民日报》(1949—1966)文艺副刊群众歌曲的文学分析[J].辽宁大学学报(哲学社会科学版)，2020,48(3)：148-150.

了新的历史契机。① 群众歌曲以其对当下现实的密切关注和迅速反应,表征着社会的变迁。特定的社会事实和文化倾向会进入特定的音乐形象塑造中。新时期围绕群众歌曲创作与传播的变化是全方位和立体化的,其多样化题材和丰富的语言形态对原有的歌曲创作格局产生了十分猛烈的冲击。可以说,新时期的群众歌曲是中国当代歌曲中承上启下、再创辉煌的一个时代,但同时值得关注的是,多样化之下的主次不分、良莠不齐。②

综上,群众歌曲始终都在中国共产党的领导下,时刻表现广大人民群众的思想情感与现实生活,始终情系中华民族的命运与复兴,关注社会的进步与时代的前进。因此,在近现代中国音乐发展的总体形态当中,群众歌曲传播了具有主流意识形态的新思想与新观念,其内容始终与时局的发展紧密联系,对于推动整个红色音乐的发展产生了积极的作用与影响。在艺术创作上,一直坚持"现实生活是一切艺术创作的源泉""艺术创作要贴近人民群众"的创作理念。自红军革命根据地时期至解放战争时期,群众歌曲在自身的发展与建设上形成了许多特点,而这些特点在20世纪中国音乐文化发展与成熟的过程中有着十分重要的作用与影响。同时随着时代的发展,群众歌曲充分发挥艺术作品社会性和时代性的功能作用,能够升华思想情感、弘扬高尚品质以及具有现实性的教育意义。结合上述来看,群众歌曲整体的发展趋势十分注重艺术创作的社会性价值与时代性意义,一切的创作活动的出发点必须考量自身的社会性与时代性作用。这既可以说是由红色群众歌曲的自身属性所决定的,同时也可以说是由近代以来中国文化的转型以及新音乐的迅速发展所决定的。③

第二节 研究综述

群众歌曲,源自五四运动时期流传到中国的俄国"十月革命"时期的革命歌曲。当时随着文化传播手段的丰富,特别是20世纪50年代中苏关系升温而带来的两国文化交流,俄苏歌曲传入中国的种类良多,有民歌、群众歌曲、艺术歌曲、歌剧选段、流行歌曲等。其中在中国传播最广泛的要数群众歌曲。这一方面的期刊文章有刘莹的《俄苏群众歌曲在中国的传播研究》、余敏玲的《从高歌到低唱:苏联群众歌曲在中国》。文章中提到在近百年的时间中,俄苏群众歌曲在不同时期通过不同

① 刘佳音.谈不同历史时期的群众歌曲[J].戏剧之家(上半月),2012(11):27.
② 蔡梦.我国当代群众歌曲创作分析[J].音乐研究,2015(3):52-59.
③ 刘辉.红色经典音乐概论[M].重庆:西南师范大学出版社,2015:102.

方式传入中国,并对中国的人民生活、音乐创作产生了积极的影响。黄晓和的《苏联卫国战争时期的群众歌曲和交响乐》和《苏联卫国战争时期的群众歌曲和交响乐(下)》、李人亮与刘丽丽的《苏联卫国战争时期群众歌曲与中国抗日救亡歌曲的比较研究》中讨论到战争期间的音乐创作是和整个文学艺术领域的创作高涨密切关联和相互影响的[①],当时的群众歌曲内容与形式非常丰富多样,研究苏联群众歌曲对于认识中国群众歌曲的发展和创作有着实际意义。

现今对于群众歌曲的研究以"面—点"为主,有总体研究群众歌曲特点的文章,有分而述之,具体到某一特定时期的作品或者作曲家的。整体研究呈现多元化,理论意义与实践经验逐步加强,具体分为以下五个方面:

关于群众歌曲创作方面的总体研究,包括发展脉络、特征、创作问题、不同视角的分析。贺绿汀《关于群众歌曲创作问题》、安波《重视群众歌曲写好群众歌曲——在音协召开的一次群众歌曲座谈会上的发言》、杨瑞庆《群众歌曲创作观念上的两个误区》、傅庚辰《亿万人民纵情歌唱——在群众歌曲创作研讨会上的讲话》、卢肃《创作新时代的群众歌曲》、苏夏《群众歌曲创作的几个问题》、孙建英《音乐审美视角下当代群众歌曲的创作分析》、刘亦敏《当代群众歌曲创作分析》、杨慕震《四千多张点歌单的启发——兼论群众歌曲创作的一些问题》、一丁《关于当前群众歌曲创作的几点感想》、蔡梦《我国当代群众歌曲创作分析》等文指出,当代群众歌曲题材与风格选择多样,歌词与曲调有机结合,歌词的思想表达孕育歌曲的精神气质,其误区是不该单纯地认为群众歌曲的旋律要写得"新",认为群众歌曲的旋律要写得"简"。群众歌曲的创作必须面向广大人民群众,既有生活、思想感情、民间音乐修养的问题,也有技术上的问题。

关于群众歌曲文学创作、文化传承探析等以文化传承为基础的研究,包括曲调、歌词。邱续荣《高职音乐教学与群众歌曲文化传承探讨》、罗曼《谱了曲子的诗:〈人民日报〉(1949—1966)文艺副刊群众歌曲的文学分析》、严荣发《论群众歌曲在公共文化服务体系建设中的重要性》、赵亮亮《群众歌曲在我国近代政治变革中的作用探究》等文,论述了群众歌曲中的歌词,歌词是为"唱"而写作的诗,优秀的歌词借助歌唱旋律,走进千家万户,唱遍大江南北,传承红色基因。从内容、文学创作的角度上看,新的群众歌曲歌词的突出特点是它的"红色内涵",通过群众歌曲的推广可以彰显公共文化的公益性,实现"红色"文化传承。

关于某个作曲家的群众歌曲创作、演唱特色、作用影响等的研究。安波《他是群众的知音 群众是他的知音——漫谈劫夫同志的歌曲创作》、李毓辉《孙慎群众歌曲创作研究》、孙建英《赵元任群众歌曲的创作研究》、史一丰《张曙群众歌曲的创作

① 黄晓和.苏联卫国战争时期的群众歌曲和交响乐[J].音乐研究,1995(2):9-17.

特色和演唱研究》、王莹《从四首具有代表性的群众歌曲,看聂耳声乐作品的艺术成就》、李声权《著名的群众歌曲音乐家——杜纳耶夫斯基》、赵愿《聂耳群众歌曲的创作特点及影响》、魏艳《吕骥抗战救亡时期群众歌曲研究》、丁卫萍《简论陆华柏抗战时期的群众歌曲创作》、祖振声《与时代脉搏共振 同人民群众同呼吸——试论吕骥的歌曲创作》等文,选取了每个作曲家较有代表性的群众歌曲或者人物事迹,通过对歌曲或者事迹的分析,包括对创作背景、在当时的流传情况以及各自的艺术特点进行回顾和研究,总结其时代价值与艺术价值。

关于某个具体作品的艺术特征、创作风格分析,探讨其对战争时期音乐发展做出的贡献的研究。周雪霏《群众歌曲〈游击队歌〉艺术特征分析》、郝永光《马可群众歌曲创作风格研究——以〈南泥湾〉为例》、何琪《群众歌曲的典范——〈黄河大合唱〉的诞生及"三化"的体现》、崔洪斌《一首抒情的群众歌曲——〈简评人民盼望党风美〉》等文,从分析群众歌曲的内涵入手,在调式、旋律、节奏、曲式结构等方面对其艺术特征进行思考。群众歌曲在思想感情上与工农兵融为一体,体现群众的生活、语言,准确、鲜明地用音乐的形式将人民群众的心声表达出来,成为时代的音乐。

关于某个具体时期群众歌曲的发展脉络、艺术特点的研究。韩雪《红色苏区时期群众歌曲艺术特点》、刘佳音《谈不同历史时期的群众歌曲》、刘莹《20世纪三四十年代中国群众歌曲探微》、王敏《浅谈抗日战争时期的群众歌曲》、张晓燕和徐长嵬《走向胜利的战歌——东北解放战争时期群众歌曲的战斗作用》等文,分析不同时期的代表作曲家、代表作品,总述各时期群众歌曲的发展脉络以及历史背景,总结群众歌曲的创作特点、题材、体裁、局限与不足。

第三节　群众歌曲作品简介

一、作曲家

（一）贺绿汀

贺绿汀(1903—1999),我国著名作曲家、音乐理论家、教育家,跟随黄自先生系统学习了音乐创作的基本理论,是黄自先生的四大弟子之一。新中国成立后,贺绿汀全身心投入音乐教育事业中,曾任上海音乐学院院长和中国音乐家协会名誉主席。

贺绿汀在青年时期参加过五四运动,并参加过第一次国内革命战争、湖南农民运动、北伐募捐

等革命运动,这些革命活动对他创作歌曲的风格产生了很重要的影响,使他尤为喜好创作关乎民族命运、体察时代脉搏的歌曲①。

1926年,刚刚加入中国共产党的青年作曲家贺绿汀就积极配合我党在农村地区开展的革命运动组织创作和演出活动。1927年,蒋介石叛变革命后,贺绿汀不但参加了由中国共产党组织和领导的广州起义,还创作了反映广州起义的革命歌曲《暴动歌》,这也是较早的一首反映我党早期革命斗争的创作歌曲,在宣传革命思想、鼓动革命斗争并号召人民群众起来反抗反动统治等方面发挥了积极的作用。

(二) 吕骥

吕骥(1909—2002),我国新音乐运动的先驱者之一,中国音乐家协会主席,音乐理论家,出生于湖南湘潭。创作了群众歌曲、电影音乐以及话剧插曲等进步作品。如1934年创作的歌曲《活路歌》《示威歌》就以激昂有力的音乐语言,充分表现了作曲家讴歌中国人民反抗外敌侵略与压迫、争取全民族抗战胜利的精神。此后,吕骥于20世纪30年代参加了左翼新文化运动,并积极组织救亡歌咏运动。

抗战爆发前期,吕骥先后于上海、北平等地领导开展救亡歌咏运动,开始创作以救亡、抗战为主的群众歌曲,先后创作了《新编"九一八"小调》(崔嵬词)、《聂耳挽歌》(孙师毅词)、《武装保卫山西》(夏川词)等风格各异的群众歌曲。吕骥延安时期的群众歌曲创作中比较新颖的是对解放区革命群体形象的刻画,如《陕北公学校歌》《抗日军政大学校歌》《鲁迅艺术学院院歌》等。延安时期,受陕北地区的民间音乐影响,吕骥还创作了一些富有新的生活气息和浓郁民族风格的作品,这一时期的《大丹河》《开荒》《参加八路军》等作品,音乐语言精练、形象鲜明,从不同侧面反映了延安根据地人民群众的生活。②

(三) 聂耳

聂耳(1912—1935),原名聂守信,字子义(一作紫艺),出生于云南玉溪的一个中医家庭。四岁丧父,过着清贫的生活。1919年入学,并开始显露出

① 贾万银.历史的悲歌 民族的记忆:歌曲《嘉陵江上》的文化解读[J].音乐创作,2015(6):115-117.
② 魏艳.吕骥抗战救亡时期群众歌曲研究[J].音乐创作,2009(6):101-105.

对音乐的兴趣和才能,学会了吹笛子,演奏二胡、三弦及月琴等民族乐器。1925年进入云南第一联合中学。当时连年封建军阀混战,同时也是群众反帝反封建斗争不断高涨的年代。这种充满矛盾冲突的社会环境,给年轻的聂耳留下了深刻的印象,同时也留下了不同的影响:一方面,使他由于对社会的不满而一度产生了一些消极遁世的思想;而另一方面,更重要的是促使他对社会问题进行认真的思考,初步认识到工人运动高涨的根本原因在于受资本家的压迫,他认为"欲免除罢工之患,非打破资产阶级不可"。

聂耳的音乐创作主要是群众歌曲和抒情歌曲两个方面。在群众歌曲方面,以《义勇军进行曲》《毕业歌》《前进歌》《自卫歌》等进行曲性质的爱国歌曲为最重要。这些歌曲的题材内容鲜明地反映了当时最迫切的主题——人民大众反帝爱国的斗争。聂耳在这些歌曲里以强烈的激情表达了当时中国人民空前高涨的斗争热情以及他们对反帝斗争充满了胜利的希望和信心。因此,他的这些歌曲能给予当时各阶层的爱国群众以极大的鼓舞。①

(四) 马可

马可(1918—1976),江苏徐州人,作曲家。抗日战争期间马可创作了大量的红色音乐作品,作品内容与革命历史联系紧密,深受广大人民群众的喜爱。马可于1935年起在河南大学化学系就读,其间受到"一二·九"爱国运动的影响,成为救亡歌咏运动的参与者,并开始自学作曲。抗日战争全面爆发后,他领导河南大学的"怒吼歌咏团"参加抗日宣传,后又在河南、山西等地从事进步音乐活动。他创作了以《吕梁山大合唱》为代表的多首抗战歌曲。1939年,马可赴延安,在鲁迅艺术学院音工团任职并学习,同时他还到民众剧团学习戏曲音乐,掌握了丰富多样的陕北民间音乐创作元素,谱写了歌曲《别让鬼子过黄河》《老百姓战歌》《纪念碑》(民歌联唱《七月里在边区》之一)等反映抗战时期特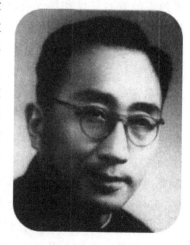色的歌曲。1943年初,马可同贺敬之等人随"鲁艺"秧歌队来到南泥湾,为在这里坚持开荒生产的359旅及八路军总部炮兵团的战士们进行慰问演出。在此期间,马可与贺敬之合作,采用了民间音乐"花篮舞"的曲调,用短短一夜的时间创作出歌曲《南泥湾》,并于次日将这首歌曲搬上了慰问演出的舞台,受到抗日军民的热烈欢迎。②

① 汪毓和.人民音乐家聂耳、冼星海[J].中央音乐学院学报,1981(2):51-59.
② 祝仰东.马可歌曲的艺术特征[J].音乐创作,2010(6):108-109.

(五)郑律成

郑律成(1914—1976),出生于朝鲜全罗南道光州(今韩国光州广域市),是在革命根据地成长起来的第一批作曲家之一,一生创作了300余首(部)各种体裁的声乐作品,其中有大合唱、歌剧和众多流传至今的群众歌曲。郑律成于1937年赴延安鲁迅艺术学院音乐系学习。1938年至1939年间,在延安的生活中,郑律成感受到中国共产党和八路军对革命的一片赤诚和革命圣地延安的庄严与崇高。对党和八路军的无比热爱和对延安的由衷赞颂,使他的音乐创作进入了高峰期,《延安颂》《延水谣》《保卫大武汉》《生产谣》《寄语阿郎》《十月革命进行曲》《八路军进行曲》《抗日奇兵队》《百团大战进行曲》等一首又一首激情澎湃的乐曲从他的笔下迸发出来,在古老的延安城里回荡。①

这些作品,有的表现了延安生活艰苦朴素却又生动活泼的方方面面,有的歌颂了延安的青春气息和朝气蓬勃,有的热情讴歌了八路军的威武雄壮和敌后战场所创造的辉煌等。歌曲的体裁主要是歌颂性的艺术歌曲和战斗性的进行曲,这与当时的抗日环境相吻合。其中《延安颂》《延水谣》和《八路军进行曲》成为当时延安地区广为流传的歌曲,这也使郑律成在短短两年间从一位青年音乐工作者步入延安的著名音乐家行列。

(六)卢肃

卢肃(1917—2004),原名卢方平,作曲家,江苏徐州人。于1939年加入中国共产党,同年7月赴晋察冀边区华北联合大学文艺学院任教员、音乐系主任,兼任边区音乐工作者协会常务理事。在此期间他一边从事音乐教育、音乐刊物编辑工作,一边从事音乐创作。其间创作大量群众歌曲如《华北人民进行曲》《子弟兵战歌》《五一纪念歌》《边区艺术节歌》《平原夜歌》《村选歌》《抗战要团结》《春耕大合唱》《平原大合唱》《枪口对外》、小歌剧音乐《除夕》《我爱八路军》、独幕歌剧音乐《团结就是力量》等多种体裁的音乐作品。

① 唐咏.郑律成在延安的音乐活动与创作[D].南京:南京艺术学院,2012:12.

(七)李劫夫

李劫夫(1913—1976),一位极富天才的、多产的作曲家,一生创作的各种体裁形式的歌曲有 2000 多首。抗战时期创作了大量贴近革命战争的歌曲,如《坚决打他不留情》《"四八"烈士挽歌》《一切为了胜利》《解放全中国》等。这些作品都充分反映了作曲家在这一时期对战争的关注和对祖国解放的迫切愿望。① 他于新中国成立后任东北音乐专科学校校长,自 1958 年始任沈阳音乐学院院长。其音乐创作主要领域在群众歌曲方面,作品大都具有浓郁的民族风格和通俗、质朴、自然、生动的艺术特色。新中国成立十七年时期是李劫夫创作的高峰期,主要代表作有《革命人永远是年轻》《胜利花开遍地红》《西江月·井冈山》《唱支山歌给党听》《我们走在大路上》《一代一代往下传》等。

他还是"文化大革命"时期红色音乐创作的最著名作曲家代表之一。"文革"期间,李劫夫的红色音乐创作可以说是进入了一个特殊的阶段。根据需要,他谱写了大量的毛泽东语录歌曲,这些都成为当时十分流行的作品,在全国范围内被广为传唱,如《祝福毛主席万寿无疆》(歌词为《毛主席是我们心中的红太阳》电影解说词)、《革命不是请客吃饭》《党指挥枪》《革命造反有理》等。李劫夫将他在群众歌曲创作方面的丰富经验和民间说唱音乐的深厚传统充分运用到语录歌的创作当中。因此,他的一些语录歌朗朗上口。这正是李劫夫在群众歌曲创作中的优势和长处,即把语录歌当成群众歌曲来创作。正是这种基本功在李劫夫谱写语录歌时发挥了意想不到的重要作用,使他的语录歌既满足了工农兵群众的审美要求,又满足了"文革"时期的政治要求。

(八)刘炽

刘炽(1921—1998),原名刘德荫,曾用名笑山,陕西西安人,著名的电影作曲家和歌曲家。于解放战争时期深入东北地区,开展了多种多样的音乐活动,创立星海合唱团,并创办了音乐学校。在学校及合唱团中,刘炽亲自担任校长、指挥等职务,为即将诞生的新中国培养了一大批优秀的音乐家和音

① 马颖.探析李劫夫歌曲作品的创作特点[J].艺术教育,2008(5):93.

乐工作者。

刘炽的创作生涯是从1939年发表处女作《陕北情歌》开始的,其后创作了大型作品70余部,中小型作品近千首,著述了15万字的多篇论文,出版了作品集14本。中小学音乐教材中收录了他的多首歌曲。其作品包括歌剧音乐、大合唱、电影音乐各10部,及其他中小型音乐作品,数量之多、质量之高、流传之久远实属当代音乐家中罕见。他是我国当代最具有代表性的作曲家之一,他创作的电影《上甘岭》插曲《我的祖国》、电影《英雄儿女》主题歌《英雄赞歌》、纪录片《祖国的花朵》插曲《让我们荡起双桨》,以及歌曲《翻身道情》《新疆好》、组歌《祖国颂》、歌剧《阿诗玛》等,成为影响几代中国人的经典音乐。①

(九) 张鲁

张鲁(1917—2003),于1950年创作了歌曲《王大妈要和平》(张鲁、许文词,1954年获全国群众歌曲评选一等奖),1959年创作了大型声乐作品《三门峡大合唱》。1960年,张鲁被下放到农场劳动。1962年,调至黑龙江省歌舞团任副团长,此期间创作有《农村组歌》《一杆红旗》等歌曲。其中,《王大妈要和平》是张鲁在新中国成立初期创作的一首紧贴社会主义革命的歌曲,这首作品采用了我国东北民歌的曲调,生动地描写了一位满怀喜悦之情,为国家的和平与安定到处奔走、宣传的普通群众的形象。这些歌曲充分映射出了一位革命音乐家对祖国社会主义建设的积极响应和创作热情。

(十) 李焕之

李焕之(1919—2000),著名作曲家、指挥家和音乐理论家。福建晋江人,生于香港。1938年8月到延安,进入鲁迅艺术学院音乐系学习,同年11月加入中国共产党。结业后又继续在高级班师从冼星海学习作曲指挥,同时在校任教员。抗战胜利后到张家口,担任华北联合大学文艺学院音乐系主任。新中国成立后,一直活跃在音乐战线上。

李焕之自幼爱好民间音乐,热心参加学校的音乐活动。1935年后,即开始创作群众歌曲。抗日战

① 冯希哲,敬晓庆,张雪艳.延安文艺档案·延安音乐家:上[M].西安:太白文艺出版社,2012:303.

争全面爆发后,积极投入抗日救亡歌咏运动,与蒲风等诗人合作抗日歌曲,作有《厦门自唱》(燕风词)、《保卫祖国》(克锋词)等。20世纪40至50年代,共创作300余首声乐作品。其中传唱较广的有《青年颂》《民主建国进行曲》《新中国青年进行曲》《社会主义好》等。李焕之根据中国民间及古代音乐的丰富素材,结合时代发展的要求,创作出表现新时代精神而又散发出浓郁的乡土气息的作品,深得国内外人民的喜爱。其代表作有《生产忙》《茶山谣》《八月桂花遍地开》等民歌合唱。①

二、经典作品选介

(一)《国际歌》

《国际歌》(皮埃尔·狄盖特于1888年谱曲而成,详见谱例3-3-1)作为国际无产阶级革命歌曲,在中国大地上的传播最早可追溯到20世纪初。它是一首高扬

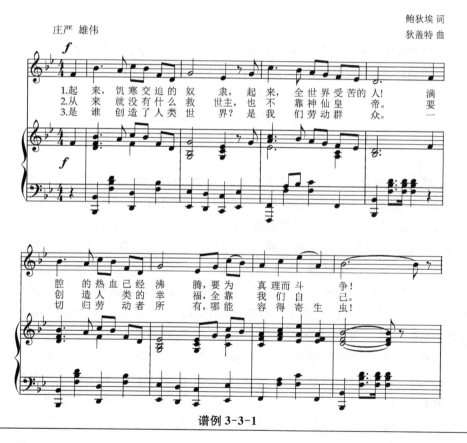

谱例 3-3-1

① 冯希哲,敬晓庆,张雪艳.延安文艺档案 延安音乐·延安音乐家:下[M].西安:太白文艺出版社,2012:666.

"人民至上"精神的国际无产阶级革命歌曲,以歌曲形式表现马克思主义,是中国共产党人接受、学习马克思主义的重要途径。中国当时的一些刊物上,就曾出现过一些没有署名的《国际歌》的翻译版本。但由于其翻译的质量与认可度都不甚理想,因而很难对普通群众产生影响。另外,其他翻译的版本也仅以诗的形式出现,还没有赋以曲谱,因而也就不能传唱。直到1923年,这种局面才得以改观。1923年6月,中国共产党人瞿秋白与革命诗人萧三几乎于同一时间发表了他们各自译配的《国际歌》。其中瞿秋白译配的《国际歌》,发表在由其主编的《新青年杂志》(季刊)上。也正是在1923年6月召开的中国共产党第三次全国代表大会上,《国际歌》得以在党的全国代表大会上第一次唱响。6月20日,阳光灿烂,出席会议的代表怀着追思和敬仰的心情,来到广州东郊黄花岗七十二烈士陵园,由瞿秋白和张太雷担任教唱和领唱,在他们的组织指挥下,代表们群情激奋,齐声高唱《国际歌》。中国共产党第三次全国代表大会在悲壮的歌声中胜利闭幕。从此,《国际歌》在党内和中华大地上获得广泛传唱。[①]

(二)《团结就是力量》

1943年,晋察冀抗日民主根据地的敌后抗战斗争进入了最为艰难的阶段。面对敌寇的猖狂进攻,面对紧张、残酷的斗争形势以及艰苦、困难的生活环境,同时为了配合根据地开展的"减租减息"运动,根据地的文艺工作者以艺术的形式向根据地军民发出了"团结起来,向着太阳,向着自由,向着新中国前进"的号召。正是在这一年的6、7月间,由牧虹作词、卢肃作曲的群众歌曲《团结就是力量》正式问世。

《团结就是力量》原本是同名独幕小歌剧《团结就是力量》中的一首幕终曲,这部小歌剧是牧虹和卢肃等人响应晋察冀根据地党组织的号召,穿过封锁线,到根据地的边远山区去开展"减租减息"运动过程中所创作的一个剧目。虽然该剧当时只在滹沱河边一个农村的打麦场上演出过,但是这首幕终曲却在后来被唱遍了全中国。这首群众歌曲气势磅礴、斗志昂扬,在内容上将中国共产党比作太阳和自由(即解放),将团结一致、坚持斗争与建立新中国和新的社会进行了紧密的联系,既教育了广大人民,同时也表达了只有坚定不移地跟着中国共产党才能获得幸福美好新生活的哲理。因此,虽然对于这部小歌剧的剧情今天的人们已经记不清了,但是这首幕终曲却从当时滹沱河边的打麦场一路唱向了全中国,在后来大半个世纪中成为号召广大人民群众紧密团结在中国共产党的领导下,勇往直前取得胜利的经典群众歌曲。在音乐创作上,《团结就是力量》采用了重复式的音乐语言和进行曲的速度,并运用口号式的音乐动机将作品的主题表现出来。由于其旋律朗朗上

① 陶乐.《国际歌》与中国共产党百年征程[J].西安石油大学学报(社会科学版),2021,30(4):75-80.

口,词曲结合十分贴切,演唱起来雄壮有力,因此带有十分鲜明的合唱性群众歌曲的特点,在当时和后来各种大型场合当中成为人民群众经常演唱的经典作品。①(详见谱例3-3-2)

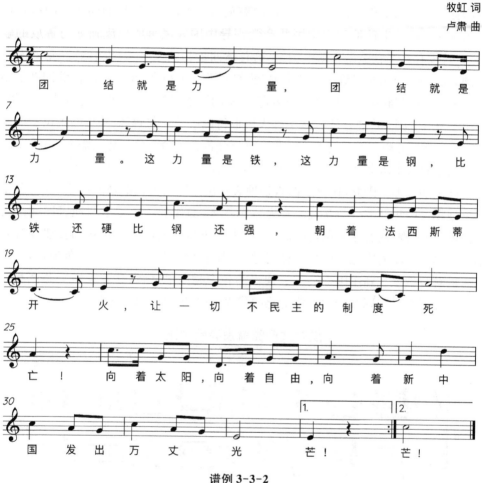

谱例3-3-2

(三)《没有共产党就没有新中国》

《没有共产党就没有新中国》(曹火星词曲)于1943年秋季创作于晋察冀平西抗日根据地。在这一时期,抗日战争虽然仍然处在最为艰难的时刻,但是抗战的总体形势已经开始进入反攻的阶段,抗战的胜利已初显曙光。然而就在这时,国民党

① 刘辉.红色经典音乐概论[M].重庆:西南师范大学出版社,2015:75.

蒋介石为了独占抗战的胜利果实，抛出了"没有国民党就没有中国"的言论，试图为今后的专制与独裁统治制造舆论。对此，中国共产党于1943年8月25日在延安的《解放日报》上以《没有中国共产党，就没有中国》为题发表了社论，以铁一般的事实对国民党蒋介石的言论给予了严厉的驳斥。针对国民党反动派的言论，同时又结合在抗日根据地从事革命斗争的亲身经历与感受，当时在晋察冀抗日根据地群众剧社从事音乐工作的曹火星，在延安《解放日报》发表社论后的同年10月，就创作出了这首形象生动地表现中国共产党领导中国人民争取民族独立与解放的歌曲——《没有共产党就没有新中国》。这首歌曲最初的歌名为《没有共产党就没有中国》，后经毛泽东亲自修改，在"中国"的前面添上了一个"新"字，并将歌词做了小幅的改动。这首群众歌曲用群众的语言表达了广大人民对中国共产党的衷心拥护，唱出了只有中国共产党才能领导中国人民取得民族独立与解放，并带领人民走向新的幸福生活的心声。歌曲创作不仅在当时十分符合革命斗争形势的需要，更重要的是道出了只有中国共产党才能带领广大人民从黑暗走向光明，并建立起全新的社会与国家的真理。因此，这首歌曲真切地表达出了广大人民群众的心声，并得到了根据地军民的热烈响应与欢迎。在音乐创作上，曲作者借用了平西地区民间流行的民歌《霸王鞭》的音乐基调，并以铿锵有力的进行曲速度和排比式的叙述性音乐语言诠释了作品的内容。作品一经问世，立即在各抗日民主根据地广为流传，并在后来的解放战争和新中国社会主义建设的各个时期里，始终是歌颂中国共产党和表达人民群众对中国共产党真挚情感的代表性群众歌曲。（详见谱例3-3-3）

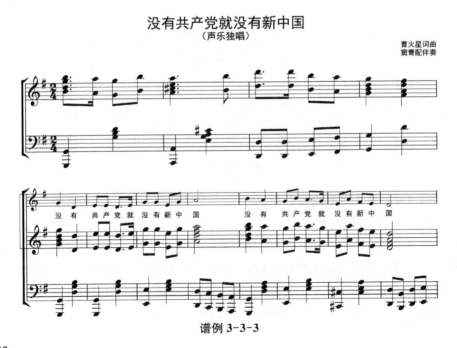

谱例3-3-3

(四)《战斗进行曲》

《战斗进行曲》(韩塞词、王佩之曲)是在人民解放军于东北战场上与国民党反动派浴血奋战时,于1946年10月创作于我华北野战军部队当中的歌曲。此曲创作于华北战场上,我军面对156万全部美式装备的国民党军的猖狂进攻,主动放弃河北重镇张家口,重回根据地集结之际。为鼓舞我军指战员的战斗士气,当时在华北野战军第二纵队文工团担任创作员的王佩之创作了这首著名歌曲。与其他一些反映我军战斗的歌曲不同,《战斗进行曲》以战士轻快、活泼的口吻,唱出了人民解放军的高昂斗志和坚强意志。作品虽然是以进行曲的速度来表达我军战士的精神面貌,但是在词曲的结合上又带有幽默诙谐的说唱音乐元素,进而形象生动地展现出我军官兵不惧艰险的精神和乐观向上的性格。正是由此,这首军队的群众歌曲立即在我华北野战军各部队当中流传开来,并迅速传遍各个战场上的我军作战部队,成为鼓舞战士们英勇作战的重要精神武器。由于这首部队歌曲在解放战争当中影响重大,新中国成立后经过一定的改编,被电影《战火中的青春》用作插曲,之后又相继被改编为木琴曲、手风琴曲和钢琴曲等形式。① (详见谱例3-3-4)

战斗进行曲

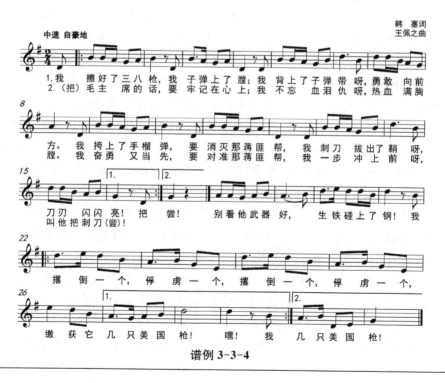

谱例 3-3-4

① 刘辉.红色经典音乐概论[M].重庆:西南师范大学出版社,2015:96.

(五)《咱们工人有力量》

《咱们工人有力量》(马可词曲)是一首反映东北解放区生产建设和支援前线的经典群众歌曲。

1947年5月,时任东北鲁艺二团团部委员和演出科科长的马可带队到佳木斯炼铁厂去体验生活。在看到工人师傅们为了支援解放战争前线而忘我工作的情景后,他的创作欲望被激发了出来,他心里想着要为他们写一首歌曲。劳动休息时,随马可同去的文工团员们为工人师傅们举行了一场小型慰问演出,当团员们刚刚演唱完一首《翻身五更》的时候,一位老工人就高声问道:"你们有没有唱工人翻身的歌?给咱唱一段儿。"见文工团员们有些局促,这位老工人就放开喉咙唱了起来:"秋季里来菊花黄,工人翻身把家当;成立自己的职工会,组织起来有力量。"待老工人唱罢,整个车间响起一片沸腾的掌声与喝彩声。马可立即上前询问,原来这首歌曲是这位老工人根据东北民歌《四季调》即兴填词而成的。回到住所,马可一边用二胡拉着刚刚听来的《四季调》,一边回味着老工人那粗犷沙哑却很有气势的歌唱,几次提笔又几次放下,腹稿难以成形。他感到要想写好歌颂工人阶级的歌曲,光是随便到工厂车间里去转一转是不行的。在随后的几天里,只要时间允许,马可就来到炼铁厂的车间,与工人师傅们同吃、同住、同劳动,在接触和观察工人师傅们的过程中,他一次又一次地将自己写出来的歌曲唱给大家听,并且每一次都虚心征求工人师傅们的意见,即歌词要简单,曲调要上口,让人记得住,唱起来有气势。按照工人师傅们提出的意见,马可一遍又一遍地精心打磨着这首歌曲,并一遍又一遍地和工人师傅们同唱这首歌。终于有一天,当马可又一次走进工厂大门的时候,远远地就听到从车间里传来的一阵阵雄壮的歌声:"咱们工人有力量,每天每日工作忙,盖成了高楼大厦,修起了铁路煤矿,改造得世界变呀么变了样!"也许这些工人师傅们并不知道这位整天和他们劳动、写歌的文艺干部就是歌曲《南泥湾》、歌剧《白毛女》和秧歌剧《夫妻识字》的曲作者,甚至可能没有看到在这个月的24号刊登在《东北日报》上的这首歌曲的曲谱,但是他们记住了在这座炼铁厂里诞生的表现他们自己的这首歌曲,记住了那位略显文质彬彬却踏实肯干的文艺干部。工人们就这样唱着这首歌曲投入支援前线的生产劳动当中,而这首歌也伴随着解放战争的胜利,从东北解放区传遍了全中国,最终迎来了新中国的诞生。

《咱们工人有力量》采用了二段体的曲式结构。第一段以坚定有力的切分节奏和领唱与合唱相互呼应的形式,生动形象地刻画出工人阶级沉着坚毅的性格与改造世界的宏伟气魄;第二段的音调在节奏紧凑和带有欢呼式的劳动号子"打锤号子"中,以多次反复的短小乐汇逐渐将全曲推向高潮,尤其是曲作者在歌曲的最后一句"为了咱全中国彻底解放",将第二段的劳动号子与第一段的豪迈曲调进行了结合,继而以强有力的概括,形象地描绘了工人阶级忘我劳动的热烈场面和争取解

放并建立新中国的决心。自从1947年5月24日这首歌曲被《东北日报》刊登后，《咱们工人有力量》就迅速传遍了全国各地的解放区，在建设和保卫解放区、支援解放战争的前线以及争取建立新中国的伟大时代里产生了十分重要的作用与影响。同时，作为解放战争时期为数不多的专门表现工人阶级精神面貌的歌曲作品，《咱们工人有力量》也成为整个20世纪群众歌曲创作的重要代表。① （详见谱例3-3-5）

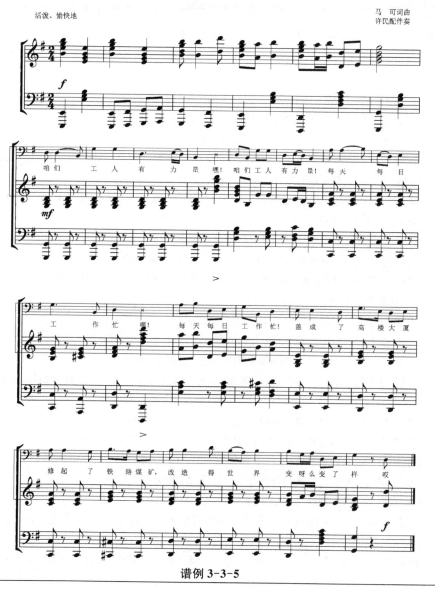

谱例3-3-5

① 刘辉.红色经典音乐概论[M].重庆：西南师范大学出版社，2015：75.

思考题

1. 简述红色苏区时期群众歌曲的创作特征和创作思维。
2. 简述新中国成立初期群众歌曲创作的主要内容、风格特点。
3. 群众歌曲在近现代中国音乐发展的总体形态中扮演了怎样的角色？
4. 简述20世纪以来群众歌曲的继承与发展。
5. 对群众歌曲作曲家与革命历史及人民群众的关系进行概述。
6. 论述新时期群众歌曲发展研究的整体趋势与特点。

参考文献

[1] 贺绿汀.关于群众歌曲创作问题[J].人民音乐,1981(2)：18-23.

[2] 一丁.关于当前群众歌曲创作的几点感想[J].人民音乐,1963(4)：3-6.

[3] 吕骥.群众歌曲选[M].哈尔滨：光华书店,1948.

[4] 罗曼.谱了曲子的诗：《人民日报》(1949—1966)文艺副刊群众歌曲的文学分析[J].辽宁大学学报(哲学社会科学版),2020,48(3)：148-155.

[5] 安波.重视群众歌曲 写好群众歌曲：在音协召开的一次群众歌曲座谈会上的发言[J].人民音乐,1964(S2)：22-25.

[6] 刘辉.红色经典音乐概论[M].重庆：西南师范大学出版社,2015.

[7] 黄晓和.苏联卫国战争时期的群众歌曲和交响乐[J].音乐研究,1995(2)：9-17.

[8] 张晓燕,徐长鬼.走向胜利的战歌：东北解放战争时期群众歌曲的战斗作用[J].乐府新声(沈阳音乐学院学报),1998,16(4)：53-57.

[9] 韩雪.红色苏区时期群众歌曲艺术特点[J].戏剧之家,2019(29)：67.

[10] 刘佳音.谈不同历史时期的群众歌曲[J].戏剧之家(上半月),2012(11)：27.

[11] 刘莹.20世纪三四十年代中国群众歌曲探微[J].世纪桥,2010(3)：60-61.

[12] 贾万银.历史的悲歌 民族的记忆：歌曲《嘉陵江上》的文化解读[J].音乐创作,2015(6)：115-117.

[13] 魏艳.吕骥抗战救亡时期群众歌曲研究[J].音乐创作,2009(6)：101-105.

[14] 汪毓和.人民音乐家聂耳、冼星海[J].中央音乐学院学报,1981(2)：51-59.

[15] 祝仰东.马可歌曲的艺术特征[J].音乐创作,2010(6)：108-109.

[16] 唐咏.郑律成在延安的音乐活动与创作[D].南京：南京艺术学院,2012.

[17] 马颖.探析李劫夫歌曲作品的创作特点[J].艺术教育,2008(5)：93.

[18] 冯希哲,敬晓庆,张雪艳.延安文艺档案 延安音乐·延安音乐家[M].西安：太白文艺出版社,2012.

[19] 陶乐.《国际歌》与中国共产党百年征程[J].西安石油大学学报(社会科学版),2021,30(4)：75-80.

[20] 蔡梦.我国当代群众歌曲创作分析[J].音乐研究,2015(3)：52-59.

第四章

艺术歌曲

第一节 概 述

一、艺术歌曲的概念及特征

(一) 艺术歌曲的概念

对于艺术歌曲概念的界定,中外音乐界曾有过共识,普遍认为"艺术歌曲"(lied 或 art song)系泛指欧洲 19 世纪浪漫主义时期,采用钢琴为伴奏乐器的小型的室内演唱的声乐独唱曲。它有别于粉墨登场、大型的管弦齐鸣的歌剧咏叹调或宣叙调。①

艺术歌曲是产生于欧洲中世纪阶段,在 18 世纪后期至 19 世纪浪漫主义阶段迅速发展成熟的一种音乐体裁。艺术歌曲的体裁特征包括歌词的诗歌化、作曲手法的技术化、钢琴及乐队伴奏的多声性与织体写法等。艺术歌曲的发展成熟一方面得益于欧洲文艺复兴以后文学的巨大发展,另一方面也由于浪漫主义作曲技术的进步和完善。②

(二) 艺术歌曲的艺术特征

1. 诗词与音乐的巧妙结合

艺术歌曲在其歌词的选用上具有严格的要求和意义,一般采用精致优美的诗词,这其中包含抒情性与叙事性等不同形式和种类的诗词。通常情况下,虽然歌词的内容比较短小,但却蕴含了丰富的文学色彩。同时,其内容简洁精练、情感丰富,更能够贴近人们的日常生活,更容易为大众所理解和认可,具有一定的历史和时代精神。③

① 储声虹.中国优秀艺术歌曲集[M].长沙:湖南文艺出版社,2001:1.
② 周筠.二十世纪中国艺术歌曲若干发展阶段的认识[J].音乐创作,2017(9):99-101.
③ 巩琳.20 世纪 20—40 年代中国艺术歌曲的发展概况与演唱研究[D].哈尔滨:哈尔滨师范大学,2013:4-5.

2. 严谨细腻的曲式结构

就歌曲的旋律创作与表现手法而言,艺术歌曲的旋律织体通常具有缜密的逻辑、规范严谨的结构、考究的创作手法和技巧。同时,艺术歌曲的自身特点是其自身就可以被看作是一个独立的个体,具有一定的整体性,在一般情况下一首歌曲就可以充分地表达相对完满的乐思或乐思情节,因而艺术歌曲的主题鲜明、个性化特征明显,韵味浓郁十足。此外,艺术歌曲的音乐语言条理清晰、层次分明、婉转起伏、细致入微,调性的变化与情感的变化统一于一体。①

3. 丰富多彩的音乐内容

不管是抒情性还是叙事性的演唱旋律色彩,都浸入了作曲家内心的真实情感和他们对音乐作品本身的那种深度体会与执着追求。迷人动听的旋律色彩往往是作曲家凭借非凡的音乐创作技法,全身心地投入艺术歌曲的创作当中,从而为以优美诗词作为歌词的艺术歌曲做出的最为完满的呈现和提升。艺术歌曲中演唱旋律与音乐节奏的变化均来自歌词的韵律,但它又并不完全等同于歌词的本来韵律。为了达到良好的歌唱艺术效果,作曲家会采用音乐本身的内在艺术魅力使其得到最大限度的发挥与升华。②

4. 钢琴作为伴奏乐器占据主体

在艺术歌曲的实际歌唱过程中,钢琴伴奏的地位和影响与声乐作品本身的旋律色彩是一样重要的。作曲家凭借钢琴艺术独有的艺术特点和表现力,使其融入歌曲的意境当中,从而借助形式各异的音乐表现形式,烘托歌词的内容情感,深化作品的艺术主题,描绘扣人心弦的音乐形象等,从而使演唱者的演唱能够与钢琴的伴奏更加充分完美地结合在一起。③

(三) 中国艺术歌曲的题材特征

中国艺术歌曲是在特定历史条件下从西方国家引进的,经历了约一百年的发展历程。其发展轨迹可分为三个阶段:第一阶段是 20 世纪初至新中国成立前,第二阶段是新中国成立后到改革开放前,第三阶段是改革开放至今。

20 世纪 20—40 年代中国艺术歌曲的特点在于其创作内容贴近生活,是现实生活的真实反映。作曲家凭借这种音乐艺术形式来传达对社会和现实生活的关注与使命感。题材可以大致分为两类:古诗词艺术歌曲与现实诗词艺术歌曲。

现实性艺术歌曲是表达红色主题的有力载体。比较早期的现实性艺术歌曲主要表达五四爱国运动时期人们对国家和民族前途命运的忧虑,如萧友梅在 20 世纪 20 年代初所创作的音乐作品《问》《南飞之雁语》等,其中尤以《问》表现得最为突

① 巩琳.20 世纪 20—40 年代中国艺术歌曲的发展概况与演唱研究[D].哈尔滨:哈尔滨师范大学,2013:5.
② 同①.
③ 同①.

出。当时的中国受到帝国主义列强和军阀官僚统治的多重压迫,这首作品充分地表达出作者对祖国大好山河遭受践踏的忧愁。赵元任所创作的艺术歌曲《卖布谣》是一首人们耳熟能详的中国艺术歌曲,作品深刻地折射出当时广大劳动人民的现实生活和所处的历史环境,流露出作者对劳动人民由衷的赞颂与同情。

20世纪30—40年代,中华民族正处于内忧外患的危难关头,抗击外敌、保家卫国、争取民族独立解放成为时代的主旋律,这成为音乐家创作的源泉,一批受过专业音乐教育的音乐家登上音乐舞台,创作出一大批反映现实生活,具有时代感、革命性和群众性的艺术歌曲。进入20世纪30年代中期后,日本军国主义大肆掠夺扩张,中国抗日战争全面爆发,这一时期集中产生出了一系列题材大型化、表现形象化、内容真实化的展现抗日救亡的现实性中国艺术歌曲。其中比较典型的作品有贺绿汀的《嘉陵江上》、张寒晖的《松花江上》、刘雪庵的《长城谣》、夏之秋的《思乡曲》、陆华柏的《故乡》等。①

这些中国现实性艺术歌曲有一个共同的特点,即它们的音乐内容都直接反映和体现出国家、民族、社会和时代的愿望与呼唤,富有极其鲜明的民族感和时代特色。而就中国艺术歌曲的整体历史发展来讲,也由此拥有了一种直面社会和体现社会的艺术功能,同时这种艺术功能也直接影响了我国20世纪下半叶艺术歌曲的创作发展,并使其变为一种更具社会意义和功能的音乐艺术形式。②

自1949年起,中国摆脱了几千年的封建帝制和外来侵略,建立了新中国。这个时期的中国,上上下下都洋溢着人民当家做主人的喜悦。20世纪50—70年代,歌颂祖国、赞美祖国成为这一时期歌曲创作的主题。

党的正确文艺方针为广大音乐创作者指明了前进的方向,整个20世纪80年代成为中国艺术歌曲发展的第二个黄金时期,艺术歌曲的创作者终于将长期淤积在心中的创作激情释放出来。自80年代起,中国艺术歌曲的创作数量激增、创作技法推陈出新、艺术风格多种多样,诸多具有探索性的新艺术歌曲闯入人们的视线,并不断推动整个中国艺术歌曲的发展。③ 主旋律题材的作品大量涌现,老一辈的作曲家朱践耳、瞿希贤等焕发出新的创作青春,创作了《清晰的记忆》《伊犁河,我的母亲河》等优秀作品。更重要的是一大批优秀的中青年作曲家们怀着满腔的热忱,利用自己敏锐的观察能力和丰富的生活阅历、专业的写作技巧,创作了大量的作品,较突出的如陆在易的《我爱这土地》《祖国慈祥的母亲》《最后一个梦》等。这些优秀的作品歌颂了伟大祖国,歌唱了新时代,反映了新中国人民的新生活。④

① 巩琳.20世纪20—40年代中国艺术歌曲的发展概况与演唱研究[D].哈尔滨:哈尔滨师范大学,2013:17.
② 同①.
③ 朱杰.改革开放初期中国艺术歌曲的创作特征与多元发展[J].音乐创作,2017(6):107-108.
④ 虞滨鸿.改革开放30年中国艺术歌曲的发展及演唱探究[D].福州:福建师范大学,2008:9.

二、中国艺术歌曲发展的社会历史背景

20世纪初,在新文化运动影响下,中国艺术歌曲开始萌芽,在二三十年代进入了一个发展的辉煌时期。从40年代起,由于战争以及历史的原因艺术歌曲退位到群众歌曲、革命歌曲之后。新中国成立后17年的暗淡时期、"文革"时期,艺术歌曲被全面禁锢,可以说直到改革开放,伴随着中国整个经济文化的复苏,中国艺术歌曲才迎来了发展的新春。①

20世纪上半叶是中国历史上的大变革时期。1911年清政府被推翻,1912年中华民国临时政府成立,特别是1919年的五四运动和1921年中国共产党的诞生,掀开了中国五千年文明历史上最伟大、最壮丽的篇章。中国共产党建立了红色根据地,领导了抗日战争和解放战争,推翻了三座大山,成立了中华人民共和国。伟大的时代,必然产生与之相适应的文学艺术。② 作为近现代中国音乐的重要分支,艺术歌曲也一定刻上了时代的印记,并伴随着时代的脉搏,由产生而发展,由稚幼而成熟。

中国艺术歌曲在20世纪20年代初期正式产生,并迅速发展成为20世纪上半叶我国音乐文化活动中最重要的形式之一。在随后的30年时间里,中国发生了两次重大的历史性变革,即民主革命与民族解放战争,而中国艺术歌曲就是在这样的历史背景下逐步形成和发展起来,并成为这一历史时期中最为重要的音乐艺术形式之一。与此同时,许多优秀的作曲家在中国艺术歌曲的创作过程中充分运用了西洋音乐中的精妙之处,从而使得这一时期的中国艺术歌曲在音乐的创作与内容上既呈现出民族与时代精神,又拓展出新的音乐创作思路与方向,形成了20世纪20—40年代中国艺术歌曲创作特有的艺术风格,从而将中国艺术歌曲推向了一个全新重要的历史阶段。③

1949年中华人民共和国成立,这标志着中国进入了一个崭新的阶段,中华民族展现出勃勃生机,广大文艺工作者在党的文艺方针指引下满怀豪情,创作了一批反映新时代、新风貌的作品。该时期的艺术歌曲创作主要分为两类:一是民歌改编的艺术歌曲,二是根据毛泽东诗词谱写的艺术歌曲。

20世纪50—70年代,艺术歌曲的时代特征体现在歌曲的题材上,出现了爱国颂党题材与民族化题材的优秀艺术歌曲。这些歌曲的题材紧贴时代性,从不同方面展现时代特征。

改革开放后,包括艺术歌曲在内的文学艺术也从过去被禁锢的状态中解脱

① 虞滨鸿.改革开放30年中国艺术歌曲的发展及演唱探究[D].福州:福建师范大学,2008:1.
② 冯康.中国艺术歌曲选(1920—1948)[M].人民音乐出版社,2003:教学总论第1页.
③ 巩琳.20世纪20—40年代中国艺术歌曲的发展概况与演唱研究[D].哈尔滨:哈尔滨师范大学,2013:1.

出来,社会呈现一片欣欣向荣的场景,艺术的发展从此走上正轨,这使得艺术歌曲从过去的发展低潮期中释放出来,又重新加入发展的道路中,得到了快速发展。①

党的十一届三中全会以来,社会经济文化生活快速恢复和发展,党的正确文艺方针为广大音乐创作者、文艺工作者指明了方向。1979年10月30日,邓小平同志在"中国文学艺术工作者第四次代表大会"上的讲话精神进一步指明了党的文艺方向,中国音乐界再一次展现出"百花齐放、百家争鸣"的繁荣景象。

20世纪80年代成为中国艺术歌曲发展的第二个黄金时期。中国艺术歌曲不仅在数量上多于过去三十年的总和,而且在艺术风格与作曲技巧的运用方面都有明显的提高。在这一时期,艺术歌曲在创作上的繁荣昌盛促使国内整个的音乐创作都得到了空前的发展,中国大地一派春光,充满生机。②

改革开放40多年来中国的社会发生了翻天覆地的变化,在政治经济快速发展的同时,文化领域也有了极大的发展与进步。中国艺术歌曲这一独特的声乐体裁表现形式也顺应形势进入了它发展的全新时期。③

三、中国艺术歌曲的传播及影响

以上海国立音乐专科学校为代表的专业音乐教育机构的出现,对中国艺术歌曲的创作实践和表演传播起到了至关重要的作用。这些音乐院校在当时已经基本具备了较为系统、全面的专业音乐教育的条件和环境,为加强中西音乐的传播和专业音乐人才的培养创造了有利的条件。当时的声乐教学也开始了对西洋演唱方法的学习和训练,这成为中国艺术歌曲得以进一步形成和实践的重要因素之一。另外,这些专业音乐院校作为严肃音乐的中心,经常举办音乐会来展示音乐创作的成果,很多艺术歌曲通过这种形式得以流传到社会民众中去。艺术歌曲在当时传播的另一个途径,是当时由专业音乐院校主办的音乐刊物,如《乐艺》《音乐杂志》等,还有出版的歌曲集,如《今乐初集》《新歌初集》《新诗歌集》《清歌集》《音境》等。④

正是具备了以上几方面的条件和因素,中国艺术歌曲才能迅速发展成为20世纪上半叶我国音乐文化活动中最重要的形式之一。中国艺术歌曲的产生带有明显的时代特征,它反映了具有几千年封建文化的中华民族在其历史上第一次民主革

① 杨欢.20世纪80年代中国艺术歌曲的发展概况与演唱研究[D].广州:华南理工大学,2014:7.
② 同①:3.
③ 虞滨鸿.改革开放30年中国艺术歌曲的发展及演唱探究[D].福州:福建师范大学,2008:44.
④ 唐慧霞.20世纪20—40年代中国艺术歌曲的发展及其演唱的初步研究[D].福州:福建师范大学,2005:11.

命和民族解放斗争中所呈现出的全新的人文精神和文化形象,标志着中国的文化艺术向着新社会、新时代迈出了极为重要的一步。①

中国艺术歌曲发展的百年时间里倾注了几代作曲家对民族、对人民、对我们中国音乐的心血与热情,也正是由于他们那种对音乐的热爱与追求,才创作出如此之多具有中国特色的优秀艺术歌曲,并为后人创造和积累了宝贵的艺术财富。

艺术歌曲从产生至今,在中国已经走过了百年的发展道路,它从无到有经历过辉煌也有过暗淡,虽历经曲折但经久不衰,具有强大的生命力,在中国近代音乐史上具有继往开来的意义②。

第二节 研 究 综 述

目前音乐界对中国艺术歌曲的研究较全面,研究成果也较多,归纳起来,主要有四种类型:

一是针对中国艺术歌曲某一发展阶段特点进行研究,如虞滨鸿《改革开放30年中国艺术歌曲的发展及演唱探究》、徐承跃《改革开放以来中国艺术歌曲创作特征》、赵华《二十世纪20—40年代的中国艺术歌曲》、范霞《三十年(1979—2009)中国艺术歌曲研究综述》、余虹《20世纪早期中国艺术歌曲的创作与演唱》、冯长春《中华人民共和国初期的艺术歌曲创作》等。这些论文分别从各个不同时期的历史背景来研究不同时期艺术歌曲的创作特征,从而更深入透彻地了解各个时期艺术歌曲的创作特征及创作题材。

二是针对某一作曲家的作品进行分析研究,如寇红霞《黎英海古诗词艺术歌曲〈唐诗三首〉的艺术特征及演唱风格》、赵鸿雁《陆在易艺术歌曲〈桥〉创作手法与风格特征谈》、陈媛《陆在易艺术歌曲研究》、王银梅《论赵元任的音乐思想及其在歌曲创作中的体现》、李静《浅析黄自艺术歌曲的创作特征及其演唱风格》、郑彤《赵元任艺术歌曲及其演唱的初步研究》、游晓《郑秋枫艺术歌曲演唱风格研究》、翁晓宇和严凤《谭小麟艺术歌曲的诠释》、李雪峰《尚德义艺术歌曲的创作及其特征》等。这些论文通过分析某一作曲家创作的艺术歌曲作品,来深入探讨不同作曲家在其一生的艺术歌曲创作中的创作手法的演变和其个人独特的创作风格,对作品和作曲家的深入剖析也给后人更好地演绎和创作艺术歌曲提供参考。

三是针对艺术歌曲发展的思考,如汪毓和《关于艺术歌曲之我见》、曾金寿《艺

① 唐慧霞.20世纪20—40年代中国艺术歌曲的发展及其演唱的初步研究[D].福州:福建师范大学,2005:11.
② 臧杰.20世纪上半叶中国艺术歌曲的发展历程及风格特点[D].天津:天津师范大学,2012:32.

术歌曲在中国的缘起与发展之检讨》、胡郁青《中国艺术歌曲发展的回顾与反思》、傅庚辰《艺术歌曲向何方——在中国艺术歌曲研讨会上的发言》、陆在易《中国艺术歌曲创作之我见》、刘聪《对我国艺术歌曲创作现状及相关问题的思考》等。在这些论文中,作者分别从自己的专业角度出发,根据自己多年的创作经验和调查研究,不仅剖析了目前中国艺术歌曲发展面临的问题,还对中国艺术歌曲未来的发展方向给出了自己的看法,提出了一些宝贵意见。也正是因为这些研究,艺术歌曲成为音乐学界的热门话题。[①]

四是针对艺术歌曲的作用进行研究,如夏小玲《论中国艺术歌曲在声乐教学中的应用价值》、康乐《如何通过中国近代艺术歌曲教学来提高学生的艺术修养》、张升浩《赵元任艺术歌曲及其特点在声乐教学中的价值与意义》等。这一类论文侧重讲述艺术歌曲在声乐教学中的作用与意义,把艺术歌曲的教育作用和教育价值当作研究的重点,从而为音乐教育事业中艺术歌曲可以发挥何等作用提供了参考。

第三节　艺术歌曲作品简介

一、作曲家

(一) 萧友梅

萧友梅(1884—1940),是中国较早去日本、德国进行音乐交流学习并取得博士学位的音乐学者,同时也是中国近代专业音乐教育的开拓者,是中国优秀的作曲家与音乐教育家。萧友梅在其一生中共创作了100多首歌曲,可谓是一个多产的作曲家。而艺术歌曲在他的创作中占很大的比重,萧友梅先后出版了《今乐初集》和《新歌初集》,为中国艺术歌曲的发展做出了杰出贡献。代表作有《问》《南飞之雁语》等。

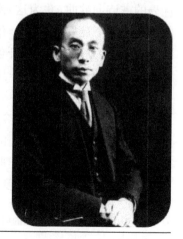

萧友梅创作了非常多优秀的艺术歌曲,曲中所包含的"人文精神"影响了一大批当代国人以及作曲家。萧友梅的音乐教育思想在当时有很大的建树,在他的大力推进下在上海创办了国立音专(后来的上海音乐学院)。他是早期中国艺术歌曲的奠基者之一,他运

[①] 臧杰.20世纪上半叶中国艺术歌曲的发展历程及风格特点[D].天津:天津师范大学,2012:5.

用了德国大小调曲式的结构为中国诗词谱曲,同时由于对西方作曲风格的不断尝试和探索,虽然其早期的声乐作品作曲手法略显稚嫩,但是却显现了近现代中国艺术歌曲的萌芽状态是什么样貌的。① 我们可以在萧友梅创作的艺术歌曲中感受到强烈的爱国主义精神和深厚的人文情怀。

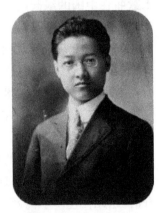

(二) 赵元任

赵元任(1892—1982),中国近现代著名的作曲家、理论家、语言学家。20世纪20—30年代,他创作了很多受人们喜爱的歌曲,其中以艺术歌曲最为著名。他创作的艺术歌曲多达100多首,作品的歌词通常为我国的新诗,生动优美的旋律色彩和歌词内容巧妙地结合。代表作有《教我如何不想她》《卖布谣》等。

(三) 青主

青主(1893—1959),是中国近代较早去德国兼学音乐的留学生之一。青主在中国艺术歌曲的创作上,突破了中国以往传统艺术歌曲的创作方法,将西洋作曲技法与中国传统的文化有机巧妙地结合。在歌词的选取上,他选用了我国古代名人诗句作为其乐曲的歌词。代表作有《大江东去》《我住长江头》等。

青主是我国艺术歌曲发展史上的一位重要的作曲家,他以自己开拓性的努力写出了我国近代音乐史上最优秀的古诗词歌曲,并为这种独特风格的艺术歌曲体裁的发展奠定了良好的基础。他对艺术歌曲创作中"词曲结合"的独特见解与实践,开创了艺术歌曲创作之先河,对我国后来的艺术歌曲创作具有启发意义。②

(四) 黄自

黄自(1904—1938),字今吾,江苏省川沙县(今属上海市)人,自幼对音乐有极大的爱好与热情。他是中国近现代音乐史上非常杰出的作曲家,同时也是第一位全面、系统、科学地向国人传播欧美近代专业作曲技术理论的

① 周梦雨.萧友梅早期艺术歌曲的创作特点与演唱风格研究:以《问》《梅花》为例[D].广州:华南理工大学,2018:1.
② 金白颖.从《我住长江头》看青主艺术歌曲的创作特点[J].电影评介,2008(7):92.

优秀音乐教育家。他不仅为中国音乐教育事业的发展做出了重要的贡献,而且也为中国音乐创作尤其是艺术歌曲的创作发展奠定了重要的艺术基础与实践价值。代表作有《玫瑰三愿》《花非花》《思乡》《春思曲》等。

(五) 贺绿汀

贺绿汀(1903—1999),我国著名作曲家、音乐理论家、教育家。民族化是音乐创作的灵魂。世界上任何一个民族,都有自己的思想观念、生活习惯,都有自己的文化传统。音乐,是民族文化的重要组成部分,也有着自己发展的轨迹和特点。关于音乐民族化的问题,贺绿汀在理论方面曾有不少论述。他曾说过:"作为中国人,不提倡中国的民族音乐是不行的。"他还说:"音乐要有民族风格。""民族色彩愈浓厚的音乐,愈有生气,愈为全世界其他任何国家民族所欢迎。""世界上自从有了民族,就存在民族文化互相交流。交流不但不会消灭民

族音乐,反而会促进民族音乐的发展。"他进而呼吁:"摆在我们面前的严重任务是要继承我们祖先几千年遗留下来的巨大而复杂的民族音乐遗产,要加以整理发展,创造出无愧于伟大的中国人民的新的中国民族音乐文化。"关于音乐创作如何民族化的问题,他专门谈到了他创作器乐作品的体会:"我们的器乐作品应当具有强烈的民族特点,特别要表现在曲调写作上。"他还曾给一位业余作曲者写信:"写歌曲要向民歌学习,不但学习它的语言、风格,还要学习它的乐曲结构。"

贺绿汀所创作的艺术歌曲最为明显的特征是创造性地将欧洲古典、浪漫派的作曲技法与中国传统的音乐风格有机巧妙地结合,用来体现时代特点,反映现实生活,并与人们长时间以来所形成的审美习惯相符合。其创作的艺术歌曲代表作有《嘉陵江上》《清流》等。

(六) 李劫夫

李劫夫(1913—1976),作曲家、音乐教育家。在李劫夫的歌曲创作生涯中,最有成就的就是为毛泽东诗词谱曲,这也是他创作最重要的组成部分,他为毛泽东诗词共创作了 57 首艺术歌曲,具有较高的艺术水平。

(七) 丁善德

丁善德(1911—1995),浙江绍兴人,生于江苏昆山。1928 年考入上海国立音乐学院,初学琵琶,一年后转习钢琴。曾担任上海音乐学院教授,兼副院长、作曲系主任,并先后担任中国音乐家协会第三、第四

届副主席。从1948年到1985年,在近40年的时间里,丁善德共创作了32首艺术歌曲,其中6首为民歌改编曲。

(八) 陆在易

陆在易(1943—),浙江余姚人,国家一级作曲家,有着"音乐诗人"的美誉。因为秉承着严谨的创作习惯和音乐态度,他的作品几乎曲曲经典,而他的音乐中自有一种抚慰人心的力量,其在专业领域里也获得了很高的声望及艺术成就。他所创作的很多作品都代表着我国改革开放后声乐创作之路的发展方向和基本风格,尤其是在艺术歌曲和合唱歌曲领域①。其创作的艺术歌曲代表作有《望乡词》《我爱这土地》《祖国,慈祥的母亲》《最后一个梦》等。

陆在易的艺术歌曲和合唱作品在文学思想和创作思路上有着很大的相似之处,家国情怀即是他永恒的主题。在他的音乐作品中,既有高屋建瓴的气度,也有苦心孤诣、戛戛独造的精神,深刻典雅却毫不矫饰。从20世纪80年代的"阳光歌者"到90年代的"忧患诗人",虽在抒臆歌曲的手法上有所转变,但不变的是他质朴、真诚的赤子之心。2001年为著名诗人艾青的诗歌所谱写的同名艺术歌曲《我爱这土地》达到了他艺术创作的巅峰。②

作品《祖国,慈祥的母亲》将祖国视为母亲并向其诉说衷肠,表达了游子心、赤子情;《彩云与鲜花》展现了边塞人民对祖国大好河山的热爱和歌颂以及对生活的无限向往;《最后一个梦》呈现的是几代人共同的一个梦、一种永远不可能被隔断的情丝;《我爱这土地》是最花费他心血,也是最有艺术价值的作品;《桥》《家》《盼》这几首都颇具传统风韵,抒发的也是游子眷恋故土的思乡情怀。③

(九) 栾凯

栾凯(1973—),我国著名作曲家,国防大学军事文化学院军事文艺创演系艺术创作教研室主任,教授、研究生导师。他创作的作品风格多样化,声乐作品

① 刘宏伟,贾坤.陆在易艺术歌曲的风格特征与演唱处理[J].乐府新声(沈阳音乐学院学报),2019,37(1):100-111.

② 同①.

③ 同①.

不局限于一种唱法,美声、民族、通俗的作品比比皆是。他创作的《我的深情为你守候》《醉了千古爱》《我们和你在一起》早就红遍了大江南北,其实他创作的其他作品也值得细细揣摩与传唱。2014年8月他发行了《我的深情为你守候·栾凯新艺术歌曲选集》,其中的作品丰富多彩,风格各异。而所谓"新艺术歌曲"是栾凯创作多年来追求的一种新的歌曲体裁,它与传统的"艺术歌曲"不同的是,在保留艺术歌曲高雅性的基础上,同时注重音乐的通俗性、时尚性。因此,"新艺术歌曲"在表现的手段、形式、体裁、风格上都有了新的开拓。①

二、红色经典作品选介

(一) 20世纪20—40年代的艺术歌曲

1.《问》

《问》收录在1922年出版的《今乐初集》中。这是一部为中学以上的音乐课编写的教本。《问》这首歌曲反映了人民对军阀混战的不满,一连用了4个问号,向人们发出了一系列意味深长的哲理性的询问,表达了当时爱国知识分子面对内忧外患、时局混乱时忧国忧民的心声。曲调中有感慨也有悲愤,十分感人。此曲在艺术处理上很有特色,词曲结合紧密,曲式结构灵活,是当时极具影响的艺术歌曲。②

《问》歌词分两段,第一段"秋声"所带来的憔悴景象喻示祖国江山凄凉和垂危,第二段表达对世事变迁的感叹。两段均在提问语气下,让人们领会深刻的主题,然后以两个三度下行的音型为过渡,自然地把歌曲中"你知道今日的江山有多少凄惶的泪?"的中心思想引出。

在创作《问》时,萧友梅参照了德国音乐的一些特征,这与其多年的求学经历相关。整个作品具有非常平缓的音域,而且曲调十分优美。对比同期其他人的作品,他的作品更为通俗,而且歌曲在思想表达上也在一定程度上体现了知识分子的思想观念。(详见谱例4-3-1)

① 罗婉丽.栾凯"新艺术歌曲"多元性风格分析与演唱探究[D].南昌:江西师范大学,2016:1.
② 冯康.中国艺术歌曲选(1920—1948)[M].北京:人民音乐出版社,2003:240.

问

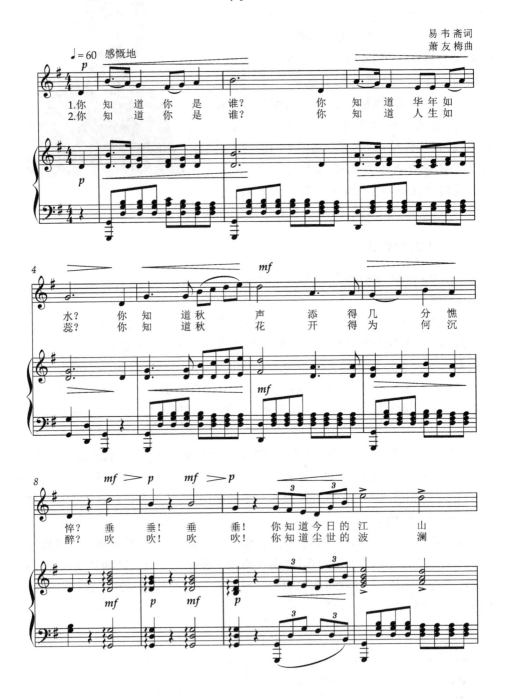

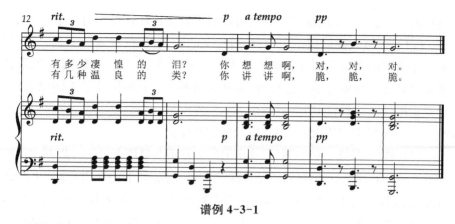

谱例 4-3-1

2.《教我如何不想她》

《教我如何不想她》创作于 1926 年,歌词选自刘半农先生的诗集《扬鞭集》,发表在 1928 年出版的《新诗歌集》中。这本大型歌曲集是五四时期最杰出的一本歌曲集,从音乐创作来说,具有划时代的意义,也是"洋为中用"的出色成果。

此曲若单纯从歌词含义上去理解成一首爱情歌曲,是远远不够的。根据当时的社会环境,中国正处于一个内忧外患的动荡时局,而远在他乡的刘半农除了思念亲人之外,更重要的是为祖国的命运而担忧。因而,其中的情感更多应该是游子对祖国的眷恋之情。[①]

此曲歌词分四段,通过对四季不同景色的描写,洋溢出对大自然与生活的无限眷恋,同时也流露出对危难中的她(祖国)的思念。《教我如何不想她》旋律简洁、明快,曲调生动,词和曲配合自然、口语化。歌词是结构相似的排比句,歌曲曲调是在五声音阶的基础上展开的,并采用京剧西皮原板过门的音调加以变化,所以更具有强烈的民族风格,使人感到亲切。特别是"教我如何不想她"这句在全曲共出现四次,随着感情的起伏,作曲家细致入微地使用调性的布局和变化,使歌曲主题鲜明突出,使这一乐句在变化中得以贯通全曲而显示了它的整体感。

《教我如何不想她》成功地借鉴和运用了西洋作曲技法,增加和丰富了艺术表现力。如第三段:"啊!燕子你说些什么话?教我如何不想她?"这里调性突然从前面间奏末尾的 E 大调转入同名小调,旋律具有朗诵式的宣叙性特征,在这一乐段后一句,又回到歌曲开始的大调上(全曲依次作"E—B—E—e—G—e—E"的调性布局),给人以全曲的统一感。歌曲第四段"枯树在冷风里摇,野火在暮色中烧"的凄凉景象,表现了歌中主人公对苦难中的故乡和亲人的深切思念;e 小调上的旋律,以及导音和弦的出现,更加渲染了特定情感的抒发深度。

[①] 蒋鸣.歌曲《教我如何不想他》的时代文化特征[J].音乐创作,2016(12):101-102.

通过对《教我如何不想她》的分析,可以看出赵元任在创作上有以下几个特征:

(1) 时代性。《教我如何不想她》用白话文的形式,不仅在体裁上是一种创新,而且展示了在五四新文化运动影响下一些知识分子挣脱封建礼教束缚、追求恋爱自由和迫切要求个性解放的内心世界,表现出海外赤子对祖国及亲人的思念、对祖国前途命运的关心、对五四精神的崇尚;同时,在中国社会转型时期,作曲家将音乐创作与人生理想紧密相连,表现了其时代的进步倾向。

(2) 民族性。《教我如何不想她》从中国民族音乐中吸取素材——以西皮原板过门的核心音调为旋律基础,将鲜明的民族特色融入自身的创作之中,并根据中国的语言特点,合理地安排音调和节奏,使曲调在保持优美旋律的同时更加强调与歌词的音调、句读等特点的紧密结合,以追求具有民族风格的语言。这些正是民族性的鲜明体现。

(3) 创新性。《教我如何不想她》是在五四精神的影响下,用新诗写歌的早期尝试;在和声手法上是以西方功能性和声为基础的"中国化和声"的早期尝试;在声乐体裁上是中国艺术歌曲创作的早期尝试;而在利用民间音乐素材进行创作方面是最早的尝试。

时代性、民族性、创新性是《教我如何不想她》极为突出的创作特征,当我们仔细审视赵元任先生的全部作品时,这首歌曲犹如赵元任歌曲创作特征全貌的一个缩影。① (详见谱例 4-3-2)

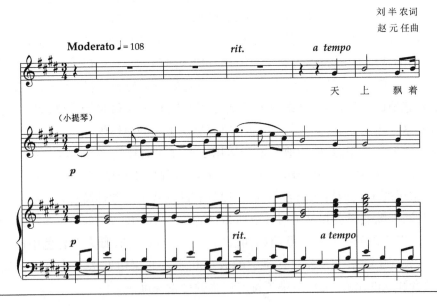

① 李海鸥.艺术歌曲中的永恒经典:歌曲《教我如何不想他》创作特征探析[J].音乐创作,2008(1):107-109.

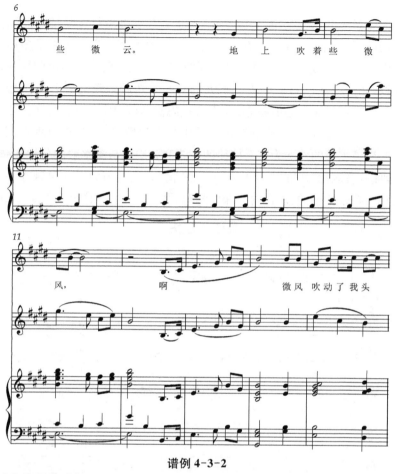

谱例 4-3-2

3.《我住长江头》

1930 年青主采用了宋代著名词人李之仪所作的《卜算子·我住长江头》，创作了中国艺术歌曲《我住长江头》，以此来深刻地表达对革命志士的怀念和抒发自己内心复杂的情绪。作品中所提及的爱应理解为一种博爱，不仅是对自己心爱的人的一种爱意，同时也是对革命战友、自己的国家和民族的一种深爱。

《我住长江头》是一首具有民歌和吟诵韵味、独具特色的艺术歌曲。全曲歌调悠长，却有别于民间的山歌小调。诗词中每个字的时值在全曲中基本是相等的，均占有三拍的时值，体现了中国古诗词所具有的"咏诵"特点。乐句的句尾常出现下行或向上的拖腔，听起来似吟古诗的意味，但又比吟诗更有激情。音乐具有民族风格，情感真挚，结构严谨。和声单纯、淡雅，具有自然调式的色彩和民族的风味，自由舒畅而富浪漫气息。[①]

[①] 金白颖.从《我住长江头》看青主艺术歌曲的创作特点[J].电影评介,2008(7):92.

歌曲为带扩充的乐段结构,突破了《卜算子》上、下阕平行反复结构的惯例,全曲节奏平稳,旋律起伏不大,给人以单纯、自然、淳朴的美感。节拍选用了多拍子,节奏型上几乎没有变化,像是自言自语地倾诉对"君"的思念。第一段是小调性的,第二段转入了大调,和前段在色彩上形成了不大的对比。然后刻意把最后几句"此水几时休?此恨何时已?只愿君心似我心,定不负相思意"在不同的高度上,用不同的调性色彩重复了三遍,一遍比一遍更富激情。特别是在最后"只愿君心似我心,定不负相思意"两句,变流水般的伴奏为富有旋律的柱式和弦织体与流水般的分解和弦织体相结合,在全曲高音区用"ff"的力度形成高潮,使情与誓、爱与力至此时融为一体,细致入微地表达出略带忧伤的、发自内心深处的对"君"的怀念。(详见谱例4-3-3)

我住长江头

李之仪 词
青 主 曲

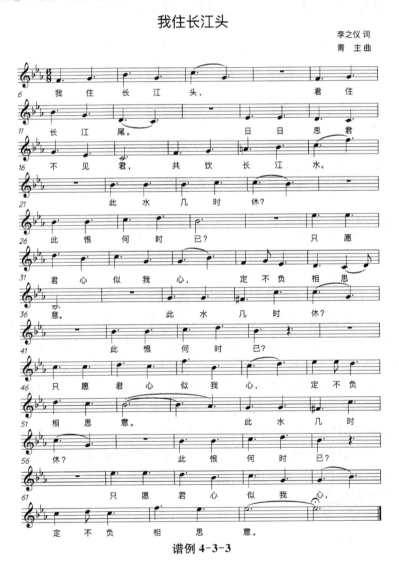

谱例4-3-3

4.《玫瑰三愿》

1932年3—4月间,淞沪之战停战后,词作者龙榆生(龙七)来到上海国立音专校园,看到玫瑰凋零,景况凄凉落寞,伤感之余,写下了这首歌词。歌词以拟人化的手法,表现了玫瑰的不幸和愿望,含蓄、曲折地表达了当时知识分子对国破家亡的忧伤心情。在小提琴与钢琴的前奏之后,乐曲采用动机模仿的手法,吟唱出玫瑰盛开的情景,流露出一赞三叹的伤感。①

歌曲借玫瑰花的自述,说出"我愿那妒我的无情风雨莫吹打!""我愿那爱我的多情游客莫攀摘!""我愿那红颜常好不凋谢,好教我留住芳华!"三个愿望,既是玫瑰花的内心独白的表露,也是人们对美好事物的赞颂与维护。歌词深邃、隽永、清纯、动人,音乐充满激情而又凄婉、温柔、典雅。

这首歌由两段体构成。A段为E大调,优美、抒情,略带伤感,由"玫瑰"的音乐动机展开扩充,似叹息,如轻唤。接下去以高二度的模仿,再由这个动机进行音程和节奏上的变化,构成了"烂开在碧栏杆下"这一句。第三句是第一句情绪的进一步深化。这两个两叹一唱的乐句,温情而安详地描画了灿烂盛开的玫瑰花的绚丽多姿。

B段转入升c小调,热情、期望,三个模进排比乐句,抒发了玫瑰花的"三愿"。第一句气息悠长,音乐委婉,略显激动;第二句温柔、优美,是前一句的变化移位,音乐恳切;第三句在"红颜常好"处出现了非常委婉而自然的高潮,最后以低沉、忆恋而稍显伤感的情绪在弱奏主和弦上结束,仿佛一声哀叹。这增加了歌曲色彩和妩媚感,也很好地表达了少女以玫瑰代言——对美好、和平与幸福的渴望。这首歌曲调轻盈、流畅,结构小巧、工整,层次安排也很得体,情感一步步加深,进入高潮后徐缓而轻轻地结束。(详见谱例4-3-4)

玫瑰三愿

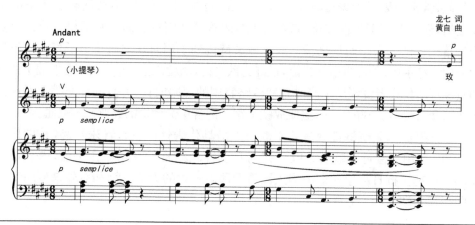

① 冯康.中国艺术歌曲选(1920—1948)[M].北京:人民音乐出版社,2003:167.

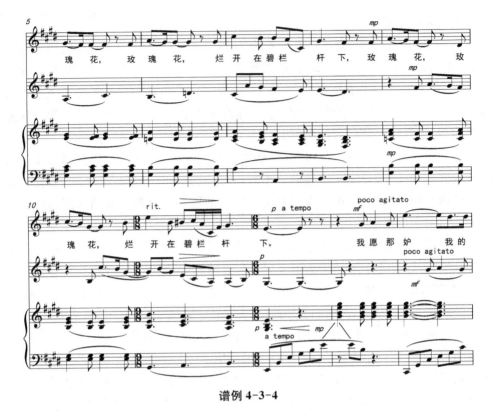

谱例 4-3-4

5.《嘉陵江上》

该曲的词作者端木蕻良由于接受了前沿、先进思想的洗礼,所以在诗词的创作风格上面,不拘于传统诗词格式,而是大胆创作自由格式的诗词。另外,他于20世纪30年代加入"左联"后便开始致力于创作革命文学。当时他在重庆北碚复旦大学任教,常常与妻子沿着嘉陵江边散步,在面对悠悠江水时,不禁涌起了浓浓的思乡之情,便提笔写下了散文诗《嘉陵江上》,表现了他因日寇的侵略不得不背井离乡而沦落他乡的无奈与悲伤之情。后来散文诗传到了当时在北碚草街子育才学校任教的贺绿汀手中,他经过多次推敲,最终为散文诗《嘉陵江上》谱了曲。由于端木蕻良和贺绿汀两位作者都经历了当时日寇侵略我国的黑暗时代,并且同样充满了对革命的热情和对战争胜利的期盼,这便成就了这首饱含革命激情的经典艺术歌曲。①

《嘉陵江上》是贺绿汀众多艺术歌曲中最具代表性的一首音乐作品,它创作于1939年,运用了接近于歌剧咏叹调并与戏剧性相结合的音乐创作手法,内容形象生动地体现了抗日战争初期中国人民遭受国破家亡的无比哀恸和对外来侵略者的无限痛恨之情。

① 贾万银.历史的悲歌 民族的记忆:歌曲《嘉陵江上》的文化解读[J].音乐创作,2015(6):115-117.

《嘉陵江上》的歌词分为前后两段:前一段表达了作者对沦陷的故土和乡亲们的深切怀念,以及"失去一切"的悲愤之情;后一段转换为激昂奋进的报仇雪恨,悲愤化为力量,打回故乡去,表达了不做亡国奴的决心和必胜的信心。

贺绿汀先生说:"这是一首散文性质的长诗,不以朗诵出发,曲调就很难处理。"这首歌曲虽用 a 和声小调写作,但在曲调上却是"根据歌词戏剧化的发展、感情的起伏在原诗朗诵时所形成的音调的抑扬与节奏的变化而产生的"。作曲家从散文长诗句式参差不齐的特点及前后两个段落截然不同的情绪色彩出发,谱写出以汉语语调为基础的带有朗诵风格的旋律和带有戏剧性的二段体结构的音乐。

歌曲《嘉陵江上》在调式音阶上主要采用了吉卜赛音阶,其特点在于它本身存在的两个增二度音程。全曲是根据散文诗词的特点来创作音乐形象的,整首歌曲使用 b 小调,歌曲的引子部分一开始向上的八度跳进便是歌曲主题的扩展,突出地刻画了作者悲痛的心情。其后,歌曲一直下行到了属音,音乐气氛舒缓、沉重、凄凉,这便形象地勾勒出作者痛楚的心情,营造出一种悲剧性的气氛,把人们带到诗词中那段痛苦的回忆之中。歌曲中段根据诗词所表达的情感变化而使用了 e 小调、G 大调,最后部分又回到 b 小调的主调上,情绪由小调的忧伤到大调的激动、悲壮,进而达到了歌曲的第二个高潮,有利于情感的发展,表现了作者因日本帝国主义的入侵,不得不背井离乡,对故乡与父老乡亲的深切怀念和悲痛心情。(详见谱例 4-3-5)

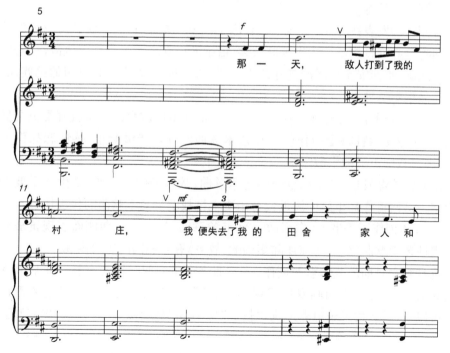

谱例 4-3-5

6. 抗日救亡时期的艺术歌曲

抗日救亡时期的艺术歌曲创作是百年中国艺术歌曲史上的创作高潮期,抗日救亡题材的艺术歌曲成为近代中国艺术歌曲创作中的时代强音。这一时期的艺术歌曲创作,一方面保持了五四新文化运动以来具有新音乐启蒙和美育功能的带有唯美主义色彩的艺术特点,另一方面开始凸显现实主义音乐创作的影响,艺术歌曲成为知识阶层表达抗日救亡之民族情感的一个重要艺术载体。① 应尚能的《吊吴淞》、陈田鹤的《巷战歌》《制寒衣》、刘雪庵的《柳条长》、江定仙的《国殇》、陆华柏的《故乡》《勇士骨》、林声翕的《白云故乡》等作品是其中的代表作。

《吊吴淞》的歌词由著名词人韦瀚章创作于"一·二八"事变后,由应尚能于同年 5 月 2 日谱写成艺术歌曲,后于 1934 年发表于国立音专音乐艺文社编的《音乐杂志》上。歌曲以白描的手法诉说了国破家亡、壮士英魂不得眠的情景,表达了对侵略者的愤恨和对祖国的赤诚之情。

《巷战歌》(方之中词)创作于 1937 年,生动地描绘了我军利用巷战与日寇机智周旋、勇敢作战的英雄形象,表达了同仇敌忾的抗敌意志与决心。

《制寒衣》(流云词)同样是陈田鹤创作的一首表达抗战决心的感人之作,只不过与《巷战歌》正面表现英勇将士形象所不同的是,《制寒衣》通过一个爱国妇女一边制作棉衣一边内心独白的方式,生动、细腻地刻画了普通民众与抗敌将士一样的爱国情怀与抗敌意志。

《柳条长》发表在 1941 年《乐风》杂志上。歌词描绘了一个牧羊女一边放羊一边为即将奔赴抗日战场的丈夫缝制衣裳,借她的口吻表达了民众同仇敌忾、盼望亲人抗敌凯旋、重回安宁生活的美好愿望。刘雪庵的歌曲大都带有鲜明的民族风格,这首作品也不例外。

《国殇》(卢前词)创作于 1942 年,是江定仙在重庆教育部音乐教育委员会做编辑期间,为悼念牺牲将士而作的一首艺术歌曲。音乐严肃凝重,感情悲痛而又坚定,充满对救国英灵的崇敬之情。

全面抗战爆发后,陆华柏创作的艺术歌曲《故乡》和《勇士骨》产生了重要的社会影响。这两首作品也是中国近代音乐史上抗战题材艺术歌曲的代表作。

1938 年创作于香港的《白云故乡》(韦瀚章词)是这一时期侧面表现抗战题材的代表性艺术歌曲之一,与前述陆华柏的《故乡》有着相同的思想内涵。

抗日救亡时期的艺术歌曲创作,一方面继承了五四时期带有新音乐启蒙和唯美色彩的特征,另一方面则发展了现实主义题材,特别是抗战主题的艺术歌曲创作。可以说,受救亡音乐思潮影响,"救亡"与"抗战"题材成为"九一八"事变直至抗

① 冯长春.九首抗日救亡题材艺术歌曲研究[J].南京艺术学院学报(音乐与表演),2020(1):26-40,5.

战胜利这一时期艺术歌曲创作中最为突出的方面。抗日救亡题材艺术歌曲的创作,激发了中华儿女的救国热情,艺术歌曲作为"阳春白雪"的一种音乐体裁,其社会功能得到了极大的体现。这些作品以及大量同类题材艺术歌曲作品,作为近代中国艺术歌曲创作中的时代强音,将在一代代国人的传唱中永载史册。①

(二) 20世纪50—70年代的艺术歌曲

1.《卜算子·咏梅》

这首歌创作于20世纪60年代。《卜算子·咏梅》是毛泽东同志于1961年12月所写。毛泽东同志以革命的浪漫主义和革命的乐观主义,借助于对梅花的赞赏,号召人们学习梅花的坚强性格,在任何艰难困苦的情况下,都要像梅花那样俏然挺拔、傲视霜雪,争取胜利。1961年是新中国成立后非常不平凡的时期,连续三年困难时期、国际上紧逼外债和中印边界的冲突、国内残存的反动势力四处骚扰破坏,造成了我们国家犹如幼苗遇到漫天冰雪的严峻形势。在这种极为严峻的情况下,毛泽东同志为了唤起全国人民克服困难、争取胜利的信心和决心,写下了这首词。②

歌曲为二部曲结构。前一段的前两句均由衬词扩展了七个小节,使歌曲意境醒目,韵味悠长。该段的后两句乐句较前两句节奏拉得更开,高度赞颂了那无视悬崖绝壁、百丈冰柱、迎着暴风雪怒放的梅花,形成歌曲的第一个较大的起伏。经过两小节过门后,进入第二乐段,以一种活泼的速度唱出了俏然挺拔、迎着风雪怒放的梅花向百花传报春天来到了的喜讯,赞扬了梅花的高尚品格。歌曲的最后以不同的旋律四次重复了"她在丛中笑",描绘了在漫山遍野百花盛开的时候,梅花在百花丛中欢笑、共享春光的快乐。全曲的结束句仍由第一乐段头句的衬词加以扩充作为尾声,以增强全曲的统一感和深情隽永的韵味。(详见谱例4-3-6)

卜算子·咏梅

毛泽东 词
李劫夫 曲

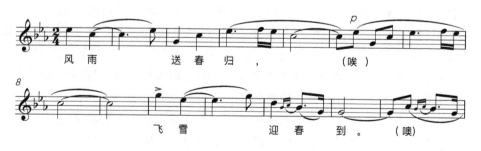

① 冯长春.九首抗日救亡题材艺术歌曲研究[J].南京艺术学院学报(音乐与表演),2020(1):26-40,5.
② 胡钟刚.中国艺术歌曲选(1949—1965)[M].北京:人民音乐出版社,1997:177.

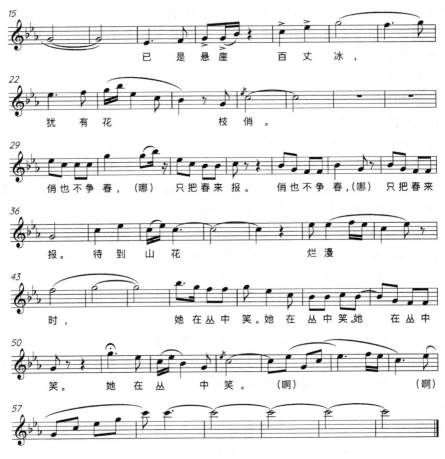

谱例 4-3-6

2. 丁善德创作的艺术歌曲

在丁善德的全部艺术歌曲创作中,《神秘的笛音》系根据唐诗的英译谱写而成,《太阳出来喜洋洋》《可爱的一朵玫瑰花》《槐花几时开》《玛依拉》《想亲娘》《上去高山望平川》分别是我国西南、西北和新疆的民歌,其余的25首中,有3首是为毛泽东的诗词所谱的曲——《清平乐·会昌》《西江月·井冈山》《十六字令三首·山》。

红军的战略转移、黄洋界上反"围剿"的保卫战,以及长征途中履险如夷的英雄气概,为作曲家所倾心感佩、精心捕捉和悉心表现。《山上的松树青青的哩》是一首清新、深情的颂歌,是身处共和国和煦阳光下的作曲家和广大人民共同心声的率真表白;《国庆日》表达了中国人民翻身得解放的欢快、雀跃之情,这是一个特写"镜头",是一个具有典型意义的"镜头";《蓝色的雾》从独特的角度表现了社会主义建设事业的兴旺茁壮;《找矿》《延安夜月》《老战士》《老社员之歌》《赶骆驼的哈萨克》等,为忘我投身于火热斗争生活的地质队员、老干部、壮心不已的离休老将军、奋战

在农业第一线的老愚公和少数民族的牧民等,勾勒了一帧帧的音乐画幅;《爱人送我向日葵》讴歌了爱情,也赞美了劳动;《赞周总理》倾注了中国人民对这位"人民的好总理"的敬仰怀念之情;《中秋寄怀》畅抒了欣获第二次解放的老知识分子的欢快之情和渴望台湾早日回归的意愿。再如《滇西诗钞》,于写景中直抒胸臆,在赞美西南边陲瑰丽山河景物,在美好的神话传说中徜徉的同时,讴歌着祖国的伟大;《啊,黄河》《雪花赞》以一腔火热之情,真切地呼唤着爱国主义和奉献精神的回归和向更高层次的升华;《橘颂》以我国古代诗人屈原的诗为歌词,通过峻洁、深沉的音乐语言,颂扬着一种为理想而献身的情愫和热爱进步、憎恶黑暗的高洁品格。①

丁善德的艺术歌曲在风格上追求民族民间音乐的清淡纯净,在音乐语言上追求朴素新颖。对民歌的研究和对民族乐器的熟悉,直接影响了他的艺术歌曲及其伴奏的创作,他的歌曲总是显示出一种纯净抒情的民族风格,钢琴伴奏也在一定程度上模仿着民族民间乐器的演奏(如《山上的松树青青的哩》钢琴伴奏部分就在模仿民间的弹拨乐器)。②

丁善德的艺术歌曲中,和声色彩的变化十分丰富,并用各种不同的和弦结构获得多彩的音响效果,他使和声成为表达作品内容、塑造音乐形象和体现作品民族风格的重要支柱。在丁善德的这些作品中,我们可以看出,他的创作风格是在不断地研究民歌和学习、掌握西方作曲技法这两方面努力下形成的。他总是将民歌音调的词汇与现代作曲技法很好地结合在一起,通过精心设计的钢琴伴奏将歌曲的变化和情绪的发展充分表现出来。③

丁善德的艺术歌曲在音乐上追求乐与诗的融合。他的艺术歌曲富于艺术性,将民族的音乐语汇与现代的作曲法有机结合,有着工整而又富有表现力的和声处理,发展了富于民族风味的音调,能创造出歌曲所要表现的内容,帮助演唱者进入角色。从他的艺术歌曲中,我们可以看到丁善德艺术歌曲的精雕细琢,丰富表现力。他的作品对现代声乐作品,尤其是民歌素材改编的艺术歌曲创作有一定的影响意义。④

(三) 20世纪80年代至今的艺术歌曲

1.《我爱这土地》

作品《我爱这土地》是陆在易历时四年依据艾青的诗歌所作。原诗创作于1938年那段特殊时期,当国难当头、山河沦丧时,艾青用这首诗抒发了一种悲国情怀,也宣告着他对母亲、对祖国、对土地、对人民至死不渝的爱。歌曲中出现的这些

① 倪瑞霖.丁善德的艺术歌曲创作[J].音乐艺术(上海音乐学院学报),2005(4):9-22.
② 李丽丹.谈丁善德艺术歌曲[J].艺术研究,2012(4):98-99.
③ 同②.
④ 同②.

意象——"土地""暴风雨""河流""风""黎明",表达了诗人对祖国的热爱、对民族命运的担忧,以及对侵略者的无比痛恨、对光明的热切憧憬。作曲家对诗作具有敏锐的感悟力,能够紧紧抓住诗作感情的细微变化并在旋律写作中予以到位的表达。歌曲的旋律紧贴着诗歌的情感起伏,似乎突破了句式、节拍和对称的制约,但自由舒展的咏叹又在其内在的中国风格的律动规律的制约中。陆在易的作品很少用歌谣体写作,大多是气息宽广、自由舒展的咏叹式的歌唱。而陆先生的咏叹性的写法并不刻意注重歌曲的戏剧性,而是致力于自由舒展的咏叹,凸显出音乐诗人的气质,其表情达意之细腻,旋律挥洒之自如,别有一番情趣。①

《我爱这土地》中作曲家通过使用重复诗词和加衬词"啊"的手法,将只有十句的原诗发展为有前奏、间奏、尾声和尾奏的再现复二部曲式结构,其中每一部分都是并列关系的单二部曲式,这种复杂的结构手法在他的艺术歌曲创作中较为少见。调性以降G大调为主线,间奏临时游移在D大调上,为第二部分旋律转向A大调上再现起到调性上的准备作用。音乐中存在着很多明显的对比性因素,如极富流动性呈大波浪型的六连音密集音型与气息宽广的抒情旋律(与青主的《我住长江头》有异曲同工之处)、纵情歌唱的中板与自由进行的慢板、和弦持续音与宣叙性旋律、力度的强与弱、半音之间进行巧妙转换的调性和多种节拍的交替进行等。这些动静虚实、张弛有度的音乐元素恰如其分地融汇在一起,将音乐编织得极其缜密,这种创作构思更多受歌词不规整结构所影响。作曲家笔下灵动的音符形象地表现出诗人在面对个体生命的渺小、短暂与大地生命的博大、永恒之时,把自己比拟成"一只鸟",不知疲倦地围绕着祖国大地飞翔,不停歇地为祖国大地歌唱,既唱出大地的苦难与悲愤,也唱出大地的欢乐与希望,即使死了也要将整个身躯融进祖国的土地中,以表达自己对土地的深沉之爱。音乐的歌唱性与宣叙性、抒情性与戏剧性在作品中得到完美结合。②(详见谱例4-3-7)

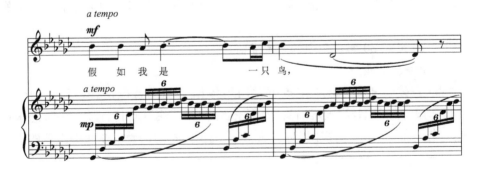

① 王惠琴,李彦荣.谈陆在易的艺术歌曲创作[J].中国音乐,2007(3):195-197.
② 崔锦兰.乡土情意浓 真情感人心:析《我爱这土地——陆在易艺术歌曲选》[J].人民音乐,2007(2):24-26.

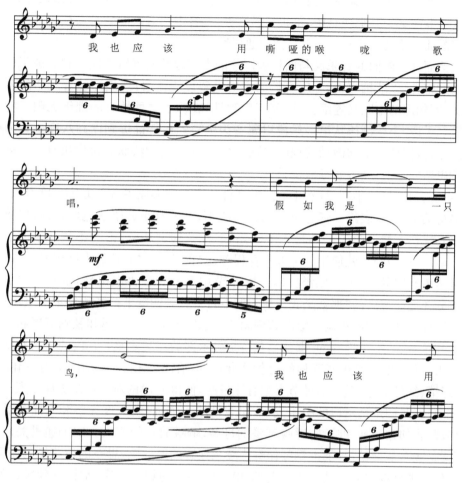

谱例 4-3-7

2.《那就是我》

歌曲《那就是我》是著名女作曲家谷建芬于 1982 年选用陈晓光的诗歌谱写的一首节奏自由、带有朗诵诗歌般的韵律,并且侧重内心体验的抒情歌曲。本曲通过对故乡的小河、炊烟、渔火、明月等质朴形象的描绘,进而引发游子的思乡情结,淋漓尽致地表达出远方游子对故园的绵绵思恋,对祖国母亲的赤诚情怀。①

歌曲是"ABA"的三部曲式。第一乐段重复一次(词不同);中部乐段虽有强烈的变化,但仍是第一乐段主题的音程扩展;第三乐段是第一乐段的再现。因此整个结构同我国传统乐歌启、承、转、合的音乐逻辑十分契合,而且全曲始终活动在羽调

① 刘黎明.中国艺术歌曲《那就是我》的实践与认知研究[D].兰州:兰州大学,2018:3.

式的自然音阶内,在旋律上没有采取转调等较复杂的手法来推进情感的变化。所以这首歌曲无论是唱或是听,都很容易掌握,符合中国群众的欣赏习惯。这也是谷建芬歌曲风格的一个特点:平易性或通俗性。①

然而这首歌曲的音乐又与曲作者以往的大多数歌曲有所不同。它突破了民歌式的方整性,以节拍自由、二度音调为主的宣叙性旋律,自然地倾吐着思恋故乡的衷肠,而句尾的拖腔又连绵委婉,富于歌唱性,表达了这种情思的绵绵无限。特别是第二乐段,由于旋律从第一乐段以属音为中心的运行推进到以高八度主音为中心的运行,把情感推向激动的程度,从前面喁唱独白的内心状态迸发出对远方故乡苦苦思恋的呼唤,使人心潮激荡。②

全曲为 g 自然小调,自然小调式在调性色彩上因形成主音上方小三度音程,曲调显得动听抒情,表露出怀念母亲的柔美心绪,又富有小调暗淡色彩,表露出淡淡的思乡忧伤之情。引子一共是六小节,属七和弦到主和弦,第七小节开始了呈示段。呈示段一开头,就使用了纯五度音程陈述"我思恋","mf"的力度记号,使得曲子呈示段开门见山,浓情四溢。14—18 小节中五度音程再次出现,呈示段的小高潮部分在连续三次的"那就是我",从五度下行音程到四度下行音程结束了呈示段。五度音程的动机和属小调三级和弦刻画了呈示段情感变化。属和弦到下属和弦再到主和弦,最后三个连续的"那就是我",是呈示部的点睛之笔。B 段的开头八度音程进入,五度音程和八度音程的交替变化,2/4 拍、3/4 拍、4/4 拍的节奏变化,强弱、抒情、绵延情感变换,多种节奏型有序搭配,使得 B 段的对比色彩更加强烈。对比型中段,曲调是呈示段的引申发展,思乡情绪更加强烈,八度大跳和全曲的最高音出现,犹如在呼唤和呐喊,呼唤亲爱的母亲,呐喊故乡的亲人。四个递进关系的"那就是我",节奏稍快,加上钢琴伴奏连续三连音的追促感,思乡的情绪倾泻而下,毫无保留地释放内心真情。再现前的 40—41 小节的钢琴间奏,都标有延长记号,为散板且较自由,渐弱渐慢的伴奏变化为画龙点睛之笔。艺术歌曲的艺术之美离不开钢琴伴奏的润色,在这首小调性的抒情歌曲中,钢琴伴奏与歌词、旋律较完美地配合,歌曲丰富内涵的展示离不开钢琴伴奏的每一个流动的音符和铿锵的和弦,钢琴伴奏支撑起歌曲中旋律和歌词难以表达的部分。乐器和人声的二位一体,是艺术的最高境界。第三乐段是 A1 段的再现,旋律基本是重复 A 段,A1 段开头的表情术语"无限思念"与呈示段相比,感情更加细腻,且带有一些伤感,凄凉孤单的感情色彩在流动的音符中再现。歌曲在轻柔中、朦胧美中绵绵延长地结束,耐人寻味,钢琴伴奏仍持续使用柔和连贯的琶音,仿佛余音绕梁,久久不能消逝。③(详见

① 邱仿.一首情思绵长的抒情歌曲:评歌曲《那就是我》[J].人民音乐,1984(2):18-19.
② 同①.
③ 程文文.中国艺术歌曲的艺术特征与演唱分析:以《那就是我》为例[D].苏州:苏州大学,2017:6-10.

谱例 4-3-8）

谱例 4-3-8

3.《我的深情为你守候》

这首歌曲是专门为庆祝新中国成立 60 周年而创作的。歌曲充满了对祖国的赤诚之情,渗透出对祖国美好未来充满希望和信心的坚定信念。无论是旋律还是歌词,其间都融汇着一种浓浓的情意,每一个音符和文字都被赋予了鲜活的情感,形成了美的意境。歌曲旋律优美深情,气势宏大;歌词简洁质朴,以第一人称的口吻展开诉说,亲切感人。

《我的深情为你守候》是一首降 G 大调的抒情艺术歌曲,对于演唱者来说,这是一首难度较大的作品。但是这首作品的结构并不复杂,它是一首简单的再现三段式作品。

歌曲 A 段由结构方整的四个乐句组成,具有陈述的作用,多采用弱起的节奏,由一个共同的节奏动机贯穿始终。B 段由五个乐句组成,是对 A 段的补充和发展。节奏动机增加了附点,为音乐带来了向前推进的动力,催生了激动的情绪,表达了人民子弟兵用生命和真情守卫国家的崇高信念。在 B 段后面的重复变化部分,是音乐和情感的进一步升华。

在这首作品中,中间段与前后旋律有很强的对比。第一乐段曲调温婉、深情,给人亲切的感受,像是在诉说。中间的 B 段由两个排列句组成,强烈的爱国情感通

过这两句表现得淋漓尽致。

 这首作品是降 G 大调的作品。在自然大调中，三个正和弦都是大三和弦。开头的几句重叠句都是以属音开始，以一个上行音阶的旋律感进入，优美又不俗气，亲切地诉说着故事的开头，旋律让人觉得很舒服。这首作品不仅旋律优美，而且还通俗易懂，它的旋律不夸张、不浮躁，大气又不失优雅，温婉又不失磅礴。这样"有血有肉"的旋律和歌词自然能走到听众们的心里，同时还能激发听众们的共鸣，使其充满对未来的憧憬。① （详见谱例 4-3-9）

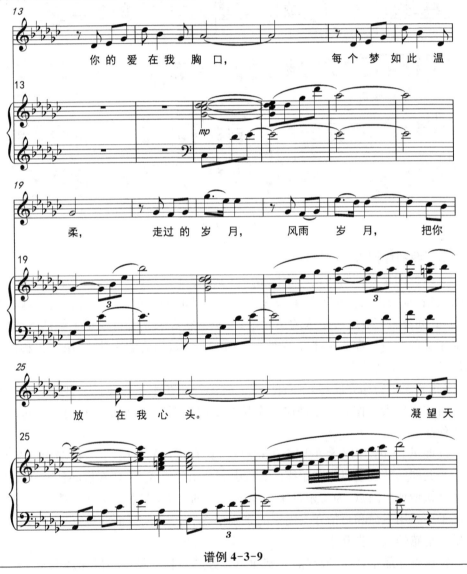

谱例 4-3-9

① 许宝倩.栾凯两首声乐作品创作风格及其演唱解析[D].西安：陕西师范大学，2018：9-14.

思考题

1. 简述20世纪20—40年代中国艺术歌曲的创作特征。
2. 论述中国艺术歌曲百年发展史中各个阶段的作品在题材上的异同及其影响因素。
3. 简要分析中国艺术歌曲在"主旋律"题材创作上的艺术性。
4. 艺术歌曲在近代中国音乐发展中扮演了怎样的角色?
5. 简述改革开放以后创作的艺术歌曲的风格特点。
6. 简述你对进入21世纪以来创作的中国艺术歌曲的看法。

参考文献

[1] 冯康.中国艺术歌曲选(1920—1948)[M].北京:人民音乐出版社,2003.

[2] 胡钟刚.中国艺术歌曲选(1949—1965)[M].北京:人民音乐出版社,1997.

[3] 周振锡,裴传雯.中国艺术歌曲选(1978—1995)[M].北京:人民音乐出版社,2003.

[4] 郭建民.中国艺术歌曲选(2004—2010)[M].北京:人民音乐出版社,2016.

[5] 储声虹.中国优秀艺术歌曲集[M].长沙:湖南文艺出版社,2001.

[6] 臧杰.20世纪上半叶中国艺术歌曲的发展历程及风格特点[D].天津:天津师范大学,2012.

[7] 巩琳.20世纪20—40年代中国艺术歌曲的发展概况与演唱研究[D].哈尔滨:哈尔滨师范大学,2013.

[8] 唐慧霞.20世纪20—40年代中国艺术歌曲的发展及其演唱的初步研究[D].福州:福建师范大学,2005.

[9] 杨欢.20世纪80年代中国艺术歌曲的发展概况与演唱研究[D].广州:华南理工大学,2014.

[10] 虞滨鸿.改革开放30年中国艺术歌曲的发展及演唱探究[D].福州:福建师范大学,2008.

[11] 周梦雨.萧友梅早期艺术歌曲的创作特点与演唱风格研究:以《问》《梅花》为例[D].广州:华南理工大学,2018.

[12] 程文文.中国艺术歌曲的艺术特征与演唱分析:以《那就是我》为例[D].苏州:苏州大学,2017.

[13] 刘黎明.中国艺术歌曲《那就是我》的实践与认知研究[D].兰州:兰州大学,2018.

[14] 罗婉丽.栾凯"新艺术歌曲"多元性风格分析与演唱探究[D].南昌:江西师范大学,2016.

[15] 许宝倩.栾凯两首声乐作品创作风格及其演唱解析[D].西安:陕西师范大学,2018.

[16] 周筠.二十世纪中国艺术歌曲若干发展阶段的认识[J].音乐创作,2017(9):99-101.

[17] 蒋鸣.歌曲《教我如何不想他》的时代文化特征[J].音乐创作,2016(12):101-102.

[18] 李海鸥.艺术歌曲中的永恒经典:歌曲《教我如何不想他》创作特征探析[J].音乐创作,2008(1):107-109.

[19] 金白颖.从《我住长江头》看青主艺术歌曲的创作特点[J].电影评介,2008(7):92.

[20] 贾万银.历史的悲歌 民族的记忆:歌曲《嘉陵江上》的文化解读[J].音乐创作,2015(6):

115-117.
[21] 朱杰.改革开放初期中国艺术歌曲的创作特征与多元发展[J].音乐创作,2017(6):107-108.
[22] 冯长春.九首抗日救亡题材艺术歌曲研究[J].南京艺术学院学报(音乐与表演),2020(1):26-40,5.
[23] 倪瑞霖.丁善德的艺术歌曲创作[J].音乐艺术(上海音乐学院学报),2005(4):9-22.
[24] 李丽丹.谈丁善德艺术歌曲[J]艺术研究,2012(4):98-99.
[25] 刘宏伟,贾坤.陆在易艺术歌曲的风格特征与演唱处理[J].乐府新声(沈阳音乐学院学报),2019,37(1):100-111.
[26] 王惠琴,李彦荣.谈陆在易的艺术歌曲创作[J].中国音乐,2007(3):195-197.
[27] 崔锦兰.乡土情意浓 真情感人心:析《我爱这土地——陆在易艺术歌曲选》[J].人民音乐,2007(2):24-26.
[28] 邱仿.一首情思绵长的抒情歌曲:评歌曲《那就是我》[J].人民音乐,1984(2):18-19.

第五章

合 唱

第一节 概 述

合唱(chorus)艺术,指集体演唱多声部声乐作品的艺术门类,常有指挥,可有伴奏或无伴奏。它要求单一声部音的高度统一,要求声部之间旋律的和谐,是普及性最强、参与面最广的音乐演出形式之一。中国合唱音乐的发展,跟19世纪末西方基督教音乐在中国的流传和20世纪初随着"新学"兴起而形成的"乐歌"运动有着密切的联系,距今只有100多年的历史。随着五四运动后中国城乡群众歌咏活动的日趋活跃,中国合唱音乐有了真正的进展,并且在其题材内容、语言形式以及作品的社会作用等方面逐渐呈现出有别于欧洲合唱音乐的独特风格。[①] 在这段漫长的历史发展过程中,整个中国社会、政治、经济形式发生了翻天覆地的变化,合唱音乐就像社会历史发展的一面镜子,反映了中国社会前进的每一步[②]。这也使得我国的合唱艺术在题材内容、语言形式等方面形成了反映社会政治变革、以群众歌咏形式为主的红色革命合唱。

一、20世纪30年代以前的合唱音乐

19世纪末以来,随着中国新兴资本主义经济的发展、西方基督教在我国各地的发展和西方文化的不断输入,中国新文化、新思想的发展获得了当时一切进步、爱国阶层的重视。创办"新学堂"、开设"乐歌"课,以及在"新军"中演奏军乐、唱军歌等实际上已成为当时中国新音乐的萌芽。同时,基督教宗教活动中的教徒唱圣诗也被移植到了中国。当时,无论是习唱"学堂乐歌",还是唱军歌或唱基督教圣诗,都是运用集体歌咏这种方式。当时这些集体歌咏大多采取齐唱的方式,虽然形式简单,但它是多声部合唱音乐发展的基础,也是红色合唱音乐发展的基础。"学

[①] 汪毓和.中国合唱音乐发展概述:上[J].音乐学习与研究,1991(1):18-21.
[②] 杨虹偲.20世纪我国合唱音乐的历史发展[D].北京:中国艺术研究院,2006:2.

堂乐歌"的大部分内容反映了当时民族资产阶级及其知识分子要求学习欧洲文明和改良国家、富国强兵、抵御外侮的爱国主义思想,在一定程度上符合当时人民群众反帝反封建的革命要求。①

这一时期的乐歌创作也有许多人物出现,其中又以李叔同和沈心工最为有名。最先有意识采取多声部合唱及重唱形式的代表人物就是李叔同,在他为数不多的自己作词、作曲的作品中,就有一首三部合唱《春游》,这可以说是中国第一首按照多声合唱技法所创作的合唱曲。这首合唱曲以其旋律的优美、曲与词结合的贴切以及合唱效果的清晰丰满,至今仍不失为一首优秀的青少年合唱曲。②

"学堂乐歌"对我国音乐艺术的主要贡献首先在音乐教育事业方面;其次"学堂乐歌"为我国后来许多的革命歌曲创作提供了音乐方面的素材,形成了一种独特的集体歌唱形式,这种歌唱形式就是以后的"群众歌咏"。在当时的时代背景下,合唱音乐是不可能从一开始就完全按照欧洲音乐的模式在我国发展的,它只是存在于以救亡和爱国为目的的群众歌咏活动中。而"学堂乐歌"运动的存在和开展使得合唱音乐艺术在我国的发展越过了宗教音乐这个相对狭小的圈子,也使合唱音乐融入了人民群众的生活之中,能够为更广泛的人群所了解和接触。③

1919年爆发的五四运动是我国合唱音乐发展的一个里程碑。这场运动中诞生了大量的红色合唱音乐作品,也使合唱音乐开始和政治运动紧密地联系在一起。

随着我国社会音乐教育事业的普及和新型音乐社团组织的涌现,建立中国专业音乐教育机构逐渐成为音乐教育事业发展的趋势。随着蔡元培"以美育代宗教"的主张日益深入人心,大量培养音乐教师和其他各种音乐专门人才,成为紧迫的社会需要。一批曾去日本、欧美研习过音乐和音乐教育的新知识分子,以及一些在"学堂乐歌"运动期间初步掌握了现代音乐知识的业余音乐爱好者,积极响应"美育"的口号,怀着满腔爱国热情,希望通过发展我国音乐文化来振奋民族精神、救国救民。萧友梅、赵元任等人的音乐创作,特别是合唱音乐创作,显示出了一种与"科学""民主"相结合、将中外音乐文化相结合的改革的勇气。如赵元任创作的混声四部合唱《海韵》成功地体现了五四青年乐观向上和迫切要求冲破封建牢笼的决心,因而成为这一时期较为重要的合唱代表作品。④

这一时期的红色合唱作品在内容上主要强调爱国主义的主题,其思想积极向上,情绪慷慨激昂,为后面的以抗日救亡为主题的群众歌咏活动的开展奠定了基础。

① 杨虹偲.20世纪我国合唱音乐的历史发展[D].北京:中国艺术研究院,2006:2.
② 汪毓和.中国合唱音乐发展概述:上[J].音乐学习与研究,1991(1):18-21.
③ 杨虹偲.20世纪我国合唱音乐的历史发展[D].北京:中国艺术研究院,2006:4.
④ 夏滟洲.中国近现代音乐史简编[M].上海:上海音乐出版社,2004:120.

二、20 世纪 30—40 年代的合唱音乐

进入 20 世纪 30 年代后,随着上海国立音乐专科学校等专业音乐院校的建立,黄自、马思聪、周淑安、吴伯超、冼星海等新一代音乐家相继登上乐坛,这标志着中国音乐事业的发展已跨入一个新的阶段。同时,随着左翼文化运动的开展和九一八事变、"一·二八"事变的爆发,抗日救亡的群众歌咏活动也得到了迅速的发展。从这时开始,中国的合唱音乐基本上随着专业音乐教育的发展和群众歌咏活动的开展同时并进。中国合唱音乐的创作发展也主要是为了满足这两方面的需要。以抗日救亡为主要题材内容、以群众歌咏活动为主要对象的比较大众化的红色合唱音乐是当时影响最大的一类作品。其中大部分合唱曲形式简短、节奏明快、旋律爽朗,并且以二部合唱形式为主,以便于在广大群众中广泛传唱,如陈洪的《上前线》、冼星海的《救国军歌》《到敌人后方去》《在太行山上》、张曙的《洪波曲》、向隅的《红缨枪》、舒模的《军民合作》、沙梅的《打回东北去》等。还有一部分合唱曲配置比较丰富,形式结构比较复杂,更适合于有一定合唱训练的歌咏团演唱。其中以黄自的混声四部合唱《抗敌歌》和《旗正飘飘》创作最早、影响最大。从后来夏之秋的《歌八百壮士》、贺绿汀的《游击队歌》、江定仙的《为了祖国的缘故》、郑志声的《满江红》等作品的音乐风格中,都可以看出黄自这两首作品的直接影响。这些合唱曲大多采取混声四部合唱的形式,并喜欢运用对位化和声的声部配置同柱式和声的声部配置造成鲜明的对比。尽管这些合唱曲不易在广大群众中流传,但它们都以其充沛的爱国热情和生动的艺术效果而受到群众的喜爱。①

这一期间还产生了一些形式风格多样也更有艺术性的红色合唱曲,如贺绿汀的混声四部合唱《一九四二年前奏曲》、谢功成的混声四部合唱《嘉陵江水不断流》等,这些作品大都致力于运用合唱的手段对作曲家想表达的意境进行形象刻画。受欧洲无伴奏合唱的影响,部分作曲家开始尝试创作无伴奏红色合唱音乐,其中较突出的作品有贺绿汀的《垦春泥》、何士德的《渡长江》、冼星海的《满洲囚徒进行曲》、费克的《疲劳的憧憬》等。

群众歌咏活动的普遍开展和合唱水平的不断提高,促进了大型声乐体裁创作的发展。最先引人注目的作品是黄自 1932 年创作的我国历史上第一部清唱剧,也是他唯一的一部大型声乐套曲《长恨歌》(韦瀚章作词)。这部剧原计划有十个乐章,但属于独唱部分的第四、第七、第九乐章因故未及完成。作者创作这部清唱剧,一方面是为了填补合唱教材中缺乏中国作品的空白,另一方面也有针砭时弊的积极意向。歌中唱道:"只爱美人醇酒,不爱江山……"它向人们宣告,腐败的政治必

① 汪毓和.中国合唱音乐发展概述:上[J].音乐学习与研究,1991(1):18—21.

然会导致民族的灾难。这部作品有力地配合了我国的抗日救亡运动。声乐体裁创作的另一个重大突破，是冼星海1939年创作的我国第一部具有宏伟气魄的史诗性的"康塔塔"《黄河大合唱》（光未然作词）。这部作品以黄河为背景，热情歌颂中华民族源远流长的光荣历史和中国人民坚强不屈的斗争精神，痛诉侵略者的残暴和人民遭受的深重灾难。冼星海在这部作品中创造性地吸取了欧洲18世纪多乐章"康塔塔"的传统形式和经验，并将它们同中国民族音乐的素材、形式及中国抗日歌曲群众化的音调相结合，为具有中国特色、富于时代精神的大型声乐套曲的发展奠定了新的基础。① 从此以后，"大合唱"这种体裁成为中国音乐家和中国音乐听众所热爱的一种艺术形式。

经过30年代至40年代的努力，中国的红色合唱音乐已经在内容、形式、风格的多样性上取得了全面迅速的发展，合唱写作技术也有了明显的提高，为新中国成立后的红色合唱音乐发展积累了丰富的经验。

三、20世纪50年代初至70年代末的合唱音乐

1946年至1976年是中国现代历史上政治变动相当剧烈的30年，这30年的情况跟今天中国的情况又有很大的不同，作为同中国政治生活有密切关联的中国现代合唱音乐的发展，在一定程度上讲正是反映了这种社会政治的变革，有些作品在不同历史阶段曾产生过很大的实际影响。②

1949年中华人民共和国的建立，结束了民主革命时期长期动荡不安的战乱局面。全国除了台湾省仍处于国民党政府的统治下，其余各省、各地区基本上实现了在中国共产党领导下的统一，并实行了社会主义的经济改革。尽管这时期在社会主义建设过程中由于受到"左"的思潮的影响而经历了种种曲折的过程，同时这种"左"的政治影响也对文艺、音乐事业的建设产生了许多值得总结的教训，但是从总体上讲，我国的音乐事业建设还是在曲折过程中不断地、时快时慢地向前推进。例如，在专业音乐教育机构方面，先后创办了中央音乐学院、上海音乐学院、沈阳音乐学院、天津音乐学院、中国音乐学院等九所高等专业音乐院校。这些院校曾为国家培养了大量专业演唱人才，其中多数都充实到各演出团体作为合唱队员，大大提高了合唱艺术的专业演唱水平。在表演团体方面，先后在中央乐团、中央广播乐团、中央民族乐团、总政歌舞团、上海乐团等团体配备了具有相当专业水平的合唱队。此外，在1955年还组织了全国性的"合唱指挥训练班"，聘请了苏联专家来华担任长期培训工作；国家还选送了一些指挥去国外进行深造。这些都为中国现代合唱

① 汪毓和.中国合唱音乐发展概述：上[J].音乐学习与研究，1991(1)：18-21.
② 汪毓和.中国现代合唱音乐(1946—1976)[J].音乐研究，1989(2)：46-55.

艺术的新发展创造了必要的物质基础。①

1950年至1966年，新中国经济迎来了百业待兴的建设高潮。随着社会主义政治、经济、文化的迅猛发展，红色合唱音乐也进入了一个新的历史发展阶段。新中国的建立，使广大人民群众从长期的武装革命斗争中解放出来，开始进行轰轰烈烈的和平建设。这一时期的合唱音乐作品既有对过去历史进行总结与回顾的，又有歌颂祖国以及表达千百万群众对新时代、新生活的向往和热爱的，主要作品大多以社会主义建设为背景，以祖国人民领袖为题材，以豪迈雄壮、朝气蓬勃、斗志昂扬的精神面貌为感情基调。其表现形式虽然仍是以在长期的革命战争中形成和发展起来的、深受群众喜爱的群众歌咏为主，但主题和创作技巧较之过去已经出现了明显的变化，而且更多地采用了多声部音乐的表现手段，如王莘作词作曲的《歌唱祖国》、刘炽作曲的《我的祖国》、李群和张文纲作曲的《在祖国和平的土地上》、李劫夫作词作曲的《我们走在大路上》、瞿希贤作曲的《全世界人民心一条》《在和平的大道上前进》《全世界无产者联合起来》、秦咏诚作曲的《毛主席走遍祖国大地》等。

这一时期的作曲家也创作了大量适合少年儿童演唱的红色合唱曲，如马思聪作曲的《中国少年儿童队队歌》、寄明作曲的《我们是共产主义接班人》（这首歌在70年代末曾改名为《中国少年先锋队队歌》）、郑律成作曲的《我们多么幸福》、刘炽作曲的《让我们荡起双桨》等。除儿童作品外还涌现了专供演唱及欣赏用的艺术性合唱曲，代表作品有罗宗贤、时乐濛作曲的混声合唱《英雄们战胜了大渡河》，这首作品成功地反映了中华人民共和国成立初期解放军战士克服艰难险阻进军西藏时所表现出的英雄气概和战斗精神；还有以民族音调为素材的具有中国特色的红色合唱曲，如罗忠镕根据云南彝族民歌改编的混声合唱《阿细跳月》，麦丁根据撒尼民歌改编的《远方的客人请你留下来》，李全民根据布依族民歌改编的混声合唱《毛主席派来了访问团》，瞿希贤根据内蒙古民歌改编的《牧歌》等。

大型合唱音乐体裁的创作在解放前就已具备一定的基础，新中国成立以后得到了更加广泛的运用，许多作曲家也创作了相当数量的大型红色合唱套曲。代表作有管桦作词、张文纲作曲的故事大合唱《飞虎山》，金帆作词、马思聪作曲的《淮河大合唱》，金帆作词、瞿希贤作曲的《红军根据地大合唱》，金哲作词、郑镇玉作曲的大合唱《长白山之歌》，毛泽东诗词作为歌词、朱践耳作曲的大合唱《英雄的诗篇》，肖华作词、晨耕等人作曲、为纪念红军长征胜利30周年而创作的大型合唱套曲《长征组歌——红军不怕远征难》等。

"文革"期间，是中国各方面遇到沉重打击和严重扭曲的10年。在这样的社会条件下，整个音乐事业的建设和音乐创作的发展实际上都陷于全面停滞和倒退的

① 汪毓和.中国现代合唱音乐(1946—1976)[J].音乐研究,1989(2):46-55.

局面,中国现代合唱音乐的发展也不例外。至 70 年代初,开始了所谓"八个样板戏"统治中国舞台的局面。在这些"样板戏"中不得不提到大型声乐套曲《沙家浜》,这部作品的初稿完成于"文革"前的 1965 年,作曲者主要是中央乐团的作曲家罗忠镕及该团乐队队员杨牧云、邓宗安、谈炯明等四人。当初他们写这一作品的创作动机主要是作为对合唱音乐民族化的一种探索。① 当然,这部作品也跟其同名京剧《沙家浜》以及其他"样板戏"一样,在故事情节的展开、人物形象的塑造等方面不同程度地受到当时极"左"思潮给予文艺创作的恶劣影响。

到了"文革"后期出现了大量采用毛泽东诗词谱写的红色合唱曲。以作曲家郑律成为代表,在此期间他将自己之前的作品进行艺术加工,谱写成合唱曲的形式,并挑选了五首与长征有关的作品编成一个套曲,题名为《长征路上》,全曲共五个乐章——①《七律·长征》、②《忆秦娥·娄山关》、③《十六字令三首》、④《清平乐·六盘山》、⑤《念奴娇·昆仑》,均为混声合唱曲。

四、改革开放后的合唱音乐(1976 年至今)

"文革"结束后,随着改革开放的不断深入和中外音乐文化交流的增多,我国合唱音乐得到了进一步的发展,达到了一个繁荣的时期,特别是具有浓郁民族风格以及运用现代技法创作的合唱音乐有了显著的发展。随着对外交流的增加、参加各种大型国际赛事的增多,我们对国外的合唱音乐有了更多的了解和理解,也从中发现了自身所存在的不足。经过广大音乐工作者的努力,我们的合唱音乐最终在国际舞台上取得了令世人瞩目的成绩。20 世纪 80 年代以后,在改革开放和"双百"方针的鼓舞下,合唱音乐逐步走出了"左"的桎梏,开始有了显著的发展。

新时期合唱作品创作风格主要体现在四个方面:一是产生了许多具有浓郁的古风和民族特色的合唱及民歌改编性合唱,出现了民族多声部合唱;二是受西方环境音乐、偶然音乐、点描音乐的影响,创作中出现了不同于以往的节奏多种重叠、离调、双调性、多调性等新颖手法;三是题材在古今意识的交融点和人性、内在感情以及古典音乐的意蕴、气质上有突破性的探讨;四是受时代大潮的影响产生了通俗合唱以及流行歌曲改编的合唱。

为了满足人民群众日益增长的审美要求,单乐章合唱音乐作品的创作更加丰富多彩,并在整个新时期的作品数量中占有很大的比例。20 世纪 80 年代创作的红色合唱音乐作品主要有陆在易为上海电视台国庆电视晚会所写的混声合唱曲《雨后彩虹》(于之词)以及《桥》(于之词)、《祖国,慈祥的母亲》(张鸿西词),瞿希贤的《飞来的花瓣》。其中《祖国,慈祥的母亲》反映了人们在经历了太多的历史磨难

① 汪毓和.中国现代合唱音乐(1946—1976)[J].音乐研究,1989(2):46-55.

以后,对祖国母亲的爱更加深切,对和平的生活更加期盼和渴望。90年代以后创作的红色合唱音乐作品主要有尚德义的《大漠之夜》《去一个美丽的地方》(邵永强词)、陆在易的《祖国,你是我心中永远的歌》(赵丽宏词)等。这些作品都充分表达出了改革开放中的人们不畏艰难困苦、无怨无悔、勇于前进的执着精神,寓意着中华民族在历经众多苦难之后,始终保持的自强不息的气质和品格。①

大型合唱音乐体裁在这一时期也得到了更进一步的发展,并相应地涌现出大量的合唱套曲作品。如李焕之的大型琴歌《胡笳吟》,陆在易1984年为女声合唱队和乐队而作的音乐抒情诗《蓝天、太阳和追求》、1989年创作的合唱音画《行路难》,屈文中1986年创作的《黄山,奇美的山》,王祖皆、张卓娅的《南方有这样一片森林》等。

童声合唱作品的大量涌现是新时期合唱音乐走向繁荣的显著标志之一。② 主要作品有鲍元恺创作的《景颇童谣》,张龙创作的《哈雷彗星,你好》,陆在易于1986年创作的《朝霞》、1981年创作的《梧桐树下》和1987年创作的通俗合唱《幸福家庭》等。童声合唱创作中最为著名的代表人物是合唱创作大师陆在易,他的作品清新明快又贴近孩子们的生活,深受小朋友们的喜爱。

20世纪初期,合唱音乐家们开始通过变化节奏和控制节拍等方式对一些影响范围较广的流行歌曲进行合唱改编,尝试将风格截然不同的两种演唱艺术较好地融合在一起,从而使合唱音乐富有高雅和通俗的双重艺术魅力。如在2002年12月由中国歌剧舞剧院合唱团举办的中外流行歌曲合唱音乐会和2003年由中国交响合唱团举办的"同声喝彩"经典旋律合唱音乐会上,有关专业团体相继演出了《再回首》《我的中国心》《思念》《感恩的心》等一批经过合唱改编的流行歌曲,引起了在场听众的强烈共鸣。随着大数据新媒体时代的到来,合唱音乐逐渐渗透进人民群众的生活之中,这也使得红色合唱音乐被更多的人所关注和喜爱。

新时期的中国红色合唱艺术,在思想得以解放后,得到了很好的发展环境和空间。首要是思想的解放所带来的创作理念、合唱观念的解放。合唱作品的题材和体裁的创作不再受政治的束缚,更注重抒发歌唱者、创作者个人内心的感受,作品内容丰富多彩,创作技法新颖独特,音乐风格迥异,这些多样化的优秀合唱作品的出现,必然促进了其演唱方法的提高和多样化。音乐教育的普及和中小学音乐教育的发展,使得合唱音乐愈来愈受到人们的重视和欢迎,全国和地方性的"合唱节"等活动的开展,使更多的合唱团和合唱爱好者热爱上了合唱这门艺术,群众合唱、老年合唱、校园合唱均迅速发展起来,也为我国合唱艺术的发展起到了重要作

① 刘文金.艺术境界中的品位:《大漠之夜》和《桥、家、盼》赏析[J].人民音乐 2001(10):20-21.
② 杨虹偲.20世纪我国合唱音乐的历史发展[D].北京:中国艺术研究院,2006:28.

用。① 在合唱意识和审美观念的影响下,我国的红色合唱艺术异彩纷呈,呈现出了多元化的发展趋势。

第二节 研究综述

作为一种艺术样式,合唱长期为我国广大群众所喜闻乐见并得到专业和业余团体的广泛重视,是我国音乐文化建设的生力军。同时,合唱在我国近现代社会发展进程中发挥了积极的作用,在当代中国社会和群众文艺生活中也具有较高的地位。②

与合唱在我国群众音乐生活中的地位与作用相比,关于合唱的理论研究却相对较弱。在表面上看,以理论形态出现的合唱论著已有不少,但是,这些论文或专著大多与合唱歌曲写作或合唱指挥技法有关。比较集中地从史论角度展开研究、具备较高学术品格的当代合唱艺术研究成果出现在20世纪80年代以后。特别是1990年以后,较有分量的研究成果不断出现,其中影响较大的涉及红色合唱音乐发展的专著有:居其宏的《20世纪中国音乐》(青岛出版社,1992年)、梁茂春的《中国当代音乐(1949—1989)》(北京广播学院出版社,1993年)、李焕之主编的《当代中国音乐》(当代中国出版社,1997年)、居其宏的《新中国音乐史》(湖南美术出版社,2002年)、王安国的《世纪的回眸:王安国音乐文集》(上海音乐学院出版社,2005年)、汪毓和的《中国近现代音乐史(现代部分)》(高等教育出版社,2006年)等等。这些专著中都有专门的章节对合唱音乐的发展脉络和主要成就加以讨论。

专题论文方面,如汪毓和发表在1989年第2期《音乐研究》杂志上的长篇论文《中国现代合唱音乐(1946—1976)》,它对新中国成立至改革开放之前的我国合唱艺术发展做了较细致的梳理,其中对红色合唱作曲家与作品进行了介绍。这些论著中的相关内容大多以当代合唱音乐的历史脉络为主线,以作曲家和作品介绍为切入点,以规律总结和审美得失评价为目的,对当代合唱创作和相关研究都具有深远影响。除此之外,还有一些针对个别作曲家或作品的研究成果,以及从合唱创作中的某个问题展开专题研究的论文分布在各类期刊杂志上。这部分论文数量较多,在此不一一列举。

硕士论文方面有:周霞的《论中国合唱艺术中的民族语言特质》(西南师范大学,2004年)、刘雯的《中国流行歌曲改编的合唱作品研究》(湖南师范大学,2004

① 李秀敏.中国新时期合唱艺术发展的多元化探究[D].西安:陕西师范大学,2010:7.
② 乔邦利.中国当代中小型合唱创作研究[D].南京:南京艺术学院,2010:8.

年)、黄育蕊的《管窥合唱艺术在中国的发展历程》(首都师范大学,2005年)、王帅红的《白诚仁合唱作品研究》(湖南师范大学,2004年)、田红萍的《中国当代女声合唱艺术特征探微》(湖南师范大学,2005年)、张芳的《润物细无声——浅论瞿希贤的合唱创作》(首都师范大学,2006年)、斯琴朝克图的《色·恩克巴雅尔混声无伴奏合唱作品研究》(中央民族大学,2005年)、黄智敏的《陆在易合唱作品分析及其演唱、指挥探究》(湖南师范大学,2007年)、王洋的《郑律成为毛泽东诗词谱曲的合唱作品研究》(河南大学,2006年)、杨虹偲的《20世纪我国合唱音乐的历史发展》(中国艺术研究院,2006年)等等。这些硕士学位论文基本上都属于专题研究的性质。

博士论文方面有:石一冰的《中国当代大型合唱创作》(中央音乐学院,2008年)、乔邦利的《中国当代中小型合唱创作研究》(南京艺术学院,2010年)等等。这些博士学位论文较全面地总结了合唱创作发展及演变的基本特点。

虽然上述成果涉及的内容详略各异,研究的侧重点也各不相同,有的从历史叙述的角度切入,对当代合唱创作进行纵向考察;有的从理论或形态分析的角度出发,对个别作曲家或作品展开个案研究,但是,上述成果都向我们勾勒了一个相对清晰的关于我国当代合唱艺术发展的历史脉络和大致风貌,给红色合唱音乐的研究奠定了良好的基础,提供了较为明确的学术起点。

第三节　红色合唱作品简介

一、合唱作曲家

(一) 李叔同

李叔同(1880—1942),又名李息霜、李岸、李良,谱名文涛,字息霜,著名音乐家、美术教育家、书法家、戏剧活动家。他是"学堂乐歌"时期的一位艺术大师,他的乐歌大部分为咏物写景的抒情歌曲。由于他有较高的文学艺术修养,所以他所作的乐歌,文辞秀丽,富于诗情画意,意境深远,韵味醇厚,歌唱起来流畅自如,词曲结合几乎不露填配的痕迹,其中像《送别》《忆儿时》《梦》《春景》《西湖》等,至今为我国青年学生和知识界所喜爱和传唱。他的少数创作歌曲,如《春游》(三声部合唱)等,也因具有清新优美的音调而广为流传。

李叔同还编创了一些爱国歌曲，如歌颂祖国大好河山与悠久历史的《祖国歌》《我的国》《大中华》等。其中，《祖国歌》唱出了中华民族漫长的悠久历史和灿烂文化，表达了作者"仗剑挥刀""鼓吹庆升平"的豪情壮志。又如表现作者忧国忧民之情的《国学唱歌集》中的作品以及《隋堤柳》《满江红》等，都反映了作者对国家民族命运的忧患意识。在由他作词的歌曲《喝火令》《哀祖国》中，李叔同借古喻今，唱出了忧国忧民的慷慨悲歌。①

（二）赵元任

赵元任（1892—1982），江苏武进人，出生于天津。1910年以优异成绩获得公费赴美留学的资格，同年赴美国康奈尔大学学习数学，后进入哈佛大学，并获得该校的哲学博士学位。

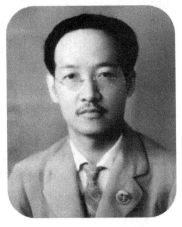

赵元任是一位著名的语言学家，同时又是著名的作曲家。他的作品主要分为两大类：第一类作品主要反映当时中国人民在帝国主义和封建主义的双重压迫下的苦难生活，这类作品主要有《卖布谣》等；第二类作品反映了青年知识分子要求个性解放的观念，代表作有《教我如何不想她》（1926年）、合唱曲《海韵》（1927年）。《海韵》是赵元任唯一的一部大型合唱曲，歌词取自徐志摩的诗作，在风格上接近欧洲清唱剧。

赵元任富有音乐素养，又在语言学上具有深厚造诣，他的声乐作品将语言研究和音乐创作相结合，根据我国语言的特殊规律，并吸取传统昆曲音乐的配法，归纳出了一个大概的乐调配字调的原则，从而使他的作品词曲结合得非常贴切，旋律又自然流畅。他的作品广受欢迎，除在音乐创作上具有较高的水平外，也与他大多采用当时的白话新体诗进行创作，体现的都与新文化运动时期进步思潮不无关联。②

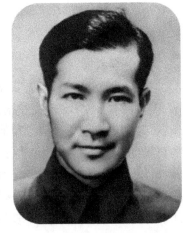

（三）冼星海

冼星海（1905—1945），祖籍广东番禺，出生于澳门，著名作曲家、指挥家、音乐理论家和音乐教育家。他自幼家境贫穷，从小十分热爱音乐并表现出

① 黄智敏，陈志红.新时期合唱的多元化发展与艺术创新研究[M].成都：电子科技大学出版社，2017：84.
② 同①：87.

了极高的音乐天赋,享有"南国箫手"的美誉。1929年冼星海参加了田汉领导的话剧团体"南国社",其宗旨是"团结能与时代共痛痒之有为青年作艺术上之革命运动"。1929年7月,冼星海发表了《普遍的音乐》一文,提出:"中国需求的不是贵族式或私人的音乐,中国人所需求的是普遍的音乐。""学音乐的人要负起一个重责,救起不振的中国。"①1929年夏,冼星海因参加学潮而被迫退学,当年冬天他启程前往法国求学,靠朋友的帮助和在船上做苦工于1930年春到达法国,开始了异常艰辛的求学之路。

1935年,冼星海拒绝了巴黎音乐学院的挽留,毅然选择回到上海,以音乐为武器投身到党领导的抗日救亡歌咏运动中。这个时期他写下了不少救亡歌曲和进步的电影音乐,如《战歌》《救国军歌》《夜半歌声》《热血》《青年进行曲》等。抗日文艺宣传的经历更加坚定了冼星海走音乐救亡道路的信念。1939年3月31日,冼星海完成《黄河大合唱》的全部谱曲。从此,一部具有史诗性的大型声乐作品在中国大地唱响。《黄河大合唱》以中华民族的象征——黄河为背景,歌颂了其雄浑铿锵的气势,展示了一幅中国人民屈辱、哀号、抗争、怒吼、复仇和搏斗的画面,它向全中国发出了怒吼和呐喊,是时代最强音。②

(四)黄自

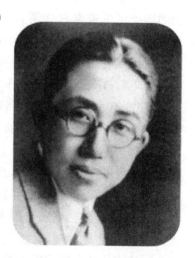

黄自(1904—1938),作曲家、音乐教育家,在20世纪30年代的专业音乐发展中贡献最大。1924年以优异成绩毕业后,遂公费留美,入俄亥俄州欧柏林大学学习心理学,兼修音乐。1926年获得文学学士学位,因学习期未满,留校继续学习理论作曲和钢琴。1928年转至耶鲁大学音乐学院,1929年以管弦乐序曲《怀旧》获音乐学士学位,随即回国。在上海国立音乐专科学校,以黄自为首的一批音乐教育家培养出了我国一批具有较高专业水平的作曲家,如贺绿汀、谭小麟、陈田鹤、刘雪庵、江定仙、钱仁康等人,为该校理论作曲专业的建设和发展奠定了坚实的基础。

黄自先后创作有各种歌曲60多首,大型声乐作品清唱剧《长恨歌》显示了他的创作才能和上乘的艺术水平。他在九一八事变后创作的爱国歌曲《抗敌歌》与《旗正飘

① 《冼星海全集》编辑委员会.冼星海全集:第一卷[M].广州:广东高等教育出版社,1989:15.
② 何淑念.《黄河大合唱》的创作历程和时代价值:以文艺创作"四个坚持"为视角[J].音乐创作,2019(9):97-103.

飘》，充满了爱国热情，成为合唱曲中富有艺术魅力的杰作；他的抒情性艺术歌曲，如为古代诗歌谱曲的《花非花》等，根据歌词特定的情景和意境，从旋律发展到曲体结构都做出了相应的艺术处理，使独唱艺术的技巧和特色得到很好的发挥，歌曲特色异然，但又具有音乐语言简练清新、结构严谨、感情表达含蓄细腻的个人风格特征。此外，他的伴奏与和声处理也各具效果，反映了他在文学艺术上深厚的修养功底。

（五）马思聪

马思聪（1912—1987），广东汕尾海丰人，小提琴家、作曲家、音乐教育家。他所写的合唱作品中，《民主大合唱》《祖国大合唱》《春天大合唱》三部大合唱最引人注目，都是他采用多乐章"康塔塔"形式来写的作品。

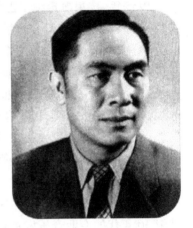

《民主大合唱》创作于1946年马思聪在贵阳工作期间，《祖国大合唱》和《春天大合唱》创作于马思聪在广东省立艺术专科学校任职期间，均由金帆作词，其创作的直接动机都是为了给上海艺专合唱课提供教材。这三部大合唱的题材内容都密切联系当时的现实政治斗争。《民主大合唱》着重表达了当时国统区的群众和作者自己对法西斯专政的愤怒，《祖国大合唱》和《春天大合唱》则更多地反映了人们对民主、自由的新中国的强烈向往。这三部作品的音乐语言大多选取我国的民间音乐与群众歌曲的音调作为主要素材。尤其在《民主大合唱》及《祖国大合唱》中，马思聪有意识地吸取富于特色的西北民间调式来进行创作，这在当时来讲是颇有创新意义的。这三部作品的艺术结构基本上因袭欧洲多乐章康塔塔和我国冼星海《黄河大合唱》的传统，但马思聪没有简单套用前人的经验和模式，而是注入一种交响性的思维，使多个乐章具有更大的概括性，全曲的结构也更严密紧凑。由于这三部作品具体歌词内容的不同，它们的音乐风格仍各具自己独特的性格。《民主大合唱》饱含悲愤的激情，《祖国大合唱》自始至终贯穿宽广、明亮而清新的气息，《春天大合唱》则色调鲜明、对比强烈、充满活力。不足的是，有些篇章中作曲家对歌词与曲调的声韵结合照顾得不够，有些篇章声乐部分的旋律进行过于器乐化。①

（六）瞿希贤

瞿希贤（1919—2008），是中国作曲家中涉及合唱创作的一位杰出代表，她用合唱创作这种形式服务于人民大众。作为新中国合唱创作的代表作曲家之一，其合唱创作贯穿了我国20世纪50年代到21世纪初这段时间的合唱音乐历程，其经典

① 黄智敏，陈志红.新时期合唱的多元化发展与艺术创新研究[M].成都：电子科技大学出版社，2017：88.

作品至今仍然唱响在国内外合唱演出的舞台上,成为推动我国合唱音乐发展的一份重要动力。①

她的合唱创作包括了所有合唱的演唱形式,其中:混声合唱有《把我的奶名叫》《飞来的花瓣》《全世界无产者联合起来》《救亡进行曲》《大江东去》《关雎》等;女声合唱主要有《母亲与婴孩》《小白菜》等;男声合唱有《老人河》《在那遥远的地方》《等你到天明》等;童声合唱主要有《我们是春天的鲜花》等;大合唱主要有《红军根据地大合唱》《三门峡大合唱》《战鼓大合唱》以及与人合写的《富士山大合唱》等作品。

(七) 郑律成

郑律成(1914—1976),中国近现代历史上继聂耳、冼星海之后又一位杰出的优秀作曲家,中国无产阶级革命音乐事业的开拓者,被誉为"军歌之父"。

他在长达40年的创作生涯中,创作了300多首音乐作品,其中有大量的合唱作品,共计60首(部)。他的这些合唱作品在不同历史时期都对我国的合唱事业做出了一定的贡献。在抗日战争时期,他的《八路军大合唱》《岢岚谣》《抗日骑兵队》《准备反攻》这几部作品以不同的形式、风格和结构,丰富了"延安合唱运动",尤其是《八路军大合唱》,它是"延安合唱运动"的代表作之一。在新中

国成立初期,他的《江上的歌声》《幸福的农庄》《采伐歌》《流送合唱》等多部合唱作品丰富、推动了新中国初期的合唱事业。他创作后期为毛泽东诗词谱曲的11首合唱曲,在旋律、写作手法和对毛泽东诗词的理解上都达到了一种新的高度,在当时为毛泽东诗词谱曲蔚然成风的大量作品里独树一帜,其中的一些作品到现在仍一直活跃在各种演出舞台上,经久不衰。②

(八) 陆在易

陆在易(1943—),又名梓钧,中国乐坛著名作曲家。1943年出生于浙江余姚(今属宁波市)的一个水乡小村。1955年经上海音乐学院院长贺绿汀指点,考入

① 付佳妮.瞿希贤合唱音乐创作研究[D].沈阳:沈阳音乐学院,2014:2.
② 王洋.郑律成为毛泽东诗词谱曲的合唱作品研究[D].开封:河南大学,2006:3.

该院附属初中,后因成绩优异,直升大学部作曲系本科。1967年毕业,继而留校执教。

陆在易的音乐创作涉及多种体裁领域,包括管弦乐、室内乐、通俗歌曲、合唱、艺术歌曲以及影视音乐、舞剧及舞蹈音乐等,其中以声乐作品为主。在他的创作中,以合唱作品数量最多,影响最广泛。陆在易是我国当代合唱创作领域最重要的作曲家之一。经过20世纪50—70年代专业知识的学习积累与创作的初步探索,陆在易的合唱创作在80年代进入成熟期。1981—1984年间是陆在易合唱创作的第一个高峰期。1989年起是陆在易合唱创作的第二个高峰期,从作品《行路难》开始,他的创作风格开始转变。陆在易的合唱创作坚持调性写作,并以主调手法为主。其作品旋律优美动人,手法丰富细腻。抒情性是陆在易合唱创作最典型的风格。[1]

(九) 尚德义

尚德义(1932—2020),作曲家、音乐教育家。生于沈阳,20世纪50年代毕业于北京师范大学音乐系,毕业后先后在东北师范大学、吉林艺术学院任教,1998年任教于西北民族大学音乐学院。

他的合唱作品创作力求在歌词和旋律的结合当中追求作品美的品格;善于挖掘西部民族民间音乐精华,探索音乐创作民族化风格;借鉴吸收外来音乐精华,重视钢琴伴奏的表现作用。尚德义先生曾于1998年出版过他的独唱艺术歌曲选集,收入五线谱带钢琴伴奏的艺术歌曲、花腔歌曲34首。时隔六年的2004年,他又出版了《大漠之夜——尚德义合唱作品选》。这部精美的合唱作品专集中收录了他创作的16首合唱精品,可以分为以下几类:赞颂伟大祖国题材的合唱作品,如《祖国永在我心中》《中华谣》《盛世百花开》;表现深刻思想内涵的合唱作品,如《巴黎圣母院的敲钟人》《大漠之夜》;表现少数民族风格题材的合唱作品,如《火把节的欢乐》《牧笛》《牧场情歌》;表现西部风土人文题材的合唱作品,如《去一个美丽的地方》《放歌大西北》《向往西藏》;表现不同年龄风貌题材的合唱作品,如《青春的足迹》《繁星升起》《枫叶正红》《最美不过夕阳红》《夕阳更辉煌》。[2]

[1] 秦晋.陆在易合唱作品研究[D].上海:上海音乐学院,2010:3.
[2] 赛音.尚德义合唱作品的艺术特色[J].音乐创作,2006(5):79-81.

二、红色经典作品选介

（一）20世纪30年代以前的合唱作品

《海韵》

《海韵》（徐志摩作词、赵元任作曲）是这阶段最重要的一首大型声乐作品。歌词选自徐志摩诗集《翡冷翠的一夜》第二集。此诗描写的是一位渴望自由的少女不愿回家过平淡的生活，徘徊吟舞于风浪频起的海滨，最后被滚滚海涛所吞没。此诗与作者同期的其他诗作一样，在隐约中透露出对当时现实的不满，并带有浓重的朦胧和感伤色彩。诗人以生动的笔法描绘了这位美丽而勇敢的少女动人的形象，对她为追求自由而进行无畏斗争的精神予以热情的歌颂，并对她的牺牲寄予了深切的同情。赵元任先生选用这首诗为歌词，谱写成由女高音独唱和四部混声合唱紧密结合的大型合唱曲。作品创作于1927年，初刊于1928年出版的《新诗歌集》。这首合唱曲所描写的女郎实际是代表了同时期的一代人，写得非常潇洒，反映了五四时期知识青年追求个性解放，追求民主、自由、平等的思想倾向。①

赵元任在这部作品中参照欧洲18世纪叙事性大型合唱曲的结构特点，运用多种合唱形式（如混声四部合唱、男声四部合唱、女声合唱以及领唱加合唱等）、独唱、钢琴伴奏和间奏，对这首多段的叙事长诗给予确切生动的音乐刻画。这部作品的音乐不仅写得优美动听、形象鲜明，而且在旋律写作及多声配置上已开始表现出对中国民族风格的追求。特别对多种合唱织体的写作，表明赵元任深谙合唱写作技术，并很善于发挥各种不同声部配置的人声效果。这首合唱在当时就得到音乐界及广大音乐爱好者的高度评价，就是在今天仍不失为一首优秀的中国合唱音乐的名曲。②（详见谱例5-3-1）

① 廖文兰.如何理解和指挥赵元任的合唱作品《海韵》[J].星海音乐学院学报，2001(4)：69-71.
② 汪毓和.中国合唱音乐发展概述：上[J].音乐学习与研究，1991(1)：18-21.

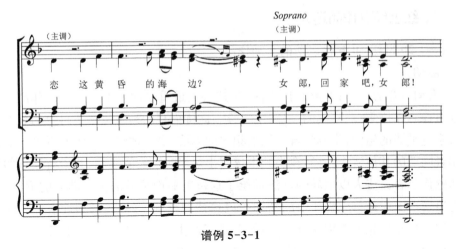

谱例 5-3-1

(二) 20世纪30—40年代的合唱作品

1.《在太行山上》

《在太行山上》(桂涛声作词、冼星海作曲)创作于1938年7月,是为在山西境内浴血奋战、抗击日本侵略者的抗日军民而创作的一首合唱曲。在这首歌曲中,冼星海将充满朝气的抒情性旋律同坚定有力的进行曲旋律有机地结合在一起,使歌曲既充满战斗性、现实性,又具有革命浪漫主义的瑰丽色彩,表现了太行山里的游击健儿的战斗生活和勇敢顽强、乐观开朗的性格。该曲写成后,在汉口进行首演时,观众大声喝彩,掌声不断,随即传遍了全中国。太行山的游击队都以它为队歌。这首歌曲充满了抗日军民革命激情的旋律,荡漾着庄严肃穆和博大浪漫的民族之魂,使每一个中国人都肃然产生报效祖国的豪情壮志。(详见谱例5-3-2)

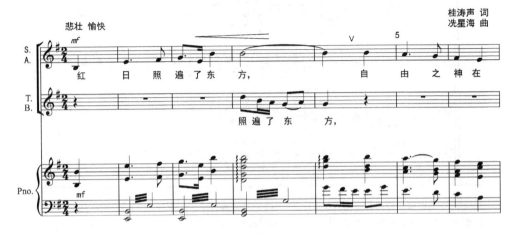

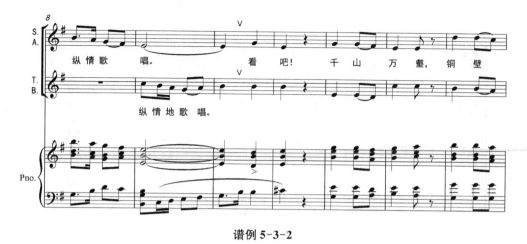

谱例 5-3-2

2.《抗敌歌》

《抗敌歌》(黄自、韦瀚章作词,黄自作曲)为混声四部合唱曲。1931年震惊中外的九一八事变后,黄自出于满腔的爱国热忱和对日本侵略者的愤怒,带领当时上海国立音乐专科学校的学生到浦东为东北义勇军募捐,并创作了《抗敌歌》这首合唱曲,这是我国最早的以抗日为题材的合唱作品。黄自创作了《抗敌歌》的第一段歌词和曲调,韦瀚章后来补写了第二段歌词。此曲于1931年10月24日首演,由于当时政府禁言抗日,故不得不将原名《抗日歌》改为《抗敌歌》。此曲最初由上海国立音乐专科学校合唱队演出,后来由胜利公司灌成唱片。1934年12月此曲与《旗正飘飘》等四首合唱曲合编一册《爱国合唱集》,由商务印书馆出版。《抗敌歌》是一首进行曲体裁的分节歌,单二部曲式。第一段分别由男低音和男高音采用提问的形式出现,由四声部集体回应;第二段由明亮的女高音引入复调卡农式的曲调,好似抗日的热潮一浪高过一浪的雄伟气势,表达了救国救民、与日本侵略者抗争到底的主题思想。[①](详见谱例5-3-3)

3.《长恨歌》

《长恨歌》(韦瀚章作词、黄自作曲)的直接创作动机是当时国立音专合唱课需要一些中国的曲目作为教材。也许正由于这个原因,黄自当时只写了原定十个乐章中的七个乐章,直到他六年后逝世时还有三个乐章一直没有动笔去写,而在已写的七个乐章中合唱所占的分量很重。其中有四个乐章全部是用合唱来表现的,即:第一乐章《仙乐风飘处处闻》,以混声四部合唱来表现宫廷内歌舞升平的欢乐景象;第三乐章《渔阳鼙鼓动地来》,以男声四部合唱表现边关叛军势如破竹直迫长安的情景;第五乐章《六军不发无奈何》又是一曲男声四部合唱,表现士兵们被迫离乡背

① 陈克.黄自及其合唱作品研究[D].北京:中国艺术研究院,2003:11.

谱例 5-3-3

并远赴川蜀途中的痛苦和愤怒;第八乐章《山在虚无缥缈间》,以复调性的、具有鲜明民族特色的女声三部合唱,勾画出一幅清雅轻柔的超凡仙境。此外,在第二乐章《七月七日长生殿》和第十乐章《此恨绵绵无绝期》中又分别运用了合唱的伴唱,作为场景情绪的烘托。黄自对所有这些合唱章节的音乐,都写得非常生动精致,又富有效果,充分表现了他高超的合唱写作技巧。黄自的合唱作品及其中所体现的合唱写作的经验,给后人以极深的影响。①

其中第八乐章《山在虚无缥缈间》是经常拿来独立演出的女声三部合唱,运用复调手法,用弦乐和竖琴伴奏,给人以飘飘欲仙的感觉。这首作品讲述了唐玄宗与杨贵妃的爱情故事。杨贵妃集万千宠爱于一身,安史之乱,官兵战败,他们把战败的缘由归结于杨贵妃,杨贵妃因此自缢身亡,唐玄宗悲痛欲绝。相传杨贵妃死后居住于山东省的蓬莱仙岛上,过着虚无缥缈的仙境生活。这首作品又有另一层含义,白居易写这首作品借古喻今,当时政治不清明,以此表明自己的爱国情怀。(详见谱例5-3-4)

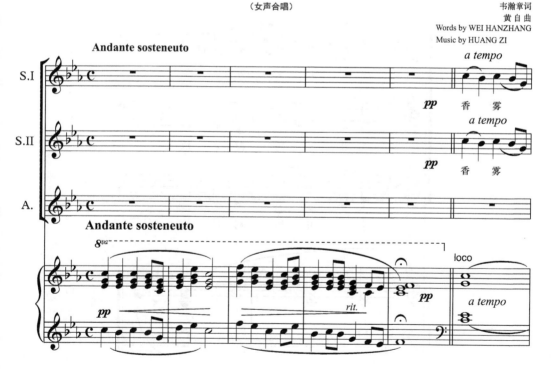

① 汪毓和.中国合唱音乐发展概述:上[J].音乐学习与研究,1991(1):18-21.

谱例 5-3-4

4.《黄河大合唱》

冼星海在这部作品中创造性地吸取了欧洲 18 世纪多乐章"康塔塔"的传统形式和经验,并将它们同中国民族音乐的素材、形式及中国抗日歌曲群众化的音调相结合,为具有中国特色的、富于时代精神的大型声乐套曲的发展奠定了新的基础。从此以后,"大合唱"这种体裁成为中国音乐家和中国音乐听众所热爱的一种艺术形式,并给许多作曲家写作这类创作以重大的推动。这部作品共八个乐章,其中第一乐章《黄河船夫曲》、第四乐章《黄水谣》、第七乐章《保卫黄河》、第八乐章《怒吼吧!黄河》都是以合唱来表现的篇章,在第五乐章《河边对口唱》及第六乐章《黄河怨》中也有合唱的段落及合唱的伴唱。冼星海先后共写了两稿《黄河大合唱》,第一稿是根据抗日战争时期延安的具体条件所创作的,在合唱的写作上比较朴实,有一定的客观局限性;第二稿是 1941 年在苏联的修改稿,冼星海在不改变原作的艺术构思和基本曲调的前提下,对合唱的配置进行了很大的充实,并加上了大型管弦乐队的伴奏。这部作品的音乐以其饱满的革命激情、摄人心魄的艺术感染力,盛誉中外。在《保卫黄河》中以典型的中国式曲调运用严格八度模仿的"卡农"手法来构思全曲,以及在《怒吼吧!黄河》中以自由对位手法所写的极其动人的"赋格段"(详见谱例 5-3-5),都充分表现出冼星海卓越的复调技巧和惊人的艺术创新精神。像这样成功地运用欧洲的复调技法并与中国民族音调、中国民族神韵相结合的例子,在过去中国作曲家的创作中还不多见。①

① 汪毓和.中国合唱音乐发展概述:上[J].音乐学习与研究,1991(1):18—21.

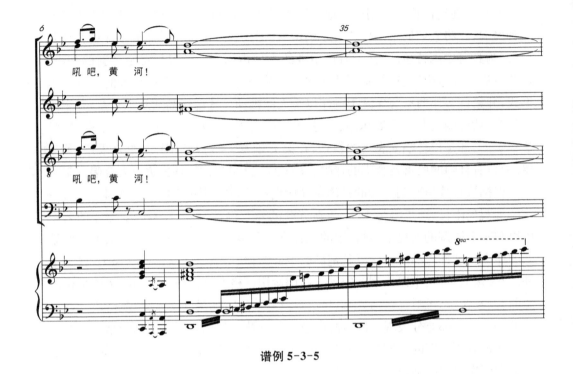

谱例 5-3-5

（三）20 世纪 50 年代初至 70 年代末的合唱作品

1.《歌唱祖国》

《歌唱祖国》（王莘作词作曲）创作于 1950 年 9 月。适逢新中国成立 1 周年，看着天安门广场五星红旗随风飘扬、鲜花如海的热闹景象，王莘脑海里反复酝酿，《歌唱祖国》便在回津的列车上一气呵成。

1950 年 9 月 15 日，王莘从天津到北京购买乐器。返程路过天安门时被金色晚霞笼罩的天安门广场吸引，抬头看，一面鲜红的国旗在霞光中高高飘扬，令人心潮澎湃，32 岁的王莘灵感突现，前面四句歌词脱口而出。王莘登上返津的火车，思绪如飞，边唱边写边打拍子，歌词与曲谱几乎同时喷涌倾泻出来。回到家后，王莘与妻子王慧芬同声哼唱，王莘连夜写完第二、三段歌词。这首歌曲因其明快雄壮的韵律而被广为传唱，现在已经成为中国各种重大活动的礼仪曲、开幕曲或结束曲，素有"第二国歌"之誉。[①]（详见谱例 5-3-6）

① 刘辉.红色经典音乐概论[M].重庆：西南师范大学出版社，2015：106.

歌 唱 祖 国
(混声合唱)

王莘词曲
王莘、赵行道配伴奏

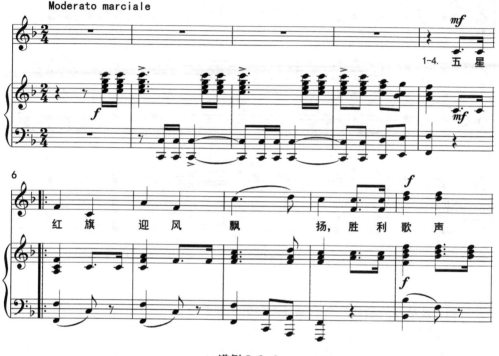

谱例 5-3-6

2.《红军根据地大合唱》

《红军根据地大合唱》(金帆作词、瞿希贤作曲)于 1956 年 8 月"全国音乐周"中首演,是当时受到一致好评的一部大型合唱歌曲的代表作。全曲通过七个乐章[一、混声合唱《革命的风暴》;二、女声独唱、重唱及合唱《送郎当红军》;三、童声齐唱、合唱《儿童团放哨歌》;四、男低音独唱、男声齐唱和合唱《长征的队伍去了》;五、男高音独唱、混声四部无伴奏合唱《怀念毛主席》;六、混声合唱《红军回来了》(详见谱例5-3-7);七、混声合唱《亲爱的党,光荣的党》]侧面地反映在第二次国内革命战争时期红军根据地的斗争生活以及红军长征后人民对革命的忠诚和对红军的深情。这首作品的音乐以其气势雄伟、形象生动、技法洗练、结构严谨见长。曲作者对各乐章之间音乐性格的对比与统一的关系也处理得较好,各种多声合唱组合的处理也较成功。[①]

① 杨虹偲.20 世纪我国合唱音乐的历史发展[D].北京:中国艺术研究院,2006:18.

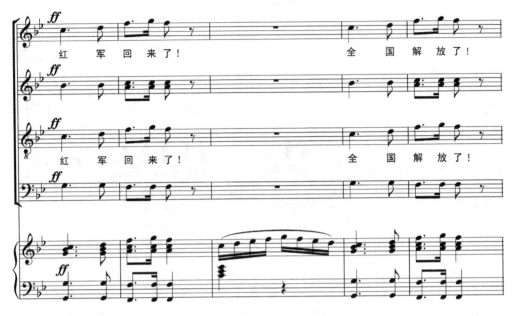

谱例 5-3-7

（四）改革开放后的红色合唱作品（1976年至今）

1.《祖国慈祥的母亲》

《祖国慈祥的母亲》（张洪喜作词、陆在易作曲）创作于1981年，反映了"文化大革命"后人们对新生祖国的热爱之情。虽然作者认为这不是一首严格意义上的艺术歌曲，但是歌曲的艺术性及钢琴伴奏都具有艺术歌曲特征，既有深情倾诉的抒情特质，又有清新真挚的旋律语言，表达了亿万中华儿女对祖国母亲的赤诚的爱，和对祖国母亲由衷的赞美——赞美她的不断强大。

这首歌曲风格朴实自然，品味高雅，是中国乐坛亮丽的花朵。陆在易充分继承赵元任、黄自等老一辈作曲家艺术歌曲创作理念，将歌曲旋律与中国语言、民族和声与现代技法、钢琴伴奏与中国古典意境融于一体，并多角度地考虑中国当代普通欣赏层的审美特点，把富有时代特色和民族精神内涵的题材、浅显易懂的歌词、宣叙吟唱般的旋律、形象生动的钢琴伴奏充分融于这个外来体裁中，使作品既有很高的艺术价值，又雅俗共赏。他不仅走出了自己独特的艺术歌曲创作道路，也为外来体裁的中国化道路开拓了新的篇章。（详见谱例5-3-8）

2.《大漠之夜》

《大漠之夜》（邵永强作词、尚德义作曲）是一部集思想性、艺术性、民族性和时代性于一体的、完美统一的佳作，富有深刻的文化寓意和审美价值。作品展示的是

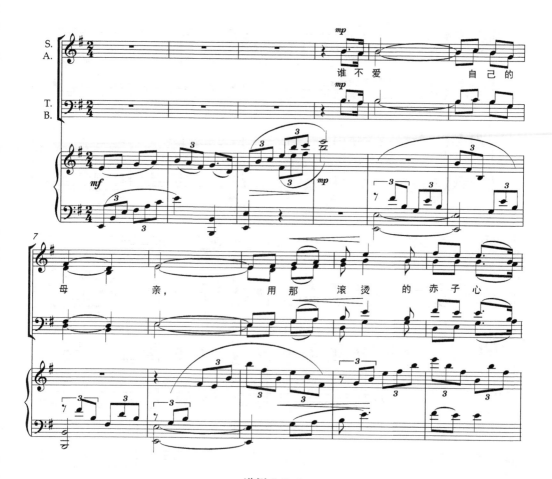

谱例 5-3-8

骆驼队在"月色朦胧,星光闪烁"的夜色里缓缓行进在无边无际的西部沙漠中的寂静而单调的景象。作者在创作过程中充分运用了合唱各声部不同色彩的对置和清晰的叠置,大量的篇幅显得清淡而透明。丰满的四部合唱只在必要时或高潮中出现,自然而有效,发挥了应有的威力。合唱色彩在作品总体结构中的疏、密、浓、淡和线条的起伏跌宕异常鲜明,创造了情景交融的艺术境界,如同一幅线条流畅的素描,给人以完美的艺术感受。作品充分表达出了改革开放中的人们不畏艰难困苦、无怨无悔、勇于前进的执着精神,寓意着中华民族在历经众多苦难之后,始终保持的自强不息的气质和品格。[1](详见谱例 5-3-9)

[1] 杨虹偲.20世纪我国合唱音乐的历史发展[D].北京:中国艺术研究院,2006:26.

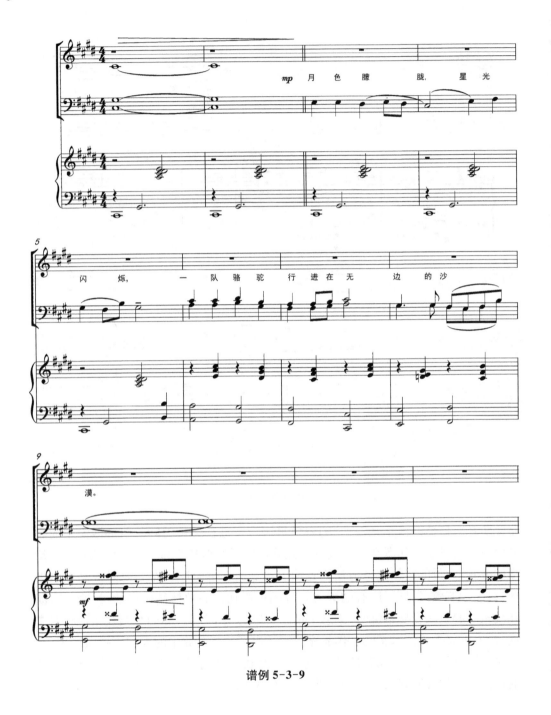

谱例 5-3-9

思考题

1. 红色合唱作品在现当代中国音乐发展的总体形态中扮演了怎样的角色?
2. 论述新时期合唱作品发展研究的整体趋势与特点。
3. 简述群众歌咏运动中红色合唱艺术的发展过程及意义。
4. 结合历史背景、社会背景,探讨作品《黄河大合唱》在当时的艺术影响。
5. 总结20世纪红色合唱作品的创作特征和创作思维。
6. 论述进入21世纪以来红色合唱作品的继承与发展,并举例说明。

参考文献

[1] 汪毓和.中国合唱音乐发展概述:上[J].音乐学习与研究,1991(1):18-21.
[2] 杨虹偲.20世纪我国合唱音乐的历史发展[D].北京:中国艺术研究院,2006.
[3] 夏滟洲.中国近现代音乐史简编[M].上海:上海音乐出版社,2004.
[4] 汪毓和.中国现代合唱音乐(1946—1976)[J].音乐研究,1989(2):46-55.
[5] 刘文金.艺术境界中的品位:《大漠之夜》和《桥、家、盼》赏析[J].人民音乐,2001(10):20-21.
[6] 李秀敏.中国新时期合唱艺术发展的多元化探究[D].西安:陕西师范大学,2010.
[7] 乔邦利.中国当代中小型合唱创作研究[D].南京:南京艺术学院,2010.
[8] 黄智敏,陈志红.新时期合唱的多元化发展与艺术创新研究[M].成都:电子科技大学出版社,2017.
[9] 冼星海.冼星海全集:第一卷[M].广州:广东高等教育出版社,1989.
[10] 何淑念.《黄河大合唱》的创作历程和时代价值:以文艺创作"四个坚持"为视角[J].音乐创作,2019(9):97-103.
[11] 付佳妮.瞿希贤合唱音乐创作研究[D].沈阳:沈阳音乐学院,2014.
[12] 王洋.郑律成为毛泽东诗词谱曲的合唱作品研究[D].开封:河南大学,2006.
[13] 秦晋.陆在易合唱作品研究[D].上海:上海音乐学院,2010.
[14] 赛音.尚德义合唱作品的艺术特色[J].音乐创作,2006(5):79-81.
[15] 廖文兰.如何理解和指挥赵元任的合唱作品《海韵》[J].星海音乐学院学报,2001(4):69-71.
[16] 陈克.黄自及其合唱作品研究[D].北京:中国艺术研究院,2003.
[17] 刘辉.红色经典音乐概论[M].重庆:西南师范大学出版社,2015.

第六章

秧 歌 剧

第一节 概 述

一、秧歌剧的概念

秧歌剧作为一种群体性的文艺活动,起源于民间喜闻乐见的秧歌。"秧歌剧"一词是新音乐工作者对秧歌同类品种的称谓,而民间有民间的叫法。据记载,陕北秧歌自古以来就是一项祀神的民俗活动,传统秧歌队多属神会组织。冀(河北)东秧歌称这一类为"小出子"。"出"是戏曲的术语,"一出戏"在南戏及明清传奇中为"一场",即大戏中的一个情节、一个故事片段。故"小出子"就是"小戏",用歌舞形式表演一段小故事,相当于现在的"歌舞小品"。"秧歌剧"是秧歌中的一个品种。秧歌有大场、小场之分:大场是大场面的集体舞,属于没有故事情节的纯舞蹈。小场所秧歌一般指秧歌剧,是由两三个人表演的歌舞小戏。[①] 周扬在《论秧歌》一书中说:"它是一种熔戏剧、音乐、舞蹈于一炉的综合的艺术形式,它是一种新型的广场歌舞剧。"[②] 由于其表演性和参与性强,同时情节简单,十分适合农民欣赏,在民间影响十分巨大;而且其短小精悍,结合了戏剧、舞蹈、宗教、神话等元素,易于被接受,传播广泛。

二、新旧秧歌剧的区别

新秧歌剧与旧秧歌剧有本质的不同。旧秧歌剧属于自然音乐、原生态艺术,其形式及内容都是一代代传承下来的,在传承中不断更新变异。新秧歌剧只是借鉴了旧有的形式,其艺术品位属于现代艺术——专业创作,即有明确的目的、主题及创作手法,亦有剧本(小出子没剧本)、作曲(旧秧歌没有专用曲调)、表演动作设计、

① 计晓华.延安鲁艺时期秧歌剧的创作与启示[J].乐府新声(沈阳音乐学院学报),2012,30(4):117-121.
② 周扬.论秧歌[M].[出版地不详]:华北书店,1944.

"舞台调度"……总之,是沿用了传统的形式而按现代艺术的套路创作的新节目。其更新的原因是:接受了西方文化的新文艺工作者介入民间艺术领域。① "新秧歌剧"对传统秧歌剧进行大刀阔斧的改革,去除了旧秧歌的民间封建迷信色彩和男女调情的审美趣味,保留了其传统的表演形式和广泛的群众参与性,并融入了革命斗争的情节内容。经过改造,新秧歌剧向解放区的民众灌输革命正义的观念,弘扬共产党的革命伦理道德和审美意识形态,使传统的民间艺术耳目一新,从草根文艺变成红色艺术,登上了政治舞台并产生巨大影响。②

三、秧歌剧的发展过程

1942年"文艺整风"以后,陕甘宁边区的文艺工作者最先掀起了深入群众、深入生活、向民间学习的热潮。他们对边区群众喜闻乐见的秧歌表演形式进行了全新的打造,从内容上贴近生活,表现现实生活中的典型人物和典型事件。他们在秧歌中加进了工人、农民、八路军、学生等新时代的人物形象,同时也加进了日本兵、汉奸等反面形象,编成了一些具有一定情节的小型广场歌舞表演。这种创作、编排手法使秧歌这一传统艺术与现代文化完美结合。③ 1943年春节期间,在延安以鲁艺音乐系和戏剧系为主的文艺工作者率先举行新秧歌演出活动。这次演出声势浩大,延安地区的许多部队、机关、学校加入,与文艺工作者一起组织大秧歌队上街头进行演出。这些秧歌队表演的内容与形式十分新颖,人数众多,由此掀起了抗日根据地的"新秧歌运动"。在这一运动当中,根据地的歌剧创作开始发生新的变化,许多新创作的歌剧剧目紧密地与民族民间形式相结合,从反映的内容到运用的创作手法都更为贴近人民群众和根据地的现实生活。但同时,这些新创作的歌剧又有机地结合了近现代以来一些新的戏剧创作元素,在合理、有效地运用这些新元素的基础上,逐渐形成了根据地歌剧创作的新局面。在延安新秧歌运动蓬勃开展的过程中,延安鲁艺的文艺工作者发现陕北地区的人民群众对于地方民间小戏"秧歌剧"有着浓厚的喜好,很多传统剧目在这里常演不衰,很有群众基础。但是鲁艺文艺工作者们也发现,一些传统的秧歌剧在内容上过于低级庸俗,经常是男女二人之间的打情骂俏,而在音乐和表现的形式上也显得过于老套,因此根据抗日根据地抗战斗争整体形势的需要,这些传统的秧歌剧已经到了非改不可的地步。为了用戏剧来达到团结民众、教育民众的目的,延安鲁艺的文艺工作者们决定在保留传统秧歌剧原有艺术特点的基础上,对其在形式与内容上进行一定的改造,并及时结合根据地抗日斗争的现实与生活来进行新的创作。不久,其他各抗日根据地的新秧歌

① 计晓华.延安鲁艺时期秧歌剧的创作与启示[J].乐府新声(沈阳音乐学院学报),2012,30(4):117-121.
② 王冬.抗日战争时期延安秧歌剧研究[D].南京:南京艺术学院,2010:6.
③ 同①.

运动也得到了普遍的发展。① 秧歌经过专业艺术工作者的不断加工、改编,形成了带剧情的中、小型歌舞戏表演,演化成了风靡一时的秧歌剧。一时间,秧歌剧顺应时代的呼唤,步入社会文化的中心,成为延安民间、陕甘宁边区、文艺群体共同的话语场。②

1943年2月5日延安城南门外的广场上,根据地两万多军民在这里相聚,人山人海,共同庆祝中美、中英签订新的条约,并且废除近代以来对华的一系列不平等条约。春节期间的文艺宣传活动中,延安鲁艺的文艺工作者们谨记毛泽东《在延安文艺座谈会上的讲话》(以下简称《讲话》)的精神以及相应的文艺观与审美观,一反过去只重视大型节目、剧场演出的惯例,转而学习吸收陕北秧歌以及其他民族民间艺术形式,并在其基础上进行创作与演出。应当说,新秧歌剧在内容和形式上都对旧秧歌进行了一定的改造。内容上,新秧歌剧要紧密结合与反映根据地的现实斗争与生活,要具有鲜明的红色革命文艺特征。形式上,新秧歌剧既保留了旧秧歌及陕北民间音乐的音乐元素,又加入了专业音乐创作的技巧,秧歌剧在近代以来能够流传不衰的一个重要因素也在于此。在某种程度上,秧歌剧的诞生是以1943年毛泽东的《讲话》纸质文章公开发表为起点的,而第一部秧歌剧是由鲁迅艺术学院排演③、王大化和李波演出的新秧歌剧《兄妹开荒》。党中央领导人毛泽东、周恩来观看了《兄妹开荒》演出,演出结束后,毛泽东满意地拉着王大化的手说:"这才是为工农兵服务的样子嘛!"

在延安解放区,秧歌剧的传播和运用取得了良好的成效。秧歌剧的上演不仅传达了民族、国家的观念,也使得群众的知识文化水平得到了一定程度的提高。延安秧歌剧虽然是一种融戏剧、音乐、舞蹈为一体的综合艺术形式,但其创作却是以剧作家为主导的。延安秧歌剧音乐既不像歌剧音乐那样,具有一个完整的且符合既定原则的音乐结构,又不同于眉户、秧歌戏等陕北民间戏曲音乐,呈现出戏曲音乐的程式性。在大多数剧目中,音乐不过是一些缺乏关联性的唱段的连接。这就意味着,绝大部分剧目只有一个较完整的戏剧结构,并不存在一个完整的音乐结构。延安秧歌剧的音乐大都来自眉户曲牌以及道情、陕北秧歌戏和陕北民歌音调,继承了中国音乐"选曲填词"的传统,但其中也不乏"改编""编曲"的成分。总体而言,延安秧歌剧音乐体现出三个特征:以单声为主、以声乐为主的音乐构成;"选曲填词""一曲多用"的创作模式;以陕北民间音乐风格为主的音乐风格。综上所述,延安新秧歌剧运动的发生与开展的时间可以划定在1940年前后至1945年前后,

① 刘辉.红色经典音乐概论[M].重庆:西南师范大学出版社,2015:87.
② 计晓华.延安鲁艺时期秧歌剧的创作与启示[J].乐府新声(沈阳音乐学院学报),2012,30(4):117-121.
③ 于濛.秧歌剧的前世今生[J].戏剧之家,2018(8):9-11.

大致可分为新秧歌运动的滥觞期、1942年至1943年小型新秧歌剧时期、1944年之后新秧歌高潮和大型新秧歌剧兴起时期、1945年之后新秧歌剧更广泛的波及影响各解放区时期。从《拥军花鼓》的秧歌热潮、《兄妹开荒》为代表的小型秧歌剧,到《血泪仇》等大型秧歌剧的出现,可以被看作是延安新秧歌剧发生、发展的三个阶段。①

延安解放区秧歌剧传播的成熟案例为东北解放区秧歌剧的生成与传播提供了丰富的借鉴经验。东北解放区秧歌剧就是在上述的文化背景下开展的,秧歌剧的娱乐性和广泛的民间群众基础使得"官方"发现其独特的魅力。由于革命现实的需要,"民间"话语进入了现代知识分子的视野,原本处于边缘位置的民间文化被发掘出来,秧歌剧也成为民族国家建构的重要力量。② 东北解放区秧歌剧具有革命化特征,表现在主体内容革命化,包括拥军秧歌剧、生产秧歌剧、除恶秧歌剧、翻身秧歌剧。

四、秧歌剧的题材与体裁

秧歌剧作为《讲话》后延安文艺工作的重大成果,其题材内容十分广泛,几乎涉及群众生活的各个方面。新秧歌剧的剧目题材,主要围绕宣传抗日、开荒生产、锄奸打敌、拥军爱民、学习自新等,可以说全部是现代题材,主要是根据当时的现实与生活状况进行一定的改编,这与旧秧歌戏形成了鲜明反差。各类题材有:反映根据地生产劳动情况及着力表现劳动的美与意义的文艺作品,如《兄妹开荒》《男耕女织》《开荒前后》《雷老汉种棉花》;歌颂人民心中英雄的高大形象的,如《牛永贵挂彩》《刘顺清》《张治国》;反映阶级斗争的,如《周子山》《秦洛正》《陈家福回家》《徐海水》;反映战时军民和谐的关系的,如《军爱民、民拥军》《动员起来》《拥军花鼓》;抨击封建迷信,提倡民主科学的,如《小姑贤》《回娘家》;反映根据地美好家庭生活的,如《夫妻识字》《二媳妇纺线》《一朵红花》《妯娌要和》《买卖婚姻》《算卦》等。以上作品所反映的内容深入工农兵的现实生活,都塑造了丰满的人物形象,尤其是对在政治考验面前摇摆不定的人物的塑造,成功地表现出阶级斗争的复杂性和艰巨性,既在群众中产生了共鸣,又承载并弘扬了党的光辉形象,凸显红色意识形态在当时的重要性。而在体裁方面,延安的新秧歌剧不是秧歌的"歌剧"化,而是一种民间戏剧种——建立在民间旧(老)秧歌戏基础上的民间戏剧新品种。③ 其创新点在于:把中国传统音乐的一种独特乐曲形式——曲牌音乐和诸多民歌,按照表现内容的需要用在同一个剧目中。这是民间歌舞小戏的传统创作方法,内容是传统的,而形式

① 许洁.延安新秧歌剧研究[D].上海:华东师范大学,2016:14.
② 韩天奇.主流与民间的"狂欢":东北解放区秧歌剧研究[D].哈尔滨:哈尔滨师范大学,2021:9-11.
③ 许洁.延安新秧歌剧研究[D].上海:华东师范大学,2016:18-19.

是现代的。同时在创作形式上,将戏剧、音乐、诗歌、快板、舞蹈融为一体,综合了歌舞、文学、曲艺、话剧等多种艺术的特点,受到了空前的关注和欢迎。因此,观众在欣赏它们时既能听到熟悉的旋律,又有焕然一新的感觉。

秧歌剧的发展,在中国现代音乐史中有极其重要的意义,是最早得以凭整体形态成功展现的音乐戏剧种类。一方面,它是根据地文艺整风运动和《讲话》精神得到具体贯彻的产物,它为根据地文艺工作者融入群众,从而更好地以文艺作为武器来为现实生活抗战,提供了具体切实可行的途径,并使人们积累了宝贵经验;另一方面,秧歌剧祛除了当时农村的封建旧艺术,创造了新的民族艺术形式,摸索了许多实际的经验,为以后新歌剧的创作发展打下了坚实基础。同时,它为根据地革命红色文艺音乐的蓬勃发展培养了一批文艺干部,因而对其他各种文艺形式的民族化发展也产生了深远影响。之所以如此,全在于当时的新音乐工作者对其做出的杰出贡献。

第二节 研究综述

在过去的历史长河中,音乐界、戏曲界、文学界、舞蹈界都在研究秧歌剧,包括文艺理论界、文化批评界也将其作为一个话语中心。研究角度呈现多元化趋势,学理性增强。秧歌剧的意识形态、民间性、红色特征也开始得到关注。

学术界对秧歌剧的研究逐渐增多,代表性的研究著作有文贵良的《秧歌剧:被政治所改造的民间》、郭玉琼的《发现秧歌:狂欢与规训——论二十世纪四十年代延安新秧歌运动》《样板戏与秧歌剧:在神圣与粗俗之间》《新秧歌剧:政治伦理与民间伦理的双重演示》、谢丽的《延安解放区新秧歌兴盛缘由探析》、俞晓娟的《政治话语促生下秧歌剧中二流子形象塑造的运作》、袁盛勇的《延安时期的集体创作——作为一种意识形态化写作方式的诞生》,以及[韩]安荣银的《"表现新的群众的时代"的新秧歌——"解放了的而且开始集体化了"的新的农民的艺术》。这些论文从不同的角度研究了新秧歌剧的兴盛原因和过程,论述了新秧歌剧的突出特点和创新价值,力求发掘其深层次的文学发展规律,对推动延安秧歌剧的研究起到了重要作用。①

期刊、硕博论文的研究主要有以下四个方面:

关于秧歌剧的前世今生、形式特点、作用影响的总体研究。周立波的《秧歌的艺术性》、艾青的《表现新的群众的时代——看了春节秧歌以后》记录了新秧歌剧的

① 王昊.从政治到艺术的成功实践:新秧歌剧研究[D].开封:河南大学,2012:2.

发展情况，对其形式、特点进行了阐述。张庚的《新秧歌运动是毛主席文艺路线的实践》、朱鸿召的《秧歌是这样开发的》对秧歌剧的产生与内在动因进行探究，并围绕其起源、历史价值、音乐特征等方面进行分析。赵锦丽的硕士论文《"新秧歌"的构造——对30—40年代秧歌的考察》、张雨晴的硕士论文《延安秧歌剧研究》对秧歌剧本身的内涵进行分析并论述了秧歌剧产生的原因、主题和生产方式。

　　关于新秧歌剧运动开展情况的研究。陈晨的《延安时期的新秧歌运动》、谢丽的《论抗战时期延安新秧歌的历史传承与发展》、吕品的《延安的新秧歌运动》、刘晓谕的《初探延安时期的新秧歌运动》、薛晓旭与郝磊的《延安时期的新秧歌运动解读》，梳理新秧歌剧运动发展的脉络，是一种变化发展的过程，是一种利用文艺形式实施文化革命的方式，是传统娱神娱人的秧歌转变为具有政治性、斗争性、群体性、先进性的新秧歌剧的过程，是一种精神符号，对于凸显工农大众的力量有着重要的意义，使得文艺工作者开始真正践行与工农兵相结合的革命文艺道路，转变其意识形态。

　　秧歌剧的创作方面研究，具体到某一部重要的秧歌剧重新诠释经典。王睿的《解放时期东北秧歌剧创作琐谈》、张远的《论东北解放区秧歌剧创作》、计晓华的《延安鲁艺时期秧歌剧的创作与启示》对秧歌剧的创作经验进行总结，如对"选曲填词"与"一曲多用"的音乐创作手法对现今的启示与经验进行展开叙述。李科平的《新秧歌剧〈兄妹开荒〉的表演形态及功能初探》、李红英的《秧歌剧〈兄妹开荒〉对旧秧歌形式的利用与改造》、林波的《秧歌剧〈兄妹开荒〉的思想和艺术成就》、王昊和邬非非的《论新秧歌剧的兴起与衰落——从〈兄妹开荒〉到〈白毛女〉》、李岩的《陕北秧歌剧〈米脂婆姨绥德汉〉中男女二重唱的人物塑造及演唱分析》、郑倩的《新秧歌剧〈米脂婆姨绥德汉〉中的音乐与人物特点探析》，分别从一部具体的秧歌剧分析其具体唱段、艺术特点、人物角色特征，涉及新秧歌剧唱腔曲调的变化。

　　对秧歌剧剧本的解读、革命题材的融入、家庭叙事逻辑的研究。惠雁冰的《新秧歌剧中的"新式家庭"》、熊庆元的《延安秧歌剧的"夫妻模式"》、肖振宇和李嘉慧的《东北解放区秧歌剧的家庭叙事模式》、刘志峰的硕士论文《试论延安文艺话语秩序中的家庭伦理叙事（1937—1943）》，通过新秧歌剧模式化的叙事，如"新式家庭"的艺术呈现、新出现的叙事模式——夫妻模式（相互交叉的夫妻模式在某种程度上成为一种叙事引擎），共同表征了中共政治动员的动力机制，集中表现了后期延安文艺对于家庭伦理问题的关注，给读者留下了思考的空间。张宇的《中国现代诗剧的另类进路——延安时期"秧歌剧"文本文体研究》、于丽的《从〈秧歌剧卷〉分析新秧歌剧的文本特征》、戈晓毅的《延安秧歌剧的剧本特点及音乐手段》对延安秧歌剧剧本及音乐特点进行必要的总结分析，借此可以有更为深入和理性的认识，对当代的歌剧创作具有一定的启示作用。

第三节　秧歌剧作品简介

一、作曲家

（一）刘志仁

刘志仁（1910—1970），陇东新宁县（今庆阳宁县）南仓村民间艺人，是最早的秧歌剧探索者。他把秧歌与革命结合在一起，曾被周扬（时任陕甘宁边区教育厅厅长、鲁迅艺术学院院长）誉为"群众新秧歌运动的先驱与模范"。刘志仁作为南仓村村长，一面带领村民发展生产、支援前线，一面热衷于组织编排秧歌。1937年，刘志仁编创出他的第一部秧歌剧《张九才造反》。这部秧歌剧取材于真实生活，讲述农民张九才组织群众与地主斗争的故事。其中的唱词情真意切，感染力极强，在当时的现场演出中，点燃了群众胸中长期遭受土豪劣绅压迫的愤怒烈火，曾有群众振臂高呼："打倒地主土豪！"控诉的吼声此起彼伏。从此，刘志仁开始了其蓬勃的创作生涯，1939—1944年间共编创了30多部新秧歌剧，包括：1939年《九一八》《卢沟桥》《新开荒》《玩花灯》《新小放牛》，1940—1941年《新十绣》《新阶段》《织毛巾》《缴公粮》《救国公粮》《生产运动》《保卫边区》《反对摩擦》，1942—1944年《反特务》《新三恨》《劳军歌》《百团大战》《读书识字》《桂姐纺线》《十二月忙》《改造二流子》《边区好政府》等。其创作的秧歌剧形式多样，内容丰富多彩，增添了许多新内容，如巩固新政权、支援前线、颂扬共产党和革命领袖等，不仅保留了传统社火节目当中的精华，而且结合当时的抗战实际创新发展秧歌剧，在这一过程中，宣传了党的方针政策，推动了党的各项工作展开，大大增强了广大群众的凝聚力和战斗力。1944年10月11日，刘志仁作为群众秧歌队代表出席了在延安召开的陕甘宁边区文教代表大会，他和他的南仓社火队获得"特等模范"的锦旗，并受到毛泽东、周恩来、朱德等人的接见，毛泽东还赠送他一条毛毯。陕甘宁边区政府主席林伯渠、副主席李鼎铭为刘志仁亲笔签署颁发了"新秧歌运动的旗帜"的奖状。周扬在题为《开展群众新文艺运动》的总结报告中对刘志仁给予了高度的评价。①

（二）安波

安波（1915—1965），山东牟平人，现当代著名作曲家。1935年加入中国共产

① 王冬.抗日战争时期延安秧歌剧研究[D].南京：南京艺术学院，2010：23.

党。1937年赴延安陕北公学学习,后留校任教务科长、政治课研究室主任、音乐研究室党支部书记等职。1938年入延安鲁迅艺术学院音乐系学习,毕业后留校从事民族音乐研究工作。1946年到冀察热辽地区开展文艺工作。抗战胜利后历任热河军区胜利剧社社长、冀察热辽军区文工团团长、鲁迅艺术学院院长等职。新中国成立后历任东北文工团团长、东北鲁艺音乐部部长、东北人民艺术剧院(现为辽宁人民艺术剧院)院长、中华人民共和国驻越南民主共和国文化专家、缅甸联邦教育部专家、中国音乐家协会常务理事、辽宁省音乐家协会主席、辽宁省委宣传部副部长、文化工作部部长、中国青乐学院院长等职。创作的音乐作品有:歌曲《拥军花鼓》(又名《拥护八路军》)、《开会来》、《七月里在边区》(作词)、《因为有了共产党》、《打倒蒋介石解放全中国》、《人民一定能战胜》;秧歌剧《兄妹开荒》;歌剧《纪念碑》和《草原烽火》;话剧《春风吹到诺敏河》(编剧)。

(三)张鲁

张鲁(1917—2003),红色经典音乐家、作曲家。1938年赴延安,任职于鲁迅艺术学院实验剧团,开始学习作曲。在此期间,他曾任冼星海秘书,创作的歌曲《李大妈》经冼星海修改,广为流传。1940年至1943年,他就读于鲁迅艺术学院音乐系作曲专业(第四期),曾参与组歌《七月里在边区》的创作。在此期间他还创作有《支援前线》《还是咱边区好》《运盐小调》《自卫军之歌》《有吃有穿》等歌曲及《夫妻逃难》《张丕谟锄奸》等秧歌剧。1944年10月,张鲁任职于鲁迅艺术学院音乐研究室。他与马可、瞿维、李焕之、向隅、陈紫、刘炽等合作,创作的大型歌剧《白毛女》成为我国民族歌剧的里程碑。解放战争时期,任华北联合大学音乐系教员,创作有《平汉路小唱》等歌曲。

(四)贺绿汀

贺绿汀(1903—1999),原名贺楷、贺安卿,当代著名音乐家、教育家,湖南邵东九龙岭人。1943年到延

安,先后任鲁艺音乐系教师、延安联政宣传队音乐指导。创作秧歌剧音乐《烧炭英雄张德胜》《徐海水锄奸》《打松沟》等。贺绿汀共创作了3部大合唱、24首合唱、近百首歌曲、6首钢琴曲、6首管弦乐曲、10多部电影音乐以及一些秧歌剧音乐和器乐独奏曲,并著有《贺绿汀音乐论文选集》。

（五）马可

马可（1918—1976）,江苏徐州人,作曲家。早年就读于河南大学化学系,1937年抗日战争全面爆发后,投笔从戎,参加河南抗敌后援会演剧三队（后改编为国军军委政治部抗敌演剧队第十队）,担任指挥和音乐创作。主要的秧歌剧作品有《夫妻识字》《周子山》等。

（六）刘炽

刘炽（1921—1998）,原名刘德荫,曾用名笑山,陕西西安人,作曲家。历任抗战剧团舞蹈演员（舞蹈班副班长）,延安鲁迅艺术文学院音乐系教员、助教,东北文工团作曲兼指挥,东北鲁艺音乐工作团作曲兼指挥等。1943年,他为秧歌剧《减租会》（王岚、林农编剧）编曲,巧用陕北的古道情和山西的新道情完成独唱曲《翻身道情》,一直风行至今。同时,参加了秧歌剧《血泪仇》《周子山》的创作。

二、经典作品选介

据史料记载,延安当时有秧歌队1 000余个,即平均1 500人中就有1个秧歌队,在当时创作出的作品不计其数。秧歌剧成为宣传革命政策的动态更新平台,也成为发动和教育群众发展生产、坚持抗战的有力武器。随着当时革命形势的日新月异,在艺术与生活的不断互动中,秧歌剧逐渐走向成熟。

（一）《兄妹开荒》

《兄妹开荒》是我国第一个新型秧歌剧,由王大化、李波、路由编剧,安波作曲。该剧原名《王二小开荒》,后经群众对剧情的理解改称为《兄妹开荒》。该剧以抗日根据地的大生产运动为背景,主要人物是边区农村劳动者中一对开荒种地、支援前线的兄妹,一扫以往传统秧歌剧中诸如二掌柜与小寡妇之间打情骂俏等低级庸俗的人物关系,新的人物和具有现实性的艺术形象,使得这部秧歌剧面貌一新。同时通过开荒过程中兄妹之间幽默诙谐的对话,表现了当时青年农民积极劳动的热情和朝气蓬勃的革命精神,生动形象地再现了在毛主席领导下,根据地人民轰轰烈烈

开展的"自己动手,丰衣足食"的大生产运动。故事虽然简单短小,内容却十分新颖,和过去的秧歌剧以及其他剧种有着明显的区别,如演员的打扮着装完全和舞台外面的群众一模一样,演出的内容既有教育意义又不乏新鲜趣味,在教化民众积极生产劳动的同时又利用了简单的戏剧矛盾娱乐了观众。无论从内在的艺术形式还是从外在的影响接受效果来讲,《兄妹开荒》都实现了旧秧歌剧向新秧歌剧的转变,不愧为新秧歌运动的开山之作,并且确立了以其为代表的秧歌剧的主要特点,可以用八个字来概括:突出政治,面向群众。

《兄妹开荒》在创作演出内容上,既表现抗日民主根据地人民群众的新生活与新精神面貌,又对陕北地区的民族民间戏曲的发展与进步产生积极的作用和影响,但更为重要的是这部新秧歌剧的出现为其后根据地的戏剧艺术的创作与发展提供了成功的经验。在音乐的创作上,《兄妹开荒》主要以陕北民间戏曲眉户的音调为基础,在改编的过程中又将其根据结构的规整性和戏曲表现的需要进行了新的调整。在戏剧表现上,该剧情节虽然简单,但表现形式却很丰富,有歌、有舞、有说、有戏,诙谐幽默,让人看了忍俊不禁。更重要的是,这部新秧歌剧既尊重了陕北民众的欣赏习惯,又在民间艺术中融入了新的文化元素,尤其是在唱段的设计上,该剧结合人物与情节以"歌"的形式突出了重要唱段,使得这部秧歌剧首演后,其主要唱段(如《雄鸡高声叫》和《向劳动英雄们看齐》)得以迅速传播,同时通过描述兄开荒时故意假装睡觉偷懒引妹生气,后又经解释化解矛盾,宣传了向劳动模范学习的思想,在根据地人民群众的现实生活与精神生活当中产生了一定的影响。

《兄妹开荒》的音乐运用了民间歌舞中常见的二人对唱形式,以不同的支曲或加以反复,或予以变化演唱,结合对白,使观众听得分明,易于记忆。其开头以"锣鼓敲奏"开场。音调采用我国传统的清乐音阶和燕乐音阶相交替的七声宫调式,与通常的单纯五声调式不同,具有特别清新的色彩变化,而且始终贯穿着陕北民间歌调的基本风格,曲调温馨。第二曲是一段典型的对唱。其中,"兄"与"妹"先后进行了5个回合(段)的对唱,"兄"将"妹"逗得"几乎哭出来",具有较强的戏剧性。5个回合的对唱,音乐材料基本上是重复的,但其中也有明显变化。随着音乐情绪不断激动、高涨,音调做了细微改动,展示了一段民歌小调类的歌谣,乐句对称,四句组成一个段落,音域适中,群众容易上口(见谱例6-3-1)。①

在《兄妹开荒》的结尾部分,作曲家运用了男女声二重唱(见谱例6-3-2)。这段合唱是延安秧歌剧中少有的合唱段落,从收集的当时的秧歌剧乐谱来看,也是唯一卡农式的复调性重唱片段。正是这段合唱将全剧推向高潮,并以"大团圆"的传统方式结束全剧。《兄妹开荒》的结构图如下所示:

① 王冬.抗日战争时期延安秧歌剧研究[D].南京:南京艺术学院,2010:50.

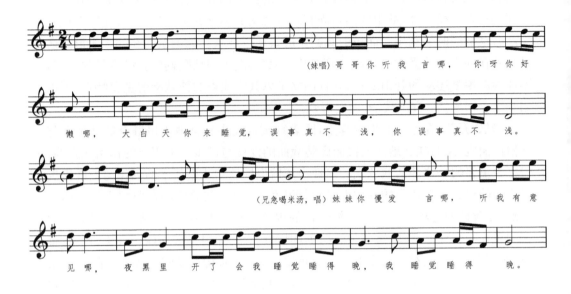

谱例 6-3-1

谱例 6-3-2

```
        第一部分                      第二部分                         第三部分
   ┌─────┴─────┐         ┌─────────┴─────────┐          ┌─────┴─────┐
   A    练子嘴   A'       B₁    B₂    B₃    B₄    B₅      C₁           C₂
   F宫                    G宫                              G宫
   中速                   较快                             较快
   哥哥          妹妹      兄妹   兄妹   兄妹   兄妹   兄妹    兄妹         众人及兄妹
   独唱          独唱      对唱   对唱   对唱   对唱   对唱    对唱         齐唱、重唱
```

<center>秧歌剧《兄妹开荒》结构图</center>

(二)《夫妻识字》

《夫妻识字》(马可编剧、作曲),全剧结构短小精练,人物形象生动鲜明,描述了农民刘二与妻子二人在经济与政治上获得自由之后,迫切地想通过识字扫盲实现文化翻身,也展示了陕北农民积极乐观的精神风貌和现实生活,表现了根据地人民共同学习文化知识的新面貌。其中,夫妻二人互教互学的感人场面生动再现了根据地的新生活与新风俗。《夫妻识字》是整个抗日根据地时期影响较大的一部新秧歌剧,也是当时戏剧音乐创作与实践的杰出代表。在音乐上,以陕北民间戏曲"眉户"、陕北说唱音乐"道情"以及陕北民歌等音调为基础改编而成,同时配以形象化的肢体语言和互问互答式的唱词。在内容与形式上,这部秧歌剧真实准确地反映了根据地人民群众的生活面貌,随后广为流传。延安的《解放日报》也于1945年2月间全文刊登了该剧的剧本与乐谱,由此,这部新秧歌剧迅速传遍了各个抗日民主根据地。新中国成立以后,该剧仍然在各种文艺演出活动中频繁亮相。

《夫妻识字》这部秧歌剧中用了不少新名词,改变了旧"快板式"秧歌的表演节奏和嬉闹色彩,用略带"自嘲"的表演,诉说了自己不识字、睁眼瞎的痛苦及所遇到的困难、笑话和误会,形象深刻,风趣爽朗,收到了有异于纯粹嬉闹式旧秧歌戏的演出效果。接下去所唱的"秧歌调",更带半"快板式"和半演唱式风格,这种处理使风趣爽朗的演出效果更为明显(见谱例6-3-3)。①

<center>谱例 6-3-3</center>

(三)《周子山》

延安鲁艺音乐工作团深入生活,创作了秧歌剧《周子山》(水华、王大化、贺敬

① 许洁.延安新秧歌剧研究[D].上海:华东师范大学,2016:51.

之、马可编剧,马可、时乐濛、张鲁、刘炽作曲),其剧情虽错综复杂却真实可信,注重人物性格的塑造,以陕甘宁边区的一个真实人物朱永山为原型编写。当时延安鲁艺音乐工作团在绥德深入生活期间,时任中共绥德子洲县委书记的白清江向鲁艺师生讲述了一个真实的故事:有一个少年叫朱永山,家境贫寒,以揽工为生。1928年加入党组织。1932年参加陕北红军。1935年曾任米西地区白区工作部部长兼抗日救国会主任。1936年投敌叛变后长期潜伏在我根据地伺机进行破坏,后被抓捕。鲁艺音乐工作团的团长听到后觉得十分具有教育意义,而且还是一个真实的故事,于是决定编写成秧歌剧,通过剧目演出的形式反映革命事业复杂而艰苦的历程。该剧经过反复征求意见和修改打磨之后,于1944年春夏之交在根据地上演,随即得到了根据地人民群众的热烈欢迎与好评。在音乐上,该剧不仅吸收了陕北地区人民群众熟悉的革命历史民歌和陕北道情等音调,具有十分浓郁的地方色彩与民间音乐风格,而且还将陕北以外的民间曲调采用在新编的节目中,其中也具有全新的创作,在当时已经有点类似歌剧式的音乐创作风格。

(四)《血泪仇》

新秧歌剧《血泪仇》(贺敬之、水华、王大化改编,张鲁、刘炽、时乐濛编曲,水华、王大化导演),描述了农民王仁厚一家因交不起捐税,儿子王东才被抓壮丁顶捐,儿媳又遭国军排长凌辱被杀,王妻悲愤触柱身亡。王仁厚经人指点逃到了解放区,从而逐渐过上好日子。但王东才却被国民党特务机关派往边区,受命进行投毒与暗杀活动。在村里,父子相遇相认,父亲诉说了与儿子分别后全家的不幸遭遇,同时在党和政府的宽大政策下,王东才受到感召,彻底交代和揭发了潜藏特务的活动。最终全家在边区幸福安家落户。《血泪仇》于1943年由陕甘宁边区民众剧团首演,移植、改编自传统陕西秦腔的同名剧目(秦腔《血泪仇》是由剧作家马健翎创作的秦腔现代戏),在歌唱上突破了当地戏曲秦腔的戏曲式的板、眼、曲牌的布局局限,大量增添各种民间小调、山歌以及其他地区戏曲剧种小戏的曲调,使唱段和念白进一步口语化和生活化,其音乐按照情境、人物、性格不同要求,分别使用配曲、编曲、作曲等多种手法加强了表现力。

(五)《十二把镰刀》

《十二把镰刀》(马健翎编剧)是陕甘宁边区流传广泛的一出小秧歌剧,1943年由陕甘宁边区民众剧团与西北文艺工作团联合演出。该剧描写陕甘宁边区大生产运动期间,八路军开荒生产,但当时的战士们缺少收割工具,政府号召广大人民群众支援开荒收割。青年铁匠王二在听到八路军驻军急需镰刀后,随即动员妻子桂兰响应政府号召,两人连夜不顾疲劳加紧赶工打了十二把镰刀,天亮后送给八路军,支援部队及时进行收割。《十二把镰刀》作为一部脱胎于眉户的秧歌剧,产生于延安"整风运动"之前,最早使用[岗调]。后来许多剧目中的[岗调],都和《十二把

镰刀》中的[岗调]同出一辙（见谱例6-3-4）。①

谱例6-3-4

《十二把镰刀》终曲中的对唱唱段中，王二与王妻"拿其镰刀数，一边数，一边轮唱"（注意：剧本上表明的是"轮唱"，实为"对唱"）。这里使用了一个固定音型（re-fa-re-do），从"一把两把"唱到"两把一把"，王二（A）与王妻（B）对唱这个音型，一共重复了22次，呈现出强烈的喜剧效果（见谱例6-3-5）。

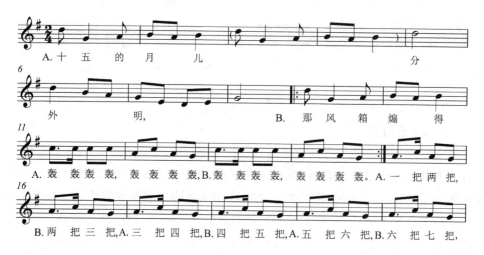

谱例6-3-5

① 王冬.抗日战争时期延安秧歌剧研究[D].南京：南京艺术学院，2010：62-63.

(六)《钟万财起家》

《钟万财起家》(延安军法处秧歌队集体创作)很明确地表达了党的领导方针、政策及立场。该剧目主要讲述了二流子钟万财在村主任的多次劝导下,从一个游手好闲的懒汉转变为勤劳的优秀青年,体现了二流子转变的艰辛与困难。人物刻画十分传神,而且使观看该剧的二流子们都产生了羞愧感,从而达到引导他们改邪归正的目的。此剧目之所以如此真实生动,是因为作者不但在创作时与钟万财夫妻商讨转变的心理过程,而且在剧中直接采用真实的人物演出:台上演着钟万财起家的故事,真实的钟万财在观众队伍中演着另一台戏,现实中的钟万财仍是主角。因此,人们把《钟万财起家》看作真实的故事,并要求现实必须符合这个真实。用他们的话来说,"钟万财变好了,可得好好干,要不这戏不成了假的啦!"这样的新秧歌剧,让老百姓感觉演出的剧目就是身边发生的真人真事,极富真实性,政治规劝就显得更加有力,而且转变的美好结局又使得观众愿意接受这样的政治规劝,使勤劳致富变被动为主动。《钟万财起家》的第一曲中,钟妻(桂兰)一边纳着鞋底一边唱:"丈夫出外串,家事他不管;抽洋烟不生产,越过越贫寒……"(见谱例6-3-6)。这个唱段虽然主要是抒情的,但也有一定的叙事功能,短短四句就将丈夫钟万财这个人的性格和德行表现出来了。①

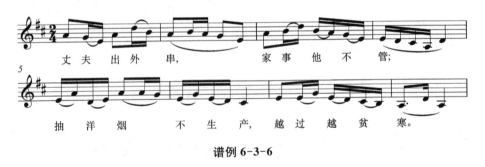

谱例6-3-6

(七)《一朵红花》

延安文学一个重要的方面就是倡导女性平等自由、歌颂妇女勤劳向上,秧歌剧在这一方面也进行了诸多尝试,并且成功宣传了女性解放、自由的思想。《一朵红花》(周戈编剧)就是一部歌颂妇女劳动模范的秧歌剧。故事主要讲述了胡大妈批评儿子胡二懒惰不上进,夸奖儿媳胡二嫂勤劳能干之时,妞妞前来告知胡二嫂受到了表彰并且当上了县里的劳动英雄,原因是胡二嫂生产有功,胡二看到妻子获得的一朵红花心生感触,又经众人批评劝导,决心改过自新,积极参加生产劳动的故事。该剧中的人物除了胡二外全部是女性,并且唯一的男性胡二还是个待改造的二流

① 王冬.抗日战争时期延安秧歌剧研究[D].南京:南京艺术学院,2010:49-50.

子,整部剧都是在歌颂女性勤劳向上。故事虽然简单,但出现了很多重要的元素,这些东西对社会风尚以及其他种类的文艺产生了重要影响。该剧也运用了[岗调]。在延安秧歌剧中,[岗调]这个曲牌被引用得最多,几乎每个运用了眉户音乐的剧目中都运用了[岗调],而且在音乐形态、唱词结构上几乎一样(见谱例6-3-7)。①

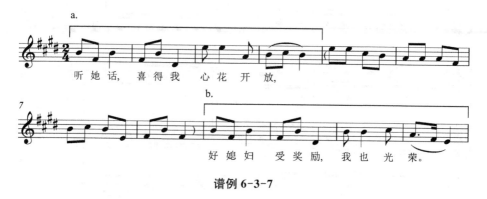

谱例6-3-7

(八)《刘顺清》

新秧歌剧《刘顺清》(联政宣传队演出,翟强编剧,张林箊作曲),通过不同的方式,反映了同一个主题,生动再现了当时的历史,不仅成功塑造了刘顺清的英雄形象,而且把剧中其他人物如李老汉、张老汉、老铁匠和小铁匠都塑造得活泼生动,情节完整,构思巧妙。该剧主要讲述了在抗日战争时期,为了粉碎国民党的封锁政策,党中央发出了"发展生产、自力更生"的号召,在边区开展声势浩大的大生产运动。南泥湾在延安的东南方向,是一个荒芜多年、人烟稀少的地方。三五九旅的战士来到这片土地垦荒,在短短的时间里使南泥湾一改之前的荒凉面貌,成为肥沃的土地。战士们不仅帮助人民群众开荒生产,种上了稻子、谷子等庄稼,减轻了人民的负担,而且还通过大生产运动彻底粉碎了国民党的封锁政策,将革命进行到底。《刘顺清》成功的意义在于它依托现实事件,生动形象地弘扬艰苦奋斗的精神,更重要的是,对当时的观众和民众起到了示范引导作用,也使后来的读者对当年三五九旅改造南泥湾的史实窥之一二,具有历史研究价值。

《刘顺清》中的合唱段落,其第六曲(见谱例6-3-8)和第八曲都是男声三部合唱。其中,大小调和声风格显而易见,但在和弦连接和声部安排上则有纰漏,出现了"属-下属"(D-S)的进行和"声部超越"的情形。②

① 王冬.抗日战争时期延安秧歌剧研究[D].南京:南京艺术学院,2010:64.
② 同①:51、53.

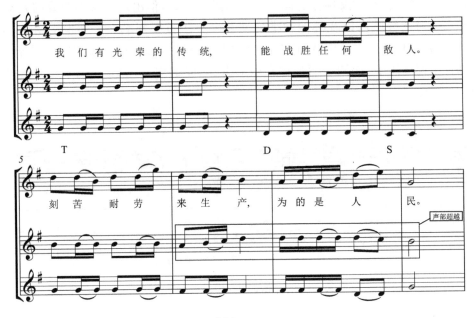

谱例6-3-8

（九）《徐海水锄奸》

《徐海水锄奸》（联政宣传队演出，翟强编剧，贺绿汀作曲），与其他秧歌剧相比，合唱更具专业性，如第二曲《修工事》就是一段精彩的合唱段落（见谱例6-3-9）。四个声部通过一种点线结合的织体，表现出战士们修筑工事的热烈场面，具有劳动号子的风格。①

（十）《动员起来》

《动员起来》（延安枣园文工团集体创作），通过不同的侧重点表现农民的生产生活情况，同时倡导并弘扬了生产劳动、识字学文化等新思想、新风尚。《动员起来》第一个唱段（第一曲）的引子，这个器乐段（其中还有锣鼓）运用了眉户曲牌〔割韭菜〕，可以认为其是该剧的序曲（见谱例6-3-10）。在剧本中是这样描述的："锣鼓打着轻松的拍子，抒情的弦乐奏'割韭菜'调作为过门。鸡鸣。婆姨在音乐中上场，精神饱满，情绪明朗，愉快。"由此可见，这段引子具有序曲的功能。更重要的是，从音乐材料上看，全剧音乐一共5曲都与这段引子保持着内在的联系，显现出序曲在音乐材料上的统摄意义。②

① 王冬.抗日战争时期延安秧歌剧研究[D].南京：南京艺术学院，2010：53-54.
② 同①：68.

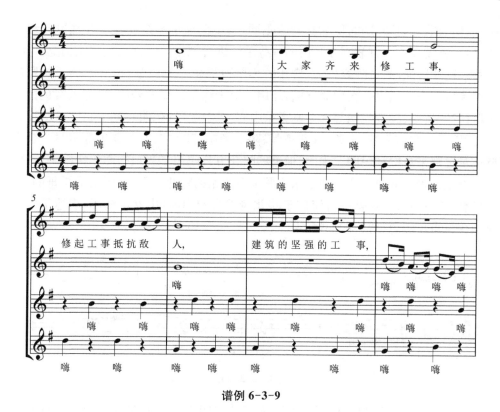

谱例 6-3-9

谱例 6-3-10

(十一)《米脂婆姨绥德汉》

从秧歌戏到新秧歌运动期间创作的秧歌剧，音乐素材不断丰富，在此基础上创作出了《米脂婆姨绥德汉》这部新的经典秧歌剧。这部剧创作于 2008 年，由陕西省委宣传部和榆林市委、市政府委约白阿莹编剧，赵季平担任音乐总监，携手韩兰魁、崔炳元、李兴池共同创作，融合陕北当地的方言、音乐和乡土风情，演绎了米脂女子青青和绥德后生虎子、牛娃、石娃三人之间动人的爱情故事。将该剧定性为秧歌剧是因为全剧音乐以陕北民歌素材为主，在原始民歌中选择了适合剧情里不同人物形象的曲调。选择原始民歌时要考虑到为剧情人物服务，民歌曲调、唱词内容和剧情里人物情绪表现要吻合，还要考虑调式调性，在这个基础上进行改编、发展。该

剧与"新秧歌运动"时期的秧歌剧有所不同,其不仅继承传统秧歌戏并加以改编创作,而且还吸收了西方歌剧咏叹调的一些手法进行创作。该剧在剧情结构上扩大,人物戏剧性增强,演员阵容扩大,音乐方面既有原生态的民歌,也有根据原始民歌改编和新创作的唱段。在配器方面,运用了双管编制的交响乐队,并加入特色民族乐器琵琶、竹笛、高音唢呐等。全剧音乐中有 33 个唱段(乐曲),其中原生态民歌 11 首,运用了陕北信天游、小调、陕北道情、陕北唢呐、陕北二人台音乐等素材。合唱队成员也都来自榆林民间艺术团,地道的陕北方言唱出了当地的文化特色。

女主角青青的第一个人物音乐主题来自原始的陕北民歌《三天没见哥哥的面》(见谱例 6-3-11)。这是一首流传于陕北府谷县的山曲,由女声演唱,表达了一个姑娘想见哥哥焦急、等待的心情。①

谱例 6-3-11

在剧中,运用唢呐曲牌音乐《大摆队》(见谱例 6-3-12)创作了男女声齐唱的《米脂婆姨绥德汉》(见谱例 6-3-13)唱段。从唢呐这件乐器本身来讲,其发音响

谱例 6-3-12

① 李烨.陕北秧歌剧《米脂婆姨绥德汉》音乐分析[D].西安:西安音乐学院,2016:4-6.

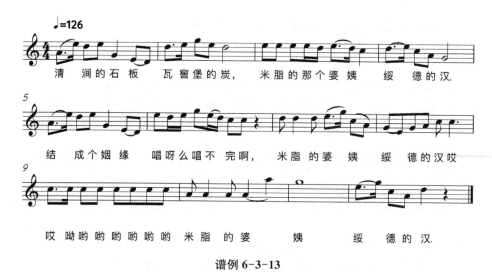

谱例 6-3-13

亮,穿透力强,与陕北的地理风貌、风土人情、当地人豪爽洒脱的个性特征非常吻合。因此,陕北唢呐用于婚丧嫁娶、宗教祭祀和闹秧歌耍龙灯、搬水船踩高跷、九曲等一切活动中,它的声音已渗透到陕北人民生活的每个角落,深受人民喜爱。①

思考题

1. 简述"新秧歌运动"兴起的原因以及"新秧歌运动"后秧歌剧的发展与变化。
2. 毛泽东的《在延安文艺座谈会上的讲话》对秧歌剧的创作发展产生了哪些影响?请举例说明。
3. 新秧歌剧创作的题材包括哪些方面?
4. 简述延安解放区、东北解放区秧歌剧的创作特点。
5. 为什么秧歌剧的创作发展要深入群众,与人民紧密结合?
6. 论述新秧歌剧走向衰落的原因以及对现今的价值与启示。

参考文献

[1] 周扬.论秧歌[M].[出版地不详]:华北书店,1944.
[2] 王冬.抗日战争时期延安秧歌剧研究[D].南京:南京艺术学院,2010.
[3] 计晓华.延安鲁艺时期秧歌剧的创作与启示[J].乐府新声(沈阳音乐学院学报),2012,30(4):117-121.
[4] 刘辉.红色经典音乐概论[M].重庆:西南师范大学出版社,2015.
[5] 于濛.秧歌剧的前世今生[J].戏剧之家,2018(8):9-11.

① 李烨.陕北秧歌剧《米脂婆姨绥德汉》音乐分析[D].西安:西安音乐学院,2016:11-12.

[6] 许洁.延安新秧歌剧研究[D].上海：华东师范大学,2016.
[7] 韩天奇.主流与民间的"狂欢"：东北解放区秧歌剧研究[D].哈尔滨：哈尔滨师范大学,2021.
[8] 王昊.从政治到艺术的成功实践：新秧歌剧研究[D].开封：河南大学,2012.
[9] 许洁.对新秧歌剧与新歌剧历史衍变的认识[J].人民音乐,2015(12)：42-44.
[10] 黎琦.陕北民歌的根性呈现和灵性演绎：陕北秧歌剧《米脂婆姨绥德汉》解读[J].人民音乐,2009(2)：6-10.
[11] 戈晓毅.延安秧歌剧的剧本特点及音乐手段[J].交响(西安音乐学院学报),2011,30(4)：83-90.
[12] 林波.秧歌剧《兄妹开荒》的思想和艺术成就[J].河北师大学报(哲学社会科学版),1979(1)：101-106.
[13] 张亮,张鸣.王冬《抗日战争时期延安秧歌剧研究》简评[J].人民音乐,2013(1)：86-88.
[14] 马巾晶.乡村建设视野下的新秧歌剧运动研究[D].延安：延安大学,2020.
[15] 张楠楠.延安时期秧歌剧语言地域特色研究[D].延安：延安大学,2017.
[16] 李烨.陕北秧歌剧《米脂婆姨绥德汉》音乐分析[D].西安：西安音乐学院,2016：4-6.

民族歌剧

第一节 概 述

歌剧(opera)艺术,最早在西欧国家发展,是一门以歌唱为主并糅合了舞蹈、戏剧、文学、美术等各种元素的综合性艺术形式。它以迷人的歌唱、动人的旋律以及扣人心弦的剧情表达了人类复杂的情感,受到不同群体的喜爱与欢迎。同时,它的魅力也逐渐征服了世界其他国家。20世纪初,半殖民地半封建的中国政权更迭、社会动荡、经济贫弱,民众生活在水深火热之中,许多爱国志士开始寻求西方先进的科学技术与思想文化以达到救国的目的。在音乐方面,一批留洋的先进知识分子希望能够汲取西方优秀的音乐文化,再结合我国传统音乐文化形成中国人自己的民族音乐,歌剧艺术也在此时受到了国内音乐家们的关注,开始了本土化探索与研究。

歌剧进入中国后,经过几代文艺工作者对它进行的本土化发展与创新,已经完全形成了我们自己的创作特点,是具有中国特色的一种艺术形式。

但是不是所有在国内由中国人创作出来的歌剧都叫民族歌剧呢?实则不然。中国的民族歌剧首先应是建立在充分吸收中国传统戏曲艺术创作特点的基础上,其次是借鉴西方歌剧的创作以及中国民族民间音乐,利用纯粹的中国音乐语言来创作的一种具有特殊性的区别于外国歌剧的艺术形式。在题材方面,反映中国的社会现实,体现中国精神,彰显中国气派等。正如我国著名音乐学家、评论家居其宏所讲的:"民族歌剧除了具备中国歌剧应当必备的所有品格——中国人写的,写中国人的生活,中国题材,中国的音乐语言,表现中国风格,彰显中国气派——还有一个最重要的特点,就是在向西方歌剧学习、向我们民族民间音乐学习的同时,强调要向中国的戏曲艺术学习、向戏曲音乐学习。因此,在全剧用西方主题贯穿发展手法展开戏剧性以外,还有一个重要的特点,就是在创作主要人物的核心咏叹调的时候,用上戏曲板腔体的思维。"①在这里居其宏强调了戏曲中板腔体思维在民族

① 居其宏.民族歌剧传承与发展若干命题的思考[J].歌剧,2018(1):8-11.

歌剧中的运用,直接点明了何为"民族歌剧",也是我们所谈论的民族歌剧的真正内涵。除了民族歌剧以外,中国歌剧创作按发展的先后来分,还有歌舞剧、歌曲剧及正歌剧三类(按照居其宏对中国歌剧的种类划分)。它们的出现为民族歌剧奠定了重要的发展基础。

民族歌剧富有浓郁的中国风格,体现了中国的民族精神。它在发展的不同阶段彰显了不同的时代精神,并始终在党的引领下不断探索创新,创作出受人民群众喜爱的、展现人民美好生活的以及拥护热爱中国共产党的优秀作品。

一、民族歌剧的探索时期

民族歌剧的形成不是一蹴而就的,而是在探索中不断迭变,经过时代、人民的检验最终而成。民族歌剧萌芽于20世纪20年代。近代音乐教育家、作曲家黎锦晖先生率先创作的《小小画家》《麻雀与小孩》《葡萄仙子》等12部儿童歌舞剧,形成了我国歌剧的雏形。它们以具有启发意义的故事为蓝本,让少儿演员化装,扮演其中的人物或动物,以独唱或对唱的方式贯穿表演。除了借鉴西方歌剧表演的形式外,作曲家在音乐语言方面选择了国人熟悉的、具有民族特色的传统民间音乐。例如《麻雀与小孩》的第四场"慰问"中,就采用了传统民间音乐《苏武牧羊》的曲调,并在其基础上重新填词。① 这类歌舞相伴、具有专业的创作手法、吸取民间曲调但又不同于传统戏曲以及西方歌剧的艺术形式在中国一直发展着,可以统称为中国歌剧中的歌舞剧一类。至20世纪30年代,在革命思想文化阵地上,左翼文化运动声势强劲,很快席卷了整个中国,歌剧在这样的大背景下逐步发展成为宣传革命、唤醒群众爱国护国热情的有力武器。此时期出现的中国歌剧还处于"话剧加唱"的阶段,具有代表性的作品如1934年由田汉、聂耳两位人民音乐家创作的歌剧《扬子江暴风雨》,它以简洁有力的节奏与旋律,结合体现社会现实矛盾的剧本与歌词,赢得了广大人民群众的喜爱,激起了人民群众的革命斗争精神,同时也传播了抗日救亡的思想,为后来的民族歌剧指引了创作方向。而这种话剧加上歌曲渲染过渡的形式在中国歌剧的范围内属于"歌曲剧"这一脉。虽然它的艺术成就较低,但仍是我国歌剧发展中的一次积极尝试,剧中的一些经典红色歌曲如《打桩歌》《前进歌》《码头工人歌》等至今都还在传唱,同样给中国人民留下了沉甸甸的红色革命精神财富。但是,很快文艺工作者们就认识到了话剧加唱的模式的弊端——僵硬的唱加念白使得整部剧变得不够流畅,与歌剧艺术的本质也有一定的距离,因此创作者们继续创新,探寻出一种主要借鉴西方歌剧创作技法以及戏剧表现形式,利用中国的音乐语言来表现中国题材的艺术形式,例如在40年代初黄源洛创作的

① 王蓓.中国民族歌剧的历史发展概述与现状反思[D].厦门:厦门大学,2009:3.

《秋子》,以及后期80—90年代的《原野》《苍原》等,这些作品都可统称为中国的正歌剧。

二、《白毛女》至20世纪60年代的民族歌剧

在对歌剧的本土化探索时期,歌剧虽然已有初步模样,但在当时由于历史条件与现实条件,还是没有在社会上产生更广泛的影响。直至1942年毛主席在陕北发表了《在延安文艺座谈会上的讲话》一文,自此中国革命文艺的道路有了一个更清晰的方向——"我们的文学艺术都是为人民大众的"。延安文艺座谈会的精神迅速传达给了各文艺工作者,廓清了当时文艺工作者的困惑,他们纷纷深入基层群众当中收集创作的灵感。1945年由延安鲁迅艺术文学院创排的歌剧《白毛女》在延安成功演出,它以民间流传的故事为剧本,在借鉴西方歌剧的同时又向我国传统戏曲学习,使用了戏曲的板式变化等。它顺应时代的需求,表现了人民向往新生活的心声,用艺术的方式表现了推翻旧社会的必要性,证明了"旧社会把人变成鬼,新社会把鬼变成人"和"没有共产党就没有新中国"的道理,富有革命现实主义以及浪漫主义精神。这部剧也得到了毛泽东、周恩来、朱德等中央领导人的赞赏,获得了巨大成功。中央办公厅还专门派人到鲁艺传达了中央书记处的观感:"第一,这个戏是非常适合时宜的;第二,黄世仁应当枪毙;第三,艺术上是成功的。"[1]该剧在延安就上映了三十多次,受到了空前的欢迎,"《白毛女》模式"也成为当时的主流歌剧创作模式,《白毛女》也成为我国民族歌剧最具代表性的作品。在"《白毛女》模式"下,民族歌剧创作之路开始了一段平稳发展高产的时期。在面对之前创作中"话剧加唱""西洋曲式套民歌"的一些略显生硬的创作手法时,歌剧工作者们大胆探索,反复尝试,对当时的民族歌剧进行了改良,在吸收借鉴西方歌剧创作手法的同时,努力挖掘传统戏曲中可利用之处,例如使用地方戏曲中的自由板式节奏、地方特色语调来表现人物的个性和心理,使作品能够更加流畅、保持惯性。"譬如京剧的流水板,秦腔的垛子板、滚白,评剧的楼上楼……,都是中国式的朗诵调,它的词是有韵律的,有诗的格式的,而不是散文式的,相比西洋歌剧更富于音乐性。"[2]同时在作品立意上,多是选择歌颂时代精神、弘扬革命斗争精神,以及反映百姓真实生活、传播红色能量的主题。

1957年2月,中国戏剧家协会、中国音乐家协会召开了"新歌剧讨论会",对新歌剧发展的基础和方向、新歌剧如何继承民族传统展开了讨论,整合了中国的新歌剧创作思想,并指明了歌剧创作发展方向。会后,民族歌剧也涌现出来一批

[1] 张庚.歌剧《白毛女》在延安的创作演出[J].新文化史料,1995(2):6-7.
[2] 莊映.试论新歌剧音乐创作的道路[J].人民音乐,1957(3):24-26.

更加成熟的作品，如《洪湖赤卫队》与《江姐》两部精品佳作，再次引领我国歌剧创作走向高峰。客观来说，1940—1960年代，民族歌剧对中国歌剧的影响是巨大的，以《白毛女》《小二黑结婚》《洪湖赤卫队》《江姐》《红霞》《红珊瑚》为代表的作品为中国歌剧的两次高峰做出了重大的贡献，是家喻户晓、雅俗共赏、老少皆宜的佳作。

三、改革开放后的民族歌剧

"文化大革命"结束后，党在文艺思想方面进行了拨乱反正，纠正了对于文艺发展错误的认识。随后确立了"解放思想，实事求是"的思想路线，使得人民的思想得到了极大的解放。此时出现了一些表现民族团结、歌颂爱国主义精神以及弘扬革命者高尚纯洁人格的民族歌剧，如《壮丽的婚礼》。随后1979年，邓小平在中国文学艺术工作者第四次代表大会上指明了文艺发展方向，阐释了文艺与人民的关系："我们的文艺属于人民。……我们的社会主义文艺，要通过有血有肉、生动感人的艺术形象，真实地反映丰富的社会生活，反映人们在各种社会关系中的本质，表现时代前进的要求和历史发展的趋势，并且努力用社会主义思想教育人民，给他们以积极进取、奋发图强的精神。"①他还支持鼓励艺术家们在创作中的探索与实践。中国歌剧的发展在宽松的政治条件下呈现了题材、立意多样化，无主流风格，各题材多元并存的局面，而正歌剧成为中国歌剧创作主潮。但是，自1978年至21世纪初前十余年，真正创作民族歌剧的院团仅总政歌剧团一家，且仅有《党的女儿》和《野火春风斗古城》两部堪称为优秀的民族歌剧作品。② 可以说，民族歌剧呈现了"一脉单传"的形势，受到了新时代的冲击。

四、21世纪的民族歌剧

民族歌剧是代表中国精神、中国气派的艺术瑰宝，虽然在新时期遭到了严峻的挑战，受到了冷落，但是它对我国歌剧事业的影响与贡献都是巨大的。其创作经验丰富的主体在今天非但并未过时，且仍蕴藏着强大的生命能量③，它应该成为我国歌剧多元化发展中的重要一元。故原文化部以《白毛女》2015年全国巡演为发端，设立"中国民族歌剧传承发展工程"，评选重点扶持剧目，意在恢复中国歌剧在新时代的多元健康生态，令民族歌剧与正歌剧、歌舞剧、歌曲剧、新潮歌剧一起得到平

① 邓小平.在中国文学艺术工作者第四次代表大会上的祝辞[Z]//戏剧工作文献资料汇编(内部资料)，1984：501-502.
② 居其宏.关于歌剧若干概念之我见[J].当代音乐，2020(3)：5-8.
③ 居其宏.民族歌剧音乐创作的往日辉煌与现实危机[J].中国音乐，2013(4)：6-11.

等的发展和繁荣。① 民族歌剧也在国家的扶持下开始有了活力,也涌现出许多优秀的作品来。自 2017 年至今,涌现出了大批优秀的民族歌剧作品,是民族歌剧创作成果最丰盛的一个时期,可以说民族歌剧已再度掀起了歌剧的新浪潮②。这些作品大多建立在以往民族歌剧创作的历史经验之上,兴其利而除其弊,坚持板腔体结构用于主要人物的核心咏叹调,在题材的选择上与写作技法、配器方面更加贴近现实,新颖与精细。如:有以长征为题材,展现红军两万五千里艰苦历程的《长征》;有以古老故事"花木兰女扮男装替父从军"为题材,展现中华儿女崇高精神境界的《木兰诗篇》;还有以我国"硬骨头音乐家"贺绿汀为原型,展现共产党人不畏艰难、卓越自信、追求人生真善美的《贺绿汀》;以及《运河谣》《沂蒙山》等焕发出时代的光彩与党的光辉的佳作。

第二节 研究综述

自 20 世纪 50 年代至今,纵观中国民族歌剧的研究发展,可将它们大致分为三类:一是对民族歌剧创作特征或经验的分析;二是对民族歌剧的发展历史或现状的总结梳理;三是关于民族歌剧传承与创新的研究。

第一类对民族歌剧创作特征或经验的分析研究贯穿于整个民族歌剧研究发展当中,如:60 年代的《具有民族风格的歌剧〈红珊瑚〉》③一文中,作者郭乃安首先对歌剧《红珊瑚》获得广大群众喜爱和成功的原因进行了分析,强调了其题材突出了革命性与现实性,刻画了在我党领导下的人民解放军不怕艰难与牺牲的崇高形象,以及在党的教育领导下具有革命斗争勇气与信心的人民群众形象;其次强调了《红珊瑚》在艺术创造方面积极吸取民族戏曲艺术的表现手法。还有 90 年代陈大鹏的《当代民族歌剧的重大收获——评歌剧〈党的女儿〉》④,以及当代居其宏的《民族歌剧〈白毛女〉何以在时代变迁中魅力长存》⑤、魏薇的硕士论文《现代民族歌剧〈野火春风斗古城〉的音乐学分析》⑥等文章,皆是在不同时代下、不同的作品中不断总结萃取民族歌剧创作中的时代经验与特征。这些具有反思与总结性质的文章在民族歌剧的传承与发展中起到了一定的指导作用。

① 居其宏.关于歌剧若干概念之我见[J].当代音乐,2020(3):5-8.
② 蒋力.民族歌剧再掀新浪潮:中国歌剧百年回望之十二[J].歌剧,2020(12):50-55.
③ 郭乃安.具有民族风格的歌剧《红珊瑚》[J].戏剧报,1960(21):9-12.
④ 陈大鹏.当代民族歌剧的重大收获:评歌剧《党的女儿》[J].中国戏剧,1992(1):21-22.
⑤ 居其宏.民族歌剧《白毛女》何以在时代变迁中魅力长存[J].歌剧,2016(1):22-27.
⑥ 魏薇.现代民族歌剧《野火春风斗古城》的音乐学分析[D].北京:中央音乐学院,2010.

第二类对民族歌剧的发展历史或现状的总结梳理类文章、专著数量较多,例如:居其宏的著作《中国歌剧的历史与现状》,详尽地以时间为走向论述了中国歌剧尤其是中国民族歌剧的演变与发展;董兵的《对中国民族歌剧发展的回顾及思考》①一文,将中国民族歌剧分为三个阶段,从题材、创作元素、表演形式等多方面分析了不同点,并提出了自己对于民族歌剧发展阶段形式的观点;还有蒋力的《民族歌剧再掀新浪潮——中国歌剧百年回望之十二》②,指出2017—2020年是中国歌剧百年史上剧目创作最多的一个时期,并列举了其中优秀的剧目,认为民族歌剧已再度掀起歌剧的新浪潮。这类文章从不同的角度树立了民族歌剧发展的脉络,既帮助我们清晰地认识了民族歌剧,也体现了民族歌剧的基本发展方向。

第三类民族歌剧传承与创新的研究,代表了我国新时期文艺工作者对中国民族歌剧未来的自觉探索。有以歌剧创作者为主线的研究,如娄文利的《继承、融合、创新——王祖皆、张卓娅的民族歌剧创作》③,分析了两位创作者"心怀观众""雅俗共赏"的创作观,对新时期的民族歌剧创作起到了启示作用;有以新时期的优秀作品为例,对其创新点进行总结的,如栾凯的《攀登艺术高峰 不断开拓创新——民族歌剧〈沂蒙山〉创作谈》④,从歌剧《沂蒙山》的民族素材创新使用、宣叙调和咏叹调的变化以及不同声乐形式的融合等方面分析了其创新点;还有主要谈论自我见解的文章,如居其宏的《民族歌剧传承与发展若干命题的思考》⑤,首先针对民族歌剧、中国歌剧的类型定义作了说明,后直接指出我国民族歌剧传承发展中出现的问题,对民族歌剧多元化发展、"国际化"发展积极建言献策,提出了自己的见解。这类文章既有对民族歌剧发展进步因素的总结,也有对其发展过程中问题的反思与见解,代表了研究者与创作者对当下发展的客观评价与认知。

整体来看,中国民族歌剧的研究体现了民族歌剧扎根传统,在借鉴、融合中发展的方式,同时也体现了研究者、创作者对我国歌剧事业的努力探索与贡献。虽然民族歌剧的研究日渐丰富,但总体在数量上还有所欠缺,需要学者、后辈们对此领域进行深挖与充实,共同推进民族歌剧的发展,以利于创作者们创作出更多、更经典的优秀剧目。

① 董兵.对中国民族歌剧发展的回顾及思考[J].南京艺术学院学报(音乐及表演),2003(4):23-24.
② 蒋力.民族歌剧再掀新浪潮:中国歌剧百年回望之十二[J].歌剧,2020(12):50-55.
③ 娄文利.继承、融合、创新:王祖皆、张卓娅的民族歌剧创作[J].音乐创作,2015(1):30-35.
④ 栾凯.攀登艺术高峰 不断开拓创新:民族歌剧《沂蒙山》创作谈[J].人民音乐,2019(5):15-17.
⑤ 居其宏.民族歌剧传承与发展若干命题的思考[J].歌剧,2018(1):8-11.

第三节 民族歌剧作品简介

一、《白毛女》至 20 世纪 60 年代的民族歌剧

（一）《白毛女》

1. 创作背景

1942 年 5 月，毛泽东在陕西延安发表了《在延安文艺座谈会上的讲话》，提出了文艺不是超阶级的，文艺要和工农兵群众结合。延安的文艺工作者们在会议精神的指导下，意识到要创作出一个新颖的能够同时反映党的理念与人民现实生活的艺术作品。《白毛女》就是结合了前期歌剧本土化的经验与现实改编出的民族歌剧的开山之作。《白毛女》将强烈的浪漫主义精神和革命斗争精神，同共产党的阶级斗争理论结合在一起，迅速风靡各个解放区，甚至在国统区演出也广受赞誉，成为解放区文艺标志物。

2. 剧情简介

《白毛女》的剧情来源于一个发生在晋察冀边区河北西北部的真实故事，它借

一个佃农女儿的悲惨身世，一方面集中地表现了封建黑暗的旧中国和它统治下的农民的痛苦生活，另一方面又表现了在共产党领导下的新民主主义的新中国解放区的光明，在这里的农民翻身得解放。即所谓旧社会把人逼成"鬼"，新社会把"鬼"变成人①。这个故事表现了现实的积极意义及人民自己战斗的浪漫主义色彩。参阅 1954 年版《白毛女》剧本，该剧共有五幕计十六场。第一幕：共四场，描写地主黄世仁在 1935 年除夕之夜借逼租之名，逼死杨白劳，抢走喜儿。第二幕：黄世仁抢走了喜儿，又把她奸污了，喜儿悲愤之极想自尽，

① 居其宏.民族歌剧《白毛女》何以在时代变迁中魅力长存[J].歌剧,2016(1)：22-27.

被黄家老妈子救下。第三幕：七个月后，黄世仁当上了团总又娶亲，他糟蹋了喜儿后又要把她卖给人贩子。张二婶得知后偷偷放喜儿逃出黄家，住在山洞中。第四幕：三年后的1937年冬，成了"鬼"的喜儿在奶奶庙与仇人黄世仁狭路相逢，当了八路军的王大春随部队打回杨格村。第五幕：1938年春天，杨格村已成为八路军敌后抗日根据地，农民翻身解放了，喜儿获救走出山洞把冤伸。①

3. 创作者

《白毛女》由延安鲁迅艺术学院集体创作，主要由贺敬之、丁毅编剧，马可、张鲁、瞿维、李焕之、向隅、陈紫、刘炽等作曲。抗日战争时期因受战争的影响，我国"缺少一所以培养大批抗战艺术工作干部为主要宗旨的学校"②，因此在毛泽东等领导人的倡导下于1938年创建了这所学校。延安鲁艺坚持马克思列宁主义文艺观与世界观，誓为党培养出优秀的文艺干部、领头人，创作出能展现党的光辉、能凝聚军民革命斗争力量的作品，发挥好文艺这个能"团结人民、教育人民、打击敌人、消灭敌人"的有力武器。从此，延安鲁艺便成为实现中国共产党文艺政策的堡垒与核心，肩负起创造中华民族新艺术的光荣使命。③ 同时，也涌现出了冼星海、李焕之、马可、安波、刘炽、向隅等一批优秀的民族歌剧创作人。

4. 音乐创作特色

《白毛女》音乐创作的最大特色，就是其整体戏剧性思维，在如何对待中外音乐文化遗产的继承和发展问题上遵循科学态度和辩证思维，创造性地合理使用西方歌剧主题贯穿发展和我国传统戏曲中板腔体相结合的方式来展开戏剧性④。它吸取民族传统戏曲的分场方法，场景变换多样灵活。《白毛女》音乐创作的成功还在于它广泛吸收了山西、陕西、河北等地方的民歌和戏曲材料，并加以改编和创作。例如用欢快的河北民歌《青阳传》的曲调表现天真烂漫的喜儿；用深沉、低昂的山西民歌《捡麦根》的曲调塑造杨白劳；用河北民歌《小白菜》的曲调来表现喜儿在受到黄母压迫时的凄惨压抑的情绪；用粗犷激越的山西梆子表现喜儿悲愤、渴望复仇的心情。在表现上，《白毛女》借鉴了我国古典戏曲中歌唱、吟诵、道白三者有机结合的传统，同时综合了民族声乐演唱，形成极具民族特色的演唱。对于这种歌剧演唱方式也有人称之为"戏歌综合"演唱方法。可以说《白毛女》是在民间音乐的土壤上生出的永恒旋律。

① 万和荣.论歌剧《白毛女》的创生及其民族化风格的追求[D].福州：福建师范大学，2006：24.
② 文化部党史资料征集工作委员会，《延安鲁艺回忆录》编委会.延安鲁艺回忆录[M].北京：光明日报出版社，1992：47.
③ 计晓华.延安鲁艺时期歌剧研究[J].乐府新声（沈阳音乐学院学报），2007(3)：143-145.
④ 居其宏.民族歌剧《白毛女》何以在时代变迁中魅力长存[J].歌剧，2016(1)：22-27.

5. 名段赏析

《恨似高山仇似海》是《白毛女》当中的经典唱段,也是整首作品的高潮部分,是喜儿在深山老林的荒庙里见到仇人黄世仁,心中涌出无限愤恨时所演唱的。

歌词诉说了喜儿在山洞里痛苦煎熬三年整,由人变成"鬼"的悲惨遭遇,使喜儿复仇的信念更加深刻。该唱段借鉴、吸收了河北地方民族音调和戏曲的音乐特点,具有较为典型的河北梆子音乐调式特征。此段中穿插戏曲板腔体中常见的"紧打慢唱"(即垛板)来替代西方歌剧中的咏叹调,整体上以散板为主,节奏自由,松紧变化频繁。

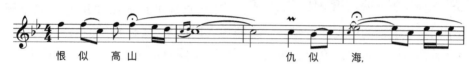

谱例 7-3-1

唱段开始的全句由弱到强、由高到低,层层递进,深刻地表达了在黑暗社会和地主阶级压迫下喜儿强烈的憎恨及宣泄。(详见谱例 7-3-1)待到全曲的一个高潮部分将喜儿的仇恨推向巅峰,间奏出现时三连音和下行音节的运用,推动主人公情绪的大爆发。(详见谱例 7-3-2)

谱例 7-3-2

而后的"你你你你……"这部分重复一个字的旋律,体现了喜儿内心积压的怨恨一时无法讲出的急切、悲愤之感,通过语言叙述的方式,道出喜儿面对旧社会恶势力的无能为力。(详见谱例 7-3-3)

谱例 7-3-3

《恨似高山仇似海》唱段以具有戏剧性的旋律结合中国传统戏曲及民族唱法,展现了喜儿内心的复杂情感,也将全剧推向了高潮。

(二)《洪湖赤卫队》

1. 创作背景

中华人民共和国成立后,党中央制定了"百花齐放,百家争鸣""古为今用,洋为中用"等一系列文艺方针,在这些方针指引下,广大文艺工作者在歌剧创作方面做

了深入的探索和尝试。1959年,新中国成立整整十年,在人民幸福安康的生活背后,不能忘记那些为国捐躯与奉献的人民英雄,民族歌剧《洪湖赤卫队》就是在这样的历史环境下,以历史性的英雄为题材创作的一部具有时代和历史意义的经典歌剧。该剧是湖北省向中华人民共和国成立10周年的献礼剧目①,首次进京演出便迅速红遍全国,成为中国民族歌剧的代表性巨作。国家领导人周恩来、董必武、贺龙、陈毅等欣赏过该剧后都给予了高度评价。它也是一部反映中国政治文化变迁、人民审美情趣变化的具有历史意义和研究价值的民族歌剧。②

2. 剧情简介

该剧主要讲述了1931年夏,在第二次国内革命战争时期,由于王明"左"倾路线的干扰,中国革命形势艰难。贺龙同志肩负党中央和周恩来同志的重托,溯长江而上,领导红三军开辟湘鄂西革命根据地。洪湖人民积极响应贺龙同志号召,举起大刀长矛,坚决以革命武装对付反革命武装,转战于千里洪湖水乡,以敢于牺牲、坚强不屈的英雄气概与敌人展开了斗智斗勇、不屈不挠的斗

争,诞生了一个又一个可歌可泣的英雄人物,谱写了一曲曲洪湖儿女的英雄颂歌。③

3. 创作者

《洪湖赤卫队》于19世纪60年代由湖北省歌剧院创作,杨会召、朱本知、梅少山等编剧,欧阳谦叔与张敬安作曲。张敬安(1925—2003),为我国优秀作曲家,湖北麻城人,1949年从国立湖北师范学院音乐系毕业,先后在湖北省文联文工团、实验歌剧团、湖北歌剧团等地方从事音乐创作与编剧,代表作有歌剧音乐《洪湖赤卫队》《罗汉钱》《泪血樱花》(均与人合作)等;欧阳谦叔(1926—2003),优秀作曲家,湖

① 钱庆利.民族歌剧创作的典范之作:写在《洪湖赤卫队》创演六十周年之际[J].歌唱艺术,2019(12):14-19.
② 李健美.歌剧《洪湖赤卫队》中韩英人物形象塑造及主要唱段研究[D].长沙:湖南师范大学,2012:1.
③ 万珊珊.论歌剧《洪湖赤卫队》音乐创作的美学特征[D].武汉:华中师范大学,2005:7.

南双峰人,解放初毕业于上海音乐学院专修班;梅少山(1926—2011),优秀剧作家,出生于湖北黄陂,先后担任湖北省实验歌剧团副团长、湖北省艺术研究所所长等职。《洪湖赤卫队》这部歌剧正是由这些优秀的剧作家、作曲家通过深入洪湖当地进行实地采访,并与革命先辈及文艺知识分子进行座谈,不断征求大家意见,经过反反复复的修改和完善,最终成功创作完成。①

4. 音乐创作特色

《洪湖赤卫队》的音乐创作,建立在民族音乐的基础上,作曲家选择了洪湖当地的音乐作为自己创作的源泉,主要是从天沔的花鼓戏以及天门地区、沔阳地区和潜江一带的民间音乐中汲取了大量的音乐素材,将天沔花鼓戏中的高悲腔、高腔、三棒鼓、沔阳渔鼓、小曲和一些民歌有机结合,从而形成了富有浓厚地方特色的音乐②,而这些优美、易于传唱的旋律正是此剧成功的原因之一。同时作曲家也借鉴了西洋歌剧创作技法,如受咏叹调的启发,在歌曲创作时强调歌唱性。在乐器的伴奏上,中西结合,将戏曲伴奏的韵味和严密的优点融合外国歌剧乐队的音色变化与表现,在后期复排时还加入了丰富的和声与配器,使观众在熟悉中还能感受到新鲜的音乐元素。传统戏曲的板腔体在此剧中也应用得灵活自如,慢四板、小快板、垛子、散板,丰富的板式变化也更突出了作品的戏剧性。该剧在音乐创作中,还保留了湖北方言的使用,演唱时的咬字、归韵将普通话与方言紧密结合,使观众在能够听清的同时多了一分亲切感。

5. 名段赏析

《看天下劳苦人民都解放》是《洪湖赤卫队》第四场的重要唱段,是韩英与母亲在牢里相会时独唱的部分,戏剧色彩浓郁,全面展现了韩英顽强的革命精神和坚信革命胜利的乐观革命情操。其"板腔体"结构也是该剧作为"中国民族歌剧"最重要的表征。这个唱段由五部分构成,其板腔体的结构形式也体现出了天沔花鼓戏唱段常用的结构形式:引子—慢板—中板(垛子)—快板(数板)—尾声(散板或广板)。

第一部分是一个"慢板"的引子。该部分的音乐旋律由前部分的主题旋律《洪湖水,浪打浪》发展而来,是一个较为完整的乐段结构,凄婉、悲伤的音调娓娓道出发自肺腑的母女之情。(详见谱例7-3-4)

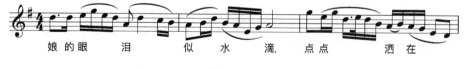

谱例7-3-4

① 李健美.歌剧《洪湖赤卫队》中韩英人物形象塑造及主要唱段研究[D].长沙:湖南师范大学,2012:6.
② 同①.

第二段"慢板"速度稍有加快,有西洋歌剧宣叙调的意味,演唱时需注意湖北方言的发音,"六"唱"lou","占"唱"zao","北"唱"bo",在表现时主要突出韩英的身世和贫苦生活,平稳中隐含激动的情绪。(详见谱例7-3-5)

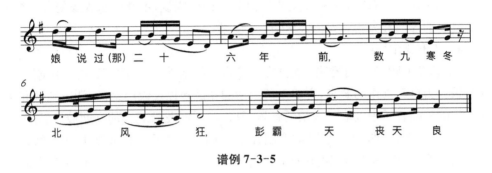

谱例7-3-5

第三段"中板",速度上加快,节拍转换灵活,在2/4和1/4拍之间转换。音乐的情绪开始显露激动、悲愤。在"狗湖霸,活阎王,抢走了渔船撕破了网……"一段,几乎是一字一音,有一点"垛板"的感觉。这一段用激愤的音调叙述了家人的悲惨命运,对渔霸进行了血泪控诉。最后"我娘带儿去逃荒"一句速度又慢了下来,以拖腔结束,并与前一段"日夜把儿贴在那胸口上"一句的拖腔一致,形成"合尾"。(详见谱例7-3-6)

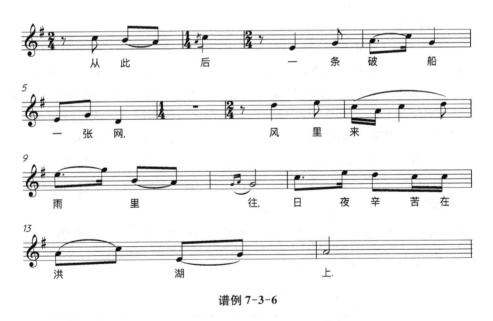

谱例7-3-6

第四段由"快板"开始,间奏起,就带有进行曲的感觉,节奏铿锵有力。"快板"与天沔花鼓戏中"数板"类似,突然高涨的情绪表现了革命者的激情。收尾"不久就

会大天亮"以较大的力度,成为《看天下劳苦人民都解放》一曲的第一个高潮。后转向"散板",为传统戏曲的板式结构写法,采用说与唱相结合的方式,以"生我是娘,教我是党"一句充分表达出了对娘的柔情、对党的豪情。① (详见谱例7-3-7)

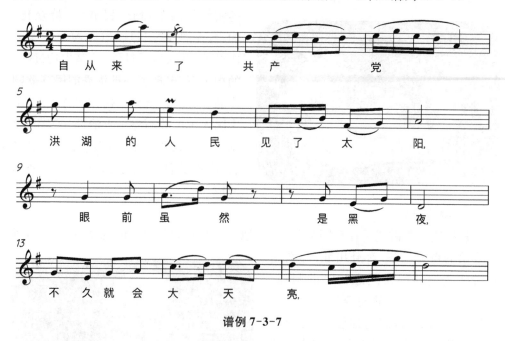

谱例 7-3-7

第五段是全曲又一个高潮,采用的是分节歌的形式,类似戏曲的垛板,表达韩英临刑前的三个遗愿,伴奏激昂悲壮。最后结尾处"儿要看,天下的劳苦人民都解放",由"快板"转为了"散板",在"都解放"三字上字字有力、抑扬顿挫,将韩英这一英雄人物表现得惟妙惟肖,也将全曲推向最高潮并结束。(详见谱例7-3-8)

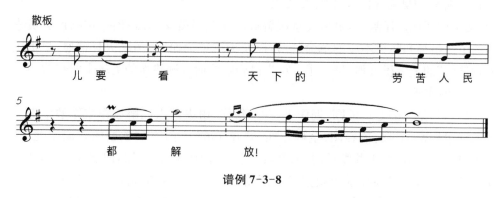

谱例 7-3-8

① 马晓晨.歌剧《洪湖赤卫队》中韩英唱段研究[D].南京:南京艺术学院,2007:13-14.

(三)《江姐》

1. 创作背景

新中国成立后,在毛主席提出的文艺方针的指导下,文艺作品的创作纷纷贯彻落实作品的革命化、民族化、群众化。加之,在倡导"三过硬"(学习毛主席著作过硬、深入生活过硬、练基本功过硬)的指示下,出现了一批优秀的民族歌剧作品。《江姐》就是在这样的背景下,由中国人民解放军空军政治部文工团,根据著名作家罗广斌、杨益言的小说《红岩》中有关江姐故事的章节改编创作而成。

2. 剧情简介

该歌剧主要讲述了在全国解放前夕,地下党员江竹筠(江姐)带着中共四川省委交给的重要任务,奔赴川北,却在途中惊闻丈夫彭松涛同志牺牲的噩耗。在与华蓥山游击队的司令员双枪老太婆取得联系之后,江姐强忍内心悲痛,仍参加战斗活动,并率领抗日游击队展开轰轰烈烈的武装斗争。但是由于叛徒甫志高的出卖,江姐不幸被捕,并被关押于重庆渣滓洞集中营。面对敌人的各种酷刑与威逼利诱,江姐大义凛

然、义正词严地痛斥敌人,最后在重庆解放前夕英勇就义,表现出一位共产党员崇高的革命精神和坚贞不屈的革命气节,以及为了革命而"赴汤蹈火自情愿,早把生死置等闲"的大无畏气概,谱写了一首为民族解放而甘洒热血的英雄主题赞歌。①

3. 创作者

《江姐》是一部七场歌剧,创作于1960年代,由中国人民解放军空军政治部文工团阎肃编剧,羊鸣、姜春阳、金砂作曲,并在1964年由空政歌剧团首演于北京。阎肃(1930—2016),中共党员,我国著名文学家、剧作家、词作家,河北保定人,代表作有歌剧《江姐》,歌曲《说唱脸谱》《敢问路在何方》《故乡是北京》《雾里看花》等。羊鸣,著名作曲家,山东蓬莱人,中共党员,毕业于东北音乐专科学校,代表作有歌

① 李春伟.论歌剧《江姐》的音乐与表演特征[D].哈尔滨:哈尔滨师范大学,2012:5-6.

曲《我爱祖国的蓝天》,歌剧音乐《江姐》《忆娘》(两部均与人合作)。姜春阳,著名作曲家,中共党员,生于辽宁丹东,创作歌剧二十余部,如《江姐》《刘四姐》等,歌曲近千首,如《幸福在哪里》《青山多美丽》和电视剧插曲《夜光螺》等。金砂,中国著名音乐家,四川省铜梁县(今重庆市铜梁区)巴川镇人,代表作有歌曲《牧羊姑娘》《毛主席来到咱农庄》,参与创作《江姐》《海霞》《蔚蓝色的旋律》《椰岛之恋》《木棉花开了》等歌剧。

4. 音乐创作特色

《江姐》是一部影响很大、流传很广的歌剧,其中的许多唱段唱遍了大江南北,如《红梅赞》《革命到底志如钢》《绣红旗》等。《江姐》的音乐创作以四川民间音乐为主要素材,同时广泛吸取川剧、京剧、婺剧、越剧、江南滩簧、四川清音等音乐素材,融合民歌、戏曲和说唱等音乐元素。因此,作品既有强烈的戏剧性又有鲜明的民族风格,用流畅优美的旋律刻画了剧中英雄人物。除此之外,《江姐》采用了主题贯穿的手法,将主旋律《红梅赞》在开场、中间、结尾处"三点一线"地支撑起来,或以完整的形式出现,或以相同的旋法出现。同时,《江姐》还吸收了我国传统戏曲创作技法,板式变化丰富,如江姐的唱段《革命到底志如钢》《五洲人民齐欢笑》等,就采用了戏曲的导板、慢板、快板、流水板、清板、散板(紧打慢唱)等板式来展衍旋律、结构唱段。① 另外,《江姐》还加入了川剧的"帮腔"(使音乐产生特殊的"间离作用")和江南滩簧的"清板"音乐(指乐队突然停止伴奏,最多也只是用板或鼓板以及一件乐器衬托来清唱)来增强歌剧的感染力。

5. 名段赏析

《江姐》中的主要唱段,基本上都是由主题音乐《红梅赞》衍生而来的,作曲家们用梅花象征江姐为革命事业坚强不屈、抛洒热血的赤胆忠心。整首乐曲抒情优美,脍炙人口,以四川民歌为主要音乐素材的同时,还吸收了婺剧、越剧等地方戏曲音乐元素,与昆曲音调相似,具有浓郁的民族气息和地方特色。

歌曲为短小的歌谣体,为 4/4 拍,F 徵调式,由散板式的引子和带再现的单二部曲式构成,并且上下两个部分均由四个乐句构成。

歌曲的前奏旋律明亮、优美,高音区的旋律音和连续出现的颤音烘托出了江姐伟大、坚贞的英雄形象,然后一个下行八度引出了歌曲的主题。(详见谱例 7-3-9)

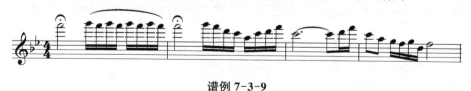

谱例 7-3-9

① 李春伟.论歌剧《江姐》的音乐与表演特征[D].哈尔滨:哈尔滨师范大学,2012:8.

《红梅赞》的旋律、特色鲜明,其中以大幅度音程跳进和一字多音为主,如乐句"红岩上红梅开"中的"上"字与"红"字之间八度的运用,表现了江姐机智、勇敢、沉着、冷静的性格特点。还多使用休止符,如乐句"千里冰霜脚下踩"中"踩"字的 mi 与 mi 之间,是音乐的力度增加,展现了江姐的英雄傲骨。同时,一字多音(拖腔)的使用也很常见,如"红岩上红梅开"中的"开"字、"千里冰霜脚下踩"中的"踩"字,拖腔的使用使得乐曲富有戏曲的韵味,呼应了板腔体音乐风格。(详见谱例 7-3-10)

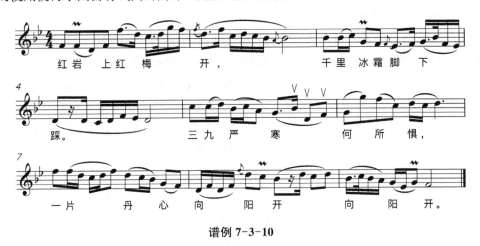

谱例 7-3-10

歌曲的第二部分是第一部分的变化延伸,属于副歌部分,大多集中在高音区,拖腔的使用减少与上部分形成对比,最后结尾句使用第一部分的第四句,以变化再现的形式结束了全曲。(详见谱例 7-3-11)

谱例 7-3-11

二、改革开放后的民族歌剧

（一）《党的女儿》

1. 创作背景

六场民族歌剧《党的女儿》是根据 1958 年长春电影制片厂摄制的同名电影改编创作而成的。在广受赞扬的影片基础上，中国人民解放军总政歌剧团从歌剧艺术特点出发，对故事情节进行了再创作。1991 年，这部歌剧以总政歌剧团为班底，由彭丽媛、杨洪基、孙丽英、秦鲁锋等担纲主演，首演于北京并引起巨大反响。此后该剧在全国各地及军队基层演出近百场次并获诸多奖项，受到了广大人民群众的喜爱。[①]

2. 剧情简介

该剧主要讲述了 1935 年，在江西苏区杜鹃坡地带，红军正长征北上抗日，杜鹃坡一片白色恐怖。刑场上，女共产党员田玉梅在老支书的掩护下死里逃生。田玉梅不畏敌人的血腥屠杀，决心和敌人斗争到底。她找到原区委书记马家辉，向他报告老支书临行前说党内有叛徒，而田玉梅却不知叛徒就是马家辉，她险遭叛徒的暗算。最终田玉梅一片赤诚化解了七叔公对自己的疑团。她

再入虎穴，点燃了桂英心中熄灭的革命之火，并揭穿了马家辉的叛徒嘴脸。田玉梅、七叔公和桂英与上级党组织失去联系，危急时刻三人自觉地成立了战斗小组，配合游击队打击敌人、勇斗叛徒，除掉了马家辉，而桂英为了掩护玉梅壮烈牺牲。枪响引来了白军，田玉梅为保护游击队交通员小程而被白军抓住。她豪气凛然，视死如归，怀着共产主义必胜的信念慷慨就义。她那不朽的精神化作漫山遍野的杜鹃花永远盛开。[②]

3. 创作者

民族歌剧《党的女儿》由阎肃、贺东久、王俭、王受远编剧，王祖皆、张卓娅、印

① 张迪.试论歌剧《党的女儿》艺术特色及主要唱段分析[D].曲阜：曲阜师范大学，2012：3.
② 刘丽萍.论歌剧《党的女儿》的音乐特征及人物形象分析[D].青岛：青岛大学，2009：5.

青、王锡仁、季承、方天行作曲。这是总政歌剧团在总政领导的大力支持下,组建成的一个创作集体,在比较短的时间里打了一个漂亮的攻坚战。这部歌剧不仅传承了民族歌剧的优秀传统,而且以新的观念在不少方面有所创新,成为新时期中国风格歌剧的代表之作,也成为人才济济的总政歌剧团的代表作品。

在我国新时期民族歌剧的创新发展方面,王祖皆和张卓娅这对伉俪有着非常重要的地位与贡献。他们自上海音乐学院毕业后,几经周折,于1990年双双调入北京总政歌舞团。他们深耕于歌剧与音乐剧领域,共同创作了许多深受群众喜爱的作品,其数量之多、成功率之高、社会影响之大,在中国歌剧界屈指可数。其中民族歌剧《党的女儿》《野火春风斗古城》《永不消逝的电波》的成功,为探索新时代多元化背景下中国民族歌剧的发展之路做出了重要的贡献。

4. 音乐创作特色

《党的女儿》坚守"民族歌剧"的创作原则,十分明确且自觉地追求歌剧艺术的民族化。题材上选用了中国革命历史题材,将革命的浪漫主义与革命的现实主义相结合,是具有教育意义并受人民群众喜爱的作品。在音乐语言上以民族音乐为基础,在借鉴西洋歌剧的同时,采用板腔体融合歌谣体的形式,吸取江西采茶戏、兴国山歌、山东吕剧、山西南路梆子、蒲剧等民间音乐,将南北音调融合作为音乐特点,通过不同板式腔式的连接与变化,营造出民族歌剧的戏剧性张力。该剧的音乐写作手法在继承原来民族歌剧创作基础上突破、创新和发展,并运用得灵活自如、娴熟自然。它本身浓缩了我国整个民族歌剧的精华,并为进一步推动中国歌剧的创作起到了良好的作用。①

5. 名段赏析

《万里春色满家园》唱段是歌剧《党的女儿》的最后一场,是整部歌剧情感的最高潮,同时也是全剧难度最大、人物表达最复杂的唱段。该唱段是玉梅为掩护共产党员小程被敌人抓住,临上刑场的一段独唱,蕴含了主人公田玉梅对死的蔑视、对敌人的痛恨、对家乡和孩子的不舍、对光明的向往,还有对自己的诉说等情感,这些复杂的感情相互交织在一起,使全剧情感升华以至高潮。②

贯穿本段的主题音调,也就是塑造玉梅的主题音调如下所示(详见谱例7-3-12):

谱例7-3-12

① 刘丽萍.论歌剧《党的女儿》的音乐特征及人物形象分析[D].青岛:青岛大学,2009:8.
② 张迪.试论歌剧《党的女儿》艺术特色及主要唱段分析[D].曲阜:曲阜师范大学,2012:12.

作曲家在本段中选择了与全剧主题音调一致的商调式，以区别于其他人物。这首歌曲根据歌词及情绪变化，可以划分为四个部分。第一部分，也就是第一段，由抒情的散板开始，旋律上采用模进上行的方式，用两个情绪递进的"我走"表现了田玉梅宁死不屈的革命精神。（详见谱例7-3-13）

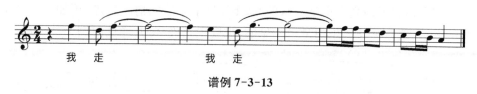

谱例 7-3-13

而后，情绪缓和，这句"我们清清白白地来，我们堂堂正正地还"表现了田玉梅对孩子的教导与不舍，突显人物的柔情美。（详见谱例7-3-14）

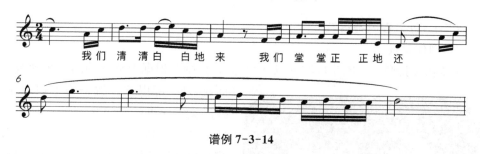

谱例 7-3-14

第二部分由两个唱段组成。第一唱段运用曲调的变化重复，用排比式的手法使情绪层层递进、扣人心弦，推动着音乐的行进，表现了玉梅在悲痛中对家乡、对亲人的不舍与留恋。第二唱段比第一唱段情绪更加缓和与坦然，诉说了自己经历的风风雨雨、伤感与甜蜜，最后的"苦也甜"体现了主题音调，成为此段的点睛之处。（详见谱例7-3-15）

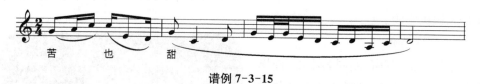

谱例 7-3-15

第三部分为一个唱段，由一个急速的小快板开始，全曲进入了充满激情的对未来的憧憬情绪中，同样使用了排比的手法，表现了人物欢快愉悦的心情。后半句乐句的上行走动，也诠释了未来美好生活的景象。（详见谱例7-3-16）

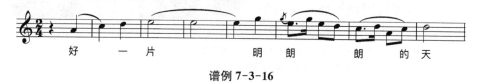

谱例 7-3-16

第四部分是第一部分的再现,也是这部歌剧的高潮部分,两个完全再现的铿锵有力的"我走……",首尾呼应,再次表现了玉梅身为共产党员昂扬的革命斗争精神。梆子声的加入也加强了人物刚强的形象。最后明亮抒情的"莫忘喊醒我……满家园"这一句,在悲与喜、恨与仇相互交织的复杂情绪中,将全曲推向了最高潮。其中"满"字达到了最高音小字二组的"降b",是全剧的感情至高点,再加上长达七拍半的拖拍,这在民族声乐中是极少见的,难度也是极高的(详见谱例7-3-17)。①

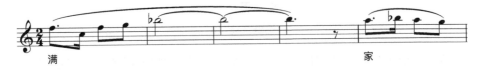

谱例 7-3-17

(二)《野火春风斗古城》

1. 创作背景

民族歌剧《野火春风斗古城》(以下简称"《野》剧")根据李英儒的同名小说改编

而成,是一部以抗日战争为主题,反映共产党领导下的全民抗战的大型史诗性歌剧。作品于2005年9月12日首演于北京的解放军歌剧院,它的出现填补了我国民族歌剧中抗日题材类的空白,为中国共产党领导下的中国抗日斗争这一"值得大书特书"的历史,涂抹上了浓重且珍贵的一笔。② 同时,作品对于当代青年人也具有十分重要的教育作用和积极影响。

2. 剧情简介

剧作家根据《野》剧同名小说,选择了其中的主要情节,即杨晓冬等中共地下党人深入虎穴,对华北冀中古城敌伪城防司令关敬陶进行策反活动,最终赢得策反起义成功,获得抗日斗争的胜利。第二条故事线围绕银环对杨晓冬

① 张迪.试论歌剧《党的女儿》艺术特色及主要唱段分析[D].曲阜:曲阜师范大学,2012:14-17.
② 白居业.现代民族歌剧《野火春风斗古城》作品分析[J].音乐创作,2015(4):138-140.

的爱恋、高自萍对银环的追求到最后的变节投敌,以及金环为保护和争取关敬陶、杨母为支持儿子抗战而不屈服于日军的威逼利诱先后壮烈牺牲等内容而展开。编剧使用了回叙式的方式讲述了陈瑶在生日时收到了爷爷的礼物——小说《野火春风斗古城》,她在阅读的同时也穿越60年的历史。小说将现代人物与历史人物巧妙地放在特定情景和时空之中,回顾和再现了中国人民国难当头、奋起抗战的峥嵘岁月。[①]

3. 创作者

《野》剧由中国人民解放军总政治部歌剧团编演,强大的创作班底为其增添光彩。该剧由孟冰、王晓岭编剧,张卓娅与王祖皆作曲,胡宗琪导演。其中,孟冰为我国一级编剧,代表作品有歌剧《芦花白木棉红》《野火春风斗古城》,话剧《红白喜事》《黄土谣》等,京剧《红沙河》和电视剧《八路军》《走出硝烟的男人》等;王晓岭为我国著名词作家、一级编剧,河北定州人,代表作有《三唱周总理》《风雨兼程》《咱当兵的人》等;张卓娅、王祖皆夫妇,在2004年时于部队的沙河基地封闭100天集中创作《野》剧的音乐,创作中不仅与编剧、词作者等人共同商讨、研究和解决音乐与剧本、音乐与歌词的各种问题,参与剧本的改编和歌词的整个创作过程,而且策划和设计出该剧音乐所有结构框架,创作出全部唱段及器乐曲主旋律。[②]

4. 音乐创作特色

在《野》剧音乐中,占主导地位的正是以中国民族五声音阶为基础,附加偏音形成的六声或七声音阶形态。它们以独立或混合交替的形式出现,而这些也都正是北方民间音乐语言和旋律形态的重要特征。该剧还将中国传统音乐调性、调式系统中所蕴含的丰富性、灵活性、对比性、复杂性、独特性等集中体现和充分挖掘,使之成为《野》剧音乐在民族化音乐风格创作上的一个闪光的亮点。作者在剧中还充分利用华北丰富的说唱资源,将中国传统的鼓词说唱创意性地运用于《野》剧的一些重要剧情和唱段中。在《野》剧创作中,也使用了一些传统音乐发展和变奏的基本手段、体裁形式及曲式结构,如音乐材料的重复与变化重复、扩展或紧缩、垛句、鱼咬尾、散板与紧拉慢唱、拖腔艺术、板式变化体等,它们在本剧中得到充分利用,发挥了重要的作用,取得了良好的戏剧效果。在多元化风格及其在表现形式上的突破与创新,中国民族音乐与流行音乐、日本音乐、西方音乐的结合及西方作曲技术的应用等方面,做出了许多可贵的探索和尝试。[③]

5. 名段赏析

杨母在《野》剧中具有举足轻重的地位,是不可或缺的人物,她不仅是平凡母亲

[①] 周亚娟.歌剧《野火春风斗古城》的音乐特征研究[D].西安:西安音乐学院,2008:7.
[②] 魏薇.现代民族歌剧《野火春风斗古城》的音乐学分析[D].北京:中央音乐学院,2010:54-55.
[③] 同②.

的形象,更是一个革命英雄的形象。为了保持完整的民族风格,杨母唱段没有沿用女中音来塑造中年妇女的形象,而是用民族唱法的女高音音色来诠释这一形象,最终获得了成功。

《思儿》是杨母在歌剧第五场开场时的唱段,描述了杨母坐在窗前纳鞋底,对月思儿心切的情感。此段为明朗的 D 徵调式,4/4 拍,整体结构为单三部曲式,富有浓郁的中原地区的民间音乐气韵,以及中国民族调式的风格。此段为作品的第一段,起呈示的作用,旋律抒情优美,节奏平稳,情绪主要突显沉思舒缓的基调,表达了杨母对儿子的牵挂与思念。(详见谱例 7-3-18)

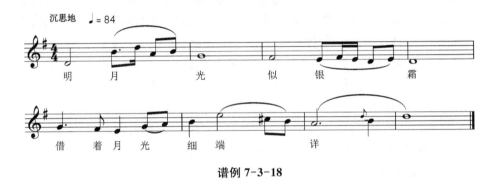

谱例 7-3-18

间奏以级进的双音进行,其中"月影"两字的八度的跳跃,将情绪推向了一个高潮。词意借景抒情,再次表现了杨母思儿心切的内心情感。(详见谱例 7-3-19)

谱例 7-3-19

第二段速度上有所加快,情绪逐渐变得激情热切,节奏鲜明热烈,烘托了杨母梦见儿子凯旋的欣喜之情。尾声部分主题材料的出现,运用主调音乐织体,使用管弦乐队的全奏以及力度的增加,构建了作品高潮氛围,强化了作品的戏剧性与抒情性。(详见谱例 7-3-20)

之后的一段音乐表达了杨母意识到自己因思儿心切产生幻觉逐渐清醒的心情。作品在速度上的变化也使剧情戏剧性更加突出,如:第 1—47 小节是沉思地、

谱例 7-3-20

安静地、思念地，第 48—66 小节却是激动地，第 67—80 小节却是渐慢地。这些速度的细微变化也增强了乐曲的层次性与艺术性。①（详见谱例 7-3-21）

谱例 7-3-21

① 曹艳艳.歌剧《野火春风斗古城》中杨母人物形象及其唱段分析[D].开封：河南大学，2010：19.

三、21 世纪的民族歌剧

(一)《运河谣》

1. 创作背景

民族歌剧《运河谣》是一部结合了民族审美以及歌剧艺术形式的当代作品,它从现代人的视角与思维讲述了明朝万历年间的故事,在新旧的碰撞下,古老的故事被新颖的艺术形式激发出了别具一格的光彩。这部兼具民族性、时代性的大型民族歌剧于 2012 年 6 月首演于北京,受到了国家领导人、业界专家、学者以及广大观众的喜爱和认可。

2. 剧情简介

《运河谣》是发生在京杭大运河上的一个浪漫的民间爱情传说。明代万历年间,书生秦啸生因上书揭发知府贪污漕粮,在杭州被衙役通缉,在逃亡的途中

与唱曲艺人水红莲相识于献祭运河龙王的歌舞赛会上。水红莲因反抗做有钱人的小老婆,也被追捕,于是二人假扮彩龙船的演出者,逃脱了追捕。秦啸生冒名充当一名水手,两人乘一客货船,沿运河北上流亡,于患难中产生了爱情。至苏州码头时,一盲女误认秦啸生为抛弃自己与孩子的水手,过程中秦啸生身份败露,水红莲为救秦啸生,用油灯烧毁了客货船,自己葬身火海,惩戒了黑心船主,拯救了秦啸生与盲女、孩子的生命。秦啸生欲追随水红莲而去,盲女劝阻他,应为水红莲走完自己的路,秦啸生被感化。最后,秦啸生与盲女到京,告发贪官直达九重。水红莲以超越儿女之情的大爱为秦啸生找到了心灵的寄托。①

3. 创作者

《运河谣》由国家大剧院推出,该剧由黄维若、董妮联合编剧,印青作曲,廖向红

① 胡冬妍.中国民族歌剧《运河谣》女主人公唱段之演唱探究[D].武汉:武汉音乐学院,2014:3-4.

导演。印青,国家一级作曲家,创作设计歌曲、舞蹈(剧)音乐、歌剧、音乐剧及影视音乐共1 000多件,获得"文华奖""金钟奖"等多项国家、国际奖项,被评为全国中青年德艺双馨艺术家,代表作有歌剧《运河谣》《党的女儿》、歌曲《走进新时代》《在灿烂阳光下》《天路》《西部放歌》等。黄维若,湖南长沙人,剧作家、戏剧理论家,在歌剧、话剧、音乐剧上富有成果,编剧的歌剧作品有《苍原》《沧海》《楚霸王》《九歌》《我心飞翔》《运河谣》等。

4. 音乐创作特色

在《运河谣》中作曲家加入大量中国化的宣叙调和咏叹调,以及民族音乐元素来凸显音乐的民族性,贴近我国观众的音乐审美。作曲家将西洋歌剧中边说边唱的宣叙调改为符合中国语言字声的旋律曲调,遵循中国话语言律动,并借鉴戏曲音乐一眼板和三眼板的板式结构,表现戏剧的冲突,通过加重汉语四声的旋律,来增强宣叙调的戏剧张力。另外,在曲式结构上,根据民族唱法的特点进行调整,使旋律更加流畅自然,将咏叹调中国化,易记忆和传唱。因为京杭大运河流经我国多地,因此南北地域的音乐元素在剧中都得到体现与融合,如:以杭州采茶调音乐元素为主的《彩龙船》;以北方的劳动号子为代表的《拉纤歌》;展现江苏扬州瓜洲闸惊心动魄场面的《船工绞盘歌》;描绘老北京集市街景的《大豆白米花生》。此外,民族乐器古筝、竹笛、锣、大鼓、三弦等融合于交响乐队伴奏中,使音乐、人物的形象更加深入人心,再次体现了作品对民族艺术的传承与创新。[1]

5. 名段赏析

《来生来世把你爱》是高潮剧情的第五场唱段,也是全剧的高潮,主要讲述了水红莲为救秦啸生,不惜牺牲自己,引火烧毁客货船的悲剧故事,体现了水红莲忠贞无畏、善良淳朴的高尚人格。该唱段是由中国民族曲式结构——联曲体结构组成的,曲作者运用了中国戏曲中的联曲体结构——散、慢、中、快来构成此曲。但其中的B乐段(慢板乐段),作者又运用了西方作曲技法中的复乐段来编写。可见该曲融合了中西作曲的编创技法,以此来突显人物情感的复杂多变,进而加强歌曲的戏剧性。[2]

第一乐段(3—18小节)由三个乐句组成,旋律的音区集中于高音区,从第3小节一开始,演唱者就需调动最兴奋的演唱状态与饱满的共鸣,用最强烈的感情来抒发女主人公的悲壮情绪。此段的6—7小节的向上七度大跳音程,更加深了这种情绪。(详见谱例7-3-22)

[1] 胡冬妍.中国民族歌剧《运河谣》女主人公唱段之演唱探究[D].武汉:武汉音乐学院,2014:4-5.
[2] 同[1]:11.

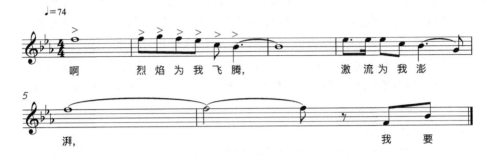

谱例 7-3-22

第二乐段(24—41 小节)为复乐段,由 B 与 B′构成,B′为变化重复。该段音乐的音型模式以逆分性组合为主,重在表达人物内心的独白,旋律音分布于中音区,力度与速度较第一乐段都有所降低。主要以如泣如诉的绵长抒情的旋律来表现出人物内心的矛盾。(详见谱例 7-3-23)

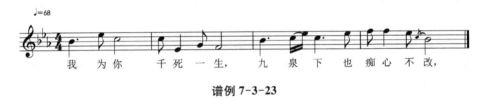

谱例 7-3-23

第三乐段(44—53 小节)同样由两个乐句构成,调性转到♭B 大调,调性转变使音乐情绪得到升华。该段细致刻画女主人公幻想中的未来及顾虑,无能为力之余她只能祈求"天可怜见",色彩较前面两个乐段而言更加平淡。(详见谱例 7-3-24)

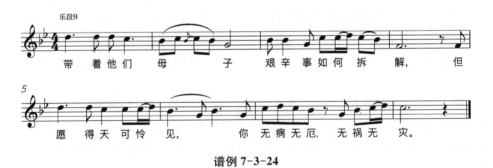

谱例 7-3-24

第四乐段(58—74 小节),快板,由两个乐句构成,主要表现人物对爱情的坚定。这个乐段的调性回归到了歌曲最初的♭E 大调,旋律大多在高音区,与第三乐段形成对比,情绪更加激动。虽是快板,但大部分为四分音符的一字一音,更加突显了人物的坚定感。(详见谱例 7-3-25)

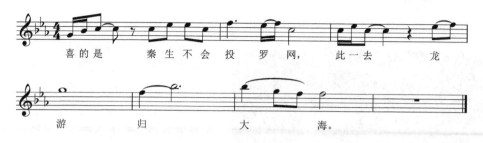

谱例 7-3-25

第五乐段(75—83 小节),与尾声的写法类似,一句"把你爱"共出现了四次,在这段第二句也出现了全曲的最高音 High C,而第三次重复尾音又降低了九度,突出了旋律、剧情的戏剧性。(详见谱例 7-3-26)

谱例 7-3-26

(二)《沂蒙山》

1. 创作背景

2013 年,习近平总书记在山东临沂表示:"山东有着丰厚的革命历史底蕴,有着和谐的军民关系,更有着钢筋铁骨般的沂蒙精神,这一精神在现在依然鼓励着全党不断优化和改进。"[①]学习、传承沂蒙精神对响应党与国家的号召,对实现中华民族的伟大复兴有着重要的意义。为了更好地发扬沂蒙精神,由中共山东省委宣传部、山东省文化和旅游厅、中共临沂市委出品,山东歌舞剧院创排的民族歌剧

《沂蒙山》,于 2018 年 12 月 19 日首演。首演座无虚席,观众频频落泪。该剧也被选为 2018 年"中国民族歌剧传承发展工程"重点扶持剧目,是全国入选该项目的五部剧目之一。

① 冯琪涵.浅析歌剧《沂蒙山》中"海棠"的唱腔塑造角色形象[D].上海:上海音乐学院,2020:2.

2. 剧情简介

歌剧《沂蒙山》讲述了抗日战争时期海棠、林生、孙九龙、夏荷、赵团长等军民一同在沂蒙山根据地发生的故事。剧中几位主要角色性格鲜明：海棠豪爽坚毅；林生积极参军，勇于战斗；女八路军夏荷温柔善良又勇敢无畏；孙九龙重承诺，毅然赴死；赵团长大义凛然，一心为民。歌剧《沂蒙山》的主角是普通村民和八路军战士，两对主角可歌可泣的爱情故事在那个特殊的年代闪耀着炽热的光芒，他们向人们展示了质朴的人物同样凝聚着中华民族的崇高精神。虽然整部剧是震撼心灵、催人泪下的悲剧，但在悲剧结局中又留下了希望的火种。

3. 创作者

民族歌剧《沂蒙山》是由王晓岭编剧、栾凯作曲、李文绪编剧、黄定山导演、王丽达主演的不可多得的优秀剧目。王晓岭为我国著名词作家、一级编剧，河北定州人，代表作有歌曲《三唱周总理》《风雨兼程》《咱当兵的人》等。栾凯，著名作曲家，现任国防大学军事文化学院（原解放军艺术学院）教授，作品涉及歌剧、交响乐、影视音乐、声乐等方面，如民族歌剧《沂蒙山》、声乐作品《我的深情为你守候》、影视音乐《马向阳下乡记》等。王丽达，湖南省株洲人，毕业于中国音乐学院，国家一级演员，参演了多部歌剧、音乐剧，如歌剧《原野》《运河谣》《号角》《金沙江畔》等。

4. 音乐创作特色

民族歌剧《沂蒙山》选择的是以音乐为核心的创作模式。首先，根据音乐来确定角色、声部、核心咏叹调、风格等，再进行故事大纲和剧本的编写，保证了整部剧本音乐的完整性与流畅性。其次，咏叹调的创新与发展也成了《沂蒙山》的一大亮点，如有意识地在唱段中融入音乐剧元素，增强咏叹调的表现力，也凸显了时代特色，并在中国民族歌剧的女中音唱段中首次开创性地使用了板腔体，在咏叹调中加入了戏曲音乐元素，将板腔体中的垛板、拖腔和紧拉慢唱融入其中，加强了板式变化。① 在民族音乐的运用上，《沂蒙山小调》不仅贯穿融合于全剧，山东民歌《赶牛山》《凤阳歌》以及《我的家乡沂蒙山》《谁不说俺家乡好》等创作歌曲都应用在内。剧中宣叙调的处理更加旋律化，采用"分节歌"的形式使对白与剧情融为一体，更加自然。民族多声部演唱的应用也丰富了民族歌剧的表现形式。整体上，《沂蒙山》

① 栾凯.攀登艺术高峰　不断开拓创新：民族歌剧《沂蒙山》创作谈[J].人民音乐,2019(5)：15-17.

在新时期对民族歌剧做出了有益的探索与创新。

5. 名段赏析

《苍天把眼睁一睁》是歌剧《沂蒙山》的第五幕选段,也是海棠所唱的咏叹调,选段的结构为中国传统的板腔体结构,剧中的速度变化高达 37 次,体现了剧情的戏剧性,以及人物复杂的悲喜情绪,配合着女高音坚实而华丽的润腔音色与民族调式音阶构成的旋律,展现了在危机的情况下海棠为了保护友人之女沂蒙而痛失自己的爱子的内心过程。

该段曲式结构为复三部曲式。

其中就呈示部的 a 段就出现了 11 次的速度记号变化,演唱的音域则为"c1—a2",宽达十三度,力度记号也出现多次强弱更替,这都体现了女主角"呼天喊地"的戏剧性情节。在 a 段中的咏叹调旋律上,还出现了多次的"感情重音"标记,如"苍天啊!把眼睁一睁",重音的标记以及速度的变化,表现了女主角希望苍天看到自己不幸遭遇的痛苦之情。(详见谱例 7-3-27)

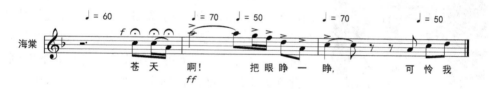

谱例 7-3-27

呈示部中的对比主题 b 段,主题材料明显发生变化,表情术语为"心急如焚地、内心挣扎地",主要的声乐旋律节拍也变成了 6/8 拍为结构的"3+3"拍类型,音域也渐渐回到中音区,并且加入了海棠呼喊两次自己的儿子"小山子!小山子!"的念白。待到 b 段中的第二大乐句,其旋律的节奏型已经返回之前的 a 段素材,为了给 A 段在结束前以强烈的冲击感,在第 39—42 小节歌词"留哪个,舍哪个"反复两次的同时,音区也逐一向上方三度进行,直至达到八度,并且在 b 段的最后转调变成 C 徵七声雅乐,这较之前的 C 宫七声燕乐的音阶将"♭7"改为"还原 7",也为后面的 B 段的调性做准备,实则是一个从 C 宫转为 F 宫的"主-属"关系转调。(详见谱例 7-3-28)

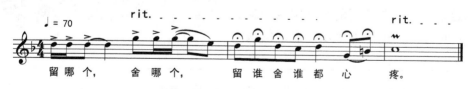

谱例 7-3-28

B段为三声中部,与A段形成对比,在情绪上更为抒情、柔和,这种写作手法也与西方典型的复三部曲式创作相符合。(详见谱例7-3-29)

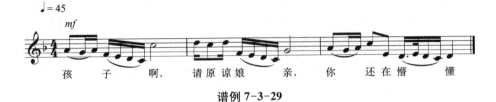

谱例7-3-29

A'的再现部为紧缩型的再现部,只留下呈示部的a段,调性从C宫七声燕乐转为F宫五声调式。旋律上与呈示部的a段的第一句极其相似,第二句仅采用了先前开头的动机,并在歌词的叙述上添加了评判式的语句"长命百岁一场梦,血染青山春又生"的诗词,好似重新燃起了希望却又满怀悲壮。

(三)《松毛岭之恋》

1. 创作背景

该剧酝酿于2016年福建省文化厅组织的一次在闽西革命老区的采风活动,福建省歌舞剧院院长孙砾在松毛岭血战地长汀县南山镇中复村听到这个执着等待30年的故事,认为可以制作成一部很好的歌剧,因此立刻组织团队进行创作。2017年11月,民族歌剧《松毛岭之恋》首演于闽西长汀县,受到了广大人民的喜爱。2018年,从147部歌剧中脱颖而出,入选文化部"中国民族歌剧传承发展工程"9部重点扶持剧目。同年,成为该工程全国3部滚动扶持剧目之一,成为传承松毛岭革命精神的优秀文化成果。①

2. 剧情简介

歌剧《松毛岭之恋》取材于发生在闽西革命老区的真实故事:"1934年,红军与国民军在松毛岭爆发了残酷的战争,战役历时7天7夜,在敌我力量空前的悬殊之下,尸横遍野,血漫大地,战况之惨烈旷世未见,这是中央红军长征前夕在闽西的最后一战,也是保卫中华苏维埃共和国的最后

① 余亚飞.用真情抒写历史:评原创民族歌剧《松毛岭之恋》[J].人民音乐,2020(1):29-33.

一战,数千名闽西红军战士抱着必死的决心悲壮献身,为中央红军战略大转移赢得了宝贵的时间。为了给主力部队争取时间,红军战士林阿根和他的战友奉命在松毛岭阻击国民党军,在一次阻击战之后,他们杀出重围,回到中复村,组织乡亲们继续投入战斗。第二天,队伍出发,赖阿妹来为丈夫林阿根送行,她说会按照客家人的风俗为他每年做一件衣服和一双鞋子,等着他平安归来……"①

3. 创作者

民族歌剧《松毛岭之恋》由编剧居其宏、王保卫,作曲卢荣昱,导演靳苗苗联袂完成。居其宏是我国著名音乐学家、评论家,长期从事当代音乐研究及批评、歌剧音乐剧理论与评论、音乐美学研究等,曾著有音乐剧剧本《中国蝴蝶》《妈祖的传说》、乡村歌剧《拉郎配》等。王保卫是来自闽西地区的本土编剧,国家二级编剧,曾获"中国戏剧文学奖"金奖、"田汉戏剧奖"二等奖等,著有交响诗组歌《军号嘹亮》、话剧《土楼九品官》。王保卫利用其当地人的身份尽量还原了故事的本来面貌,表现了人物的真情实感。卢荣昱,国内新锐作曲家,国家一级作曲,代表作有音乐剧《渔童》、大型歌舞剧《海歌山魂凤凰情》,曾获"全国戏剧文化奖·话剧金狮奖"等全国性奖项。

4. 音乐创作特色

《松毛岭之恋》的音乐结构是融入闽西客家山歌素材、龙岩汉剧和山歌戏的板腔体结构,既有戏剧张力,又体现了民族特色与地方个性。该剧以人物的设定为基础,再进行音乐的设计,其主题音乐源于客家山歌《韭菜花开》《风吹竹叶》。在音乐创作中将合唱、重唱、对唱和独唱等声乐形式穿插结合,以此烘托剧情,体现人物情感;剧中大量的男女声对唱与双声部的重唱,也将阿根与阿妹的情感诠释得惟妙惟肖。②

5. 名段赏析

《阿根哥,你在哪》是歌剧《松毛岭之恋》的第三场唱段,这一唱段主要表达阿妹对阿根哥强烈的思念之情,也是后面阿根哥牺牲的悲剧发生前的铺垫。这一唱段可谓是整部剧最经典的唱段,推动着剧情的戏剧性发展,通过自白式的演唱刻画了坚守信念的人物形象,表达了阿妹等待阿根哥的坚定决心,也点明了主题。这一唱段融入了方言客家话,"捱"代替了"我","唔"代替了"不",增添了唱段的温暖与亲切感。

该唱段由主歌、副歌和再现部构成,曲式结构为带再现的对比式二段式,这三部分调性由 d 转 D 再转 d。

① 谌师师.歌剧《松毛岭之恋》中唱段《阿根哥,你在哪》的艺术分析[D].武汉:武汉音乐学院,2021:3.
② 余亚飞.用真情抒写历史:评原创民族歌剧《松毛岭之恋》[J].人民音乐,2020(1):29-33.

主歌部分整体以抒情叙述为主,表达了阿妹对阿根哥的思念之情。d小调4/4拍的行板,起承转合由四乐句构成,前两个乐句以叹息式的旋律音高走向为主,节奏舒缓,借景抒情。在第28小节第一次出现对阿根哥的询问,旋律级进下行,和声则由属到主结束前两句。(详见谱例7-3-30)

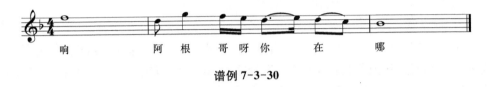

谱例 7-3-30

在6小节间奏后进入转句(38小节),速度由行板到快板,整体的旋律律动和情绪更为激动。后速度回到行板,和声以属到主结束主歌部分。整体上主歌的速度为"慢—快—慢",情绪为"思念—激动—落寞",情绪与速度和歌词词意相统一,对女主人公的情感有着充分的体现和表达。

B段副歌部分,首先对松毛岭战场的惨状进行了描写,乐曲情绪变化平静中暗流涌动,仍以d小调、行板的速度为下句做铺垫。在66小节进入高潮部分,第二次出现了对阿根哥的询问。这句询问在旋律上先五度跳进后反向级进,似呐喊的节奏先密后疏,最后以长时间的延留,似等待回应般地结束了第一次高潮。(详见谱例7-3-31)

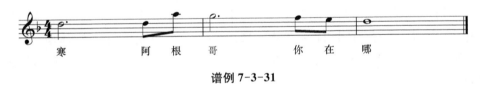

谱例 7-3-31

因为词意的变化,最后在再现部并没有简单地重复结束,而是与主歌形成对比,再现高潮句。此部分阿妹向阿根哥诉说他们即将为人父母的喜讯,调性由d小调转至D大调,完成了情绪的转变,而后在108小节处出现了第二次高潮乐句,再一次地表达了阿妹等待阿根哥的坚定决心,旋律也走向全曲最高音c3,和声由属七到主正格终止。(详见谱例7-3-32)

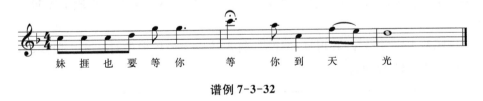

谱例 7-3-32

整体上全曲结构清晰、通顺,对高潮情绪的铺垫十分充分,充满戏剧性,音区的

选择突显民族唱法的特点。整首歌曲情深意长，表现了主人公阿妹对阿根哥的深挚感情。①

思考题

1. 什么是民族歌剧？它的特征是什么？
2. 促成我国民族歌剧形成的重大会议是哪个？
3. 除了民族歌剧，中国歌剧在发展过程中还形成过哪些类型？
4. 民族歌剧创作的两次高峰期分别是什么时候？有哪些代表作？
5. 新时期，我国开展了什么行动来扶持民族歌剧？目的是什么？
6. 请论述我国民族歌剧的开山之作《白毛女》的创作特点。

参考文献

[1] 娄文利.继承、融合、创新：王祖皆、张卓娅的民族歌剧创作[J].音乐创作,2015(1)：30-35.
[2] 魏薇.现代民族歌剧《野火春风斗古城》的音乐学分析[D].北京：中央音乐学院,2010.
[3] 万和荣.论歌剧《白毛女》的创生及其民族化风格的追求[D].福州：福建师范大学,2006.
[4] 夏佩婷,计晓华.吕骥在延安鲁艺时期的音乐活动[J].音乐生活,2020(2)：35-40.
[5] 石一冰.马可新歌剧观念形成的初起[J].人民音乐,2018(8)：61-63.
[6] 居其宏.民族歌剧传承与发展若干命题的思考[J].歌剧,2018(1)：8-11.
[7] 盛雯.中国歌剧表演史研究[D].上海：华东师范大学,2013.
[8] 刘爱珍.中国民族歌剧发展方向的回顾与思考[J].乐府新声（沈阳音乐学院学报）,2009(2)：58-60.
[9] 王蓓.中国民族歌剧的历史发展概述与现状反思[D].厦门：厦门大学,2009.
[10] 赵征溶.根植于民族音乐的沃土：论刘炽的创作道路及其成就[J].人民音乐,2008(10)：41-43.
[11] 计晓华.延安鲁艺时期歌剧研究[J].乐府新声（沈阳音乐学院学报）,2007(3)：143-145.
[12] 居其宏.关于歌剧若干概念之我见[J].当代音乐,2020(3)：5-8.
[13] 居其宏.新时代民族歌剧复兴历程盘点[J].中国戏剧,2018(5)：4-7.
[14] 居其宏.民族歌剧音乐创作的往日辉煌与现实危机[J].中国音乐,2013(4)：6-11.
[15] 居其宏.民族歌剧《白毛女》何以在时代变迁中魅力长存[J].歌剧,2016(1)：22-27.
[16] 李健美.歌剧《洪湖赤卫队》中韩英人物形象塑造及主要唱段研究[D].长沙：湖南师范大学,2012.
[17] 万珊珊.论歌剧《洪湖赤卫队》音乐创作的美学特征[D].武汉：华中师范大学,2005.
[18] 马晓晨.歌剧《洪湖赤卫队》中韩英唱段研究[D].南京：南京艺术学院,2007.
[19] 李春伟.论歌剧《江姐》的音乐与表演特征[D].哈尔滨：哈尔滨师范大学,2012.

① 谌帅师.歌剧《松毛岭之恋》中唱段《阿根哥,你在哪》的艺术分析[D].武汉：武汉音乐学院,2021：10-13.

[20] 张迪.试论歌剧《党的女儿》艺术特色及主要唱段分析[D].曲阜：曲阜师范大学,2012.

[21] 刘丽萍.论歌剧《党的女儿》的音乐特征及人物形象分析[D].青岛：青岛大学,2009.

[22] 白居业.现代民族歌剧《野火春风斗古城》作品分析[J].音乐创作,2015(4)：138-140.

[23] 周亚娟.歌剧《野火春风斗古城》的音乐特征研究[D].西安：西安音乐学院,2008.

[24] 缪天瑞,等.中国音乐词典[M].北京：人民音乐出版社,1984.

[25] 曹艳艳.歌剧《野火春风斗古城》中杨母人物形象及其唱段分析[D].开封：河南大学,2010.

[26] 胡冬妍.中国民族歌剧《运河谣》女主人公唱段之演唱探究[D].武汉：武汉音乐学院,2014.

[27] 栾凯.攀登艺术高峰 不断开拓创新：民族歌剧《沂蒙山》创作谈[J].人民音乐,2019(5)：15-17.

[28] 谌帅师.歌剧《松毛岭之恋》中唱段《阿根哥,你在哪》的艺术分析[D].武汉：武汉音乐学院,2021.

[29] 余亚飞.用真情抒写历史：评原创民族歌剧《松毛岭之恋》[J].人民音乐,2020(1)：29-33.

[30] 冯琪涵.浅析歌剧《沂蒙山》中"海棠"的唱腔塑造角色形象：以《苍天把眼睛一睁》《沂蒙山,永远的爹娘》为例[D].上海：上海音乐学院,2020：2.

[31] 傅显舟.民族歌剧《运河谣》评析[J].歌唱艺术,2012(10)：54-58.

[32] 莊映.试论新歌剧音乐创作的道路[J].人民音乐,1957(3)：24-26.

[33] 蒋力.民族歌剧再掀新浪潮：中国歌剧百年回望之十二[J].歌剧,2020(12)：50-55.

[34] 张庚.歌剧《白毛女》在延安的创作演出[J].新文化史料,1995(2)：6-7.

[35] 郭乃安.具有民族风格的歌剧《红珊瑚》[J].戏剧报,1960(21)：9-12.

[36] 陈大鹏.当代民族歌剧的重大收获：评歌剧《党的女儿》[J].中国戏剧,1992(1)：21-22.

[37] 董兵.对中国民族歌剧发展的回顾及思考[J].南京艺术学院学报(音乐及表演版),2003(4)：23-24.

[38] 文化部党史资料征集工作委员会,《延安鲁艺回忆录》编委会.延安鲁艺回忆录[M].北京：光明日报出版社,1992.

[39] 钱庆利.民族歌剧创作的典范之作：写在《洪湖赤卫队》创演六十周年之际[J].歌唱艺术,2019(12)：14-19.

第八章

红色音乐剧

第一节 概 述

一、红色音乐剧发展的社会历史背景

（一）历史背景

音乐剧起源于20世纪初的伦敦、纽约等欧美都市，以借助流行歌曲叙事为主要功能与特性，是流行音乐与西方传统戏剧的结合。由于整体舞台形式融合了舞蹈表演、服饰造型、演员调度、舞美设计等元素，音乐剧也被称为歌舞剧。在20世纪30年代初期，音乐剧作为一种区别于传统戏曲的"新剧"与西方话剧几乎同时传入中国，在与中国本土戏曲样式的融合中逐渐发展演变，衍生出许多具有中国特色、符合中国国情的红色音乐剧。在新中国成立以前，以宣传革命思想和进步精神为主的红色音乐剧在前线和大后方都发挥出了鼓舞战士与人民参与新民主主义革命的作用，但由于需要受过专业训练的演员进行歌舞表演，因此演出场次与作品产出相对于话剧数量较少；即使有配合音乐出现的叙事性舞蹈表演，其基本形式也以戏曲化程式或散曲表演形式为主，难以连缀为具有长时间、完整故事、丰富角色的音乐剧。[①]

（二）社会背景

由于中国传统戏曲中写意风格的影响，很多演员在进行歌曲表演时配合的动作往往具有舞蹈的性质，这也为新中国成立后红色音乐剧的美学风格构建奠定了基础。与由西方戏剧分化而来、内容上则更多表现社会下层小民喜怒哀乐的西方音乐剧相比，中国的红色音乐剧一方面吸纳了中国戏曲与中国传统通俗文学中对社会重大题材的关注，另一方面其内在也具备了革命及建设时期社会宣传功能的要求，因此兼具宏大题材的精神性与通俗叙事题材的审美性。这使得红色音乐剧

[①] 崔竞源.精神性与审美性：红色音乐剧的美学构建[N].中国艺术报,2021-06-11(4).

作为一种既有官方性质又有民间性质、既有精神特性又有审美追求的艺术形式,在各种形态的社会中受到欢迎。

新中国成立后,在大量艺术研究者与表演者的努力下,红色音乐剧创作累积了一定的经验。改革开放后,伴随剧院市场化开放经营的风潮,注重一般观众体验的红色音乐剧在传统红色作品与外国音乐剧的影响与借鉴下脱颖而出。最近几年来,不少呈现中国人民在中国共产党领导下进行武装斗争,或者进行经济建设的红色音乐剧在强调精神内涵与历史厚度的基础上,广泛融合了不同的艺术形式与艺术风格,并借助电脑特效与新媒体手段营造出富有魅力的审美特征,逐渐发展为现代中国社会广为欢迎的艺术样式。①

第二节 研究综述

伴随着中国改革开放的步伐,中西方文化交流日益增强,西方音乐剧作品也于此时逐渐进入我国。20世纪90年代,国内掀起了有关音乐剧方面的研究热潮,学者们从多角度、多方面对我国音乐剧进行研究,为中国音乐剧的进一步发展奠定了基础。与此同时,有关音乐剧表演、演唱和舞蹈方面的著作逐渐丰富起来。例如:居其宏的《音乐剧:我为你疯狂》,周小川、肖梦的《音乐剧之旅》,余乐的《带你去看音乐剧》,慕羽的《西方音乐剧史》,黄定宇的《音乐剧概论》,张旭、文硕的《音乐剧导论》,余丹红、张礼引的《美国音乐剧》等。自1980年音乐剧正式引入中国,至今也不过四十年左右,相较于拥有一百多年发展历史的欧美音乐剧,我国音乐剧仍处于起步阶段。进入21世纪以来,我国音乐剧行业不断发展,但是要想让音乐剧真正做到与我国本土化特色相结合还需要不断地摸索与探究。伴随着经济全球化的浪潮,国内外文化的交流日益加强,音乐剧这种综合性艺术表现形式也受到了中国大众的喜爱与肯定,在中国的舞台上绽放其独特的艺术魅力。与红色音乐剧相关的博硕士论文以及各类学术期刊文献于知网上可检索出290余篇,其大致分为以下几个方面进行分析研究。

一是关于红色音乐剧创作方面的研究。2018年信洪海的文章《中国(历史性)民族题材音乐剧导演创作的几点思考——以原创音乐剧〈畲娘〉为例》从寻找合适的音乐形态和架构,到戏剧情境段落的唱段处理以及剧中人物舞台形象塑造等方面,阐述了作者——即导演——对艺术创作的思考。2019年郭建民、李团、赵世兰的文章《革命历史题材音乐剧创演的突破与思考》中以北京大学原创音乐剧《大钊

① 崔竞源.精神性与审美性:红色音乐剧的美学构建[N].中国艺术报,2021-06-11(4).

先生》为例，论述了该剧创作过程中如何将革命历史题材巧妙融合进剧本内容。2019年周映辰的文章《谈音乐剧〈大钊先生〉的创作》中作者讲述了创作该部红色题材音乐剧的心路历程。2021年梁卿在文章《红色题材音乐剧剧本创作的诗意表达——以宁波大学"初心三部曲"为例》中以宁波大学原创音乐剧"初心三部曲"——《牵手》《初心晨启·宣言》《钢铁是怎样炼成的》为例分析剧本创作思路与技法，论述以戏剧故事演绎原型故事、音乐剧平行蒙太奇的运用、主题唱段的诗情与画意、设立"新焦点"人物、诗化唱词的叙事性与抒情性、创绘意象与意境等多种音乐剧剧本创作方式，总结出诗意表达对红色题材音乐剧剧本创作实现人民性与艺术性高度融合的重要作用。

二是关于红色音乐剧的相关剧评。2014年胡星亮的文章《评音乐剧〈王二的长征〉》从该剧的审美视角和艺术创造方面进行了评论。2019年郑少华的文章《音乐剧本土化的有益探索——评音乐剧〈淮海儿女〉》从选题意义、社会背景以及中西方的审美观念对该剧进行评析。2019年张玢的文章《一曲悲歌恸天地 长征路上铸英魂——评音乐剧〈血色湘江〉的宏大叙事与红色精神传承》中介绍音乐剧《血色湘江》是以湘江战役这一历史事件为创作背景，运用多元融合的歌剧风格表现宏大叙事主题，戏剧架构完整，文章对作曲家融入本土元素的创作手法以及灯光舞美的设计逐一进行了评论。

三是关于红色音乐剧的历史研究。2009年杨坤、涂晓毅的《民族化与市场化——中国音乐剧发展的当前趋向》，对本土化特色与开辟音乐剧市场对中国未来音乐剧的发展提供了一些建议。2014年梁鹤的文章《中国音乐剧的民族化发展探析》中针对我国音乐剧内容、表演、音乐三大民族化特点进行了论述。2019年褚苑苑在文章《中国音乐剧全球传播的价值认同研究》中提到，只有使中国音乐剧具有本民族独特的气质才能更好地将其传承下去。通过这些论著可以看出，中国音乐剧的发展离不开民族化，只有融入本民族特色文化元素，才能最终实现我国音乐剧的蓬勃发展。

四是关于红色音乐剧美学方面的研究。2021年崔竞源的文章《精神性与审美性：红色音乐剧的美学构建》中，阐述了我国人民的审美特性，认为音乐剧传入我国后，与我国文化相互融合并不断发展，不仅能够做到表现我国的民族精神，又能符合我国人民的审美。

五是关于红色音乐剧对于思政教育作用的研究。2019年韩群、孙海涛的文章《立德树人 培根铸魂：以艺术实践教学树立大思政人体系——大连艺术学院励志原创音乐剧〈追梦·青春〉引发强烈共鸣》，阐述了原创红色题材类型的音乐剧不仅能够在学生的思想上引领学生，激励学生在实现中华民族伟大复兴的道路上放飞青春理想，同时还能在剧目排演过程中锻炼和提高学生的艺术实践能力。2021

年金昌大剧院演艺有限公司的文章《红色为根 "艺"心向党——金昌红色题材原创音乐剧〈焉支花开〉精彩绽放》中阐述了为响应党中央对红色基因的传承与弘扬,当地创作团队以 1936 年中国工农红军西路军挺进甘肃永昌期间的战斗事迹和部分英雄人物原型故事为基础,创编了红色音乐剧《焉支花开》,同时将该剧融入了党史学习教育的展演,并且在剧目创演过程中,多位演员积极递交入党申请书以及从预备党员转为正式党员。

第三节　红色音乐剧作品简介

一、音乐剧《芳草心》

(一) 创作背景

20 世纪 80 年代,中国军队正值百万大裁军。由于重组与合并,部队文艺团体都面临着沉重的生存压力。如何进行戏剧改革为自己争得生存空间,是摆在部队文艺团体面前严峻的现实。没有经验、没有模式、没有定义,却有着创作的激情和探索的执着,凭着头脑中对音乐剧的朦胧认识,"像离开襁褓的婴儿,像破土而出的小草"①,军旅戏剧创作者们终于排演出了自己心中的音乐剧。

南京前线歌剧团创作的音乐剧《芳草心》1983 年在南京首演,1984 年赴北京参加"全国现代题材戏曲、话剧、歌剧观摩演出",并荣获九项大奖和音乐一等奖的殊荣,引起了强烈的反响。该剧由向彤、何兆华编剧,王祖皆、张卓娅作曲,根据评弹和话剧《真情假意》改编而成,描述了当代青年的爱情故事。

《芳草心》是一部将艺术视角指向平凡人的音乐剧,颂扬了普通人身上那种纯朴、自然的美。为了表现和颂扬这种美,剧本的改编者取"十步之泽,必有芳草"之意,将剧名由《真情假意》改为《芳草心》。"十步之泽,必有芳草"也正是全剧的主题。②

① 见《征婚启事》节目单。
② 杨媚.中国军旅音乐剧发展历程回顾[J].中国音乐学,2008(2):104-107.

虽然《芳草心》并不是以军旅生活为背景的都市现实题材作品，但这种非军旅题材作品所表达的思想主题、所抒发的情感、所揭示的社会生活本质与中国人民解放军的性质、任务与宗旨是相一致的，所以理应纳入军旅音乐剧的范围。"求新而免俗，声轻而意深"①，《芳草心》的诞生为军旅歌剧走出低谷开辟了一条新路。它不仅是第一部中国军旅音乐剧，也是中国原创音乐剧的开路先锋，军旅音乐剧就此起步。剧中主题歌《小草》迅速传遍全国，引起国人广泛关注，至今仍是传唱极广的一首流行歌曲。据称，《芳草心》在票房收入上也创造了不菲的业绩，是二十年来不但收回了全部投资，而且还有一定利润的第一部原创音乐剧②。

（二）剧情简介

"沈媛媛和沈芳芳是孪生姐妹，媛媛快结婚了，未婚夫于刚却在一次事故中受伤双目失明，世故的媛媛离开了于刚，善良的芳芳代替姐姐照顾病中的于刚。由于失明，于刚一直以为照顾自己的是媛媛，在医护人员的治疗下于刚恢复了健康并准备同媛媛结婚，可一条手帕却揭穿了媛媛的负心，于刚与芳芳终于走到了一起。"③

（三）歌曲片段分析

1. 选段《小草》作品分析

《芳草心》的序曲《小草》，是芳芳的主题歌，也是全剧的主题歌。在全剧开头、中间和结尾共出现三次：第一次是芳芳独唱；第二次女声伴唱芳芳、黑炭与岚岚的三重唱；第三次是芳芳独唱加混声合唱。歌曲旋律基本不变，重复方式不同。《小草》序曲兼开场曲，有一个安静的器乐引子，3/4 拍加 2/4 拍共 16 个小节④。（见谱

① 孙川.求新而免俗，声轻而意深[J].人民音乐，1984(8)：7.
② 居其宏.音乐剧，我为你疯狂：从百老汇到全世界[M].上海：上海教育出版社，2001.
③ 訾娟，张旭.中国音乐剧作品选集：上[M].上海：上海音乐出版社，2006：2.
④ 傅显舟.音乐剧歌曲研究：三部国产音乐剧歌曲分析引发的思考[D].北京：中国艺术研究院，2008.

例 8-3-1)

谱例 8-3-1

这段由电子琴奏出的引子绝非一个可有可无的器乐前奏,它在芳芳唱段与全剧音乐中,担载着重要的主题乐段功能,随着其他唱段的进入逐渐显示。

《小草》主歌是 a＋b＋a＋b´ 的乐段结构,每 4 小节构成一个乐句,一、三乐句完全相同,二、四乐句前半部分相同,后半部分不同,前者结束在 e 小调属音上,后者结束在主音上;副歌是 c＋c＋d＋d´ 的结构,七声 e 羽调升 VI 级音,前两个乐句完全相同,后两个乐句节奏基本相同,第一小节音高相同,后面音高略有不同,句末结尾音也有所不同。从呼应关系上看,后两个乐句是前两个乐句的应答,可以理解为呼应型乐段;从四个乐句结尾音来看,分别为首调的 mi、mi、re、la 音,可以理解为起承转合乐段。主歌与副歌共 32 小节,16 小节一个乐段,4 小节一个乐句。这首主题歌的结构规整,音乐内部联系十分紧密。这是一首好听好唱、经听经唱的抒情小曲,既概括了《芳草心》全剧赞颂善良朴实"小人物"的戏剧主题,也表现了芳芳助

人为乐、以小草自居的人生价值观与开朗豁达的角色性格。①

2. 选段《扫垃圾》作品分析

这是一首诙谐幽默的喜剧歌曲,歌中唱到"Do-re-mi,Do-re-mi-fa-so-la-si,扫垃圾,拖完地板擦桌椅……",也是一首表演型的动作歌曲,是芳芳在家中一边干活一边演唱的"劳动歌曲"。10小节欢乐跳跃的引子带出单段式的分节歌,是一个a+b+c+c´+a´的乐句结构,乐句划分为小节,可以理解为起承转合的变体,有叙事性,保持了诙谐歌曲语言朗诵的节奏特点,曲式结构也相对工整。接下来妈妈回到家里,关心起芳芳的婚事。②（见谱例8-3-2）

谱例 8-3-2

二、音乐剧《花木兰》

（一）创作背景

花木兰是中国古代巾帼枭雄,忠孝节义,替父从军,击败入侵民族,从而被大家广为流传,她的故事被多种艺术形式呈现出来,如电影、电视剧、豫剧等。

音乐剧《花木兰》是中国歌舞剧院以"木兰从军"的故事为题材进行创作的大型现代音乐剧。该剧由时任中国歌舞剧院副院长的徐沛东担任监制,聘请中国话剧

① 傅显舟.音乐剧歌曲研究：三部国产音乐剧歌曲分析引发的思考[D].北京：中国艺术研究院,2008.
② 訾娟,张旭.中国音乐剧作品选集：上[M].上海：上海音乐出版社,2006：2.

院副院长王晓鹰担任导演,邱玉璞、喻江编剧,郝维亚作曲。剧中音乐元素多样,采用现代与古典相结合的手法进行创作。该剧内容不是延续照搬"木兰从军"的传统故事,而是在其基础上有所改善和变动,对传统故事的情节有所删减,讲述的中心内容是花木兰与白玉溪真挚的爱情故事。音乐剧《花木兰》中的主要角色一号人物花木兰是由两位女演员来共同塑造的,花木兰从军前和脱去戎装回归故里,呈现出的温柔贤淑的女子形象由一名女演员来担任,军旅生涯中阳刚顽强的男子形象由另外一名女演员来饰演。从声音审美的角度出发,这样更有益于塑造温柔刚强相距的两种个性角色。这一设计,巧妙地把花木兰塑造得有声有色、活灵活现,使《花木兰》成为一部具有创新性的中国音乐剧。①

(二) 剧情简介

"木兰从军"源于乐府中仅三百余字的《木兰诗》(也称《木兰辞》)。时间发生在很久远的朝代,战乱不断、边关战事频频告急,君王一纸号令全国紧急征兵,老兵花弧在应征军册中有名,但却因年迈染病而进退两难陷入困境,花弧之女花木兰自幼随父习武,面对父亲年迈、小弟年幼之困境,毅然女扮男装,以小弟花木棣的名义替父从军。

木兰青梅竹马的伙伴白玉溪痴心地跟随木兰一同投奔到慕容将军麾下,在残酷的战斗中,奋勇杀敌,多次立功。十二年的征战,双方伤亡惨重,两国均已不堪战争重负,直至巴丹王子被擒带来了战争的转机,巴丹公主发誓要通过"比武招亲"联合邻邦与慕容将军决一死战。木兰与白玉溪闻讯后决定将计就计,木兰以"游侠"的身份来到"比武招亲"会场,公主对"游侠"一见钟情。经过较量,"游侠"胜出之时却被认出是敌方先锋"花木棣"。公主欲诛不忍,木兰趁机劝说公主只有罢战议和,王子方能得救,两国百姓才能脱离苦难。至此和平的意念超越一切、超越国界。公主幡然醒悟,写下罢战议和的国书。

花木兰不屑君王封赏回到家乡,巴丹兄妹在慕容将军的陪同下前来花家寻亲,见面方惊叹"同行十二载,不知木兰是女郎",写下了"木兰从军"的千古传奇故事。②

① 窦贝贝.音乐剧《花木兰》选段"上天怎知道我的心思"的演唱分析[D].昆明:云南艺术学院,2017.
② 訾娟,张旭.中国音乐剧作品选集:下[M].上海:上海音乐出版社,2006:115.

(三) 歌曲片段分析

1. 选段《我希望》的思想内涵及音乐结构分析

音乐剧《花木兰》中的《我希望》是第一幕第二场中的经典唱段,这一段主要是描写花木兰得知自己年迈的父亲被征召从军而陷入了深深的悲伤和思考当中。这一幕是对汉乐府《木兰辞》这一经典曲目的演绎,也是整个音乐剧当中的一个小高潮。这一段直接承接了之前的剧情,开启了后面的剧情。虽然篇幅不长,但是对于整部音乐剧来说有着极为深刻的意义。另外,这一幕剧是音乐剧《花木兰》开头的一部分,观众对于花木兰的故事早就耳熟能详,这个新的音乐剧能够给观众们带来新奇体验是非常重要的。选段《我希望》通过对经典情节的演绎,给整个音乐剧定下了基调,让观众对于新的花木兰故事有了一个基本的了解,这才能够使之后呈现的原创部分显得不是那么突兀,更加让人接受。

选段《我希望》中段旋律范围由低到高,歌手的情绪也跌宕起伏,这一转变逐渐为花木兰的性格、人物形象的转变埋下伏笔,做好铺垫,铺平道路。谱曲特征总体可以归纳为主副歌式的二段式 AA′"1—47"、"49-61"两段。该曲是一部具有中国传统音乐元素风格的乐曲。可以说它具有"贯穿中西""勾连古今"的创意立意,也是一部兼具艺术性、技术性和思想性的优秀作品。不管在艺术内涵、音乐特色还是在演唱技巧上,它都展现出了不可磨灭的艺术价值。A 段中 1—47 小节以 F 调为主调,旋律开头以琶音伴奏起调,运用了织体模式,用 2/4、4/4、6/4 的混合拍作效果,以制造出层层递进、掷地有声的声乐效果,来表现花木兰的希望和期盼。到二段曲式反复了一次,从第 49 小节开始把 A′段重复了一遍,移高小三度,把降 A 调变为 2/4 的单一拍子。以高音区为主的旋律结束部分升华了全曲的内涵,高度肯定了木兰激动的心情和深埋心底的情感。

前奏不到两小节,短小、简洁,在属和弦上进行。(见谱例 8-3-3)

A 段(第 2—22 小节),旋律在第 2 小节的第四拍进入(弱起),a 句由两个三小节的乐节构成,速度较慢,节奏舒缓,在调式上为 F 大调,以属音作为开头,呈现大

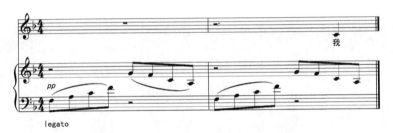

谱例 8-3-3

调式的风格。b 句是 a 句的一个承接,前半句音调相对起伏大,节奏上使用了一拍附点的节奏,推进了乐曲的进行,抒发了作者强烈的对爱的希望,突出乐曲主题。乐句最后减慢,并结束在主音上,体现一个乐段的结束。c 句由两个两小节乐节构成,旋律以级进为主;d 句是 c 句的承接,两个乐句结构一致。c 句结尾停在上主音,意指乐曲未完结;d 句结尾停在主音上,意指乐段的完结。(见谱例 8-3-4)

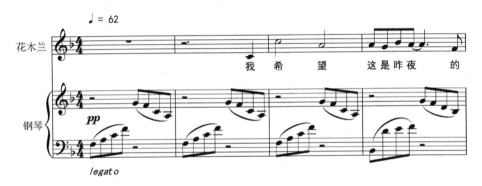

谱例 8-3-4

B 段(第 28—49 小节),a 句由两个六小节乐节构成,从属和弦上开始,在主和弦上结束,乐句多使用缓慢的节奏型,起到突出咏叹的目的,多处的一拍附点和两拍附点,推动了乐曲的进行。b 句由两个五小节乐节构成,乐句节奏缓慢,咏叹了作者强烈的希望,表达了对爱自己的人的祝愿和期盼,突出乐曲主题。

结尾(第 50—62 小节)重复 B 段 b 句,是对全曲进行的补充,乐曲将调性从 F 自然大调转到降 A 自然大调,从主和弦上开始,最后将尾音停在主音上,以示乐曲最终的完结。

音乐剧《花木兰》其音乐核心是一个"孝"字,抒情的诉说式的音乐,表达的是父女之情、亲人之情,这些思想内涵在选段《我希望》当中也得以体现。花木兰第一次登场用《我希望》这首曲表达了对和平幸福生活的无限向往之情。[①] (见谱例 8-3-5)

① 曾盼.音乐剧《花木兰》选段《我希望》的演唱分析[D].南昌:江西师范大学,2017.

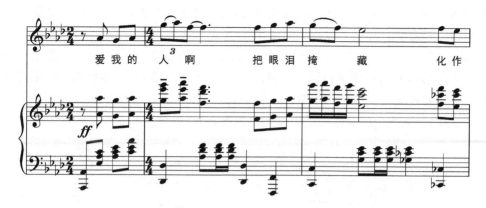

谱例 8-3-5

2. 选段《我想这样看着你的样子》作品分析

该曲短小精致，4/4 拍，陈述速度较慢，共 38 小节，其旋律舒缓、柔美，#c 小调贯穿全曲，并伴有短暂性的离调，总体呈现收拢性结构。整首作品大量运用了色彩暗淡的和弦进行功能填充，充斥着一种暗淡、悲伤的音乐情绪。作品结构清晰，为并列单二部曲式结构，没有再现部。两个乐段为并置型乐段，由"引子＋A＋B＋尾声"构成。

歌曲引子部分为第 1 小节，是一个琶音式的挂留主和弦。挂留和弦特有的和声色彩营造出一种特殊的意境，同时也将调性确立在 #c 小调上陈述。(见谱例 8-3-6)

谱例 8-3-6

A 段由"a(2－10)＋a1(11－19)"两个乐句构成。a 乐句由Ⅰ—Ⅶ—Ⅲ—Ⅴ—Ⅰ之间的和弦转位变化构成，旋律走向多采用二度上下行级进与辅助音之间的变化发展完成。伴奏织体上，右手以四分音符与二分音符交替式的柱式和弦及碎片化的和声织体出现，左手以八分音符为主的分解式和弦，支撑主旋律倾诉式的线条走向。伴奏与人声的巧妙配合，将人物的内心情感进一步表达出来，营造出诉说式

的情感氛围。a1乐句是a乐句的变化重复,且只做了个别音的改动,但两个乐句在伴奏织体和力度上发生了微妙的变化,即在保留左手分解和弦不变的情况下,将右手部分上移一个八度,暗示巴丹公主此刻心理活动的变化。力度上,由 p 逐渐变为 mp,情绪逐渐增强,突出人物语气的强调作用。到了第13小节,主旋律音符采用高八度Ⅲ级的重属和弦与第4小节形成呼应,进一步明确了巴丹公主内心已坚定自己的选择,也为之后的情绪递进做了充足的准备。(见谱例8-3-7)

谱例 8-3-7

B段由"b(20-27)+b1(28-35)"构成变化重复的方整性乐句结构,内容上引入新的音乐材料,采用音程大跳和级进的手法丰满音乐情绪,伴奏织体部分的流动性增强,密集的分解和弦有力地推动了音乐情绪的发展。结合旋律部分的变化,B段整体音域较A段更为宽广,由中声区逐渐过渡到高声区,旋律线条逐渐拉长。两个乐段的对比性也体现在织体部分的行进速度上,A段是八分音符的慢速分解,B段则为十六分音符的分解和弦(见谱例8-3-8)。四个乐句不断地变化重复,加深了人物内心对爱的肯定,达到了全曲的高潮。

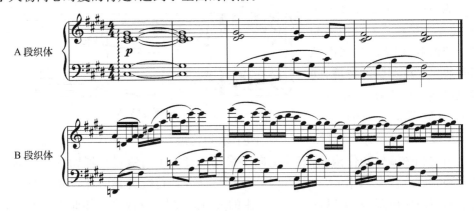

谱例 8-3-8

歌曲尾声共三小节(36-38),运用了与引子部分相同的全音符柱式和弦织体做渐慢和弱处理,最终结束在主和弦上,音乐情绪回归平静,加强故事情节的代入感。① (见谱例8-3-9)

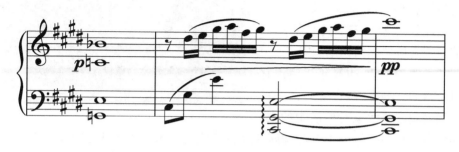

谱例8-3-9

三、音乐剧《王二的长征》

(一)创作背景

音乐剧《王二的长征》是由关山编剧、三宝作曲的一部概念音乐剧,于2013年11月23日首演于广东省东莞市玉兰大剧院。

剧作者关山,于1970年出生在陕西省西安市,因受父亲的影响,上小学时就酷爱文学,经常尝试诗歌方面的写作,9岁就发表了一首诗歌习作。1989年,19岁的关山考入中央戏剧学院戏剧文学系。他参与创作的电视剧作品主要有《我非英雄》《中国刑警》《零距离》等;音乐剧作品主要有《金沙》(2005年)、《未未来来在路上》(2006年)、《蝶》(2007年)、《三毛流浪记》(2011年)、《钢的琴》(2012年)、《王二的长征》(2013年)、《聂小倩与宁采臣》(2014年)和《虎门销烟》(2016年)。

曲作者三宝,1968年出生在内蒙古自治区呼和浩特市的一个音乐世家,母亲为著名作曲家辛沪光。三宝4岁就开始学习小提琴,11岁又学了钢琴,13岁的他已是中央民族大学音乐系附中小提琴专业的学生,18岁考入中央音乐学院指挥

① 曾洁.音乐剧唱段《我想这样看着你的样子》演唱分析[D].南昌:江西财经大学,2020.

系。而后,他开始了流行歌曲、音乐剧等方面的创作。主要代表作品有《暗香》《不见不散》《你是这样的人》等;音乐剧作品有《金沙》《蝶》《三毛流浪记》《钢的琴》《王二的长征》《聂小倩与宁采臣》《虎门销烟》。①

艺术源于生活,也高于生活。它是对生活的一种凝练,也是对其一种集中的表现。艺术家对生活中的人、事和物进行自身的体会与思考,再通过戏剧创作手法将其总结与提炼,并于某一戏剧人物、戏剧事件中集中地将其表述。同样,艺术作品也是一个时代的产物,艺术家的创作无法逃离时代这个大背景。对于概念音乐剧《王二的长征》来说,就是立足于当代对红军长征胜利80周年的回顾与思考。

1934年10月因第五次反"围剿"的失败,中共中央被迫放弃了革命根据地,开始了二万五千里长征。主要分成了四支队伍,分别从江西于都(主力军集结地)、河南罗山、川陕苏区和湖南桑植等地出发。长征精神主要体现为不怕困苦、不畏艰难、不惧流血与不怕牺牲的革命英雄主义精神,而屹立于当今视角,其内容可以表现为艰苦奋斗的精神,也时刻提醒人们,珍惜今天来之不易的和平生活。概念音乐剧《王二的长征》于2013年11月23日首演于广东省东莞市玉兰大剧院,正是为纪念长征胜利80周年而作。

(二) 剧情简介

概念音乐剧《王二的长征》以红军长征为背景,讲述农民王二为已故的红军战士送信的故事。场灯未亮,舞台上传来整齐步伐,那是1934年的秋天,红军向苏区转移。灯光渐起,一个佝偻的身子,满脸胡楂、气喘吁吁的人——王二,出现在观众们的面前,他翻过了几座山、涉过了几条河,终于摆脱了地主老爷派来追打的人。只因与王二相伴二十年情同骨肉的老牛挡了老爷的路,老爷的恶狗咬死了王二的牛,王二用药毒死了老爷的狗,以致招来报复。就当王二喘息未定,饿得饥肠辘辘之时,一位身负重伤的红军战士给王二送上了一口饭。王二狼吞虎咽之后说道:"谁赏饭就是老爷,甘愿为此当牛做马。"红军战士从衣服中掏出一封信来,这封信是写给他未出生的孩子的,让王二交给自己的妻子,而他妻子就在前方红军的部队中。可没等红军战士说出他妻子的姓名,他就倒地牺牲了。就此,王二踏上了他的送信之路。王二奔逸绝尘赶上了红军的部队,迎面撞上了一个红军女战士——"文

① 陈治有.概念音乐剧《王二的长征》一度创作解析[D].南京:南京艺术学院,2020.

工团"。于是,王二告知了前来的目的。最终,王二加入了红军队伍并踏上了漫漫长征。"文工团"告诉王二,要想成为他们的同志,就要先做一个真正的人。于是,"文工团"教大字不识的王二认识了这封信中的一个字——"人"。"文工团"答应王二,当他把信里的所有字认全的时候,就好好看他一眼。就此,王二开始逢人就学字。

 王二在长征途中遇到的第二个人是"红米饭"。他是红军的炊事员,红军的伙食(大黄叶、灰灰菜、地木耳等)都来自他。而他也教王二认识了一个字——"不"。不久后,"红米饭"累倒,牺牲在长征途中,王二继承其遗志接了班,成了红军队伍的第十九名炊事员。有一次,王二因寻粮食掉了队,他与一个叫"汉阳造"的女兵相遇在山涧。而"汉阳造"也教王二认识了一个字——"枪"。她说这个"枪"字是她父亲教她的,因"汉阳造"从小就受到恶棍的欺负和凌暴,父亲告诉她"你应该有一把自己的枪"。就此,"汉阳造"拿上长枪,参加了红军。在长征路上,她以个人之力掩护红军部队转移,以牺牲作为代价守住了一个阵地。在长征途中,"打摆子"侵蚀着红军战士们的身体,远道而来的"大鼻子"大夫跟随红军走上了千里万里的征程。他来帮助红军们消灭"打摆子",他也教王二认识了一个字——"马"。这个"马"字就好比坚强的红军,肩负重任,不怕艰难险阻、暗礁险滩,也要砥砺前行。凭着顽强的意志,红军最终战胜了病魔。红军部队开始了翻雪山、过草地的艰难旅程。在这之后,王二遇上一位食不果腹的女同志——"自由颂"。王二给了她一口饭吃,她教了王二一个字——"诗","生命诚可贵,爱情价更高,若为自由故,两者皆可抛"。这是匈牙利著名诗人裴多菲的《自由与爱情》,"自由颂"就是为了"自由"踏上了这漫漫征途。她与王二短暂交流之后,又踏上了她的"自由"之路。在沼泽地中,红军战士"老革命"将王二救起,这是"老革命"救起的第三十位同志,草地上行军的部队中都流传着他的故事。王二问他如何才能走出这没边没沿的烂草地,而他教了王二一个字——"士"。一横一竖站在大地上,他要做一个真正的战士。虽然"老革命"在沼泽地中救过好多人的命,但他坚实的臂膀没能扛起自己,最终,他与他的信仰停留在了泥泞不堪的沼泽里。红军部队抵达吴起镇,就送上门了一个俘虏——"反动派"。王二负责每天给他送饭菜,而他也教王二认识了一个字——"问"。"反动派"曾当过北洋军、革命军、中央军,一次次的失败,让他不停地在问,问天、问地、问不断的革命、问自己的归宿,而他却忘了家的方向。就在这迷惘与痛苦中"反动派"最终了结了自己的生命。不久后,红军抵达了延安,万里长征也到达了终点站。王二和"文工团"在这里又见了一面。"文工团"向王二问起那封信,王二告诉她信上的字已深深地记在了他的脑海里。最终,王二也得到了"文工团"那真情的一眼,他们相互道别,"文工团"又踏上了那漫长的征程。全剧就以王二送信之事展开,以一种"非线性"的手法,串联起了长征路上这7个人物的故事。每个人都教王二认识了

不同的字,这些字也是他们自己的辛酸苦辣。而最终王二也从一个大字不识、饱受欺压的农民变成了一个有血有肉、有信仰有追求、堂堂正正的人,向着那"自由"之路继续前行!①

(三) 剧中作品片段分析

1.《开场曲》

《开场曲》的拍号为 4/4 拍,全曲采用"三度"动机的贯穿。当王二从台后跑到舞台中间,弦乐不断交替拉奏 si、re 与升 do、mi 的音型,强化该音乐动机。歌曲的旋律也是围绕这"三度"动机展开,笔者将对 a、b、c 段的旋律给予分析。(见谱例 8-3-10)

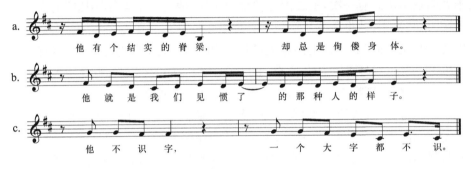

谱例 8-3-10

首先,a 段"他有个结实的脊梁,却总是佝偻身体"是对王二外部形象的描写,开头升 fa 到 re 的进行正是三度关系,第二拍的升 fa、mi、re 的下行,外框架也是一个三度的关系。其次,b 段"他就是我们见惯了的那种人的样子"是对王二的形象再一次的强化,他普普通通、默默无闻。旋律的升 fa、mi、re 的下行与升 do、re、mi 的上行又再一次体现这种三度的关系。最后,c 段"他不识字,一个大字都不识"是对其文化和生活经历的一些描绘。旋律升 sol、升 fa、mi 与 mi、升 do 都采用的是这种三度的音程关系。"三度"动机不仅在旋律中体现,也在伴奏音型上有所展现。笔者认为作曲家此处表现的"三度"动机有"匆忙"与"恐慌"两层含义。"匆忙"表现为王二逃出"老爷"家的急促与紧张,不停歇地向前跑,而此处"匆忙"也暗喻了 1934 年红军部队战略转移的仓促。"恐慌"体现在王二始终担心身后有人追来,在减三四和弦与旋律音调的对峙下,这种气氛就更为强烈。《开场曲》以开放性乐段作为结尾,故事继续向后发展。

2. 作品《火》

该歌曲是王二长征过程中的一个转折点,也是人物蜕变的开始。这种改变不仅来自内心的觉醒,也来自外部因素的刺激。真正想从自我内心开始改变的人较

① 陈治有.概念音乐剧《王二的长征》一度创作解析[D].南京:南京艺术学院,2020.

少,且需要顽强的毅力,何况作为一个农民阶级没有文化的王二?但这种外部因素的刺激则显得更为直接,更为有力,如"红米饭"因县太爷的压迫走上了革命之路、"汉阳造"因恶人的侵害举起了手枪等。"红米饭"的死,也给予王二莫大的刺激。他给予王二的是一种亲人的爱。所以,王二在心中记住了这份爱,他也将把这份爱传播出去。《火》这首歌也表现了王二心灵的变化,从一开始的失落神伤,到后来的坚定不移,这团爱的火种已经在他心中熊熊燃烧。(见谱例 8-3-11、谱例 8-3-12)

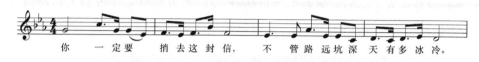

谱例 8-3-11

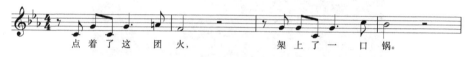

谱例 8-3-12

四、音乐剧《九九艳阳天》

(一)创作背景

该剧根据胡石言 1949 年创作的小说《柳堡的故事》及 1954 年上映的同名电影改编,致力打造成一部当代的、民族的且具有典型区域特色的史诗音乐剧,一部具有价值传承、时代高度、理想精神、艺术品质和创新意义的"中国革命题材经典作品"。

音乐剧《九九艳阳天》最开始由江苏省镇江市文广局、镇江市艺术剧院创作,邀请著名戏剧导演雷国华出任总导演,著名音乐家印青担当音乐总监,青年作曲家田泪作曲。该剧在一些艺术节的活动中有很好的成绩并获得了国家艺术基金资助。后来为了增强作品的影响力,争取更多的年轻观众,扩大演出市场,北京保利演出公司和华江亿动公司加入并制作了这部剧的青春版。①

① 黄莉莉.音乐剧《九九艳阳天》青春版的示范性[J].新世纪剧坛,2020(1):13-17.

（二）剧情简介

音乐剧《九九艳阳天》讲述了抗战末期，新四军解放苏北宝应县的柳堡镇，柳堡村民二妹子和新四军四班长李进之间的爱情故事。音乐剧在保留小说故事精髓和经典歌曲《九九艳阳天》的同时，丰富了剧目的戏剧性、人物关系及情感冲突，融入现代、通俗的歌词，运用先进的舞台、灯光设计，通过对英雄的"用心、用情、用功"塑造，以现代戏剧及音乐的艺术表现力，展现了战争中军民间珍贵的友情和凄美的爱情，激情讴歌纯真永恒的爱情和大无畏的献身精神，弘扬社会主义核心价值观，传播正能量。

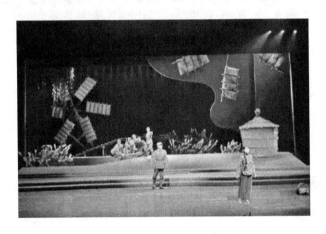

（三）歌曲片段分析

1. 选段《拔根芦柴花》

该歌曲是剧中女主角二妹子的唱段，G大调，2/4拍，歌曲采用了扬州民歌《拔根芦柴花》的曲调，歌词根据剧情做了相应的改编。歌曲演唱中采用了扬州方言，歌词中出现了很多语气词"矣"，增加了演唱过程中的韵味。（见谱例8-3-13）

谱例8-3-13

2. 选段《希望的艳阳天》

选段《希望的艳阳天》是剧中二妹子与四班长的对唱部分，曲调为D大调，拍号为4/4拍。第1—12小节分为两个部分：第一部分a(第1—4小节)，第二部分b

(第 5—12 小节)。a 部分是二妹子的演唱部分，b 部分是四班长的演唱部分。歌曲表达了二妹子对四班长的牵挂之情，同时又表达了对战争过后美好生活的向往。（见谱例 8-3-14）

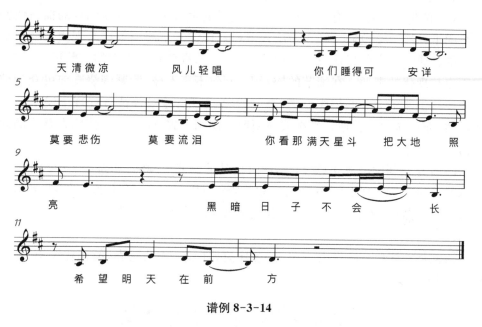

谱例 8-3-14

五、音乐剧《淮海儿女》

（一）创作背景

淮海战役是历史上以少胜多的一次战役。据统计，从 1948 年 11 月 6 日至 1949 年 1 月 10 日，在淮海战役的 66 天里，共出动民工 543 万人，筹运粮食 9.6 亿斤、担架 20.6 万副、大小推车 88.1 万辆、挑子 30.5 万副、船只 8 539 条、汽车 257 辆。淮海战役的胜利是人民支前的伟大壮举，是淮海人民用生命抒写了中国革命战争的壮丽篇章。2017 年 12 月，习近平总书记在参观淮海战役纪念馆时强调，要缅怀革命先烈，传承好红色基因，把淮海战役精神发扬光大。

面对这样一个厚重的革命战争题材、本土题材，以音乐剧的形式来表现，在国内音乐剧创作中尚不多见。音乐剧《淮海儿女》大胆选取这样的题材，本身就是一种"讲好中国故事"的独特抒写。如

何处理该题材,是剧目成功与否的关键一步。《淮海儿女》对题材的处理颇见功力,以往写淮海战役主题的作品,离不开描写国共战争、两军斗智斗勇等,该剧将描绘视角放在大后方的支前民众上。他们虽然贫穷,却大公无私,为支前有的奉献一袋米,有的奉献一袋面,有的献出了自己宝贵的生命……对普通民众的描写使剧作充满了人性的暖色调。剧作还出人意料地设定了军旅画家这个现代人物来贯穿全剧。通过画家的口述、提问、评价,以今人的视角看历史中的支前民众,实现了历史与现代的观照。在情节的构置上,剧作不蔓不枝,紧紧围绕支前民众为前方战斗提供物资为中心编织剧情,通过筹粮、护粮、运粮等情节展现了民众的支前热情,充分显示出普通百姓在战争面前的团结一致,赋予了剧作感人至深的内在力量。

2019年是新中国成立70周年,同时也是淮海战役胜利70周年。在这样一个特殊的时间点,《淮海儿女》的推出更具有契合时代的意义。通过缅怀先烈、致敬英雄,让今天身处和平年代的我们,感恩先烈无私的付出,珍惜眼前来之不易的幸福生活。①

该剧创作团队:制作人李雪梅,总导演曹向东,作曲赵春,编剧杜庆桓、胡永明,作词孟庆武。

(二) 剧情简介

该剧讲述了淮海战役百万支前民工的感人故事,剧情以淮海战役支前队长刘永良全家上前线为主线,分为"呼唤""筹粮""护粮""胜战"四幕,通过一个个生动感人的真实故事,展现"淮海战役的胜利是人民的胜利""淮海战役的胜利是人民用小车推出来的"。

① 郑少华.音乐剧本土化的有益探索:评音乐节《淮海儿女》[N].中国文化报,2019-08-26(3).

（三）歌曲片段分析

1. 选段《最美中国梦》

这首歌曲为 F 大调,拍号 4/4 拍,该片段为整部剧的结束曲,1—9 小节在歌词上都是采用排比的手法,同时节奏型一致,"有一种倒下叫挺立,有一种挥别叫牺牲,有一种短暂叫长存,有一种长眠叫做永生",歌词唱出了先辈们为解放全中国英勇牺牲的大无畏精神,歌曲最后众人齐唱将全曲推向高潮。身处和平年代的我们,应当铭记历史,牢记使命,为实现中国梦而不懈奋斗。(见谱例 8-3-15)

谱例 8-3-15

2. 选段《咱心甘咱情愿》

选段《咱心甘咱情愿》为 G 调,拍号 4/4 拍。1—8 小节可以分为两部分：a(1—4 小节)和 a'(5—8 小节)。a 和 a' 的歌词完全相同,旋律和节奏只有每部分的最后一个小节不同,也就是第 4 小节和第 8 小节旋律走向不同,第 4 小节旋律走向下降,第 8 小节旋律走向上升。歌词"捧出缸底的米哟,刮尽盆底的面,拿出最后一尺布,还有那半斤棉",对应剧中一位年长的老人带着年幼的孙女为军人送物资的场景,虽然家中的生活已经十分艰苦,但是依旧将自家最后的粮食物资捐献给抗战杀敌的战士。整个唱段用最质朴的歌词唱出了老百姓对战士无尽的感激。(见谱例 8-3-16)

谱例 8-3-16

六、音乐剧《红船往事》

(一) 创作背景

1921年7月,在嘉兴南湖的一条小船上,中国共产党第一次全国代表大会召开,这也标志着一个无产阶级政党在国家危亡之际应运而生。在中华人民共和国成立70周年之际,一部由浙江传媒学院领衔创作的音乐剧新作《红船往事》,用别样的艺术语言诠释着"开天辟地、敢为人先、坚定理想、百折不挠、立党为公、忠诚为民"的"红船精神"。这部《红船往事》由艺术院校师生为制作班底,将教育资源与创作资源融为一体,为2018年"国家艺术基金大型舞台剧和作品创作资助项目"。2018年11月,作品登台首演,以新时代创作审美所特有的文化观感对"红船故事"再度构创。内容感人至深,精神振奋人心。重温那段峥嵘岁月,缅怀共和国英雄。

(二) 剧情简介

第一幕名为《书海寻觅》。在正式进入情节内容之前,开篇设计了一个当代时间点的引子。第二幕《红色恋人》生动演绎了革命时代恋人"舍小家,顾大家"的高

尚情怀。第三幕《红色宣言》重点讲述了中国共产党第一次全国代表大会在上海召开时出现危急情况,情急之下转移至嘉兴南湖,终于在红船上完成了建党大业。第四幕《我失骄杨》以杨开慧的牺牲为主题,讲述了在重叠时空中杨开慧与毛润之分别、被叛徒出卖入狱和大义凛然走向刑场的画面。①

(三)歌曲片段分析

选段《红色宣言》

整首歌曲速度"♩=42",采用独唱和合唱两种演唱方式,由剧中人物李大钊率先演唱,随后众合,体现出宣誓的坚定。1—15 小节拍号是 4/4 拍,为李大钊的独唱部分,16 小节开始速度"♩=66",演唱情绪是坚定而有力,力度是由弱而强,体现出众人为成立中国共产党的坚定决心。(见谱例 8-3-17)

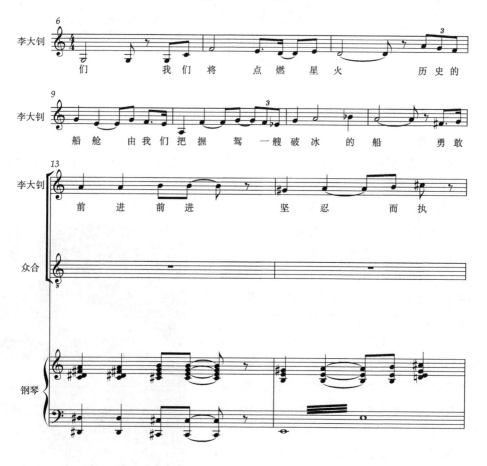

① 孔娟.音乐剧《红船往事》艺术特征探析[J].漯河职业技术学院学报,2021,20(1):90.

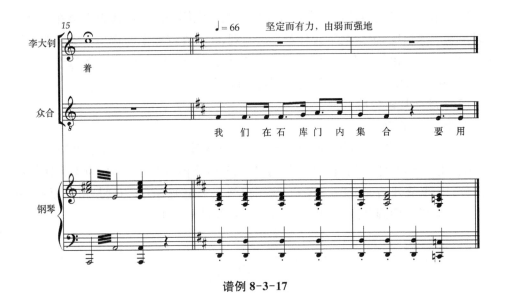

谱例 8-3-17

七、音乐剧《大钊先生》

(一) 创作背景

北京大学创演的音乐剧《大钊先生》与革命历史题材巧妙融合,是为迎接北大100周年校庆与纪念李大钊英勇就义91周年的礼赞,是一次音乐剧创演的突破。在音乐剧《大钊先生》开始创作前,赵羽团长就带领京昆艺术团进行了关于李大钊英雄事迹的京剧创作,后来在北京市委、市政府主管部门和首都京剧界艺术家的大力支持下,他们努力克服民营艺术团体面临的诸多困难,经过向相关研究李大钊的专家认真学习以及对剧本的编创和艺术创作,终于成功地推出原创现代京剧大戏——《大钊先生》。关于李大钊等中共早期先烈事迹的文学艺术作品尚不多见,戏曲方面似乎更少一些。《大钊先生》是京昆艺术团的工作者和参演艺术家们在困难条件下的突破创新,艺术家们所尽的倾心之力更是表达了他们对先烈的敬仰之情,引起了观众不忘初心、继续前进的共鸣。该剧表现了党的创始人之一李大钊对理想信仰和革命的执着追求。

该剧的创作团队:周映辰/导演及编剧、蒋朗

朗/制作人、舒楠/作曲、拓璐/编剧、边文彤/舞美总监、虞江/灯光设计。

（二）剧情简介

1926年，中国革命进入了黎明前漫长的黑暗时期。李大钊先生将生死置之度外，坚持马克思主义，领导大众对敌斗争，保护国共两党的革命同志。然而，李大钊的学生兼同志"汪若白"被捕叛变，出卖了李大钊。李大钊在被捕之前从容镇定，销毁机密文件从而保护了党组织，最终英勇就义。《大钊先生》中有很多篇幅用来表现他与市井百姓、工人、学生、刽子手的交流。这是启蒙的背景，这也是革命的应有之义：唤醒民众，是革命的真正目的。当然，对音乐剧来说，它也有必要表现出特殊年代的生活样态，给人以真实的感受。著名文艺理论家王一川教授认为，《大钊先生》将音乐、舞蹈、戏剧的元素，化成了活生生的艺术形象，体现了音乐剧本身的造型力量、感染力量。一身血污的李大钊随后唱道："东风解冻，春日载阳，千条垂柳，未半才黄。本是一年中最好的时光，可在那长安街旁，在那西郊民巷，却是人间地狱，见不到一缕阳光，万仞高山、松涛喧响，本是凝望中最美的想象，可在这古老中国，在这燕山之怀，却是阴霾之地，看不见飞鸟翅膀。狱友们因为我受苦，在黑暗中酷刑遍尝，我心中悲愤，多少话想对他们讲！他们因为我受苦，黎明时随我走上刑场，我心中悲愤，还有多少话没有讲！"是啊，还有多少事业有待完成，这大概是无数牺牲在革命胜利前夜的志士仁人的共同心声。《大钊先生》便以插叙的方式讲述李大钊的经历和事业。于是，通过场景转换，在第一幕"刑场转机"中还原了大钊先生在北大校园里和同学们探讨"青春"之意义的情景；第二幕"审判"中，由军阀引出赵纫兰上场与大钊相见，顺势转换到二人回忆过往、在丁香树下的缱绻之情；第三幕"行刑"中，工友们聚集在一起希望营救大钊先生，大钊先生和工友们进行交流，然后接入大钊先生在校园内外宣讲马克思主义、组建马克思学说研究会和中国共产党的历历往事。利用时空的转换，使临刑前短暂的实际物理时间得到扩充，容纳进

了李大钊多个层面的生活,充分呈现了李大钊的重要革命主张与历史贡献。①

(三) 歌曲片段分析

这部音乐剧的主题歌《你是一个樵夫》得到了很多观众的认可,其唱词为:"你是一个樵夫,从黎明到黄昏,斧头在悬崖上挥舞。你是一个盗火者,从黎明到黄昏,行走在崎岖的山路。你身背利斧走向一道道山梁,你身举火把奔走在一道道山谷。你是一个敲更人,从一更到五更,送走黑暗迎来了黎明。你是一个掘墓人,从西方到东方,除旧布新迎来新光景。你是一道闪电,划开了乌云,你屹立在天地间,人们都代代传颂。我们是劳苦大众,命运让我们紧紧相连,一样的奋斗,一样的牺牲。我们听见人民发出了怒吼,我们听到胜利的号角有如雷鸣。"词中的主要意象"樵夫",来自李大钊自己的一首诗《山中落雨》:"忽然来了一阵风雨,把四周团团围住,只听着树里的风声雨声,却看不清云里是山是树。水从山上往下飞流,顿成了瀑布。这时候前山后山,不知有多少樵夫迷了归路?"在李大钊的诗中,高山迷雾,象征着复杂的斗争环境。将李大钊比作樵夫,一是说明李大钊是人民的一员,二是为了与盗火者的意象相衔接。在这里,"樵夫"能让人直接联想到砍柴取火、保留火种的意思。主题歌演唱的过程中,各种人物纷纷登场。

八、音乐剧《焉支花开》

(一) 创作背景

党的十八大以来,以习近平同志为核心的党中央高度重视红色基因传承与弘扬,从江西于都到甘肃高台、到北京香山革命纪念地、到河南鄂豫皖苏区首府烈士陵园……习近平总书记每到一地考察调研,都会专程瞻仰红色纪念场馆,实地缅怀革命先烈,用脚步丈量信仰高地,用行动诠释红色精神,告诫全党同志不能忘记红色政权是怎么来的、新中国是怎么来的、今天的幸福生活是怎么来的。2019年8月,习近平总书记在甘肃考察调研时指出:"西路军不畏艰险、浴血奋战的英雄主义气概,为党为人民英勇献身的精神,同长征精神一脉相承,是中国共产党人红色基因和中华民族宝贵精神财富的重要组成部分。我们要讲好党的故事,讲好红军的故事,讲好西路军的故事,把红色基因传承好。"总书记的殷切嘱

① 周映辰.谈音乐剧《大钊先生》的创作[J].南方文坛,2019(6):187.

托,为我们书写新时代红色篇章指明了前进方向,也为我们赓续光荣传统、走向未来凝聚起了强大力量。2019 年 11 月,中共甘肃省委出台了《关于深入学习贯彻习近平总书记视察甘肃重要讲话精神 努力谱写加快建设幸福美好新甘肃不断开创富民兴陇新局面时代篇章的决定》,明确提出要传承好红色基因,传播好红色文化,讲好党的故事、红军故事、长征故事、西路军故事。这更加坚定了金昌文化文艺工作者走好新时代长征路的信心和决心。2020 年,中共金昌市委、金昌市政府把传承红色基因、弘扬时代精神、打造文艺精品作为贯彻落实习近平总书记重要讲话和指示精神的具体行动,作为全面落实中央关于宣传思想和文化艺术工作重要部署的有效载体,以 1936 年中国工农红军西路军挺进甘肃永昌期间的战斗事迹和部分英雄人物原型为基础,历时 12 个月创排完成红色音乐剧《焉支花开》[①]。

（二）剧情简介

该剧以 1936 年中国工农红军西路军挺进甘肃永昌期间的战斗事迹和部分英雄人物原型为基础,采取革命浪漫主义创作手法进行再创作,通过音乐、歌唱、快板、舞蹈等表现形式,再现了红西路军对党忠诚、不畏艰险、浴血奋战的英雄主义气概,以及永昌人民支援红军的质朴情怀,讴歌了红军将士与永昌人民鱼水情深、相互团结支持、共同抗击敌人的感人故事。

（三）歌曲片段分析

作品通过音乐、歌唱、快板、舞蹈等表现形式,再现了红西路军不畏艰险、浴血奋战的英雄主义气概和军民鱼水一家亲的感人场景。第二幕:土戏台前,宣传员张贴标语,宣传红军抗日主张。宣传队队长安黎明谢绝酬金,令地方士绅王永昌深受感动。宣传队廖新华(小快板)、安黎明与青年学生王雪梅合唱《焉支花开》,憧憬未来美好生活,三人建立了深厚的友情。第三幕:在红军政治主张的宣传下,永昌民众踊跃支援红军,革命热情高涨。以狄仲科为代表的永昌进步人士,在红军的倡导下建立了苏维埃政权。红军战略转移,宣传队奔赴一线执行任务。第四幕:宣传队在慰问演出途中,不幸遭遇敌人包围,小快板及队员们全部壮烈牺牲。噩耗传来,安黎明和王雪梅心如刀割,悲痛不已。第五幕:敌人卷土重来,搜捕红军流落人员。马青风威逼王永昌交出安黎明,否则就带走王雪梅当人质。为保证群众的安危,安黎明毅然挺身而出,被敌人带走。在经历了血与火的洗礼后,王雪梅毅然投身革命事业。尾声:半个多世纪后,当年被地下党组织解救的安黎明重访故地。红军烈士纪念碑前,老将军安黎明与王雪梅祭奠小快板及长眠于祁连山下的战友,缅怀烽火岁月,再次唱起见证美好生活的《焉支花开》。

[①] 红色为根"艺"心向党:金昌红色题材原创音乐剧《焉支花开》精彩绽放[J].文化月刊,2021(7):55.

第一幕

第二幕

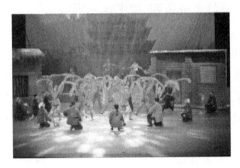
第三幕

第四幕

九、音乐剧《国之当歌》

（一）创作背景

1. 剧本的来历

创作此部作品的想法来自聂耳当年好友的一个夙愿——创作一部关于聂耳的戏剧作品，后来其儿子（时任云南省歌舞团团长）创作出了一部有关聂耳生平的歌剧剧本，且以"聂耳"用作剧名，以告慰父亲，并联系到上海歌剧院副院长李瑞祥，希望能跟上海歌剧院合作完成这部歌剧。作为国歌的曲作者，聂耳的名字在中国家喻户晓，有着牢固的群众基础；聂耳人生中最为华彩的几年是在上海度过的，上海是聂耳音乐创作的基地。上海歌剧院领导经过研究讨论，一致认为这是一个很好的题材，上海歌剧院既肩负责任也

深感荣幸能把这位早逝的人民音乐家和国歌诞生的历史搬上舞台。但后来由于多种原因,云南省歌舞团不能参与此次创作,于是上海歌剧院几位主创人员先后几次亲赴云南,去聂耳出生和生活过的地方采风,并寻找资金、组织力量重新创作剧本。在创作过程中,很多的创作灵感和构思都来自聂耳的日记,主创团队从历史、生活、艺术舞台上去寻找对人物的塑造,力求展现出各自不同的真实、可亲、可信的性格特征。

2. 剧名的三次变更

《国之当歌》这个剧名是由文学剧本的剧名《聂耳》到音乐剧剧名《血肉长城》再到音乐剧剧名《聂耳》,经历了三次变迁之后敲定下来的最终剧名。李瑞祥老师在《〈国之当歌〉剧名之变与辨》中这样写道:"当音乐进入排练时,《毕业歌》《铁蹄下的歌女》《义勇军进行曲》给大家的听觉冲击和情感共鸣让人感觉'聂耳'的剧名已经罩不住戏剧所承载的意义和分量了。《毕业歌》《铁蹄下的歌女》《义勇军进行曲》这三首作品的力度、深度也不是《卖报歌》《码头工人》所能与之等量齐观地平衡均分聂耳的一生。"于是创作团队开始另寻剧名,以彰显下半场的文学意义。最终决定采用《义勇军进行曲》"把我们的血肉筑成我们新的长城"这句歌词中的"血肉长城"四个字作为剧名,随后以此剧名于 2011 年建党 90 周年之际在上海大宁剧院进行了试演。但试演以后,对剧名的负面评论纷至沓来,大多反映《血肉长城》这个剧名太过血腥,缺乏美感。从商业的角度看市场营销,必须考虑到观众群体的选择心理。因此,主创团队又启用了文学剧本的剧名《聂耳》,参与了 2012 年 2 月 24 日聂耳诞辰 100 周年纪念活动以及后面一年多时间里的多轮演出,在初步获得认可与鼓励的同时,亦在积极收集各方建议的基础上不断进行打磨。后来,三度发现《聂耳》这个剧名已经不能承担此剧对弘扬爱国主义民族精神的立意了,经多次研讨后,决定将剧名定为《国之当歌》,将国歌精神放至首位,明确该剧"歌剧式"的风格气质,并于 2013 年由著名男高音歌唱家石倚洁加盟饰演聂耳,参与了上海国际艺术节闭幕式演出。

3. 歌剧到音乐剧的转变

因为音乐剧的表现方式更容易被观众所接受,受众群体更加广泛,其高度综合的艺术特征在创作上也能有更大、更自由灵活的表达空间,而且聂耳的创作大多是在上海明月歌舞剧社完成,其创作的歌曲更容易融入音乐剧这样的艺术体裁,这样的表现形式也更为贴切,出于以上几方面的考虑,主创团队最终把体裁从最初的歌剧敲定为音乐剧。这部音乐剧定位为主旋律作品,因此在融合多种音乐风格的同时,全剧对美声唱法及大型交响乐队的应用,保留了作为一部正剧的严肃性。演员由歌剧和音乐剧两批演员构成,并使用了合唱团、舞蹈团,阵容非常强大,整部剧体现出既有歌剧特征又为音乐剧体裁的属性。北京大学歌剧研究院教授蒋一民曾评

价《国之当歌》为"歌剧式的音乐剧"。

4. 不忘初心的创作

《国之当歌》演了九年、改了九年,上海歌剧院副院长,亦是该剧作曲、编剧的李瑞祥在谈到创作心得时说道:"在历史的时空中定位人物,在生活的本真中还原人物,在艺术的舞台上重塑人物——这三句话就是我们创作时的初心。"《国之当歌》这部作品,从2010年开始投入创作到2011年第一稿成型,主创团队秉持的就是以平常心写历史人物,后来历经多次打磨仍不变初心。

(二)剧情简介

音乐剧《国之当歌》的故事发生在20世纪30年代的上海,剧情创作聚焦于人民音乐家聂耳在上海生活、创作的生命中最为华彩的五年,讲述了聂耳与田汉从相识到相知,直至于国危民难之际二人共同谱写出《义勇军进行曲》的故事。全剧由序幕及七场组成,为上下半场结构,分别为"倾听民众苦难之声"和"吹响民族救亡号角"两个板块,围绕中心人物聂耳以及田汉、黎锦晖、小莉三个主要人物展开剧情。

(三)歌曲片段分析

唱段《我们到处哀歌》

这首咏叹调是在广板的速度上演唱的,是一首缓慢而凄婉的抒情歌曲。整首歌曲在4/4拍的节拍上展开,节奏较为规整稳定,乐句多为弱起乐句,弱起节奏的大量运用使歌曲的风格更为坚定有力。歌曲结构短小精干,歌词简练质朴,但在情绪上却有较强的张力。所以在演唱过程中,尤其注意情绪层次的把握。接下来对歌曲两个部分的演唱进行较为详细的分析。

A乐段,吐字清晰,避免"吞字",进行情绪饱满的"诉说"。A乐段的旋律都在中低音区徘徊,情绪表达较为含蓄,比较强调"诉说"感以及情感的酝酿,所以在演唱时,既要避免声音"发白",又要注意咬字吐字清晰。第一乐句都在弱拍上开始,重音应放在"sol"和"la"这两个音上,这两个音上的歌词都是"到"字,因为其韵母为"ao",若是没有由清晰的声母把韵母带出,则会出现"吞字"的现象,但同时作为乐句中最高的两个音,很容易唱得过重,所以需要控制好气息和腔体,尽量唱得饱满有力而又有空间感,做到有力量的诉说。第二乐句在弱起节拍的后半拍进入,紧接着出现三连音的节奏,打破了正常节奏的均衡状态,带来节奏紧凑的感觉;然后歌词"将亡"在八分休止后出现,加强了哀叹的语气,表现出不愿亡国的无奈叹息;最后歌词"为什么"三个字同样采用了三连音节奏,加强了质问的语气,"如"字在"fa"音上自由延长的同时,力度上也做了"*fp*"(强后即弱)的处理,这里既要表现出女主人公对日寇咬牙切齿的痛恨,又要表现出不能对他们的恶劣行径进行还击的无力感,歌词"猖狂"的"猖"字在旋律上采用了三十二分音符的节奏,起着如颤音般的装

饰作用,运用下滑音过渡到"狂"字上,更有模仿女性哭腔的音响效果,所以在演唱此乐句时,要有如泣如诉的声音状态。(见谱例8-3-18)

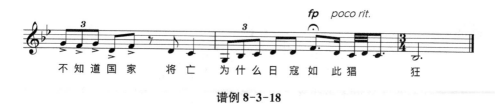

谱例8-3-18

B乐段,统一音色和音高位置,把控好声音的力度变化。旋律进入B乐段后,音区的位置也发生了变化,整个乐段尤其是后面部分,基本都是在高音区的演唱,调性也由降B到降D再到D发生了三次变化,音域跨度相比A乐段大很多,更富戏剧性。所以在演唱这一乐段时,除了音高、音准的准确把握,更要注意气息的良好支撑以及音色的统一。前部分每一句旋律都是从高音区开始往下发展,在演唱时要保持稳定的声音位置,避免受到音高位置下降的影响。此乐段的力度变化从"pp"开始,直到乐句的最后一个字才开始由"p"渐强到"mf"推入连接部分,因此这一部分要做到"高音弱唱"。连接部的音域跨度最大,第一句 f2—降a1 的六度,第二句降b1—降a2的七度,第三句降e1—f2的九度,虽仅由一个"啊"字唱完整个部分,没有具体的歌词,但有了三连音、切分节奏和附点节奏的多处运用,加上起伏较大的旋律,以及力度上通过两次渐强的处理实现了由"mf"到"f"的过渡,此部分在情绪上更富弹性和动力感。因此这个部分要求演唱者不仅要做到统一的管道、统一的音色,更要做好对声音力度的控制,以达到情绪上较为流畅的推动(见谱例8-3-19)。歌曲在最后的乐句达到情绪的高潮,整个乐句较连接部分又向上升高了大二度,力度也由"f"推到"ff",同样的歌词得到了色彩更为丰富的表达,前面酝酿的情绪在这里得到了释放,强烈地发出呼号般的控诉,最后通过两小节将节奏拉宽,力度渐弱至"pp",声音渐行渐远。此乐句中要注意歌词"尽"字的演唱,它在乐句的

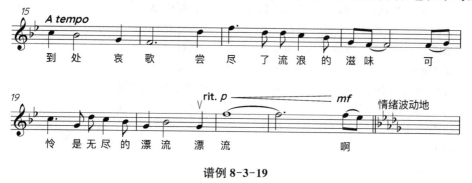

谱例8-3-19

最高音 a2 上,并在此音上自由延长,演唱具有一定的难度,要注意运用头腔共鸣,打通管道,多用气息推动,避免声音发紧、音色尖锐。①

思考题

1. 简述你对红色题材音乐剧创作特征的理解。
2. 简述红色音乐剧发展对于音乐剧人才培养的作用。
3. 简述改革开放以来中国音乐剧市场发展。
4. 红色音乐剧的发展与音乐剧本土化有怎样的联系?
5. 简述红色音乐剧对于思想浸润的作用。
6. 红色音乐剧能否成为中国原创音乐剧发展的新道路?

参考文献

[1] 鞠虹.音乐剧在中国的传播研究[D].南京:东南大学,2017.
[2] 傅显舟.音乐剧歌曲研究:三部国产音乐剧歌曲分析引发的思考[D].北京:中国艺术研究院,2008.
[3] 傅显舟.音乐剧音乐创作与研究[M].北京:中央音乐学院出版社,2010.
[4] 管建华.中国音乐审美的文化视野[M].南京:南京师范大学出版社,2013.
[5] 黄定宇.音乐剧概论[M].北京:中国戏剧出版社,2003.
[6] 居其宏.音乐剧,我为你疯狂:从百老汇到全世界[M].上海:上海教育出版社,2001.
[7] 居其宏.朝阳艺术与朝阳产业:音乐剧在中国的命运[M].北京:中央音乐学院出版社,2006.
[8] 卢广瑞.中外歌剧·舞剧音乐剧鉴赏[M].重庆:西南师范大学出版社,2008.
[9] 慕羽.西方音乐剧史[M].上海:上海音乐出版社,2004.
[10] 慕羽.音乐剧艺术与产业[M].上海:上海音乐出版社,2012.
[11] 王珉.美国音乐史[M].上海:上海音乐出版社,2005.
[12] 文硕.中国近代音乐剧史[M].北京:西苑出版社,2012.
[13] 文硕.音乐剧的文硕视野[M].北京:北京理工大学出版社,2006.
[14] 文硕,彭媛娣,杨佳.音乐剧表演概论[M].北京:中国戏剧出版社,2010.
[15] 韦明.中国歌剧音乐剧散论[M].北京:中国文联出版社,2010.
[16] 张旭文硕.音乐剧导论[M].上海:上海音乐出版社,2004.
[17] 訾娟,张旭.中国音乐剧作品选集[M].上海:上海音乐出版社,2006.
[18] 黄鑫.对国内音乐剧发展现状的研究[D].沈阳:沈阳师范大学,2013.
[19] 李铁林.中国原创音乐剧探索路上的新"基石":《金沙》《一路寻找》分析研究[D].开封:河南大学,2010.

① 张珊.音乐剧《国之当歌》中主要人物的音乐形象及唱段分析[D].成都:四川师范大学,2020.

［20］崔竞源.精神性与审美性：红色音乐剧的美学构建[N].中国艺术报,2021-06-11(4).
［21］杨媚.中国军旅音乐剧发展历程回顾[J].中国音乐学,2008(2):104-107.
［22］孙川.求新而免俗,声轻而意深[J].人民音乐,1984(8):7.
［23］窦贝贝.音乐剧《花木兰》选段"上天怎知道我的心思"的演唱分析[D].昆明:云南艺术学院,2017.
［24］曾盼.音乐剧《花木兰》选段《我希望》的演唱分析[D].南昌:江西师范大学,2017.
［25］陈治有.概念音乐剧《王二的长征》一度创作解析[D].南京:南京艺术学院,2020.
［26］黄莉莉.音乐剧《九九艳阳天》青春版的示范性[J].新世纪剧坛,2020(1):13-17.
［27］郑少华.音乐剧本土化的有益探索:评音乐节《淮海儿女》[N].中国文化报,2019-08-26(3).
［28］孔娟.音乐剧《红船往事》艺术特征探析[J].漯河职业技术学院学报,2021,20(1):90.
［29］周映辰.谈音乐剧《大钊先生》的创作[J].南方文坛,2019(6):187.
［30］红色为根"艺"心向党:金昌红色题材原创音乐剧《焉支花开》精彩绽放[J].文化月刊,2021(7):55.

第九章

舞 剧

第一节 概 述

在中国,现代意义上的"舞剧"或者说"中国舞剧",是五四新文化运动促发的当时一系列新型演艺形态之一,它同歌剧等其他西方外来艺术一样,被当时观念新颖且具有留洋经历的文艺界精英作为一种独立的艺术形式引入中国社会。受制于创作成本高、周期长、规模大、场地阔等原因,舞剧在1949年前的中国处于"小荷才露尖尖角"的萌芽期。直到中华人民共和国成立后,中国舞剧才开始被纳入专业化建设轨道。① 从中国舞剧发展的坐标轴看,1950年上演的《和平鸽》标志着新中国舞剧事业的正式起步,1957年由中央实验歌剧院上演、张肖虎作曲的《宝莲灯》(编导:李仲林、黄伯寿)标志着新中国第一部大型民族舞剧的诞生。② 最能成为"十七年"时期中国舞剧及其音乐代表作的非《鱼美人》《红色娘子军》《白毛女》莫属。改革开放初期的音乐、舞蹈事业在一种开放、民主、宽松、灵活的政策指导下开始步入正常发展轨道。1977—1989年的13年间,共有125部舞剧问世。此间,涌现出了一批闪烁着舞蹈家、音乐家智慧光辉的舞剧及音乐作品,如《丝路花雨》《文成公主》等民族舞剧和《林黛玉》等芭蕾舞剧。③

我国是一个多民族国家,具有丰富的歌舞传统及歌舞音乐文化,这些传统和文化通过民间艺人一辈辈地传承、保留了下来。中国舞剧的发展,可以认为经历了三次高潮。第一次高潮是在新中国成立后至1967年。新中国成立后政府连续举办了"红五月舞蹈大汇演"(1951)和"第一届全国民间音乐舞蹈会演"(1953),可谓是对这一时期舞蹈音乐创作的大检阅;为迎接新中国成立10周年,各地又创排了一批舞剧作品,如革命历史题材的《小刀会》、神话传说题材的《鱼美人》等;涌现出一批优秀的作曲家如商易、吴祖强、杜鸣心等等。1964年上演了芭蕾舞剧《红色娘子

① 郭懿.中国舞剧音乐片论[J].音乐探索,2022(2):69-78.
② 同①.
③ 同①.

军》(作曲:吴祖强、杜鸣心、王燕樵、施万春、戴宏威),1965年上演了又一舞剧《白毛女》(作曲:瞿维、严金萱、陈本洪等),这两部作品堪称经典。在"文革"期间,《红色娘子军》及《白毛女》被列入八大样板戏而被推演,其他的舞剧作品则在一定程度上受到了限制,因此,中国舞剧音乐的创作陷入了一个低潮期。第二次高潮是在20世纪70年代末80年代初。在庆祝新中国成立30周年的献礼演出中,《丝路花雨》脱颖而出,这"是一部极富创新精神的作品,是舞蹈创作'解放思想'的产物"[1],对我国舞剧艺术以后的发展繁荣起到了有益的促进作用,同时"为丰富和发展中国民族舞剧开创了一条新路"[2]。为此,国庆办专门为《丝路花雨》剧目召开了首都文艺界座谈会,与会者称"《丝路花雨》为中国舞剧开辟了新路"。文艺界老前辈称赞该剧"演出很成功"(茅盾),"你们为中华民族争了光"(曹禺),"思想解放、敞怀畅想,为中国舞剧题材开辟了新途径"(吴晓邦),"艺术贵在创新。《丝路花雨》在开拓舞剧新天地方面为我们树立了榜样"(袁雪芬)。《丝路花雨》在中国文艺界刮起一股强劲的敦煌艺术旋风,继而在世界范围内引起强烈反响,轰动国内外,被誉为中国舞剧的里程碑。[3] 80年代以后,从新中国成立40周年的庆祝活动开始,就步入了中国舞剧的第三次高潮。在此期间,中国的舞剧艺术得到了迅猛的发展,选题题材更加广泛,剧目数量有了很大的提升,各种根据文学名著改编的舞剧出现在全国各地的舞台上,如《红楼梦》《长恨歌》《祝福》《雷雨》等,中国舞剧的思想性和艺术性由此也有了很大的提高,艺术质量也有了明显的突破。同时,《丝路花雨》对舞剧创作的影响也渐渐显现出来,带动了挖掘中国古典乐舞艺术的潮流,出现了一大批着意再现中国古代乐舞的歌舞作品,如陕西歌舞团的《仿唐乐舞》《长安乐舞》,湖北歌舞团的《编钟乐舞》,新疆歌舞团的《乐舞龟兹情》等。大量高品质的舞剧不断上演,使得我国的舞剧事业出现了前所未有的兴旺局面。不能不说《丝路花雨》的成功是此次兴旺的一个契机。[4]

中华人民共和国成立到改革开放之前这段时期的剧团专业作曲家,普遍能够深入民间采风,自身也具备比较深厚的传统文化积淀,且掌握了丰富的戏曲、民歌、曲艺及各类民族民间音乐素材,积累了大量基层文艺创作经验和丰富的生活阅历。大部分成功的舞剧音乐创作,都具备以下特征:音乐语言优美质朴富于生活气息,艺术特色鲜明并能雅俗共赏,有动听并能广为流传的经典旋律。[5]

改革开放40多年来,当代中国音乐似乎已进入这样一种多元风格并存的"静

[1] 于平.中国现当代舞剧发展史[M].北京:人民音乐出版社,2004:110.
[2] 晓苗.竞艳的舞剧新花:舞剧《丝路花雨》《召树屯与楠木诺娜》座谈会纪实[J].舞蹈,1979(6):20-32.
[3] 宁辉,宋健.中国舞剧及舞剧音乐发展[J].大舞台,2011(11):39-40.
[4] 同[3].
[5] 李莘.中国当代舞剧音乐创作述评[J].北京舞蹈学院学报,2022(2):100-106.

态稳定期"。各类作品之创作理念、形式风格、文化内涵、审美指向可谓中西杂糅、今古交织,包括20世纪乃至21世纪最新的音乐创作技法的混合运用也已成为常态。① 在文艺新理念、新思潮的推动下,舞蹈与音乐的创作都在大胆尝试多元创新,并且在表现形式和接受方式上,愈加具备开放性和新颖的传播样态。一大批融入了崭新创作理念的舞剧音乐,伴随舞剧作品进入观众的视野。《铜雀伎》(2009年版作曲:张磊、姜景洪、谢鹏、辛娜)、《大梦敦煌》(作曲:张千一)、《一把酸枣》(作曲:方鸣)、《诺玛阿美》(作曲:刘晔)、《孔子》(作曲:张渠)、《杜甫》(作曲:刘彤)、《昭君出塞》(作曲:张渠)、《永不消逝的电波》(作曲:杨帆)等,都各自呈现出音乐语言不拘一格的交融形态和让人惊艳的听觉质感与新意。特别是舞剧《永不消逝的电波》配乐,其音乐语言的组织与贯通同戏剧台本的结构张力极为吻合,在对观众心理节奏的把控以及抒情性、戏剧性、背景性高度统一方面,足以与优秀的电影音乐比肩,而绝不仅仅表现为传统形式上的不同段落风格性舞蹈音乐的穿插。②

舞剧音乐创作须遵循音乐听觉审美和音乐创作的普遍性规律。无论音乐创作还是舞蹈创作,都是结果导向,以舞台呈现效果、观众满意度和作品传播程度为结果性评价。落实到舞剧音乐创作者的创作要求,就是创作态度真诚,创作思路拓展深耕,创作手法不拘一格、融会贯通,把个人创作理念与舞剧的内容形式巧妙结合,以丰富的技法表现民族性、时代性和作曲家自身的创作个性,围绕舞剧创作的构思,为提升舞剧整体质量服务。随着舞剧作品的不断出新和舞剧音乐创作水平的日益积累提升,两个学科研究重合与理论碰撞的机会在未来将会越来越丰富。③

近一个世纪以来,中国舞剧音乐创作从最初的"旧曲"改编到模仿西方经典芭蕾音乐模式的多人物音乐主题与性格舞、风俗舞并置,再到当下融入更多个性思考的诸如"单一主题贯穿"的多元化创作,足显中国作曲家在舞剧音乐创作风格、结构、技法方面逐步摆脱西方模式,开始享有国际话语权。尤其是在对中国传统乐器音色、表现性能的挖掘和拓展上,作曲家们与时俱进、乐此不疲地进行各种探索。而在音乐叙事塑造人物形象、彰显宏大场面、与舞蹈叙事合力建构戏剧情境方面,作曲家们将影视音乐创作中成熟的叙述手段为我所用,兼收并蓄多媒体、舞美设计中的多种先进技术,通过寓情于景、以景驭情,创作出众多经典的舞剧音乐(片段),使一部分舞剧音乐能够脱离舞剧独立存在,从而开创了具有鲜明中国特色的舞剧音乐风格样式体系,这是"中国乐派"舞剧作曲家为"中国舞剧"做出的最大贡献。④

① 徐志博.中国当代音乐创作理论刍议[J].中国音乐学,2020(2):19-26.
② 李莘.中国当代舞剧音乐创作述评[J].北京舞蹈学院学报,2022(2):100-106.
③ 同②.
④ 郭懿.中国舞剧音乐片论[J].音乐探索,2022(2):69-78.

第二节 研究综述

中国当代舞剧音乐创作是一种跨界的创作实践,属于专业音乐创作的特殊领域,也是舞蹈音乐创作实践的高阶形态,具备独立的研究价值。舞剧音乐创作存在不同历史分期,整体创作风格也呈现出鲜明的时代特征。[①] 作曲家们与时俱进、乐此不疲地进行各种探索,随着舞剧作品的不断出新和舞剧音乐创作水平的日益积累提升,当代舞剧音乐研究与创作实践越来越丰富,更多的学者投入舞剧音乐作品创作的理论研究与实践中,大致分为以下几个方面的分析研究。

一是针对中国舞剧音乐创作发展历程的研究。于平教授的《中国现当代舞剧发展史纲要》一文系统地梳理了中国舞剧的发展历程,并且对每一个发展阶段的名称和时间节点进行限定,对我国舞剧历史发展进行了梳理,颇具权威性和全面性。宁辉、宋健在《中国舞剧及舞剧音乐发展》一文中认为中国舞剧共经历了三次发展的高潮,在舞剧艺术发展进程中作品质量有了明显的突破,思想性和艺术性也有极大提高。此外,梁茂春在《中国歌舞、舞剧音乐创作四十年(1949—1989)》中则认为中国舞剧是一门年轻的艺术,其音乐创作还在摸索前进的阶段,中国舞剧经历了中国舞蹈的黄金般的"童年时代"、"十年浩劫"时的"舞蹈沙漠",以及 1980 年代后的充满活力和探索精神的"青年时期",其舞蹈及舞蹈音乐的前途都是充满希望的。

二是针对中国舞剧音乐创作的具体形式进行分析探讨。郭懿在《中国舞剧音乐片论》一文中提到,舞剧音乐创作要加大对中国传统乐器音色、表现性能的挖掘和拓展,融入更多具有个性思考的多元化创作,以此开创具有鲜明中国特色的舞剧音乐风格样式体系。石夫在《舞剧音乐的结构》一文中认为舞剧音乐写作至为重要的课题是其整体关系和分段结构上的逻辑关系,要求舞剧音乐更要注意它的整体感,把不同的曲式段落有机地组织在一起,将戏剧的结构同音乐的结构统一起来。杨瑾在《丝路题材舞剧音乐创作的流变与反思》一文中提到,舞剧艺术创新必须以深厚的文化传统为基础,从舞蹈、音乐文化角度入手,不断加强对古代乐器的研究开发力度,为舞剧增添"新"的音乐元素,顺应当前时代之势。

三是对"红色舞剧"的分析研究。刘文辉所著的《中央苏区红色戏剧研究》一书中主要介绍了戏剧在苏区的发展,阐述了歌舞是戏剧中极为重要的一部分,并且对当时的红色歌曲进行了梳理。王克芬、隆荫培主编的《中国近现代当代舞蹈发展史(1840—1996)》一书中提到红色歌舞起源于 20 世纪 30 年代,是在中国共产党先后创建的多个革命根据地这一片拥有红色文化底蕴的土地上产生的一种新型歌舞,

① 李莘.中国当代舞剧音乐创作述评[J].北京舞蹈学院学报,2022(2):100-106.

具有鲜明的色彩,能够鼓舞人们的斗志。王继子则在《红色舞蹈的历史背景及发展脉络初探》一文中将"红色舞蹈"的概念解释为"红色舞蹈是在五四运动以后开始,并且逐步形成中国当代舞蹈的艺术形式,主要是中国共产党以及领导人在解放战争中以及在社会主义社会现代化建设这一历程当中所创造出来的舞蹈艺术形式";王继子的另一篇文章《红色舞蹈的当代价值探究》中除了对"红色舞蹈"相类似的概念进行标注之外,更偏向于对红色歌舞当代价值方面的分析。

综上所述,我国当代舞剧音乐创作在不同时期具有不同的艺术特点,舞剧音乐创作的重心和创作理念都会随着时代思潮和审美的变化而变化,时代赋予了舞剧不一样的意义以及新的内涵。现阶段所出的舞剧作品当中对"红色舞剧"的定义还不是很清晰,但是其内涵都是表现革命历史事件或者红色题材,代表着伟大的革命精神,我们应该传承这样的精神,培养新一代年轻人的家国情怀。

第三节 红色舞剧作品简介

一、剧团

(一)上海芭蕾舞团

上海芭蕾舞团成立于1979年,其前身是1960年成立的上海市舞蹈学校以及1966年由该校芭蕾科首届毕业生组成的《白毛女》剧组。上海芭蕾舞团的舞剧《白毛女》已在世界各地上演了1 500多场,是尝试芭蕾舞民族化的重要作品之一。该剧荣获中华民族20世纪舞蹈经典作品金像奖并久演不衰,进一步确立了上海芭蕾舞团国内一流的地位。

(二)中央芭蕾舞团

中央芭蕾舞团又名中国国家芭蕾舞团,诞生于北京舞蹈学院,成立于1959年12月,是中国唯一的国家级芭蕾舞团,第一任团长戴爱莲,现任团长冯英,代表作品有《天鹅湖》《红色娘子军》等。中央芭蕾舞团成功地运用芭蕾这一西方艺术形式表现了中国人民的生活,《红色娘子军》已成为享誉世界的经典之作,《黄河》《梁祝》《大红灯笼高高挂》都已成为脍炙人口的保留剧目。这一大批优秀作品已为创作具有中国民族特色的芭蕾舞剧奠定了良好的基础。

(三)中国歌剧舞剧院

中国歌剧舞剧院是中央直属院团中规模最大、艺术门类最多、历史最悠久的国家剧院,内设歌剧团、舞剧团、交响乐团、民族乐团等机构,拥有中国唯一一支国家级民族舞剧团。舞剧团建团七十年来,汇集了国内舞蹈界最具实力、享有盛誉的赵

青、陈爱莲等一大批老一代优秀舞蹈艺术家和叶建平、叶波、杨奕、唐诗逸等优秀青年舞蹈艺术家,经过几代艺术家的辛勤耕耘,创作出大量优秀舞剧作品,形成了剧院独有的民族舞蹈风格。舞剧团在创作民族舞蹈的过程中,发展汲取民族古典舞蹈、地方戏曲舞蹈艺术的精华,经过锲而不舍的努力,创作并首演了一系列优秀经典的民族舞剧、舞蹈,如《宝莲灯》《文成公主》《红楼梦》《铜雀伎》《剑》《晚霞》《青春祭》《雷峰塔》《徐福》《篱笆墙的影子》《小刀会》《刚果河的怒吼》等,并参加了《东方红》《中国革命之歌》《祖国颂》《回归颂》等大型歌舞史诗的演出,受到艺术界的广泛关注和赞誉,奠定了中国民族舞剧理论的基石。

二、经典作品介绍

(一)《白毛女》

舞剧《白毛女》是一部芭蕾舞剧,以革命历史为题材,根据中国第一部歌剧《白毛女》改编而成。这部作品产生于特定的历史环境下,歌颂了毛泽东军事思想的主题,同时也用来揭露地主阶级与农民阶级之间的矛盾,将无产阶级人物的形象塑造得栩栩如生。1945年,党的七大召开,歌剧《白毛女》作为一部民族歌剧为党的七大献礼,这部作品凝聚着每个人的心血,包括各个地区的文艺工作者以及广大的人民群众。1965年,由上海舞蹈学校改编的大型芭蕾舞剧《白毛女》进行第一次公演。这不仅是一部优秀的艺术作品,更是将"芭蕾舞"群众化、民族化、革命化的标志作品之一,使得文艺作品坚持为人民服务,走进人民群众的生活。

最初的《白毛女》是小型舞剧,由胡蓉蓉编导,傅艾棣为助理,著名作曲家严金萱为舞蹈编曲,用倒叙的手法来表现故事情节,音乐大部分出自歌剧《白毛女》。全剧分为两场四景:"白毛女"下山,在奶奶庙遇见仇人,回到山洞中回忆三年前喜儿的生活,最终回到山洞中由八路军和乡民们带离山洞。在舞剧编排的过程中,结合剧情以及对人物的塑造,编导对舞剧的一些动作进行改动,也删除了一些芭蕾舞的手势,加入了中国古典舞的动作。

舞剧的创作是在歌剧《白毛女》和电影《白毛女》的基础上进行的。不同的是,舞剧作品当中削弱了爱情,将善恶伦理的内容直接表现为政治斗争,政治色彩极强。它采用了载歌载舞的形式,包括序幕在内每一场都有唱——独唱、合唱。舞剧在原有作品的基础上创作了大量的舞曲和歌曲,还保留了一些革命歌曲的元素,运用独唱、重唱、齐唱和合唱的形式演绎。

舞剧《白毛女》的故事梗概为:

序幕:压不住的怒火。第一场:杨白劳家。第二场:黄家。第三场:芦苇塘边。第四场:荒山野林。第五场:家乡村头。第六场:奶奶庙。第七场:山洞。第八场:广场。① 其中《北风吹》《扎红头绳》《我要报仇》分别吸收了河北民歌以及河北梆子的音调进行改编。杨白劳的音乐根据山西民歌《拾麦穗》改编,黄世仁的音乐根据《花鼓灯》改编。

舞剧《白毛女》音乐总谱共分为序曲、序幕和八场共十个部分,共有音乐作品50首,其中声乐作品18首。整套作品以民间音乐为主题进行贯穿,通过西方的作曲技术进行创作,运用了中西结合的手法,采用了大量歌剧《白毛女》的音乐,吸取了大量的河北和山西梆子、华北民歌,同时又结合了西洋舞剧的音乐特点,比如旋律性强、节奏鲜明、情绪速度多变等特点,使其具有舞蹈律动性。在乐队演奏方面,采用双管编制,在西洋管弦乐队的基础上加入了长笛、二胡、板胡等民族乐器,让音乐演奏呈现交响化的同时,又有民族色彩。如"惊慌的黄世仁"这一个部分描写了黄世仁去/在奶奶庙看见了白毛女,却将她误认为是奶奶庙的神仙要惩罚他而惊慌失措。这一个部分共53个小节,节拍为2/4拍。这一个部分选用了大三和弦来表现黄世仁的音乐形象,比较明亮。第1—11小节由单簧管和大三弦通过变奏的手法奏出"黄世仁"的音乐主题作为引子部分,采用四种变奏的方式交替进行(见谱例9-3-1)。弦乐群伴奏通过断奏的方式来演奏分解和弦,突出主旋律。第12—19小节加入了大管一起演奏音乐主题,圆号奏出时值长的音符,弦乐组演奏时值短的音符,木管和弦乐之间的和声对比用来突出音乐的层次感。"黄世仁"的第二个音乐主题是由小提琴来演奏的,与长号演奏的一主题交替进行,调性由G大调转入了下属方向调C大调。第40—47小节,以木管组下行级进的装饰音将乐曲之间的音乐缩小(见谱例9-3-2),然后直接过渡到圆号加弦乐群演奏的重低音,最后结束在弱拍上。

谱例9-3-1

舞剧《白毛女》在音乐创作中出现了大量的织体写作,以纯音乐的表现方式结合舞蹈进行,除了通过大段叙述的音乐舞蹈之外,还加入了很多唱段,包括独唱、合唱,以及将这两者相结合的方式,还有重唱等来表现情绪和舞蹈动作。舞剧的音乐创作手法对渲染整体的情绪、刻画人物形象、烘托氛围起到了很大的作用。

① 杨庆新.论芭蕾舞剧《白毛女》的民族化艺术实践[J].北京舞蹈学院学报,2015(4):62-65.

谱例 9-3-2

《白毛女》作为 20 世纪中期的民族舞剧,在题材、人物、创作手法等方面都具有强烈的时代进步性。作为那个时代的代表作,也是民族音乐创新和突破的旗帜,它的一切无论对后来的舞剧还是对音乐舞蹈作品都产生了巨大的影响。

(二)《红色娘子军》

舞剧《红色娘子军》突破了以往芭蕾舞剧的题材,以激奋高亢的革命故事为题材,改编自同名电影《红色娘子军》。电影取材于第二次国内革命战争时期海南岛琼崖纵队女子特务连的事迹,主要讲述主人公吴琼花反抗地主压迫,从奴隶成长为革命战士的故事。在 20 世纪 30 年代中国半殖民地半封建的屈辱历史的重压下,吴琼花从个人复仇到寻求阶级解放,表现出的是一个民族的反抗和崛起。舞

剧《红色娘子军》鼓舞人心,符合工农兵的审美,又是以革命为题材,缝合了芭蕾与大众化的那道鸿沟。《红色娘子军》是中国芭蕾的"革命性变化",最根本的追求不是"民族化"而是"革命化",是让无产阶级的英雄、让革命的工农兵成为舞台的主人,成为芭蕾艺术画廊中的新人。"民族化"和"群众化"是芭蕾艺术在中国革命现代题材表现中的必然产物[①]。

[①] 肖苏华.中外舞剧作品分析与鉴赏[M].上海:上海音乐出版社,2009.

1964年,《红色娘子军》由中央歌剧舞剧院芭蕾舞团在北京首演。《红色娘子军》作为中国第一部成功借鉴欧洲芭蕾形式而创作的大型舞剧,艺术与思想高度融合,舞蹈与音乐完美结合以及成功塑造人物形象,成为20世纪中国具有代表性的芭蕾舞剧之一,是舞剧音乐的经典。

舞剧《红色娘子军》由李承祥、蒋祖慧、王锡贤担任编导,吴祖强、杜鸣心、戴宏威、施万春、王燕樵作曲,马运洪为舞台美术。在音乐风格上,《红色娘子军》的音乐创作遵循欧洲音乐的"共性写作"原则,在和声、调式、配器等方面都借鉴了浪漫主义、俄罗斯民族乐派作曲技法,同时又具有浓郁的民族色彩。它的音乐折射出新中国成立后头十七年中国音乐的总体风格,彰显着时代特征。其优美的旋律,简洁、清澈的音响效果,是这部舞剧音乐最突出的特点,也给人们留下了深刻的印象。"文革"期间,《红色娘子军》被《人民日报》称赞为"社会主义的芭蕾舞剧"。①

《红色娘子军》从整体上来看,主要以三个音乐主题贯穿发展。这三个音乐主题是:英勇、豪迈的"娘子军主题";干练、奔放的"洪常青主题";愤懑、倔强的"吴清华主题"。全剧共分为序幕加"六场":序幕为"满腔仇恨,冲出虎口";第一场"常青指路,奔向红区";第二场"清华控诉,参加红军";第三场"里应外合,夜袭匪巢";第四场"党育英雄,军民一家";第五场"山口阻击,英勇杀敌";过场"排山倒海,乘胜追击";第六场"踏着先烈的血迹,前进!前进!"。

连队主题是对原电影音乐主题的直接引用,音乐形象清新洒脱,充满朝气和活力,起到了塑造典型环境、交代故事梗概的作用。"吴清华主题"充满愤怒抗争,抑郁成分则暗示她过去的苦难生活。羽调式上三连音的音型,充满戏剧性张力。主题与连歌有"血缘"关系,核心三音(la、re、mi)相同。(见谱例9-3-3)

谱例9-3-3

《红色娘子军》运用了五指山歌,歌颂了海南岛这一红色地区的风光,音乐欢快活泼,洋溢着革命乐观主义精神。《快乐的女战士》幽默风趣,弦乐和小号采用断

① 梁茂春.夕阳衔天似火红:祝贺吴祖强老师80大寿[J].人民音乐,2007(7):5-12,95.

奏，与中提琴、大提琴演绎的潇洒欢乐的旋律形成鲜明的对比。第六段前的过场《排山倒海，乘胜追击》是一段集体舞蹈，很好地表现了战士勇往直前的士气，作曲家发挥交响乐队各种乐器的表现力，在四小节前奏句之后，交替使用弦乐、木管、铜管组的冲击型节奏推动乐曲展开，打击乐（定音鼓、小鼓和钹）逐步渲染，加强乐曲气氛和力度，最后乐队全奏以雷霆万钧、压倒一切的气势结束，效果辉煌。《常青英勇就义》的整段音乐，是舞剧《红色娘子军》塑造主人公洪常青最重要、最出色的篇章。六场最后的《解放》与《化悲痛为力量》以及尾声《向前进！向前进！》连续演奏，一气呵成，表达了革命者前仆后继，对未来满怀胜利的信心。在尾声中，作曲家为黄准的原作《娘子军连歌》写了一段天才的补充，把进行曲的音调伸展为颂歌的音调并以毕卡迪三和弦结束全曲。①

　　这部舞剧采用了中西混合双管制编制，中西乐器各有22种。为了与政治要求相适应的艺术效果，突出刚劲和丰满的乐队音响效果，在运用欧洲双管管弦乐队的基础上，大量运用中国的打击乐器，并选择地使用了具有中国特色的弹拨乐器与管乐器。而民族打击乐器集中地运用到洪常青形象的塑造中，从实际的配器效果看，民族打击乐器对洪常青"出场""亮相"等气氛烘托和人物造型所起的作用是明显的。例如第二场第三段"赤卫队员五寸刀舞"，这是一段具有浓郁民族风格的音乐；又如由唢呐和小号共同演奏的引子部分的旋律。（见谱例9-3-4）

　　第二场第五段"清华控诉，参加红军"是比较长的叙事，但是又带有抒情性质。清华主题由长笛和单簧管演奏，竹笛则吹奏的是娘子军的主题，小提琴在高音区拉奏将主题扩展。在管弦合奏、强力度的清华主题伴奏下，展开"清华诉苦"舞段，这是第二场的另一高潮点。

谱例9-3-4

　　《红色娘子军》其思想主题就是毛泽东军事思想"武装斗争、人民战争、党指挥枪。""舞剧《红色娘子军》通过对洪常青、吴清华等高大的无产阶级英雄形象的塑造，表现了在中国共产党的正确领导下，中国人民如火如荼的伟大斗争，热情地歌

① 卞祖善.杜鸣心的舞剧音乐[J].中央音乐学院学报，1989(2)：33-35.

颂了毛主席的人民战争思想的伟大胜利。"①《红色娘子军》成为一部"革命样板戏",是典型的"'文革'文艺"。它的音乐不仅具有"文艺音乐"的风格,而且还具有"文艺"的共同特征。

(三)《永不消逝的电波》

舞剧《永不消逝的电波》,作曲杨帆,编导吴欢,总编导韩真、周莉亚。舞剧的内容讲述了在白色恐怖的年代,上海谍影重重,电报机的发报声急促有力,一串串神秘的摩斯密码背后蛰伏着枪林弹雨,风雨交加的夜里暗藏杀机。李侠(男主角)与兰芬(女主角)表面上是夫妻关系,实则是两个潜伏的地下共产党员。白天二人做着各自平凡的工作,夜晚回到家中将情报传送千里,每一日都行走在刀锋上,稍有不慎就会坠入万丈深渊。那微不可闻的电台声,是难以捕捉却永不消逝的红色电波,是革命跳动的脉搏,它诉说着英雄的故事,续写着关于信仰的传奇。

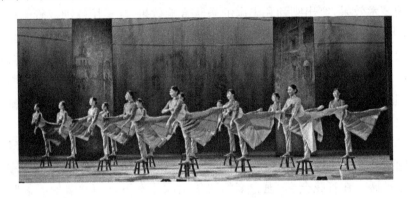

整部舞剧中的动作清晰、干练,将生活化的动作转化为舞蹈语汇,既形象生动又通俗易懂。不得不提起《渔光曲》片段中女演员们站在小板凳上,一起缓慢抬起后腿的动作。所有女演员在抬腿的速度、幅度、力量以及气息上都要做到一致,这样才会让观众感觉到和谐统一的上海女人风韵。另外,《渔光曲》片段中手拿蒲扇的动作也设计得非常好,每一个蒲扇的动作都具有不同的意义。例如向前扇风可能会给观众一种生火做饭的感觉,将蒲扇放在头顶可能代表着遮阳,而在背后扇风则会给人以慵懒、温婉的感觉。用简单的舞蹈语汇表现出一幅上海弄堂里具有烟火气息的生活景象。

《永不消逝的电波》在音乐创作方面一开始就将"核心主题"呈现,之后再进行交响化的主题变奏。序曲部分先由乐队的合奏作为烘托,音阶持续下行,熟悉的主题旋律配合着人物的出场,将音乐贯穿于全剧,同时也让音乐在舞剧中起着塑造形象、叙述事件的作用。舞剧的核心材料采用了温柔且含蓄的小调式的旋律,第二句

① 木河.红色记忆背后的风雨人生[J].新闻周刊,2004(36):66-68.

是对第一句的高八度模进,乐句的八度大跳使得音乐跌宕起伏。核心主题在巧妙贯穿整部舞剧的同时,也起到了首尾呼应的作用,使得舞剧的音乐材料更加统一和完整。(见谱例9-3-5)

谱例 9-3-5

剧中经常出现利用小调的主干音构成的音型,时而紧张,时而宁静,时而不安,时而平稳,然后由动机发展出能表达出舞蹈情绪的具体音乐。舞剧的主要基调采用了小调式,但是在舞剧音乐当中也出现了两个片段大调式,这样与小调式形成了鲜明的对比,更好地突出了主题。在舞剧的尾声,整个舞剧的调式才变成大调式,这是因为尾声所要表达的情境是上海解放了,人们拿着报纸,抬头望着天空,看到了头顶上的一束阳光。在这里,作曲家先用西班牙吉他缓缓奏出主题,配合着李侠的妻子抱着他的孩子从人群中走了出来,向牺牲的烈士表达最崇高的敬意。这个时候的主题音乐比较温柔,后转为F大调,情绪色彩也渐渐明亮,抒发着人们内心的情感,带着坚强和骄傲,为牺牲的人们感到悲痛但是又憧憬着美好的未来。舞剧的音乐创作不同于一般舞剧常常运用的大小调式对比主题的写法,而是在"核心主题"的基础上加入三连音节奏变化和打击乐的使用,使音乐具有进行曲风格,情绪激昂,有着鼓舞人心的动力,巧妙的转调和连续两个七度大跳的旋律进行,使得小调音乐也显示出光明灿烂的形象。①

《永不消逝的电波》是中国舞剧史上第一部具有谍战性质的舞剧,是近年来中国舞剧界的又一巨作。它以丰富的故事情节、复杂的人物关系以及缜密的逻辑这样的舞剧结构,打破了舞蹈长期以来以抒情为主、叙事为辅的定向思维,为我们带来了一场视觉盛宴,同时也将中国舞剧的发展推向了一个新的高度。

思考题

1. 请从传播学的角度分析我国原创舞剧目前发展缓慢的原因。
2. 如何在多元文化的背景下显示出中国舞剧的独特风格?
3. 如何实现中国原创舞剧的有效传播?

① 陆佳敏.论舞剧《永不消逝的电波》的音乐创作手法[J].北京舞蹈学院学报,2020(4):32-36.

4. 舞剧如何实现跨文化交流?
5. 请阐述现代舞剧在创作手法和艺术形式上是如何创新的。
6. 中国原创舞剧如何实现文化自信?

参考文献

[1] 杨庆新.论芭蕾舞剧《白毛女》的民族化艺术实践[J].北京舞蹈学院学报,2015(4):62-65.
[2] 肖苏华.中外舞剧作品分析与鉴赏[M].上海:上海音乐出版社,2009.
[3] 于平.中国现当代舞剧发展史[M].北京:人民音乐出版社,2004.
[4] 郭懿.中国舞剧音乐片论[J].音乐探索,2022(2):69-78.
[5] 晓苗.竞艳的舞剧新花:舞剧《丝路花雨》《召树屯与楠木诺娜》座谈会纪实[J].舞蹈,1979(6):20-32.
[6] 宁辉,宋健.中国舞剧及舞剧音乐发展[J].大舞台,2011(11):39-40.
[7] 李莘.中国当代舞剧音乐创作述评[J].北京舞蹈学院学报,2022(2):100-106.
[8] 徐志博.中国当代音乐创作理论刍议[J].中国音乐学,2020(2):19-26.
[9] 梁茂春.夕阳衔天似火红:祝贺吴祖强老师80大寿[J].人民音乐,2007(7):5-12,95.
[10] 木河.红色记忆背后的风雨人生[J].新闻周刊,2004(36):66-68.
[11] 卞祖善.杜鸣心的舞剧音乐[J].中央音乐学院学报,1989(2):33-35.
[12] 陆佳敏.论舞剧《永不消逝的电波》的音乐创作手法[J].北京舞蹈学院学报,2020(4):32-36.

第十章

音乐舞蹈史诗

第一节 概 述

每个国家都有特有的历史故事和民族形象,这些故事和形象通过艺术家和知识分子的叙述和描绘,在历史发展中被代代传承,发挥着应有的作用。史诗的书写便是其中一种方式。纵观古今中外,被称为史诗者,无不是采用诗性的语言表达信仰的庄严,或是呈现开阔天地,或是描述天地万物的生成,或是说明人类与民族的起源,以此完成民族文化,甚至是民族精神的传递。

音乐舞蹈史诗是史诗的艺术书写。在5 000年中华民族文明史中,功成作乐、以舞象功,有着悠久的历史和传统。以乐舞的形式记录氏族领袖丰功伟绩的歌舞节目,可以追溯到古籍记载传说中黄帝时代的《云门大卷》。有明确文字描述表演细节的是《乐记》中所记录的周代表现武王克商的《大武》。孔子与宾牟贾的交谈中描述了《大武》的内容是表现牧野之战的作战经过,从"总干而山立""发扬蹈厉"的措辞可以想见是以队形编排营造出战场情势,以至吴国公子季札观后盛赞其"美哉,周之盛也"。《通典》和《旧唐书》也记载了唐朝初年,唐太宗李世民亲制《破阵乐》舞图,动用120个男子披甲执戟而舞之,以此象征李世民为秦王时,大破叛将刘武周的战阵场景。其后,唐太宗对此举表达出明确的意图:"被于乐章,示不忘本也。"这样的乐舞传统可以说时强时弱、或巨或微地一直在漫长的封建时代存续着,直至帝制终结。从乐舞创制的角度来说,它体现着古代社会以歌舞表演书写重大历史事件的国家水准。

历史进入20世纪,以全心全意为人民服务为宗旨的中国共产党领导全国各族人民推翻了压在亿万百姓身上的"三座大山",建立起人民当家作主的中华人民共和国。与封建时代的"家天下"截然不同,人民的共和国,人民是国家的主人,是历史的创造者,是一切艺术书写的主角。以《东方红》等为代表的音乐舞蹈史诗,通过音乐、舞蹈以及朗诵等综合性的艺术手法书写了中国革命的艰辛历程,展现了中华民族的形象和精神,进而成为凝聚民族力量的重要载体。作为史诗的艺术书写形式,音乐舞蹈史诗出现在新中国成立后,它打破了文字叙事的创作框架,以乐、舞、

朗诵等综合形式在舞台上呈现人民斗争、劳动和生活的场景。中国第一部采用这种艺术类型的《人民胜利万岁》，是文艺家们在1949年为庆祝中国人民政治协商会议的召开和新中国成立而创作的节目，被称为"史诗性质"的大歌舞，后来相继出现《革命历史歌曲表演唱》和《在毛泽东的旗帜下高歌猛进》。直到1964年《东方红》的上演，音乐舞蹈史诗才正式定名。在《东方红》之后，1984年中华人民共和国成立35周年时创作的大型音乐舞蹈史诗《中国革命之歌》，2009年中华人民共和国成立60周年时创作的大型音乐舞蹈史诗《复兴之路》以及2019年中华人民共和国成立70周年时创作的大型音乐舞蹈史诗《奋斗吧中华儿女》，都是以音乐和舞蹈为主体的剧场舞台大型创作。

经过从"三座大山"的压迫下站立起来的历程发展而成的音乐舞蹈史诗，不仅在为新的时代树碑立传，也为后来者指明了一条中国化的革命道路，更向世人昭示了一个革命化的中国形象。

第二节 研 究 综 述

目前国内对音乐舞蹈史诗的研究较为全面，在期刊文献方面成果丰硕。其中对《东方红》的研究占多数。从大体上可分为以下几类：

（1）对音乐舞蹈史诗进行文化、美学和历史发展方面的研究

代表性文献有明言的《音乐舞蹈史诗〈东方红〉的文本特征与文化生态研究（上）》，该文通过对音乐舞蹈史诗《东方红》的文本及其社会历史文化背景的探讨与研究，通过对《东方红》创作上的艺术文化特征的分析，认为：《东方红》的创演活动，在政治上是"文化大革命"前期一次影响巨大的艺术"大跃进"活动。此外，还有赵桂珍的《简述中国音乐舞蹈史诗的发展历程》，该文从"历史回顾""音乐舞蹈史诗的里程碑""继承与创新""有选择地继承、有把握地创新，在超越中再造经典"等方面，对当代三大音乐舞蹈史诗进行了多方面的分析。

（2）对音乐舞蹈史诗的评述类文章

代表性文献有居其宏的《以恢弘舞台史诗塑造国家形象——大型音乐舞蹈史诗〈复兴之路〉观后》。该文从剧目的宏大结构、音乐形式、舞蹈创作等方面论述了音乐舞蹈史诗《复兴之路》中所展现的大国风采、体现的国家形象和蕴含的中国精神，对该作品在文学创作和音乐创作上的不足点也进行了分析。此外，还有高伟的《歌唱光辉的革命历史——评音乐舞蹈史诗〈东方红〉中的歌曲新作》等。

通过检索"音乐舞蹈史诗"关键词，与之相关的硕博士论文约20篇。可分为以下几类：

(1) 对音乐舞蹈史诗作品的教育价值、文化特性、艺术价值的分析研究

相关文献有：赵珮宏(西安音乐学院)的《大型音乐舞蹈史诗〈复兴之路〉的教育价值研究》、林静(武汉体育学院)的《音乐舞蹈史诗〈复兴之路〉的文化内涵与艺术价值的研究》、王蕾(华中师范大学)的《歌曲对于历史的叙述功能》、宁晓文(曲阜师范大学)的《音乐舞蹈史诗〈东方红〉音乐文学特征研究》等。

(2) 对音乐舞蹈史诗作品的创作研究

相关文献有：刘一帆(哈尔滨师范大学)的《浅析大型原创音乐舞蹈史诗〈大荒魂〉的录音创作过程》、胡晨曦(浙江农林大学)的《音乐舞蹈史诗〈东方红〉人才队伍研究》等。

(3) 对音乐舞蹈史诗作品中的政治内涵研究

相关文献有：彭利端(南京大学)的《音乐舞蹈史诗〈东方红〉政治记忆建构探析》、张家欣(曲阜师范大学)的《音乐舞蹈史诗〈东方红〉与马克思主义大众化研究》。

(4) 对音乐舞蹈史诗作品中的音乐与演唱分析

相关文献有：陈霄虹(江西科技师范大学)的《歌曲〈大漠深处〉的演唱分析》、张迪(江西师范大学)的《大型音乐舞蹈史诗〈复兴之路〉中歌曲〈曙色〉的创作及演唱分析》、张斯絮(中央音乐学院)的《当代中国三大音乐舞蹈史诗的音乐比较研究》。音乐舞蹈史诗在音乐创作上呈现"三化"的总体特征，即革命化、民族化和群众化。张斯絮(中央音乐学院)的《当代中国三大音乐舞蹈史诗的音乐比较研究》中对三部音乐舞蹈史诗(《东方红》《中国革命之歌》《复兴之路》)进行了分析，文中提到：三大音乐舞蹈史诗都以历史时间为线索，以再现中国自近代以来的历史发展过程为主要内容。在音乐体裁上均由五个部分组成：序幕(抒情性合唱)、历史回顾(历史歌曲为主)、成就展示(新创作歌曲为主)、少数民族大联欢(歌舞并重)和尾声(群众性合唱)。

(5) 对音乐舞蹈史诗作品中的舞蹈研究

相关文献有：尹佳鸽(广西师范大学)的《大型音乐舞蹈史诗中舞蹈的比较研究》、张想想(河南大学)的《执着地追求 大胆地探索》。

第三节 音乐舞蹈史诗作品简介

一、《东方红》

(一) 创作背景

大型音乐舞蹈史诗《东方红》是在周恩来的倡议和指导下，集中了全中国音乐、

舞蹈、诗歌、美术等各方面艺术家的智慧,集体创作完成的。在20世纪60年代的中国音乐艺术舞台,《东方红》的创作演出可以称作一场空前的盛举。

音乐舞蹈史诗《东方红》的排练演出共汇集了来自部队(以解放军总政治部文工团的人员为主)以及北京、上海等地70多个专业艺术团体(包括少量业余演员)共3 700余人,集中了当时国内一流的编导、作曲家、歌唱家、舞蹈家等各类艺术家。编导组以周巍峙、陈亚丁为首;音乐创作组组长是著名作曲家时乐濛;指挥组组长是著名指挥家严良堃;参与表演的歌唱家包括王昆、邓玉华、李光曦、郭兰英、胡松华、才旦卓玛等。

1964年国庆节,音乐舞蹈史诗《东方红》在人民大会堂上演,并于1965年被拍成电影。《东方红》讲述了从中国共产党诞生到新中国成立的历程,其中包含了半殖民地半封建社会的黑暗岁月、中国共产党的诞生、第一次国内革命战争、第二次国内革命战争、抗日战争、解放战争和中华人民共和国成立,展现了"不愿做奴隶的人们"在中国共产党的领导下,追求国家独立、民族解放、人民幸福的光辉历史。《东方红》以中国革命的精神贯穿起重要的革命历史事件,再现了中国革命的历史全景。其中,中国共产党领导中国人民浴血奋战的革命精神,凝结为国人的民族精神认同;以少胜多、以弱胜强的结局,为朴实的革命叙事和中共胜利的形象塑造镀上了神圣色彩,成为人民群众自豪感和认同感的来源和精神力量。

《东方红》的创作成功并不是一蹴而就的,而是新中国各种文学艺术创作形式的多年积淀和薄发,在我国音乐舞蹈舞台上就曾经出现过以革命历史歌曲为贯穿主线来展现共产党领导下中国人民的光辉战斗历程的有益尝试。《东方红》"是在1961年由中国人民解放军空军政治部文工团集体创作并演出的《革命历史歌曲表演唱》和由此衍生出的上海和华东数省文艺工作者创作并演出的《在毛泽东的旗帜下高歌猛进》这两个大型歌舞的基础上创作排演出来的"。①

《革命历史歌曲表演唱》共9场16景,演唱了46首歌曲。其中包括《秋收暴动歌》《八月桂花遍地开》《抗日军政大学校歌》《到敌人后方去》《游击队之歌》《南泥湾》等等。在艺术表现上有合唱、有诗朗诵,有人物、有情节,有舞蹈、有演唱,每场都有主题并用朗诵词加以串联。作品形象生动地再现了中国革命的光辉历程,赞颂了伟大的革命斗志。1961年8月1日,在北京中山公园音乐堂首次演出,后移至民族文化宫演出,在京演出8天观众达2.2万余人,反响十分强烈,后又招待演出多场。首都各大报纸纷纷刊登剧照、歌曲,并发表评论,称之为"革命历史的颂歌"、"激动人心、亲切感人","受到了一次形象的革命传统教育"。②

① 宁晓文.音乐舞蹈史诗《东方红》音乐文学特征研究[D].曲阜:曲阜师范大学,2008:3.
② 同①.

《在毛泽东的旗帜下高歌猛进》实际上是在借鉴《革命历史歌曲表演唱》的经验基础上创作发展而来。这部充满革命激情的大型歌舞,以艺术的形式歌颂了党和毛泽东主席领导中国人民进行革命斗争的历史和新中国成立后社会主义建设的伟大成就。这样规模的大歌舞,在上海乃至全国都是第一次。这部史诗般作品的艺术风格和庞大气势,对以后中国歌舞表演艺术的发展和提高产生了积极的影响。

1964年,周总理看过空政文工团的《革命历史歌曲表演唱》和上海的《在毛泽东的旗帜下高歌猛进》之后,感到"很动心",并提议"以在京的文艺团体为骨干,抽调上海的一些创作人员和全国的文艺精英,以上海的《在毛泽东的旗帜下高歌猛进》为基础,搞一台颂扬中国共产党光辉历程的大型晚会,庆祝新中国成立15周年,向国庆献礼"。这样,音乐舞蹈史诗《东方红》的创作排演便提上了国务院的议事日程。领导小组组长由国务院文化部艺术局局长周巍峙担任,副组长是总政文化部副部长陈亚丁。领导小组成员还有时乐濛、胡国光、李伟等。下分文学组、音乐组、舞蹈组、舞美设计组。①

(二) 作品分析

音乐舞蹈史诗《东方红》在首演时分八场(还有序曲):第一场"东方的曙光",第二场"星火燎原",第三场"万水千山",第四场"抗日的烽火",第五场"埋葬蒋家王朝",第六场"中国人民站起来了",第七场"祖国在前进",第八场"世界在前进"。

为了突出整部作品的恢宏效果,史诗《东方红》的序曲采用了数百人组成的中西混合乐队,辅以千人合唱的大型编制。但有学者评价:由于当时国内器乐表演水平不尽如人意,并且对中西混合编制乐队的运用尚处于探索阶段,总体效果并不理想。然而,李焕之编配的混声合唱曲《东方红》被认为是一首成功的大型混声合唱歌曲。作曲家经过两次变化反复,将原本结构单一的陕北民歌发展为气势恢宏的大型合唱。结尾通过四度移调、增加声部、拉长节拍等技术手法使史诗的开场更为恢宏、磅礴。

在合唱曲《东方红》开始部分,四个声部齐唱主旋律,2/4拍。(详见谱例10-3-1)

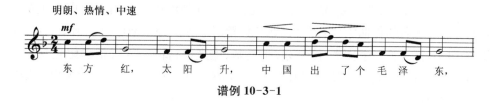

谱例10-3-1

① 宁晓文.音乐舞蹈史诗《东方红》音乐文学特征研究[D].曲阜:曲阜师范大学,2008:4.

在合唱曲《东方红》的尾声，节拍转为 2/2 拍，四声部在旋律上有所区别，使音响效果更为丰满。（详见谱例 10-3-2）

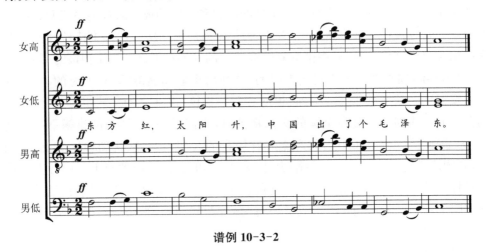

谱例 10-3-2

将歌曲《东方红》作为序曲，显示出整部史诗强烈的政治性。同时，新创作歌曲《红军战士想念毛泽东》作为第三场的开场曲目，在史诗的中间段落起到了重要的政治隐喻功能。高潮段落第六场的《赞歌》《毛主席，祝您万寿无疆》、第七场的《毛主席，我们心中的红太阳》等，都鲜明地体现出史诗的主题思想。①

二、《中国革命之歌》

（一）创作背景

音乐舞蹈史诗《中国革命之歌》从 1982 年 10 月正式投入创作，到 1984 年 9 月正式公演，整个过程历经约两年。它的创作演出汇集了来自首都、解放军以及全国各地总计 68 个单位的 1 300 多名文艺工作者（包括少量区合唱团、学校学生等业余演员），表演规模相比《东方红》略小。创作演出领导小组组长仍由主持过音乐舞蹈史诗《东方红》的周巍峙担任，小组成员中也有多位当年参与过史诗《东方红》的创作，如乔羽、时乐濛、严良堃、贾作光等。在音乐、舞蹈创作及演出方面同样也汇聚了当时最为著名的作曲家、指挥家、歌唱家、舞蹈家等。音乐创作组包括王竹林、王世光、田丰、刘文金、时乐濛、谷建芬、张丕基、施光南、曾翔天等；指挥组包括严良堃、陈燮阳等；参与表演的歌唱家有关牧村、李谷一、彭丽媛、吴雁泽、殷秀梅、程志、卢秀梅、李双江等。

① 张斯絮.当代中国三大音乐舞蹈史诗的音乐比较研究：从《东方红》《中国革命之歌》到《复兴之路》[D].北京：中央音乐学院，2012.

该作品的表现内容是从 1840 年鸦片战争一直延续到当时的十二大,相比史诗《东方红》,作品的时间跨度增大了,所以如何选取有代表性的政治历史事件组合成一个完善的艺术作品,是创作组面临的首要问题。创作组花费了近半年的时间,采取个人与集体相结合、设计小组与社会艺术专家相结合的办法,不断综合、筛选、修正,先后完成了约十几万字的四稿方案。

在序曲《祖国晨曲》之后,作品共分五场,分别为"五四运动到建党""北伐到井冈山会师""长征到解放战争""建国到粉碎'四人帮'""十一届三中全会到十二大"。对于演出的每一场、每一个段落,创作组并没有像《东方红》《复兴之路》那样,用一些文学化的名称进行指代,而是几乎都采用具体的历史事件来进行命名,可见创作组对艺术表现"史实"的看重。

(二)作品分析

序曲《祖国晨曲》的大幕在动人心魄的编钟演奏声中揭开,一套金碧辉煌的编钟编磬赫然映入观众眼帘。编钟的敲击寓意中国五千年的悠久历史,钟声由强转弱,歌声起。

在 pp 的力度下,女高音、男高音清唱的 G 调主和弦从远处飘来,同时伴有回声;在弦乐的铺垫下,"太阳升起"从降调转入 B 调,犹如一缕缕轻烟、薄雾层层飘过。(详见谱例 10-3-3)

带减缩再现的二段体混声合唱很好地结合了两种不同性质的歌唱段落。A 段由庄严的中速唱起了对祖国的颂歌,从 2/4 拍、3/4 拍到 4/4 拍频繁的节拍转换使赞颂的情感不断延伸、拉长;B 段以活泼的快板,舞蹈性的 3 拍子跳跃性的节奏表现出人们乐观、自豪的欢快场景。清新的晨曲、庄严的颂歌、欢快的舞曲集合在一首序曲中,从总体上概述了史诗《中国革命之歌》的音乐风格。

三、《复兴之路》

(一)创作背景

党的十七大召开前夕,大型主题展览《复兴之路》和电视专题片《复兴之路》在社会上产生了强烈的反响。在此基础上,中央领导提出可围绕"复兴之路"主题开展一系列文艺创作工程。2007 年 10 月,中共中央政治局常委李长春在参加井冈山革命根据地建立 80 周年纪念活动时提出一个重要创意:组织排演一部像大型音乐舞蹈史诗《东方红》那样能够在全国产生重大影响的舞台艺术作品,作为庆祝中华人民共和国成立 60 周年的一项重要文化活动。

2007 年 11 月 23 日,在文化部会议室召开了"大型音乐舞蹈史诗《复兴之路》的专家论证会",由陈晓光副部长主持,邀请到周巍峙、乔羽、苏叔阳、王世光、刘文金等老艺术家出席。大家一致认为创排这部作品具有重大意义,并提出总体的美学

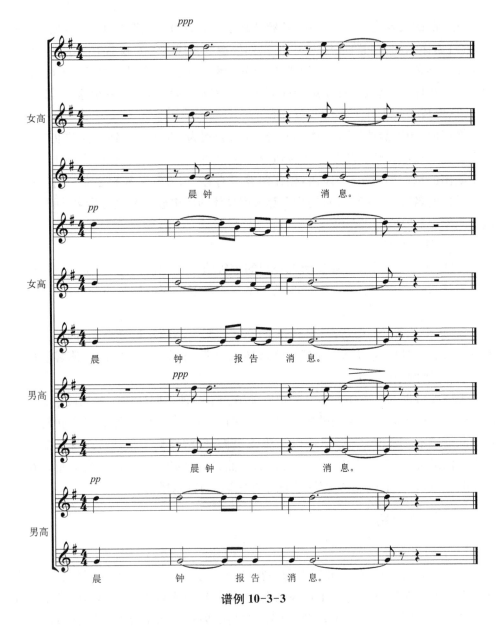

谱例 10-3-3

原则应当是"色彩丰富,优美动听,真情实感"。2008年9月,中央最终确定任命解放军艺术学院院长张继钢为导演。

区别于《东方红》和《中国革命之歌》集体领导创作体制,《复兴之路》采取了领导小组和总指挥领导下的总导演负责制,即所有的艺术创作最终是通过总导演来实现的。张继钢在接受任务之后,很快确定出一个15人的核心创意小组,组员有陈晓光、曾庆淮、阎肃、任卫新、王晓岭等,主管音乐方面的有孟卫东、宋小明、温中

甲。最终,参与音乐舞蹈史诗《复兴之路》的演职人员达到了3 200余人,堪比《东方红》的规模。参与演出的著名歌唱家有谭晶、彭丽媛、吕继宏、韩红、王丽达、宋祖英、雷佳、蔡国庆、毛阿敏、韩磊、殷秀梅、阎维文等。

2009年9月20日至10月5日期间,大型音乐舞蹈史诗《复兴之路》在人民大会堂上演17场。9月28日晚,党和国家领导人胡锦涛、江泽民、吴邦国、温家宝等观看了演出。舞台艺术电影《复兴之路》由中央新闻纪录电影制片厂负责拍摄,并在国庆期间发行于全国。之后,《复兴之路》精简版转战国家大剧院,持续半年多的演出周期中共上演100场,总计20余万的观众数量创下了中国艺术演出史上的又一个新高。

《复兴之路》最终提炼出了5个篇章:《山河祭》(1840—1921);《热血赋》(1921—1949);《创业图》(1949—1978);《大潮曲》(1978—2008);《中华颂》(2009)。

(二)作品分析

序曲《我的家园》在乐队的弱奏、合唱队轻声的哼鸣中幕启。舞台上出现广袤无垠的大地,层层叠叠的田茱如波浪般涌动。

序曲《我的家园》由阎肃作词、张千一作曲。"山弯弯,水弯弯,田垄望无边;笑甜甜、泪甜甜,一年又一年。"两句恬静的歌谣从单纯的童声合唱引入,甜美的女声独唱用稍流动一点的速度重复;二、四两句更加旋律化的曲调由女声独唱辅以童声的点缀;最后两句在深情赞美家园的同时也透出历史的淡淡忧伤,混声合唱的加入使声音渐入浑厚,歌曲听来云淡风轻,却在开篇起到一种举重若轻的作用,在寓意上与史诗多次引用的艾青名句"为什么我的眼里常含泪水?因为我对这土地爱得深沉"彼此呼应。(详见谱例10-3-4)

谱例10-3-4

《东方红》《中国革命之歌》《复兴之路》《奋斗吧,中华儿女》被称作新中国的四部大型音乐舞蹈史诗。

2019年,新中国成立已有70载,《奋斗吧,中华儿女》最初打算从新中国成立写起,几经讨论后被推翻了,因为编创者们意识到,不呈现新中国成立之前的艰难

历史，就不足以展现共产党的初心。理清"来时路"是找到"去向哪里"的基础。于是，编创人员将"时间线"的起点置于中国共产党的诞生。无论是用整部作品叙述中国革命历史的《东方红》，还是将这段历史压缩为两章或者一章的后来者，四部音乐舞蹈史诗都再现了中华民族从半殖民地半封建社会的苦难深渊中解放出来、从"三座大山"的压迫下站立起来的历程。因此，音乐舞蹈史诗不仅在为新的时代树碑立传，也为后来者指明了一条中国化的革命道路，更向世人昭示了一个革命化的中国形象。在这个意义上，音乐舞蹈史诗之所以能代代流传，归根结底是因为它们保留了对中国革命的叙述，传递了中国革命精神，而中国革命精神正是浸润着中国人骨髓的红色文化力量，是中华民族伟大复兴不可或缺的动力和基石。

四、《长征组歌——红军不怕远征难》

史无前例的长征指的是 1934 年 10 月至 1936 年 10 月中国工农红军主力从长江以南各革命根据地向陕甘革命根据地会合的战略转移。在整整两年中，红军铸就了伟大的长征精神："长征精神是中华民族自强不息的民族品格的集中展示，是以爱国主义为核心的民族精神的最高体现。"[①]1965 年 2 月，北京军区战友文工团接到了为《长征组诗》谱曲的任务。战友文工团选取了《长征组诗》的前 10 段诗词作为歌词基础来谱曲。

（一）创作背景

总政文化部向战友文工团音乐创作组传达了要求：必须以毛泽东思想来指导这个作品的创作，而在作品中又必须努力去突出毛泽东思想；要求在音乐上能做到好听、易唱、亲切、感人，既能使广大工农兵群众及红军老干部传唱，又能使专业文工团及业余演出队演出；从内容出发，要敢于大胆地突破旧框架的束缚，创造出新鲜活泼、为广大群众所喜闻乐见的新艺术形式。

为了将毛泽东思想作为贯穿全曲的红线，采用了以下原则进行创作：一切从内容出发、从群众需要出发、从实际出发，来确定这个作品的形式、体裁、格调；以旋律作为主要表现手段，把和声、复调、配器等作为相应的辅助手段，去塑造形象，刻画性格；为了更好地反映这部作品的历史事实，为了便于创作出典型环境中的典型性格，选用一些红军的传统歌曲和长征沿途各地区的民族民间音乐作为素材；运用新型大合唱形式。[②]

1965 年，为纪念长征胜利 30 周年，肖华有感于自己在长征中的亲身经历，以红一方面军长征的历程为线索，按照时间顺序选取了途中的个别重大事件，创作了

① 胡锦涛.在纪念红军长征胜利 70 周年大会上的讲话[N].人民日报，2006-10-23(1).
② 战友文工团音乐创作组,晨耕,唐诃.以毛泽东思想挂帅 谱写毛泽东思想胜利的颂歌：长征组歌《红军不怕远征难》的音乐创作概述[J].人民音乐，1966(1)：5-9.

包含12段诗的《长征组歌》,其分别是《告别》《突破封锁线》《遵义会议放光辉》《四渡赤水出奇兵》《飞越大渡河》《过雪山草地》《到吴起镇》《祝捷》《报喜》《大会师》《会师献礼》《誓师抗日》①。《长征组歌》在传播发展过程中出现了多个版本。首版《长征组歌》为表演性大合唱(1965),借鉴了西方"康塔塔"体裁并且加入了其他艺术形式的表现因素(朗诵、动作、服装、道具等),并未脱离音乐会的演出形式。舞台艺术片《长征组歌》是情景性大合唱(1975)。1975年,为纪念中央红军长征到达陕北40周年,将《长征组歌》复排,1976年,八一电影制片厂将其拍摄为舞台艺术片。相较于首版,这一次多了许多"情景性"表演的特征,除了把独唱、重唱、小合唱合理地穿插在整个大合唱中以外,在组歌接近结束之前还有意地把第八曲《祝捷》处理成活泼、轻快、具有浓郁地方风格的表演唱;为了对毛主席亲自指挥的直罗镇战斗做生动的描述,塑造了一个风趣、乐观且诙谐的红军老战士的形象,《四渡赤水出奇兵》中领唱者的表演就像是一个红军宣传员在长征中做宣传鼓动工作。新时代版《长征组歌》为音乐会大合唱(2020)。2020年上海音乐学院推出的新时代版《长征组歌》,仅就其主体部分而言,无疑是一个较为纯粹的音乐会方式。保留了朗诵,但减去了一些表演性因素。这些因素包括:独唱者、领唱者的表演以及合唱队和乐队队员的表演性动作,第六曲《过雪山草地》和第八曲《祝捷》中的"情景性"设计及其中合唱队的队形变化等。这三个版本都秉持着崇敬革命历史、保持经典原貌的原则,走好新时代的长征路。②

(二) 作品分析

主题改编保持民族风格。在《长征组歌》选曲改编构成主题中主要运用了调整音高及缩减结构两种手法。

结构缩减是根据新的音乐内容的需要去掉原民间素材中多余的成分,使结构更加紧凑。乐曲《大会师》的序奏中威武雄壮的"胜利"主题便是将红军歌曲《红军胜利歌》进行了结构缩减。(详见谱例10-3-5)

谱例10-3-5

① 唐艺华.《长征组歌》音乐创作民族化研究[D].南京:南京艺术学院,2008.
② 廖昌永.新时代《长征组歌》及其音乐传播学意义[J].音乐艺术(上海音乐学院学报),2021(2):6-19,4.

在实际宫音结束,这一结构缩减使原来不稳定的结尾变得稳定,增强了对红军长征胜利的肯定,并且去除了原后句中分解和弦上行这一具有西方旋法特征的进行,使曲调的民族风格更加完满。(详见谱例 10-3-6)①

谱例 10-3-6

《长征组歌》以艺术的形式重现了长征活动中的关键场景,再现了长征精神。

第一是乐于吃苦的奉献精神。乐于吃苦,甘之如饴,是《长征组歌》体现出来的长征精神。《长征组歌》第六首《过雪山草地》就是恶劣环境的典型反映,"雪皑皑,野茫茫""风雨侵衣骨更硬"的歌词直观地呈现了长征途中的悲惨遭遇。红军在长征途中除了需要面对因自然因素而导致的各种艰难险阻以外,还要应对来自国民党各路军阀的围追堵截,《突破封锁线》中"红军夜渡于都河,跨过五岭抢湘江"就是当时情形的真实写照。然而,红军将士并没有被苦难所吓住,而是以大无畏的英雄主义精神投入与苦难的斗争之中。第二是勇于战斗的拼搏精神。勇于战斗是《长征组歌》中长征精神的核心内容之一,红军战士们面临恶劣的环境,不言放弃,誓死取得最后的胜利。《长征组歌》第五曲《飞越大渡河》中"猛打穷追夺泸定,铁索桥上显威风"就是勇于战斗精神的反映。第三是敢于求是的创新精神。遵义会议最为宝贵的精神是实事求是,在《长征组歌》第三曲《遵义会议放光辉》中写道"马列路线指航程""英明领袖来掌舵",形象地指出遵义会议在党的历史中的重要革命作用。②

五、《井冈山》

(一)创作背景

音乐舞蹈史诗《井冈山》是由中国井冈山干部学院、同济大学、井冈山大学联合

① 廖昌永.新时代版《长征组歌》及其音乐传播学意义[J].音乐艺术(上海音乐学院学报),2021(2):6-19,4.
② 李晓艳.从《长征组歌》看长征精神的历史传承与现实意义[J].音乐创作,2017(3):95-97.

创编的,其编创的目的就是用于教学,用剧目演出的方式进行教学,并且将井冈山的革命史与井冈山精神融入剧目之中。反映的内容是中华民族的奋斗历程和中国共产党的革命历史。

《井冈山》在结构上主要由五个部分组成。

第一部分:序。以低沉悲壮的音乐为背景,序曲主题在剧情中部和尾声部分都进行了变奏出现,再现了1927年大革命失败后国人对中国革命道路在何方的困惑。同时也展现了中国共产党人和中国人民前仆后继、奋勇抗争探寻新路,为井冈山革命根据地创建的历史背景做铺垫。

第二部分:引兵井冈(第一篇)。分《霹雳一声暴动》《三湾来了毛委员》《唤起工农千百万》《会师井冈》四个小节。通过朗诵、舞蹈、声乐、戏剧、合唱等形式,叙述了从八一起义、秋收起义到广州起义,中国共产党领导的武装起义在全国兴起,但以城市为中心的武装暴动在中国相继遭受失败。特别是经过秋收暴动,朱毛井冈山会师后,中国革命才终于找到了一条正确的、符合中国实际的"工农武装割据"革命道路——"农村包围城市、武装夺取政权",全景展示了毛泽东、朱德等老一辈无产阶级革命家开创井冈山革命根据地的光辉历史。

第三部分:星火燎原(第二篇)。分《黄洋界大捷》《八角楼的灯光》《为有牺牲多壮志》《一封家书》《十送红军》五个小节,再现了在艰苦卓绝的井冈山斗争时期,中国共产党人坚定的马克思主义理想信念,不怕牺牲的革命精神,艺术再现了井冈山斗争中可歌可泣的英雄人物,点燃了中国革命的星星之火,在茫茫黑夜里照亮了中国革命胜利的道路,铸造了共和国历史的丰碑。

第四部分:伟大创举(第三篇)。分为《成长》《三大纪律八项注意》《苏区干部好作风》《毛委员和我们在一起》《八月桂花遍地开》五个小节。运用朗诵、大提琴、小号、锣鼓、双簧、枪舞、大刀舞、丝绸舞、彩旗舞等形式和节目,回顾了中国共产党人在井冈山斗争时期两年零四个月的艰难探索和实践。

第五部分:尾声。以井冈山黄洋界纪念碑为场景,深情颂扬了伟大的井冈山精神。以高亢嘹亮的军号声为间奏曲,群舞、合唱大气磅礴,情感强烈。[①]

(二)作品分析

从音乐舞蹈史诗《井冈山》的选曲上来看,其选择了大量反映革命历史进程的歌曲,极大地体现了民族化的音乐语言手法。

音乐舞蹈史诗《井冈山》中《苏区干部好作风》是一首具有典型民族化语言风格的歌曲,并且在演唱形式上采用了表演唱的形式,从而更加突出了其民族化的特征。歌曲《苏区干部好作风》在音乐舞蹈史诗《井冈山》的版本中,运用了转调的手

[①] 王婷,张保和.评实现"中国梦"凝聚力量之作:音乐舞蹈史诗《井冈山》[J].通俗歌曲,2015(5X):32-33.

法,从 G 羽调式转到了 C 羽调式并在新调上结束,使用了 2/4 拍、3/4 拍、4/4 拍多种节拍的变换来形成一种戏剧性的对比效果。在表现形式上采用男女对唱的表演,以"哎呀嘞,哎"为交接点进行轮换对唱,"苏区干部夜打灯笼""日穿草鞋""自带干粮"去办公,表达了翻身做主的人民群众对党和红军的真诚赞扬,讴歌了苏区干部立党为公、执政为民的服务意识和清廉从政的工作作风。(详见谱例 10-3-7)

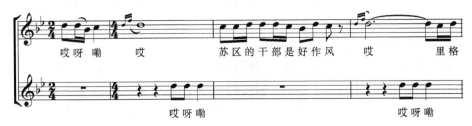

谱例 10-3-7

重唱歌曲《双双草鞋送红军》是音乐舞蹈史诗《井冈山》中唯一的一首女声二重唱作品。音乐舞蹈史诗《井冈山》中的版本省略了原曲散板、悠长、节拍上变化的部分,而直接从中板进入快板部分。在这一版本中其调式为 C 宫调式,单一的 4/4 拍。在声部的安排上,最为突出的便是双声部的模仿复调,或者说是卡农式的轮唱,先是两人呼应式的对答,再根据情绪的需要,进入众人的合唱。① (详见谱例 10-3-8)

谱例 10-3-8

除了史诗内部音乐创作外,这部作品还蕴含着器乐叙事,《井冈山》的各个篇章之间与歌曲之间有时会采用过门的处理手法。在《秋收起义》和《三湾来了毛委员》过门连接处,通过悠扬清亮的竹笛声进行器乐叙事的场景转化,曲调中浓郁的井冈山地方风韵的山歌旋律,在圆润婉转的笛声中显得格外亲切而动人。在《十送红军》的诗朗诵中使用的器乐叙事手法也令人印象深刻。在这段声情并茂的朗诵中,器乐背景的叙事对象主要是表现一种亲人之间难舍难分的离别之情。因此,先用

① 梁威,甘意.论音乐舞蹈史诗《井冈山》的音乐特征[J].红色文化资源研究,2018(2):182-188.

唢呐独奏来肯定地表达红军战略转移的正确性和必然性,再用小提琴主奏来抒发亲人之间送了一程又一程、恋恋不舍的细腻情感,又在小提琴旋律的下方撑起一条大提琴的旋律与之情感呼应。如果说小提琴的音色代表着井冈山本地的老百姓和留守的战友亲人,那么大提琴就代表着即将远行开辟新的革命功绩的红军将士。①

毋庸置疑,任何一部革命历史题材剧目的创演,都是一次革命叙事的重构,对于这种大型革命历史题材情景歌舞剧而言更是如此。情景歌舞剧的创演,都旨在用一首首革命歌曲所承载的革命叙事(特定的题材内容和思想主题)建构一个关于本地区革命斗争的完整叙事。于是,这个革命叙事便成为一个用红色音乐构筑的革命叙事;这种红色音乐革命叙事的建构和陈述,也就是这种情景歌舞剧创演的重中之重。红色音乐革命叙事的建构,就在于使革命老区的革命斗争史成为一部用革命歌曲建构的革命历史,并通过不断增补歌曲和既有歌曲的革命叙事重构,使得这种红色音乐革命叙事更为完整,更具有连续性、完整性和基于宏大叙事的内在逻辑。②

思考题

1. 在音乐舞蹈史诗作品中,作曲家们主要通过哪些方式来体现"红色"内容?
2. 在《长征组歌——红军不怕远征难》中如何体现民族化?
3. 现当代的音乐舞蹈史诗作品相较于之前的经典作品,在音乐创作上有哪些创新之处?
4. 在音乐创作实践中,群体创作相较于个体创作有哪些不同?
5. 在音乐舞蹈史诗《东方红》中如何体现群众化?
6. 请思考艺术与政治的关系。

参考文献

[1] 胡锦涛.在纪念红军长征胜利70周年大会上的讲话[N].人民日报,2006-10-23(1).
[2] 战友文工团音乐创作组,晨耕,唐诃.以毛泽东思想挂帅 谱写毛泽东思想胜利的颂歌:长征组歌《红军不怕远征难》的音乐创作概述[J].人民音乐,1966(1):5-9.
[3] 唐艺华.《长征组歌》音乐创作民族化研究[D].南京:南京艺术学院,2008.
[4] 廖昌永.新时代版《长征组歌》及其音乐传播学意义[J].音乐艺术(上海音乐学院学报),2021(2):6-19,4.
[5] 李晓艳.从《长征组歌》看长征精神的历史传承与现实意义[J].音乐创作,2017(3):95-97.

① 王颖峰,廖栗.器乐物语中的红色叙事:以音乐舞蹈史诗《井冈山》为例[J].老区建设,2019(20):84-90.
② 伍洋.文旅结合语境中的红色音乐传播:大型革命历史题材情景歌舞剧及其音乐[J].音乐艺术(上海音乐学院学报),2021(2):42-53,4.

[6] 王婷,张保和.评实现"中国梦"凝聚力量之作:音乐舞蹈史诗《井冈山》[J].通俗歌曲,2015(5X):32-33.

[7] 梁威,甘意.论音乐舞蹈史诗《井冈山》的音乐特征[J].红色文化资源研究,2018(2):182-188.

[8] 王颖峰,廖栗.器乐物语中的红色叙事:以音乐舞蹈史诗《井冈山》为例[J].老区建设,2019(20):84-90.

[9] 伍洋.文旅结合语境中的红色音乐传播:大型革命历史题材情景歌舞剧及其音乐[J].音乐艺术(上海音乐学院学报),2021(2):42-53,4.

[10] 顾高菲.音乐舞蹈史诗中的红色文化力量[N].中国社会科学报,2021-07-02(6).

[11] 张斯絮.当代中国三大音乐舞蹈史诗的音乐比较研究:从《东方红》《中国革命之歌》到《复兴之路》[D].北京:中央音乐学院,2012.

[12] 时乐濛.《中国革命之歌》的音乐创作[J].人民音乐,1984(12):2-5.

[13] 宁晓文.音乐舞蹈史诗《东方红》音乐文学特征研究[D].曲阜:曲阜师范大学,2008.

第十一章

戏 曲 音 乐

第一节 概 述

一、历史背景

戏曲音乐是中国汉族戏曲中的音乐部分,包括声乐部分的唱腔、韵白和器乐部分的伴奏、开场及过场音乐,其中以唱腔为主。唱腔有独唱、对唱、齐唱和帮腔等演唱形式,是发展剧情、刻画人物性格的主要表现手段。唱腔的伴奏、过门和行弦起托腔保调、衬托表演的作用。开场、过场和武场所用的打击乐等则是渲染气氛、调节舞台节奏与戏曲结构的重要因素。

中国戏曲的雏形是在唐代形成的。唐代流行大曲,它是由旋律和节奏组成的乐曲,结构类似于由散板、慢板转向快板的变奏形式,后来逐渐配上故事来进行歌唱。另一种歌舞"转踏",为一诗、一词、一尾声的形式,为后来的南北合套以及组织曲牌奠定了基础[1]。"参军戏"是通过参军与苍鹘的相互问答以及即兴表演产生滑稽的效果,与相声有些类似。唐代的参军戏与歌舞戏便是中国戏曲的雏形。

中国戏曲繁荣兴盛于元代,元成宗大德年间是元杂剧繁盛时期,在这个时期涌现出了大量名家、名作,使中国戏曲进入第一个繁荣期。明末清初,昆腔传奇极为盛行,也出现了大批优秀作品,这是继元杂剧后的又一次文学创作高潮,中国戏曲进入第二个繁荣期。几百年来《窦娥冤》《西厢记》《琵琶记》《桃花扇》等经典剧目层出不穷,产生了现代人所推崇的中国十大古典喜剧与十大古典悲剧,但令人遗憾的是只留下了文字剧本而没有留下音乐。但是,我们还是能从一些零散的古籍资料,如宋代《白石道人歌曲》、元初的《事林广记》、明代的《太古遗音》、清代的《九宫大成南北词宫谱》和《碎金词谱》等材料中看出一点音乐的足迹和端倪。

[1] 陈甜.新时期山西传统戏曲传承发展的新途径:山西戏曲音乐的多声探索[J].戏曲艺术,2020,41(2):118-121.

清代是中国戏曲的重要转型期。清代逐渐出现地方戏,地方戏的创作者多为戏曲班设的戏曲艺人或者下层文人,这些艺人的作品大多不会被刊刻印行,主要是靠口传、抄写保存下来的。地方戏的形成标志着中国戏曲开始转型。[①]

戏曲音乐是中华文化中的瑰宝,有着近千年的历史,是在中华民族大文化的背景下诞生的。唱腔的发展与演变的历史,更是与我国传统文化息息相关。从"唱、念、坐、打"的各类舞台表演,到"生、旦、净、末、丑"的各种人物的扮相,已经成为中国的戏曲经典与国粹。从戏曲音乐的特点来看,其旋律线条清晰、节奏韵律丰富,以立体的"武场"为多声部背景的表现形式。它以丰富多彩的舞台表演形式,在世界的戏剧舞台上独树一帜,得到世人的钟爱。

红色戏剧是特定的历史时期产生的群众性艺术活动,从最先产生到现在的几十年间,以其独特的艺术风格和隽永的魅力,深深地影响着一代又一代的中国人,其中的经典之作,早已为人们所耳熟能详。抛开具体的时代限制,那一幕幕话剧、歌剧、舞剧甚至样板戏,以其所体现出的积极向上的人生观,以及为普通人所喜闻乐见的表现形式、严谨的艺术追求、优美的曲调和经典的人物形象,而成为中华艺术宝库中的无价之宝,其魅力是永恒的。

二、发展过程

中国沦为半殖民地半封建社会后,中国的志士仁人为了挽救处于水深火热中的国家,改良戏曲,用戏曲的形式来宣传革命、表达爱国主义思想感情,红色戏曲音乐便由此诞生了。1902年,梁启超等人创作了以爱国、变革为主题的戏曲作品,反映了中华民族在当时面临的严重危机,介绍了西方革命运动,宣传变革的新思想,以民族主义爱国情怀和烈士牺牲的英勇事迹激发国人的爱国热情,提出改革求新的主张。这个时期的戏曲改良主旨是宣传革命思想,激发革命精神[②]。

20世纪20年代初,全国各地开始编配许多反映革命斗争与爱国人士反抗旧势力的戏曲作品。30年代,中国共产党的革命根据地涌现出大量反映土地革命战争的戏曲作品。抗战时期、解放战争时期,出现了大量为斗争而创作的作品,宣传抗日救国思想。新中国成立后,开始对传统戏曲进行改革,以发扬人民新的爱国主义精神、宣传人民在革命斗争与生产劳动中的英雄主义为首要任务。从70年代末期到80年代中期,革命历史题材的戏曲创作因为"文革"结束、改革开放而进入剧目创作的繁荣期。各地剧团还挖掘本地的人民群众革命斗争故事,以此创作剧本,搬上舞台。此时期,出现大量以爱国志士、爱国运动为题材的戏曲作品和儿童革命

① 孙冬冬,潘彦君.从戏曲音乐元素中学习发展当代民族歌剧的看法[J].中国文艺家,2020(1):111-112.
② 杨敏.新时期革命历史题材戏曲:文本与动作表演分析[D].上海:上海大学,2013.

历史题材戏曲作品。从80年代中期开始,整个戏曲界面临市场困境,进入低迷期。90年代以后,由于各界对传统文化开始重视,政府大力扶持戏曲艺术,红色题材的戏曲音乐作品逐步增多,主题更加丰富多样。2021年2月,上海9家文艺院团为庆祝中国共产党成立100周年,上演了12台红色优秀经典作品。如:越剧《家》等展现党领导人民反抗"三座大山"黑暗压迫的红色经典;京剧《杜鹃山》《智取威虎山》、评弹《王孝和》、歌剧与沪剧《江姐》、沪剧《芦荡火种》等歌颂革命先辈信仰坚定、甘洒热血、英勇奋斗的不朽名篇;沪剧《挑山女人》等讴歌中华民族美德的现实主义题材力作。

第二节 研究综述

戏曲艺术是中华民族优秀的传统文化,在中国历史长河中,历经了兴盛交替,始终在不断的进程和发展中。中国共产党自1921年成立以来就非常重视戏曲的发展,并且将其作为文化建设的重要组成部分,主要也是对优秀传统文化的传承。如果从唐代的教坊和梨园来算,那么我国的戏曲艺术已经有一千多年的历史了。戏曲的主角从鞠躬尽瘁的诸葛亮到岳飞等具有爱国主义情怀、舍生取义的爱国志士们,他们的身体里都流淌着中华民族的血液,因此,从这个时候起红色题材的戏曲便诞生了。具有革命历史性质的戏曲诞生于近代。伴随中国不断改变的社会性质,大量的爱国志士尝试用戏曲来传承爱国主义精神,这不仅传播了革命思想,也使得红色戏曲作品如春笋般涌出。

习近平总书记在十八大会议上指明要加大对我国传统文化的创新和传承力度,各个文化部门也制定了一系列支持戏曲发展传承的政策。学术界对此也进行了大量的研究工作。进行收集与梳理工作的文献专著有中国艺术研究院《戏曲研究》编辑部主编的《戏剧工作文献资料汇编》、张国新的论文《中国共产党与戏剧改革》等。以戏曲的发展史为研究对象,对戏曲政策进行论述的文献专著有张庚的《当代中国戏曲》、傅谨的《新中国戏剧史(1949—2000)》等。自十一届三中全会以来,中国共产党完成了在音乐舞蹈文化领域的拨乱反正,对"戏曲改良"越来越有想法的同时也出现了大量的专著,如张庚主编的《当代中国戏曲》、任葆琦主编的《戏剧改革发展史》、郑邦玉主编的《解放军戏剧史》、马少波等主编的《中国京剧史》、高义龙主编的《中国戏曲现代戏史》、彭隆兴编著的《中国戏曲史话》、傅谨所著的《中国戏剧史》以及《新中国戏剧史(1949—2000)》。这些专著对党和政府制定的"戏改"政策都有简单的论述,但并没有深入展开,从理论高度的层面进行反思的则更少。笔者认为,傅谨在《新中国戏剧史(1949—2000)》里的评价和反思比较深入;而

高义龙主编的《中国戏曲现代戏史》则主要侧重梳理现代戏曲发展的历史进程,对新中国成立初期的戏曲改革也有所论述。

"戏曲改良"方面的文献研究有汪优游的《我的俳优生活》《汪笑侬戏曲集》《成兆才评剧剧本选集》《黄吉安剧本选》等,这是最主要的近代戏曲作品资料集。另外,赵景深的《晚清的戏剧》和杨世骥的《戏曲的更新》从社会变革和戏曲本身发展两个层面分析近代戏曲的演变和特征,勾勒出近代改良戏曲的概貌。

综上所述,目前对于红色戏曲方面的研究不论从史诗还是从文献来说都不是很充分,但是随着时代的发展,戏曲作为传统文化的重要组成部分,也是先进文化方向的集中体现,我们需要把坚持先进文化前进方向作为新时期的政策选择和根本出发点,同时,也要使戏曲艺术推陈出新、与时俱进。

第三节 红色戏曲音乐作品简介

戏曲中的剧种繁多,据统计中国各地戏剧剧种约为 360 种。篇幅所限,本节不能够将所有剧种都一一介绍。戏剧界将京剧、越剧、黄梅戏、评剧、豫剧称为中国五大戏曲,本节就以这五种剧种为主要对象作详细介绍。

一、作曲家

(一)京剧

1. 万瑞兴

万瑞兴(1941—2020),当代著名京剧作曲家,国家京剧院一级演奏员。他出身梨园世家,祖父万仁斋是苏昆笛师,父亲万京麟为尚小云先生的琴师。1962 年被分配到中国京剧院三团工作,参加了《红色娘子军》《潇湘夜雨》《红灯照》等戏的唱腔设计工作。2000 年开始与程派传人张火丁合作,先后为程派《白蛇传》、现代京剧《江姐》、新编历史剧《梁祝》及电视连续剧《青衣》设计唱腔及作曲。

2. 刘吉典

刘吉典(1919—2014),京剧作曲工作者。受环境熏陶,从小对民间戏曲、曲艺、音乐非常喜爱。刘吉典大学毕业后,在北京国乐传习所任国乐合奏课讲师。1948 年,在津为郭沫若创作的名剧《孔雀胆》谱写配乐。从 1958 年到 60 年代中期,刘吉典为一批近代戏和现代戏,如《白毛女》《詹天

佑》《金田风雷》《洪湖赤卫队》《平原游击队》《红灯记》等作品担任音乐设计。新中国成立后,刘吉典参加创作许多新编历史剧,如《木兰从军》《玉簪记》《望江亭》《人面桃花》《桃花扇》《卧薪尝胆》《三家福》《赵氏孤儿》《西厢记》等。

3. 朱绍玉

朱绍玉(1946—),著名戏曲音乐家,国家一级作曲,中国戏曲音乐学会副会长。国家级非物质文化遗产(京剧)项目代表性传人。从艺50多年来,创作戏曲音乐作品百余首,为戏曲音乐改革做出重大贡献。代表作有:大型新编历史京剧《赤壁》《天下归心》《下鲁城》《汉苏武》;京剧交响剧诗《梅兰芳》;大型新编京剧《山花》《圣洁的心灵——孔繁森》《党的女儿》等。

(二) 越剧

刘如曾

刘如曾(1918—1999),我国著名作曲家、戏曲家,为我国戏剧音乐事业尤其是越剧音乐改革做出重大贡献。刘如曾从1946年起,为越剧《乐园思凡》《凄凉辽宫月》《凤箫相思》《洛神》等作曲。新中国成立后又为越剧《相思树》《秋瑾》《西厢记》、越剧及电影《梁山伯与祝英台》《祥林嫂》等剧目作曲。

(三) 黄梅戏

时白林

时白林(1927—),笔名白林,著名的泗州戏作曲家、黄梅戏作曲家,黄梅戏音乐创作泰斗,"戏曲音乐终身成就奖"第一人。编著有《黄梅戏音乐概论》《泗州戏音乐介绍》《黄梅戏唱腔赏析》《黄梅戏名段精选(乐队总谱版)》等。创作改编黄梅戏作品《女驸马》《孟姜女》《天仙配》《牛郎织女》等。

(四) 评剧

1. 靳蕾

靳蕾(1933—),戏曲音乐家,中国音乐家协会会员,中国戏剧家、曲艺家、音乐家协会理事。先后就职于黑龙江省评剧团、黑龙江省艺术研究所等单位。著作有《蹦蹦音乐》《淮剧音乐》《怎样给二人转配曲》

《皮影戏音乐》《单鼓音乐初探》《拉场戏音乐改革与回顾》《黑龙江二人转发展轨辙》等专著、论文多部。曾编创《八女颂》《岭上春》《白求恩》《张恕海》《埋金兄弟》《塞外悲歌》《金兀术》等评剧音乐，多次获省级和国家级奖项。曾任《中国戏曲音乐集成》《中国曲艺音乐集成》《中国曲艺志·黑龙江卷》主编。

2. 贺飞

贺飞（1921—2004），评剧作曲工作者。1953年作为新音乐工作者随马可先生来到中国评剧院，投入戏曲音乐改革的工作中。1955年后担任中国评剧院艺术处处长，成为评剧音乐革新的领军人物。他毕生致力于评剧音乐的全面发展及评剧男声唱腔的改革，独立创作或参与创作《秦香莲》《乾坤带》《金沙江畔》《钟离剑》《孙庞斗智》《家》《向阳商店》《阮文追》《高山下的花环》等几十出剧目。

（五）豫剧

王基笑

王基笑（1930—2006），豫剧作曲家。1955年专攻戏曲音乐，1988年获国家一级作曲职称。主创或参与创作豫剧《朝阳沟》《刘胡兰》《五姑娘》《李双双》《红果红了》等200余部剧（艺）目。曾首创豫剧反调等多种新板式，是一位多产的作曲家，尤对豫剧音乐的继承与创新做出了杰出贡献。

二、红色经典作品简介

（一）京剧

1.《红灯记》

《红灯记》讲述的是抗日战争时期，我党地下工作者李玉和一家三代人为向游击队传送密电码而前赴后继，与日寇不屈不挠斗争的英雄故事。全剧共十一场，分别为：第一场"接应交通员"；第二场"接受任务"；第三场"粥棚脱险"；第四场"王连举叛变"；第五场"痛说革命家史"；第六场"赴宴斗鸠山"；第七场"群众帮助"；第八场"刑场斗争"；第九场"前赴后继"；第十场"伏击歼敌"；第十一场"胜利"。这是一部歌颂抗日战争时期我国人民与敌人不屈不挠地进行斗争的现代京剧。

唱腔是构成戏曲音乐的重要组成部分，这部作品通过不断改革与创新，使其唱腔日渐成熟。李铁梅是剧中的旦角人物也是剧中的主要人物之一，作为革命的后继者，为帮助爹爹传送情报，在与敌人的斗争中，逐渐从一个穷人家的普通孩子成长为革命的接班人。李铁梅在剧中一共有九段唱腔，每段唱腔几乎都运用了京剧

西皮二黄的所有板式,将李铁梅的情绪变化表现得生动活泼。在剧目第一段第二场"接受任务"中,李铁梅"都有一颗红亮的心"的唱段广为流传。这是李铁梅发现家中常有"表叔"来时对奶奶所唱的,用贴近花旦腔来进行演唱,体现人物天真、活泼的个性。不同于传统京剧"西皮流水"板式1/4的单一拍子,而是改为2/4和1/4节拍混合的板式(详见谱例11-3-1),这是根据剧目人物在不同环境下的语气进行改变的,节奏欢快活泼,唱词贴近于生活,易于在群众中传唱。这段唱腔一共有四种不同的版本,每个版本唱词没有变化,但是在记谱方式、速度、调性等方面有所不同。①

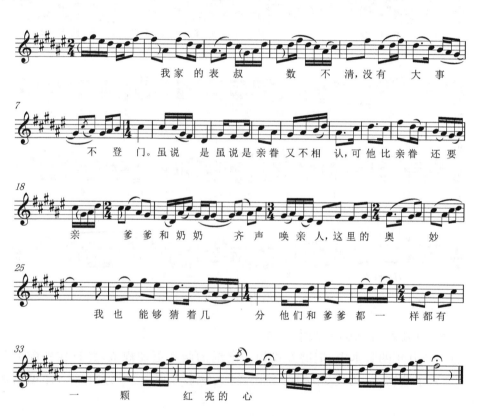

谱例 11-3-1

这是1964年版本的唱腔选段。一般旦角的唱腔调式都是E调,但是这部剧目却升高了二度,这样的目的是更加突显李铁梅欢快活泼的性格特征。在唱腔旋律上,这段唱词突出了四度、六度大跳音程。

① 李宗阳.京剧现代戏《红灯记》唱腔创作研究[D].北京:中国戏曲学院,2016.

在 1965 年版本的唱腔中,将调试确定为 #C 徵调式,与之前版本不同的是,在"叔"字和"心"字上都强调 #F 宫音,旋律走向为上行,更加突显出铁梅活泼的性格(详见谱例 11-3-2)。

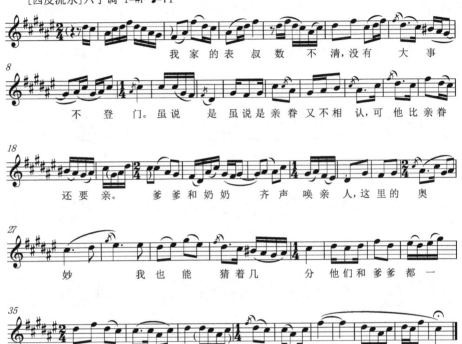

谱例 11-3-2

1968 年版本与 1965 年版本相同。

在 1970 年的版本中,记谱方式相比之前的版本更加规范,并且在先前的版本上加入了装饰音、力度、节拍的变化,将人物形象更好地展现出来(详见谱例 11-3-3)。

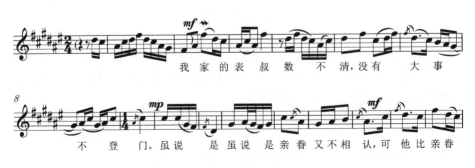

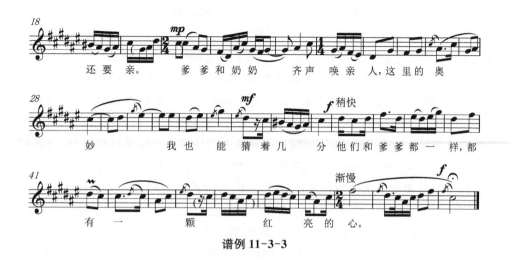

谱例 11-3-3

2.《杜鹃山》

《杜鹃山》讲的是农民与地主之间的斗争。农民自发组织了反抗的队伍,队伍经历了一波三折后,找到了中国共产党的组织。这部剧的女主角柯湘的出现,给农民带来了斗争的希望,他们通过不断的努力,最终取得了斗争的胜利,并在柯湘的带领下走上了革命的道路。《杜鹃山》运用京剧"三大件"并与西洋管弦乐器相结合,将西方作曲技法贯穿于音乐的主题,使得这部作品的伴奏形式与传统京剧不同,增强了作品的音乐表现力。

"家住安源"唱段是《杜鹃山》中的经典唱段。"家住安源"全唱段的唱词共16句,分为三个部分,描述了女主角柯湘从穷苦的工人到走上革命道路的历程。第一部分讲述了矿工时期苦难、黑暗的日子;第二部分讲述了柯湘反抗斗争,但是亲人却遭遇迫害;第三部分讲述了柯湘在反抗过程中找到了自己革命奋斗的方向。这部分的唱腔在设计上有许多新颖独特的地方:一是在声腔上。京剧分为"西皮"和"二黄"两大声腔,在发展的过程中,又发展出了其各自的反调,即"反西皮"和"反二黄",反调是用以描写人物悲伤情绪的。在这段唱腔中主人公是在回忆家乡悲惨遭遇,所以运用反调的手法。二是在板式上。板式是戏曲音乐节奏、节拍、速度等方面的形式。这段唱腔的板式设计为中板、原板、摇板、原板、流水。将几种不同的唱腔板式运用于作品之中,随着主人公心情的变换,使用不同的板式①。

3.《龙江颂》

《龙江颂》以 20 世纪 60 年代初中国社会主义建设为题材,是中国社会主义体制下中国农村的现实生活的具体写照,反映的是在中国共产党领导下,农村社会主

① 张爽.论京剧《杜鹃山》唱段"家住安源"的艺术特征及演唱处理[D].沈阳:沈阳师范大学,2021.

义改造所带来的人们思想意识的深刻变革,是一部体现社会主义价值观的正能量剧目。全剧共分为"一、承担责任;二、丢卒保车;三、会战龙江;四、窑场斗争;五、抢险合龙;六、出外支援;七、后山访旱;八、闸上风云;尾声、丰收凯歌"九个部分①。

《龙江颂》的音乐使用混合乐队演奏和伴奏。乐队根据每件乐器的特性与色彩,运用配器技术设计安排各声部演奏,充分发挥每件乐器的性能,形成多声部、多层次、多色彩的音乐表现力。《龙江颂》唱腔的和声配置,基本上使用的都是建立在各自然音级上的三和弦,绝大部分使用正三和弦连接技术。无论是旦角、生角等声腔,无论是原板、慢板、快板等板式,无论是"西皮""二黄""反西皮"等调式,都是如此②。

作为反映现实生活的现代京剧,《龙江颂》在序曲与尾声的音乐创作中,真正做到了剧中主题思想的体现与剧种特色音乐展示的完美结合。序曲"总路线放光芒"及尾声"公字花开万里香"以高亢嘹亮、欢快而活泼的京剧"西皮原板"作为声腔,形成演唱形式与京剧腔体音乐的呼应。序曲作为整部京剧的开幕音乐,以中速、2/4拍、乐队齐奏开始,渲染出"奋发向上般振奋人心"的音乐氛围与本剧所要展现的"社会主义建设"的主题思想。短暂的开场序幕中充分地展示了场景音乐创作与传统的京剧腔体音乐精准的契合与高度统一。尾声是由"幕间曲、对唱和群众齐唱、合唱"等写意性场景音乐段落和京剧声腔等段落组成。序曲中的众社员齐唱"总路线放光芒"的"西皮原板"在尾声同样以"西皮原板"的唱腔再现,体现了音乐主题发展的"序曲"的呈示性与"尾声"的再现性原则③。《龙江颂》将西方歌剧音乐的创作模式引入京剧的音乐创作之中,这是20世纪初至20世纪中叶中国京剧现代化发展的重要转折标志,提升了京剧的音乐表现力。

(二)越剧

1.《红色浪漫》

《红色浪漫》取材于章轲、黄先钢的长篇纪实文学《红岩魂》,是由吕建华、黄先钢、陈志军担任编剧,著名导演杨小青、周云娟执导,浙江省越剧团男女演员合演的一部现代越剧。讲述了解放前夕重庆渣滓洞、白公馆监狱中的一段浪漫、凄美的爱情故事,讴歌了革命先烈崇高的人生观、价值观以及坚贞不屈的革命信念④。

该剧在舞台呈现方面彰显多元化,气势豪迈,为表演者提供了可以施展的空间,使得监狱的狭窄范围蕴藏着穿破云天的宏伟气势。剧中几位主演尽心尽责,唱做入情,顾盼之间,催人泪下;男女群众演员,各司其位,如浮雕般凝重,如山峦般厚实。音乐的整体设计柔美中有苍劲,全部导演语汇流畅写意,重在抒情,都给人留

① 郭颖.对京剧《龙江颂》场景音乐创作的探究[J].戏剧文学,2020(11):96-99.
② 李楠.现代京剧《龙江颂》音乐复调和声技术运用分析[J].戏曲艺术,2021,42(2):144-152.
③ 同②.
④ 孟祥宁.越剧《红色浪漫》阳刚美感动观众[N].中国艺术报,2007-05-25(2).

下深切的印象。越剧《红色浪漫》在理想建树、心理共鸣上呈现出的人文关怀意义，在社会效益和艺术效果上收获的成功，在一定程度上也印证出越剧男女合演的魅力。在越剧《红色浪漫》中，男女合演所呈现出的总体气势，更是将悲剧氛围推到了高潮。华渭强与陈艺所成功扮演的这对红色恋人，对事业信念和生死爱情忠贞不渝；张伟忠和廖琪瑛所扮演的另一对恋人，则在信念的坚守和人生道路的选择上，走向了不同的归宿。前一组演员的书卷气与娇憨感，后一组演员的成熟美与对比度，都会引起观众对于社会人生的诸多感喟。可以想见，这两对恋人如果不是分别由男女演员来扮演的话，在舞台上又怎会呈现出如此动人的审美效果呢？在越剧现代戏中和相对写实的现代题材越剧电视连续剧中，男女合演的表演格局具备难以撼动的位置。《红色浪漫》从两对恋人的男女合演，到整出戏舞台造型有若群雕、宛如群山一般的形象矗立，都呈现出男女合演的巨大艺术魅力。①

2.《黎明新娘》

《黎明新娘》主角秦凤英既是剧中牺牲的主人公，又是危机动作的组织者。在秦凤英出场前，就已经渲染了危机情境的存在。上海在抗日战争时期是一座孤岛，随着一声枪响，一名女地下党应声倒地。这时家家户户唰的一声将门窗紧闭。当秦凤英上场时，"门户紧闭路上无人"，而来接应她的人"失去音讯"了。这是因为汪精卫叛国投敌，成立了一个叫"76号"的特务组织。本来支持秦凤英的租界现在很难再庇护抗日活动，党的许多联络点也要陆续撤离。于是，上级命令秦凤英的募捐活动今后要转入地下，任务必须在12月12日前完成。秦凤英一出场就遇到了一个明确、紧迫的危机情境，她的募捐活动受到极大的阻碍，她和她的姐妹们随时都有可能面临特务组织的抓捕。杜金光寸步不离地监视着义卖账目，甚至在难民协会里也安插了他们的人，只要发现款项没有全部交给难民协会，就要伺机杀害秦凤英。另一边，秦凤英深知此次汇款充满着危险，一旦失败，不但她有生命之虞，还会连累身边的人，更不可能如期完成上级下达的任务。于是她借用迎亲仪仗制造混乱，一方面完成汇款的任务，另一方面完成了和元乔成亲的婚事。表面上这是一箭双雕，实际她早已豁出自己的生命，牺牲自己的婚事，从而完成上级下达的任务，给前方的抗日战士带去及时的温暖。②

（三）黄梅戏

1.《槐花谣》

《槐花谣》由黄冈艺术学校与中国戏曲学院合作创作，中国戏曲学院教授谢柏梁和国家一级编剧熊文祥合作编剧。这是一部思想性与艺术性相结合的优秀作

① 谢柏梁.越剧《红色浪漫》的精品追求[J].中国戏剧，2007(7)：25.
② 钟海清.红色戏曲中的爱与牺牲：以越剧《黎明新娘》为例[J].上海艺术评论，2021(3)：52-54.

品,为当代黄梅戏的红色题材创作提供了经验。《槐花谣》是以鄂东麻城乘马岗的一段革命传奇故事为创作素材进行创作的,讲述了革命时期小人物的悲欢离合。作品采用倒叙的表现形式讲述了红军战士春牛与其恋人槐花的爱情故事。这部作品的文本创作与传统的红色作品有所不同,这部作品描写的是人民群体的不平凡,剧目的主题旋律"姐儿门前一棵槐,手攀槐树望郎来。娘问女儿望什么?我望槐花几时开,娘耶,不好说得望郎来",以鄂东地区特有民歌《槐花谣》为主题进行创作,将民歌元素与民间音乐文化融入作品之中,贯穿剧目始终。另外,剧目的结尾部分不同于传统剧目中有情人终成眷属的范式,最终"死而复生"的槐花与恋人春牛天各一方,坚守着自己的使命,以现实的生活场面结束,给观众以深刻的体验,并由此突显大别山老区人民为革命做出的重大牺牲、对党的无限忠诚、对革命的坚定信念以及共产党人不忘初心的深挚情怀。这部剧目不仅是对红军战士的讴歌,更是对革命老区普通百姓的热情赞颂①。

2.《李四光》

黄梅戏《李四光》是湖北省黄梅戏剧院根据黄冈历史名人传记原创编排的,截取了李四光一生中确认四纪冰川、考察地形地貌、与蒋决裂、为国找油、预测地震等几个重要人生片段。剧中集中笔墨描写了父女情、师生情、同胞情,重点展示爱党之情、爱国之情、爱科学之情。该剧目紧扣时代脉搏,弘扬民族精神,抒发强国梦想,人物鲜活,情感真挚。

这部剧目的声腔是按照传统的声腔套路进行创作的,音乐保持了黄梅戏声腔的基本特色和特有格律,朗朗上口,易于传唱,受到大众喜爱。剧中吸收运用了许多具有时代特色的音乐曲调和歌曲,既丰富了传统音乐声腔,又融入了时代特色。如李四光最喜欢的歌曲《行路难》,在剧目中便直接引用,突出了主题,又将歌曲旋律与黄梅戏声腔有机融合,贯穿全剧,渲染了气氛,形成了鲜明的时代对照。另外,剧中的一些场景音乐借鉴了《大路歌》《毕业歌》等"学堂乐歌"。当《我为祖国献石油》的旋律音乐响起时,整个剧情和音乐被推向了高潮。

(四)评剧

《江姐》

20世纪50年代左右,戏曲音乐经历了一场改革,这场改革对评剧产生了重要的影响。随着音乐发展越来越年轻化、西洋化,多重因素都给传统评剧的发展带来了重大影响。为了适应新时代的发展,评剧也开始进行改革创新,创作出了许多贴近生活的现代剧目,受到大众的喜爱。随着文化事业的不断发展,评剧的创作也紧跟着大众的审美。在中国共产党成立90周年的时候,沈阳评剧院在歌剧《江姐》的

① 张璨.戏曲中红色题材的艺术探索:以现代黄梅戏《槐花谣》为例[N].中国艺术报,2020-08-19(3).

基础上,重新复排这一部优秀的红色音乐作品。剧目在原来作品的基础上进行删减,借鉴歌剧的创作手法,并在乐队编制中加入西洋乐器,是一部经典又具有现代音乐特征的戏曲作品[1]。

《江姐》是根据长篇小说《红岩》改编而来的,讲述了在新中国成立前夕共产党员江姐身带委员重要指示,离开重庆,前往川北开展革命运动。在途中听闻丈夫被杀的噩耗,悲伤不已,因为肩负革命的重任,她只能化悲愤为动力,与双枪老太婆等革命同志率领革命队伍突袭敌人,粉碎敌人的阴谋诡计,但却遭到内部叛徒的出卖。被捕之后,她无惧敌人严刑拷打,大义凛然。此时的人民解放军已经跨过长江,逼进山城。重庆解放胜利在望,江姐和战友们绣好五星红旗,面带革命即将胜利的笑容,毅然决然走向刑场,献出自己宝贵的生命[2]。《巴山蜀水要解放》是这部剧目中的经典唱段,是整首剧目中主人公出场的第一段唱词。从曲名来看,就已明了这段唱腔所要叙述的故事,即在山峦交错的四川和重庆一带即将要迎来胜利的曙光。

全曲以板式变化为基础分为三个部分。A 乐段(1—24 小节)为慢板节奏,以 4/4 拍的平稳节奏进行,交代了剧目的故事背景;B 乐段(25—72 小节)通过节奏、速度等变化来塑造人物形象,这段速度明显加快,加上大量切分节奏音型,表现了江姐参与革命斗争坚定的心情,这段的尾句"满天闪红光"速度减慢并且转换调性,为进入第三段做准备;C 乐段(73—92 小节)巧妙使用了中国戏曲中常见的板腔体变化方式来进行刻画描写。

乐段	A 段	B 段	C 段
小节数	1—24	25—72	73—92
板式	慢板	快板	慢板　散板

剧目的和声进行通过"主—下属—属—主"进行,唱段"乌云沉沉夜未央"的"央"字还使用了重属七和弦,增强了曲子的不协和感,描写了江姐将要奔赴重庆时内心紧张的心情。之后"待等明朝归来时,迎回一轮红太阳"的这一句唱腔又转入主调宫调上,速度逐渐加快,节拍也变为自由的散板,描写了江姐期盼革命胜利的喜悦之情。

(五)豫剧

1.《铡刀下的红梅》

《铡刀下的红梅》讲述了 1947 年,山西云周西村 15 岁的刘胡兰面对敌人的

[1] 刘蕊.论歌剧与现代评剧《江姐》的音乐风格和演唱特色:以唱段《巴山蜀水要解放》为例[D].秦皇岛:燕山大学,2014.
[2] 程敬乔.歌剧《江姐》"经典唱段"的研究[D].苏州:苏州大学,2015.

铡刀像一株傲雪的红梅迎风绽放的故事。该剧描述了少年英雄刘胡兰从天真稚爱的小姑娘成长为坚贞不屈的共产党人的闪光历程。这首作品回归了豫剧的本体,继承了豫剧的传统,但在唱腔设计方面突破了传统唱腔的模式,充满浓浓的现代气息和民歌的风味,是一部具有现实主义风格和当代审美品味的戏曲艺术杰作。

这部作品唱腔十分丰富,在主人公刘胡兰的唱腔中,可以感受到豫剧音乐的许多特点。刘胡兰对顾县长所唱的"这铜板虽薄重千金"的唱腔,就是借鉴了常派《拷红》和桑派《投衙》两种快流水板唱法创作而成的,既有常派"快流水"以声绘情的特点,又有桑派"快流水"唱念交融的表达技巧。在与奶奶离别时,刘胡兰演唱的"好奶奶、亲奶奶、莫痛哭、莫嚎啕"的唱腔中,结合了《秦香莲》中"抱琵琶"和《卖苗郎》中"哭滚白"的演唱技法,形象生动地表达了刘胡兰的心情。这部剧目一改以往传统豫剧唱腔的模式,加入了现代气息和民歌风味。这部作品中不仅多次插入民歌的唱段,而且充满了陕北民歌和山西落子的音乐特色。观众在享受音乐作品的过程中,红旗飘荡、军歌嘹亮的热闹场面不觉浮现在眼前①。

《铡刀下的红梅》紧紧扣住 15 岁少女的心理活动进行描写,以年龄来突显出英雄壮举的伟大。利用一根长辫、一枚铜板、一根发卡和一顶军帽串联起整部剧目。"顾县长,放心吧!只要是党的需要,别说是一条辫子了,就是要我的一腔血,我也会毫无保留地把它献给党。"刘胡兰的这段唱腔展现了干革命的决心。由一根辫子产生了跌宕起伏的情感变化,从一开始不让奶奶剪辫子到最后主动让奶奶剪,不仅描绘出了主人公与奶奶的情感,也反映了刘胡兰为革命甘愿牺牲一切的坚定信念;一枚铜板,表达了刘胡兰从小就一心向党,拿一枚铜板去交党费,表达了自己从小就想成为中国共产党员的坚定决心;一根发卡,展现了刘胡兰与妹妹爱兰子的姐妹情谊,刘胡兰想感谢妹妹帮助自己赶走"来相亲"的男人就送了她一根发卡,不料却被假扮卖货郎的叛徒乘虚而入,刘胡兰因此便痛恨这根发卡,让妹妹丢弃,妹妹虽不忍心却还是丢掉了发卡,这段唱腔将姐妹的真情实感表现出来,与听者达成情感的共鸣;一顶军帽,是故事的转折点,正是这顶军帽让敌人发现了刘胡兰与顾长河的关系,并开始审讯她。这四个小物件串起整个剧目,描写了革命英雄成长的道路,创作出一个活灵活现的人物形象②。

2.《黄河绝唱》

《黄河绝唱》是由国家一级编剧陈涌泉担任编剧,河南省著名青年导演张俊杰执导,国家一级作曲家汤其河作曲,湖北省老河口市豫剧团于 2018 年推出的大型

① 胡娟.豫剧《铡刀下的红梅》的艺术特征[J].大舞台,2012(11):14-15.
② 刘平.当刘胡兰走进《铡刀下的红梅》:"重读红色经典"之四[J].博览群书,2020(3):20-24.

革命现代豫剧。这是首次将光未然的光辉形象搬上戏曲舞台。该剧以爱国诗人、《黄河大合唱》词作者光未然为主人公，描写了他高尚的爱国主义情操和追求民族解放的执着精神，表现了文艺家在抗日战争年代的独特贡献，揭示了文艺事业在凝聚民族士气、抗击外来入侵方面所发挥的不可替代的作用。

整部剧目分为"武汉，拓荒剧团义演现场""上海""武汉昙华林""郑州火车站""山西吕梁""黄河岸边农舍""黄河渡口"七个场景，将光未然的革命生涯与创作历程紧密地联系在一起，将豫剧与歌曲演唱等多种艺术形式完美融合，达到了思想性和艺术性的高度统一。这部剧目创造性地将传统豫剧的音乐创作与山西民歌、劳动号子等多种艺术形式有机融合在一起，做到戏中有戏、戏中有歌，丰富了作品的艺术形式，不仅增强了作品的音乐性，更使得这部豫剧与时俱进，符合现代观众的审美趣味，使传统豫剧焕发了新的光彩。

此外，在这部剧目的编排上，以蒙太奇的手法和现实主义手法相结合，将豫剧表演和其他艺术形式相结合，将西洋交响乐和民族交响乐有机结合，突出作品中的主要人物性格特征。人物在舞台上的站位构图设计精细，特别是徐士津牺牲后血染红绸、船工拿着超大号船桨拼死与波涛搏斗的舞蹈，形式感极强，展现了战士们坚定的意志和牺牲的悲壮。该剧以《黄河大合唱》的创作历程为切入点，用光未然的文学创作和他带领的演剧队的戏剧表演为呈现形式，再现了那个特殊年代以光未然为代表的文艺战士们为抗战发挥的巨大作用。

思考题

1. 结合中国地方戏曲发展概况，阐述中国戏曲发展规律。
2. 中国戏曲应该如何平衡传统与创新之间的关系？
3. 如何贯彻戏曲音乐推陈出新，走向世界的舞台？
4. 戏曲改良对戏曲有什么影响？
5. 如何将红色戏曲引进课堂，提高青少年的民族自豪感？
6. 戏曲艺术如何实现文化自信？

参考文献

[1] 陈甜.新时期山西传统戏曲传承发展的新途径：山西戏曲音乐的多声探索[J].戏曲艺术，2020,41(2)：118-121.

[2] 孙冬冬,潘彦君.从戏曲音乐元素中学习发展当代民族歌剧的看法[J].中国文艺家，2020(1)：111-112.

[3] 杨敏.新时期革命历史题材戏曲：文本与动作表演分析[D].上海：上海大学，2013.

[4] 李宗阳.京剧现代戏《红灯记》唱腔创作研究[D].北京：中国戏曲学院，2016.

［5］张爽.论京剧《杜鹃山》唱段"家住安源"的艺术特征及演唱处理［D］.沈阳：沈阳师范大学，2021.

［6］郭颖.对京剧《龙江颂》场景音乐创作的探究［J］.戏剧文学，2020（11）：96-99.

［7］李楠.现代京剧《龙江颂》音乐复调和声技术运用分析［J］.戏曲艺术，2021，42（2）：144-152.

［8］孟祥宁.越剧《红色浪漫》阳刚美感动观众［N］.中国艺术报，2007-05-25（2）.

［9］谢柏梁.越剧《红色浪漫》的精品追求［J］.中国戏剧，2007（7）：25.

［10］钟海清.红色戏曲中的爱与牺牲：以越剧《黎明新娘》为例［J］.上海艺术评论，2021（3）：52-54.

［11］张璨.戏曲中红色题材的艺术探索：以现代黄梅戏《槐花谣》为例［N］.中国艺术报，2020-08-19（3）.

［12］刘蕊.论歌剧与现代评剧《江姐》的音乐风格与演唱特色：以唱段《巴山蜀水要解放》为例［D］.秦皇岛：燕山大学，2014.

［13］程敬乔.歌剧《江姐》"经典唱段"的研究［D］.苏州：苏州大学，2015.

［14］胡娟.豫剧《铡刀下的红梅》的艺术特征［J］.大舞台，2012（11）：14-15.

［15］刘平.当刘胡兰走进《铡刀下的红梅》："重读红色经典"之四［J］.博览群书，2020（3）：20-24.

第十二章

民族器乐(独奏/合奏)

第一节 概 述

一、民族器乐(独奏/合奏)的背景

(一) 历史背景

中国民族器乐的历史源远流长,以种类繁多、演奏形式多样、作品经典闻名于世。它不仅是中国民族音乐文化中的瑰宝,更是在长期的发展中成为中华文明中最具代表性的符号。

据史料研究,各族人民是在劳动生产和社会生活交流、融合中制作出了富有地方特色的各式各样的乐器,并且在交流、迁移中广泛吸收外族乐器,从而形成了我国现在多样的乐器和器乐文化发展史。我国发现的最古老的乐器可追溯至距今约8 000年的贾湖骨笛,就目前而言,其精准性、完整性居于人类乐器史前列。而后又出现钟、锣、鼓、笛、箫、竽、笙、琴、瑟、筝、胡等几百种打击乐器、吹管乐器、弹拨乐器、拉弦乐器。西周时期就因为乐器种类繁多,所以加入器乐合奏中的常用乐器就有50多种。

中国的传统器乐原先主要以宫廷音乐、文人音乐以及与礼俗仪式等密切相关的地方性乐种、曲艺中的过场伴奏等形式存在。而伴随20世纪国家现代民族的发展进程与西方艺术音乐的感染、参照,一种不同于传统存在方式的"国乐"进入了音乐学院建设中,并且在国家和几代音乐人的努力下,逐渐稳定为"民族器乐"表演专业,并以"国乐""民乐""华乐""中乐"等称谓出现在不同地域的华人世界。这一表演专业所涵盖的器乐,也自然以顺应这一流脉而产生的"民族管弦乐队"之常规乐器为主,结合不同地方特色乐器的补充,构建起各地音乐学院乐器表演"大同小异"的专业方向。①

① 萧梅.民族器乐的传统与当代演释[J].中国音乐学,2020(2):74-91,2.

民族器乐独奏自乐器出现就开始有了自己的发展。而合奏与协奏的创作经历了成长、荒芜和崛起三个时期：新中国成立初期至1965年是我国民族器乐合奏的成长期；"文化大革命"时期为我国民族器乐合奏的荒芜期；"文化大革命"结束后，我国民族器乐合奏表现出探索多种样式的民乐小奏、民乐协奏曲蓬勃发展、大型民乐合奏兴盛三个特点。①

（二）社会背景

新中国成立以后，党和政府就大力扶持民族传统音乐。广大人民群众更是由于强烈的民族自豪感和自信心，对植根在本土的民族乐器有着很强的认同感。而正是因为器乐中鲜明的民族特性、广泛的群众基础和深厚的历史积淀，民族器乐的创作与表演迅速崛起。一大批作曲家、演奏家怀着对祖国、民族的热爱和对战斗、劳动、理想等的赞美情绪，纷纷投身到民族器乐的创作和演奏当中，一段时间内涌现出大量具有思想性和艺术性的经典"红歌"。而且中国的作曲家们大部分从开始阶段就坚持走民族化道路，他们通过深入各地体验生活、四处采访，从少数民族音乐中汲取素材，在素材积累中融入自己的见闻和感触，谱写出一首首动人的旋律。②

国家与世界的交流越来越频繁、密切和深化。在音乐艺术领域，中国与世界的交流、发展不仅体现在中国的音乐家们主动走出国门，在世界各地区特别是有重要影响力的国际舞台上展现民族音乐的魅力和特点中体现出来，也不仅体现在中国的音乐艺术舞台上出现越来越多外国艺术家的身影，而且体现在中国的民族音乐中出现了越来越多国外音乐元素，其作品中包容性、国际化特点越来越鲜明，由此可见音乐艺术领域的进步。在深化改革、扩大开放等国家政策的辅助下，中国的音乐文化中民族性与世界性相得益彰，并展现出气势恢宏的时代特征，在宽阔的时代背景和宏大的音乐文化系统中，多元音乐艺术促进了中国当代音乐文化欣欣向荣、健康发展。

改革开放以来，因为西方发达国家音乐艺术发展、整合早于我们国家，所以我国对外开放的重点是西方发达国家，而且这种开放的空间取向影响到了文化艺术领域交流的内容与形式。随着中西方音乐交流日益频繁，国外器乐作品大量涌入我国，并受到国内受众日益广泛的喜爱，越来越多的民族民间乐器演奏者为了更好地满足受众需求，时常在各种场合用民族乐器来演奏国外经典器乐作品。但是由于我国传统民乐以五声调式为主，而西洋音乐则以七声调式为主，因此，在使用中国民族乐器演奏国外特别是西洋音乐作品时，经常出现音准、音域、调性、音乐风格

① 周婷婷.民族器乐发展与教学的"前世今生"（上）：评《民族器乐的历史发展与现代教学艺术》[J].中国教育学刊,2017(5)：111.

② 肖银芬.建国以来民族器乐"红色"经典创作经验总结[J].人民论坛,2012(8)：112-113.

等多方面的局限性问题,演奏效果受到很大影响。于是在音乐文化国际交流深化过程中,出现了器乐作品的国际化。一方面,我国有海外留学背景的音乐创作人才不断增多,另一方面,国内专业院校办学的国际化也使得熟悉、喜好国外音乐文化的专业人才不断涌现,他们创作的大量作品,既有对民族传统音乐的继承,同时又吸纳了西洋音乐的元素,是民族音乐艺术在开放时代发展的体现。这样的中西合璧的音乐作品,既对西洋器乐的表现力提出了挑战,也对中国民族传统器乐的表现力提出了挑战。

二、民族器乐(独奏/合奏)的发展过程及影响

(一) 发展过程

中国民族乐器的发展历经秦、汉、隋、唐、宋、元、明、清、近现代,已经构成了一个庞大的乐器家族。中国民族器乐的合奏艺术,也早在远古时代就有完美的体现。

从20世纪初,首先是提出国乐改进思想的王光祈在著作《欧洲音乐进化论》的序言中提到民乐发展。然后是刘天华于1927年在萧友梅、赵元任等人的支持帮助下创办了"国乐改进社",负责组织搜集民族音乐的资料、整理和研究民族音乐的存稿、对民族乐器进行改进、创作新一代的民族乐曲以及编辑出版音乐刊物《音乐杂志》等工作,这充分展现出刘天华发扬、传播国乐且想通过吸收、运用西乐的精华来弥补上国乐的不足的想法。刘天华还将二胡这件本是民间流传的乐器带上了艺术舞台,并对其演奏技巧进行了创新。从二胡的发展来看,刘天华不但改变了二胡传统口传心授式的教学方法,还规范了二胡的规格,固定了二胡的音高,并借用西方的五线谱将演奏系统化、规范化,这为未来建立民族管弦乐队进行统一训练做了基础的铺垫。他所创作的10首二胡独奏曲,借用西洋音乐的结构以及音乐表现手法,并以五声调式为创作基础,在此基础上吸收西方大小调体系进行结合,为中国民族音乐的创作注入了新的血液。

在新中国成立初期,中央民族广播乐团、中国广播文工团民乐队等专业民乐团队以及中央音乐学院、上海音乐学院等专业音乐院校的民乐队都开始建立、招生,新中国各地音乐文化活动都在热烈展开,民族器乐以各种传统或崭新的面貌面向大众,但同时也需要大量新曲目来满足发展要求。所以在这个时代背景下,民族器乐创作也出现了前所未有的繁荣局面,涌现出大批如独奏曲《喜相逢》《战台风》、协奏曲《豫北叙事曲》《草原英雄小姐妹》、重奏曲《好啊,新疆》、丝弦五重奏《田头练武》、乐队作品《陕北组曲》《喜洋洋》《翻身的日子》等各种体裁形式的作品。其中许多作品的表现内容、情感抒发、表现手法等方面都超越了传统民乐的范围,有了很多全新的发展。尤其在作品的创作上,不同于传统音乐的技法,越来越多的西方音乐体系、技法被吸收进来,使得民族器乐的演奏技法、演奏形式、表现力等各方面都

得到了极大丰富与发展。1976年以后,民族器乐的创作出现了又一个热潮,产生了如刘锡津的《北方民族生活素描》、吴后元的《家乡的喜讯》、顾冠仁的《东海渔歌》、彭修文的《流水操》《心向天安门》《欢庆伟大胜利》、刘文金的《长城随想》等大量优秀作品。① 1983年底由文化部、广电部、中国音乐家协会在江苏无锡举办的"全国音乐作品(民族器乐)评奖"活动中,各省、市初选的参赛曲目就有近千首,其中有211首作品参加评奖,78首作品获奖。从这一系列参赛、获奖曲目中可以充分看出当时民族器乐创作成果的丰硕。

　　西方先锋派音乐在二战以后提出多元的思维模式,要解构同一性、确定性的思维。正是在这种思维的渲染下,世界音乐开始呈现出多元化发展。而国内直到70年代末,音乐家们才逐步接触到西方的现代主义音乐思潮,所以这个时期的创作观念也受到了很大影响。在学习和运用西方现代派创作技法的过程中,为了创作出具有本民族特点的作品,一些作曲家刻意避开西方当代音乐的影响,有些作曲家还提出了"从古思中寻根、从前卫中找路"的口号,一边伸向古老的民族音乐,从传统民族的琴曲、琵琶曲、合奏曲,甚至是历史悠久的民间乐曲和风格鲜明的民间歌曲中寻找纯正的民族旋律,探索传统的民族音乐创作理念,另一边模仿西方的现代音乐,希望从民族音乐与20世纪西方现代作曲技法结合中走出一条具有中国个性的道路。正是在学习这些西方现代音乐和中国传统音乐的同时,人们重新发现了中国传统乐器的魅力,一批有影响力的老、中、青作曲家相继投入民族器乐的创作中,大大加强了中国民族器乐创作的实力,共同推动了民族器乐创作的发展进程。在这种现代音乐创作理念下,民族器乐表现力得到了极大拓展。一方面,表现在乐器组合上出现了大量新的形式,这使作曲家能够更好地选择符合自己表现意图的乐器与音色。在此方面最具代表性的是民族室内乐与混合室内乐的兴盛。另一方面,表现在对独奏乐器表现力的深层次发掘上。不论是独奏还是协奏作品,作曲家都进行了大量新技法、新音色的探索,大大突破了乐器原有的表现力。

　　80年代中后期越来越多的作曲家投入现代音乐创作中,中国音乐文化也开始进入转型期。转型后的民族器乐创作整体呈现出如下特征:向文化传统寻根,在创作立意上与民族传统紧密相连,与世界文化趋于大同。20世纪晚期,人们深刻认识到传统文化因其独特性和历史性而具有的特殊价值,"越是民族的就越是国际的"这一口号深入人心。有的将乡土之情充分表达在作品中,例如谭盾的《西北组曲》、张大龙的《遥远的故乡》、郭文景的《滇西土风两首》、徐晓林的《黔中赋》、唐建平的《后土》等。与西洋管弦乐创作不同,民族器乐作品的创作中,作曲家很少有脱离民族性、传统性而单纯表达抽象或哲理性思辨的创作行为,他们总是要借助一些

① 卢璐,匡君.20世纪八九十年代中国民族器乐创作简析[J].人民音乐,2010(8):25-28.

外在的或内在的与民族文化相关的题材、体裁、素材进行创作,尽可能地将自己的民族文化底蕴通过作品展现出来。①

进入21世纪后民族器乐合奏在传统合奏形式上获得了进一步发展,根据不同地域风格的特点,构建了多形式、多风格的器乐合奏形式。比较典型的有:福建南音、河北吹歌、鲁西南鼓吹乐、辽宁鼓吹乐、十番锣鼓、西安鼓乐、潮州大锣鼓等合奏形式。这些器乐合奏形式,无论演奏特点、乐器使用,还是音乐风格,都与传统的器乐合奏形式保持着一脉相承的关系。但是,在西方音乐文化影响下,新式民族器乐合奏形式也逐渐形成,它虽然在表演形式、乐器搭配上继承了传统民族器乐合奏的特点,但是在乐队建制等方面却借鉴西方管弦乐队的模式进行了创新;而在乐器组合方面,它一边重点突出传统乐器的民族性,一边在音乐的配器方面大量借鉴西方大小调体系及相关的配器原则。这种新式的民族合奏乐队基于"东西调和与合作",开辟了器乐合奏的新局面。

但是,如果说从80年代以来,我国在交响音乐创作方面取得了公认的成果的话,那在民乐合奏创作方面,尽管不少作曲家在这方面做了很多大胆的尝试,但实际的效果还是比管弦乐的创作逊色。出现这种差距的根本原因有两方面:一是现有的民族乐队(尤其大型编制)在音色的平衡协调与乐器协作等方面,还存在一些客观困难。二是新式合奏是按照西洋管弦乐的思维方式和配器方式,这是违反民乐特性的。只有在民乐独奏和重奏方面取得相当的经验,解决借鉴西方的创作经验以及民乐创作上的"扬长避短",同时加强创作者、表演者和评论者经常性的交流、讨论、实验活动,将理论运用到实际中,并从实际中反馈、整合成理论,民乐合奏(包括民族乐器制作的改革)的发展才能取得真正"质"的飞跃。②

21世纪,民族器乐当代创作的技术层面也存在着各式各样的问题,在西方作曲技法、音乐形式等影响下,中国作曲者对于传统器乐音色、旋律与西方冲突的问题,还未能有明确的解答。虽参赛获奖者多,可是大师级人物越来越少;虽然器乐合奏出现了很多新形式,有很多作品,但是"民间"的器乐合奏形式和少数民族器乐已经开始步入"遗产化"的命运。这终归而言还是"根"的焦点。我们是谁?我们从哪里来?我们到哪里去?是该继续进行"新乐种"的内卷,还是该重新审视民族器乐的需求?③

(二) 艺术影响

民族器乐是我国传统音乐的重要组成部分,是我国各族人民经过数千年所共同创造的精神财富,是一个内含丰富的艺术、思想、文化等的重要音乐形式,是我们

① 卢璐,匡君.20世纪八九十年代中国民族器乐创作简析[J].人民音乐,2010(8):25-28.
② 汪毓和.朱践耳同志关于民族器乐创作的一封信[J].人民音乐,2006(12):18-19.
③ 萧梅.民族器乐的传统与当代演释[J].中国音乐学,2020(2):74-91,2.

必须继承和发扬的民族音乐文化遗产。民族器乐在思想、文化、美学等方面都有一定的成果，从民族器乐的表现特征、风格特点、形态构成、人文精神以及与中华传统美学和文化内在关系方面就可以观察出来。红色时期的器乐创作者在器乐本身优秀的文化基础上，吸收当时地区艺术、文化、美学等新思想与观念，创造出具有时代特征的、代表中华民族精神的、反映时代创作水平的新的民族器乐作品。这些作品通过有血有肉、生动感人的艺术形象，真实反映丰富的社会生活，反映人们在各种社会关系中的实际情况，表现时代前进的要求和历史发展的趋势，并且努力通过自身社会主义思想教育人民，传扬积极进取、奋发图强的精神。这些器乐及器乐作品经过长久的流传，已经成为中国特色社会主义音乐文化的重要部分。

民族器乐作品的创作中，作曲家很少有脱离民族性而单独表达抽象或哲理性思辨的作品。他们需要借助一些外在的或内在的与民族文化相关的题材、体裁、素材进行创作。这正是因为每一件民族乐器都深深烙有本土民族文化烙印，使人无法将其抽离，并且无法使作曲家达到他面对西洋管弦乐能达到的那种与自身文化属性无关的状态。这也是本国作曲家自身文化属性的自然流露。但在民族器乐创作中，作曲家们显然并不满足于此，而是极尽可能地将作品中的民族文化底蕴展露出来。这种想要表达自己文化归属感的渴求程度是以往任何时期都没有过的，所以这些作品里蕴含着深厚的民族情怀。而随着社会发展，这些作品再进行一次次的传播，将民族文化反复融入作品中再进行流传，从而使得作品中蕴含着深厚情感，让人能够感受到作品中蕴含的浓浓的民族情。

第二节　研究综述

目前针对民族器乐（独奏/合奏）的研究成果较多，对相关资料进行搜集、整理和分析，可以归纳出以下四种类型：

一是针对不同乐器种类和其发展进行研究、分析。袁静芳先生的《民族器乐》一书，就对民族器乐历史沿革和民间器乐曲地方风格进行了论述，对于20世纪以来发展较为突出的汉族代表性独奏乐器的传承历史、乐器形制、代表作品、风格特点等方面进行了详细的论述；李向颖的《中国扬琴艺术发展五十年》对新中国成立五十年来的扬琴艺术的发展进行梳理，就乐器改革、作品创作、演奏技巧等方面的成就进行探讨，并提出了自己对国家民族器乐事业发展的想法；耿涛的《论中国竹笛艺术不同历史时期发展的主要特征》对竹笛在不同时期的发展、表演形式、流派、改革创新等方面都做了分析与研究。这一系列著述介绍了乐器的起源、发展及对

该乐器的思考,时间跨度较长,虽不够全面,但也是给不同种类的乐器研究带来了一定的帮助。

二是对于不同地区的民族器乐的影响因素、作品以及发展状况都有对应的介绍。乔建中的《擎秦风大旗创秦韵新篇——在陕西民族器乐创作座谈会上的发言》就讲到了陕西的民族器乐最大特征是起步较早、数量较多、风格明显、影响较广,所以秦派民族器乐要发展寻根精神,从而发展为多元、充实的新秦派;王安潮的《由"陕西秦筝艺术节"看民族器乐表演的个性发展》通过秦筝来讲解陕西古筝的发展;鲁日融的《"秦派二胡"的形成与发展》对陕西传统音乐特色及所蕴含的时代思想等作了介绍。除了以上所提到的,还有很多文章针对不同地区的民族器乐,对其起源、制造、发展有一定的讲解和思考。

三是对于整个民族器乐发展的思考。姚亚平的《中国民族器乐创作的百年追求》一文中讲到,中国历史上有着一段追求特定"声音"的历程,这段声音也铭刻下了中华民族的国民性和时代变迁,讲述了中国的传统民族器乐经历的一个完整的演化过程,并且分析了其中的原因,认为是中国现代音乐创作中的观念改变;岳华恩的《论笙的改革与规范化问题》一文就新中国成立以来笙的改革创新及发展问题展开论述;张宇辉的《刍议当代民族器乐独奏曲的创作与发展》一文通过对当代民族器乐独奏曲发展状况的简要回顾,总结了这一艺术形式的发展特点,并阐明了存在的问题和自己的看法。

四是对民族器乐在学校教育中的作用及发展的研究。论文如李杰鹏的《传统民族器乐与即兴演奏》、岳峰的《"无土栽培"——民族器乐教学现象及其思考》,就民乐教学与音乐文化的关系及传承问题讲解了自己的观点和想法;书籍如马立婧的《民族器乐的历史发展与现代教学艺术》,在介绍乐器起源后,结合现代学校教育讲解了民族器乐在学校教育中的运用,并提出了自己的思考。此类书籍及文章能够帮助课堂教学效果的提高,对艺术教育的改革及创新提供很大帮助。

以上是大部分文献分类,除了文献,我们国家也针对当代民族器乐创作、配器问题、音乐会展演等相关方面进行学术研讨,而这些会议的开展又能反映出我国民族器乐的发展变化:从刚开始学习西方、模仿西方作曲技术及理论,到1949年以后我们国家民族器乐开始大力发展,从一味地模仿西方旋律到现在提出的"寻根",这是民族器乐的进步表现。虽然民族器乐创作中还有许多问题,如创作中对民族地域色彩还没有完全融合,并且由于西方作曲技术的影响,很多作曲技术及音乐形式与中国传统器乐有一定的冲突,以及在多元化思潮的影响下,中国传统器乐如何出现新视角等,但是这些问题同样也会带来新的发现及进步。

第三节　红色民族器乐（独奏/合奏）作品简介

一、作曲家

（一）刘文金

刘文金（1937—2013），1951年在学校学习演奏二胡、笛子、月琴和风琴。1956年考入中央音乐学院，先后师从林超夏、黄晓飞学习作曲，师从吴祖强、吴世锴、段平泰、杨儒怀等学习和声、复调、作品分析、管弦乐配器法等作曲理论，同时，师从陈振铎学习二胡，师从刘育和学习钢琴，师从赵春风学习唢呐。1961年毕业后到中央民族乐团工作。音乐作品是社会现实在作曲家头脑中反映的产物，刘文金的作品中反映出作曲家高度的民族责任感和爱国情操。例如《豫北叙事曲》和《三门峡畅想曲》这两部作品反映了20世纪60年代前后中国人民面临帝国主义经济封锁、苏联的经济毁约以及我国三年困难时期时所焕发出的独立自主、自力更生、不屈不挠的民族精神和高涨的爱国主义热情，热情地歌颂和塑造了豫北人民和三门峡建设者这两类新中国的人民群体形象。《长城随想》更是以中华民族的象征——长城为题材，通过反映中华民族五千年来为争取民族独立自由而前仆后继、英勇不屈的战斗精神，展现出整个中华民族的精神内涵和不屈的坚强性格。这种大题材的内容表现，必然引起中国二胡音乐陈述风格的转变。①

（二）杨立青

杨立青（1942—2013），著名作曲家，上海音乐学院前院长。师从施咏康、桑桐等人，曾作为博士研究生前往德国进行访学，在此期间深受德国现代音乐文化的养育。他的现代音乐之路从一开始就在非常坚实和严谨的训练下打下了牢固的基础，所以在音乐对于形象的描述方面以及现代创作技术的运用方面，一直显得非常贴切和自然，对音乐情绪的描述细致入微，对诗歌韵味的挖掘和深远意境的刻画都非常细致精美。

① 吴红非.刘文金二胡作品的题材、技法和体裁[J].中国音乐，2003（4）：17-18，22.

杨立青在访学期间,更是研究、消化、吸收西方的作品,然后形成了自己最初的创作风格和创作观念,即通过一种非常现代的创作技术来表达中国文化的韵味、趣味和美学价值。作品从一开始就体现了对多元化音乐风格和多样化创作技术的兼容复合,致力于用新的技术手段以及充满想象力的音乐语言和音色组织来挖掘中国民族乐器的魅力,在中西不同的音乐传统之中寻找一种和谐的音乐创作之路。作品有自己鲜明的情感特征,有对中国传统文化的独特思考,也有自己富于哲理性的审美取向和完美精致的音乐语言组织技术,而这些也给中国现代音乐的作曲带来了启发和引领作用,为新一批作曲家提供了一个独特的思路。著有许多作品,如:声乐套曲《唐诗四首》《洛尔迦诗三首》;交响叙事曲《乌江恨》;管弦乐《忆》《节日序曲》;交响舞剧《无字碑》(与陆培合作);二胡与乐队作品《悲歌——江河水》《荒漠暮色》;民乐五重奏《思》等。①

(三)杨青

杨青(1953—),中国作曲家。出身于知识分子家庭,由于当时的历史环境,所以从小在家练习小提琴。1978年考入上海音乐学院民族理论作曲系,选修了胡登跳、施咏康、朱晓谷等著名作曲家的课程。1983年大学毕业,到中国音乐学院作曲系任教。2002年调入首都师范大学,任音乐系主任。2003年任首都师范大学音乐学院院长。

杨青的创作体裁范围较广,有民族器乐合奏、重奏、协奏曲,室内乐,艺术歌曲,大合唱,影视音乐等。他的作品大都由民族风格、民族精神贯穿全曲,在传统音高、音调、节奏、结构等特点上,加入自己的想象,不断发展和丰富。在创作观念、技法、表现力方面,对于中国民族室内乐的创作和表演抱有强大信心,并且一直坚持突破传统形式的束缚和限制,重视音乐的抒发和描绘功能,突出音乐的色彩作用,强调个性的发挥以及情感的流淌。除了突破传统,他还一直注重发展中国传统艺术中的旋律线条特色,并且结合自己的创作经验,总结出中国民族乐器对于表现旋律线条的优势。著有理论著作《作曲基础教程》,以及音乐作品《苍》(笛子与交响乐队,1991;笛子与民族管弦乐队,1998)、《觅》(扬琴与打击乐,1988)、《竹影》(民族室内乐,2000)、《倾杯乐》(民族室内乐,1987)、《伊人》(舞蹈音乐,1995)、《潇湘风情》(民族管弦乐队音诗,1998)、《悠远的回应Ⅱ》(古筝独奏,2000)、《雨·竹》(民族管弦乐队,2002)、《兰花花》(舞剧音乐,2002)、《长恨歌》(舞剧音乐,2008)、《北京述说》(交

① 张巍.在历史与未来之间:作为作曲家、学者和院长的杨立青[J].人民音乐,2003(5):18-22.

响诗,2008)、《伏羲:一画开天》(舞剧音乐,2011)、《嫦娥奔月》(舞剧音乐,2012)、《呢喃》(民族室内乐,2012)、《如玉》(混合室内乐,2013)等数十部音乐作品,还有《大磨坊》《国歌》《雄魂》《毛泽东和他的儿子》等二十余部影视音乐作品。①

(四)贾达群

贾达群(1955—)被国际乐坛认为是"中国结构主义作曲中最有才华的青年作曲家之一",最初以学习美术开始了艺术生涯,13岁时师从王兴煜教授学习绘画,后又师从黄万品和高为杰教授,曾应邀前往我国台湾地区参加"第三届作曲家研讨会",后又作为高级访问学者前往美国,并在美国九所大学讲学。

作为具有广泛国际影响力的中国作曲家,他的作品在国外大受欢迎,《弦乐四重奏》获得"第十二届IRINO室内乐国际作曲比赛"大奖;《蜀韵》被评为"20世纪华人音乐经典";琵琶与交响乐队《龙凤图腾》、交响序曲《巴蜀随想》等作品均在国家级作曲比赛中获奖。除了上述获奖作品,他还创作了《三种气质》《时间的对位》《序鼓》《吟》《无词歌》《梦的交响舞台》《秋三阕》《响趣》等诸多作品。②

(五)常平

常平(1972—),著名作曲家,毕业于中央音乐学院作曲系,在创作方面涉猎广泛,从交响乐、民族管弦乐、室内乐到各种乐器独奏曲、协奏曲、舞剧等,作品因为数量多、质量高,所以常常被国内外交响乐团用于演出。民族室内乐作品《七》在首届 TMSK 刘天华中国民乐室内乐作品比赛中获奖;民族管弦乐作品《乐队协奏曲》获文化部主办的中国专业舞台艺术政府最高奖"文华奖"暨第十二届全国音乐作品(民乐)评奖大型乐队作品一等奖,他也是此奖项历届获奖者中最年轻的作曲家;交响乐 GENESIS(《创世纪》)获文化部主办的第十六届全国音乐作品(交响乐)三等奖,并由俄罗斯十大交响乐团之一的萨拉多夫交响乐

① 蔡梦.乐海耕耘 硕果满园:记作曲家杨青教授[J].人民音乐,2007(9):4-7.
② 作曲家、理论家贾达群[J].人民音乐,2019(2):4-5.

团首演;交响乐《黑光》、室内乐《水的影子》均受国家"211 交响乐精品工程"委约创作;民族管弦乐《青春之舞》获得全国民族管弦乐作品比赛银奖,并且成为北京市中学生艺术节指定曲目;民族室内乐《风中的塔铃》受中央音乐学院大型项目"丝绸之路的音乐考察研究与创作"委约创作;2015 年 10 月 10 日,为纪念中国人民抗日战争暨世界反法西斯战争胜利 70 周年创作的三幕大型原创歌剧《我的母亲叫太行》由中央歌剧院在北京世纪剧院上演。除此之外,还创作了古筝协奏曲《风定云墨》、二胡协奏曲《天香》、笛子协奏曲《蓝莲花》、琵琶协奏曲《墨章》等作品。①

二、红色经典作品选介

(一)《豫北叙事曲》

二胡曲《豫北叙事曲》创作于 1958 年,1993 年被评为"20 世纪华人音乐经典",是 1949 年以来唯一被选入的二胡作品。乐曲旋律结合了河南地方戏曲,描绘了豫北地区人民对过往生活的回忆,以及对未来美好生活的憧憬。而且作品在题材选取上有意与"新中国诞生"这一重大历史事件相结合,也希望通过音乐来表达所有中国人民发自内心的喜悦,以及对新中国的期盼。

全曲是一个复三部曲式结构,可以分为引子和四个部分。

引子(1—16 小节)主要是由钢琴演奏,节奏较为自由,强弱交叉,情绪激动,速度由慢渐快发展后又渐慢。开始部分首先由低沉浑厚的颤音来烘托出一种激动、澎湃的情绪,尾声则是一个有自由延音的叹息,似乎是激动的心情暂时恢复平静,随后两小节相同的和弦琶音引出主题,而前面的旋律为后面二胡的进入做了铺垫,给人一种叙事性的感觉,通过旋律引导人们想象灾难重重的往昔岁月。(详见谱例 12-3-1)

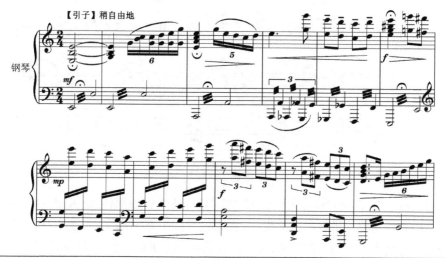

① 姜楠."不平常"的常平[J].音乐生活,2016(3):4-8.

20世纪中国红色音乐导论

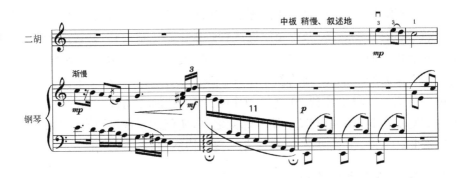

谱例 12-3-1

第一部分(17—73 小节)可以分为三个层次,调性为羽调式。

第一段(17—41 小节)由三个乐句组成,结构方整,音乐平缓、恬静,旋律流畅质朴。其中 17—24 小节是乐曲的主题动机,也是全曲的核心部分。二胡以缓慢的速度开始演奏主题,刻画出解放前受压迫的人民渴望自由的心情,而后出现的两次变化重复依然情绪忧郁,节奏平稳流畅。(详见谱例 12-3-2)

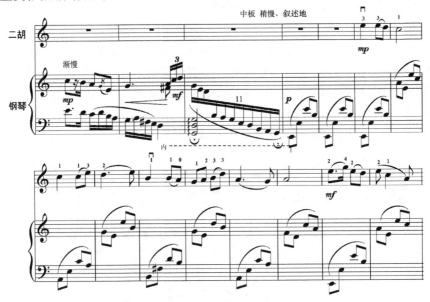

谱例 12-3-2

第二段(42—57 小节)是第一段旋律的引申,情绪更加深情,给人以肯定、加强的感觉。随着乐句旋律进行起伏的变化,在原先基础上音域加宽,力度增强,揉弦幅度及频率都在增大。而语气的强调加深,使音乐听起来更加深情。(详见谱例 12-3-3)

第三段(58—73 小节)在之前旋律的基础上进行加花变奏,速度比之前稍快,

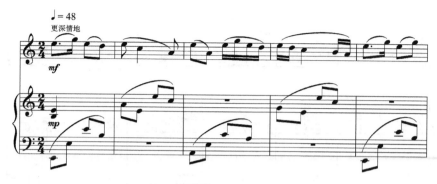

谱例 12-3-3

音乐情绪激昂。加花变奏的主题共出现三次。第三段旋律在前两段的基础上进行又一次深入,音色更加饱满,力度需要加大。而调式的主音转到前句属五度开放性的音位上,音乐情绪转为充满希望。

这三个乐段层层推进,旋律相比之下渐为复杂,音域拓宽,使得音乐情绪不断高涨,进入兴高采烈、开朗明快的第二部分。

第二部分(74—195 小节)是由间奏加二段体组成的展示性部分,与第一部分形成强烈对比。速度是先慢渐快的快板,情绪风趣、活泼热情、语气激昂,这部分也体现出河南地方色彩,民族风格浓郁。这段明快愉悦的音调运用了民间锣鼓的节奏型,丰富了旋律色彩。(详见谱例 12-3-4)

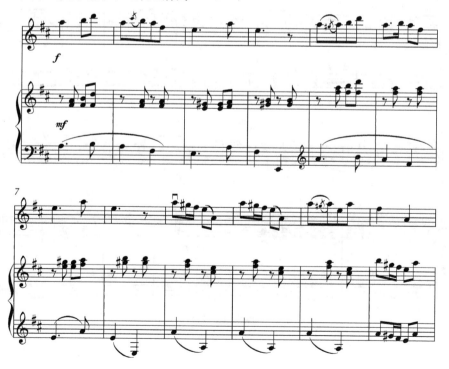

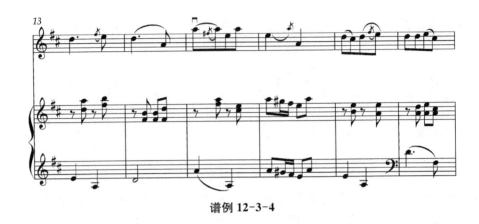

谱例 12-3-4

第二部分的前面一部分通过在第一部分的旋律上加花变奏得以充分地发展进行，音符密集紧缩，给人一种戏剧性的紧张度，节奏明快，情绪热烈。前两个乐句各 4 小节，是对应句，这部分更加突出了锣鼓的节奏。（详见谱例 12-3-5）

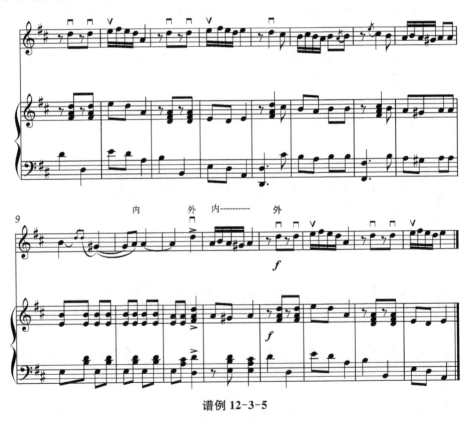

谱例 12-3-5

乐曲从第 155 小节开始,采用了对应句式的结构,两小节一个分句,突出强弱语气的对比。其中锣鼓节奏音型的时值精准,音色统一协调。二胡揉弦密集快速,给人一种弹性感。

第三部分(196—237 小节)是精彩乐段,由钢琴演奏一些调性变化音作为乐曲中的过渡,自然顺畅地引出二胡乐段,这部分也是二胡乐器炫技性的发挥展示之处。这一段音乐节奏自由,力度变化丰富,整体的情绪深沉,丰富的节奏及力度更好地抒发出百感交集的心情。

第四部分(238 小节至最后)在第一部分的基础上进行了发展变化和补充,是第一部分的再现,但是相对而言速度稍快,情绪已经从之前的忧伤转换为激昂。此时音乐情绪充满激动感和奋发向上的精神。乐曲最后将主题上移四度演奏,使得感情的抒发比之前更加高亢,而且钢琴伴奏以连续、密集、强烈而丰满的五连音、六连音,表达了人们通过追忆过去的生活,对今日幸福的生活感到来之不易,从而坚定了投身于国家社会主义建设的信念。这部分的情感达到了全曲的高潮。[①]

(二)《秋三阕》

《秋三阕》是中国当代作曲家贾达群于 2000 年为九位民乐演奏家创作的作品。该作品由上海音乐学院演奏家首演。《秋三阕》由曲笛、箫、笙、扬琴、琵琶、筝、三弦、二胡、板胡、京锣、小锣、手钹、川钹、木鱼这十四种乐器演奏。作品三个乐章分别被冠以标题"戏韵""逸兴""醉意",对应着戏院、竹林、酒馆三幅图景,作曲家用戏韵式线条,从戏剧与古曲音乐中取材,塑造中国式声景"画面",以逸兴般的色彩、醉意似的节奏,表现中国传统历史文化以及作者的感悟。

第一乐章(1—101 小节)由引子及五个段落组成。引子部分首先是由手钹、京锣、小锣、川钹这四件打击乐器以较弱的力度,演奏出错位节奏,最后在手钹的渐弱下音乐慢慢静止,开始为进入乐曲做准备。开始的前半部分主要是筝的独奏,演奏出一段吟唱式的旋律,此外还采用了无调性刮奏、泛音以及力度突变等手法,增强旋律戏剧性效果。到第 12 小节末,木鱼以快速的六十四分音符引入其他乐器,开始乐队全奏。第二乐段给人一种非常安静的意境,筝、扬琴这两件乐器重复演奏几个非常短的音符,大量地使用长休止。到第 25 小节,三弦开始加入,演奏韵白似的旋律,此时极具民族韵味。第三乐段给人一种非常神秘的感觉,笙在极弱的力度上由单音慢慢地加入二度和七度音,并不断延长,营造出极为神秘的色调,之后逐渐加入二胡主奏韵白似的旋律,琵琶、扬琴、筝加以点缀。弦类乐器与打击乐器交替出现,为即将推向的高潮做好铺垫。第四乐段由二胡持续演奏韵白开始,木鱼同步演奏与之相同的节奏型,然后节奏慢慢复杂化,并不断加入琵琶、筝、扬琴、三弦、笙

① 赵文.以二胡独奏曲《豫北叙事曲》为例论刘文金的二胡音乐创作[J].乐器,2019(10):40-43.

等乐器,音乐逐渐被推向高潮。第五乐段采用乐队全奏,各种节拍频繁交替、节奏密集,最后以二胡、琵琶以及三弦大跨度的下滑音作为乐章的结束,表现出强烈的"戏韵"风格。

第二乐章(102—179小节)由六个段落组成。第一乐段开始的部分加入了第一乐章中未用到的曲笛,并且作为这一段的主奏乐器,用很弱的力度以非常密集的颤音开始,接上第一乐章,其他乐器做和声性的点缀;曲笛从第106小节起开始演奏各种超八度大跳、上滑音、下滑音以及较大幅度的气颤音等,二胡随后也加入下滑的颤音与曲笛呼应,此后依次加入木鱼的快速三十二分音符作为节奏支撑,以及琵琶的三十二分音符泛音和扬琴的五连音。第二乐段前几小节是曲笛独奏无音高的气声、虚颤音等,随后二胡在一个重音拨奏后开始使用弓尖拉奏很弱力度的弓震音,在乐队其他乐器均加入后,曲笛吹奏出声音逐渐变形、呈泛音状不确定音高的长音,最后在琵琶、扬琴、二胡以及筝上以点状的方式结束。第三乐段是一个"宁静"的乐段,全乐段基本上所有乐器都采用泛音奏法。琵琶首先用泛音奏法演奏出基本音乐形态,此后三弦、筝依次在不同音高上对基本音乐形态进行模仿,作曲家用复调化的手法极大程度地表现出了"回归大自然"的幻境。第四乐段是一个极其短小的段落,笛、琵琶、二胡、扬琴均采用非常规的演奏技巧(如气声、杆击琴体等),各乐器间不同节奏的交织,表现出一种"嬉闹"的状态,与126—150小节的色彩形成强烈的反差。第五乐段由琵琶、笛、扬琴、二胡等乐器依次演奏具有乐器自身色彩的乐句,最后乐段以逐渐变形的声音色彩过渡至下一个乐段。第六乐段由笛、笙、扬琴、琵琶、二胡以及手钹演奏不断移位的重音,极具现代色彩。乐段结尾部分由打击乐器演奏了几个不断重复的极具神秘感的乐句,再次表现出该乐章标题"逸兴"的情趣。

第三乐章(180小节至最后)由十三个段落组成,是全曲中节拍变化最为频繁的一个乐章(4/4拍、2/4拍、5/8拍、6/8拍、7/8拍、3/8拍等)。首先由古筝和三弦两种复合音色演奏主题,五连音下行音型仿佛文人酒醉之后的踉跄步态,而其后的大跳音程以及滑奏奏法则是超脱潇洒情绪的刻画。该材料两个乐句呈示之后,扬琴和琵琶再次形成音色复合,奏出相同材料构成的第二乐句主题。随着多乐句主题材料的展衍与推进,如文人数杯美酒畅饮入怀,"醉意"声景渐渐切换到混沌酩酊当中来。随后二胡首先奏出不用揉弦的长音,仿佛表现酒醉后只能走直线的醉态形象。在随后变换的节拍韵律之下,多变的节奏、滑奏大跳音程,表现文人酩酊而醉的姿态。此外,二胡主奏的同时,其他乐器也纷纷加入,节拍频繁更替并结合各声部重音错位、节奏音型化穿插,将步履蹒跚的酒醉状态诠释出来。作曲家在该段大量运用非均分节奏对位方式以及多种音色组合形成色彩对比。之后随着预示着酒醉的"升温",该乐章迎来了托酒伴狂的高潮段落。在多层织体对位与节拍切换

的推进之下,一段由两位打击乐者击奏的二声部对位,表现出大醉后的场景。作曲家希望通过不同节拍、节奏的频繁更迭,营造出一种放荡不羁、心旷神怡的蒙眬醉态。①

(三)《蓝莲花》

竹笛曲《蓝莲花》是中央音乐学院作曲家常平于 2014 年创作完成的一部作品,也是交响协奏套曲《东方水墨》中的一首。作者在竹笛曲《蓝莲花》的音高材料的选择上更加精准,在情绪表达处理上更加理智,在音色音响的搭配上更干净纯粹。全曲表达了东方精神中内敛、温柔而又纯粹、执着的特质。而作品标题本身的寓意,则能够反映出作曲家常平的表达意图和所追求的艺术境界。蓝莲花一直被视为生命的象征,在古老的传说中,人们相信它具有再生的能量,所以人们给了它最美的花语——"永恒的盼望",相信它能够承载人们的梦想与执着。

《蓝莲花》动机材料非常简练,作品主要由具有同音反复特点的动机 a 和二三度级进关系组成的动机 b 这两个简短的动机组成(详见谱例 12-3-6)。两个原始动机在作品开篇处便以民族乐器竹笛独奏的方式清晰地呈现出来,给听者们留下了深刻的印象。

谱例 12-3-6

笛子作为独奏乐器,在不同音区重复了动机 a(详见谱例 12-3-7)。但是由于乐器形制的原因,音区的变化突出了不同音区的音色对比,高音区更具穿透力的竹笛音色进一步加深了听众对此音高材料的印象。

谱例 12-3-7

动机 a 在不同音区的色彩对比(详见谱例 12-3-8):通过频繁的大幅度的跳进、色彩的转换,使得竹笛不同音区的音色获得十足的展现,竹笛不同音区的独特

① 邬娟.贾达群《秋三阕》的声景构建与音响探索研究[J].交响(西安音乐学院学报),2021,40(2):75-82.

音色的呈现,正是作曲家展露心中蓝莲花圣洁脱俗的形象的重要方式之一。

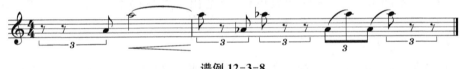

谱例 12-3-8

动机 b 在相同音高的重复使用(详见谱例 12-3-9):与乐谱中随处可见的木管组音色转接相比,竹笛声部单一音色对 b 材料进行重复,其实质意义是为了与木管声部在不同音高位置重复 a、b 动机形成对比。这种材料的使用手法及音色的转换、对比,恰恰是作曲家巧妙的设计。竹笛音色在木管乐器组音色的变化中显得格外突出,体现了竹笛极强的民族个性的同时,也展现了蓝莲花独一无二的神圣与优雅。

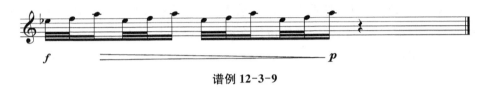

谱例 12-3-9

这部协奏曲从开端就明确了主题核心素材,围绕"降 E—E"与"降 E—F—A"展开。这两个核心素材在木管组、竖琴和主奏乐器竹笛里不断延伸。主题在扩展手法上采用传统技法"逆行"。主题动机在简短的陈述后突然反向做逆行处理,结合配器上乐队完全静止、只有竹笛独奏的配置,更形成了视觉上的对称感和音响上的空旷感。①

思考题

1. 谈一谈音乐旋律创作中对民族地域色彩的融合创新手法,以及如何解决西方作曲技法和音乐形式与中国传统器乐的音色、旋律形态的特征冲突。

2. 那些"民间"的吹打乐、丝竹乐、笙管乐、戏曲文、武场,以及各类少数民族器乐等,为何会被冠上"原生态"的头衔,走上一条"遗产化"的道路?

3. 民乐合奏是应该建立我国独特音乐和谐的民族观和发展观,还是应继续追寻西方的脚步?

4. 民族器乐的比赛中,为什么比赛的获奖者越来越多,而真正的大师级人物

① 郭新.单音 全音音程 短动机创造出的单色系音响音乐:常平竹笛协奏曲《蓝莲花》东方气质的技术表达[J].中央音乐学院学报,2020(2):37-50,65.

却越来越少？是"新乐种"的影响吗？是技术的问题吗？

5. 是该继续以"新乐种"为逻辑起点，做创作、表演和教学的研讨，还是重新思考"民族器乐"转型的诉求和脉络？

6. 如何认识和理解传统民族器乐在当代演绎的可能性？

参考文献

[1] 萧梅.民族器乐的传统与当代演释[J].中国音乐学,2020(2)：74-91,2.

[2] 周婷婷.民族乐发展与教学的"前世今生"(上)：评《民族器乐的历史发展与现代教学艺术》[J].中国教育学刊,2017(5)：111.

[3] 肖银芬.建国以来民族器乐"红色"经典创作经验总结[J].人民论坛,2012(8)：112-113.

[4] 卢璐,匡君.20世纪八九十年代中国民族器乐创作简析[J].人民音乐,2010(8)：25-28.

[5] 汪毓和.朱践耳同志关于民族器乐创作的一封信[J].人民音乐,2006(12)：18-19.

[6] 邵琦文.2019中国民族器乐当代创作问题学术研讨会综述[J].人民音乐,2020(3)：22-24.

[7] 牛苗苗.简析中国民族器乐创作"新思潮"的形式[J].星海音乐学院学报,2002(1)：85-87.

[8] 刘文金.关于当前民族器乐创作的若干思考[J].人民音乐,2012(6)：25-26.

[9] 张宇辉.刍议当代民族器乐独奏曲的创作与发展[J].中国音乐,2002(1)：55-57.

[10] 姚亚平.中国民族器乐创作的百年追求[J].音乐艺术(上海音乐学院学报),2019(3)：67-78,5.

[11] 吴红非.刘文金二胡作品的题材、技法和体裁[J].中国音乐,2003(4)：17-18,22.

[12] 郑怀佐.刘文金二胡艺术的新境界[J].南通大学学报(社会科学版),2015,31(1)：98-101.

[13] 乔建中.刘文金二胡音乐四论[J].人民音乐,2013(8)：37-42.

[14] 宋飞.他永远活在音乐中：追思刘文金先生[J].人民音乐,2013(9)：23-26.

[15] 刘再生.大海一样的深情：论刘文金音乐创作的原动力[J].人民音乐,2007(11)：6-9,95.

[16] 张巍.在历史与未来之间：作为作曲家、学者和院长的杨立青[J].人民音乐,2003(5)：18-22.

[17] 钱仁平.杨立青访谈录[J].人民音乐,2013(4)：4-10.

[18] 风采：杨立青[J].音乐创作,2013(1).

[19] 蔡梦.乐海耕耘 硕果满园：记作曲家杨青教授[J].人民音乐,2007(9)：4-7.

[20] 作曲家、理论家 贾达群[J].人民音乐,2019(2)：4-5.

[21] 人物介绍：贾达群[J].天津音乐学院学报,2017(4).

[22] 风采：贾达群[J].音乐创作,2013(6).

[23] 姜楠."不平常"的常平[J].音乐生活,2016(3)：4-8.

[24] 赵文.以二胡独奏曲《豫北叙事曲》为例论刘文金的二胡音乐创作[J].乐器,2019(10)：40-43.

[25] 陈晓宇.传统音乐元素应用探微：以刘文金《豫北叙事曲》为例[J].民族艺术,2012(1)：125-127,135.

[26] 彭丽.《豫北叙事曲》与《三门峡畅想曲》的诞生[J].人民音乐,2006(5):9-11.

[27] 吴红非.刘文金二胡作品的题材、技法和体裁[J].中国音乐,2003(4):17-18,22.

[28] 邬娟.贾达群《秋三阕》的声景构建与音响探索研究[J].交响(西安音乐学院学报),2021,40(2):75-82.

[29] 陈威龙.中国传统音乐元素与西方作曲技法的融合:贾达群室内乐作品《秋三阕》《漠墨图》研究[D].苏州:苏州大学,2020.

[30] 王安潮.纤徐要渺言制曲雍容和易话分析:评贾达群的《作曲与分析》(音乐结构:形态、构态、对位以及二元性)[J].人民音乐,2018(2):92-94.

[31] 王旭青.声色兼备意无穷:听贾达群室内乐作品音乐会有感[J].人民音乐,2015(3):22-24.

[32] 郭新.单音 全音音程 短动机创造出的单色系音响音乐:常平竹笛协奏曲《蓝莲花》东方气质的技术表达[J].中央音乐学院学报,2020(2):37-50,65.

[33] 纪欢格.竹笛协奏曲《蓝莲花》的创作技法探究[J].云南艺术学院学报,2017(3):41-46.

第十三章

西洋器乐（独奏/合奏）

第一节 概 述

红色音乐最初萌芽于五四新文化运动到1927年井冈山革命根据地建立时期，孕育出了许多具有革命性的群众歌咏作品。在红色音乐形成初期，音乐作品主要立足于声乐作品的创作，涉及声乐、歌舞剧、歌剧等多个创作领域，诞生了《南泥湾》《游击队歌》《东方红》等诸多红色音乐作品。但在器乐创作领域，多为伴奏曲，独立性作品不多。到了1949年新中国成立，红色经典音乐的创作大量涌现，各类器乐（民族器乐与西洋器乐）及歌剧、舞剧等多方面开始出现一定的发展。中国音乐在这一时期进入了多元性的发展阶段。西洋乐器作为外来乐器与资产阶级的象征，生存地位可想而知，当作曲家们将其作为无产阶级武器时，它得以继续发展。小提琴、钢琴作为西洋器乐中传播红色音乐文化的主要媒介，出现了"红色小提琴""中国钢琴风格""红色钢琴家"等多个文化名词。

一、小提琴

17世纪末，欧洲传教士把西方古老的小提琴艺术带到了遥远的中国，小提琴得以在中国的土地上传播。鸦片战争后，由于西方诸国在中国的扩张，无意中导致了小提琴艺术在中国的进一步发展。随着我国的小提琴家在国际比赛中频频获奖，中国小提琴学派逐渐在世界站稳脚跟。小提琴在新中国的发展主要历经四个阶段：

（一）1949—1956年社会主义改造时期

马思聪是这一时期最具代表的作曲家之一。他是我国第一代小提琴家和具有高度影响力的作曲家，涉足小提琴、歌剧、舞剧、交响音乐等诸多领域。20世纪50年代前半期是他小提琴创作高峰，代表作品有《第二回旋曲》（1950年）、《山歌》（1953年）、《新疆狂想曲》（1953年）、《跳元宵》（1952年）等。马思聪的小提琴创作在和声布局、音乐语言、配器方面都严格遵守西方作曲理论体系，在音乐表现手法

上积极吸取民歌、戏曲等传统音乐素材,完美地融合了中西方音乐元素,通过小提琴的特殊语言与多种现代多声写作技巧,表现出深沉广博的中国民族精神和恬淡素雅的抒情风格。在这一时期出现的极具代表性的弦乐作品有茅沅于1953年创作的小提琴独奏曲《新春乐》,这首作品采用了我国河北民歌《卖扁食》的音调,刻画了新中国成立后人们共同庆祝美好生活的场面;此外还有马耀先和李中汉于1956年合作创作的小提琴独奏曲《新疆之春》,全曲蕴含着鲜明的维吾尔音乐风格,用小提琴的拨奏模仿冬不拉的演奏,展现了少数民族人民在新中国成立后的幸福生活以及对新中国的歌颂赞美。

(二) 1956—1966年全面建设社会主义时期

自中国社会主义改造基本完成,党在1956年正式提出"百花齐放、百家争鸣"方针(简称"双百"方针),在一定程度上解放了创作者们的思想,扩大了其创作空间,这一时期成为新中国成立后文艺思想和创作的活跃期。这一时期出现了许多极具代表性的红色弦乐作品。如1958年张靖平创作的小提琴独奏曲《庆丰收》,采用特殊的北方民间调式,表现了农民丰收的喜悦心情。除了弦乐独奏作品外还出现了器乐重奏作品,如何占豪在1962年创作的弦乐四重奏《烈士日记》,作品将革命烈士的四篇"日记"作为四个乐章,描绘了烈士英勇战斗的一生,描绘出革命者勇于牺牲、英勇爱国的光辉形象。

(三) 1966—1979年特殊时期

在这一特殊时期出现了一位伟大的作曲家——陈钢,他运用中国元素创作和改编了多首小提琴曲,为中国小提琴音乐作品增添了丰富的色彩。他的创作有根据革命歌曲样板戏改编而来的小提琴独奏曲《金色的炉台》和《迎来春色换人间》,以及根据少数民族歌曲、地方民歌改编而来的小提琴独奏曲《阳光照耀着塔什库尔干》《苗岭的早晨》。陈钢发行了"红色小提琴"系列作品,有《金色的炉台》《苗岭的早晨》《鼓与歌》《恩情》《恋歌》《我爱我的台湾》《刀舞》《阳光照耀着塔什库尔干》和《打虎上山》(又称《迎来春色换人间》)9首曲目。

(四) 1979年至今繁荣时期

1978年后,我党在文艺创作工作上全面落实与贯彻"百花齐放、百家争鸣"文艺方针,以及十一届三中全会制定的"改革开放政策",尤其是1979年3月中国音乐家协会在成都举办了"全国七月创作座谈会",对小提琴创作的艺术规律进行初步探索。从全国范围内大力推进"对外开放、对内搞活"政策的80年代开始,中国专业音乐创作领域萌动了一场深刻的思想变革。它不仅带来了自由创作的意识解放,更重要的是,以空前活跃的艺术思潮感染了中国艺术家们探索的热情。他们积极地接纳、学习、借鉴来自西方的现代作曲技法与创作理念,力图在消除东方与西方、民族与地域、传统与现代的隔阂中,融广博的中华民族思想和文化于艺术创作

中。2000年开始由中国文联与中国音协共同主办"中国音乐金钟奖",以及各地方音协、音乐院校独立主办或联合举办多类音乐创作比赛等,这些活动有效地调动了作曲家的创作积极性,加快了包括小提琴在内的器乐创作的迅速繁荣,也为新人新作的登台表演创造了有利条件。这一时期活跃的有李自立、杨宝智、赵薇等多位小提琴教育家,以及陆培、马思聪、张杰等专业小提琴作曲家。这一时期代表作有《牧场之歌》《台湾民歌主题五首》《峨眉山月歌》等。①

二、钢琴

在中国钢琴音乐百余年的发展历程中,红色音乐作品所占比例不大,但却是极其重要的组成部分。它是中国钢琴音乐在特殊历史阶段诞生并发展的产物,具有鲜明的时代性和民族性,极大地推进了钢琴音乐走向中国人民群众,推动了中国钢琴音乐的发展。中国钢琴作品中的红色音乐尤以改编作品较为突出,这些作品保留了中华民族的革命精神、奋斗精神、爱国主义精神等红色文化,是钢琴音乐在中国本土化、民族化的重要形式之一,具有较高的艺术与文化双重价值。② 中国红色钢琴音乐创作历经以下几个阶段:

(一)草创(1913年左右)

中国人写的第一首钢琴曲是赵元任先生于1913年创作的《花八板与湘江浪》,赵元任先生把两种不同的中国传统音乐,即传统曲调"八板"和湖南民歌"湘江浪",通过多声织体的处理而整合成一首具有中国风味的键盘作品的做法,实实在在地为中国人创作钢琴音乐开创了一条道路。同时,他还创作了《和平进行曲》和《偶成》。《和平进行曲》是中国历史上公开发表的第一首钢琴作品,表达了对和平的期许。乐曲从音乐风格和技术手段上分析,是一部完全西化的钢琴作品,但在中国钢琴艺术发展史上具有里程碑的意义。

(二)确立(1934年左右)

俄罗斯作曲家亚历山大·齐尔品为了促进钢琴音乐创作在中国的发展,在上海举办了"中国风味钢琴曲比赛",其中经典红色钢琴音乐作品《牧童短笛》(贺绿汀)获得一等奖,乐曲鲜明的中国山水画意境与西方音乐对位技术的完美结合,构成了完全不同于西方钢琴音乐的特色。此外还诞生了《摇篮曲》(贺绿汀)、《序曲》(陈田鹤)、《牧童之乐》(老志诚)等经典作品,中国真正的钢琴音乐创作由此开始。

(三)巩固(1945—1960年)

抗日战争胜利后,强烈的民族自豪感使得具有民族风味、爱国情的作品大量涌

① 陈习.中国小提琴音乐创作史研究[D].福州:福建师范大学,2011:2.
② 陈鸿铎.钢琴音乐创作在中国的百年发展及反思[J].天津音乐学院学报,2017(1):60-69.

现,表现了民族大团结社会。钢琴曲的创作更加体现专业化倾向,篇幅更长,有更多组曲形式,演奏技巧的处理也更趋复杂。代表作有丁善德先生的《春之旅组曲》《序曲三首》《中国民歌主题变奏曲》、吴祖强和杜鸣心的《舞剧鱼美人选曲四首》、储望华改编的《解放区的天》等。

(四) 大众化钢琴音乐(1966—1976年)

由于特殊历史时期,整个音乐创作彻底走向大众化,钢琴音乐也基本以民歌或革命歌曲为主旋律进行创作。钢琴作为资产阶级代表性的乐器,原应在"文化大革命"时期被杜绝,但经过作曲家们的探索与努力,被用来为无产阶级文艺服务,其命运得以改变。于是产生了大量为广大人民群众服务的钢琴独奏作品,如王建中创作的一批采用民歌和民间音乐曲调为素材的钢琴作品《陕西民歌四首》《浏阳河》《绣金匾》等,根据革命歌曲创作的《大路歌》《台湾同胞我的骨肉兄弟》《叙事曲(游击队歌)》等,以及根据中国古曲音乐创作的《梅花三弄》《百鸟朝凤》等。这些作品通常选用民歌、民间音乐曲调、戏曲音乐等作为主旋律,以当时盛行的革命歌曲为主题,技巧上迎合大众的理解水平。

(五) 复苏与突破(1978—1986年)

一批特殊时期中成长起来的像谭盾这样的青年人进入专业音乐学院学习,将西方作曲技术与中国民间音乐结合起来,产生了中国钢琴音乐风格,如《春舞》(孙以强)、《钢琴曲三首》(罗忠镕)等。

(六) 高潮(1987年至今)

自赵晓生之后,中国钢琴音乐创作呈现"现代民族化"的发展趋势。张朝创作的《皮黄》,2007年获首届"帕拉天奴杯"中国音乐创作大赛一等奖。该作品采用了京剧的板式结构、中国传统戏曲声腔皮黄的音乐元素,与现代创作技法相结合。作曲家张朝善于探索钢琴与中国传统音乐的关系,发现两者共性之处是都具有很好的"空间感",这使得西洋乐器钢琴更好地诠释了东方音乐的韵律。[1]

中国历史上产生的红色音乐文化推动了中国西洋乐器音乐的本土化发展,特定历史阶段的时代发展要求,为中国西洋乐器音乐提供了新的创作思路与表现形式,使得中国西洋乐器音乐的发展在特殊历史环境下得以延续,并走向大众。时至今日,中国作曲家继承、发展了以中国音乐文化为主、西方作曲技法为辅的创作理念,并创作了大量优秀作品。其中,红色音乐文化在西洋乐器作品中的呈现不仅是对红色音乐的传承,也是通过西洋器乐音乐向世界展现中国精神、传递中国声音、讲述中国故事。

[1] 毕雪春.拥抱:钢琴与红色经典[J].博览群书,2021(1):120-127.

第十三章　西洋器乐(独奏/合奏)

第二节　研究综述

从二十世纪八九十年代开始,国内诸多著名的音乐学者对红色西洋器乐作品进行了不同层面的研究,并对相应的作曲家本人的学术性文章、学术访谈作了详细论述,如中国音乐学家汪毓和、钱亦平、杨燕迪等。目前,笔者搜到与本专题相关的专著较少,主要是各类期刊文献共 800 余篇、国内硕博论文共 300 余篇,其中大多数都以作曲家某部代表性作品的创作技法和作曲家创作风格特征为主要的研究对象。

一、小提琴专题

通过检索"红色题材小提琴""革命题材小提琴""民族性小提琴"等关键词,整理出与之相关的主要内容有陈钢与"红色小提琴"系列、马思聪,共计 200 余篇相关文献,如:李吉提的《从 2011 回望——中国现代音乐杂谈(之一)》、王蔚生的《红色小提琴潮——从〈潘寅林——中国小提琴经典作品〉获金唱片奖谈起》、刘佳鑫的《〈阳光照耀着塔尔库什干〉创作中的"拼贴"技法与思维》①、岳军的《从〈苗岭的早晨〉看小提琴艺术的民族化》、罗旭的《袭西乐之技,融中西之长——中国小提琴音乐创作艺术特征的思考与研究》、樊祖荫的《对马思聪和声技法的研究及认识》、李岩的《创造为先——马思聪新音乐核心理念透析》、黄飞立的《怀念马思聪先生》等。有关陈钢与"红色小提琴"系列的各类期刊文献与硕博士论文主要是对"红色小提琴"系列产生、发展与未来影响作了详细分析,或对这一系列中 9 首作品的音乐特征、演奏技法等方面进行探讨。而针对马思聪的相关研究主要集中在他的小提琴与弦乐重奏部分,尤其是马思聪小提琴音乐的民族化对中国小提琴音乐发展的启示、当代小提琴民族化发展的新模式等。

二、钢琴专题

通过检索"红色题材钢琴""革命题材钢琴""民族性钢琴""中国化钢琴"等关键词,整理出与之相关的主要内容有江文也与《北京万华集》、丁善德与《中国民歌主题变奏曲》、王建中与中国化钢琴、储望华与改编钢琴曲、汪立三、杜鸣心,共计 600 余篇相关文献,如:马玉峰的《江文也北京时期的中国风格探索——以〈北京万华集〉和声技法研究为例》、金莲花的《江文也钢琴音乐研究(1934—1937)》、雷美琴的《观钢琴艺术之"百花"拾乐海一粟之"万华"——析江文也钢琴套曲〈北京万华

① 作品名中的"塔尔库什干"应为"塔什库尔干"的误写。

集〉》、张鹤的《王建中钢琴改编曲中的诗情画意——从〈梅花三弄〉和〈山丹丹开花红艳艳〉谈起》、郑子昂的《从刊本到手稿——王建中钢琴作品〈山丹丹开花红艳艳〉研究(下篇)》、储望华的《华夏情怀——回顾我的音乐创作》、蒲方的《百年征程 浪漫"觉醒"——杜鸣心钢琴协奏曲回响》等。相关文献主要以作曲家生平、创作沿革与特征以及作品分析为主要内容,或是对中国钢琴创作民族化的进程以及中国钢琴创作的回顾与总结。

三、其他

其他部分主要是对除小提琴、钢琴外的西洋器乐(独奏/合奏)作品的探究,主要集中于对红色题材的室内乐进行探究,相关文献有:李立军的《中西音乐结构组合下的精雕细琢》、王虎和张宝华的《论弦乐四重奏〈白毛女〉主题-动机的贯穿及变形手法》、曹宁的硕士论文《〈红色娘子军〉改编曲研究》等。但对于红色室内乐研究的相关文献主要集中于个别作品,文献数量较少。

第三节　红色西洋器乐(独奏/合奏)作品简介

一、小提琴

"小提琴诞生于16世纪初。"[①]关于小提琴首次出现在中国的史料记载,见于方豪所著的《中西交通史》,书中摘录了《法国人初次来华记》的片段:"1699年(康熙三十八年)帝南巡,三月十日至镇江金山,十二日上述九传教士奉命登御舰,与帝共坐一舱,约历二小时半;帝询个人特长,并聆听伊等演奏西乐;帝于西乐规律颇表惊奇,乃有意以西乐改善中国旧有音乐……"[②]自1920年出现中国第一首小提琴作品《行路难》(李四光创作)后,中国小提琴艺术在音乐创作、演奏、教学、乐器制作等方面迅速发展起来,开始了它在中国民族化的发展。提到中国小提琴,大家都会想到一位在特殊时期发光发热的小提琴家——陈钢,他的代表系列作品"红色小提琴"深入人心。"红色小提琴"一词可以说是陈钢创造出来的,在这一名词出现之前都用"红色经典"概括这些作品,但陈钢认为这样的归类不符合他对这些作品的理解,且自称"经典"有些不谦。1998年,一部名为《红色小提琴》的外国电影上映了,这个称谓与他心中的"红色"不谋而合,为"红色小提琴"的诞生奠定了基础。2006

[①] 钱仁平.中国小提琴音乐[M].长沙:湖南文艺出版社,2001:208.
[②] 陶亚兵.中西音乐交流史稿[M].北京:中国大百科全书出版社,1994:104.

年陈钢在北京大学百年世纪讲堂举办了"红色小提琴"的专题讲座与作品音乐会，他在节目单背面写下了对于"红色"的注解："红色，是我们花样年华时的一抹朝霞，是我们蹉跎岁月中的血色浪漫。红色，更是我们心中永远开不败的玫瑰！"[1]至此，陈钢在特殊时期创作的9首中国小提琴独奏作品的"红色小提琴"这一称谓正式形成。

（一）陈钢

陈钢出生于20世纪30年代的上海，当时正值西洋音乐与民族音乐交融与碰撞的时期，上海作为当时思想文化较为开放的地区，同时吸收了世界各地不同地区的音乐文化。陈钢深受身为作曲家的父亲陈歌辛的影响，自幼随父亲学习音乐，并且得到匈牙利作曲家瓦拉对其钢琴与作曲的指导，童年时代的音乐学习夯实了他今后的音乐道路。1955年陈钢考入上海音乐学院作曲系，跟随音乐学院的作曲家丁善德、桑桐及苏联音乐专家阿尔扎马诺夫学习系统的专业理论知识。大学四年级时，贺绿汀院长提倡用民族民间音乐进行创作，陈钢便与当时的同学何占豪一起创作了著名的小提琴协奏曲《梁山伯与祝英台》。

这部融入中国传统戏剧——越剧的元素并取材于中国民间爱情故事的协奏曲，运用西方的作曲技法，完美地表现出乐曲中戏剧性的矛盾冲突，从而成为交响音乐民族化的代表作，并享誉世界。陈钢在70年代"文革"时期，坚持走民族化的创作道路，硕果累累，如《阳光照耀着塔什库尔干》《苗岭的早晨》等都是在这一时期创作的精品。[2]

1.《阳光照耀着塔什库尔干》

"红色小提琴"系列作品中，《阳光照耀着塔什库尔干》是影响最大、传播范围最广、演奏频率最高的一首作品，国内外许多知名演奏家都演奏过，如潘寅林、吕思清、李传韵、张可函（当代著名旅居丹麦小提琴家）等。经调研，将《阳光照耀着塔什库尔干》这首作品的素材来源分为以下三个生成阶段：第一阶段是原歌曲《美丽的塔什库尔干》，这是由艾则孜尼牙孜作词、吐尔逊卡的尔作曲的新疆塔吉克民族民间音乐，表现出生活在帕米尔的塔吉克人民对生活、对祖国的无限热爱以及载歌载舞的欢乐场景，是一首可以演唱的创作歌曲；第二阶段是1970年著名笛子演奏家

[1] 张静.陈钢"红色小提琴"作品研究[D].武汉：武汉音乐学院，2014：6-7.
[2] 王艺扬.小提琴作品创作的民族化研究：以陈钢的《阳光照耀着塔什库尔干》《金色的炉台》《苗岭的早晨》为例[D].青岛：青岛大学，2019：9.

刘富荣将其改编为笛子独奏曲《帕米尔的春天》，作曲家将原歌曲当中的歌词去掉，沿用了塔吉克民间歌舞中常用的 7/8 拍节奏，加入具有鲜明新疆音乐元素特点的手鼓进行伴奏，欢快且具有弹性，用来表现塔吉克人民载歌载舞的生活状态；第三阶段是 1974 年作曲家陈钢根据刘富荣改编的笛子独奏曲《帕米尔的春天》改编而成的小提琴独奏曲《阳光照耀着塔什库尔干》，成为"红色小提琴"音乐作品中又一首经典之作。①

音乐特点分析：

（1）模仿民族乐器的创作手法

陈钢在整体创作中，把我国一些民族乐器的发声特点及演奏手法移植到小提琴上来，为小提琴这一西洋乐器如何更好地为中国民众服务以及如何革命化、民族化、群众化做了十分有益的探索。

小提琴拨弦模仿少数民族乐器冬不拉。《阳光照耀着塔什库尔干》中两处利用小提琴右手拨弦的演奏手法是模仿我国少数民族弹拨乐器冬不拉的。

乐曲一开始，先由钢琴在清亮明净的高音区上奏出引子，像远远传来的一阵鹰笛声，将人们带到了一望无垠、芳草如茵的塔吉克草原上。接着，小提琴自由舒展地纵情高歌，奏出了由独特的七拍子节奏和增二度音程构成的主题，时而波动起伏，时而高亢激奋。

小提琴在高音区奏出歌唱性的优美主题后移至 D 弦，在低音区重复一遍，加深听众对于主题的记忆。主题再现由钢琴左手奏出，小提琴则模仿新疆民族乐器冬不拉的演奏形式——拨奏，由重到轻，渐渐趋向平静，仿佛演奏者手拨琴弦，逐渐向远方走去。（详见谱例 13-3-1）

谱例 13-3-1 《阳光照耀着塔什库尔干》主题

（2）钢琴伴奏采用爵士乐的切分节奏型

《阳光照耀着塔什库尔干》中将中国民间乐器所特有的一些演奏手法与西方现代作曲技法巧妙地融合，使乐曲具有浓郁的新疆音乐色彩，尤其是作品中采用爵士乐的切分节奏描绘了塔吉克人民热爱生活的真挚情感和塔吉克人民载歌载舞的热闹场面。

陈钢在钢琴伴奏中运用了爵士乐节奏，烘托、加强了热烈的气氛，形象勾勒出

① 卞婉娇.陈钢"红色小提琴"的产生、传播及启示[D].南京：南京艺术学院，2018：25.

了旋转飞舞的狂欢场面,将音乐推向了高潮。这样的作曲手法在"文革"时期很可能被戴上"洋帽子"。但是陈钢特别喜欢这种富于动感的不规则节奏,这与他当时的心境有极大的关系,因为当时他刚从"牛棚"里出来,经历了"文革"痛苦压抑的岁月,看遍了单调沉闷的色彩后,特别向往生命的律动与生活的复苏,爵士乐的节奏正好能够表现一往无前。正如陈钢所言:"《阳光》是在没有'阳光'的时候创作的,因为那个年代没有'阳光',所以人们渴望、向往'阳光'。"这在当时的中国小提琴音乐创作乃至其他领域的音乐创作中都是名副其实的"先锋派"。

2.《苗岭的早晨》

这是作曲家陈钢根据1974年白诚仁创作的同名口笛曲《苗岭的早晨》改编而成的小提琴独奏曲。它将我国民族乐器的一些特殊的演奏技巧如二胡的滑音、笛子中的"花舌"等在小提琴上完美地表现出来,特别是在小提琴上模仿出"鸟鸣"的声音。①

乐曲一开始就将人牵入诗画境,惟妙惟肖地勾勒出一幅百鸟啼啭、生气蓬勃的苗岭晨景。一段12小节的引子,由小提琴在高音区自由、嘹亮地奏出,速度逐渐加快,开始在小提琴上模仿二胡滑音和笛子花舌音的演奏手法,模拟各种鸟类在晨曦中的鸣叫。同时,在小提琴上运用各种泛音,包括人工泛音、自然泛音和双泛音来刻画苗岭的早晨。乐曲中还采用小提琴"同音不同指"的特殊演奏手法来模仿笛子的"花舌",表现苗族少女背着背篓上山的快乐情景。

3.《金色的炉台》

《金色的炉台》是作曲家陈钢于1974年改编而成,原名《红太阳的光辉把炉台照亮》,乐曲的素材来自《毛主席的光辉把炉台照亮》,是由上海市冶金工业局歌曲创作学习班工人集体创作的一首男声独唱歌曲,描写的是毛主席视察炼钢厂时与炼钢工人交流、观看工人大炼钢的场景。毛主席的光辉照亮炼钢厂,给工人们带去了生活的新希望。之所以为《金色的炉台》,是因为在"文革"那个特殊的年代,对于一个作曲家来说,需要的是在音乐作品中的自我宣泄与倾诉,在音乐中爆发。没有金色,所以崇尚金色,《金色的炉台》由此命名。

这首作品是陈钢"红色小提琴"的一个亮点。陈钢匠心独运地从我国民族吹打乐《将军令》中吸取了副部的"养料",写出了一个富有弹性的"动机",与前面的大调式主题形成了色彩对比鲜明的小调副部。这个"动机"如同诗歌中的"抑扬格",与前面抒情歌唱的线条形成鲜明反差,形象地刻画出那个年代炼钢工人高涨的革命热情和劳动时的热烈场面。

作品中小提琴连续的下弓演奏,干净又具有爆发力,听觉上显得特别粗犷有

① 卞婉娇.陈钢"红色小提琴"的产生、传播及启示[D].南京:南京艺术学院,2018:20.

力,形象地描绘出钢铁工人紧张劳动的红火场面。引子出现歌唱性的主题之后,在高八度重复后转了个调,然后再次变化重复一遍,这种"合头分尾"(小提琴演奏副旋律,将主旋律交给钢琴)的创作手法既使主题得到加强,同时又变换了色彩。主题在前两遍呈示的时候是完整、收拢式的重复,到第三遍时陈钢将其"打开"形成一个开放式结构,"逼使"它进入副部。(详见谱例13-3-2)

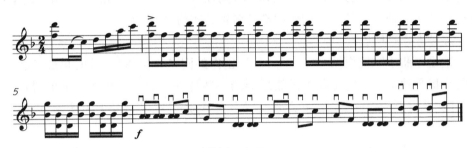

谱例13-3-2

(二)马思聪

马思聪(1912—1987)出生于广东省汕尾市海丰县。1923年跟随其大哥到法国,先后在南锡音乐学院和巴黎音乐学院学习小提琴。1929年回国,在国内多地进行演出,被誉为"中国音乐神童"。1932年,出任一所私立音乐学院的院长。1936年他到北平演出,与我国北方民间音乐(大鼓和民歌)有了直接接触,这引起了他在艺术思想和创作风格上的转变,并为其1937年写下著名的小提琴独奏曲《第一回旋曲》和《内蒙组曲》奠定了基础。1946年后,他先后任台湾省交响乐团指挥、广东省立艺术专科学校音乐系主任和香港中华音乐院院长等职。1987年5月,病逝于美国费城。

马思聪从1923年开始学习小提琴,半个多世纪他从未停止过小提琴的演奏活动。他写了相当数量的小提琴曲,还写了歌剧、舞剧、交响音乐、各种形式的室内乐、大型合唱,以及一定数量的群众歌曲。在众多形式的创作中,以其小提琴曲影响最大,最鲜明地体现了他的艺术个性和特色。如《内蒙组曲》《西藏音诗》《牧歌》《第二回旋曲》等独奏曲,都比较成功地以中国民族音调为基础,自由运用多种现代多声写作的技巧和各种小提琴演奏的特殊语言、特殊演奏技巧,表现出深沉广博的中华民族精神和偏重于恬淡素雅的个人抒情风格特征。

《西藏音诗》

《西藏音诗》创作于 1941 年,按照李淑琴《马思聪创作道路的确立及相关背景》中的四个时期划分,此曲的创作属于其第一成熟期。在这一时期,中国社会正处于抗战的僵持阶段,马思聪作为一位爱国作曲家和音乐教育家,心系祖国和民族的命运。他以音乐为世界语言,通过自己一系列的创作实践,来探索如何将已经高度成熟发展的近现代西方作曲技法与具有悠久历史背景的中国传统民族音乐文化做跨界融合。《西藏音诗》起初创作的直接目的,是作为大型纪录片《西藏巡礼》的配乐,用朴素而深情的音乐语言,来反映西藏地区雄壮的自然景色和充满宗教气息的人文精神,从而激励西藏人民,乃至欣赏和了解到此片的全国各族人民的爱国抗日热情。

小提琴作品《西藏音诗》,从其音乐整体结构分析来看,是标准的组曲形式。作品共分为三个乐章:第一乐章《述异》是带序奏的变奏曲;第二乐章《喇嘛寺院》是缩减再现的复三部曲式;第三乐章《剑舞》则是倒装再现的奏鸣曲式。作品音乐语言的陈述结构相当多样化,最常使用上下乐句组成乐段,还有一个由乐句或乐句群体组成的复杂结构。从各乐章的整体结构看,小提琴组曲《西藏音诗》主要运用在先原则和循环原则写作,复合曲式多于单式曲式。

《述异》的第一主题乐段篇幅短小,旋律在 E 羽六声性典型的西藏民歌曲调"ACDEGB"音上展开,音阶分为"ACDEG"和"DEGAB"两节。典型的藏族音乐旋律瞬时让整部作品的"藏味儿"出来了。这一主题旋律在《述异》中以钢琴旋律的分解和弦、小提琴旋律的分弓炫技等手法变化多次出现,这样的变奏形式让本来略显单一的藏族民歌有了新鲜的色彩,让旋律显得更为丰腴、悦耳。(详见谱例 13-3-3)

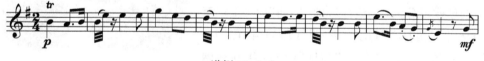

谱例 13-3-3

马思聪的创作受到了广东音乐的极大影响。在小提琴滑音的运用上,不是浪漫派风格的滑音,而是富有民族特点的滑音写作,模仿高胡中的远距离滑音和同指大、小二度滑音。如《剑舞》的展开部中,小提琴旋律音调不断加强,"A—E、E—♯F、E—A、A—♯F"的连续滑音,使乐曲的情趣和中国人的欣赏习惯相接近。同指大二度滑音也是广东音乐中常用的手法,和粤曲的演唱风格有很大关系。这种小提琴上略带音腔的滑音,实际上也是一种同指演奏的倚音,形成了马思聪小提琴作

品旋律上的独特风格。如《喇嘛寺院》复三第一部分主题音调的变换移位中采用的大二度滑音以及复三中部的小二度滑音。(详见谱例13-3-4)

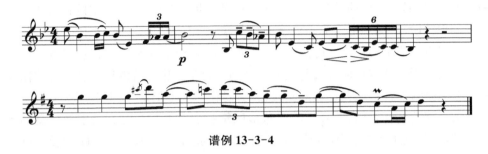

谱例13-3-4

伟大的音乐家马思聪先生用音乐创作的方式,珍藏和宣扬着中华民族宝贵的艺术文化,他用心中的旋律去唤起中华儿女的共鸣,用音乐给予人们以精神的寄托。马思聪虽然辗转于动荡社会,却用音乐奏响了那一个时代中华民族的强音。[1]

二、钢琴

(一) 江文也

江文也(1910—1983),原名江文彬,出生于台湾省台北县(今新北市),后随家迁居厦门。13岁时赴日本就读,在上野音乐学校选修声乐。1936年到北平、上海做考察性旅行,开始对祖国悠久文化传统有所认识并产生浓厚兴趣。同年,他的管弦乐《台湾舞台》在第十一届奥林匹克艺术竞赛中获奖,由此在世界乐坛获得名声。

江文也是我国近现代突出的多产作曲家。他的创作可分为三个阶段,即"早期"(1934年至1938年居留日本时期)、"中期"(1938年至1949年定居北平/北京阶段)、"后期"(1949年新中国建立以后)。由于特殊的历史情况,他返回祖国后其民族意识才逐渐觉醒。江文也一生完成了15部大型管弦乐曲、1部钢琴协奏曲、4部歌剧及舞剧、4部天主教宗教音乐,以及相当数量的歌曲等。

在他创作的众多音乐体裁作品中,管弦乐、钢琴、声乐作品占较重要的地位。钢琴曲创作是横跨江文也一生三个时期的重要领域。早期的代表作有《五首素描》

[1] 何莲子.论小提琴组曲《西藏音诗》的艺术特点[D].成都:四川音乐学院,2015:38.

(1935年)、《三舞曲》(1936年)、《北京万华集》(1938年)等;中期代表作有《小奏鸣曲》(1940年)、《浔阳夜月》(1940年)、《第四钢琴奏鸣曲"狂欢日"》(1949年)等;后期代表作有《乡土节令诗》(1950年)、《渔夫舷歌》(1951年)等。早期的钢琴创作主要是以个人对民俗现实生活的感受为题材,采用比较自由的小品套曲形式。他的《断章十六首》和《北京万华集》反映了他在齐尔品的影响下,民族意识开始觉醒,思想迅速转变。中期的钢琴创作,突出地表现出他对祖国传统文化的浓厚兴趣和执着追求。他一反过去追求西方现代主义的创作风格,开始直接从我国传统器乐(以琵琶、筝、古琴等为主)曲的音调、结构特点和演奏特色方面来进行新艺术风格探索。他探索的是一种新的、具有中国特色的大型独奏套曲。①

1.《北京万华集》

钢琴小品集《北京万华集》是江文也在挖掘中国传统音乐元素、强调民族性的基础上创作的作品。该小品集作于1938年8月,是他到北京工作和定居后写的第一首钢琴作品。这部作品由十段组成,每段均有标题,分别是《天安门》《紫禁城下》《子夜,在社稷坛上》《小丑》《龙碑》《柳絮》《小鼓儿,远远地响》《在喇嘛庙》《第一镰刀舞曲》《第二镰刀舞曲》。"10首钢琴小品,是江文也回国后发表的第一部钢琴作品。在这部作品里,他从中国民间音乐素材中汲取音调和灵感,表达了对祖国文化的深深眷恋。在此期间,江文也两次到北京国子监参加祭孔典礼,并开始研究中国古代音乐文献。"②这部钢琴小品集是作曲家开始注重中国风格探索后的第一部完整作品,在和声语言的运用方面突出五声性的艺术表现力,突出五声调式的色彩。

(1)旋律附加四度音程的独立平行运用

江文也在这部钢琴小品中独立运用了纯四度音程作为多声处理的手法之一,具体运用形态主要是在主题旋律的下方附加四度音程,形成依托旋律的平行四度进行,所有音都在五声性调式范围内,具有鲜明的民族风格。

谱例13-3-5(《紫禁城下》节选)由两个乐句构成,第一个乐句是G徵调式,第二个乐句交替到同宫系统的C宫调式,在五声调式旋律的下方分别附加了纯四度音程,形成与旋律同步的平行四度进行。下方声部,第一句除了低音持续主音G外,每小节内声部的后两拍均运用了G、D两音构成的纯五度音程作为内声部和声,从而与上方主题形成五度和四度音程组合的形态;第二句改为大二度和纯四度为主的横向陈述,与高声部的旋律形成一定的对位形态,具有鲜明的五声性特征。

(2)五声调式代替音技术的运用

五声调式代替音技术是指把五声调式中五个正音的其中一个或几个音级升高

① 王毓和.中国近现代音乐史[M].3版.北京:人民音乐出版社,2009:265-269.
② 李名强,杨韵琳.中国钢琴独奏作品百年经典:第一卷(1913—1948)[M].上海:上海音乐出版社,2015:86.

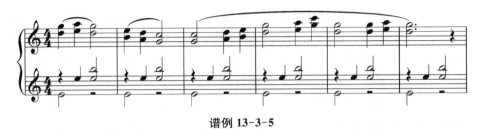

谱例 13-3-5

或降低半音以代替原来的本位音而形成的包含代替音的五声调式。这种手法会带来新颖的、更富现代感的气息,使五声调式旋律半音化,增加了音响的不协和性。

谱例 13-3-6(《小丑》节选一),低音持续 D 音,上方的旋律从全曲来看是 A 羽五声调式,其中第 4 小节局部使用了♯D、♯G 音代替前面的本位音 D、G 音。谱例 13-3-7(《小丑》节选二),其主题虽与谱例 13-3-6 不尽相同,但是联系极为紧密,清晰可辨的是 a 的变化形式,低音部以持续的♯D 音代替本位音 D 音,上方的旋律声部则以♯C、♯G、♯D 音局部代替三个 C 宫五声调式的本位音(宫音 C、徵音 G、商音 D)。而且在这个片段中代替音与本位音混合使用(♯G 与 G、♯D 与 D),给本来朴素的五声调式旋律点缀了别样的半音化色彩。

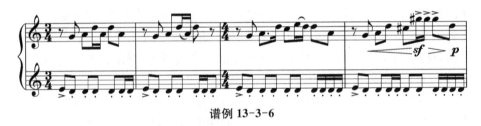

谱例 13-3-6

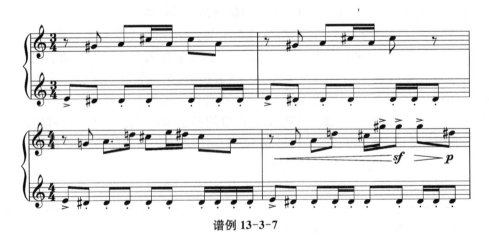

谱例 13-3-7

第十三章　西洋器乐（独奏/合奏）

（3）大小调体系功能和声思维的局部运用

谱例13-3-8（《子夜，在社稷坛上》节选）高音声部的旋律是D商调式，低音线条与高声部形成对位，除了主要持续D音外，会与A音交替进行，或与A—G（以D为主音的大小调的属七和弦根音与七音）交替进行，形成类似以D为主音的属（A或A—G）和主的交替进行，体现了传统功能和声的进行痕迹，但是低音声部装饰音的运用仿佛在模仿中国古琴的演奏，高声部五声性三音组（小三度和大二度）的旋律进行，以及高低两声部形成的纯四度、纯五度、小七度音程的结合都增添了中国音乐的色彩。①

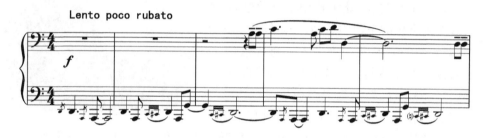

谱例13-3-8

（二）丁善德

丁善德（1911—1995）曾在上海国立音专及巴黎音乐学院学习，受外籍教授影响对西方20世纪现代音乐创作技法产生兴趣。在中国钢琴音乐的"民族化"和音乐织体的"钢琴化"方面有很大提升。代表作品《春之旅》《中国民歌主题变奏曲》《序曲三首》。

《中国民歌主题变奏曲》

作曲家似乎放弃了和声语言上的探险，转而将注意力放在钢琴织体写作和性格化音型的开掘上。丁善德以自己这首中国钢琴音乐中的第一首变奏曲为后来者做出了示范。民歌因音调别致、风味特异而作为变奏曲主题有其不可替代的优势，而随后的变奏既考验作曲家对该主题特色的理解和挖掘，也让作曲家有可能利用钢琴的丰富音响来对主题作进一步衍生与变化。丁善德这首变奏曲的基础是一首西藏民歌，朴实无华。随后的五个变奏有意在和声上保持纯粹的"自然音性"，拒绝任何变

① 图片转引自马玉峰.江文也北京时期的中国风格探索：以《北京万华集》和声技法研究为例[J].中国音乐，2020(4)：122-129.

音,以强调该民歌原有的朴素和单纯性格。作曲家将音乐变化的趣味全然集中于音型、织体变化所带来的性格改变上。这种"性格变奏"——而非"装饰变奏"——的旨趣对日后的中国钢琴作曲家具有明确的启发和指路意义,这在中华人民共和国成立后的五六十年代体现得非常明显。①

(三) 王建中

王建中(1933—2016),出生于上海,祖籍江苏江阴,我国著名的钢琴家、作曲家、音乐教育家。王建中的父亲是我国化工界的元勋王箴,父亲本来是想子承父业,让王建中学好化学,但被幼年就热爱音乐的王建中感动,于是同意其开始学习钢琴。1950 年,王建中考入上海音乐学院,先后就读于作曲系与钢琴系,师从李翠贞、张隽伟、阿尔扎玛诺娃、简谱森等教授学习。1958 年提前毕业之后在上海音乐学院任教,曾任上海音乐学院副院长,主管教学科研等工作。② 魏廷格先生在《论王建中的钢琴改编曲》一文中曾说"他是我国为数不多的几乎只写钢琴曲而又有显著成就的作曲家之一"。王建中在钢琴创作界具有极高的地位,他创作出了大量优秀的钢琴作品,这些作品已经融入钢琴教学课堂,并且备受广大师生的欢迎;在国内许多重量级比赛中,王建中的作品也被列入规定曲目。王建中创作的作品在创作技法和旋律特点方面都具有浓郁的中国味道,旋律音调能够满足中国大众的审美要求并被大众所熟知。③

王建中的钢琴作品将中国民族音乐与西洋乐器相结合,保持了中国传统音乐的独特性,成为中西方音乐美的结合。他的创作前期,代表作品有《云南民歌五首》,根据云南同名民歌改编而来,包含了云南音乐的独特素材,并且通过特定的作曲手法,将不同民族、不同题材、不同风格的云南民歌传达给观众。其创作中期由于处于特殊的时期,成为王建中创作的转折期和成熟期。这一阶段主要以钢琴改编曲为主,以歌剧《山丹丹花开红艳艳》《军民大生产》《绣金匾》《翻身道情》为创作素材,运用多种演奏技巧改编而成《陕北民歌四首》。1973 年,王建中改编出一首真正具有"中国元素"的钢琴作品《百鸟朝凤》,以陕北民间唢呐曲为主题材并且结合了新的音乐艺术表演形式;他还根据古琴曲改编了《梅花三弄》,以表达对中国文

① 杨燕迪.国立音专的钢琴名作:价值的再判定与再确认[J].音乐艺术(上海音乐学院学报),2017(4):62-69,5.
② 刘仕博.王建中钢琴改编曲创作特点及演奏技法浅析[D].上海:上海音乐学院,2017:2.
③ 卓达吉久美.王建中钢琴作品中的民族性特征研究[D].兰州:西北民族大学,2021:16-17.

人高贵精神的赞美。1975年,根据任光创作的民族器乐合奏曲改编的《彩云追月》,全曲保留了原作的创作风格,将美丽迷人的夜空,通过极具民族色彩的五声性旋律、淳朴的和声以及华美的织体描述出来。作曲家充分发挥钢琴的表现力,赋予作品新的色彩。1976年的钢琴曲《蝶恋花》是根据赵开生所谱同名评弹曲改编而成的,成为王建中最后一首改编曲。王建中在创作晚期开始向艺术歌曲发展,在钢琴曲创作方面对现代作曲技法进行探索。钢琴音乐从开始到发展都主要来自西方,因此中国钢琴音乐创作必须开始转型,王建中的钢琴改编作品不但开创了中国音乐新的艺术形态,而且对中国传统文化进行了继承与发展。

1.《绣金匾》

王建中对同名民歌《绣金匾》进行改编,将现代钢琴表现手法与中国传统音乐结合,在保留传统民歌基本曲调的基础上运用西方现代作曲技法,使音乐形象更加鲜活。

(1)相间八度的旋律进行

钢琴作品《绣金匾》在旋律上有两个声部间隔八度进行的特点。各个声部的分工不同:高音声部清晰地进行主题的呈示;中音声部作为节奏填充和和声搭建;低音声部或与高音旋律间隔八度进行,或以与高音声部等节奏的对位进行,同时带有一定的节奏补充。从作品呈示部可见,高音声部与低音声部旋律间隔八度,几乎等节奏进行,但旋律上呈现出些许细微的差别,多为小范围内的加花与节奏补充。

(2)主调式bB清乐商调式

钢琴作品《绣金匾》之所以受到人们的喜爱,主要原因是其具有较强的风格性与地域性,而这两个突出的特点离不开王建中创作《绣金匾》时对于民族调式的巧妙运用。乐曲为单主题三部曲式结构,主调式为bB清乐商调式,出现于呈示部和再现部。整体速度较慢,旋律悠扬。中部曲调移高五度,调式转移到F清乐商调式,速度加快,力度也随之加强。通过曲调移高五度,将原来的bB清乐商调式转移到F清乐商调式,音乐的情绪也随之改变。由此可见钢琴作品《绣金匾》的编创手法清晰明了,并伴有浓郁的民族音乐色彩。①

2.《浏阳河》

王建中以民歌为素材进行钢琴曲改编,把民歌作为主要旋律,根据乐曲所要表达的性格与意境穿插了描绘性的音乐语汇。根据唐璧光作曲、取材于云南花鼓戏唱段的同名钢琴改编曲《浏阳河》即为代表。这首作品的素材取自1950年创作的湖南花鼓戏《双送粮》中的第三段,后又重新填词变成我们今天熟知的《浏阳河》。王建中在创作时穿插了大量的九连音表现流水的效果,充分发挥钢琴音域宽广的特点,从高音清脆快速的音流到低音音群的涌动,突出了整首作品描写"水"的特点。

① 褚祎.王建中钢琴作品《绣金匾》的音乐特征与演奏技巧[D].湘潭:湖南科技大学,2020:4.

在引子部分,王建中运用高声部歌唱性和声和左手六连音引出全曲。之后以模仿水声的九连音和二十连音琶音作为引子的结束,表现了流水的自由与流动性。在这里音域从最高的小字二组的 B 到最低大字二组 E,充分使用了钢琴宽广的音域,表现了类似中国山水画中高山流水的气魄。

第 10 小节的 A 段正式进入主旋律部分,速度是"中板(Moderado)"。左手采用低音加琶音的方式使句子更加生动,犹如水花溅起,统一全曲水的形象。这里第一次出现主题部分,乐句基本以两小节一个乐句的形式呈现,每四句为一个起承转合,结构为"(2+2+2+2)+(2+2+2+2)"。中间穿插不同声部的短小对唱,作为填补和对答,使原本的单旋律音乐增添了复调的性质。经过一个小节短暂的过渡后,27 小节织体开始发生改变,双手均采用音程的方式加以变化,右手是纯四度音程加反向八度单音的形式,左手的音区发生改变,采用了两小节的高音谱号。由于两手的音高位置改变,音乐呈现出水花在阳光下晶莹剔透的形象,经过两个小节下行经过句来到 B 段。在 B 段 33 小节乐曲进行了发展。

(四)储望华

储望华(1941—),钢琴家、作曲家,江苏宜兴人,父亲是储安平。1941 年出生于湖南蓝田的一个知识分子家庭,抗日战争胜利后迁至上海,1949 年 9 月迁居北京。1952 年考入中央音乐学院少年班,主修钢琴以及理论作曲专业,后进入中央音乐学院钢琴系进行学习。20 世纪 80 年代初期,师从江定仙进修作曲,1982 年到澳大利亚墨尔本大学深造现代作曲,创作领域从钢琴开始扩展到大型交响乐、室内乐等。1987 年成为澳大利亚音乐中心常任代表。

他的音乐创作起始于 20 世纪 50 年代中期,从 1956 年的二胡独奏《村歌》到 1961 年出版的两首钢琴作品《江南情景组曲》和《变奏曲》,再到新世纪问世的著名钢琴独奏曲《茉莉花幻想曲》、钢琴协奏曲《我的祖国》等作品,佳作不断。他于中央音乐学院毕业后留校任教,随后展开了 20 年专业化、学术化的艺术实践,开始了"学兼中西"的音乐之路。他酷爱中国音乐文化,曾被《人民日报》称为"戴红领巾的作曲者"。1957 年,他在何振京老师带领下去民间采风,1959 年由此创作出他的第一首钢琴作品《江南情景组曲》。1961 年,他创作了一首独具中国风格、东方人文韵律气息的钢琴作品《筝箫吟》,同时以戏曲素材创作了《风雨归舟》。1963 年、1964 年连续改编了两首具有"红色"风格的钢琴独奏曲《解放区的天》和《翻身的日子》,这是响应"三化"之作,成为时代的产物,经久不衰。1969 年,他参与《黄河》钢琴协奏曲的改编,后又改编了《二泉映月》和《新疆随想曲》等。

储望华在钢琴艺术中注重和声以及"钢琴化",把多声及和声的思维作为钢琴

音乐创作的第一要务。在海外进修期间,他开始对20世纪"新音乐"的多元化进行探索,开拓了原先有限的钢琴创作思维,创作了多种不同形式体裁的作品。从1982年开始他开启了从钢琴走向乐队、从中国走向世界的道路,1990年创作了极具特色的交响乐《丝绸之路》,2019年响应时代特征创作了钢琴协奏曲《我的祖国》。

储望华的钢琴作品充满了"中国风情韵律",饱含风土历史人文沉淀,与时代精神相配合。①

1.《解放区的天》

《解放区的天》是储望华先生于20世纪60年代根据同名歌曲创作的一首钢琴小曲。该作品因其钢琴织体简洁、音乐风格明快、乡土气息浓郁而成为中国钢琴作品中的经典之作,作曲将中国音乐的创作理念和西方音乐创作技法融合在一起,使其成为极具"中国风格"的钢琴作品。

(1) 以民族调性为基础的同时,融入了西方调式理念

钢琴曲《解放区的天》采用民族五声调式,多次使用转调的手法。乐曲开始到第51小节是A宫调式,从52小节开始,由A宫调转为G宫系统中的A商调式,很显然异宫相犯。在中国的音乐中,人们更容易接受的是同宫转调,如A羽转到C宫之类,处于同一宫系中,无突兀之感。作者受西方音乐中的同主音大小调转调的思想影响,在这首作品中大胆选择了异宫转调。

(2) 节奏分析

钢琴曲《解放区的天》的节奏从宏观上来看,"快、慢、快"的速度布局体现了乐曲的平衡作用力。其特点是:一开始就以紧锣密鼓的节奏牢牢地抓住听众的心,当听众一直在这种快速的节奏中而感到疲惫时,一段特别抒情的音乐让听众陶醉其中;当人们沉浸在优美的音乐中流连忘返时,突然快速的节奏再一次把听众带进开始时的紧张氛围中,最后在沸腾的节奏中结束全曲。

(3) 曲式分析

钢琴曲《解放区的天》从曲式结构来看,是典型的再现的三部曲式中糅进了中国曲式的元素。全曲分为引子、A(a+a1)、B、A1(a+a1+a2)三段体,这种曲式的布局是作者经过深思熟虑而做出的决定。从音乐的重复与变换的发展关系来讲,毋庸置疑第三段应该选用的是A1而不是C,但是在中国人的传统观念中,音乐是一种流动过程,它的发展完全可以在新的阶段结束,没有必要再回到开始。综合考虑了这些因素,作者在第三部分采用了"a+a1+a2"的结构,从宏观上看,既符合西方音乐ABA的三段论的思想,又有中国音乐ABC的构思。②

① 储望华.华夏情怀:回顾我的音乐创作[J].人民音乐,2021(6):17-26.
② 陈超.钢琴曲《解放区的天》音乐创作分析[J].大舞台,2013(8):66-67.

2.《黄河》钢琴协奏曲

《黄河》钢琴协奏曲于1969年由殷承宗、储望华、盛礼洪、刘庄根据冼星海的《黄河大合唱》改编而成。乐曲分为四个乐章。第一乐章《黄河船夫曲》，以磅礴的气势展示了黄河上船夫与波浪的搏斗情景。沉重有力的划船节奏和着浪涛风声，在钢琴连串的琶音与乐队呼应下，到达第一个高潮。作品的华彩乐段把钢琴这件音域宽广的乐器可以恣意汪洋的滚动波浪型发挥到极致。这件乐器在塑造革命气概方面发挥的巨大潜力大概是发明者始料未及的。或许也正是这类技术因素，使得这部协奏曲在中国钢琴史上立于不败之地，满足了一部钢琴经典需要的技术支撑。滩涂上的短暂喘息后，由钢琴的强劲音势引领，全曲再返搏斗场面。

第二乐章《黄河颂》，以同名独唱曲的旋律作基础，描绘出黄河与中原大地的河山美景。这段由大提琴引出的旋律可以作为20世纪描绘中国人对家乡感情最深沉的乐段。配器层次逐渐加厚，形成歌颂性高潮。

第三乐章《黄河愤》，以《黄水谣》曲调作骨干，插入《黄河怨》的材料，情绪变化具有戏剧性。在钢琴与乐队呼应交织下，从愤恨的高潮滑落，在带有无奈伤痛的和弦中结束。

第四乐章《保卫黄河》，以铜管乐奏出短促庄严的引子，带出钢琴的华彩乐段。由钢琴奏出《保卫黄河》的主题曲调。进入高潮时，庄严雄浑的曲调营造出一个恢宏气势的胜利高潮，终结全曲。①

从曲式结构来看，第一乐章表现船工们万众一心同狂风巨浪顽强搏斗，象征着中华民族不屈不挠的斗争精神。音乐基本上在D大调上展开。来自原大合唱第一乐章的音乐素材运用，也基本按原《黄河船夫曲》次序进行安排。该乐章采用船工号子为主题动机，通过曲调不断变化反复进行自由发展，曲式为"A-华彩1-B-A-(B+C)-A2-华彩-D-A3"的回旋曲式结构。

第二乐章意在借黄河热情歌颂中华民族的悠久历史和博大胸怀。在音乐素材的使用上类似第一乐章，是根据原大合唱同名的第二乐章稍加改编而成的。该乐章的音乐具有类似歌剧咏叹调的结构特点，采用了带有引子和尾声的复二部曲式，音乐基本上都在降B大调上展开。这个乐章属于抒情性小行板乐章。②

（五）汪立三

汪立三（1933—2013），著名作曲家，音乐教育家。

① 李德方.重识经典：以钢琴协奏曲《黄河》为例[J].中国音乐学,2008(3)：28-30.
② 同①.

1933年3月24日出生于湖北省武汉市的一个知识分子家庭。1948年进入四川省立艺术专科学校,主修钢琴。后考入上海音乐学院作曲系与钢琴系,开始了他的创作生涯。1953年他创作了他的第一首钢琴独奏曲《兰花花》,该曲根据陕北同名民歌曲调改编而成,并与欧洲作曲技法相融合。1959年后他创作了众多极具代表性的作品,有小合唱《北大荒的姑娘》、钢琴曲《我们走在大路上》、小歌剧《游乡》、钢琴诗朗诵《非洲战鼓》等一系列作品。① 1976年,汪立三到哈尔滨音乐学院音乐系任教,后创作了红色钢琴曲《叙事曲(游击队歌)》。1979年出任中国音乐家协会常务理事,同年发表了依据日本画家东山魁夷的画作而创作的钢琴组曲《东山魁夷画意》。1983年,他依托东北二人转体裁,创作了钢琴独奏曲《幻想奏鸣曲"黑土"——二人转的回忆》。汪立三晚年期间创作的《小弟的画》《音诗三章》《窗花集》《动物随想》,均为钢琴组曲体裁,描绘的也多为童趣场景。2007年发表的《童心集》中收集了汪立三1973年至2007年期间创作的17首钢琴小品。

《叙事曲(游击队歌)》

1977年汪立三用"叙事曲"作为标题,将贺绿汀的《游击队歌》改编为钢琴曲。这是汪立三在我国民族民间音乐与钢琴音乐结合方面的大胆探索,其新颖的音响效果、磅礴的气势及丰富的和声在极大程度上丰富和延伸了原曲的内涵和深度。②

(1) 复调

汪立三先生擅长在作品中运用复调来增加旋律的层次感,《叙事曲(游击队歌)》也不例外,16小节主旋律先是以单音的形式出现,20小节后左手旋律型出现,与右手旋律交相辉映,俨然"二重唱"。80小节开始,左右手同时演奏主旋律音,错落有致,左右手相差八度使得主旋律丰富、层次分明。在158小节乐曲结尾部分,同样出现了乐曲的主旋律复调,营造出了战士们迈着轻快的步伐凯旋的画面。(详见谱例13-3-9)

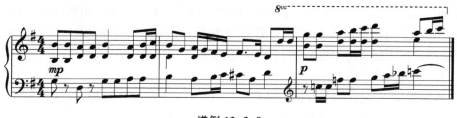

谱例13-3-9

① 刘冰.汪立三《叙事曲(游击队歌)》音乐风格与演奏分析[D].南京:南京艺术学院,2020:22-26.
② 李嘉成.汪立三《叙事曲(游击队歌)》的音乐语言与演奏技法分析[D].太原:中北大学,2021:4.

(2) 变奏

作曲家在《叙事曲(游击队歌)》中采用严格变奏与自由变奏的创作技法,保持"固定主题"的基本框架进行变奏。作曲家在第 37 小节第 4 拍处将旋律音转回高声部,在不同音域和不同力度中交替的创作技法生动形象地刻画了战时激烈的情景,尤其第 38 小节处在五级音上方标记的四个重音记号,稳固又紧凑,好似战时吹响的号角,既鼓舞战士们的气势也向敌人勇敢宣战。随后乐句重复,在 43 小节处作曲家巧妙地采用共同音转调的方式进行,高低声部连续六个重音记号将旋律向前低沉地推进,号召性强。结束句在属和弦中得到解决,低声部织体由三连音和六连音的下行半音阶构成,保持作品紧张激昂的音乐情感,和声效果扎实丰富。①

(六) 杜鸣心

杜鸣心(1928—),1928 年出生于湖北潜江,作曲家、音乐教育家,曾任中国音乐家协会常务理事,第八届、第九届全国政协委员。1939 年入儿童保育院,同年被陶行知先生从保育院选入重庆育才学校学习音乐,1947 年随育才学校迁至上海,师从范继森、拉扎雷夫、吴乐懿学习钢琴,又师从黎国荃学习小提琴。中华人民共和国成立后,曾任中央音乐学院视唱练耳及钢琴教师。1954 年,由国家选送至莫斯科柴可夫斯基音乐学院学习钢琴,后改为作曲专业,师从作曲教授米哈伊尔·伊凡诺维奇·楚拉基。1958 年回国,任中央音乐学院作曲系讲师;

1969 年调至中央芭蕾舞剧院;1976 年调回中央音乐学院作曲系,后任作曲系主任。作品含括钢琴独奏、小提琴独奏、弦乐四重奏、舞剧音乐、电影音乐、交响音乐、协奏曲等多种体裁,代表作有:舞剧音乐《鱼美人》(1959 年,与吴祖强合作)、《红色娘子军》(1964 年,与吴祖强、施万春等合作)、《织坊女工》(1966 年,与刘霖等合作)、交响音乐《祖国的南海》(1978 年)、《青年交响乐》(1979 年)、交响幻想曲《洛神》(1981 年)、《长城交响乐》(1988 年)等。② 曾为美国迪士尼乐园的环幕电影《中国奇观》配乐,并两次在中国香港举办"杜鸣心作品音乐会"。

1.《红色娘子军》

钢琴组曲《红色娘子军》是杜鸣心先生在 1975 年根据芭蕾舞剧《红色娘子军》的音乐改编而来的。1964 年芭蕾舞剧《红色娘子军》首演成功,使得人民大众对

① 李嘉成,汪立三《叙事曲(游击队歌)》的音乐语言与演奏技法分析[D].太原:中北大学,2021:11-15.
② 李立军.中西音乐结构组合下的精雕细琢:杜鸣心为低音提琴而作《随想曲》音乐分析[D].北京:中央音乐学院,2017:1.

"红色娘子军"耳熟能详,周恩来同志提出了文艺工作要"革命化、民族化、群众化"的指示,音乐曲目的创作工作仅使用规定的形式进行编写和演奏。《红色娘子军》这部作品就是这个时期完成的,讲述了海南女孩吴琼花的故事。女主人公在恶人的压迫下奋起反抗,却被抓回去打得遍体鳞伤,后被红军干部和通讯员解救,他们为其指明参加红军这一光明的方向。从此,女主人公加入了"红色娘子军"。在工作中,因为自己的报复心理致使恶人逃走,违反了纪律,后来在组织的批评教育下,她终于有了清楚的认识,最后与同志们一起合作,打死了恶人,解放了家乡。《红色娘子军》钢琴组曲由《娘子军操练》《赤卫队员五寸刀舞》《清华参军》《军民一家亲》《快乐的女战士》《常青就义》《奋勇前进》等七个部分组成。①

(1)《赤卫队员五寸刀舞》曲式分析

引子部分有 6 小节,调性为 F 徵调,织体为和弦的上行级进,旋律富于向上的朝气,为迎接 A 段的到来做好了准备。A 段是一个三句式乐段,分别是"10 + 10 + 10",调性由引子部分的 F 徵转到 C 商再到 F 商,速度由慢速到快速,产生强烈的对比。采用当地鼓的节奏,音乐热烈蓬勃,展现了队员斗志昂扬的战斗精神。

(2)《五指山歌》曲调的移植

第四首《军民一家亲》运用了《万泉河水清又清》的主旋律,在曲调上使用了比较有特点的海南黎族音乐《五指山歌》。黎族音乐比较重视乐曲的声调,旋律连接比较平稳,展现出自然柔和之美,显示了当地人的善良质朴、待人亲切,从乐曲中可以体会出当地厚重的历史文化特点。海南民歌《五指山歌》节奏舒缓,旋律淳朴亲切,音乐形象上生动逼真,表现了海南黎族人民对美好生活的憧憬和向往,曲调上显得质朴无华、感人肺腑,音调上给人一种朴实动人的亲切之感。作曲家以此曲调为基础创作的《军民一家亲》,表达了黎族人民对红军的感谢和拥护,情感真挚动人。

三、其他

(一) 朱践耳

朱践耳(1922—2017),我国现代杰出的作曲家,他的许多优秀作品对我国现代音乐发展史有着深远的影响。朱践耳 1922 年生于天津,小时候生活在上海,自幼热爱音乐,中学时期展现出对音乐浓厚的兴趣,尤其是钢琴和作曲。20 世纪 30 年代,通过友人介绍跟随上海音乐专科学

① 曹宁.《红色娘子军》改编曲研究[D].武汉:华中师范大学,2019:5.

校作曲系学生钱仁康学习和声。1945年陪同妹妹赴苏北解放区参加革命并进行音乐创作工作,在此期间谱写的《打得好》被广泛传唱。1949年开始从事电影音乐配乐工作,当时为电影而作的《翻身的日子》对电影音乐产生了巨大的影响。在经过严格的选拔后,1955年朱践耳被派往苏联留学,跟随莫斯科柴可夫斯基音乐学院的谢尔盖·阿·巴拉萨年学习作曲,在五年的留学时光里系统地学习了钢琴独奏、弦乐四重奏、民歌改编、交响曲等各种作曲类型。1960年回国以后,由于受到国内政治的影响,主要创作都围绕革命群众歌曲展开,而这当中被朱践耳列入作品号的仅有《云南民歌五首》。1977年后才逐渐重新开始创作具有自己风格的作品,包括弦乐合奏曲《怀念》、钢琴小品《摇篮曲》《小诙谐曲》,以及1992年创作的具有西南民族风情的钢琴组曲《南国印象》。①

1.《白毛女》(弦乐四重奏)

1972年朱践耳和施咏康在样板戏舞剧《白毛女》音乐的基础上改编而成弦乐四重奏《白毛女》。作品由引子和三个部分组成,体现了舞剧主人公喜儿的思想、性格及其情绪的戏剧性发展。

作品在 bE 大调上展开引子,运用舞剧《白毛女》的序曲引子材料。《白毛女》通过将河北民歌《小白菜》《青阳传》和山西民歌《捡麦根》的主题与创作主题进行比对,将多个同源或异源、相同或不同性格的主题进行分类;然后,将"主题-动机贯穿"手法在主题分类基础上进行详细分析;最后,在"主题-动机贯穿"手法的基础上,审视动机贯穿与主题变形两者之间的根本区别,在此基础上,进一步阐述主题变形手法在弦乐四重奏《白毛女》中的运用。

弦乐四重奏《白毛女》中的十个主题是在动机贯穿的主框架之下进行的一种"主题变形"。其变形手法除用线条所标出的"动机-音程贯穿"要素之外,还有以下几点:全曲共309小节,节拍变换达25次,平均12.34小节就会变换一次节拍;全曲出现13次有标记的速度变化,平均23小节就会有一次明显速度变化;全曲的调式始终在频繁转换,甚至于第三部分再现时调性都没有回归主调(呈示在D徵调,再现从G徵调开始结束在C宫调)。

2.《云南民歌五首》

该套作品作于1962年,由《山歌》《牧羊腔》《猜调》《红河波浪》《西厢坝子一窝雀》五首曲子组成。朱践耳在创作这套作品的时候尽可能保留原民歌旋律,将原民歌主题曲调合理继承,还加入了托卡塔、复调对位技法等,将民歌的特点与西方钢琴技法结合起来,这体现了朱践耳在作曲时洋为中用、推陈出新的创作想法及理念。

① 朱慧谦.浅析朱践耳钢琴作品《云南民歌五首》及《摇篮曲》[D].上海:上海音乐学院,2018:1-2.

《红河波浪》是《云南民歌五首》的第四首,改编自红河地区同名民歌,描述了云南革命斗争时期,百姓生活艰难,人民群众饱受压迫,表现了人们无比悲愤、压抑的情感。

原民歌歌词如下:

红河波浪红又黄　弯弯曲曲向南方
哀牢山岭雾茫茫　各族人民苦难当
红河波浪闪金光　浩浩荡荡通海洋
一心跟党闹革命　各族儿女举刀枪

这首作品最大的特色是低声部运用了很多半音阶线条织体,既展现了现代和声技法,又烘托出全曲悲凉沉重的风格基调。主题乐段为1—9小节,由两组 ab 乐句构成,高低声部呈复调织体。高声部旋律上行,低声部以错位切分节奏半音下行,高低声部旋律形成鲜明对比,奠定沉痛气氛。以 b 商调式开始,以徵音结束,且在第 8 小节低声部模仿民族乐器古琴的奏法效果,使气氛更加凄惨悲凉。尽管句子较短,但为表现如同诉说般的语境,作曲家有意在低音部分加上了许多保持音记号,弹奏时掌关节可略微放平,用指腹慢慢下键,使每个音音色饱满,让音和音之间的关系更紧密,音色深沉有力。第一变奏 A1(10—19 小节)情绪比主题乐段更激动,且将整个音区向上移高四度,从而由原先的 b 商调式转至后来的 e 商调式。低声部虽由原半音下行变成了震音织体,却在低音处隐伏着级进下行的旋律线,每拍加入突强记号,强调节拍的重要性。

(二) 室内乐代表作品

《海港》

1968 年,时任上海音乐学院长笛教师谭密子受钢琴伴唱《红灯记》的启发,会同学院原女子弦乐四重奏组的主要成员以弦乐四重奏的方式为京剧《海港》进行伴唱,后为了加强音乐表现气势加入了钢琴,形成了弦乐钢琴五重奏的伴唱形式。

弦乐钢琴五重奏伴唱《海港》,分别为原京剧中主要人物方海珍的"忠于人民忠于党""毛泽东思想东风传送",以及另外两个正面人物马洪亮的"大跃进把码头的面貌改""共产党毛主席恩比天高",高志扬的"千难万险也难不倒共产党人""满怀豪情回海港"等六个唱段。

在为唱腔伴奏过程中,重奏乐器在一定程度上有效发挥了重奏多声织体和不同乐器的音色因素,从而加强和深化了伴奏的表情功能。特别在一些有"紧打慢唱"的唱段中,乐器重奏发挥了重要的作用,伴奏乐器不但以丰满的和声增强了"紧打"的颗粒性节奏感,而且通过不同声部中复调因素的加入和音区的变化,避免了

单纯用京胡的同音反复存在的单调。如方海珍"忠于人民忠于党"唱段中对于"小韩哪,同志啊"的两句呼唤,为了增强"革命同志"的分量,以弦乐构成的同音反复较之"小韩"的伴奏音区有所提高;以琶音形成的对比性复调因素,也由第一小提琴十六分音符的上行琶音,转变为钢琴不稳定六连音,体现了主人公渐趋激动的情态。①

思考题

1. 20世纪西方音乐创作技法对中国近现代小提琴音乐的创作有哪些启示?
2. 民族化在储望华的钢琴作品中有哪些体现?
3. 钢琴改编曲的整体特征是什么?
4. 如何理解以"红色"为题材的钢琴音乐中的"中国风格"?
5. 在室内乐作品中作曲家主要通过哪些方式来体现"红色"内容?
6. 简要论述民族性在室内乐创作中的体现。

参考文献

[1] 车行远.红色经典音乐中弦乐作品的改编与创作[J].艺术评鉴,2017(1):78-80.
[2] 陈习.中国小提琴音乐创作史研究[D].福州:福建师范大学,2011.
[3] 陈鸿铎.钢琴音乐创作在中国的百年发展及反思[J].天津音乐学院学报,2017(1):60-69.
[4] 毕雪春.拥抱:钢琴与红色经典[J].博览群书,2021(1):120-127.
[5] 钱仁平.中国小提琴音乐[M].长沙:湖南文艺出版社,2001.
[6] 陶亚兵.中西音乐交流史稿[M].北京:中国大百科全书出版社,1994.
[7] 张静.陈钢"红色小提琴"作品研究[D].武汉:武汉音乐学院,2014.
[8] 王艺扬.小提琴作品创作的民族化研究:以陈钢的《阳光照耀着塔什库尔干》《金色的炉台》《苗岭的早晨》为例[D].青岛:青岛大学,2019.
[9] 卞婉娇.陈钢"红色小提琴"的产生、传播及启示[D].南京:南京艺术学院,2018.
[10] 何莲子.论小提琴组曲《西藏音诗》的艺术特点[D].成都:四川音乐学院,2015.
[11] 姚锦新.试谈马思聪的《第二交响曲》[J].人民音乐,1961(10):9-12.
[12] 李晓石.马思聪创作中期三部器乐作品和声研究[D].上海:上海音乐学院,2020.
[13] 王毓和.中国近现代音乐史[M].3版.北京:人民音乐出版社,2009.
[14] 马玉峰.江文也北京时期的中国风格探索:以《北京万华集》和声技法研究为例[J].中国音乐,2020(4):122-129.
[15] 李名强,杨韵琳.中国钢琴独奏作品百年经典:第一卷(1913—1948)[M].上海:上海音乐出版社,2015.

① 戴嘉枋.论"文革"后期室内乐及管弦乐改编曲的创作[J].乐府新声(沈阳音乐学院学报),2010,28(4):18-24.

[16] 杨燕迪.国立音专的钢琴名作：价值的再判定与再确认[J].音乐艺术(上海音乐学院学报)，2017(4)：62-69,5.

[17] 刘仕博.王建中钢琴改编曲创作特点及演奏技法浅析[D].上海：上海音乐学院,2017.

[18] 卓达吉久美.王建中钢琴作品中的民族性特征研究[D].兰州：西北民族大学,2021.

[19] 褚祚.王建中钢琴作品《绣金匾》的音乐特征与演奏技巧[D].湘潭：湖南科技大学,2020.

[20] 储望华.华夏情怀：回顾我的音乐创作[J].人民音乐,2021(6)：17-26.

[21] 陈超.钢琴曲《解放区的天》音乐创作分析[J].大舞台,2013(8)：66-67.

[22] 李德方.重识经典：以钢琴协奏曲《黄河》为例[J].中国音乐学,2008(3)：28-30.

[23] 戴嘉枋.钢琴协奏曲《黄河》的音乐分析：上[J].音乐艺术(上海音乐学院学报),2004(4)：39-45.

[24] 刘冰.汪立三《叙事曲(游击队歌)》音乐风格与演奏分析[D].南京：南京艺术学院,2020

[25] 李嘉成.汪立三《叙事曲(游击队歌)》的音乐语言与演奏技法分析[D].太原：中北大学,2021

[26] 高铭谦.《叙事曲(游击队歌)》的创作特征与演奏技巧分析[D].哈尔滨：哈尔滨师范大学,2019

[27] 徐玺宝,杨春晖.谭小麟《小提琴及中提琴二重奏》的创作特征[J].黄钟(武汉音乐学院学报),2009(1)：45-49.

[28] 朱慧谦.浅析朱践耳钢琴作品《云南民歌五首》及《摇篮曲》[D].上海：上海音乐学院,2018

[29] 戴嘉枋.论"文革"后期室内乐及管弦乐改编曲的创作[J].乐府新声(沈阳音乐学院学报),2010,28(4)：18-24.

[30] 王虎,张宝华.论弦乐四重奏《白毛女》主题-动机的贯穿及变形手法[J].乐府新声(沈阳音乐学院学报),2011,29(2)：20-24.

[31] 李立军.中西音乐结构组合下的精雕细琢：杜鸣心为低音提琴而作《随想四》音乐分析[D].北京：中央音乐学院,2017.

[32] 曹宁.《红色娘子军》改编曲研究[D].武汉：华中师范大学,2019.

[33] 邵玉珠.杜鸣心钢琴组曲《红色娘子军》研究[D].济南：山东师范大学,2014.

第十四章

民族管弦乐

第一节 概 述

一、历史背景

民族管弦乐又称为大型合奏乐,是一种新型综合性的民族管弦乐乐队合奏的音乐。民族管弦乐简称民乐,从曾侯乙编钟出土,可知早在战国时期便有乐器合奏形式,隋代的"七部乐""九部乐"可初见管弦乐队规模,唐代时期有些乐队已经规模宏大。中国民族管弦乐是借鉴了西方的乐队编制、创作技法等,并在我国原有民间器乐合奏的基础上,基于民族乐器的特性,综合各地民间音乐合奏的特点,组建而成的一种新型的以汉族乐器为主的、有别于民间乐队的器乐合奏形式[1]。

我国早期由于地域、文化的不同就自发组成了各种民间乐队,这为我国民族管弦乐队的出现打下坚实的基础。民族管弦乐队的首次出现是在20世纪。20世纪初期,在五四运动的推动下,一群知识分子受到五四新思潮的影响,对我国经典的传统音乐作品进行收集、整理、再创作,组织排练演奏,便逐步形成我国早期的业余民族器乐演奏社团——大同乐会、国乐改进社等。大同乐会是一个由32人组成的音乐团体,是当时上海规模最大的民间音乐社团。大同乐会创立人郑觐文受新文化运动影响,创办新式的乐队,以求"中西音乐之大同"。他是民族音乐的倡导者,从乐队编制、曲目创编、乐器改革等方面进行乐队改革实践[2]。他们在继承传统的同时又加以创新,对当时的社会产生了一定的影响力。他们不仅对古曲进行创作改编,同时还对古代乐器进行改良,在其发展的过程中初步确定了最早的乐器声部,即吹管、弹拨、拉弦、打击四组声部。他们首次演奏《国民大乐》后,大同乐会在

[1] 刘颖.中国民族管弦乐队的改革与发展探析[J].艺术评鉴,2018(11):53-56.
[2] 王橞.郑觐文:民族音乐的倡导者[J].南京艺术学院学报(音乐与表演版),1989(4):56-57.

社会上的影响力开始显现,这为今后民族管弦乐的进一步发展打下了良好的基础。1927年,刘天华等人在北京动员并成立了"国乐改进社",这是我国首次出现的最大规模的国乐社团。新中国成立之后,民族管弦乐队受到重视,有了更大的发展。在北京、上海等各大城市开始出现许多民族管弦乐队,如上海民族乐团、中央广播民族乐团、中央民族乐团等。与此同时,一大批优秀的专业音乐家如雨后春笋般地出现,为我国民族管弦乐的发展做出了重要的贡献,他们在传统乐队的基础上加以编制,建立起新型民族管弦乐队结构,同时对乐器的选择方面也进行了编制与改革。这些音乐社团的出现是我国真正意义上民族管弦乐队的雏形。

新中国成立以后,随着我国经济的稳步发展,文化事业逐渐受到重视。我国确立了"文艺为人民服务,首先是为工农兵服务"的方针。就是在这样的文艺方针的指引下,民族管弦乐得到快速发展,在音乐演出中成为一个不可或缺的表演形式。我国民族乐队一般依照乐器不同的发声原理以及音色方面的区别来进行划分。20世纪50年代,中央广播民族乐团提出以拉弦乐器、弹拨乐器、吹管乐器和打击乐器四组乐器组成中国民族乐团结构体制,中国民族管弦乐队的编制正式确立。拉弦乐器组以胡琴为支撑,包括高胡、二胡、中胡、革胡等乐器;弹拨乐器组包括琵琶、柳琴、大阮、扬琴、筝类等乐器;吹管乐器组包括笛、笙、唢呐、管等乐器;打击乐器组包括定音鼓、排鼓、三角铁、梆子、木鱼等乐器。中国民族管弦乐队是一种具有独特乐器、独特音色、独特表现力和独特风格的乐队,它蕴含着中华民族独特的民族精神和民族文化。

二、社会背景

新中国成立之后,国家大力支持并发展民族管弦乐队,从20世纪50年代开始组建了一批国家级的民族管弦乐团,并创编了一些大型的音乐作品,民族管弦乐开始蓬勃发展起来。20世纪70年代,我国民族管弦乐进入繁荣时期。这个时期涌现出许多优秀的音乐作曲家、民族管弦乐队,创作出了《长城随想》《云南回忆》等许多具有跨时代意义的音乐作品。到20世纪90年代,我国民族管弦乐的发展达到顶峰状态,涌现出大量优秀的音乐作品,作品的创作风格以及演奏手法也越来越多样化。

我国当代民族乐队形式主要分为两种:一种是以丝弦乐器为主的"丝弦乐";一种是以打击乐器为主的"吹打乐"。但是民族管弦乐与这两种传统音乐形式有所不同,它是在中国传统民族器乐表现形式的基础上演变而来,又有了新发展。我国的民族管弦乐队经历了萌芽、发展、成熟,在不断的探索过程中已经成为规模宏大的大型民族管弦乐队。

三、发展过程

新型民族管弦乐队刚刚诞生的时候,还延续着传统音乐乐队的演出方式。在这期间,一些作曲家创作和改编了一些经典乐曲,流传至今。如:聂耳于 1934 年根据民间乐曲《倒八板》整理改编的一首民族管弦乐曲《金蛇狂舞》;根据传统曲目和民间乐曲改编的《春江花月夜》(彭修文改编)、《彩云追月》(彭修文改编)、《小磨坊》(杨洁明改编)等;根据管弦乐作品移植改编的《陕北组曲》《瑶族舞曲》等。这些作品的诞生在全国范围内引起了不小的关注,对民族管弦乐的进一步发展有很大的促进作用。

20 世纪 60 年代后期至 70 年代中期,在民族管弦乐的创作上也出现了一些优秀的作品。如根据现代京剧《杜鹃山》选段改编的民族管弦乐《乱云飞》,1963 年山东前卫民族乐团演奏的《旭日东升》《不朽的战士》《解放军进行曲》等大量描写现代军人的乐曲,都是这一时期产生的优秀作品。

80 年代以后,在改革开放路线指引下,很多专业作曲家加入民族管弦乐的创作,产生了很多优秀作品,如刘文金的二胡协奏曲《长城随想》、彭修文创作的民族管弦乐《秦·兵马俑》、谭盾的《西北组曲》、何训田创作的民族管弦乐《达勃河随想曲》等作品。

人民音乐出版社于 1995 年出版《浅易民族管弦乐合奏曲集》,共收录 8 首合奏曲。后为适应社会需要又收集整理了《盼红军》《东北民歌组曲》《青年参军》《喜迎春》《井冈山上太阳红》《沙漠驼铃》《祝你快乐》《马车》《潇湘愤》《嘎达梅林交响诗》以及电影《地道战》组曲,共 11 首经典作品,编成《中国民族管弦乐合奏曲集》,并于 2002 年出版。

2006 年 10 月,济南军区前卫文工团军旅演奏家在中国剧院首次用民族管弦乐专题表现红军长征这一重大历史题材。音乐会由八个乐章组成,以合奏、协奏、独奏、吹打、交响合唱等不同形式,演绎长征精神。

2010 年 9 月,中央民族乐团在文化部国家艺术院团优秀剧目展演中上演《金色回想》《江山如此多娇》等音乐会。

2014 年 3 月,为响应习近平总书记提出"一带一路"重要倡议,由赵季平等多位著名作曲家组成创作团队合力创作经典作品《丝路粤韵》,这是我国第一部正式命名的大型民族管弦乐套曲。

2021 年 6 月,江苏省演艺集团民族乐团在常熟大剧院上演"红色畅响——大型民族管弦乐音乐会",将许多优秀的红色音乐作品改编成民族管弦乐作品,如《红旗颂》(吕其明曲)、《在灿烂的阳光下》(印青曲)、《红色娘子军组曲》(吴祖强、杜鸣心等曲)、《黄河大合唱》(冼星海曲)、《我的祖国》(刘炽曲)等。

四、社会影响

习近平总书记要求,要把红色资源利用好、把红色传统发扬好、把红色基因传承好,充分挖掘和利用红色文化资源,有效加强党的建设。要将延安精神、长征精神、五四精神、井冈山精神和苏区精神与新时代中所产生的精神相结合并将其发扬光大,实现我们心中一直以来的伟大梦想,在唱响红色歌曲的过程中不断团结,将这种精神贯穿到党的建设中。为积极响应习总书记的号召,我国民族管弦乐队搜集、整理、改编了大量红色经典作品,在全国巡回演出,传播红色音乐,红色经典歌曲越来越受到大家的关注和喜爱。2018年12月,上海民族乐团在上海交响乐团音乐厅上演了民族交响史诗《英雄》,由上古回归当下,向当代英雄致敬,传播红色正能量。2020年7月,江苏省演艺集团民族乐团创排演奏的民族管弦音乐会《众志成城》在紫金大戏院热烈上演。整场曲目以"众志成城"为主题,选取多首国内知名作品,赞颂中华民族的强壮和伟大。2021年4月,苏州民族管弦乐团上演了一场主题为"百年回想光明行"的音乐会,用红色经典旋律重温党的百年历史,掀起党史学习教育的热潮。苏州民族管弦乐团为庆祝建党100周年同时开展"百年回想·江南情韵"主题系列巡演,包括《江河湖海颂》《百年回响·红色经典》《百年回响光明行》《心中的歌》和《百年大党·风华正茂——音乐中的党史》等"两大两中一党课"五大系列音乐会。

不论是硝烟四起的战争年代还是和平年代,都涌现出大量经典的红色音乐。红色音乐是红色经典文化中的重要组成部分,在不同的时代、社会以及背景下都承载着特别的作用和意义。红色歌曲是对历史的回顾,从历史中正视自我并超越自我。民族管弦乐作为民族文化的一部分,承担着传播优秀民族文化精神的作用。民族管弦乐队演奏红色经典歌曲,增加了红色经典歌曲的传播力度,更容易使人产生共鸣。通过这种方式,更多的人了解了红色音乐中的革命精神。

第二节 研究综述

一、背景

随着社会以及音乐艺术的不断发展,中国民族管弦乐自改革开放以来发展十分迅猛。民乐的创作也不断朝着多元化的方向发展,涌现出了大量优秀的作品,涉及各种题材和内容,其中广受欢迎的就有根据红色歌曲改编的民族管弦乐作品。红色歌曲运用于民族管弦乐之中,使得民族管弦乐在作品创作方面不断创新,增强

了乐队的艺术感染力和舞台表现效果。通过民族管弦乐队的现代化创作手法改编的红色经典音乐,展现出新的时代精神。

二、研究现状

从收集的材料来看,关于民族管弦乐的历史发展的研究文献颇多。这些文献主要研究了中国民族管弦乐的历史、各个时期的民族管弦乐乐队编制、乐队音乐的作曲、织体写法等内容①。关于民族管弦乐的论文,有代表性的文章有:傅利民、郑毅生撰写的《中国民族管弦乐队的历史与展望》,回顾了中国民族管弦乐的发展历程,并对我国民族管弦乐未来的发展进行展望;彭修文发表的论文《民族乐队发展的几个问题》,就民族乐队音乐发展中的民族化问题提出自己的看法,指出民族管弦乐的发展过程受到国外思想的影响很大;袁春《红色经典歌曲在民族管弦乐队中运用的重要性》一文介绍了红色经典歌曲的内涵、民族管弦乐队,并详细介绍了红色经典歌曲在民族管弦乐队中运用的重要性,指出通过民族管弦乐来演奏红色经典音乐,可增强其传播力度;张萌《新时代中国民族管弦乐创作述略》一文介绍了新时代民族管弦乐的发展、全国各地优秀的民族管弦乐作曲家及作品,并详细分析了新时代民族管弦乐队在主题、观念、发展上的探索和创新;程岩《当代民族管弦乐杰出人物的文化贡献》一文介绍了新中国成立以来在民族管弦乐的创作、指挥、乐器改革、理论建设等领域的优秀人才;刘宜让《管弦乐〈北京喜讯到边寨〉的创作浅析》一文对我国优秀红色经典管弦乐作品《北京喜讯到边寨》的创作背景、艺术特色以及音乐本体分别进行分析。

第三节　红色民族管弦乐作品简介

一、赵季平

赵季平(1945—　),中国当代著名音乐家、作曲家,创作了上千部体裁广泛、题材多样的音乐作品。他以创作影视音乐作品而为人们所熟知。但是他的民族管弦乐作品在我国也占据着一席之位,他创作了大量富有极强艺术感染力的音乐作品,如管子与乐队协奏曲《丝绸之路幻想组曲》、民族管弦乐《第二交响乐——和平颂》《庆典序曲》《悼歌》《觅》《古槐寻根》、二胡协奏曲《心香》等。赵季平被誉为中国最

① 李丽敏.文化的嫁接:中国民族管弦乐队的历史成因与发展历程研究[D].北京:中国艺术研究院,2009:103-113+134.

具中国作风、中国气质和民族精神文化的作曲家。他在民族管弦音乐创作中通常以西北地域文化为主题,通过对自然景物的描写,抒发对家乡、亲人的思念,将热爱家乡、热爱祖国的伟大情怀融入作品之中。

(一)《丝绸之路幻想组曲》

这部作品是对古丝绸之路的追忆和幻想,以丝路文化为题材、盛唐文化为历史背景,共分为五个乐章,分别为《长安别》《古道吟》《凉州乐》《楼兰梦》《龟兹舞》。这部作品以西北的五个地名为创作素材,展现了赵季平先生将民族化特征融入作品中的新尝试。作品中弹拨乐器组以固定的音型为作品伴奏,运用摇指的演奏技法、缓慢的速度和连续的长音来描写西北的地域风情,将西北的地域文化与中华民族的悠久历史相结合。其中响板与手鼓的特殊音色相结合,运用前八后十六的节奏型演奏,让音乐具有典型地域风格和音响特点。

在这部作品中,作曲家以秦腔音乐作为主要的创作素材。秦腔,又名"秦声""乱弹",属于梆子腔的一种。它具有高昂激越的旋律、质朴醇厚的唱腔、完整成套的板式、结构严谨的板眼、丰富的调式、易变的调性、强烈的节奏、鲜明的个性以及塑造各类角色不同情绪的欢音与苦音两条不同色彩的旋律。在第一乐章《长安别》中,作曲家以 G 为宫音,将 e 羽清乐调式和 e 羽燕乐调式相重叠,构成加入了 #F、F、C 三个偏音构成的八声音阶(详见谱例 14-3-1)。第二乐章使用了与第一乐章相同的手法。第三乐章中,作曲家以 C 为宫音,在 e 角调式上采用了三种音阶重叠的方式,构成九声音阶,四个偏音的同时使用让音乐调式变幻得更加神秘莫测,异域风格尤为突出(详见谱例 14-3-2)①。

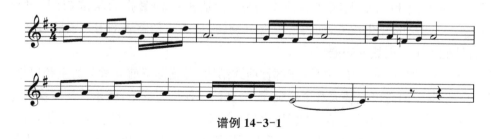

谱例 14-3-1

① 阚蕾.万里西域风,千年丝路情:赵季平《丝绸之路幻想组曲》音乐分析[D].南昌:江西师范大学,2014.

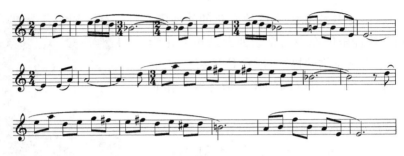

谱例 14-3-2

《丝绸之路幻想曲》兼具地域特色与时代性,为研究我国传统文化背景提供了丰富的素材,对我国传统文化的保护和传承做出了贡献。

(二)《第二交响乐——和平颂》

《第二交响乐——和平颂》是赵季平先生为庆祝反法西斯战争胜利 60 周年和为缅怀在南京大屠杀中死难的 30 万同胞而创作的作品。赵季平以"金陵大江""江泪""江怨""江怨""和平颂"五组词语作为作品的乐章名,以我国传统音乐《茉莉花》为主题思想贯穿全曲。这部作品极具时代气息,是一部具有中国气派的佳作。全曲五个乐章从回忆—再现—歌颂三个角度出发,第一章和第五章都是歌颂的乐章,中间的三章描写日军侵华的战争场面。第一乐章《金陵大江》为回旋曲式。引子部分乐队给人以强烈的震撼力,通过笛子的小二度颤音,营造出紧张的气氛,作曲家用音乐把人们带回到南京大屠杀事件当中,为逝去的亡灵哀悼,给听者营造出一种悲伤的氛围。当二胡在 A 徵主题音调上演奏出优美的旋律时,主题的织体在 D 大调系统内以 T—S—D—T 进行,并偶尔伴有小调色彩性的乐音流出。作品中不仅具有传统音乐元素中歌唱性的特征,同时又具有现代交响乐恢宏的气势。作曲家通过音乐表达出对祖国秀美山川景色的赞美,对中华儿女坚强不屈、勤劳勇敢的毅力品格的赞美①。

第二乐章《江泪》为对比性二部曲式。这一乐章开头,二胡在持续音上运用极不和谐的复合和弦加上颤音的演奏技法,营造出一种紧张的氛围(详见谱例 14-3-3)。两次的变化重复,使得旋律悲哀婉转,揭露出侵略者的丑恶嘴脸以及当时百姓处于水深火热的残酷环境。

第三乐章《江怨》是单一材料三部性曲式结构,继续延续前一章节的主题思想,各声部乐器依旧轮流交替演奏主题旋律,力度始终保持在弱上,弦乐二胡演奏的主题较为舒缓,柳琴、琵琶、中阮、大阮以密集的滚奏,扬琴用长轮再次重复主题,音乐表达着中华儿女那坚强勇敢的品格,用永不屈服的民族精神,以最顽强的战斗力抵

① 周依澄.赵季平民族管弦乐曲配器特点探析:以《丝绸之路幻想组曲》《古槐寻根》《第二交响乐——和平颂》为例[D].上海:上海音乐学院,2018.

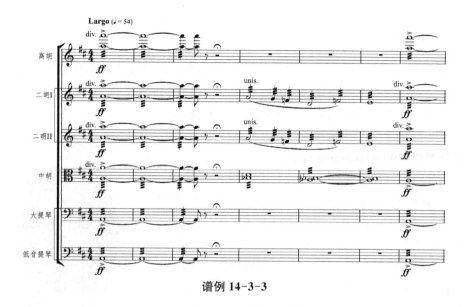

谱例 14-3-3

御着日军的侵略。第四乐章《江怒》为复三部曲式,它不仅仅有乐章自身的主题音乐发展线索,同时也融汇了第二乐章、第三乐章以及《茉莉花》主题变奏的相关主题内容,音乐内容十分丰富,所以第四乐章是最富有戏剧性效果的一个乐章。管乐组以强劲的音量劲吹《茉莉花》旋律演变而来的富有呼喊、觉醒般的乐句,这也是第四乐章第一次出现第二乐章中主题材料的旋律,延续了上一章节的主题变奏。各个乐器相交而奏的音乐此起彼伏,如洪流般层层递进,行进的脚步快而急促,象征着中国人民对胜利的迫切渴望,不畏艰难,战胜一切强敌的侵略。第五乐章《和平颂》为二部曲式。这一乐章乐曲以舒缓的引子开始,建立在低音的主持续音上,弦乐演奏的引子主题与管钟的长音轮流交替出现,是对未来幸福生活的一个期盼。在《茉莉花》的主题变奏旋律中,人们歌唱着向往美好的和平颂歌,作曲家悼念死去的人们,将他们的灵魂带入天堂(详见谱例 14-3-4)。五个乐章在统一的主题材料发展下,阐述出爱国抗敌、世界和平的思想感情。这部作品运用多种题材创作手法,为我国民乐在题材方面的创新与发展做出了重要的贡献。

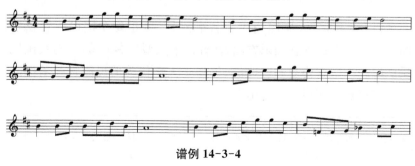

谱例 14-3-4

二、谭盾

谭盾(1957—)是 21 世纪杰出的作曲家、指挥家,他是"新潮音乐"的代表人物之一,创作了《西北组曲》《火祭》《卧虎藏龙协奏曲》等多部优秀的民族管弦乐作品。其中,《火祭》是谭盾特别为中央民族乐团及小提琴家艾荷茗改编创作的乐曲,表达了对战争的反思以及对世界和平的美好向往。

《西北组曲》

《西北组曲》是作曲家谭盾先生 1986 年应台北乐团指挥陈澄雄委约创作的一部经典管弦乐作品。全曲共分为四个乐章,其中第一乐章《老天爷下甘雨》中旋律采用陕北民歌"信天游"《哥哥走来妹妹照》,表现了老百姓对苍天显灵降甘雨的感激之情。"信天游"主题在这一部分完整出现了四次,每次出现时都有着不同的变化。前两次的旋律中,在两次延长音上,唢呐由 d 音到升 f 连续上行小二度的不和谐对位声部以八度花舌音演奏。第一次主题结束在 C 宫系统的徵调式,第二次结尾有所延展,落在宫系统的商调式。第三次出现时,将原来民歌旋律中的个别音移高或移低八度,由音色柔和、甜美的高胡和二胡、琵琶奏出,在反复时叠加了由管子、柳琴、扬琴、三弦、筝演奏的二声部卡农,仿佛百姓们"你一句,我一句"地相互述说着内心的喜悦,调性在此时转为宫系统的徵调式。第一次主题结束在第四乐章《石板腰鼓》,以西北地区最具代表性的腰鼓为题材,运用民族管弦乐队齐奏的形式,再以复调的手法将各个乐器组声部相结合,形成多层次的民族管弦乐队多声织体。这一章的音乐由引子及 A、B、C 三大部分和尾声构成。吹管组、拉弦组和弹拨组三个独立的声部在音乐材料上各具特色,有效地推动了音乐的发展。作品中多次运用我国西北地区民间音乐特色,展现我国人文风土,表达对祖国大地的热爱和赞美之情①。

三、刘文金

刘文金(1937—2013),中国当代著名指挥家,20 世纪中国民族管弦乐领域重要的作曲家之一。在民族管弦乐方面,他开创了大型合奏的编制,对我国民族管弦乐队的乐队编制产生重要影响。改编、创作了大量优秀的民族管弦乐作品,如《茉莉花》《泰山魂》《长城随想》《太行山上》等。

① 赵冬梅.为国乐创作打开另一扇窗:谭盾和他的《西北组曲》[M]//赵冬梅.无问西东:赵冬梅音乐研究文集.北京:文化艺术出版社,2020:12-24.

《长城随想曲》

民族管弦乐《长城随想曲》改编自刘文金先生创作的二胡协奏曲《长城随想》中的第四乐章《遥望篇》。刘文金在乐器编制中,在吹管乐器中添加了管子,还在弹拨乐器中运用了独特的三弦,演奏技法丰富,色彩鲜明,独具特色。在这部作品中作曲家发挥琵琶和柳琴在乐队中的"点状"特点,巧妙利用弹乐鲜明又颗粒性极强的音响特性,整体音响丰满。全曲以慢板—行板—小快板—行板的速度进行,布局分为两个部分,第一部分由慢板到行板,是音乐的展开部分,第二部分小快板到行板是音乐节奏快到慢的过程,第二部分行板与第一部分行板互相呼应。全曲的曲调来源于戏曲中的元素,有其特有的音调,吸取了中国戏曲、古琴等音乐创作手法,歌颂了长城内外的壮美景象,表达了对历史的崇敬和对未来的向往,抒发了作者的民族自豪感和对祖国大好河山的热爱之情①。

四、彭修文

彭修文(1931—1996),中国著名作曲家、指挥家、社会活动家,现代民族管弦乐的奠基人之一,对现代中国民族管弦乐队的创立和发展做出了巨大的贡献。他创作和改编了一系列的民乐乐曲,并建立了中国新型民族管弦乐队的最初编制,一生致力于中国民族器乐的发展,积极倡导和推动乐器改革。先后创作及改编了400余部民族管弦乐曲,被音乐界誉为"民族音乐大师"。他所属的中国广播民族乐团是最有影响力的民族乐队团体,它的发展直接影响了我国民族管弦乐事业。彭修文的作品以描写生活题材居多,作品充满了民族风格,使听者容易接受,许多作品在群众中广泛流传。如根据朱践耳的管弦乐曲改编的同名民族管弦乐曲《翻身的日子》、民族管弦乐曲《瑶族舞曲》《丰收锣鼓》《乱云飞》《秦·兵马俑》等等。

① 龙鑫.刘文金民族管弦乐作品配器技法探究:以《十面埋伏》《茉莉花》《长城随想曲》为例[D].上海:上海音乐学院,2020.

《丰收锣鼓》

《丰收锣鼓》是作曲家彭修文先生与蔡惠泉先生共同创作的一部管弦乐作品。全曲运用了复合的曲式结构,既保留了传统的多段体结构,同时还运用了带有回旋性质和变奏性质的复合曲式结构。作品极具山东音乐特色,作曲家在作品的开头部分便借鉴了中国民间吹打乐的鼓点旋法,同时加以变化,充分利用打击乐的音色效果,结合其他打击乐与民族管弦乐,描绘出一幅热闹的丰收景象①。

主题动机采用山东特有的旋律风格展开,创作富有特色的旋律。旋律采用五声音阶,将切分节奏与十六分音符相结合,以紧凑、连续的节奏型组合,表现了热闹欢快的情绪。旋律的发展以山东民间吹打音乐中常用的"句—句—双"的重复方式,以两小节为一句,第二句重复第一句的内容,后面四小节将前面四小节中主题音乐向上移位了四度,使得主题旋律更加完整,形成了"起—承"的乐句。18 小节后,主题旋律在原有的动机上进行发展(详见谱例 14-3-5),在原本的"句—句—双"的重复方式下,抓住切分节奏与十六分音符的风格特征,形成了"转—合"的乐句。中段以二分音符长音扩大原本的动机,运用长音平缓的方式,与后面转调时的紧张感形成对比(详见谱例 14-3-6)。

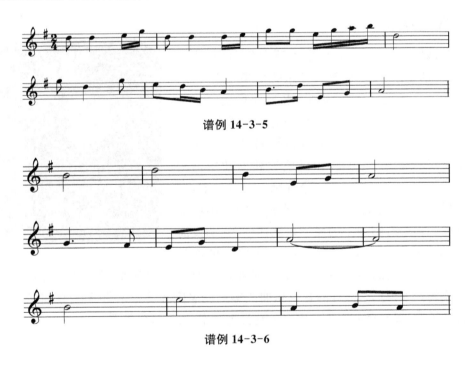

谱例 14-3-5

谱例 14-3-6

① 赵青."彭修文模式"下的民族管弦乐特色:以彭修文《丰收锣鼓》《乱云飞》《流水操》《秦·兵马俑》为例[D].上海:上海音乐学院,2019.

五、张千一

张千一（1959— ），朝鲜族，文学（艺术）博士。现为国家政协委员、中国文联全国委员会委员、中国音乐家协会理事、中宣部"四个一批人才"。代表作品有：交响音画《北方森林》《为四把大提琴而作的乐曲》《A调弦乐四重奏》、民族管弦乐《大河之北》等①。

《大河之北》

民族管弦乐《大河之北》是国家艺术基金2018年资助项目，2021年又入选"全国舞台艺术优秀剧目网络演播活动作品名录"。《大河之北》以河北传统音乐为素材，以自然、历史、民俗等自然景观和人文景观为内容，弘扬河北地域文化。作曲家基于对河北文化特色的思考，将全曲分为《士——燕赵悲歌》《赵州桥随想》《回娘家》《大平原》《梆腔梆韵》《避暑山庄——普陀宗乘》《关里关外塞外》七个乐章。第一乐章的一开始，二胡以九度音程演奏出主题动机，然后将其拉宽为十度音程，接着又是这个九度音程的移位，描绘出青铜时代旌旗飞舞、铁骑穿梭、戈矛纵横的战争场面②（详见谱例14-3-7）。

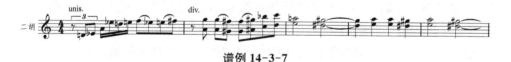

谱例14-3-7

作品为突出当地音乐文化，以传统音乐作为素材。例如，在第二乐章中作曲家选用两首歌唱赵州桥的河北民歌《小放牛》和《四六句》作为主题，二者相互呼应，构成整个乐章的基本素材。第三乐章中引用了河北吹歌《放驴》和民间乐曲《顶嘴》的素材，生动描绘出坐轿子回娘家的行路场景和欢聚一堂的民俗画面，展现出河北大地融汇不同地域、民族文化的多元特质。在第七乐章中，各种现代手法得到广泛运用。音乐以D调开始，与第一乐章形成首尾呼应，引用河北、东北、内蒙古等地的旋律因素，结合全音阶风格音列作调性扩张，五声性乐汇在十二音空间自由驰骋，传达出位于关内、关外、塞外交会点的河北文化的独特气韵③。

① 张千一主要作品年表[J].人民音乐,2008(8)：44-45.
② 李诗原.张千一《大河之北》的构思、技术与审美[J].人民音乐,2020(7)：10-14.
③ 李宏锋.传统与现代的绚丽交响：听张千一民族管弦乐《大河之北》随感[J].艺术评论,2021(5)：62-72.

六、王丹红

王丹红,中央民族乐团驻团作曲家,当代最具代表性的青年作曲家之一。王丹红的音乐创作以其丰富的音乐情感、优美的旋律、恢宏大气的曲风而深受欢迎。2005年她创作的第一部民族管弦乐作品《云山雁邈》大受好评。多年来,她创作了许多优秀的管弦乐作品,如《太阳颂》《澳门随想曲》《山西印象》《永远的山丹丹》《高粱红了》等。她的作品不仅继承了许多传统音乐元素,同时又符合现代大众的音乐审美,被誉为"具有油画色彩的音乐语言"[①]。

(一)《永远的山丹丹》

《永远的山丹丹》是王丹红在2017年受陕西文化厅委约创作的大型民族管弦乐组曲。全曲由序和尾声及六个乐章组成,分别为:序《信天游》、一《壶口斗鼓》、二《祈雨》、三《五彩的窑洞》、四《刮大风》、五《赶脚的人》、六《朝天歌》、尾声《永远的山丹丹》。她用多种艺术形式、多体裁的传统音乐类型、恢宏大气的音乐情感,融入《东方红》《三十里铺》《黄河船夫曲》《蓝花花》等陕北民歌,展现了陕北人民自强不息的生命激情。整部作品以信天游《东方红》开场,一开始就将听者带入黄土高坡之中,将人文情怀融入作品之中。不仅仅是开头部分,全曲从序曲到尾声,民歌《脚夫调》《黄河船夫曲》《三十里铺》《蓝花花》《泪蛋蛋抛在沙蒿蒿林》贯穿于八个乐章之中。这是近几十年来以陕北元素为创作素材的一部极为成功的管弦乐作品。

(二)《高粱红了》

《高粱红了》是王丹红较新的大型民族管弦乐组曲,是2017年国家艺术基金大型舞台剧和作品创作资助项目,于2018年8月12日在吉林省长春市长影音乐厅完成首演。该曲和《永远的山丹丹》都是2018年首届全国优秀民族乐团展演十大乐团作品。《高粱红了》由序和尾声及六个乐章组成,分别为:序《嗨嗨》、一《惊春》、二《忙夏》、三《青纱帐》、四《秋颂》、五《高粱红了》、六《闹冬》、尾声《瑞雪迎春》。作曲家将全曲分为"春、夏、秋、冬"四个大板块并在创作过程中融入《月牙五更》《摇篮曲》两部东北民歌,揭示了人与自然、土地与生命相互依存的质朴内涵,折射出黑土地儿女们生生不息的生命精神。王丹红的每部作品中都能看出作曲家对音乐叙事、地域风格以及人文关怀的追求[②]。

① 刘卓.探究王丹红民族管弦乐作品中传统音乐元素的运用[D].长春:吉林艺术学院,2019.
② 张萌.新时代中国民族管弦乐创作述略[J].音乐艺术(上海音乐学院学报),2020(1):34-48,4.

六、王建民

王建民,作曲家,上海音乐学院民乐系主任、教授,现任中国民族管弦乐学会副会长。创作了大量的器乐作品,在管弦乐作品创作方面也卓有建树,如《大歌》《踏歌》《延河随想》等。其中,《踏歌》取材于我国云南地区的少数民族民间歌舞,通过"踏歌"的方式表达对家乡土地的热爱以及对美好生活的向往。

《延河随想》

《延河随想》是王建民先生于2001年为庆祝中国共产党建党80周年而创作的一部管弦乐作品。全曲共分为四个部分,依次是引子、慢板、快板和广板。开头部分以吹管乐器笙展开旋律,在曲子的结束部分也出现相同的旋律,与开头部分首尾呼应。慢板部分的主题旋律由二胡和中胡演奏,音乐具有歌颂性,虽然曲调委婉但是充满力量。快板部分多使用四句体的结构,音乐欢快、跳跃。广板部分的速度与慢板相近,并沿用了慢板部分引子的材料,再加以各种作曲手法将这一部分的音乐推向高潮后完美结束。这部音乐作品中采用了许多陕北地区的音乐元素,结构紧凑,将主题旋律多次变换反复,运用优美的旋律,抒发了对延安精神的赞美之情,表达了老区人民对革命必胜的决心以及对新中国成立的期待[①]。

七、程大兆

程大兆(1949—),中国当代乐坛具有重要影响力的且最具代表性的作曲家之一。作为一名生于西北、长于西北的作曲家,他扎根于中国民间音乐,同时关注中国戏曲音乐,收集整理了大量的民间音乐,创作了民族管弦乐《黄河畅想》《云冈印象》和民族交响乐《秦腔》等。

(一)《黄河畅想》

《黄河畅想》是民族交响乐组曲《华夏之根》中的第七部分即尾声。作品以随想曲的形式,分为四个部分,为带引子的再现性四部结构,采用两首民歌为作品的主要动机。一首是陕北民歌《黄河船夫曲》,作曲家运用这首民歌的前五个音,以纯

① 杜嫱.王建民民族管弦乐作品创作技法分析:以《大歌》《踏歌》《延河随想》为例[D].上海:上海音乐学院,2020.

四、纯五以及大三、大二的音程度数关系为主要的旋律动机贯穿于作品的第一部分;第二部分则是以山西祈太秧歌《看秧歌》为创作素材并贯穿第二部分主题。同时作品还以插入式的手法使用民歌《小青马》,描绘了黄河两岸人民多姿多彩的生活,表达了对奔腾汹涌的黄河的深切感受,以及对美好生活的向往①。

(二)《秦腔》

《秦腔》是陕西省第七届艺术节的委约作品,描绘了西北人民的喜怒哀乐,赞美了黄河流域文化博大精深的人文精神。作品通过四个章节来刻画"老生""三花脸""青衣""花脸"四个戏曲脸谱。第一乐章"老生"为并列性复三部曲式,作品为了表现老生内心矛盾的形象特色,选用秦腔音乐的苦音音阶表现音乐中的悲凉氛围。引子部分唢呐在 D 宫调上采用八度齐奏刻画了"秦人"豪爽的性格(详见谱例 14-3-8)。

谱例 14-3-8

第二乐章为回旋曲式,选用关中地区民谣《他大舅》和秦腔曲牌《开柜箱》并通过调式的变换表现陕西人民热闹有趣的生活情景。全曲以秦腔曲牌为素材,将戏曲中的特有乐器与民族管弦乐相结合,展现中华民族的悠久文化和民族内涵②。(详见谱例 14-3-9)

全曲在作品结构方面,运用西洋音乐曲式结构中的并列性、回旋性以及再现性的曲式结构,使得各乐章结构自由;在音乐材料上,以秦腔音乐为创作素材,通过传统的作曲技法与现代专业技法相结合;在调式调性上,既运用中国传统五声调式结

① 陆小璐.民族、地域、交响的融合:大型民族交响乐《华夏之根》的音乐创作特征[J].人民音乐,2011(2):10-13.
② 杨煜瑶.程大兆民族管弦乐《秦腔》中的和声技法研究[D].西安:西安音乐学院,2019.

构,又运用西方十二音列、复合调式等西洋音乐手法;在和弦结构上,"三度叠置和弦"与"非三度叠置和弦"两种手法交替使用,通过对比的手法推动音乐的发展。

谱例 14-3-9

思考题

1. 对于传统音乐西洋化,以及如何更好地传承中华民族优秀的音乐文化,谈谈你的见解。
2. 我国现有的民族管弦乐队与其他艺术类相比,演出市场的占有率还很低,谈一谈其中的原因有哪些。
3. 红色经典民族管弦乐在中国当代文化艺术发展中的地位和作用,是如何体现社会主义建设和进步的?
4. 赏析经典作品,简要谈论如何将中国民歌或戏曲音乐等传统音乐元素融入民族管弦乐创作中。
5. 简述在音乐作品创作过程中,如何丰富作曲技法以推进音乐的发展。
6. 简述你对新中国成立以来创作的民族管弦乐作品的看法。

参考文献

[1] 刘颖.中国民族管弦乐队的改革与发展探析[J].艺术评鉴,2018(11):53-56.
[2] 王檞.郑觐文:民族音乐的倡导者[J].南京艺术学院学报(音乐与表演版),1989(4):56-57.
[3] 李丽敏.文化的嫁接:中国民族管弦乐队的历史成因与发展历程研究[D].北京:中国艺术研究院,2009.
[4] 阚蕾.万里西域风,千年丝路情——赵季平《丝绸之路幻想组曲》音乐分析[D].南昌:江西师范大学,2014.
[5] 蔡承虔.赵季平民族管弦乐创作研究[D].沈阳:沈阳音乐学院,2015.
[6] 周依澄.赵季平民族管弦乐曲配器特点探析:以《丝绸之路幻想组曲》《古槐寻根》《第二交响乐——和平颂》为例[D].上海:上海音乐学院,2018.
[7] 赵冬梅.为国乐创作打开另一扇窗:谭盾和他的《西北组曲》[M]//赵冬梅.无问西东:赵冬梅音乐研究文集.北京:文化艺术出版社,2020:12-24.

[8] 龙鑫.刘文金民族管弦乐作品配器技法探究:以《十面埋伏》《茉莉花》《长城随想曲》为例[D].上海:上海音乐学院,2020.

[9] 赵青."彭修文模式"下的民族管弦乐特色:以彭修文《丰收锣鼓》《乱云飞》《流水操》《秦·兵马俑》为例[D].上海:上海音乐学院,2019.

[10] 赵青."彭修文模式"下的民族管弦乐特色:以彭修文《丰收锣鼓》《乱云飞》《流水操》《秦·兵马俑》为例[D].上海:上海音乐学院,2019.

[11] 张千一主要作品年表[J].人民音乐,2008(8):44-45.

[12] 李诗原.张千一《大河之北》的构思、技术与审美[J].人民音乐,2020(7):10-14.

[13] 李宏锋.传统与现代的绚丽交响:听张千一民族管弦乐《大河之北》随感[J].艺术评论,2021(5):62-72.

[14] 刘卓.探究王丹红民族管弦乐作品中传统音乐元素的运用[D].长春:吉林艺术学院,2019.

[15] 张萌.新时代中国民族管弦乐创作述略[J].音乐艺术(上海音乐学院学报),2020(1):34-48,4.

[16] 杜嫱.王建民民族管弦乐作品创作技法分析:以《大歌》《踏歌》《延河随想》为例[D].上海:上海音乐学院,2020.

[17] 陆小璐.民族、地域、交响的融合:大型民族交响乐《华夏之根》的音乐创作特征[J].人民音乐,2011(2):10-13.

[18] 杨煜瑶.程大兆民族管弦乐《秦腔》中的和声技法研究[D].西安:西安音乐学院,2019.

第十五章

西洋管弦乐

第一节 概 述

本章节我们将讨论红色经典西洋管弦乐（以下简称"红色管弦乐"）作品的创作与发展。首先我们需要对相关体裁概念进行梳理与界定。交响音乐（symphonic music，简称"交响乐"）家族是各种形式的音乐创作中艺术内涵最丰富、题材内容最宽广、表现手段最多样、技术要求最高超的写作样式。它在整个艺术音乐王国中占有极其重要的特殊地位，以至整个世界范围内的绝大部分业内人士都一致公认，交响音乐的创作是"衡量作曲家艺术水平的重要标志之一"，交响音乐文化代表着"音乐的国家水平"，是一个国家或民族的音乐文化发达与繁荣程度的重要标志之一。[1]

交响曲（狭义的）指由管弦乐队演奏的奏鸣曲，它能够通过种种音乐形象的对照对比和变化发展来揭示社会生活中的矛盾冲突和人们的思想心理、感情体验，是一种规模庞大、音响丰富、色彩绚丽，富于戏剧性和表现力的大型管弦乐套曲。交响曲一般按照四乐章的奏鸣曲套曲形式写作，第一乐章为奏鸣曲式快板，第二乐章为抒情慢板，第三乐章是小步舞曲或谐谑曲，第四乐章是快板或急板的终曲，但也有乐章数多于或少于四个的交响曲，有些交响曲还带有合唱或独唱的人声演唱。[2] 广义的交响乐即交响音乐，一般指不同于室内乐（chamber music）和其他独奏器乐曲，多揭示重大社会矛盾，并具有严肃创作态度和高超创作技巧的、由交响乐队演奏的各种规模、类型的器乐音乐，如交响曲（symphony）、协奏曲（concerto）、交响诗（symphonic poem）、序曲（overture）和组曲（suite）等（本章将要讨论的代表作也均由以上各体裁构成）。管弦乐在《音乐百科词典》中的词条为"管弦乐曲"（orchestral music，以下简称"管弦乐"），释义为"包括交响曲在内的由管弦乐队演奏的各种器

[1] 张少飞.1949—1981年间的中国管弦乐创作研究[D].南京：南京艺术学院,2008：3.
[2] 钱亦平,王丹丹.西方音乐体裁及形式的演进[M].修订版.上海：上海音乐学院出版社,2017：273.

乐曲均属管弦乐"。交响乐和管弦乐小品（orchestral bagatelle）一起,都属于管弦乐曲的范畴,即管弦乐概念的外延更大,它是指由各种编制的管弦乐队演奏的各种规模、类型的器乐音乐。

从历史的脉络中观察,在20世纪上半叶的中国革命时期,彰显红色内容的西洋管弦乐创作尽管有所表现,但由于受到外部客观条件以及内部发展环境的影响,各类器乐作品的创作在整体上略显薄弱。在具体作品中,器乐主要是为歌曲和戏剧伴奏。因此,具有一定代表性和经典性的独立作品始终不多。据统计,解放前的中国西洋管弦乐作品有近50部。其中,具有象征性且能够体现红色音乐文化的作品主要表现在冼星海的创作上,如《民族解放》("第一交响曲",1941年)、《神圣之战》("第二交响曲",1943年)、管弦乐组曲《满江红》(1943年)、管弦乐《中国狂想曲》(1945年)等。这些作品因多种客观原因,大部分仅完成了草稿,尚有待于做进一步整理和研究。冼星海的作品坚定地站在革命的立场,以器乐来反映人民群众反帝斗争的生活现实和思想情感。这些作品力图多角度地表现中国人民对日本帝国主义的斗争,反映他们对祖国的深厚情感,以及对斗争必胜的坚定信念。

从作曲技术理论的角度看,20世纪下半叶脱颖而出的众多西洋管弦乐作品,均体现了中国作曲家对西方专业作曲技术的学习和借鉴,以及对外来音乐体裁的灵活运用。西方的和声、复调、管弦乐写作技术与曲式结构技术等,通过专业音乐教育传入中国,对中国专业音乐创作产生了一定的影响,在一定程度上为中国音乐的多元化发展提供了更为广阔的延伸空间。自新中国成立起,中国作曲家们就开始在个人的创作实践中大胆探索如何运用西方作曲技法与中国民族传统音乐相结合。他们通过这种"中西合璧"的音乐创作方式,致力于创作出具有中国风格、中国观念、中国内涵的西洋管弦乐作品。

综上所述,新中国成立前的红色管弦乐作品数量较少,且经典的作品不多。因此,本章节我们重点将目光投向新中国成立后的作品（将在第三节进行详细介绍）,即1949年以后的红色管弦乐创作。同时,我们也将对20世纪80年代之后的典型作品进行评述。

第二节 研究综述

提到中国红色管弦乐的创作,就不可规避地需对整个中国西洋管弦乐创作的发展历程进行较为全面的观察。自1923年中国西洋管弦乐创作初始,至今已度过了近百年的时间,其间有关中国西洋管弦乐创作的研究涉及多个方面且成果丰厚,各种创作、表演、欣赏、评论以及研讨等活动层见叠出。但纵观国内十余种音乐类

专业期刊、专著、学位论文、会议论文等,鲜有针对中国红色管弦乐这一专题进行深入讨论的内容。不过,在这些文献当中,还是渗透着许多对红色管弦乐作品的关照。

首先是专著方面。大体可以分为侧重史学或相关文化研究,以及文化研究与作品分析并重两种。李焕之、居其宏、汪毓和、梁茂春等著名音乐理论家,对中国西洋管弦乐创作给予了史学方面的高度关照。如李焕之的《当代中国丛书·当代中国音乐》、居其宏的《新中国音乐史 1949—2000》《共和国音乐史 1949—2008》、梁茂春的《中国当代音乐 1949—1989》等,均对不同历史时期的中国音乐事业的发展情况进行了评述,以中国音乐创作为主线,记载了不同时期具有代表性的作曲家及作品。此外,由梁茂春主编、高为杰副主编的《中国交响音乐博览》则从交响音乐的历史发展脉络与作品创作、表演的各个环节两个大方面进行介绍。正如梁茂春在该书前言中所说:"本书包括了对 150 多位交响音乐作曲家的介绍,210 多部优秀的、有代表性的中国交响音乐作品的分析和研究,以及 90 多位管弦乐队指挥家和 80 个中国交响乐团的介绍。可以欣慰地说:我们对中国交响音乐的历史和现状做了一次比较全面和深入的系统调查和总结,我们为中国交响音乐的研究开了一个好头。"①从书中选取的作品来看,有相当一部分为红色音乐题材,且均进行了历史背景叙述和作品分析解读。在体例和内容上与之相类似的还有由高为杰、宋瑾主编的《当代中国器乐创作研究》(分为上、下卷),上卷为作品评介汇编,下卷为历史与思想研究。该书首次全面收集当代中国作曲家创作的器乐代表作,并进行全面和细致的梳理、分析与研究;首次对当代关于器乐创作问题的争鸣进行全面而细致的分析研究;比以往更全面地采集了作曲家的思想,并进行了深入的分析研究。可以说,这些论著都各有侧重地进行了多维的、立体的、交叉性的研究。此外,著名的音乐理论家王安国先生的专著《现代和声与中国作品研究》,以及他散落于国内多个核心音乐期刊上的相关论文,在中国器乐作品方面已取得了相当丰厚的成果。与此同时,以中国管弦乐创作为专题进行研究的有卢广瑞的《时代与人性——朱践耳交响曲研究》、蔡乔中的《探路者的求索——朱践耳交响曲创作研究》、马思聪研究会的《论马思聪》和苏夏的《论中国现代音乐名家名作》等论著。在乐谱出版方面有着相当丰富的资料,就不再一一列举,如人民音乐编辑部汇编的《中国音乐百年作品典藏·管弦乐曲》(分为多个卷别),以及各个作曲家体量庞大的已出版的相关乐谱资料等,为中国西洋管弦乐的研究提供了珍贵的乐谱文本资料。

在期刊论文、学位论文方面,内容上可大致分为两类。其一,更侧重讨论作曲技术理论,其中包含对某位作曲家的作品中所具有的作曲现象的讨论,以及针对某

① 梁茂春.中国交响音乐博览[M].北京:人民音乐出版社,2010:3.

位作曲家西洋管弦乐作品的专题研究。其二,则更侧重文化评述,同时与作品音乐分析相结合。可以说,涌现了在数量上和质量上都很可观的论文成果。硕博论文中比较有代表性的有张少飞的《1949—1981年间的中国管弦乐创作研究》,该博士论文正如题目所述,首先从历史背景的角度将1949年至1981年的中国管弦乐的发展历程分为了四个时期,即蓬勃成长期、渐趋萎缩期、衰落凋敝期和恢复发展期,其后对这四个时期的代表作品进行分析。在论文的后两个部分中,作者首先对有关中国管弦乐创作的代表性文献进行评述,以评为主,对不同侧重点的文献进行客观评价;其后是对中国管弦乐创作进行重新评价,这种评价被称为历史的、时代的和个人的,同时对管弦乐作品创作的成就与症结也提出了很多个人的见解。期刊文章方面,新中国成立以前的中国西洋管弦乐研究性文章有周凌宇的《从冼星海两部交响曲的创作看中国早期交响曲的结构特征》,文章通过分析冼星海的两部交响曲,探讨了中国早期交响曲的作曲技术的发展状况、音乐结构样态、西方音乐结构"民族化"等诸多问题,揭示了早期交响曲创作对后续创作发展的影响等。新中国成立后的有戴嘉枋的《论"文革"后期室内乐及管弦乐改编曲的创作》、车行远的《红色经典音乐中弦乐作品的改编与创作》、许首秋的《红色管弦乐的"经典化"启示——聆听〈红旗颂〉》等。

第三节　红色西洋管弦乐作品简介

一、1949—1956年的社会主义改造时期

1949年10月1日中华人民共和国的成立,开辟了中国历史的新纪元。在中国共产党的正确领导下,国家的经济建设和文化艺术事业如日方升。中国共产党高度重视红色音乐的创作与发展,尤其注重艺术创作与革命斗争的紧密结合,促使广大的音乐工作者带着高涨的创作激情和丰富的艺术灵感,全身心地投入讴歌新社会、赞美新生活的创作实践中,进而产出大量优秀的红色经典音乐作品。

1949年至1956年是中国社会主义改造时期,在这一特殊的历史发展进程中,作曲家们继续发扬革命精神,悉力创作红色音乐作品。从音乐创作的角度看,这一时期的红色音乐表现为新中国作曲人才在专业音乐院校或表演艺术团体从事了一段时间的音乐创作,相应地积累了丰富的创作经验,使得在新中国社会主义建设时期各类的器乐创作获得了明显的发展。

社会主义改造时期的红色音乐创作充分反映了在中国共产党的领导下音乐家们积极投身于社会主义建设工作。各种形式、体裁、内容的红色经典音乐如雨后春

笋般涌现,这标志着 20 世纪中国音乐从此开始逐渐形成了多方位的创作发展道路。50 年代初期和中期,我国中、小型管弦乐创作(管弦乐小品、单乐章的交响诗或多乐章的管弦乐组曲)开始走向繁荣。1949 年丁善德《新中国交响组曲》的上演,标志着我国当代管弦乐创作迈出了第一步。从整体上看,管弦乐组曲数量较多,红色经典管弦乐作品以李焕之的《春节组曲》(1956)为代表,管弦乐小品方面以刘铁山、茅沅的《瑶族舞曲》(1953)为代表。

(一) 丁善德《新中国交响组曲》(1949)

丁善德[①]共写了五部交响音乐作品(改编性的作品及电影配乐不算在内),即 1949 年所写的《新中国交响组曲》、1959—1962 年所写的《长征交响曲》、1983 年所写的《交响序曲》、1984—1986 年所写的《降 B 大调钢琴协奏曲》以及 1984 年的交响诗《春》。这五部作品几乎记录了他的创作历程不同阶段的轨迹。《新中国交响组曲》是丁善德在法国留学时期为了迎接解放战争的最后胜利和新中国的诞生而写的大型乐队作品,也是他在巴黎音乐学院学习作曲的毕业作品。由于当时他身居国外,只能通过个人对生活现实的体会和对革命斗争的理解去反映旧中国的苦难。乐曲的第一乐章为《人民的痛苦》,表现了人民对反动统治者的斗争。第二乐章为《解放战争》。第三乐章《秧歌舞》表现了人民在斗争取得最后胜利时的欢乐。尽管这是他在管弦乐方面的处女作,但他仍尽可能以简练的技法和完整的艺术构思去抒发自己对祖国人民的深厚感情。[②]

(二) 刘铁山、茅沅《瑶族舞曲》(1953)

《瑶族舞曲》是刘铁山[③]、茅沅[④]共同创作的一首单乐章的管弦乐小品,作品完成于 1953 年,自 1956 年 7 月出版乐谱以来,誉满华夏,是一部影响几代中国人的经典管弦乐作品。1951 年,中央成立了一个中央民族访问团,当时在中央音乐学院任职的刘铁山随中央民族访问团从北京到广东省连南瑶族自治县深入生活、采

① 丁善德(1911—1995),出生于江苏昆山。他是中国近现代音乐史上集演奏、创作、教学于一身的前辈音乐家。1928 年考入上海国立音乐院(现上海音乐学院),初学琵琶,一年后转习钢琴。1935 年在河北女子师范学院任教,1946 年在南京国立音乐院任教,1947 年赴法国巴黎音乐学院学习作曲。新中国成立后历任上海音乐学院教授,兼作曲系主任、副院长。主要作品有大型器乐曲《长征交响曲》《新中国交响组曲》、大合唱《黄浦江颂》等。
② 汪毓和.丁善德:为中国音乐事业奉献终生[J].人民音乐,1996(1):5-9,30.
③ 刘铁山(1925—),河北饶阳人,当代作曲家。1939 年入延安鲁迅艺术学院(现鲁迅艺术学院)音乐系干部班学习,全面抗战时期和解放战争时期历任华北联合大学文工团创作员,华北大学三部创作研究室创作员、教员等职。新中国成立后任中央民族歌舞团团长兼党委书记。代表作品有:歌曲《贺龙投弹手》《在毛泽东的旗帜下》,舞蹈音乐《瑶族舞曲》(与茅沅合作)等。
④ 茅沅(1926—),原籍山东济南,1926 年生于北京,1950 年毕业于清华大学土木工程系。自幼喜爱音乐,1951 年起从事音乐工作,成名作是与刘铁山合作的《瑶族舞曲》。其代表作品还有歌剧《刘胡兰》(与陈紫合作)、《南海长城》、《王昭君》等,舞剧《宁死不屈》《敦煌的故事》,小提琴曲《新春乐》等。

风。回到北京后,访问团文艺组创作了名为《民族大团结》的歌舞,其中一段就是刘铁山以广东粤北瑶族民歌和瑶族传统歌舞鼓乐为素材创作的《瑶族长鼓舞》。后来《瑶族长鼓舞》的音乐主题经作曲家茅沅先生改编、整理,发展成一部名为《瑶族舞曲》的完整的管弦乐曲。之后,这部管弦乐曲又经时任中央广播民族乐团指挥的作曲家、指挥家彭修文重新整理并配置成民族管弦乐曲,进而成为西洋管弦乐和中国民族管弦乐都可以演奏的经典乐曲。

《瑶族舞曲》以细腻工整的笔触、强劲深切的情思,以管弦乐为画笔,描写了瑶族人民欢度节日时载歌载舞的情景,是一幅色彩绚丽的风俗画。整个乐曲荡漾着瑶族民歌的基本音调,可以说《瑶族舞曲》是从瑶族民间音乐中吸取创作灵感,采用民间音乐中的典型技巧创作而成的。

《瑶族舞曲》的曲式结构为复三部曲式。瑶族是一个能歌善舞的民族,每逢喜庆节日,人们都身穿盛装,打起长鼓,跳起粗犷热烈的长鼓舞。乐曲开始,徐缓的引子(1—8小节)由中提琴、大提琴和低音提琴拨弦音色模拟瑶族长鼓的敲击声,由远及近,仿佛瑶族青年男女在朦胧的晨曦中,随着鼓声从四面八方汇集而来,由此引出了优美如歌的主部第一主题。(详见谱例15-3-1)

谱例15-3-1

谱例15-3-2

这个主题(9—24小节)是民歌风抒情性质的、方整性的单二部曲式结构,它在各乐句材料的处理上又有所不同。第一部分第一、二乐句(9—16小节)建立在柔和的C羽调上,并做一次反复演奏加深印象。第二部分的第一乐句(17—20小节)是第一部分材料的展开并转入与主调(C羽调)同音列较明朗的♭E宫调上做调式交替,旋律建立在较不稳定并富有民族特色的主四六和弦基础上,同时第一小提琴在高声部保持渐强的持续长音,就如挥舞中的彩带在飘动。第二部分的第二乐句(21—24小节)是第一部分第一乐句前半的变化和第二乐句后半的综合,具有鲜明的再现意味。(详见谱例15-3-2)整个主题乐段是结束于主调的典型乐段结构,音乐形象与形式结构都显得非常和谐和完美。①

① 谢永雄.管弦乐《瑶族舞曲》的创作及其评析[J].清远职业技术学院学报,2012,5(1):40.

《瑶族舞曲》以风俗性为乐曲的外形,展示了瑶族人民丰富多彩的生活风貌,以民族性格和时代精神为乐曲的灵魂,从作品表现形式和艺术风格可以看出其准确地抓住了瑶族民间音乐中最有特点的表现因素,可谓是瑶族风俗的一页精品。

(三) 李焕之《春节组曲》(1956)

据统计,被广大人民所熟知的《春节序曲》是中国音乐舞台上演奏次数最多的西洋管弦乐作品之一,它源自李焕之[①]创作的管弦乐《春节组曲》。该作品在管弦乐群众化、民族化方面做出了有益的探索,成为这一时期最具代表性的红色经典器乐作品。《春节组曲》的创作契机始于新中国成立初期的1953年,李焕之应舞蹈家戴爱莲之约,着手谱写一首题为《春节》的舞蹈音乐,来表现陕北人民欢度春节的生动情景。可惜这一美好的合作计划最后未能完成,李焕之便将他准备的音乐素材创作成了管弦乐《春节组曲》。全部作品完成于1956年,并于同年在第一届"全国音乐周"期间首演。

《春节组曲》由第一乐章《序曲——大秧歌》、第二乐章《情歌》、第三乐章《盘歌》、第四乐章《终曲——灯会》共四个乐章组成(在这里我们仅分析第一乐章,以下称《春节序曲》)。该作品自问世以来,其第一乐章"序曲"就因艺术形象鲜明、情感丰富饱满,十分贴近中华民族对新春佳节所寄予的思想情感和带有的民族精神,经常被独立出来进行演奏,并被命名为《春节序曲》。尤其是自改革开放以来,在迎接新春佳节的重大文化活动中,管弦乐曲《春节序曲》经常被作为第一首音乐作品来进行演奏。该作品也由此成为表现全世界华人情系华夏、血浓于水的著名乐曲。

《春节序曲》是一首明快、粗犷而热烈的乐曲,它刻画了陕北地区在传统节日春节时鼓乐喧天的情景和人民欢腾热烈的情绪。作曲家在音乐结构的创作上,创造性地将西方专业作曲技术作为表现手段的同时,融合符合时代社会生活和民族文化传统的音乐素材。作品突出体现了欧洲艺术形式与中国民族文化交汇的艺术特色,具有中西合璧的音乐特征。

《春节序曲》采用带再现的复三部曲式结构。开始的3、4小节为引子,由乐队全奏的宏大音响揭开了民间节目歌舞的序幕:这欢快明朗的音乐和铿锵有力的节奏,一下子就把节日中群众高歌欢舞的热闹气氛显示出来了。接着乐队采用"问答"的形式,奏出根据陕北秧歌素材创作的曲调,长笛和双簧管奏领唱式的问句,乐队全奏答句,进一步渲染了热烈沸腾的情绪。这个引子的音乐概括了整个乐章的情绪、音调和

[①] 李焕之(1919—2000),原籍福建晋江,现当代著名作曲家、指挥家、音乐理论家。1938年进入延安鲁迅艺术学院(现鲁迅艺术学院)音乐系,同年11月加入中国共产党。毕业后留校任教员,抗战胜利后,任华北联合大学文艺学院音乐系主任。新中国成立后历任中央音乐学院音乐工作团团长、中央歌舞团艺术指导、中央民族乐团团长等职。代表作品有:歌曲《民主建国进行曲》《新中国青年进行曲》《社会主义好》,管弦乐《春节组曲》,交响乐《英雄海岛》等。他的文字著述有:《论作曲的艺术》《音乐创作散论》等。

节奏的特点,为主题的出现做了充分的准备。(详见谱例 15-3-3 和 15-3-4)

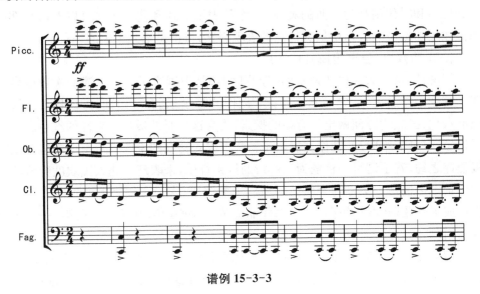

谱例 15-3-3

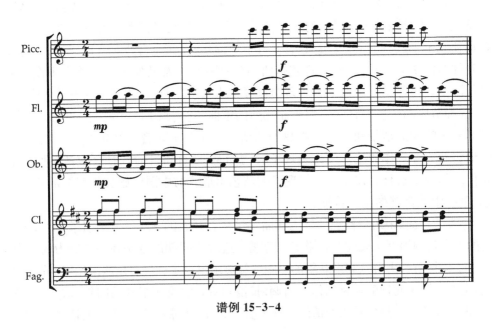

谱例 15-3-4

引子之后,音乐进入第一部分,这里出现了两个互为补充的音乐主题。第一主题带有纯朴、优美的舞蹈性:这个主题先由长笛和单簧管奏出,双簧管作复调式的应答。经过一段欢快的过渡后,引出了第二主题:这个主题带有民间锣鼓节奏特点。引子中那个斩钉截铁的节奏和音调,正是从这里演化出来的。第一主题和第

二主题在音调上有着密切的联系,两者是派生的关系。作曲家将这两首音调相近的音乐主题综合起来,对两者都进行了加花变奏,构成了雄健、明快的陕北"大秧歌"的生动场面。

第一乐章的中间部是一个抒情性的对比段落,先由双簧管吹出陕北秧歌领唱的曲调:它的音乐原型是陕北秧歌"伞头"(陕北秧歌的一种,因领舞者和领唱者手中经常拿着一把伞,故称"伞头")。领唱的《二月里来打过春》的曲调,连续的切分节奏是它的显著特点。这个旋律优美而委婉,带有清新馥郁的陕北地方色彩。在民间的春节秧歌活动中,领唱秧歌调总是传达着人们相互祝贺、问候和祈求吉利平安的心意,这也正是《春节序曲》中间段所表现的内容。

《春节序曲》的第三段是再现部分,它是第一段音乐的紧缩再现,音乐更为紧凑和热烈。在群情欢跃的高潮中,又出现了引子果敢的主题和节奏型,并在万民欢腾的气氛中有力地结束了这一乐章。

在乐队组合方面,《春节序曲》采用的是完整的西洋管弦乐队另加一组中国打击乐器(包括小钹、大钹、小鼓、大鼓、大锣和云锣),除此之外并没有采用更多的中国乐器。但乐曲却具有鲜明的中国风格和气息,这主要得力于那些地方风格浓郁的曲调,也依赖于节奏、音色的特殊配合。在管弦乐创作扎根于民间艺术"土壤"这一方面,李焕之的《春节序曲》在新中国成立初期居领异标新的地位,达到了较深的层次。①

可以看出,新中国成立初期的红色管弦乐创作,一开始就取得了丰硕的成果。这与当时昌明的政治局面、安定的社会环境和全国人民欢天喜地地建设社会主义新中国的火热豪情是分不开的。

此间的红色管弦乐作品在创作上的特点可以概括为:

(1) 音乐体裁以中小型作品为主,如管弦乐组曲、管弦乐小品等。

(2) 作曲家在创作中广泛采用民歌、戏曲等音乐素材,运用民间乐器和民族音乐的观念与技法,十分注重将西方专业作曲技术与我国民族民间音乐相结合。

(3) 管弦乐手法较为干净简洁,音乐形象鲜明。

(4) 结构上注重平衡与对称,借鉴西方的三部曲式、回旋曲式较多,对民族传统曲式注重得不够。

二、1956—1966 年的全面建设社会主义时期

在 1956—1966 年的全面建设社会主义时期,我国红色音乐的创作继续向前迈进并取得了相当可观的艺术成果。1956 年毛泽东提出了发展中国科学文化事业

① 梁茂春.泥土芬芳入管弦[N].音乐周报,2006-03-10(7).

的"双百"方针,为当时的文艺创作提供了较为自由的创作环境,解放了音乐艺术的生产力,创造了音乐艺术的繁荣景象。在党的支持下,文艺工作者们的创作思想更加解放,他们创作的积极性、创造性受到了极大鼓舞。自 1957 年开始,我国的革命历史题材交响乐创作在当代管弦乐创作史上形成了一个高峰,作品在体裁上以多乐章的交响曲、交响诗为主,含少量的管弦乐序曲、组曲和协奏曲等体裁。按作品产生年代的顺序排列,主要作品有王云阶《第二交响曲——抗日战争》、罗忠镕《第一交响曲——浣溪沙》、瞿维的交响诗《人民英雄纪念碑》、马思聪《第二交响曲》(以上均完成于 1959 年),施咏康《第一交响曲——东方的曙光》、刘福安和卞祖善等人的交响诗《八一》、罗忠镕和邓宗安等人的交响诗《保卫延安》(以上均完成于 1960 年),丁善德《长征交响曲》、施咏康《圆号协奏曲——纪念》(以上均完成于 1962 年),罗忠镕的《第二交响曲——在烈火中永生》(1964 年)、吕其明的管弦乐序曲《红旗颂》(1965 年)等;此外还有江定仙的交响诗《武汉随想曲》(即《烟波江上》)、徐振民的《渡江交响诗》、刘庄的管弦乐组曲《一九四九》等。如果将这些作品按照所表现的革命历史排列起来,从中国共产党成立(或者从鸦片战争以来)直到 1949 年新中国成立期间的重要历史事件都写在作品中,简直是一部革命的编年史。只此,就可看出 50 年代后期强调交响音乐的"革命化"给交响乐创作带来的重大影响。这些作品在探索交响乐这一外来形式表现重大历史题材方面,在交响乐的民族化和通俗化方面做了不同的努力。① 下面我们将对产生重大影响的作品进行解析。

(一) 罗忠镕《第一交响曲——浣溪沙》(1959)

罗忠镕②的《第一交响曲》是根据毛泽东的《浣溪沙·和柳亚子先生》的词意写成的,作品概括表现了我国人民百年来前仆后继、艰苦卓绝的斗争。第一乐章主部主题材料来源于西北民歌《走西口》,但突出了强烈的切分节奏,表现了人民强大的反抗力量。副部主题宽广、浑厚,令人联想起广袤无垠的祖国大地和灾难深重的民族。呈示部的结束部还出现了一个由定音鼓奏出的狂暴的不协和音响,这是刻画"反动势力"的主题。这几个音乐主题的戏剧性的展开表现了人民群众与黑暗统治势力的激烈搏斗。它们在后几个乐章中也以各种变形贯穿发展,还出现了《三大纪

① 该评价出自梁茂春.交响乐的中国化之路(上):中国当代管弦乐创作四十年发展历程[J].交响(西安音乐学院学报),1991(1):25-32.
② 罗忠镕(1924—2021),著名作曲家、教育家。中国音乐学院博士生导师、中国音乐金钟奖"终身荣誉勋章"获得者。他是现当代影响了我国几代音乐家成长的作曲界领军人物,其音乐作品将现代技法与中国传统音乐进行融合、创新,体现了中国作曲家的智慧与创造。他的《第一交响曲——浣溪沙》、艺术歌曲《涉江采芙蓉》《第二弦乐四重奏》被评为"20 世纪华人音乐经典"。他翻译的欣德米特的《作曲技法》、勋伯格的《勋伯格和声学》、福特的《无调性音乐的结构》,以及他的专著《作曲初步练习》等理论著述成为我国专业作曲教学与作曲技术理论研究的宝贵财富。

律八项注意》和《东方红》等革命歌曲的曲调。第四乐章表现革命胜利后群众的热烈欢庆。罗忠镕的《第一交响曲》全部音乐都带有鲜明的标题性,表现手法上注意通俗易懂。这部作品的缺点是音乐材料不够精练,有些段落结构上显得松散,对现成音调的引用也有些简单化。①

(二)马思聪《第二交响曲》(1959)

1958—1959 年,马思聪创作《第二交响曲》作为庆祝中华人民共和国成立 10 周年的献礼,这是他第一次创作表现革命历史题材的音乐作品,乐曲的整个构思源自毛泽东主席 1935 年 2 月所作诗词《忆秦娥·娄山关》的意境:"西风烈,长空雁叫霜晨月。霜晨月,马蹄声碎,喇叭声咽。雄关漫道真如铁,而今迈步从头越。从头越,苍山如海,残阳如血。"马思聪在构思乐曲结构、主题材料、音色布局等方面时力图使其与诗词内容相吻合。

《第二交响曲》的结构原则和传统交响曲迥然不同,它是由三个乐章构成的奏鸣套曲,分为四个部分:(1)激动的快板,12/8 拍,c 小调,第一部分包括第一乐章呈示部与展开部,表现了战争的激烈情景;(2)庄严的柔板,4/4 拍,调性多变,第二部分是继第一乐章展开部之后的一个长大的插部(采用新材料的奏鸣曲式),造成十分戏剧性的对比,该部分意在沉重地哀悼英雄;(3)激动的快板,12/8 拍,c 小调,第三部分是第一乐章的再现部;(4)快板,4/4 拍,C 大调,采用新材料的奏鸣曲式。前三部分是描写艰苦斗争的一个庞大的含有展开部插部的奏鸣曲式,而第四部分是庆祝胜利的庞大的终曲。整部作品连续不断地"一气呵成",这就是这部交响曲在形式上的独特之处。

三个乐章利用连贯的音乐戏剧发展情节与接连不断的曲式结构与《忆秦娥·娄山关》的意境相对应。如第一乐章呈示部主部主题急促紧张,富有动力,以级进三音音型为主,刻画出一幅"马蹄声碎,喇叭声咽"的战斗画面;副部主题在主部主题的背景上呈现,其曲调源自陕北民歌《天心顺》的素材,旋律中的四、五度跳进进行意在表现红军蓬勃向上、坚定有力的意志。另外,在《第二交响曲》中,不同主题的对比结合使交响性思维得以充分发挥,各种矛盾冲突通过不同的主题结合方式逐步展开。如第一乐章主部主题被处理成一种固定化的三音音型与副部主题相结合,并且这种结合在第一乐章和第二乐章的后半部分一直贯穿下去,体现出马思聪表现战斗场面的创作意图;第二乐章首先以柔板表达人们对英雄的怀念,随后,代表战斗场面的第一乐章呈示部主部主题再现,最后以气势磅礴的第一乐章副部主题结束第二乐章;第三乐章的终曲主要描绘军民联欢的喜悦场面,乐曲的最后以进

① 梁茂春.交响乐的中国化之路(上):中国当代管弦乐创作四十年发展历程[J].交响(西安音乐学院学报),1991(1):25-32.

行曲性质的音乐风格展示人民解放军的成长。可以看出,整部作品具有较强的歌颂性特征。①（详见谱例15-3-5和15-3-6）

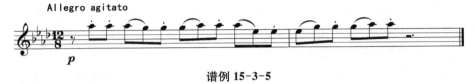

谱例15-3-5

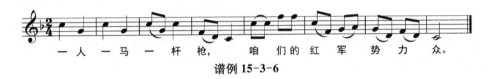

谱例15-3-6

（三）瞿维《人民英雄纪念碑》（1959）

瞿维②的交响诗《人民英雄纪念碑》是这一时期的代表作品。瞿维早在留学莫斯科时就产生了创作这一重大体裁的念头,当时就作了粗略的思考和构思。这一灵感主要来源于当时国内出版的《人民音乐》中陈毅的建议,陈毅提出要将新建成的天安门广场人民英雄纪念碑上的浮雕——从鸦片战争到新中国诞生的革命历程写成交响曲。于是瞿维想到了用单乐章的交响诗来创作,从酝酿到完成用了五年的时间,在构思和音乐表达上细腻中见恢宏。《人民英雄纪念碑》采用奏鸣曲式结构,整部作品像传统奏鸣曲式一样由五部分组成,即序奏、呈示部、展开部、再现部、尾声。

序奏（1—45小节）是庄严的柔板,它以自由徐缓的速度和节奏开始于低音区,采用了中国无声性的旋律风格,级进下行的三音列排列带有一种悲叹性,表现了对英雄们的缅怀。③（详见谱例15-3-7）

谱例15-3-7

该交响诗在音乐的表现上展现出了革命的战斗性和抒情性相互结合的特点,这也是瞿维许多作品中所表现出来的整体特征。

① 欧阳力行.马思聪乐队作品中的管弦乐法分析[D].北京：中央音乐学院,2013：11-12.
② 瞿维（1917—2002），中国作曲家。原名瞿世雄,1917年5月9日生于江苏常州,2002年5月20日逝世于江苏常州,当时他正在编写和整理《白毛女》管弦乐总谱。后这一总谱由作曲家马友道完成,2003年由上海音乐出版社出版发行。代表作有《花鼓》《白毛女》《人民英雄纪念碑》等。
③ 李敬.瞿维音乐创作与社会历史背景研究[D].南京：南京艺术学院,2015.

(四)丁善德《长征交响曲》(1962)

1985年秋,针对社会上刮起一股片面否定交响音乐等外来艺术形式的"左"的思潮,陈毅副总理号召作曲家运用交响乐的形式反映中国革命斗争历史的重大题材。丁善德响应号召,以20世纪30年代我国工农红军为粉碎反革命军事"围剿"被迫进行二万五千里长征的光辉事迹创作了一部史诗性的宏大的《长征交响曲》。为此,他曾两次专程沿着当年红军长征的足迹进行深入的实地考察和收集创作资料,前后花了将近三年的时间,至1962年完成了这一部包含五个乐章的大型交响曲的全部创作,并在第三届"上海之春"音乐会中成功地进行首演。这部作品标志着他的音乐创作步入了一个新的高峰,受到了当时音乐界的广泛关注。[1]

《长征交响曲》在风格上比较接近欧洲晚期浪漫主义音乐,作为一部表现重大历史题材的交响乐作品,属于传统交响奏鸣套曲,由五个乐章组成,在体裁形式方面主要体现"标题性交响曲",每个乐章都由一个不同的小标题来标注。这五个标题分别是:第一乐章——踏上征程;第二乐章——红军,各族人民的亲人;第三乐章——飞夺泸定桥;第四乐章——翻雪山,过草地;第五乐章——胜利会师。五个历史画面的选择也决定了《长征交响曲》五个乐章的构成,也就决定了多乐章"交响奏鸣套曲"体裁自身的形式特点。由于体裁典型化的表现需要,《长征交响曲》由第一乐章奏鸣曲式快板、第二乐章回旋曲、第三乐章谐谑曲、第四乐章音画、第五乐章奏鸣曲式终曲组成。在交响曲速度布局方面,丁善德的《长征交响曲》和古典、浪漫派的交响速度布局也各有自己的特点。[2]

(五)吕其明《红旗颂》(1965)

20世纪60年代,中国乐坛涌现出一大批交响化的颂歌类作品,直到今天仍然广受认可同时活态存在的作品却寥寥无几。其中,吕其明[3]创作的管弦乐序曲《红旗颂》可谓是为数不多的、经得起历史考验的经典之作。

管弦乐序曲《红旗颂》创作于1965年春,同年5月作为"上海之春"音乐节开幕曲首演,后经几度修改最终定稿。《红旗颂》是一部伟大祖国的赞歌,形象地展现了1949年10月1日开国大典时天安门上升起第一面五星红旗的盛况,表现了中国人民欢呼胜利、无比喜悦、无比豪迈,以及中国人民在新的历史进程中奋发有为、勇往直前的精神风貌。[4] 其细腻柔美的颂歌主题、舒展宏伟的旋律和一往无前的英雄

[1] 汪毓和.丁善德:为中国音乐事业奉献终生[J].人民音乐,1996(1):5-9,30.
[2] 梁亮.二十世纪下半叶中国交响音乐创作之研究[D].西安:西安音乐学院,2011.
[3] 吕其明(1930—),我国当代著名的作曲家,也是新中国培养出来的首批电影音乐作曲家,1964年毕业于上海音乐学院作曲指挥系。他创作过大量革命音乐作品,曾为《铁道游击队》《红日》《家》《白求恩大夫》等二百余部电影创作配乐。
[4] 吕其明.红旗颂管弦乐序曲总谱[M].上海:上海音乐出版社,2019.

气概,触动着不同时代及不同背景的听众的心弦。时光荏苒,其生命力穿越时空,50多年的时光飞逝,《红旗颂》仍然回响在一代又一代华夏儿女的耳畔,时常上演于国内外重要的音乐场合,它也被中华民族文化促进会评为"20世纪华人音乐经典"。同时,它也深刻体现了作曲家通过音乐的语言传承红色基因,用音乐歌颂党、歌颂祖国、歌颂人民。

《红旗颂》是单主题贯穿发展的三部奏鸣曲式结构(复三部),"从国歌中演化而来的主导动机(或称引子),在作品中有着极其重要的作用。从乐曲开头到尾声,主导动机不断出现,使红旗飘飘的音乐形象自始至终贯穿全曲,与颂歌主题相辅相成,成为全曲的主体。因此,《红旗颂》的音乐形象非常集中、统一、凝练和鲜明"①。(详见谱例15-3-8)

谱例15-3-8

值得一提的是,该作品中歌颂红旗的主题部分,是中国现当代交响音乐作品中最具有代表性的片段之一。"红旗主题"旋律悠扬大气,情感极富感染力。(详见谱例15-3-9)

谱例15-3-9

"红旗主题"是一个四句式的乐段,前三句均为四小节,第四句有所扩充,为八小节,这样的较为方整的结构具备西方艺术音乐作品的曲式特征,而其中音高材料的陈述方式则始终体现着典型的中国民族民间音乐的特点。就调式来看,虽然主题中的音高在半音关系上可以被纳入自然大调的范围,但在实际上,音高材料在进行的过程中则反映出中国传统七声调式(清乐音阶)的音高关系——主题中所包含的所有"B"音都没有出现直接进行至"C"音的现象,而是上行三度进行至"D"音或下行二度进行至"A"音,这显然不符合自然大调中的导音进行到主音的音级进行的规律。因此,这里的"B"音就明显代表着"变宫"音的意义。②

总而言之,《红旗颂》的音乐既反映出对各种写作技法的广泛运用,又体现出作

① 张炜.《红旗颂》音乐分析[D].长春:东北师范大学,2007.
② 李查宁,毕丹.交响诗《红旗颂》的"中西结合":对作品主题、配器方式以及体裁和音乐结构的分析[J].内蒙古艺术学院学报,2018,15(3):77-85.

曲家突出的个性化的创作风格特点;既具有明显的西方艺术音乐作品的交响化及器乐化的性质,又保持着中国民族民间音乐的韵味。而正是这些因素,是这部作品获得成功并成为经典的最为重要的原因。

20世纪50年代后期的音乐创作特征主要体现在:

(1)音乐素材由民族民间音乐逐渐转向了革命历史歌曲。可以看出,1959—1965年间的革命历史题材交响乐创作在当代管弦乐创作发展史上形成了一个较为独特的时期。50年代后期的交响曲创作都在不同程度上体现了革命历史内容。

(2)音乐体裁由中小型作品逐渐转向了多乐章的交响套曲。50年代末,多乐章的交响套曲成为许多作曲家的普遍选择。一是经过10年来中小型体裁创作经验的积累,作曲家产生了尝试大型作品的内在动机;二是就革命历史题材的表现内容而言,大型的交响套曲无疑更为合适。①

(3)注重音乐的标题性;注重民族风格和雅俗共赏;创作技法上借鉴欧洲古典主义、浪漫主义、民族乐派等,也有部分作曲家开始尝试用现代音乐技法来创作。

三、1966—1979年的十年"文革"和拨乱反正时期

在1966—1979年间,红色音乐创作主要分为两个时期,即1966—1976年的"文革"时期和1976—1979年的拨乱反正时期。"文革"时期受到四人帮极"左"政治路线的影响,社会主义建设的各项事业的发展受到了一定的限制,包括文化艺术事业也进入了自新中国成立以来的发展低谷时期。不过,即便是在极"左"政治的影响下发展,还是孕育出了一些具有时代特征和意义的经典作品。"文革"期间的器乐作品是从改编曲开始的,例如在1970年产生了一部影响力较大的作品——钢琴协奏曲《黄河》(由中央乐团创作②),该作改编自冼星海的《黄河大合唱》,同时,它也是对海外影响最大的中国管弦乐作品之一。像这样"样板"式的作品在一定程度上带动了器乐创作的"改编潮流"。其他作品还有交响组曲《白毛女》(瞿维据舞剧《白毛女》音乐改编,1974)、钢琴协奏曲《南海女儿》(储望华、朱工一曲,1975)等。

1976年粉碎"四人帮"至1979年底,社会主义祖国进入了拨乱反正时期,音乐创作由此开始逐步得到了一定的恢复。"文革"期间由于政治对艺术的左右使得在音乐创作方面呈现出单一化和公式化的发展样态,但在进入拨乱反正时期之后,作曲家们迅速突破了创作上的限制,继而创作出许多深刻反映广大人民群众心声与歌颂祖国的作品。代表作有1976年的管弦乐曲《北京喜讯到边寨》(郑路、马洪业

① 张少飞.1949—1981年间的中国管弦乐创作研究[D].南京:南京艺术学院,2008:15-16.
② 实际参与创作的有殷承宗、刘庄、储望华、盛礼洪、石叔诚、许斐星等演奏家与作曲家。

曲），该作奏响了新时期管弦乐创作发展的序章。

（一）钢琴协奏曲《黄河》

钢琴协奏曲《黄河》在1969年创作完成，由殷承宗、储望华、盛礼洪、刘庄等人根据冼星海的《黄河大合唱》改编而成。1970年，此曲在人民大会堂首演，由殷承宗担任钢琴演奏、李德伦担任指挥、中央乐团担任协奏，演出在当时大获成功。演出的场面也被拍摄成彩色影片于1972年春节起发行海内外，还于同年出版了第一版的总谱和两架钢琴谱。虽然作品本身诞生于"文革"时期，但其以黄河作为中华民族精神的象征，反映了二十世纪三四十年代中华民族抗击日本帝国主义侵略的壮丽史诗。其创作手法鲜明独特，无论旋律音调、和声的运用，还是结构、曲式上的灵活组织，或是以创新的手法发挥独奏乐器演奏技巧，都体现出作品超凡的音乐表现力。因此，在"文革"结束后的很长时间里，该作品仍受到了听众的热烈欢迎和演奏家、交响乐团的热烈追捧。迄今为止，《黄河》已成为当代中国钢琴协奏曲中演出次数最多、出版乐谱和音像制品数量最大、传播范围最广的作品。这无疑从另外一个侧面反映了这部作品的重要社会地位和巨大历史影响，及中国音乐界和社会公众对钢琴协奏曲《黄河》的关切。

钢琴协奏曲《黄河》共分为四个乐章，即"黄河船夫曲（前奏）""黄河颂""黄河愤"和"保卫黄河"。作品的主题以抗日战争为历史背景，以黄河象征中华民族，表现无产阶级的革命英雄主义，歌颂中华民族的雄伟气概和斗争精神，歌颂毛主席的伟大胜利。作品小到对曲调材料的截取使用，大到每个乐章的曲式结构组织，直至整个协奏曲的套曲结构安排，都在这个主题思想的指导下，作了周详缜密的艺术化处理。

钢琴协奏曲《黄河》钢琴织体的运用，是根据各个乐章对原声乐音调、结构和风格的保留程度区别对待的。纵观协奏曲的各乐章，可以看出：第一、二乐章对原声乐作品的原始音调、结构保留成分较多，第三、四乐章则对原声乐作品的音调采取了综合性处理，并插入了较多的补充材料，因此钢琴织体对于其创编的艺术处理也各有不同。

对于音乐形象上将声乐原型保留较多的，如创编于同名男声独唱歌曲的第二乐章"黄河颂"，作曲者首先在音乐形式上相应选择该乐章以钢琴独奏为主，其次在音乐编创中以声乐旋律钢琴化为前提，从音乐结构上对原作音调材料作合理的删减和调整，使之适应器乐音乐发展的特点，然后再在钢琴织体上丰富其钢琴化的艺术表现力和音乐展衍动力。原来的歌曲包括乐队伴奏在内共92小节，钢琴协奏曲则为73小节，删减了19小节；原歌曲的引子和尾声各为4小节，钢琴协奏曲却将引子变为16小节、尾声变为7小节，均有所扩充发展。①

① 戴嘉枋.钢琴协奏曲《黄河》的音乐分析（下）[J].音乐艺术（上海音乐学院学报），2005(2)：15-23.

(二)郑路、马洪业《北京喜讯到边寨》

郑路①、马洪业②的《北京喜讯到边寨》(1976年)是一首篇幅适中的通俗小品,生动地表现了全国人民在打倒"四人帮"这一伟大胜利来临之际的欢乐心情。乐曲的音调建立在西南地区苗族、彝族的民间音乐基础之上,节奏欢快而强烈。圆号模仿民间的"牛角号"吹出引子后,就表现炽热的欢乐场面的音乐主题。③(详见谱例15-3-10)

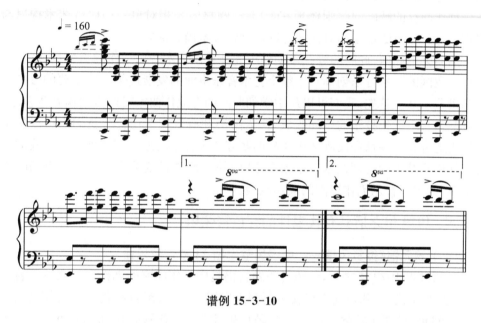

谱例 15-3-10

这一矫健、豪放的主题概括了整个作品的基调,作品的结构为民间多段体曲式,将表现不同情绪的不同音乐主题串联起来,生动地再现了民间载歌载舞的场景,结构上显得十分自然和紧凑。乐曲鲜明的形象和通俗易懂的形式使《北京喜讯到边寨》立即受到广泛的欢迎,成为当代难得的一首热烈奔放的通俗管弦乐作品。《北京喜讯到边寨》奏响了新时期管弦乐创作发展的序奏。④

① 郑路,著名作曲家,1933年出生于北京市顺义区板桥村。郑路1948年参加解放区儿童剧团,1950年参加中国人民解放军乐团。1952年后历任中国人民解放军军乐团单簧管演奏员、创作室副主任。他长期从事军乐艺术工作,并在多年的创作实践中逐渐地掌握了作曲技巧。他共创编了三百多首中外乐曲。他的代表作品有:管乐曲《民歌主题组曲》,管弦乐曲《北京喜讯到边寨》(与马洪业合作)、《漓江画音》等。
② 马洪业,单簧管演奏家、作曲家,1948年参加中国人民解放军,在宣传队任演奏员,并从事音乐创作。1954年后分别在东北人民广播电台管弦乐队、上海广播乐团、中央广播乐团等单位任单簧管演奏员。他创作的音乐作品除与郑路合作的管弦乐曲《北京喜讯到边寨》外,还有《愉快的劳动》《春晓》《圆舞曲》等。
③ 梁茂春.交响乐的中国化之路(下):中国当代管弦乐创作四十年发展历程[J].交响(西安音乐学院学报),1991(2):38-43.
④ 同③.

在这 30 年中,中国作曲家运用西方艺术音乐的体制、形式和思维方式等进行独具东方中国特色之管弦乐创作,为中国当代管弦乐艺术的发展、进步做出了许多巨大贡献。张少飞在其博士论文《1949—1981 年间的中国管弦乐创作研究》中,对这 30 年间的中国管弦乐创作的成就与问题进行了翔实的评价。他认为成就体现在四个方面:其一,堪称经典的音乐主题创造;其二,颇为成功的民族化实践;其三,主动反映社会现实、自觉追求现代意识;其四,重视普及的大众化努力。此间管弦乐创作尚存的缺陷问题则体现在:其一,题材内容相对单一;其二,艺术构思与之雷同;其三,技法运用相对保守;其四,创作技术尚有缺陷。

然而无论如何,此间的管弦乐创作毕竟是我国艺术音乐创作的重要构成之一,必将为我国的艺术音乐创作乃至整个艺术音乐事业的发展提供一些重要的参考价值和借鉴意义。首先,我们可以从中学到此间的专业作曲家对西方严肃音乐艺术,尤其是其音乐创作技术的全面吸收、深入融会和有效改造;其次,我们也可以从中总结出适合我国国情和民族文化实际的西方艺术音乐的形式和体裁;再次,我们还可以从中总结正确处理艺术音乐创作之"中外关系""音政关系""雅俗关系"和"古今关系"等关于音乐创作思潮的成功经验。①

四、1979 年之后具有代表性的红色管弦乐

(一)鲍元恺《炎黄风情——中国民歌主题 24 首管弦乐曲》

时间进入 1979 年之后,红色音乐题材仍是广大作曲家的创作源泉之一。直至 20 世纪 90 年代,管弦乐创作仍在不断深入发展。其中,最具有代表性的作品当属作曲家鲍元恺②的《炎黄风情——中国民歌主题 24 首管弦乐曲》(简称《炎黄风情》)。

鲍元恺于 1990 年代启动名为"中国风"的系列创作工程,至 1995 年,完成了前三篇:第一篇《炎黄风情——中国民歌主题 24 首管弦乐曲》;第二篇交响组曲《京都风华》;第三篇交响组曲《台乡音画》。特别是《炎黄风情》的问世,其作品鲜明的民族性和地方性,不仅受到中外专业音乐家观瞻,同时也吸引和震撼了广大的中外普通听众。他意识明确地选择"原汁原味"的中国民歌曲调,再采用西方管弦乐样式来创作交响音乐作品,将交响音乐创作的"民族语言"思路推演到一个前所未有的新层面。

① 张少飞.1949—1981 年间的中国管弦乐创作研究[D].南京:南京艺术学院,2008:73-74.
② 鲍元恺,1944 年出生于北京,中国作曲家、音乐教育家。1957 年就读于中央音乐学院附中,1967 年毕业于中央音乐学院作曲系,1973 年到天津音乐学院任教,1991 年就任天津音乐学院教授,2005 年成为厦门大学特聘教授。现任厦门大学艺术研究所所长、厦门爱乐乐团艺术顾问、厦门演艺协会艺术顾问。历任中国音乐家协会创作委员会副主任、《音乐研究》编委、金钟奖音乐作品评委。是首批获得国务院特殊津贴的专家,2005 年获文化部区永熙优秀音乐教育奖,2012 年获厦门大学"南强奖"。其作品成为在海内外演出率最高的中国管弦乐作品,被收入国内九年制义务教育多个年级的音乐课本作为欣赏教材。

《炎黄风情》是鲍元恺先生用一年的时间,根据从河北、云南、陕西、四川、江苏、山西六省精选出的 24 首民歌改编成的大型交响音乐作品。鲍先生以每省为一组曲,把作品共分为六个组曲,它们分别是《燕赵故事》《云岭素描》《黄土悲欢》《巴蜀山歌》《江南雨丝》《太行春秋》,每个组曲又由四首乐曲组成。《炎黄风情》创作完成于 20 世纪 90 年代,此时正处于商品化大潮阶段,音乐创作也受其影响,各种流行音乐风靡一时。就在这一阶段,借鉴西方音乐体裁、融合中国传统作曲技法以及思想理念、借用中国传统民歌改编而成的西洋管弦乐曲《炎黄风情》却能突出重围,并掀起一股"鲍氏清新传统风",进而发展成"鲍元恺现象"。[①] 作曲家鲍元恺在《炎黄风情》中用西方的音乐形式对中国的民族音乐元素加以运用,为中国传统音乐的发展提供了一条新的道路。

(二) 叶小纲《第二交响曲"长城"》(2001)和大型交响史诗《共和之路》(2011)

　　1977—1981 年间中国专业作曲教育逐步恢复和建设,在此期间出现了一大批优秀的作曲人才。其中以苏聪、谭盾、瞿小松、叶小纲、郭文景、陈其钢、陈怡、周龙、关峡、盛宗亮、许舒亚、龚肇义、杨青、布日古德、伍嘉冀、陈乐昌、刘健、何训田、敖昌群、朱世瑞、蒋本奕、唐建平、王宁、高佳佳、李一丁、房晓敏、张大龙等为代表。今天,他们当中的绝大多数已经和上述三个阶段的作曲家一起成为我国当代理论作曲界的中流砥柱。

　　上述作曲家也创作了一些以"红色"为题材的管弦乐作品。其中比较有代表性的有叶小纲创作的《第二交响曲"长城"》(2001)和大型交响史诗《共和之路》(2011)。前者是作曲家叶小纲于 2001 年受深圳市委宣传部委约而创作的大型交响乐作品,其中声乐部分由邹航作词。作品以"长城"这一中华民族宏伟壮丽的物质与精神的象征为题材,把宏阔辽远的北国景色与我国多民族丰富的精神内涵融合在一起,热情歌颂了中华民族不屈不挠的奋斗精神。[②] 后者是作曲家为纪念辛亥革命 100 周年而创作的、以宏大叙事和清唱剧形式为特点的重头作品,由大型合唱队(包括成人的混声合唱队与童声合唱队)和大编制的交响乐队、民乐演奏家以及独唱男高音、女高音、男中音、女中音共同完成。以序曲"驱逐鞑虏,恢复中华,创立民国,平均地权"开始;主体部分由七个乐章构成,内容以孙中山的革命生涯为主线,表现中国人民推翻帝制、追求共和之路的艰苦奋斗历程;最后以"共和先驱,永垂青史,天下为公,流芳万世"结尾。总体音乐声势浩大,体裁丰富多样,史诗意味很浓。特别是由童声合唱队用广东方言演唱的童谣"黑面李逵,红脸关公,三国水浒乱晒龙"等表现"英雄出世"的音乐,在艺术构思上能够另辟蹊径,从小处着眼,音

① 鲍元恺.《中国风》的理想与实践[J].中央音乐学院学报,2000(1):78-83.
② 黄庆佳.叶小纲《第二交响曲"长城"》音乐创作研究[D].石家庄:河北师范大学,2019:6.

乐俏皮、生动。这种"四两拨千斤"的做法更令人称道,因为它能给人以中国大环境下的历史真实感。①

(三) 郭文景《英雄交响曲》

郭文景的《英雄交响曲》创作于2001—2002年,乐曲共分为两个乐章,分别采用了《东方红》《中华人民共和国国歌》这两首家喻户晓的歌曲旋律作为音乐主线主题发展,用来表现20世纪中国风云变幻的革命历史,以及所有为中国独立、繁荣、富强做出贡献的英雄。该作品于2002年在北京保利剧院举行了首演,同时在文化部举办的第十届交响乐作品比赛中获得殊荣,此后在国内成功举办了多次演出。

思考题

1. 音乐是不是人类共同的语言?或者说音乐是否有国界之分?
2. 中国红色管弦乐作品在"形式美"方面有哪些特征?
3. 在音乐创作实践中,应如何正确处理"中外关系"?
4. 在音乐创作实践中,应如何正确处理"音政关系"?
5. 在音乐创作实践中,应如何正确处理"雅俗关系"?
6. 在音乐创作实践中,应如何正确处理"古今关系"?

参考文献

[1] 钱亦平,王丹丹.西方音乐体裁及形式的演进[M].修订版.上海:上海音乐学院出版社,2017.
[2] 李吉提.中国音乐结构分析概论[M].北京:中央音乐学院出版社,2004.
[3] 刘辉.红色经典音乐概论[M].重庆:西南师范大学出版社,2015.
[4] 居其宏.新中国音乐史:1949—2000[M].长沙:湖南美术出版社,2002.
[5] 吕其明.红旗颂管弦乐序曲总谱.上海:上海音乐出版社,2019.
[6] 张少飞.1949—1981年间的中国管弦乐创作研究[D].南京:南京艺术学院,2008.
[7] 范志国.《嘎达梅林交响诗》研究[D].呼和浩特:内蒙古师范大学,2008.
[8] 梁亮.二十世纪下半叶中国交响音乐创作之研究[D].西安:西安音乐学院,2011.
[9] 李敬.瞿维音乐创作与社会历史背景研究[D].南京:南京艺术学院,2015.
[10] 李查宁,毕丹.交响诗《红旗颂》的"中西结合":对作品主题、配器方式以及体裁和音乐结构的分析[J].内蒙古艺术学院学报,2018,15(3):77-85.
[11] 李环,蔡灿煌.他者眼中的"文革"音乐文化[J].中国音乐学,2012(1):24-31.
[12] 梁茂春.让音乐史研究深入下去:浅谈"文革"音乐研究[J].音乐艺术(上海音乐学院学报),2006(4):19-27,4.

① 李吉提.从《地平线》到《喜马拉雅之光》:叶小纲声乐交响创作述评[J].乐府新声(沈阳音乐学院学报),2014,32(2):6.

[13] 梁茂春.泥土芬芳入管弦[N].音乐周报,2006-03-10(7).
[14] 谢永雄.管弦乐《瑶族舞曲》的创作及其评析[J].清远职业技术学院学报,2012,5(1):39-42.
[15] 汪毓和.丁善德:为中国音乐事业奉献终生[J].人民音乐,1996(1):5-9,30.
[16] 王安国.栉风沐雨　竞发千枝:1949:1989年的中国交响音乐创作[J].中国音乐学,1991(2):38-49.
[17] 戴嘉枋.钢琴协奏曲《黄河》的音乐分析(上)[J].音乐艺术(上海音乐学院学报),2004(4):39-45.
[18] 戴嘉枋.钢琴协奏曲《黄河》的音乐分析(下)[J].音乐艺术(上海音乐学院学报),2005(2):15-23.

第十六章

影视音乐

第一节 概　　述

中国的影视音乐一直与时代并进,创造了不少经典与个性的作品,它们大多反映了我国在不同阶段下的发展以及特殊的时代精神,因此也得到了广大人民群众的喜爱与传唱。在中国的影视音乐的发展中,电影歌曲占据了主要地位,虽然我国内地在1958年就有了第一部电视剧《一口菜饼子》,但直到80年代才真正地算第一个电视剧时代,出现了许多经典的电视剧歌曲。

1895年,卢米埃尔两兄弟发明了"活动电影机",并用它放映了世界上第一部电影,从此人类开启了探索电影艺术奥秘之旅。受当时科技水平的限制,电影一直处于无声时代,也就是我们所说的"默片"。随着世界的发展、科技的进步,待到三十二年后的1927年,美国电影公司"华纳兄弟"拍摄并放映了世界上第一部有声电影《爵士歌王》,自此人类开启了电影的"有声时代"。中国的第一部影片《定军山》于1905年上映,至1930年《野草闲花》的出现开始让中国观众认识了有声电影的魅力,而其中的主题曲《万里寻兄词》也成为中国电影史上第一首电影歌曲。

影视歌曲不仅是时代的文化体现,更是影视中不可或缺的重要元素。聂耳对中国著名影片《渔光曲》有过如下评论:"本年度国产声片中的音乐(歌唱),除《姊妹花》《桃李劫》等里面的几支歌以外,大都不曾引起人注意过。这自然是因为歌曲内容和技术欠佳的关系。追默片《渔光曲》中的《渔光曲》一出,情形乃立变,其轰动的影响甚至形成了后来的影片要配上音乐才能够卖座的一个潮流。"[1]可见影视人、作曲家们对影视歌曲创作的看重。而其实,音乐艺术借助影视这种视觉艺术获得了新的发展空间,影视艺术也借助音乐有了更长足的发展。[2]

[1] 王达平.一年来之中国音乐[N].申报,1935-01-06(21).
[2] 傅庶.早期中国电影有声化进程中的电影歌曲(1929—1937)[D].重庆:西南大学,2016:1.

回望中国影视歌曲的创作发展历程,可以发现在中国的歌曲创作中电影歌曲曾占据着重要的位置,甚至在一段时间内成为中国歌曲创作发展的风向标,引领着中国歌曲创作发展的方向。不仅如此,在战争年代与新中国成立初期电影歌曲也被作为号召、鼓舞全中国人民的最有效的一种艺术武器。至今,提起《四季歌》《铁蹄下的歌女》《大路歌》等电影歌曲,仍能令人回忆起曾经那个充满激情的年代。电影歌曲因为它的感染力与凝聚力,成为广大群众所喜爱的一种艺术形式。百年里,中国的影视歌曲也伴随着中国的发展,被刻上了不同的时代烙印。①

一、二十世纪三四十年代的电影歌曲

二十世纪三四十年代的中国正经受着战争带来的痛苦与屈辱,在面对日本列强的侵略时,有人拿起了枪杆子奋力抵抗,也有一部分人拿起了笔杆子创作出了不同形式的文艺作品,给人民群众和士兵带去了精神上的力量。电影艺术利用它直观、感染力强的优势成为爱国志士们喜爱的用以宣传抗日精神、抒发爱国情怀以及痛斥卖国贼的救国利器。同时,随着中国共产党领导的左翼革命文化战线的开启,也产生了一大批爱国主题的电影音乐,它们因为兼具思想性、民族性、革命性而成为"中国娱乐性通俗音乐的主流,它们在城市市民文化生活中产生了不小的影响……鼓舞了中国人民的斗志,表达了中国人民不当亡国奴、反抗侵略者的英雄气概,显示了中国早期电影音乐的特殊魅力"②。聂耳、任光、冼星海、贺绿汀、刘雪庵、田汉等都为中国电影歌曲的发展做出了突出的贡献。

在题材的选择上,有反映中国的阶级斗争或民族矛盾,号召全民族反抗压迫、抵制侵略的,如《义勇军进行曲》;有揭露社会的黑暗,为底层人民鸣不平的,如《码头工人歌》;有宣扬青春活力,帮助青年人在这个动荡的年代找到出路的,如《毕业歌》《春天里》;有宣扬中国传统伦理道德,建立正统意识的,如《催眠歌》;有反映穷苦人民生活现状,让人们了解劳动人民的苦难生活的,如《渔光曲》;有反映美好爱情,使人们对美好生活充满向往的,如《四季歌》《天涯歌女》;还有反抗封建礼教制度的,如《夜半歌声》;以及少量反映当时所谓上流社会奢华糜烂生活的,如《夜上海》等。③

这一时期的歌曲除了具有鲜明的时代特色外,同样具有艺术性。它们既注重对民族音乐的吸收,同时又借鉴西洋作曲技法,希望作品能够充分地诠释人物形象、主题立意,整体体现出一种简约激昂的音乐风格。

① 姜又元.中国电影歌曲的音乐特征研究[D].成都:四川师范大学,2012:8.
② 宛煜."五四"以来中国电影音乐的发展流变及民族特色[J].新疆艺术学院学报,2009,7(2):42-45.
③ 姜又元.中国电影歌曲的音乐特征研究[D].成都:四川师范大学,2012:20.

二、二十世纪五六十年代的电影歌曲

随着新中国的成立,人民拥有了安定的生活环境,对于美好生活的憧憬也逐渐成为现实。而此时,中国的电影事业也迈入了新的阶段,电影歌曲的内容开始变得丰富,艺术性也逐渐提高,大多反映了中华儿女的喜悦、憧憬的心情。

因此,在题材的选择上,有以爱情生活为题材的歌曲,如《九九艳阳天》《婚事》《敖包相会》《缅桂花开十里香》《蝴蝶泉边》《婚礼之歌》等;有反映人们在社会主义时期新生活的歌曲,如《汗水浇开幸福花》《李双双小唱》《草原牧歌》《草原晨曲》《秋收》《幸福不会从天降》《马铃响来玉鸟儿唱》《让我们荡起双桨》《怀念战友》《冰山上的雪莲》《花儿为什么这样红》《摇篮曲》等;也有反映革命战争题材的歌曲,如《英雄赞歌》《苦菜花开闪金光》《送别》《娘子军连歌》《一支人马强又壮》《地道战》《弹起我心爱的土琵琶》等;还有以歌颂祖国美好前景和大好河山为题材的歌曲,如《我的祖国》《山间铃响马帮来》《小燕子》《等待出航》《五指山上红旗飘》《谁不说俺家乡好》《共产党来了苦变甜》《沿着社会主义大道奔前方》《社会主义放光芒》等。这一时期的电影歌曲不仅注重对我国汉族民间音乐音调的吸收,同时也加强了对我国少数民族音乐的吸收。除此以外,还有许多借鉴西方作曲技法创作而成的群众歌曲类型的电影歌曲,多以合唱的形式出现,具有很强的感染力与号召力,在社会的精神建设方面起到了凝聚人心的作用。

三、1966—1977 年创作的电影歌曲

"文革"时期,在特殊的政治背景下,新中国成立十七年来的大部分电影被禁止放映,电影作品创作主要有《红灯记》《沙家浜》《白毛女》《海港》《奇袭白虎团》等由"样板戏"改编而成的"样板电影",以及《艳阳天》《创业》《杜鹃山》《闪闪的红星》《海霞》《春苗》等创作故事片。电影音乐的创作也局限在有限的题材选择下,大多体现昂扬向上的革命斗志,在旋律创作上体现了简单、口号性质的特质,以此体现革命的激情。待到 1973 年,随着电影创作展开的新局面,电影歌曲也出现了几首受到广大人民群众喜爱的作品,如傅庚辰的《红星照我去战斗》、施万春的《沿着社会主义大道奔前方》等。

四、改革开放后的影视音乐

十一届三中全会以后,改革开放的春风为影视剧的创作带去了希望与自由,这时期的影视音乐不仅宣传了影视剧,为影视剧的视听效果服务,也为 70 年代被称为"靡靡之音"的流行音乐重新打开了内地的大门。影视音乐的创作在流行音乐、现代音乐的影响下进入了一个多元、成熟的时期,同时也创作出了一大批传唱至今

的作品。

这时期影视音乐创作的题材有进行曲形式的《女兵进行曲》,有经典的劳动歌曲形式的《草鞋歌》,也有通俗歌曲形式的《给你一片温柔》《妹妹你大胆地往前走》等。虽然题材丰富,但人们在思想、情感上的解放促使许多作品围绕"情"来创作,如歌颂友情的《驼铃》,歌颂爱情的《雁南飞》《牧羊曲》《绒花》《妹妹找哥泪花流》,歌颂亲情的《妈妈留给我一支歌》,还有歌颂爱党爱国之情的《大海啊,故乡》《我爱你,中国》《少年壮志不言愁》《江山》《万里长城永不倒》《生死相依我苦恋着你》等优秀的作品。作曲家们在创作中,既有中西结合的技术风格,也有坚持以中国传统的戏曲为创作源头的风格,这些不同风格的相互融合渗透,使中国影视歌曲的创作风格愈加丰富、多姿多彩。

随着时代的发展,影视音乐不断更新着创作形式和内容,彰显着它的活力,也越来越强调个性特色、民族特色、地域特色等,创作者们也在努力思考如何彰显自己的艺术特色,创作出与众不同的音乐。中国影视音乐的创作始终都围绕着"为人民服务"的文艺观,创作出表现爱党、爱国、积极向上的受人民群众喜爱的作品,时刻保持着民族性、时代性与科学性的统一。

第二节　研究综述

影视音乐是我国近代音乐史中重要且华丽的篇章,无论从作品数量上还是从作品的艺术价值、社会价值上来说,影视音乐都是我国音乐事业中不可缺少的、占据相当地位的一种音乐形式,因此也吸引了越来越多的学者对此领域进行研究探索。我国对影视音乐的研究大概集中于以下三个方向:

一是对影视音乐创作发展进行梳理的史学类研究。这类文章一般从时间、作品等多角度对影视音乐进行不同时期的脉络或作品的梳理。如张妍榕的硕士论文《中国建国后30年电影歌曲宣传内容的流变(1949—1979)》[①],文章以新中国成立后30年为时间框架,将电影音乐融于时代背景下,内分四个部分对电影歌曲歌词的宣传内容进行了研究,勾画出了大背景下电影音乐发展过程;还有丁星的《生动难忘的电影 叩人心扉的旋律——建国十七年革命军事题材电影音乐歌曲》[②],文章对1949—1966年间以反映革命军事题材的优秀电影歌曲进行了梳理介绍。

二是对影视音乐进行的美学方向的研究。这类文章数量上并不是很多,但仍

① 张妍榕.中国建国后30年电影歌曲宣传内容的流变(1949—1979)[D].沈阳:辽宁大学,2013.
② 丁星.生动难忘的电影 叩人心扉的旋律:建国十七年革命军事题材电影音乐歌曲[J].解放军艺术学院学报,2005(4):40-43.

有一些具有代表性的文章。如：赵欣的《简论聂耳电影歌曲的现实主义美学特征》①，文章以我国电影歌曲的代表人物聂耳为例，详细地论述了其作品的题材选择以及创作技法两方面的特点；张岩的硕士论文《影视音乐的存在形式及其美学价值》②，文章从影视音乐存在形式的发展、影视音乐的分类及其功能等多方面进行了分析，意图对影视、影视音乐的发展做出实际的推动；还有章莉的《刍议电影歌曲的功能及审美》③一文，主要从电影歌曲在影片中的功能这一角度，进行仔细的分析。

三是对影视音乐创作的分析类文章，数量较多，再细分还可以将它们分为以人物为主线的和以风格为主线的两类文章，涉及人物、时代背景、创作特点、风格等元素。

在以创作者为研究对象的文章中，对作曲家聂耳、赵季平的研究最为多。例如：我国著名音乐学家樊祖荫的《聂耳歌曲调式研究》④一文，针对性地对聂耳作品的调式、结构等进行了分析研究，给我们留下了重要的参考研究资料；许凤、朱天纬的《聂耳的电影音乐创作》⑤，则从聂耳电影音乐的创作概述、作品在电影中的应用以及人物对左翼电影音乐的贡献三个方面分析了聂耳这个人物；还有邱国明的《赵季平影视音乐作品的民族化多维论析》⑥一文，文章以审美的角度，利用多维视角深入解析了赵季平影视音乐创作中民族化创作特点；马波的《赵季平电影音乐创作论》⑦分上、下两部分，以整体性的眼光对赵季平的创作进行了全面的分析。

以创作风格为研究重点的文章，有以时期为刻度进行创作特征、技法分析的，如冯坚的《谈80年代中国大陆电影歌曲的发展状况》⑧、胥必海的《抗战时期中国电影歌曲研究》⑨等文章。还有以作品为主要探讨对象的文章，如童忠良的《论〈义勇军进行曲〉的数列结构》⑩、吕念聪的《歌曲〈青藏高原〉的演唱探究》⑪等文章。

整体上来看，我国影视音乐的研究数量越来越多，研究类别越来越丰富，这体现了我国影视音乐受重视程度的增加。但以上三个方面的研究也还需要补充更加深刻的研究，及与时代、社会、人文紧密联系的研究，因此影视音乐仍有许多研究的

① 赵欣.简论聂耳电影歌曲的现实主义美学特征[J].电影文学,2008(5)：89.
② 张岩.影视音乐的存在形式及其美学价值[D].济南：山东师范大学,2014.
③ 章莉.刍议电影歌曲的功能及审美[J].电影评介,2007(23)：30-31.
④ 樊祖荫.聂耳歌曲调式研究[J].音乐研究,2006(3)：98-105.
⑤ 许凤,朱天纬.聂耳的电影音乐创作[J].人民音乐,2012(9)：50-53.
⑥ 邱国明.赵季平影视音乐作品的民族化多维论析[J].四川戏剧,2020(1)：161-164.
⑦ 马波.赵季平电影音乐创作论：上[J].交响.西安音乐学院学报,2005,24(1)：49-56.
⑧ 冯坚.谈80年代中国大陆电影歌曲的发展状况[J].电影评介,2008(24)：24-25.
⑨ 胥必海.抗战时期中国电影歌曲研究[J].电影文学,2010(7)：140-141.
⑩ 童忠良.论《义勇军进行曲》的数列结构[J].中国音乐学,1986(4)：85-95.
⑪ 吕念聪.歌曲《青藏高原》的演唱探究[D].成都：四川师范大学,2018.

空间等待充实完善。从我国影视音乐研究中,我们也可以清晰地看到影视音乐创作根基离不开我党的辛勤浇灌,影视音乐人也一直在党的影响与引导下积极前行,打磨出符合人民群众口味的、具有时代特征与民族精神的、具有强大生命力的优秀作品。

第三节 红色影视音乐作品简介

一、作曲家[①]

(一) 二十世纪三四十年代

1. 任光

任光(1900—1941),浙江嵊县(今嵊州市)人,我国近代音乐家、作曲家。他为开创中国影视音乐新局面做出了重大的贡献,其中《渔光曲》正是他的成名之作。他自幼热爱民间音乐,会演奏多种乐器,被冠以"小音乐家"之称。法国留学回来后,在田汉的领导下,于1933年和安娥、聂耳、张曙、吕骥等人,在上海组织了左翼音乐组织——"苏联之友社"音乐组和"中国新兴音乐研究会",创作了大量革命群众歌曲和抒情歌曲,并开拓了左翼电影音乐阵地。除《渔光曲》以外,他还先后创作了《月光光》《新莲花落》《大地行军曲》等电影插曲。[②]

2. 聂耳

聂耳(1912—1935),中国近现代著名的作曲家,我国电影音乐的奠基人。他的电影音乐创作数量众多,题材新颖,影响广泛,具有鲜明的艺术个性,既暗含中国民间音乐曲韵,又大胆使用西方音乐创作技法。代表作有《义勇军进行曲》、《开矿歌》(电影《母性之光》插曲)、《毕业歌》(电影《桃李劫》主题歌)、《自卫歌》(电影《逃亡》主题歌)等。聂耳在1935年4月15日前就完成了《义勇军进行曲》的初稿,后得知国民党要逮捕自

① 作曲家年代划分以其红色影视代表作所处年代为依据。
② 赵华.《渔光曲》赏析[J].电影文学,2009(19):58-59.

己,在获党组织的批准后前往日本避难,乐曲配乐则委托贺绿汀完成,曲谱定稿最终在日本完成,1935年5月8日在《申报》上刊发了《义勇军进行曲》的歌谱。①

3. 贺绿汀

贺绿汀(1903—1999),湖南邵阳人,中国著名音乐家、教育家。自幼酷爱音乐,自学民间歌曲、器乐多种。1923年进入长沙岳云艺术学校,开始系统学习作曲、钢琴、小提琴等,为我国音乐事业的发展做出了巨大的贡献。同时,贺绿汀也是中国电影音乐创作与发展的开拓者与奠基人之一,在长达70年的艺术生涯中,他先后为明夏、电通、新华、艺华等电影公司的11部左翼电影配乐,写作了19首电影音乐(歌曲17首、器乐插段2首),在作品数量上大大超 过同时代的电影作曲家。他因此成为当时创作电影音乐最多的作曲家,亦是创作最多左翼电影音乐的作曲家。② 主要有《摇船歌》(《船家女》插曲)、《背纤歌》、《春天里》(《十字街头》主题曲)、《工人之歌》(《清明时节》插曲)等脍炙人口的歌曲。

(二) 二十世纪五六十年代

1. 刘炽

刘炽(1921—1998),陕西西安人,电影作曲家、歌曲家,新中国最著名的电影音乐人之一。历任抗战剧团舞蹈演员,延安鲁迅艺术文学院音乐系教员、助教,东北文工团作曲兼指挥,东北鲁艺音工团作曲兼指挥等职。代表作有《我的祖国》《英雄赞歌》等。

2. 吕其明

吕其明(1930—),安徽无为人。11岁参加新四军文工团,开始了他的艺术生涯。1949年11月转业到新成立的上海电影制片厂从事音乐创作。1959年担任上海电影乐团副团长,后任团长,并到上海音乐学院理论作曲系带职学习,后又继续攻读乐队指挥。先后为《铁道游击队》《家》《红日》《南昌起义》《子夜》《城南旧事》《雷雨》

① 张成.《义勇军进行曲》:历史的见证 最好的国歌[N].中国艺术报,2021-07-01(7).
② 陈琛.贺绿汀左翼电影音乐研究[D].上海:上海音乐学院,2015:8.

《寒夜》等 50 多部电影作曲。电影插曲《弹起我心爱的土琵琶》《谁不说俺家乡好》《啊,故乡》等广为流传。

3. 雷振邦

雷振邦(1916—1997),北京人,满族,新中国最著名的电影音乐人之一。从 1955 年到 1980 年,他谱写的电影歌曲代表作多达 100 余首,包括《刘三姐》《五朵金花》《冰山上的来客》《达吉和她的父亲》《金玉姬》《董存瑞》《马兰花开》《花好月圆》《吉鸿昌》《小字辈》《赤橙黄绿青蓝紫》等 40 余部影片的经典音乐作品。

他自幼喜爱京戏和民间小调,会拉二胡。曾在日本高等音乐学校作曲科学习,回国后当过中学教员。历任北京电影制片厂、长春电影制片厂作曲,中国音乐家协会第三届理事,中国电影家协会第四届理事,第六届全国政协委员等。

(三) 1966—1977 年

傅庚辰

傅庚辰(1935—),黑龙江双城人,满族,"当代中国令人难忘的十大作曲家"之一。曾任中国音乐家协会理事及主席、中国电影音乐学会副会长、全国政协科教文卫体委员会副主任等职。2015 年 11 月 25 日,获得第十届中国音乐金钟奖"终身成就音乐艺术家"称号。2019 年 6 月,《红星照我去战斗》(邬大为、魏宝贵词,傅庚辰曲)入选中宣部"庆祝中华人民共和国成立 70 周年优秀歌曲 100 首"。

主要作品有:电影音乐《雷锋》《地道战》《闪闪的红星》《风雨下钟山》;电视音乐《壮士行》《共和国元帅叶剑英》《董必武》《破烂王》;歌曲《雷锋!我们的战友》《小松树,快长大》《地道战》《毛主席的话儿记心上》《红星歌》《映山红》《红星照我去战斗》《正气歌》《奥运之火》《中国梦》等。①

① 吴盈.傅庚辰:为人民作曲是我的本分[J].音乐天地(音乐创作版),2017(10):9-12.

（四）改革开放至今

1. 郑秋枫

郑秋枫（1931— ），辽宁丹东人，我国著名作曲家。1947年开始从事文艺工作。1962年入中央音乐学院作曲系进修，曾任广州军区战士歌舞团总艺术指导、中国音协第四届常务理事、音协广东分会副主席。作有电影音乐《我爱你，中国》（《海外赤子》主题歌）、歌曲《毛主席关怀咱山里人》等，获奖作品共30余部。

2. 印青

印青（1954— ），著名作曲家，国家一级作曲，中国音乐家协会理事，中国文联第八届常委，全军艺术指导委员会委员，全军高级职称评委会评委，多次在全国、全军各重大比赛中担任评委，获"全国中青年德艺双馨艺术家"称号。其代表作品有歌曲《走进新时代》《西部放歌》《天路》《世纪春雨》《江山》《在灿烂阳光下》等。

3. 赵季平

赵季平（1945— ），我国著名作曲家、中国音协名誉主席、西安音乐学院原院长。赵季平长期致力于影视音乐创作，并不断摸索、研究、实践，形成了特有的"赵氏"音乐风格。赵季平的电影及电视音乐创作之路起源于《黄土地》《红高粱》等影片，其后又为《大红灯笼高高挂》《霸王别姬》《烈火金刚》《孔子》《梅兰芳》等数十部电影创作了电影音乐。在电视剧音乐方面，为《水浒传》《乔家大院》《倚天屠龙记》《新三国演义》《大宅门》《青衣》等电视剧创作了家喻户晓、耳熟能详的音乐作品。赵季平为电影、电视不同的体裁、题材作品创作了众多音乐作品，这些作品中突出的民族音乐曲调给人们留下了深刻的印象。他通过对不同民族、民间音乐的加工、提炼，来表现不同的情境，讲述不

同的故事,塑造不同的人物。①

4. 王黎光

王黎光(1961—),著名作曲家。作为一名音乐从业者,王黎光于20世纪80年代在北大荒文工团工作,然后在中央音乐学院作曲系深造,总共创作了近40部影视音乐作品;而作为一名专业电影人,王黎光又曾在北京电影学院任教,为培养一代代中国电影人挥发了热量。正是通过对不同艺术领域的深入了解和研究,王黎光所扮演的角色在不断转变,每一次转变就是一次艺术蜕变,都留下了深深的烙印。王黎光通过这样的方式将影视音乐融入自身的艺术创作之中。电影主题曲的主要载体的人声,是由旋律和歌词两环节所构成的。从旋律构成的角度上看,王黎光主要是将剧情和歌词内容作为基础,通过调整歌词的韵律与旋律相和谐,从而精准地塑造出不同身份、不同性格的艺术化形象,对影视作品起到画龙点睛的作用。从歌词的角度来看,这些歌曲作品有的是描述真诚的友谊、纯真的爱恋的;有的是抒发个人感悟、反映剧中人物的情感关系的;有的是呈现现实和理想的冲突和差距的。而对于电影配乐的创作,王黎光表现出朴实无华的创作态度,音乐与电影情节紧密结合、丝丝相扣,而且表现得非常时尚,富有时代感。②

电影音乐代表作有《集结号》《唐山大地震》《天下无贼》等。《唐山大地震》和《集结号》让王黎光获得了中国电影金鸡奖和华表奖。

5. 施万春

施万春(1936—),我国"从大地走来,带有泥土气质"的著名作曲家、音乐教育家。施万春先生所创作的音乐作品影响广泛深远,普受大众欢迎和业界认可,并屡屡获奖。尤其是2005年中国电影基金会在中国电影百年庆典上给他颁发的百年电影特殊成就奖,标志着他对中国影视音乐的杰出贡献。

施万春曾为《青松岭》、《如意》、《良家妇女》、《贞女》(获第六届金鸡奖最佳音乐提名奖)、《孙中

① 邱国明.赵季平影视音乐作品的民族化多维论析[J].四川戏剧,2020(1):161-164.
② 何小全.王黎光的电影音乐分析:以《集结号》《天下无贼》《唐山大地震》为例[J].当代电影,2013(11):172-175.

山》(获第七届金鸡奖最佳音乐奖)、《开国大典》(合作)、《红盖头》、《重庆谈判》、《决战之后》、《七七事变》、《世纪之梦》等70余部影视作品创作音乐。

二、红色经典作品选介

(一) 二十世纪三四十年代的电影歌曲

1.《渔光曲》

1934年,电影《渔光曲》的上映,在中国电影界与人民群众中引起了巨大的反响。它是中国第一部获得国际荣誉的影片,在上海创纪录连映了84天。其同名电影主题歌《渔光曲》,随影片的上映也得到广泛流传。它旋律优美、节奏舒缓、情感真挚,很快就成为家喻户晓的流行歌曲,并传唱至今。

歌曲的词作者安娥(1905—1976),河北省获鹿县(今河北省石家庄市鹿泉区)人,是我国近现代音乐史上一位优秀的女作词家,也是我国电影音乐创作史上具有代表性的词作人。1930年代是安娥创作的上升期,其作品也受到广大群众的喜爱与赞扬,其中大多数是左翼电影歌曲歌词。她的创作高峰期也是我国电影音乐发展的第一个高潮期。她在与左翼音乐家任光在一起的1933—1937年这五年间,创作了多部优秀的大众歌曲。① 其中,电影歌曲有《渔光曲》(《渔光曲》主题歌)、《渔村之歌》(《渔光曲》插曲)、《采莲歌》(《红楼春深》插曲)、《燕燕歌》(《大路》插曲)等。

影片《渔光曲》主要讲述了渔民的儿女小猴和小猫家庭破产,随母投奔在上海卖艺为生的舅舅。后来母亲与舅舅不幸被大火烧死,小猴和小猫只得开始更为辛苦的捕鱼生活。不幸的是小猴因捕鱼受伤而死,故事以悲剧结尾。影片主要描写了社会底层小人物的困苦生活,借他们展现了社会迫切需要解决的严峻问题,是一部朴实的现实主义影片。

歌曲《渔光曲》采用三段体的曲式,结构清晰。三段音调各有不同,但同一乐句写成的引子和间奏以及统一节奏型的使用,使乐曲仍具有完整性。其中,贯穿全曲的特定节奏以及徐缓的速度,勾画出茫茫大海中渔船随浪颠簸起伏的形象。乐曲虽使用宫调式五声音阶,但调性色彩并不明显,伴奏部分按照大小调方式写成,曲调透露出的凄婉、压抑和哀愁更好地刻画了悲苦、可怜的底层人物形象。

第一部分(1—24小节)旋律优美恬静,通过歌词"云儿飘在海空,鱼儿藏在水中,早晨太阳里晒渔网,迎面吹过来大海风",体现了清晨渔民海中捕鱼的画面。"一字一音"的写作方式,使得乐曲更加稳健。在和声配置上,符合中国艺术歌曲"起承转合"的特点,词与曲的结合相得益彰。第二部分(25—44小节),和声安排较前一部分的更为复杂,音乐变化丰富、情绪复杂,表现了平静美好生活的另一面,

① 王思思.左翼电影音乐研究[D].上海:上海大学,2019:110.

身不由己、艰难贫苦的现实生活,展示了主人公对社会现实的不满。第三部分音乐回归舒缓、忧伤的情绪,和声配置繁简相间,将渔民的艰辛、落寞展现得淋漓尽致,进一步描写了渔民苦难的生活和悲惨的命运。①(详见谱例 16-3-1)

渔光曲

安娥 词
任光 曲

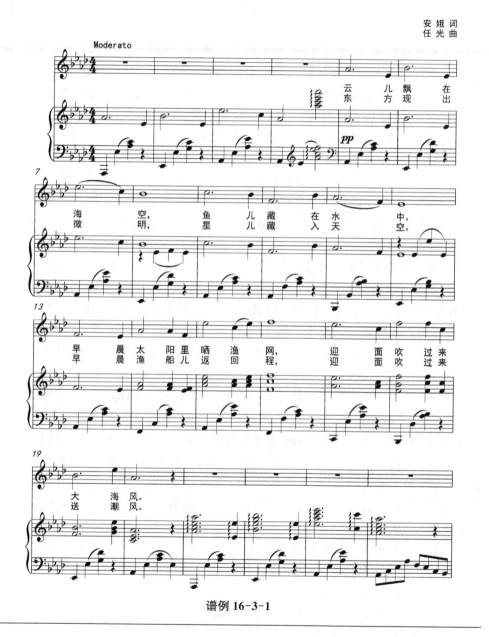

谱例 16-3-1

① 韩凌.电影插曲《渔光曲》的作品及艺术构思分析[J].湖北广播电视大学学报,2014,34(10):76-77.

2.《义勇军进行曲》

《义勇军进行曲》创作于1935年,是电影《风云儿女》的主题歌。1949年9月27日开国大典举行前夕,中国人民政治协商会议第一届全体会议通过决议,确定了《义勇军进行曲》为我国的国歌。自其问世以来,中国人民唱着它打败了日本侵略者,消灭了反动派,迎来了新中国。因此,郭沫若称其为"中国革命之号角,人民解放之鼙鼓"!

《义勇军进行曲》由田汉作词,聂耳作曲。田汉(1898—1968),本名田寿昌,湖南省长沙县人,著名剧作家、戏曲作家、电影编剧、小说家、词作家、诗人、文艺批评家、文艺活动家,中国现代戏剧三大奠基人之一,代表作有《义勇军进行曲》《名优之死》《关汉卿》《谢瑶环》等。电影主题歌《义勇军进行曲》创作于《风云儿女》电影故事之后,但其创作的时间在音乐史上一直有争议,有说1924年冬的,有说1934年秋的,还有说1935年的。实际上,田汉1934年秋冬写成《风云儿女》电影故事,时隔数月以后于1935年2月19日被捕前才写成《义勇军进行曲》歌词的第一段①。

影片《风云儿女》以抗战为背景,讲述了一度贪图享乐、沉迷于温柔之乡的青年诗人辛白华,最终因为挚友梁质夫的牺牲,被激发起沉睡的爱国情怀,奋勇投身抗战的故事。②

《义勇军进行曲》节奏铿锵有力、旋律雄壮激扬、词意斗志昂扬,体现了中国人民面对帝国主义侵略时自强不屈、勇敢反抗的民族精神。作曲家在创作时吸取了优秀国际革命歌曲经验、西欧进行曲的特点以及民族传统音调,使作品具有亲切感的同时又发挥了鼓动性与战斗作用。

歌曲开始是六小节进军号般的前奏,营造了紧张激动的音乐情绪,其中三连音的妙用,更增强了歌曲的战斗气氛。第一句弱起的"2-5"四度音程为动机,是对《国际歌》的借鉴,像是吹响了革命的号角,充满了昂扬的战斗精神。之后的乐节使用扩充的手法,不断强调与丰富"2-5"的音程,一串上行的音列推动人们情绪的发展,具有鲜明的战斗性和号召性,仿佛是革命的精神唤醒了沉默的群众。中间连续的三个"起来"运用了主和弦"2-5-7-$\dot{2}$"中的音程,不断上行,不断奋进,犹如千万群众汇成同一股力量,掀起了革命的高潮。最后一句"前进!前进!前进!进!"三次重复"2-5"音程,强调歌曲的动机,增强了语气。整首作品首尾呼应、一气呵成,充满了豪迈的气概。③

作曲家还根据歌词分句的特点,将作品分成了六个长短不等的乐句,形成了非方整型的自由体结构。科学来看它的结构是一种数列结构,是有规律可循的,乐曲

① 向延生.《义勇军进行曲》六个疑问的解析[J].中国音乐学,2018(4):19-24.
② 姜龙飞.《义勇军进行曲》在这里诞生[N].中国档案报,2020-09-25(3).
③ 逯也萍.聂耳与《义勇军进行曲》[J].当代音乐,2021(5):65-67.

全部曲式段落几乎都是十分准确地严格按 0.618 即黄金分割律来划分的。这首歌曲连同前奏一起,共有 37 小节,按照黄金分割法,用 37(小节)×0.618≈22.8(小节),这 22.8 小节居然正是这首歌曲的两大段落的划分处,22.8 小节正是句读之所在,从这里准确地开始了"起来!起来!起来!"的变化再现段落,从美学意义上讲,这里的 22.8 小节可以说是全曲理想的不对称划分处。① 这首乐曲可以说是中国现代歌曲运用数列结构的代表作。(详见谱例 16-3-2)

谱例 16-3-2

① 童忠良.《义勇军进行曲》音乐结构的奥秘[J].文艺研究,1987(3):138-139.

3.《春天里》

《春天里》是电影《十字街头》中的插曲,创作于1937年。由赵丹演唱、关露作词、贺绿汀作曲的《春天里》节奏明快,渲染出了青春的活力,尽管这种活力在时代的苦难面前是那么不易为人所发现。

《十字街头》由明星影片公司拍摄于1937年,是电影艺术家沈西苓的一部现实主义题材的电影,主要描述了在20世纪30年代那个内忧外患、民族矛盾与阶级矛盾日益尖锐的社会环境中的几个失业的大学生,在经历了生活的种种磨难、苦闷、彷徨和挣扎后,冲破象牙之塔,勇敢地面对社会、面对人生的故事。

《春天里》正是该影片的插曲。它的旋律轻快流畅,活泼跳跃性的节奏呼应了电影主题,渲染出了青春的活力。同时,这首乐曲体现了音乐创作中的民族性与艺术性。民族性在于歌曲的创作素材都来自民间音乐,并且歌词的创作使用了民歌惯用的口语化歌词,韵律十足。而艺术性体现在贺绿汀的作曲技巧,因为《春天里》的歌词长短不一,开始就是三行一单元的歌词格式,作曲家则运用了极具性格色彩的衬音,用它修饰本来并不均衡的结构,使乐曲具有一种形式美,同时为影片营造了诙谐幽默、乐观向上的气氛,令整首乐曲自然连贯,富有节奏。① 在歌曲的伴奏方面,作曲家选择了西洋乐器小提琴与富有浓郁民族风格的锣鼓点相配,中西结合的手法也给观众耳目一新的听觉体验。(详见谱例 16-3-3)

谱例 16-3-3

① 梁鹤,薛喆.中国早期电影音乐创作的时代典范:贺绿汀电影歌曲的艺术特征[J].艺术教育,2020(9):63-66.

(二) 二十世纪五六十年代电影歌曲

1.《我的祖国》

《我的祖国》是电影《上甘岭》的插曲,作于 1956 年。该曲由乔羽作词、刘炽作曲,是剧中的女卫生员王兰为坑道中养伤的援朝志愿军们唱的一首歌曲。

这首歌曲为 F 宫调式,4/4 拍、2/4 拍。演唱形式为女声领唱和混声合唱。歌曲为两段体结构,由两个对比鲜明的音乐主题(A 段领唱部分和 B 段合唱副歌部分)构成。

A 段(1—9 小节)属于歌曲领唱部分,共四句歌词,构成起承转合的四个乐句,形式为"2 + 2 + 2 + 3",以女高音独唱形式出现,采用民族调式,调式分析为 F 宫六声(加清角),音域宽广却平和,4/4 拍的节奏使音乐富有波动感,朴实的歌词仿佛轻轻诉说,给人亲切婉转之感。写作技法上,作曲家运用了顶针的写作技法。顶针手法也叫鱼咬尾手法,即用前一句旋律的结束音作为下一句旋律的开始,使两个音节或句子前后承接、首尾相连,产生上递下接的效果。在民间音乐中,这种手法也叫"换头合尾",是中国传统音乐的一种结构形式,山东民歌《沂蒙山小调》、名曲《春江花月夜》中均有体现。四句歌词承转启合,乐句之间环环相接、连绵不绝,使得女声领唱部分饱含了中国民族音乐的特色风貌,从不同角度揭示了音乐表现的内容,增强了音乐的表现力,深化了乐曲的意境。

B 乐段(10—20 小节)属于副歌部分,也由四个乐句组成(2 + 2 + 2 + 2),为混声合唱形式。为了两个部分衔接的紧密性,作曲家使用了一个 2/4 拍小节。调式上,该段在领唱部分的基础上形成了 F 宫到 F 徵的旋宫转调,加大了前后对比。第一句使用弱起的"5—$\dot{1}$"纯四度音程,彰显了浓郁的进行曲风格,将原本婉转优美的氛围骤转为气宇轩昂的合唱场景。作曲家使用了大量较长时值的音符,加强了节奏感,更加突显了气势的壮阔,使整个乐段转变为英雄豪迈的情绪,结合歌词,唱出了无比美丽的祖国。歌曲在充满歌颂、充满赞美的热烈气氛中结束。[①]

《我的祖国》是一首优秀的抒情歌曲,深切地表达了浓烈的爱国主义思想,唱出了志愿军战士对祖国、对家乡的无限热爱之情和英雄主义的气概。歌词真挚朴实,亲切生动。前半部曲调委婉动听,以抒情的女高音形式表现,一种汹涌而来的思乡之情洋溢在甜美的歌声中,使人仿佛看到祖国江河帆影漂移、田野稻浪飘香的美丽景色。歌曲虽然不同于很多红歌那般曲风硬朗有力,但前半部曲调委婉动听,后半部副歌用混声合唱形式与前面形成鲜明对比,仿佛山洪喷涌而一泻千里,尽情地抒发战士们的激情,唱出了"这是美丽的祖国"的主题,激情澎湃,气势磅礴。(详见谱例 16-3-4)

[①] 刘欢.歌曲《我的祖国》三种演唱版本的研究[D].泉州:泉州师范学院,2019:3.

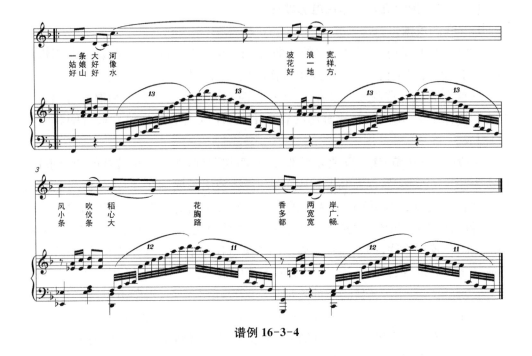

谱例 16-3-4

2.《弹起我心爱的土琵琶》

《弹起我心爱的土琵琶》由芦芒、何彬作词,吕其明作曲,1956 年作为电影《铁道游击队》插曲发行。《铁道游击队》是我国电影业的一部经典之作,它创作于红色浪潮盛行的 20 世纪 50 年代,是我国红色主题电影的代表作之一,山东的很多民间风俗在电影中得到体现。歌曲创作中融入了大量的山东民歌因素,吕其明老师正是根据当时战争中发生的一些故事加上民间的传唱从而创作了这首歌曲。《弹起我心爱的土琵琶》对中国民间音乐的发扬和以后的研究创作具有重要的作用,而这部电影也为研究当时的山东民歌提供了很好的素材。[①]

作者在谱曲的过程中运用了 4/4 拍与 2/4 拍相结合的写作手法,使旋律具有典型的山东民歌的风格。歌曲以其独特的质朴淳厚而又不乏诙谐的风格,生动再现了山东人朴实憨厚的性情,真正做到了曲人相合。歌曲旋律采用了带再现的三段体结构 A—B—A,全曲的旋律进行较为平稳,这也正是山东民歌的重要特征之一。第一段歌曲采用了 4+4 的方整性结构,而第二段则由原来的 4/4 拍转为 2/4 拍,第三段则是在第一段完全再现的基础上进行了补充性的终止,使歌曲更加完满。在感情色彩上,第一、三部分采用了较为抒情缓慢的风格,给人以静悄悄的感

① 牛春雨.由《弹起我心爱的土琵琶》看山东民歌[J].电影文学,2009(2):146-147.

觉;而第二部分则忽然让人紧张起来,转化为具有进行曲风格的讲述,像吹起了战争的号角一样,也是全曲的高潮和中心部分。全曲节奏旋律的写作较为严密,始终围绕主调进行,节奏紧凑,旋律基本上没有大的跳跃性进行,而且作者在谱曲时也力求简单,从而使全曲朗朗上口,更加便于传唱,符合山东民歌优美抒情、旋律舒展的风格。[1]

《弹起我心爱的土琵琶》抒情的曲调将铁道游击队员们坚强的革命意志表现得淋漓尽致。曲作者吕其明运用山东民歌中富有典型意义的音调创作了这首具有浓厚地方色彩的歌曲,从"西边的太阳快要落山了"的抒情慢板,跳进到"爬上飞快的火车"的铿锵快板,表现了游击队员在艰苦环境中的坚强意志和乐观精神,具有极强的感染力。

该歌曲之所以能传唱至今,首先是体裁好,词曲作者写得好;其次是它描写的抗战形式独特——在铁路上,深刻体现了中国人的抗战精神、民族精神。正是这样的精神在人们心中埋下了爱国的种子和特别的情愫,给歌曲插上了飞翔的翅膀,历久弥新。(详见谱例 16-3-5)

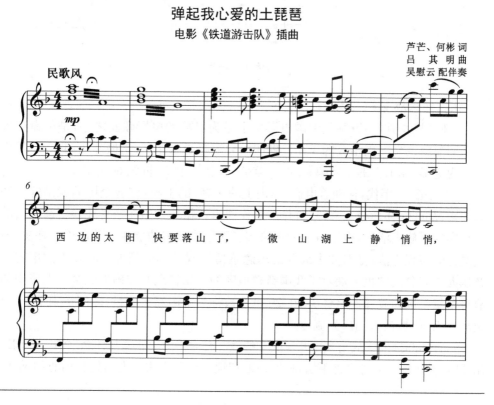

[1] 牛春雨.由《弹起我心爱的土琵琶》看山东民歌[J].电影文学,2009(2):146-147.

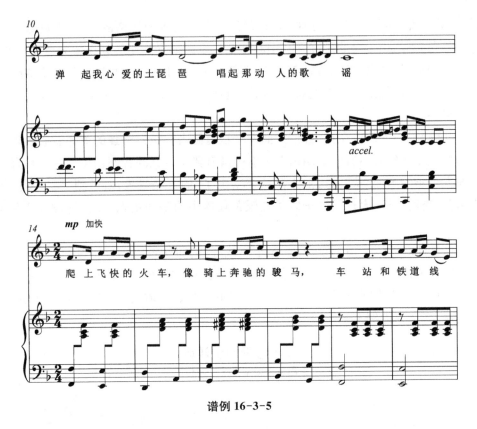

谱例 16-3-5

3.《怀念战友》

《怀念战友》毋庸置疑是中国电影史上最为经典的电影歌曲之一,是革命英雄主义和浪漫主义完美结合的作品。歌曲由导演赵心水作词、雷振邦改词作曲,是作曲家为电影《冰山上的来客》写作的一首插曲,创作于 20 世纪 60 年代。

20 世纪 60 年代,伴随着电影《冰山上的来客》的上映,红遍全国的就是这首经典的影视歌曲《怀念战友》。这首作品是作曲家雷振邦先生在亲身体验新疆高山哨所真实的军旅生活后,根据自己的真情实感而创作出来的歌曲。歌词语言朴实,通过类比的表现方法,把对故去战友的思念感情体现得十分到位。歌曲中的塔吉克音乐元素充分地向世人展示了我国新疆地区的音乐特点并准确地契合了电影中的故事背景。歌曲旋律非常优美,在 20 世纪被称为中国经典曲目,即便是到了 21 世纪的今天,仍然被人们广为流传。[1]

这首插曲抒发了战士失去并肩战斗的战友时内心无比悲痛与怀念之情。歌词运用比喻、类比和反衬等多种手法,朴实而贴切地表现了失去战友后发自内心的感怀。

[1] 卜冠一.从《怀念战友》看美声唱法在中国声乐作品中的应用[J].四川戏剧,2020(6):106-108.

歌曲的曲调带有浓郁的新疆民歌风味,七声徵调式,两段体曲式结构。前三句为第一段,包括 12 小节,余下的 28 小节为第二段。第一段曲调平稳,细腻而哀伤,节奏紧凑并在不停地变化中,好像还有很多说不尽的故事。这一段有三个乐句,在句式上给人造成不平衡之感,并把这种不平衡带入了第二乐段。第二乐段的第一乐句既是对这种不平衡的填充,又起到了承上启下的作用,随即曲调进入高潮部分。之后,在此音域中又对曲调两度加花变奏,在歌唱到意犹未尽之时戛然而止,令人回味无穷。

同时,在歌曲《怀念战友》的曲式曲调上,雷振邦将古典音乐中的中古调式与维吾尔族和塔吉克族民歌的元素融合在其中,使得民间小调在富有地方色彩的基础上更加气势恢宏。歌曲的曲式为二段体曲式,歌曲在铺垫、起势阶段主要采用的是小调式——中古调式中的多利亚调式。采用欧洲古典音乐中的小调式来为少数民族题材电影配乐,是雷振邦的自信,也是他多年来在西方受到坚实音乐教育而贯通中西音乐的体现。调式上的小调和维吾尔族、塔吉克族有着共通之处,即时常突出七声音阶中的大三度、小二度以及大三度小二度的进行。

《怀念战友》的节奏型灵活多变,伸拉有度,主要是 2/4 拍与 3/4 拍的混合使用,前部分以 2/4 拍起,发展部分灵活地加入 3/4 拍。在 2/4 拍的小节多采用"3+2"的律动与"3+4"的律动,但雷振邦在处理节奏上,为了使韵律节奏符合新疆地区的音乐风格,在"3+2"与"3+4"的节拍里加入了附点节奏。节奏类型反复使用,可以形成更为稳定的歌曲风格,让节拍变得更加规整。① (详见谱例 16-3-6)

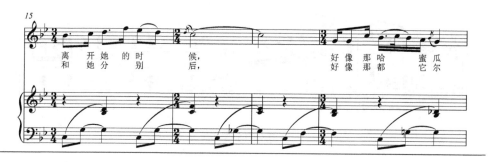

① 田骏.雷振邦少数民族题材电影音乐研究[D].重庆:西南大学,2017:50-51.

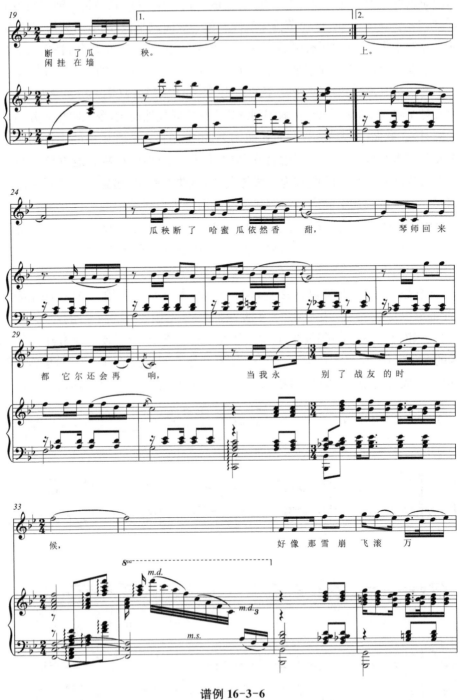

谱例 16-3-6

(三)1966—1977 年创作的电影歌曲

《红星照我去战斗》

这首歌是影片《闪闪的红星》中的插曲,创作于 1973 年。影片中潘冬子乘坐竹筏,去迎接新的战斗任务时唱起了这支歌。这部作品鼓舞斗志、振奋人心,激发全国上下团结一心,对增强抗战胜利信心起到了深远的作用。

当画面出现两岸青山、排排翠竹,冬子和宋爷爷坐着小竹排顺江而下时,背景音乐出来一段优美的筝声引来了歌曲的前奏。画面中青山环绕的南方风光与爽朗的歌声完美结合,共同营造了一种诗意的意境。音画节奏相当一致,比如当竹排顺江水前进,镜头速度逐渐加快,音乐节奏也随之加快。①

歌曲为二部曲式,采用江西民歌风味的音调,强调了歌曲的抒情性及朴实的乡土气息,旋律进行非常流畅。词是形象化的语言,借景抒情,表现出一个革命战士坚信革命必胜的真切情怀。

A 段音乐起伏较大,曲作者巧妙地抓住语言特点,使得音乐跌宕起伏,像波浪一浪推一浪。情景交融的词与曲的完美结合,表现出战士永远跟党走的坚定信念。B 段开始就提高了音区,加上附点的妙用,鲜明地突出了"砸碎万恶的旧世界"的决心,也唱出了人民对美好生活的向往。这一段只有一句词,但每一个字都显得那么重要。最后在嘹亮激昂的高音上结束,也是全曲的高潮,充分表现了战士对革命必胜的坚定信念。

歌曲情感脉络的把握上,由写景、明志、呼喊三个层次组成。第一层以竹排、青山的景物描写,引出一叶扁舟也能过大江大河的雄心壮志。优美的景物语言更加衬托出了战斗的革命心胸。第二层叙述性地讲述了不怕风雨骤、肩负革命重担、牢记党的教导等坚定信念。第三层唱出了对革命美好的向往,也反映了必胜的决心,一定要砸碎万恶的旧世界、重建新中国的革命豪情壮志。(详见谱例 16-3-7)

① 沈佳文.傅庚辰电影音乐艺术特征诠释[J].当代电影,2015(3):138-140.

谱例 16-3-7

（四）改革开放后的影视音乐

1.《我爱你，中国》

这首歌是影片《海外赤子》的主题歌，由女高音歌唱家叶佩英首唱，至今仍久唱不衰。影片中的女主人公思华在参加军队文工团招生的考场上，演唱了这首难度大、充满情感的独唱曲，引起了在场的考官及考生的一致好评。此曲在这里出现，一方面展示了女主人公出众的歌唱艺术，另一方面更表达了久居海外的赤子对祖国、对中华民族无限的热爱之情。

爱国主义是一种伟大的凝聚力和向心力，是动员和鼓舞我们团结奋斗的一面旗帜，是推动社会历史前进的巨大力量。它把个人与国家的命运联系在一起，成为维护民族独立、生存和发展必不可少的高尚品德。所以，对我们来说，爱国不仅是一种深厚情感和信念，更是我们积极倡导的价值取向和道德规范。正是在此意义上，《我爱你，中国》才成为不朽的红色经典。曲作者承袭了五四以来优秀歌曲的创作风格，选择了有鲜明的民族音乐特征的音调，熟练地运用作曲技巧，精巧地安排音乐结构，谱写成这首雅俗共赏的歌曲。整首乐曲所表现出的那种宽广、激越、内在、深切的感情，不仅仅是词曲作者所独有的，而是演唱者与欣赏者所共有的。这种共同的创作激情、共同的创作心态，使得歌曲具有了强大的凝聚力和向心力。①

《我爱你，中国》这首歌曲的歌词，运用了叠句、排比、拟人、比喻等多种修辞手法，对祖国的春苗秋果、森林田野、山川河流等自然景物，作了形象生动、优美细致

① 刘宁妹.从歌曲《我爱你中国》感受海外游子浓浓爱国之情[J].电影评介，2009(22)：93.

的描写,从侧面表达了海外赤子热爱祖国、热爱人民的崇高品格。

全曲音乐共分三个层次。A 段为引子,要以比较自由的速度、饱满的精神和气息来表现对祖国的衷心赞美。B 段是歌曲中间的展开部分,共有十二句,每四句的起句唱得最弱,二句是稍强的承句,转句最强。C 段是全曲尾声,与 A 段引子遥相呼应,富于动力的旋律,通过衬词"啊"的抒发,表达了饱含深厚情感的爱国之情。

这是一首结构较大的作品,作曲家在创作时,歌曲的开头采用从弱拍到强拍的进行,并运用了四度音程构成的"主导动机"贯穿整首作品,这样使得整首作品具有一种内在的结构力。这种器乐化的写法在歌曲创作中是难能可贵的,同时也呈现出作曲家深厚的创作功底。"主导动机"抑扬格节奏的运用,使人产生一种此起彼伏、绵延不断、心潮澎湃的感觉,很容易将人们心中不竭的激情释放出来。作品中大篇幅分解和弦的使用,增加了旋律的流动感。在许多乐句中,伴奏留出了足够的空间,利于歌者的发挥。在旋律和歌词的配合方面,郑秋枫先生也做得恰到好处,歌曲听起来清新、自然、亲切,而又不乏艺术性,展现了他一贯的创作风格——主题鲜明、时代性强、贴近人民和社会生活。[①](详见谱例 16-3-8)

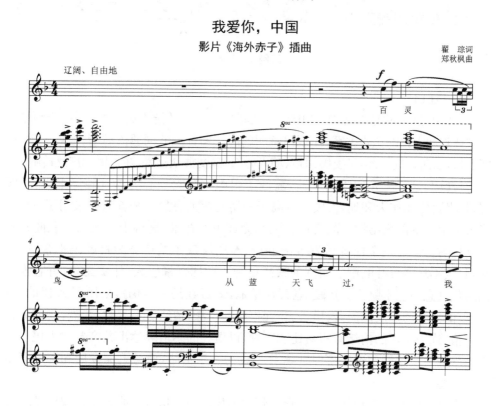

① 赵晓晓.郑秋枫艺术歌曲的演唱研究与教学[D].桂林:广西师范大学,2015:5.

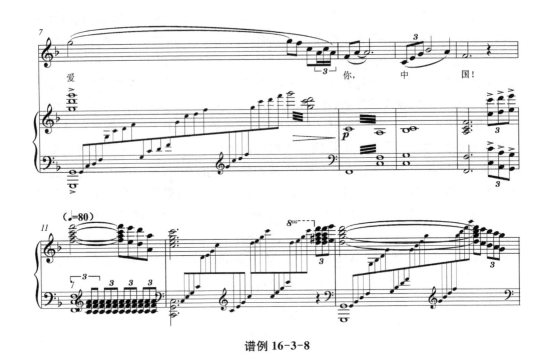

谱例 16-3-8

2.《江山》

《江山》这首歌是电视剧《江山》的主题曲,是一首弘扬主旋律的歌曲,赞颂了中国共产党和人民的鱼水关系,体现出鲜明的时代精神。歌词通俗易懂、形象生动、朗朗上口,歌曲大气雄浑,又委婉深情、动人心弦,深受群众喜爱,在人民中广泛传唱。

《江山》这首优秀的爱国歌曲,歌颂了中国共产党一心为老百姓谋幸福、送温暖,把老百姓比作天和地,人民利益高于一切的伟大思想。全首歌曲采用了 AB 段形式的单二部曲式结构。前奏用合唱作为音乐的背景,显得十分亲切。歌曲开始的动机"打天下"是全曲音乐发展的基础,A 段展现了共产党为百姓谋幸福、送温暖,日夜不忘老百姓的康宁团圆的崇高精神。歌词真挚感人、朴实无华,有着强烈的时代气息与艺术魅力。B 段"老百姓是地,老百姓是天",仍然采用了 A 段的"打天下"的主题动机反向展开、模进、音程扩展的手法,情绪更为激动、热烈,与前面婉转深情、优美亲切的情绪有所对比和区别,以质朴的感情表达出共产党对人民——老百姓的爱。这样使音乐不但延续了 A 段的音乐情绪,而且更加发展和深刻了亲切的情感。

歌曲《江山》完美地体现了印青老师的创作风格。这首歌曲为无再现的单二部曲式,其结构简洁且工整,调性为 F 调,单一调性,音域从小字一组的 c 到小字二组

的 g,适合女高音演唱,4/4 拍,速度为每分钟 72 拍,使得整体音乐风格比较抒情。①

 这首歌曲结构工整,"起承转合"的划分非常明确。从曲式结构上分析,《江山》属于带引子的单二部曲式,包括引子、主歌、副歌三个部分。歌曲以引子作为开始,三连音和重音记号的出现营造出高昂的气势,之后的第 10—46 小节为主歌部分,副歌为第 47—62 节。主歌部分"打天下,坐天下,一切为了老百姓的苦乐酸甜"与"谋幸福,送温暖,日夜不忘老百姓康宁团圆"两句歌词对应的旋律完全相同,这是歌曲的"起、承"部分。歌曲的主歌部分以叙述为主,对应的旋律处于中低音区,到了副歌部分则感情升华,音区开始提高发展,形成显著的情绪对比。副歌部分,"老百姓是地,老百姓是天,老百姓是共产党永远的挂念"一句是歌曲中"转"的部分;接下来的"老百姓是山,老百姓是海,老百姓是共产党生命的源泉"是根据前一句旋律发展而来的。最后在重复句"生命的源泉"中出现全曲的最高音,达到全曲情感的最高潮。(详见谱例 16-3-9)

① 梁雅茹.印青"主旋律歌曲"音乐风格与演唱分析:以《江山》等三首创作歌曲为例[D].乌鲁木齐:新疆师范大学,2020:12.

谱例 16-3-9

3.《人民万岁》

施万春先生创作的影视音乐并不是剧情画面的配角,而是影片的灵魂,对影视剧情起着主导作用。他将音乐与剧情画面、人物命运等诸多方面巧妙地结合,对影片的主题阐释、人文环境等都起到很好的作用。施万春先生在电视剧音乐创作中一直坚守着雅俗共赏的美学概念,使得剧中音乐即使脱离了画面依然能体现高超的艺术水准。

管弦乐作品《人民万岁》是1989年向国庆40周年献礼的影片《开国大典》的主题曲,音乐以其恢宏的气势、深刻的内涵,表现出了民族的气质、岁月的沧桑和历史的厚重,既具有史诗性和交响性,又富于哲理,发人深省。

《人民万岁》作为贯穿整部电影的主题音乐,在影片中配以不同的画面分别出现在不同场景中,通过与画面"同步(同向)、平行、反向"的各种不同处理,以立体化的形式将画面和音乐融为一体,增强了影片的艺术性。当毛主席为人民英雄纪念碑奠基仪式挥锹铲土时,《人民万岁》的音乐配合战场上战士们浴血奋战、前赴后继、奋勇杀敌的场景与向着太阳展翅飞翔的和平鸽交织,将鲜血、生命、和平等百感交集的凝重心情汇聚在一起;当毛主席站在天安门城楼上高呼"人民万岁"时,音乐与庆典的礼花汇集,共同谱写波澜壮阔的英雄篇章。[①]

时间是对艺术作品最直接的考验。《开国大典》由于已下映多年而逐渐被人们淡忘,但独立、完整的《人民万岁》的主题音乐却脱离影片而不断在音乐会上演。据

[①] 赵冬梅.青松岭上的长青松:为作曲家施万春八十华诞而作[J].中国音乐,2017(1):163-172.

作曲家本人透露,这部作品的主题最初并不是为《开国大典》所写,而是源于内心深处的一种涌动,以此来抒发对人生的憧憬、对爱的向往和内心的失落等颇为复杂的情绪,音乐中流露出的饱经风霜的沧桑感曾让作曲家流泪。后来在创作《开国大典》的音乐时,经和导演李前宽的碰撞,才成为片中的"人民"主题。①

《人民万岁》中"人民"的主题主要采用了大小调功能体系的和声。通过对和声的分析可以看出,虽然应用的都是三度叠置的和弦,但却有着丰富的色彩变化。主题开始运用了建立在主持续音上的属九和弦,进行至主和弦时又在其基础上附加了六度音,和单纯的"属—主"和声进行相比,这种音响更具有紧张度与厚重感;第6、10、19小节,旋律声部的强位倚音产生了一种"揪心"的音响效果。通过乐队缩谱更易发现,严谨、细腻的声部进行为丰满的乐队音响提供了强有力的技术支撑。在谱例第6、7小节的"方框"处,高、低两个外声部以反向的半音级进进行到E大调下方大二度关系的D大调和弦,加强了和声音响的张力和音乐发展的推动力,为音乐变化发展时从"E大—D大—C大"的下行大二度转调模进做了铺垫,获得了整体音响的协调、统一。②

在凝重、深沉、富有紧张度与色彩变化的和声衬托下,具有长呼吸、音域宽广的旋律线条跌宕起伏。第7小节与第5小节的材料形成旋律的连锁发展,经第9小节的向上推进后,四次下行模进,连绵不断的旋律线条使音乐倍显沧桑。在主题变化重复时,之前以模进方式发展的材料于第18小节在相同高度上凝滞,低声部则以半音级进向上推进,通过乐队音色的叠加力度加强,引出主题的变化发展,显示出"江山来之不易"的深刻内涵。③

《人民万岁》整段音乐由"人民"和象征新中国的《义勇军进行曲》两个主题组成。"人民"主题在引子中先由圆号以"p"的力度演奏主题的片段;之后,完整的主题在弦乐的中音区奏出,再通过音色逐层叠加、音域逐渐提高、力度逐级增长的手法结合调性变化进行发展,使"人民"主题展现出饱经沧桑的中华民族百折不挠的精神及人民必胜的坚定信念。最后,"人民"主题与铜管奏出的《义勇军进行曲》主题汇合,以磅礴的气势奏响了新中国的凯歌。④

改革开放后的经济腾飞,并没有让相应的影视音乐创作在质量上获得"腾飞",相反,"影视音乐的艺术质量问题,近二十年来,由于商业文化的泛滥和冲击,早已如决堤洪水而溃不成军混乱不堪了"⑤。即使在这种大的创作背景下,施万春作为

① 赵冬梅.青松岭上的长青松:为作曲家施万春八十华诞而作[J].中国音乐,2017(1):163-172.
② 同①.
③ 同①.
④ 同①.
⑤ 王西麟.施万春影视作品音乐会有感[J].人民音乐,2008(12):32-33.

一个有着高超技术的作曲家,还怀有一颗对艺术创作具有高度负责的心,因而他能够坚持自己的创作之路——在他一贯遵循的"雅俗共赏"的创作原则下,用包容和兼用的态度来对待技术的传统与现代,用发展的眼光调整着自己的创作风格。他既保证了影视音乐在影视艺术中应有的作用和地位,也彰显了独特的个人风格。或者说,施万春的影视音乐创作过程并非将之放在一个"配角"的高度去认识,他俨然就是在创作具有较高艺术价值的独立性的"命题"作品,真正实现了"即使脱离画面也能够体现高超的艺术水准"。因而,施万春的影视音乐创作在中国具有一定的引领性,对其近半个世纪的影视音乐创作进行创作风格与手法的梳理具有一定的现实意义。[①]

4. 赵季平创作的著名影视音乐

影视配乐是赵季平数量最多、知名度最高的音乐作品。1984年,他被陈凯歌导演选中为电影《黄土地》作曲,赵季平的电影音乐创作之旅也就此开始。随着这部电影的成功,电影配乐也取得了巨大的反响,赵季平的电影音乐一炮打响。主题音乐《女儿歌》成为一首家喻户晓的歌曲。在这首《女儿歌》中,我们能听到一些陕北民歌的元素,赵季平在这首歌的旋律里加入了"信天游"的音调结构模式,他深厚的民族音乐功底得以发挥。接着,他又与另一位著名导演张艺谋合作了《红高粱》,影片里主要的三首歌——《妹妹你大胆地往前走》《颠轿歌》《酒神曲》都不止出现一次,与画面完美融合,为影片增色不少。《妹妹你大胆地往前走》这首歌更是妇孺皆知,几乎人人都会哼上几句,引领了当时中国乐坛"西北风情"的潮流。此后,赵季平又多次与张艺谋、陈凯歌合作,创作出了很多经典、备受赞誉的优秀作品。[②]

之后他开始接触电视剧配乐,也获得巨大成功。例如,知名电视剧《水浒传》的主题歌《好汉歌》荣获第十六届"飞天奖"最佳歌曲奖;备受瞩目的央视版《笑傲江湖》主题曲也是由赵季平谱曲的,歌曲的开头运用了传统京剧的"叫板",将一个奇幻的武侠世界在一瞬间展现在观众眼前。[③]

赵季平从小生长于陕西,深受当地民间音乐的熏陶,热爱陕北民歌、秦腔、豫剧等,尤其是在陕西省戏曲研究院工作的21年中,他"力戒浮躁,脚踏实地,深入生活,吸取营养",广泛领略民间音乐的魅力。赵季平悟出了中国民间音乐的真谛,掌握了中国民间音乐的精髓,并将其融入自己影视音乐创作的血液,使其成为他影视音乐创作的符号象征。可以说,丰富的中国民间音乐资源是赵季平影视音乐创作的重要源泉。如在电视剧《乔家大院》主题音乐《远情》创作中,赵季平从山西民歌《杨柳青》的旋律中提取骨干音构成音乐动机,采用山西晋中民歌、山西晋剧音乐典型的清乐徵调式风格,运用晋剧特有的上行四度和下行五度旋律进行,并在间奏中

① 桑吉顿珠.施万春影视音乐创作语言的演变[J].人民音乐,2015(9):28-31.
② 李佳音.戏曲元素在赵季平影视音乐作品中的运用研究[D].青岛:青岛大学,2019:6.
③ 同②.

融入晋剧伴奏曲调特征,充分反映出晋剧的神韵。①

赵季平的影视音乐创作从不满足于照抄照搬现成的传统音乐,也不是简单的"民族化"表征,而是提取传统音乐的神韵,将之融入自己的音乐创作血液里,使之成为自身音乐创作的独特语言。他曾说:"我们应该树立坚强的文化自信,要握住民族精神的'魂',守住文化的阵地,在继承上寻求发展、创新,实现相互交融。"这是赵季平始终坚持的文化品格、文化理想,也是他影视音乐创作的理念和追求。如电影《黄土地》中的音乐,基本上是以陕北唢呐、信天游等民间音乐风格创作的,其中《女儿歌》是提取信天游音调结构模式创作而成的一首新民歌,与原信天游曲调相比,《女儿歌》的节奏更为自由,旋律更为开阔。②

赵季平是中国当代影视音乐的带头人,他的创作发展历程在很大程度上反映着中国影视音乐的发展进程。当今的中国影视音乐越来越强调个性特色,其中包括民族特色、地域特色等,如何彰显自己的艺术特色,创作出与众不同的音乐是所有音乐创作者的思考重心。当今的中国影视音乐要想在国际上获得尊重,在观众心目中留下印象,就必须创新,不断地添加新的音乐元素,力求做到音乐结构灵活、内容丰富、真情深刻,只有这样才能使音乐的品质不断提升。特别是当今音乐已经成为电视剧之外的独立体,它可以独自完整地表达感情与思想,有时候一部电视剧可能被观众忘记,但是片中的音乐却久久流传,这是最令影视音乐创作者感到欣慰的。所以中国的影视音乐应该与时代并进。经典与创新结合,共性与个性同时彰显,才能制作出符合大众口味的音乐,才可能使中国音乐走向国际,影响世界。③

5. 王黎光创作的著名影视音乐

(1)《唐山大地震》——深情唯美的生之赞歌

电影讲述的是1976年的唐山地震中,一位母亲在营救一双儿女时选择了救儿子而放弃女儿,被抛下的女儿竟奇迹般生还,被解放军收养并抚养长大。32年后的汶川地震使姐弟俩意外重逢,但因灾难产生的亲情裂痕却等待他们修补。影片故事涉及极端环境下的人性选择,一家人的恩恩怨怨、误会与理解、亲情的难舍难分将人们带回了那个时代。④

除了电影感人的故事和震撼的场景之外,

① 杨和平.赵季平影视音乐创作的两个支点[J].人民音乐,2019(6):36-39.
② 同①.
③ 程辉.从赵季平的影视音乐创作历程看中国影视音乐的发展趋势[J].电影文学,2011(13):128-129.
④ 刘婉茹.王黎光影视音乐研究[D].北京:中国艺术研究院,2021:12.

电影中恢宏大气、唯美深情的音乐也给观影者留下了深刻的印象。在影片《唐山大地震》的音乐创作中,王黎光运用了三十多段歌唱性的旋律,赋予了历史事件以强大的力量,也唤醒了人们面对灾难最深层的感情,促进了人们对于生命的思考。影片中的音乐围绕着亲情的表达、情感的起伏这一主题,与画面高度契合,与故事情节相得益彰。在《唐山大地震》的三十多段配乐中,王黎光用音乐咏叹着人们珍爱生命的感动和追求生存的坚韧,这种如歌的器乐不仅催泪,更让人催生力量,伴随电影谱写了一部深情唯美的生之赞歌。①

《唐山大地震》在音乐创作上的最大成功在于,给予了我们一个感受和体验的广大心理空间。它既是哲学的,心理跨度能够弥合抽象的意会和具象的认同;它也是历史与现实交融的,因为音乐伴随视觉的传导引起人们跨时空的综合感受:隐喻的、潜意识的、温柔的、热烈的、碰撞的。在这层空间里,引导着我们去感受和体验的最佳导体就是音乐。而音乐是一种大众最能接受也最能够直观表达情绪的艺术形式,王黎光正是运用这种特质,围绕人性和亲情的主题,完成了影片质朴、真实的情感表达,同时也告诉人们永远不要放弃生的希望,不要放弃人性中最柔软的部分。②

(2)《集结号》——鲜血热情的壮丽诗篇

电影《集结号》是冯小刚导演的一部关于战争题材的影片,讲述了解放战争期间,九连连长谷子地接受了一项阻击战的任务,他与团长约定以集结号作为撤退的号令,当战友一个个阵亡,谷子地对号声是否响起心存疑问,而发誓要找到真相的故事。战争题材的影片在中国电影史上占据着重要的地位,它多是通过叙事来表达对革命先烈的敬仰之情。而《集结号》这部影片摆脱了这个桎梏,用残酷的战争场面、个人的历史反思营造了一部中国式的战争大片。大多数的战争片充满着革命的乐观主义,而《集结号》这部影片更多地表现出革命战士面对死亡时的大无畏精神,它走近人物,将革命战士看作普通人,展现战士们面对死亡时的复杂情感变化。在随时都受到死亡威胁的残酷战争中,并不是所有人都能够坦然面对的。《集结号》中对于战争的深刻思考,对人性的真实展示,对战争场面的真实还原,都体现出这是中国战争片的一个新高峰。③

① 刘婉茹.王黎光影视音乐研究[D].北京:中国艺术研究院,2021:12.
② 同①:18.
③ 同①:19.

随着片头字幕的出现,圆号独奏悠长的音乐响起,1948年那个时代的气息弥漫在整个空间。电影《集结号》一开始对集结号和英雄石碑的特写镜头采用了圆号的独奏音乐方式。圆号音色洪亮有力,其常被运用于军乐队中将士们出征和凯旋活动中,且"号"这一声音形象符合影片背景,其与定音鼓强奏配合,为电影的整体基调奠定了基础。在电影的尾声部分,警卫员终于吹响了集结号,但此时已不是撤退命令而是在召唤战士的英魂回家,以有源音乐的号声结束,对电影开端部分的音乐作了呼应。这也是谷子地对战友愧疚了一辈子、寻找了一生的集结号。观众看的是这一支出现在开头和结尾的集结号,听的也是这一支集结号。经过影片的讲述,当视听融合时,这一形象也被赋予了比它本身更有意义的价值。①

在《集结号》的结尾部分,王黎光为影片特别安排了一段合唱声部,这部分的配乐使得整部影片所寓意的人性思考升华到了最高潮。通过手风琴婉转的独奏,让观众们随着主角回忆起战争的苍凉,也陷入对战争的思考。乐队在此时进入,宛如一首哀伤又委婉的安魂曲,为战士们立下永久的安魂碑。②

从2007年1月到9月,随着影片的不断修改和与导演的沟通,王黎光终于将电影《集结号》的音乐创作完成。其中每一个人物的刻画、每一场音乐段落的设置,都融合了他与电影间的碰撞。王黎光希望观众能够真正读懂战争中人们期待和平的心理,能够看到处于战争中的人们内心的强烈宁静感。《集结号》是一部不同以往的战争作品,它的音乐创作在很大程度上不同于其他战争题材电影,它紧紧地围绕电影"人性化"的主题,通过人性化的点描,为广大观众带来了心灵上的震撼。音乐气质上是一首为牺牲者谱写的安魂曲,安魂所有的英烈。音乐配合着电影画面的每一个细节,来体现这一深刻内涵。正是这种精细而严谨的创作使得本片音乐产生了独特的艺术魅力,它的成功创作也成为我国电影音乐的优秀案例。③

思考题

1. 简述二十世纪三四十年代的影视歌曲中歌词所发挥的作用。
2. 论述20世纪创作的影视歌曲的艺术性。
3. 影视音乐在近代中国音乐发展中扮演了怎样的角色?
4. 简述新中国成立以来影视音乐创作的内容及风格特点。
5. 试论影视音乐的创作在影视作品中发挥的作用,请举例说明。
6. 请简要分析影视歌曲和影视音乐的异同。

① 刘婉茹.王黎光影视音乐研究[D].北京:中国艺术研究院,2021:20.
② 同①:32.
③ 同①:32.

参考文献

[1] 王达平.一年来之中国音乐[N].申报,1935-01-06(21).
[2] 张成.《义勇军进行曲》：历史的见证 最好的国歌[N].中国艺术报,2021-07-01(7).
[3] 姜龙飞.《义勇军进行曲》在这里诞生[N].中国档案报,2020-09-25(3).
[4] 傅庶.早期中国电影有声化进程中的电影歌曲(1929—1937)[D].重庆：西南大学,2016.
[5] 姜又元.中国电影歌曲的音乐特征研究[D].成都：四川师范大学,2012.
[6] 王思思.左翼电影音乐研究[D].上海：上海大学,2019.
[7] 陈琛.贺绿汀左翼电影音乐研究[D].上海：上海音乐学院,2015.
[8] 刘欢.歌曲《我的祖国》三种演唱版本的研究[D].泉州：泉州师范学院,2019.
[9] 田骏.雷振邦少数民族题材电影音乐研究[D].重庆：西南大学,2017.
[10] 赵晓晓.郑秋枫艺术歌曲的演唱研究与教学[D].桂林：广西师范大学,2015.
[11] 梁雅茹.印青"主旋律歌曲"音乐风格与演唱分析：以《江山》等三首创作歌曲为例[D].乌鲁木齐：新疆师范大学,2020.
[12] 李佳音.戏曲元素在赵季平影视音乐作品中的运用研究[D].青岛：青岛大学,2019.
[13] 刘婉茹.王黎光影视音乐研究[D].北京：中国艺术研究院,2021.
[14] 张妍榕.中国建国后30年电影歌曲宣传内容的流变(1949—1979)[D].沈阳：辽宁大学,2013.
[15] 张岩.影视音乐的存在形式及其美学价值[D].济南：山东师范大学,2014.
[16] 吕念聪.歌曲《青藏高原》的演唱探究[D].成都：四川师范大学,2018.
[17] 赵华.《渔光曲》赏析[J].电影文学,2009(19)：58-59.
[18] 韩凌.电影插曲《渔光曲》的作品及艺术构思分析[J].湖北广播电视大学学报,2014,34(10)：76-77.
[19] 向延生.《义勇军进行曲》六个疑问的解析[J].中国音乐学,2018(4)：19-24.
[20] 逯也萍.聂耳与《义勇军进行曲》[J].当代音乐,2021(5)：65-67.
[21] 童忠良.论《义勇军进行曲》的数列结构[J].中国音乐学,1986(4)：85-95.
[22] 童忠良.《义勇军进行曲》音乐结构的奥秘[J].文艺研究,1987(3)：138-139.
[23] 梁鹤,薛喆.中国早期电影音乐创作的时代典范：贺绿汀电影歌曲的艺术特征[J].艺术教育,2020(9)：63-66.
[24] 牛春雨.由《弹起我心爱的土琵琶》看山东民歌[J].电影文学,2009(2)：146-147.
[25] 卜冠一.从《怀念战友》看美声唱法在中国声乐作品中的应用[J].四川戏剧,2020(6)：106-108.
[26] 吴盈.傅庚辰：为人民作曲是我的本分[J].音乐天地(音乐创作版),2017(10)：9-12.
[27] 刘宁妹.从歌曲《我爱你中国》感受海外游子浓浓爱国之情[J].电影评介,2009(22)：93.
[28] 邱国明.赵季平影视音乐作品的民族化多维论析[J].四川戏剧,2020(1)：161-164.
[29] 杨和平.赵季平影视音乐创作的两个支点[J].人民音乐,2019(6)：36-39.
[30] 程辉.从赵季平的影视音乐创作历程看中国影视音乐的发展趋势[J].电影文学,2011(13)：128-129.

[31] 何小全.王黎光的电影音乐分析：以《集结号》《天下无贼》《唐山大地震》为例[J].当代电影，2013(11)：172-175.

[32] 赵冬梅.青松岭上的长青松：为作曲家施万春八十华诞而作[J].中国音乐，2017(1)：163-172.

[33] 王西麟.施万春影视作品音乐会有感[J].人民音乐，2008(12)：32-33,90.

[34] 桑吉顿珠.施万春影视音乐创作语言的演变[J].人民音乐，2015(9)：28-31.

[35] 宛煜."五四"以来中国电影音乐的发展流变及民族特色[J].新疆艺术学院学报，2009,7(2)：42-45.

[36] 沈佳文.傅庚辰电影音乐艺术特征诠释[J].当代电影，2015(3)：138-140.

[37] 丁星.生动难忘的电影 叩人心扉的旋律：建国十七年革命军事题材电影音乐歌曲[J].解放军艺术学院学报，2005(4)：40-43.

[38] 赵欣.简论聂耳电影歌曲的现实主义美学特征[J].电影文学，2008(5)：89.

[39] 章莉.刍议电影歌曲的功能及审美[J].电影评介，2007(23)：30-31.

[40] 樊祖荫.聂耳歌曲调式研究[J].音乐研究，2006(3)：98-105.

[41] 许凤,朱天纬.聂耳的电影音乐创作[J].人民音乐，2012(9)：50-53.

[42] 马波.赵季平电影音乐创作论：上[J].交响.西安音乐学院学报，2005,24(1)：49-56.

[43] 冯坚.谈80年代中国大陆电影歌曲的发展状况[J].电影评介，2008(24)：24-25.

[44] 胥必海.抗战时期中国电影歌曲研究[J].电影文学，2010(7)：140-141.